TRAUMFABRIK DREAM FACTORY
KOMMUNISMUS COMMUNISM

TRAUMFABRIK DREAM FACTORY
KOMMUNISMUS COMMUNISM

DIE VISUELLE KULTUR THE VISUAL CULTURE
DER STALINZEIT OF THE STALIN ERA

HERAUSGEGEBEN VON EDITED BY

BORIS GROYS
MAX HOLLEIN

SCHIRN KUNSTHALLE FRANKFURT

HATJE CANTZ

INHALT CONTENTS

BBRA		BCRO	
BASH		BGRE	
BBIN		BMAR	
BBIR		BSAN	
BCON		BWHI	

VORWORT FOREWORD

MAX HOLLEIN

Nicht selten wird der Direktor einer Ausstellungsinstitution mit der Frage konfrontiert, wie die ersten Schritte zu einem Projekt aussehen, wie einem eigentlich die grundlegende Idee kommt und wie sich diese im Laufe der Vorbereitungen entwickelt. Insofern möchte ich dieses Vorwort zum Anlass nehmen, den Mythos der Ausstellungskonzeption etwas zu lüften. Denn dass die Schirn *Traumfabrik Kommunismus* konzipiert und realisiert hat, beruht auf einem Zufall.

Vor zwei Jahren führte mich das Vorhaben einer potenziellen Kandinsky-Ausstellung nach Moskau. Im Gepäck hatte ich sämtliche Bücher des Kulturtheoretikers Boris Groys, um mich auf eine gemeinsame Podiumsdiskussion vorzubereiten. Spätabends am Moskauer Scheremetjewo Flughafen angekommen, fuhr ich mit dem Taxi in Richtung Stadt. Die Leningrader Autobahn, die vom Flughafen ins Zentrum Moskaus führt, war durchgehend von großen Werbeplakaten gesäumt, und zwar von zweierlei Art: Einerseits gab es jene Plakate, die die klassischen globalen Marken wie Coca Cola, Levi's und ähnliche zum Inhalt hatten und gewiss von einer international agierenden westlichen Werbeagentur entwickelt worden waren. Und dann jene, die für russische Produkte wie etwa Russkij Standart-Wodka, Baltika-Bier, Jemelja-Zwieback oder Nasch-Tschempion-Saft warben. Der Unterschied in der Ästhetik war frappierend. Es war faszinierend zu sehen, dass beide Arten von Plakaten als Werbung perfekt funktionierten, dass aber nahezu alle Großplakate, die für russische Produkte warben, in Schrift und Bildästhetik an den Sozialistischen Realismus, die Kunst der Stalinzeit, angelehnt waren. Ganz offensichtlich wussten deren Gestalter das propagandistische Potenzial dieser Bildsprache sehr effektiv und verführerisch zu nutzen.

Am nächsten Morgen war ich mit einer befreundeten russischen Kollegin in der Tretjakow-Galerie

Not infrequently the director of a museum is confronted with the question of what the first steps toward a project look like, how one arrives at a basic idea, and how it develops over the course of preparations. For that reason, I would like to use this foreword as an occasion to shed some light on the myth of the conception of an exhibition, because both the idea and the realization of *Dream Factory Communism* at the Schirn are based on a coincidence.

Two years ago the planning of a potential Kandinsky exhibition took me to Moscow. My luggage contained the complete works of the cultural theorist Boris Groys, to prepare me for a podium discussion. After arriving late in the evening at Moscow's Sheremetevo Airport, I took a taxi in the direction of the city. Leningrad Highway, which runs form the airport to downtown Moscow, was completely lined with large billboards. These came in two varieties: on the one hand, there were the advertisements for the classic global brands like Coca-Cola, Levi's, and so on, that had surely been developed by a Western advertising agency with international scope; on the other, there were those advertising Russian products, such as Russkii Standart vodka, Baltika beer, Emelia zwieback, or Nash Chempion juice. The difference in their aesthetics was astonishing. It was fascinating to see that both varieties functioned perfectly as advertising but that the typography and pictorial aesthetics of nearly all of the billboards advertising Russian products leaned heavily on Socialist Realism, the art of the Stalinist period. Quite evidently their designers knew how to use the propagandistic potential of this pictorial language very effectively and seductively.

The following morning I had an appointment to meet a Russian friend and colleague at the Tretyakov Gallery, to see the Arnold Schönberg exhibition there.

verabredet, um dort eine Arnold-Schönberg-Ausstellung zu besuchen. Beim gemeinsamen Gang durch die Galerien wurde offensichtlich, dass die größten und vielleicht auch prominentesten Räume seit Jahrzehnten dem Sozialistischen Realismus vorbehalten waren. Von Seiten meiner Begleiterin war eine gewisse Unsicherheit im Hinblick auf meine Meinung zu diesen Werken zu spüren, und auch die bisweilen bei meinem Besuch anwesenden Kuratoren der Tretjakow-Galerie signalisierten, dass eigentlich ständig über die Hängung und -aufteilung der Räume nachgedacht werde. Umso deutlicher war die Kraft, Atmosphäre und vielleicht auch Sehnsucht, die von diesen Arbeiten ausging, spürbar. Für einen Außenstehenden wie mich war der Umgang mit dieser Kunst, die auf uns heute einerseits monumental und volkstümlich, andererseits – nicht nur in Hinsicht auf ihre Medialität – postmodern und visionär wirkt, höchst faszinierend, zumal wir deren fatalen historischen Hintergrund in seinem ganzen Ausmaß nur erahnen, aber nie so spüren können, wie es Russen möglich ist. In den spontanen Gesprächen wurde das gespaltene Verhältnis zu diesen Werken innerhalb des heutigen Russland immer evidenter. Symbolisieren sie einerseits Unterdrückung und schwierigste Verhältnisse sowie eine verworfene Weltordnung, so wird im gleichen Atemzug dennoch mit großer Hochachtung und Wertschätzung von ihnen gesprochen.

Die Entscheidung war gefallen, das Konzept zur Kandinsky-Ausstellung spontan verworfen, das Ziel der Reise wurde ein anderes. Die Frage nach der Rezeption der Kunst der Stalinzeit rückte ins Zentrum meiner Aufmerksamkeit. Wie wird diese Kunst heute in Russland gesehen? Wie gehen wir im Westen mit diesen wenig bekannten Erzeugnissen eines totalitären Regimes um? Warum finden sich viele dieser Arbeiten nicht nur in den Museen wieder, sondern auch nach wie vor in russischen Schulbüchern?

As she and I walked around the galleries together, it became clear that the biggest and perhaps also most prominent rooms were reserved for the decades of Socialist Realism. I could sense from my companion some uncertainty about my opinion of these works, and even the curators who were occasionally present during my visits to the Tretyakov Gallery indicated that the way the works were hung and distributed in the room was a subject of constant discussion. The power, atmosphere, and perhaps even desire that these paintings gave off was that much clearer. For outsiders like me, dealing with this art—which today seems monumental and folksy on the one hand, and postmodern and visionary on the other, and not simply in terms of its qualities as a medium—is extremely fascinating, especially because we can only guess at the full extent of its disastrous historical background but never really feel it as the Russians do. In spontaneous discussions, divided opinion about these works within Russia became increasingly evident. They symbolize oppression, difficult circumstances, and a world order that has been overthrown, and yet in the same breath they are spoken of with great respect and esteem.

Spontaneously, I decided to toss aside the idea of a Kandinsky exhibition; the objective of my trip changed. The question of the reception of the art of the Stalinist period became the center of my attention. How is this art viewed in Russia today? How do we in the West deal with these little-known products of a totalitarian regime? Why are so many of these works found not only in museums but also in Russian schoolbooks, even now? Aleksander Laktionov's *Letter from the Front* or *Captain Iudin, Hero of the Soviet Union;* Aleksander Deineka's *Textile Workers;* or Tatiana Iablonskaia's *Morning* serve not only as visual historic material but also as illustrations of current themes like homeland, joy, and beauty. The

Alexander Laktionows *Brief von der Front* oder *Held der Sowjetunion Kapitän Judin*, Alexander Deinekas *Textilarbeiterinnen* oder Tatjana Jablonskajas *Morgen* dienen nicht nur als historisches Anschauungsmaterial, sondern auch als aktuelle Illustrationen zu Themen wie Heimat, Freude und Schönheit. Gerade die Gespaltenheit im Umgang mit den Werken und sicherlich auch ihre Qualität machen eine Auseinandersetzung mit ihnen spannend. Sie verfehlen ihre Wirkung nicht. Und dass die aktuelle Werbung das mediale Potenzial dieser Arbeiten am wirkungsvollsten erkennt, liegt auf der Hand. Waren es doch Werke, die zuallererst für das »globale Produkt« Kommunismus geworben haben.

Wer diese Ausstellung kuratieren sollte, ja musste, war für mich schon vor Ort offensichtlich. Boris Groys' unter großem Aufsehen erschienene Abhandlung über das *Gesamtkunstwerk Stalin* aus dem Jahr 1988 wurde als faszinierend und originell gefeiert, und das ist sie natürlich auch, aber insbesondere legt sein Buch das Fundament zum Verständnis einer konstruierten Welt der sowjetischen Massenkultur. Meine russische Begleiterin, mit der ich noch vor Ort intensiv über dieses Thema sprach, war Zelfira Tregulowa, heute Stellvertretende Direktorin der Kreml-Museen – ich musste sie nicht lange überreden, gemeinsam mit Groys an diesem Projekt zu arbeiten. Als dann eine bisweilen für die Schirn tätige Kuratorin – Pamela Kort, die in New York lebt und amerikanischer kaum sein kann – in meinem Auftrag nach Moskau reiste und vollkommen beeindruckt von der Kraft dieser Werke mit ähnlichen Fragestellungen zurückkehrte, fand ich mich in meiner Entscheidung mehr als bekräftigt.

Die Schirn Kunsthalle hat bereits einmal russische Kunstgeschichte geschrieben, indem sie mit der Ausstellung *Die große Utopie* unter Christoph Vitali

rift in the approach to these works, and certainly the quality of the works as well, makes working with them particularly captivating. They do not lack for effect, and it is no surprise that present-day advertising recognizes most effectively the potential of these works as media. They were, after all, works that were first and foremost advertisements for the "global product" of communism.

Even before I left Moscow it became obvious who should—indeed, had to—curate this exhibition. Boris Groys's *The Total Art of Stalinism* caused quite a stir when it was published 1988, and it was celebrated as fascinating and original. It is of course both of these things, but above all his book laid the groundwork for an understanding of a constructed world of Soviet mass culture. My Russian companion, with whom I discussed this theme intently even during this first trip, was Zelfira Tregulova, the current deputy director of the Kremlin Museums. It did not take long to convince her to work together with Groys on this project. When a curator who occasionally works for the Schirn—Pamela Kort, who lives in New York and could hardly be more American—traveled to Moscow on my behalf and returned completely impressed by the power of these works and asking similar questions, I felt that was more than sufficient endorsement for my decision.

The Schirn Kunsthalle has already made history in Russian art when it presented the exhibition *The Great Utopia* under Christoph Vitali, which was then surely the most comprehensive, most solid, and largest attempt in the West to come to terms with the Russian avant-garde. *Dream Factory Communism* may be said to follow on it both chronologically— since the exhibition reveals what happened after the great utopia—and in terms of its ambition. As one in a series of projects that treat important, socially

die wohl umfassendste, fundierteste und größte Aufarbeitung der russischen Avantgarde im Westen präsentierte. *Traumfabrik Kommunismus* möchte sowohl chronologisch – denn die Ausstellung zeigt das, was nach der Großen Utopie kam – als auch hinsichtlich ihrer Ambition daran anschließen. *Traumfabrik Kommunismus* steht als Teil einer Reihe von Projekten, die sich mit bedeutenden gesellschaftlich relevanten Themen auseinander setzen, jedoch auch im Zentrum des neuen Programms der Schirn Kunsthalle. Vergangenes Jahr widmete sich eine groß angelegte Ausstellung dem Thema *Shopping*, dieses Jahr beschäftigt sich die zentrale Themenausstellung mit dem Kommunismus – man könnte meinen, der Kontrast könnte größer kaum sein, um dann zu erkennen, wie ähnlich sich diese Welten insbesondere hinsichtlich ihrer Verführungsstrategien und der Verherrlichung einer Glück spendenden Alltagskultur tatsächlich sind.

Traumfabrik Kommunismus behandelt die Wechselbeziehungen dreier russischer Kunstströmungen – der Spätphase der russischen Avantgarde (1928–1933), des Sozialistischen Realismus (1922–1953) und der Soz Art (1972–1991) – und beleuchtet sie erstmals als transmediales, einheitliches ästhetisches Phänomen. Damit wird einerseits der im Westen immer noch wenig bekannte Kosmos der sowjetischen Kultur der Stalinzeit ausgebreitet und einer kritischen Betrachtung unterzogen, andererseits wird die gerade heute wieder an Brisanz gewinnende Frage des Verhältnisses von Kunst und Macht neu gestellt. Nach dem Fall der Mauer, der Umgestaltung der globalisierten Gesellschaft, der Verschiebung der Machtblöcke und Hegemonien mitten in der beginnenden Debatte um eine postkommunistische Kondition ist es mehr denn je notwendig, erneut einen Blick auf die Repräsentationsmuster jenes totalitären Staatssystems zu werfen. Anlässe dazu gibt es genug: Man

relevant themes, however, *Dream Factory Communism* also stands at the center of the Schirn Kunsthalle's new program. Last year an ambitious exhibition was devoted to the theme *Shopping;* this year the central thematic exhibition is concerned with communism. One might think that the contrast could hardly be greater, but then one realizes how similar these worlds actually are, especially in terms of their strategies for seduction and their glorification of a quotidian culture that bestows happiness.

Dream Factory Communism examines the interconnections of three Russian art movements—the late period of Russian avant-garde (1928–33), Socialist Realism (1922–53), and Sots Art (1972–91)—and sheds light on them for the first time as a unified aesthetic phenomenon that intersects all media. On the one hand, it will spread awareness of the cosmos of the Soviet culture of the Stalinist period in the West, where it is still little known, and subject it to a critical examination; on the other, the question of the relationship of art and power, which is becoming particularly controversial again these days, will be posed anew. After the fall of the Berlin Wall, the reorganization of our globalized society, and the shifting of power blocs and hegemonies in the midst of an incipient debate about the postcommunist condition, it seems more essential than ever to take a new look at the models for representation that served that totalitarian state system. The motives for doing so are more than sufficient: for example, one need only think of the very timely question of representation in the media and the related production of supposed reality—as we experienced most recently during the two wars with Iraq. Of course, another motive is coming to terms with the particular role the Germans played and their historical responsibility. Sixty years after the Battle of Stalingrad and fifty years after the East German uprising of 17 June 1953, Germany

denke etwa an die hochaktuelle Frage der medialen Darstellung und der damit verbundenen Erzeugung vermeintlicher Wirklichkeit – wie wir sie zuletzt während der beiden Irakkriege erlebt haben. Ein Anlass ist natürlich auch die Auseinandersetzung mit der besonderen Rolle der Deutschen und ihrer historischen Verantwortung – sechzig Jahre nach der Schlacht von Stalingrad und fünfzig Jahre nach dem Aufstand des 17. Juni. Deutschland teilt mit Russland das schwere Erbe der Aufarbeitung der Verbrechen eines Unrechtsstaates. Hier wie dort ist dieser Prozess bei weitem noch nicht abgeschlossen, man denke nur an die gerade wieder aufflammende Diskussion um die vor Ort vehement geforderte Rückbenennung von Wolgograd in Stalingrad.

Der Tod von Jossif Dschugaschwili, der als Revolutionär den Namen Stalin – der Stählerne – annahm, jährt sich dieses Jahr zum fünfzigsten Mal. Lange hat der übermächtige Schatten des kommunistischen Diktators und – gemeinsam mit Hitler – Sinnbildes des Totalitarismus im 20. Jahrhundert die Auseinandersetzung und Aufarbeitung seiner Figur und seines Regimes verhindert. Als der angeblich »Unsterbliche«, »Vater des Volkes«, »Große Führer des Weltproletariats« am 5. März 1953 starb, trauerten Hunderttausende auf den Straßen. Auf dem XX. Parteitag der KPdSU im Februar 1956 rechnete die kommunistische Partei unter seinem Nachfolger Nikita Chruschtschow mit den Verbrechen des Diktators ab. 1961 wurde Stalins Leiche aus dem Leninmausoleum auf dem Roten Platz entfernt und an der Kremlmauer beigesetzt und eine neue Epoche, der der Roman von Ilja Ehrenburg den Namen »Tauwetter« gab, setzte ein.

Erst fünfzig Jahre nach Stalins Tod jedoch haben sowjetische Stellen erstmals Einblick in bislang verschlossene Privatarchive gewährt. Demnach war Sta-

shares with Russia the difficult legacy of addressing the crimes of an unjust state. Neither here nor there has that process come to a conclusion; one need only think of the discussing currently flaring up around changing the name Volgograd back to Stalingrad, which is passionately demanded by some there.

The fiftieth anniversary of the death of Iosif Dzhugashvili—who as a revolutionary took the name Stalin, or the steely one—took place earlier this year. The overpowering shadow of that communist dictator and, along with Hitler, the symbol of twentieth-century totalitarianism, has long hampered efforts to confront and come to terms with his personality and his regime. When the supposedly "immortal" one, the "father of the people," the "great leader of the world proletariat" died on 5 March 1953, hundreds of thousands mourned in the streets. At the Twentieth Congress of the Communist Party of the Soviet Union, in February 1956, the Communist Party under Stalin's successor, Nikita Khrushchev, settled accounts with the dictator's crimes. In 1961 Stalin's corpse was removed from the Lenin Mausoleum on Red Square and buried in a wall at the Kremlin; a new epoch began that took its name from Ilia Ehrenburg's novel *The Thaw*.

Only fifty years after Stalin's death, however, have Soviet authorities permitted a look at private archives that had been sealed ever since. They reveal not only that Stalin, who ruled the Soviet Union virtually alone from 1929 until his death in 1953, was not only informed about individual acts of terror against functionaries and other members of the population but had ordered them himself. Unscrupulously he had enemies and rivals within the party, like Trotsky and Kirov, murdered. Waves of terror and bloody "purges" were even directed against "simple people."

lin, der von 1929 bis zu seinem Tod 1953 die Sowjetunion praktisch allein beherrschte, nicht nur über die einzelnen Terrorakte gegen Funktionäre und Bevölkerung informiert, sondern hatte sie selbst angeordnet. Parteiinterne Gegner und Rivalen wie Trotzki oder Kirow ließ er skrupellos ermorden. Terrorwellen und blutige »Säuberungsaktionen« richteten sich aber auch gegen das »einfache Volk«.

Seinem Willen zur Macht und seiner Bereitschaft, die industrielle Modernisierung Russlands ohne Rücksicht auf jegliche Verluste voranzutreiben, fielen Millionen Menschen zum Opfer. Der erste Fünfjahresplan (1929–1934) führte zur bis dahin größten von Menschen verursachten Hungersnot. Fast acht Millionen Bauern kamen ums Leben. Nach dem siegreich beendeten Zweiten Weltkrieg herrschte Stalin zudem über ganz Ost- und Südosteuropa. Zu Beginn der fünfziger Jahre waren über 2,5 Millionen Menschen in Gulags gefangen.

Stalin war Förderer, Auftraggeber und Gegenstand zahlloser Kunstwerke, aber auch Mörder zahlreicher Kulturschaffender und Intellektueller. Eine hohe Anzahl von Künstlern und Schriftstellern war von Repression und Verfolgung betroffen. Unter ihnen traf es nicht nur die Avantgardisten, sondern gleichermaßen die »konservativen« (parteikonformen) Künstler. Das Konzept vom Aufbau des Sozialismus in einem Land, der Politik der beschleunigten Industrialisierung und der gewaltsamen Kollektivierung der Landwirtschaft, der Errichtung einer modernen Armee und Kontrolle aller Gesellschaftsschichten wurde von einer gewaltigen Propagandamaschine begleitet. Mit dem Personenkult um Stalin selbst und der Mythologisierung Lenins wurde eine Bildproduktion forciert, die die demokratischen und humanen Erfolge des Regimes feierte. Die visuelle Kultur der Stalinzeit war zugleich Fassade und

Millions of people fell victim to his will to power and his willingness to push Russia's modernization forward without regard to any losses it entailed. The first five-year plan (1929–34) led the what was then the greatest famine mankind had ever caused itself. Nearly eight million peasants died. After World War II ended in victory, Stalin also ruled all of eastern and southeastern Europe. At the start of the 1950s more than two and one-half million people were held in gulags.

Stalin encouraged, commissioned, and was the subject of countless works of art, but he was also the murderer of numerous artists and intellectuals. A large number of artists and writers were victims of the repression and persecution. This was true not only of avant-garde artists but also of "conservative" ones (those who conformed to party ideals). The concept of building socialism in one country, of the politics of accelerated industrialization, of the forced collectivization of agriculture, and of the establishment of a modern army and control over all social classes was accompanied by a powerful propaganda machine. The cult of personality around Stalin himself and the mythologizing of Lenin forced a production of images that celebrated the regime's democratic and humanitarian successes. The visual culture of the Stalinist period was at once a facade and a means of power. This exhibition reveals this culture in its character as a variously interlocking factory of images that was subjugated to a single objective: advertising for the building of socialism. Art was given the task of changing the face of an entire country. What was promoted was an art that at first glance seems decidedly antiquated stylistically but whose goal was unconditionally oriented toward the future and aimed at improving the world; it concentrated on the mimetic image, a stage the international avant-garde had passed through but long since left behind.

Machtmittel. Die Ausstellung zeigt diese Kultur in ihrem Charakter als mannigfaltig verzahnte Bilderfabrik, die einem einzigen Zweck – der Werbung für den Aufbau des Sozialismus – unterworfen war. Die Kunst hatte die Aufgabe, das Gesicht eines ganzen Landes zu verändern. Gefördert wurde eine auf den ersten Blick stilistisch ausgesprochen rückständige, in ihrem Ziel allerdings bedingungslos zukunftsorientierte und weltverbesserungswillige Kunst, die auf das mimetische Bild konzentriert war, das die internationale Avantgarde zwar durchlaufen, jedoch längst hinter sich gelassen hatte. Die Bildproduktion des Sozialistischen Realismus stand vor allem im Dienst der Darstellung der Utopie einer glücklichen Zukunft.

Ohne künstlerische Aspekte von sozialen und politischen trennen zu wollen, wäre es dennoch zu einfach, diese Kunst nur unter dem Aspekt eines restriktiven kommunistischen Systems oder den Künstler rein als Opfer oder Helfer zu betrachten. Im Gegensatz zur Kunst des Nationalsozialismus hat der Sozialistische Realismus das innovative Schaffen der Avantgarde durchlaufen und war in Teilen zur Integration fähig. So wurden beispielsweise avantgardistische Techniken der Verbreitung übernommen.

Unter den beteiligten Künstlern befanden sich die besten und wichtigsten russischen Künstler der Zeit und auch noch namhafte Vertreter der Avantgarde: Die Plakate von El Lissitzky und Alexander Rodtschenko oder Malewitschs »realistische« Porträts aus den dreißiger Jahren sind ohne Frage von ungleich höherer ästhetischer Qualität als die künstlerische Produktion aus Nazideutschland. Reklametafeln, Plakate und Gemälde mit appellativem Charakter – all diese Techniken und Bildsprachen, deren sich der Sozialistische Realismus bediente beziehungsweise die er entwickelt hat, wurden von der modernen Re-

The production of images in Socialist Realism served above all to depict the utopia of a happy future.

Not wishing to separate its artistic aspects from its social and political ones, however, it would be too simply to view this art solely under the aspect of a restrictive communist system or to see its artists purely as its victims or supporters. In contrast to the art of National Socialism, Socialist Realism came out of the innovative creativity of the avant-garde and was in part capable of integrating it. For example, avant-garde techniques of dissemination were adopted. Its artists including the best and most important Russian artists of the period and even noted representatives of the avant-garde: the posters of El Lissitzky and Aleksander Rodchenko or Kazimir Malevich's "realistic" portraits of the 1930s are without question of incomparably greater artistic quality than the artistic products of Nazi Germany. Billboards, posters, and paintings that seek to appeal—all the techniques and pictorial languages that Socialist Realism used or developed were adopted by the modern poster. Completely overlooked until recently, it is now clear that the hyperrealistic images of the communist dream factory and works of postmodern artists in capitalist society had astonishingly much in common. Various Russian emigrants from the Sots Art movement were already aware of this when they began in the 1970s to uncover in their parodies of the aesthetics of the Russian avant-garde and of Socialist Realism the true significance of art under Stalin. Their art—sometimes avant-garde, somtimes kitsch—recognizes Socialist Realism as a crucial bridge between the serious purism of the modernist Russian avant-garde and the playful eclecticism of postmodern art of the West. This exhibition explores for the first time the potential of these fascinating if ironic connections.

klame aufgenommen. Noch bis vor kurzem völlig un-
beachtet, zeigen sich jetzt erstaunliche Gemeinsam-
keiten zwischen den hyperrealistischen Bildern der
kommunistischen Traumfabrik und den Arbeiten
postmoderner Künstler der kapitalistischen Gesell-
schaft. Dieser Tatsache waren sich bereits verschie-
dene russische Emigranten der Soz Art bewusst, als
sie in den siebziger Jahren begannen, mit Parodien
auf die Ästhetik der russischen Avantgarde und des
Sozialistischen Realismus die tatsächliche Bedeutung
der Kunst unter Stalin aufzudecken. Ihre Kunst – teils
Avantgarde, teils Kitsch – lässt den Sozialistischen
Realismus als entscheidende Brücke zwischen dem
ernsten Purismus der modernistischen russischen
Avantgarde und dem spielerischen Eklektizismus der
postmodernen westlichen Kunst erkennen. Erstmals
erkundet diese Ausstellung das Potenzial dieser fas-
zinierenden, wenn auch ironischen Bezüge.

Die Bedeutung dieser Ausstellung kommt nicht
nur in der Anzahl der Leihgaben, sondern insbeson-
dere auch in deren Qualität zum Ausdruck. Viele die-
ser Werke sind zum ersten Mal außerhalb Russlands
zu sehen, darunter eine ganze Reihe von Arbeiten,
die nach dem Tod Stalins erstmals wieder an die Öf-
fentlichkeit gelangt sind.

Die Ausstellung *Traumfabrik Kommunismus –
Die visuelle Kultur der Stalinzeit* ist auch Bestand-
teil des offiziellen kulturellen Rahmenprogramms der
Frankfurter Buchmesse mit dem diesjährigen Län-
derschwerpunkt Russland sowie der Deutsch Rus-
sischen Kulturbegegnungen 2003/04, die unter der
Schirmherrschaft des Bundespräsidenten der BRD
Johannes Rau und des Präsidenten der Russischen
Föderation Wladimir Putin stehen.

Dafür, dass sich unsere russischen Partner zur
umfassenden Kooperation bei diesem sicherlich heik-

The significance of this exhibition is expressed
not only in the number of loans but especially in their
quality. Many of these works are seen for the first
time outside of Russia, including a whole series of
works that are appearing in public again for the first
time since Stalin's death.

The exhibition *Dream Factory Communism: The
Visual Culture of the Stalin Era* also forms part of
the official cultural program of the Frankfurt Book
Fair, where the country in focus this year is Russia,
as well as part of the German-Russian Cultural En-
counters 2003–4, under the auspices of the president
of the Federal Republic of Germany, Johannes Rau,
and of the president of the Russian Federation,
Vladimir Putin.

The willingness of our Russian partners to coop-
erate completely in this certainly sensitive and not a
priori self-evident theme has earned them not only
our profoundest thanks but also our great respect.

Before all others, my thanks are due to Russia's
minister of culture, Mikhail Shvidkoi; the deputy
minister, Pavel Khoroshilov; and the director of the
museum department, Anna Kolupaeva; without their
help it would have been impossible to make the ob-
jects we are exhibiting available to a large audience
for the first time with such variety and quality. The
support of the minister of press and information,
Mikhail Lesin; his deputy minister, Vladimir Grigo-
riev; and the head of the publications department,
Nina Litvinets, was equally indispensable.

On the German part, we would like to express our
thanks for the commited support as part of the Ger-
man–Russian Cultural Encounters 2003/2004, espe-
cially the federal government commissioner for cul-
ture and the media, Christina Weiss.

len und a priori nicht auf der Hand liegenden Thema bereit erklärt haben, gebührt Ihnen nicht nur unser allergrößter Dank, sondern auch unsere Hochachtung.

Zuallererst richtet sich mein Dank an den Kulturminister Russlands Michail Schwidkoy, den Stellvertretenden Minister Pawel Choroschilow und an die Leiterin der Museenabteilung Anna Kolupajewa, ohne deren Hilfe es nicht möglich gewesen wäre, die vorhandenen Exponate einem großem Publikum erstmals in dieser Fülle und Qualität zugänglich zu machen. Ebenso unverzichtbar war die Unterstützung des Informationsministers Michail Lesin, seines Stellvertreters Wladimir Grigorjew und der Leiterin der Verlagsabteilung Nina Litwinez.

Auf deutscher Seite danken wir für die engagierte Unterstützung im Rahmen der Deutsch-Russischen Kulturbegegnungen 2003/04 insbesondere der Beauftragten der Bundesregierung für Kultur und Medien, Christina Weiss.

Natürlich sind wir besonders auch all jenen zu großem Dank verpflichtet, die sich bereit erklärt haben, großzügige Leihgaben zu gewähren, ohne die diese Ausstellung nicht hätte realisiert werden können.

Unser Dank geht an zahlreiche Moskauer Institutionen: die Staatliche Tretjakow-Galerie, ihren Generaldirektor Walentin Rodionow, den Stellvertretenden Direktor Alexander Morosow, die Hauptkustodin für die Kunst des 20. Jahrhunderts Tatjana Gorodkowa, die Leiterin der Abteilung für Auslandsbeziehungen Tatjana Gubanowa und ihre Mitarbeiterin Jelena Maslowa sowie an Irina Lebedewa, Leiterin der Abteilung für die Kunst der ersten Hälfte des 20. Jahrhunderts und Ljudmila Marz, Leiterin der

We are, of course, particularly indebted to all those who expressed a willingness to make generous loans, without which this exhibition could never have been realized.

Our gratitude goes out to numerous institutions in Moscow: to the State Tretyakov Gallery, including its general director, Valentin Rodionov; his deputy director, Aleksander Morozov; the chief curator for art of the twentieth century, Tatiana Gorodkova; the head of the department of foreign relations, Tatiana Gubanova, and her assistant, Elena Maslova; as well as Irina Lebedeva, the head of the department of art of the first half of the twentieth century and Ludmila Marz, head of the department of sculpture of the 20th century; to the State History Museum, including its director, Aleksander Shkurko; his deputy director, Tamara Igumnova; and the head and chief curator of the department of visual arts of the Lenin Museum (SHM Branch), Eduard Zadiraka; to the State Central Museum for the Modern History of Russia, including its director, Tamara Shumnaya; her deputy director, Galina Urvatshova; and the curator Valeria Nezgovorova; to the general director of the Russian State Library, Viktor Fiodorov and Svetlana Artamonova, head of the department of fine arts; to the State Museum and Exhibition Center ROSIZO, including its director, Evgenii Ziablov; his deputy director, Aleksander Sisoenko; and the head of the exhibitions department, Viktoria Zubravskaia, and in particular, in the same department Natalia Lievina; to the Shchusev State Museum of Architecture and its director, David Sarkisian; his deputy director, Igor Kazus; and the curator Dotina Tiurina; to the Central Museum of the Military Forces, including its director, Aleksander Nikonov, and the chief curator of the exhibitions department, Alla Legeida; and last but not least to the director of the museum and exhibition department of the Stas Namin Center, Mikhail

Abteilung für Skulptur des 20. Jahrhunderts; an das Staatliche Historische Museum, seinen Direktor Alexander Schkurko, seine Stellvertreterin Tamara Igumnowa und den Leiter und Hauptkustos der Abteilung der bildenden Kunst des Leninmuseums (Filiale SHM) Eduard Sadiraka; an das Zentrale Staatliche Museum für zeitgenössische Geschichte Russlands, an die Direktorin Tamara Schumnaja, die Stellvertretende Direktorin Galina Urwatschowa und die Kustodin Walerija Nesgoworowa; an den Generaldirektor der Russischen Staatsbibliothek Wiktor Fjodorow sowie Swetlana Artamonowa, die Leiterin der Abteilung für bildende Kunst; an das Staatliche Museums- und Ausstellungszentrum ROSIZO, den Direktor Jewgenij Sjablow und den Stellvertretenden Direktor Alexander Sisojenko, an die Leiterin der Ausstellungsabteilung Wiktoria Subrawskaja und besonders Natalja Liewina in derselben Abteilung; an das Staatliche Schtschussew-Architekturmuseum und seinen Direktor David Sarkisjan, seinen Stellvertreter Igor Kasus sowie an die Kustodin Dotina Tjurina; an das Zentrale Museum für Streitkräfte, den Direktor Alexander Nikonow und die Chefkuratorin der Sammlungsabteilung Alla Legejda; nicht zuletzt an den Direktor der Museums- und Ausstellungsabteilung des Stas Namin Zentrums Michail Tscherepaschenez und seine Mitarbeiterin Anna Pachomowa und schließlich an Alexander Sidorow als privatem Leihgeber.

Wir bedanken uns sehr herzlich auch bei den Museen in St. Petersburg: beim Direktor des Staatlichen Russischen Museums Wladimir Gusew und der Stellvertretenden Direktorin Jewgenija Petrowa, außerdem bei Jekaterina Grischina, der Direktorin des Russischen Wirtschaftsmuseums der Akademie der Künste und ihrer Stellvertreterin Inna Ribakowa.

Für ihre unverzichtbaren Leihgaben danken wir außerdem folgenden Personen und Institutionen:

Cherepasenets, and his assistant Anna Pakhomova; as well as to Aleksander Sidorov as a private collector.

Our heartfelt thanks goes to the museums of Saint Petersburg as well: to the director of the State Russian Museum, Vladimir Gusev, and his deputy director, Evgeniia Petrova, as well as Ekaterina Grishina, the director of the Scientific Research Museum of the Academy of Arts and her deputy director, Inna Ribakova.

For their indispensable loans we would also like to thank the following institutions and individuals: Harald Kunde, director of the Ludwig Forum für Internationale Kunst in Aachen; the Galerie Clara Maria Sels in Düsseldorf; Kasper König, director of the Museum Ludwig in Cologne; Perry Gregory, director of the Zimmerli Art Museum at Rutgers, the State University of New Jersey; Alla Rosenfeld, director of the department of Russian art; and Glenn D. Lowry, director of the Museum of Modern Art in New York, and the chief curator of its department of painting and sculpture, Kynaston McShine; as well as Jörn Donner of Helsinki.

Our deepest thanks also goes in particular to the contemporary artists whose work is represented in our exhibition: Erik Bulatov, Ilya Kabakov, Vitaly Komar, Aleksander Melamid, and Boris Mikhailov.

Without the generous financial support of the Kulturstiftung des Bundes and the Hessische Kulturstiftung, the project could never have been achieved in this form. Our special thanks goes to Hortensia Völckers and all of the decision makers who on behalf of the newly founded Kulturstiftung des Bundes showed their confidence in our work and in this project and to those who on behalf of the Hessische Kul-

Harald Kunde, Direktor des Ludwig Forums für Internationale Kunst in Aachen, der Galerie Clara Maria Sels in Düsseldorf, Kasper König, Direktor des Ludwig Museums in Köln, Perry Gregory, Direktor des Zimmerli Art Museum at Rutgers, the State University of New Jersey, und Alla Rosenfeld, Leiterin der Abteilung für russische Kunst. Glenn D. Lowry, Direktor des Museum of Modern Art in New York und Kynaston McShine, dem leitenden Kurator der Abteilung Gemälde und Skulpturen, sowie Jörn Donner aus Helsinki.

Unser größter Dank gilt darüber hinaus besonders den zeitgenössischen Künstlern, die mit ihren Arbeiten in der Ausstellung vertreten sind: Erik Bulatov, Ilya Kabakov, Vitaly Komar, Alexander Melamid und Boris Mikhailov.

Ohne die großzügige finanzielle Förderung der Kulturstiftung des Bundes sowie der Hessischen Kulturstiftung wäre das Projekt in dieser Form nicht zustande gekommen. Unser besonderer Dank gilt hier Hortensia Völckers und allen Entscheidungsträgern, die uns auf Seiten der neu gegründeten Kulturstiftung des Bundes ihr Vertrauen in unsere Arbeit und für dieses Projekt geschenkt haben und die uns auf Seiten der Hessischen Kulturstiftung, insbesondere Claudia Scholtz, mit ihrem anhaltenden Engagement für die Ausstellungen und das Programm der Schirn wesentlich unterstützen. Darüber hinaus danken wir dem Ministerium für Kultur der Russischen Föderation, dem Ministerium für Presse, Fernsehen, Rundfunk und Massenmedien der Russischen Föderation und der Fraport AG, insbesondere Wilhelm Bender und Anne Reinhardt-Lehmann, sowie unseren Medienpartnern Deutsche Städte-Medien GmbH, namentlich Egon Böttcher, und Frankfurter Allgemeine Zeitung, hier besonders Dieter Eckart. Für die kreative Gestaltung der Werbekampagne danken wir der turstiftung, especially Claudia Scholtz, have shown a lasting commitment to the Schirn's exhibitions and programs with their essential support. In addition, we would like to thank the Russian Federation Ministry for Culture, the Russian Federation Ministry of Press, Television, Radio, and Mass Media and Fraport AG, in particular Wilhelm Bender and Anne Reinhardt-Lehmann as well as our media partners, Deutsche Städte-Medien GmbH, especially Egon Böttcher, and the Frankfurter Allgemeine Zeitung, by name Dieter Eckart. For the creative design of the advertising campaign, we are grateful to the Saatchi & Saatchi agency and in particular to Wolfgang Kröper, Peter Huschka, Jan Köhler and Anna-Katharina Stahl.

As with every exhibition, we are always grateful to the city of Frankfurt and, as a representative for all its decision makers, Mayor Petra Roth and the head of its cultural department, Hans-Bernhard Nordhoff. Here too we would like to thank the cinema of the Deutsches Filmmuseum Frankfurt am Main and in particular Ulrike Stiefelmayer for organizing the film series *Dream Factory Communism*.

The exhibition architect, Wilfried Kühn, and the graphic designer Chris Rehberger/Double Standards, and their respective teams conceived an exhibition architecture and design for *Dream Factory Communism* with many great ideas and staged the exhibition in such a way as to create a highly appropriate presentation.

Our thanks also go to the Company ooo Videostudio KVART and to Leonid Fishel for assembling the documentary collages *Happy Life* and *Happy Childhood*.

We thank the authors of the catalogue—Oksana Bulgakowa, Ekaterina Degot, Boris Groys, Hans Gün-

Agentur Saatchi & Saatchi und hier insbesondere Wolfgang Kröper, Peter Huschka, Jan Köhler und Anna-Katharina Stahl.

Grundsätzlich gilt unser Dank wie bei jeder Ausstellung der Stadt Frankfurt und stellvertretend für alle Entscheidungsträger der Oberbürgermeisterin Petra Roth und dem Kulturdezernenten Hans-Bernhard Nordhoff. An dieser Stelle danken wir auch dem Kino im Deutschen Filmmuseum Frankfurt am Main und insbesondere Ulrike Stiefelmayer für die Organisation der Filmreihe zum Thema *Traumfabrik Kommunismus*.

Der Ausstellungsarchitekt Wilfried Kühn, der Grafiker Chris Rehberger/Double Standards und ihre Teams haben mit großer Ideenvielfalt die Ausstellungsarchitektur und das Design für *Traumfabrik Kommunismus* konzipiert, inszeniert und einen überaus passenden Präsentationszusammenhang geschaffen.

Dank auch an die Company ooo Videostudio KWART und Leonid Fischel für die Zusammenstellung der Dokumentarfilmcollagen *Glückliches Leben* und *Glückliche Kindheit*.

Gedankt sei den Autoren des Kataloges Oksana Bulgakowa, Ekaterina Degot, Boris Groys, Hans Günther, Annette Michelson, Alexander Morosow und Martina Weinhart für ihre fundierten und überaus informativen Essays ebenso wie Eduard Beaucamp, Bazon Brock und Peter Iden, die gemeinsam mit Boris Groys und Ekaterina Degot eine überaus interessante Podiumsdiskussion beim Schirn Forum oo2 im Vorfeld der Ausstellung bestritten haben. Großer Dank für die professionelle und ideenreiche Kataloggestaltung geht an das junge Grafikerteam Julia Kuon, Sven Michel und Frank Faßmer und für die hervorra-

ther, Annette Michelson, Aleksander Morozov, and Martina Weinhart—for their well-grounded and extremely informative essays as well as Eduard Beaucamp, Bazon Brock, and Peter Iden, who, together wirth Boris Groys and Ekaterina Degot held a highly interesting panel discussion at the Schirn Forum oo2 in the run-up to the exhibition. A big thanks goes to the team of young designers—Julia Kuon, Sven Michel, and Frank Faßmer—for their professional and inventive design for the catalogue, as well as to Hatje Cantz Publishers for their outstanding collaboration, in particular from Anja Breloh and Meredith Dale for their editorial work.

Special mention should be made of Maria Hitriakova (Stas Namin Center), who showed extraordinary commitment as project coordinator for *Dream Factory Communism* on the Russian side, and of Pamela Kort, who played an essential role in paving the way for the exhibition. Many people have worked in the background to make such a lavish project possible. In that context we would like to thank Nic Iljine, who was at our side with advice and assistance, and of course—as representatives for so many others—Christian Strenger, chairman of the Verein der Freunde der Schirn Kunsthalle e.V. and Rolf E. Breuer, chairman of the board of the Schirn Kunsthalle, who were extremely helpful and effective in their support.

The entire Schirn team was committed far beyond the norm and always ready for action in every phase of the project. Our thanks go to Ronald Kammer, Christian Teltz, Stefan Schäfer, and Stephan Zimmermann in the technical department; Andreas Gundermann and his installation team; Karin Grüning and Elke Walter for the complex organization of loan objects; Simone Klöpfer for her organization work; and to the administrative team under

gende Zusammenarbeit an den Hatje Cantz Verlag, besonders an Anja Breloh und Meredith Dale für das Lektorat.

Besondere Erwähnung verdienen auch Maria Chitryakowa (Stas Namin Zentrum), die als Projektkoordinatorin für *Traumfabrik Kommunismus* auf russischer Seite ein außergewöhnliches Engagement gezeigt hat, und Pamela Kort, die bei der Anbahnung der Ausstellung wesentlich beteiligt war. Viele Personen haben im Hintergrund gewirkt, um dieses aufwändige Projekt realisieren zu können. In diesem Zusammenhang sei vielen gedankt, Nic Iljine, der uns mit Rat und Tat zur Seite stand, und natürlich Christian Strenger, Vorsitzender des Vereins der Freunde der Schirn Kunsthalle e.V. und Rolf E. Breuer, Vorsitzender des Kuratoriums der Schirn Kunsthalle, die uns äußerst hilfreich und effektiv unterstützt haben.

Das gesamte Team der Schirn war in allen Phasen der Entstehung überdurchschnittlich engagiert und hochgradig einsatzbereit. Gedankt sei Ronald Kammer und Christian Teltz, Stefan Schäfer und Stephan Zimmermann in der Technik, Andreas Gundermann und dem Hängeteam, Karin Grüning und Elke Walter für den komplexen Bereich der Organisation der Leihgaben, Simone Klöpfer für die organisatorische Arbeit, der Verwaltung unter der Leitung von Klaus Burgold. Dorothea Apovnik und Jürgen Budis sorgten wie immer für eine hervorragende Pressearbeit. Weiterer Dank geht an die Restauratorin Stefanie Gundermann, an Inka Drögemüller und Lena Ludwig für das Marketing und die Betreuung der Sponsoren, an Marlit Schneider für die Assistenz in unzähligen Belangen, an Irmi Rauber und Simone Czapka für die Entwicklung des pädagogischen Programms, an die Volontärin Carla Orthen für ihren vielseitigen Einsatz und nicht zuletzt an die Prakti-

the direction of Klaus Burgold. As always, Dorothea Apovnik and Jürgen Budis did outstanding publicity work. Additional thanks go to the conservator Stefanie Gundermann, to Inka Drögemüller and Lena Ludwig for marketing and attending to the sponsor's needs; to Marlit Schneider for her assistance in countless matters; to Irmi Rauber and Simone Czapka for developing the educational program; to the trainee Carla Orthen for her efforts on many fronts; and not least to the interns Anastasia Khoroshilova, Ingrid Schlögl, Sybille Schmidt, and Gwendolin Wendler. Special thanks also goes to Petra Skiba for editing the accompanying brochure.

Finally, I wish to thank sincerely and expressly the curators: Boris Groys, whose book *The Total Art of Stalinism* laid the groundwork for the exhibition, above all for immediately agreeing to plan the exhibition, and the assistant curator Zelfira Tregulova, who not only contributed to essential aspects of the content but also made an inimitable contribution to the organization. I also wish to thank Martina Weinhart, who went beyond her curatorial role to make an essential contribution to the exhibition as its tireless coordinator, and Lana Shikhsamanova for her effective and committed support in the work on the catalogue and the organization of the exhibition.

kantinnen Anastasia Choroschilowa, Ingrid Schlögl, Sybille Schmidt und Gwendolin Wendler. Besonderer Dank geht auch an Petra Skiba für die Redaktion des Begleitheftes.

Schließlich sei noch einmal herzlich und ausdrücklich den Kuratoren gedankt. Boris Groys, der mit seinem Buch *Gesamtkunstwerk Stalin* das Fundament für die Ausstellung gelegt hat, besonders dafür, dass er sich sofort bereit erklärt hat, die Ausstellung zu konzipieren, und Zelfira Tregulowa, die als mitwirkende Kuratorin nicht nur wesentliche inhaltliche Aspekte beigetragen hat, sondern darüber hinaus auch einen unersetzbaren Beitrag zur Organisation geleistet hat. Ebenso sei Martina Weinhart gedankt, die die kuratorische Arbeit mehr als mitgetragen hat und als unermüdliche Koordinatorin einen ganz wesentlichen Beitrag zur Ausstellung geleistet hat, sowie Lana Schichsamanowa für ihre tatkräftige und engagierte Unterstützung bei der Arbeit am Katalog und der Ausstellungsorganisation.

DIE MASSENKULTUR DER UTOPIE UTOPIAN MASS CULTURE

BORIS GROYS

Keine Ausstellung ist imstande, eine Kunstepoche in all ihren Facetten darzustellen. Jede Ausstellung ist unausweichlich einseitig und praktiziert notgedrungen mehr Exklusion als Inklusion. Die Ausstellung *Traumfabrik Kommunismus* bildet in dieser Hinsicht keine Ausnahme. So scheint es ratsam, Auskunft darüber zu geben, nach welchen Kriterien die Kunstwerke aus der Stalinzeit ausgewählt worden sind, welche diese Ausstellung präsentiert – zumal es sich dabei um eine besonders umstrittene Kunstepoche handelt. Der Stalinismus gehört zwar längst der Vergangenheit an, aber die Erinnerung an diese Vergangenheit bleibt nach wie vor von vielfältigen politischen Leidenschaften bestimmt. Und in der Tat: Wie soll man sich an die Stalinzeit erinnern? Ein sich unmittelbar anbietendes und allgemein beliebtes Erinnerungsverfahren besteht in dem Versuch, hinter die propagandistische Fassade der stalinistischen Herrschaft zu blicken, um dort ihre schreckliche Realität zu entdecken. Die historische Aufarbeitung dieser Realität hat spätestens nach dem Tod Stalins sowohl in Russland als auch im Ausland begonnen, und sie ist bei weitem noch nicht abgeschlossen. Dabei kann man erwarten, dass sie auch in Zukunft noch viele Verbrechen und Grausamkeiten an den Tag bringt, die bis jetzt verborgen geblieben sind.

Es gibt aber etwas, das diese Art Vergangenheitsbewältigung meistens übersieht – nämlich die Fassade der stalinistischen Kultur selbst. Diese Fassade als solche ist überaus interessant. Die Kultur des Stalin'schen Sozialistischen Realismus gehört nämlich in die Zeit, in der die heutige globale kommerzielle Massenkultur zu ihrem historischen Durchbruch gelangte und die prägende Funktion erhielt, die sie nach wie vor ausübt. Die offizielle Kultur der Stalinzeit war ein Teil dieser globalen Massenkultur und lebte von den Energien, welche diese Kultur weltweit weckte. Die stilistische Ähnlichkeit der

No exhibition can possibly present all the facets of an era's art. Inevitably one-sided, every exhibition operates more on an exclusive than an inclusive basis. *Dream Factory Communism* is no exception. Some explanation is therefore required as to the criteria that lay behind our choice of works from the Stalin era shown in the exhibition, especially as the art of this period is intensely controversial. Although the Stalin regime has long since become history, memories of it are still governed by a wide range of political sympathies. How best to recall this era? An obvious, and widely practiced, way is to attempt to penetrate the façade erected by Soviet propaganda to discover the terrible reality behind. At the latest, critical appraisal of this historical reality began in Russia and abroad with the death of Stalin himself and is still very much in progress. It is to be expected that future studies will bring to light many more previously unknown atrocities and other crimes.

This method of coming to terms with the past generally overlooks one thing: the façade presented by Stalinist culture, which is of considerable interest in itself. Socialist Realism was propagated by the Stalin regime at a time when global commercial mass culture achieved its decisive breakthrough and became the determining force that it has remained ever since. Official culture in the Stalin era was a part of this global mass culture and fed on the expectations it awakened worldwide. The stylistic similarity between the art of the Stalin era and that of Western—particularly American—mass culture is readily apparent. Most Soviet films of the 1930s to the 1950s barely differ from the contemporary products of Hollywood. In the fields of literature and the visual arts the relationship is as close aesthetically as it is frequently divergent in terms of content. Despite these resemblances, Stalinist mass culture was structured differently from its counterpart in the West. Whereas

Kunst der Stalinzeit mit der westlichen, vor allem mit der amerikanischen Massenkultur der damaligen Zeit ist offensichtlich. Die meisten sowjetischen Filme der dreißiger bis fünfziger Jahre unterscheiden sich kaum von den Hollywoodmusicals aus der gleichen Zeit. Die Ähnlichkeiten in der Literatur und bildenden Kunst sind auf ästhetischer Ebene ebenfalls nicht zu übersehen, wenn auch auf inhaltlicher Ebene beträchtliche Unterschiede festzustellen sind. Und trotzdem war die stalinistische Kultur anders strukturiert als die kommerzielle Massenkultur des Westens. Während die westliche Massenkultur von Marktmechanismen beherrscht und sogar definiert wird, war die Stalin'sche Massenkultur nicht kommerziell oder sogar antikommerziell. Man kann sagen, dass die Kultur der Stalinzeit in ihrer Form massenkulturell war und in ihrem Inhalt, ihren Zielsetzungen und ihrem Verständnis von der Rolle, welche die Kultur in der Gesellschaft zu spielen hat, avantgardistisch. Diese Formulierung ist übrigens nur die Umformulierung der Selbstdefinition des Stalin'schen Sozialistischen Realismus, nämlich realistisch in der Form und sozialistisch im Inhalt zu sein. Und das bedeutet: Ihrer Form nach schien diese Kunst gut verträglich, unproblematisch und für die Massen leicht verständlich, eben »realistisch« zu sein, aber ihrem Inhalt und ihrer Zielsetzung nach war diese Kunst durch und durch ideologisch determiniert, zukunftsorientiert, eben avantgardistisch, indem sie die Massen nicht befriedigen, sondern umziehen wollte. Die Ausstellung *Traumfabrik Kommunismus* stellt sich dem gemäß die Aufgabe, sowohl die Analogien als auch die Differenzen zwischen der Traumfabrik der westlichen kommerziellen Massenkultur und der Traumfabrik der sowjetischen Kultur der Stalinzeit zu thematisieren. Freilich werden dabei nur die Kunstwerke aus der sowjetischen Zeit in der Ausstellung gezeigt. Aber die Auswahl und die Präsentation dieser Kunstwerke

the market dominated, even defined, Western mass culture, Stalinist culture was noncommercial, even anticommercial. Indeed, it could be claimed that the arts in the Stalin era employed the formal means of mass culture but were avant-garde in their aims and their view of culture's role in society. This, incidentally, is simply a restatement in different terms of the official definition of Socialist Realism as art that was realist in form and socialist in content. In practice, this meant that art had to be accessible, unproblematic and immediately intelligible to the mass of the people—"realist"—although its content and goals were ideologically determined and aimed at the future—avant-garde, therefore, in the sense that it did not satisfy the needs of the masses but sought to re-educate them. *Dream Factory Communism* seeks to investigate both the analogies and the differences between the two dream factories, that of Western commercial mass culture and that of Soviet culture under Stalin. The exhibition does this exclusively by means of Soviet works, their selection and presentation guided by this general aim. A brief examination in general terms of the relationship between the avant-garde and mass culture will provide the necessary background to understanding our undertaking.

AVANT-GARDE, MASS CULTURE AND UTOPIAN VISION

In the twentieth century the notion of mass culture was inseparable from the idea of the avant-garde. In his classic essay "Avant-garde and Kitsch" Clement Greenberg attempted a definition of the difference between avant-garde art and mass culture (which he termed "kitsch").[1] Mass kitsch, he stated, is concerned with effects, the avant-garde with processes. Mass culture was no less "modern" than the avant-garde; the difference between them lay solely in the fact that the avant-garde disregarded the large-scale "effectiveness" of artistic devices in

wurden durch die oben genannte Aufgabe bestimmt. Deswegen muss zum Verständnis dieser Aufgabe zunächst kurz auf das allgemeine Problem des Verhältnisses zwischen Avantgarde und Massenkultur eingegangen werden.

AVANTGARDE, MASSENKULTUR UND UTOPIE

Im 20. Jahrhundert ist der Begriff der Massenkultur vom Begriff der Avantgarde nicht zu trennen. In seinem inzwischen klassisch gewordenen Essay hat Clement Greenberg zwischen Avantgarde und Massenkultur, die er als Kitsch charakterisierte, folgendermaßen unterschieden: Der Massenkitsch beschäftigt sich mit den Effekten der Kunst, die Avantgarde hingegen mit ihren Verfahren.[1] Die Massenkultur ist für Greenberg demnach genauso modern wie die Avantgarde – der Unterschied besteht allein darin, dass die Avantgarde auf die Massenwirkung der modernen Kunstverfahren verzichtet und eine distanzierte, analytische Haltung diesen Verfahren gegenüber einnimmt, um sie in Ruhe untersuchen zu können. Zum Ethos der Avantgarde gehören also nach Greenberg eine gewisse Distanzierung in Bezug auf die Massenkultur und die Weigerung, von den Marktmechanismen vereinnahmt zu werden. Die Beschäftigung mit der Massenkultur wird von der Avantgarde allein in kritischer Absicht praktiziert. Die Avantgarde legt die Verfahren der Beeinflussung, der Propaganda und der Manipulation frei, die im Kontext der Massenkultur verborgen bleiben. Damit werden diese Verfahren in ihrer Wirkung neutralisiert – wenn auch nur für eine gebildete Minderheit, die es sich leisten kann, sich mit der Kunst der Avantgarde zu beschäftigen. Die Kunst des Stalin'schen Sozialistischen Realismus, wie auch andere Spielarten der totalitären Kunst, wurden von Greenberg dabei mit der westlichen kommerziellen Massenkultur gleichgesetzt: In beiden Fällen werden nur

favor of a cool, analytical approach that facilitated intensive examination of those devices. For Greenberg, the avant-garde ethos thus entailed a reserved attitude towards mass culture and a refusal to be "corrupted" by market values. Avant-garde art addresses mass culture exclusively in critical terms, disclosing the mechanics of influence, propaganda, and manipulation that remain hidden in the context of mass culture and, in doing so, neutralizing their effect—even if only for an educated minority who can afford to concern themselves with the work of the avant-garde. Greenberg therefore placed the Socialist Realism of the Stalin era, and other forms of totalitarian art, on a par with the commercial mass culture of the West. Both, he averred, aimed to exert the maximum effect on their audiences, rather than engaging critically with artistic processes.

Greenberg's equation of the avant-garde with critical attitudes towards mass culture, political power, and the market has become so firmly entrenched in the West—not least among the public at large— that it has acquired the status of established fact. Yet even a cursory examination of the modernist avant-garde reveals that, from the very beginning, its artists were attracted to the new possibilities offered by the mass production and dissemination of images, frequently invoking them in their condemnation of the elitist claims of traditional "high culture." The avant-garde actually disapproved of only one aspect of commercial mass culture: its pandering to mass taste. Yet modernist artists also rejected the elitist "good taste" of the middle classes. On no account did they wish to cater to existing tastes, whether of the majority or of an elite. Hence, the avant-garde revolt was directed principally at the current audience for art, against those who were viewing or consuming it. Avant-garde artists wished to create a new public, a new type of human being, who would share their

Effekte beim Publikum erzielt – und nicht die Kritik des Kunstverfahrens praktiziert.

Diese Identifizierung der Avantgarde mit einer rein kritischen Haltung in Bezug auf die herrschende Massenkultur, die politische Macht und den Markt hat sich seitdem gerade im westlichen Massenbewusstsein so gründlich eingebürgert, dass sie zu einer Selbstverständlichkeit geworden ist. Bei näherem Hinsehen lässt sich aber leicht feststellen, dass die klassische Avantgarde von Anfang an von den Möglichkeiten der modernen massenhaften Bildproduktion und -verbreitung durchaus fasziniert war – und gerade in ihrem Namen am elitären Anspruch der traditionellen Hochkultur harte Kritik übte. Es gab im Grunde nur eines an der kommerziellen Massenkultur, das der Avantgarde nicht behagte – nämlich die Anbiederung an den aktuellen Geschmack des breiten Publikums. Allerdings galt der elitäre, bürgerliche »gute« Geschmack der Avantgarde ebenfalls als inakzeptabel. Die Künstler der Avantgarde wollten den aktuellen, real existierenden Geschmack des Publikums, sei es ein breites oder elitäres Publikum, auf keinen Fall bedienen. Die Revolte der Avantgarde war in erster Linie gegen die Diktatur des real existierenden Zuschauers, Konsumenten oder Publikums gerichtet. Vielmehr wollte die Avantgarde ein neues Publikum, eine neue Menschheit schaffen, die den Geschmack des Künstlers teilen und die Welt mit den Augen des Künstlers sehen würde. Die Avantgarde wollte nicht die Kunst verändern, sondern den Menschen. Nicht ein neues Bild für ein altes Publikum zu produzieren, das es mit seinen alten Augen sehen würde, sondern ein neues Publikum mit neuen Augen ins Leben zu rufen, wurde als ultimative Kunsttat anvisiert.

Eine solche radikale Veränderung des Sehens, des Lebens und des Menschen wurde von allen radi-

own taste and see the world through their eyes. They sought to change humankind, not art. The ultimate artistic act would be not the production of new images for an old public to view with old eyes, but the creation of a new public with new eyes.

Such a far-reaching change of viewing habits, of life and of humanity itself was propagated by all radical avant-garde art movements, from Italian futurism to Russian suprematism and constructivism, from Dutch De Stijl to the German Bauhaus and French surrealism. With regard to mass culture it was not so much a different culture that these artists desired as different masses. The radical avant-garde did not combat political power or market forces; it was humankind in its existing form that they attacked. Modernist artists certainly criticized the mass culture of their day, but with a view to creating a better mass culture, a utopian mass culture, as it were, that would be sustained by a better humanity. Only when faith in the creation of a new humankind has waned is it possible to see the standpoint of the modernist avant-garde as exclusively critical: when the current state of humanity is perceived as immutable, the avant-garde utopia can indeed consist of nothing more than a permanently critical stance. Western commercial mass culture does accept humankind as an unalterable fact. Soviet mass culture under Stalin, on the other hand, inherited the avant-garde belief that humanity could be changed and was driven by the conviction that human beings were malleable. Soviet mass culture was a culture for masses that had yet to be created. This culture was not required to prove itself economically—to be profitable, in other words—because the market had been abolished in the Soviet Union. Hence the actual tastes of the masses were completely irrelevant to this form of mass culture, more so, in fact, than to the avant-garde, since members of the avant-garde

kal avantgardistischen Kunstströmungen gefordert – vom italienischen Futurismus, vom russischen Suprematismus und Konstruktivismus, vom holländischen De Stijl und dem deutschen Bauhaus bis hin zum französischen Surrealismus. In Bezug auf die Massenkultur wollte man nicht so sehr eine andere Kultur als vielmehr eine andere Masse. Die radikale Avantgarde praktizierte keine Kritik an der Macht oder am Markt, sondern Kritik an der Menschheit, wie sie ist. Sicherlich hat die Avantgarde die bestehende Massenkultur kritisiert – aber im Namen einer besseren oder, wenn man so will, utopischen Massenkultur, die von einer besseren Menschheit getragen werden sollte. Nur wenn man an die Schaffung der neuen Menschheit nicht mehr glaubt, muss einem die Position der klassischen Avantgarde als eine rein kritische erscheinen. Die Utopie der Avantgarde verkommt in der Tat zu einer ewig kritischen Haltung, wenn der Mensch, wie er ist, als ewig gedacht wird. Nun wird der Mensch im Kontext der westlichen kommerziellen Massenkultur freilich als eine unveränderbare Tatsache hingenommen. Die sowjetische Massenkultur der Stalinzeit hatte dagegen die avantgardistische Kritik an der Menschheit geerbt – und glaubte fest an die Wandelbarkeit, an die Plastizität des Menschen. Die sowjetische Massenkultur war eine Kultur für die Massen, die es de facto nicht gab, aber in der Zukunft geben sollte. Diese Massenkultur sollte sich nämlich nicht kommerziell rechtfertigen und als profitabel erweisen, denn der Markt wurde in der Sowjetunion abgeschafft. In diesem Sinne war der faktische Geschmack der Massen für die sowjetische Massenkultur völlig irrelevant – und zwar noch irrelevanter, als es für die Avantgarde der Fall ist, da sie trotz aller Verweigerungen doch weiter unter den gleichen Marktbedingungen operieren muss. Die ganze sowjetische Kultur kann also als Versuch verstanden werden, die Opposition zwischen Avantgarde und Massenkultur aufzuheben,

in the West, for all their critical disapproval, had to operate within the same economic conditions as mass culture. Soviet culture as a whole may therefore be understood as an attempt to abolish that distinction between the avant-garde and mass culture that Greenberg had diagnosed as the chief symptom of capitalist modernism.

In his essay Greenberg laments the fact that Soviet art, as he saw it, pandered to the tastes of the uneducated masses of the Russian people. That, he believed, was the reason for its banality and its regressive orientation. Greenberg was wrong. The majority of Soviet citizens never really liked Socialist Realism. On the contrary, they demonstrably preferred the commercial mass culture of the West, not least the products of Hollywood. This culture was largely closed to Soviet citizens, of course, but that only increased their pleasure when they occasionally caught a glimpse of the "good life" enjoyed by people on the other side of the Iron Curtain. Socialist Realism was not liked by members of the Soviet elite either, not even by those who produced it. Anyone who lived in the Soviet Union knows that complaints about censorship and regulations were a constant feature of official cultural life at all levels, including those at which censorship was implemented and regulations drawn up. The most intriguing aspect of Socialist Realism is precisely that no one liked it when it was being produced. This art satisfied no existing tastes, fulfilled no existing social demands. It was produced in the relatively firm conviction that people would come to like it when they had become better people, less decadent and less corrupted by bourgeois values than they were at present. The viewer was conceived of as an integral part of a Socialist Realist work of art and, at the same time, as its final product. Socialist Realism was the attempt to create dreamers who would dream socialist dreams.

welche Greenberg als Hauptsymptom der kapitalistischen Moderne diagnostiziert hat.

In seinem Essay beklagt Greenberg übrigens gerade die Tatsache, dass sich die sowjetische Kunst angeblich dem realen Geschmack der ungebildeten russischen Massen anpasst – darin sieht er den Grund für die Banalität und die Rückständigkeit dieser Kunst. Hier irrt Greenberg allerdings. Die sowjetischen Volksmassen haben den Sozialistischen Realismus nie wirklich gemocht. Nachweislich mochte auch das sowjetische Publikum viel lieber die westliche kommerzielle Massenkunst, vor allem aus Hollywood. Diese Kunst wurde dem sowjetischen Publikum freilich weitgehend vorenthalten, aber umso mehr freute sich der sowjetische Mensch, wenn er ab und zu einen Einblick in das schöne Leben hinter dem Eisernen Vorhang genießen konnte. Die sowjetischen Eliten mochten den Sozialistischen Realismus übrigens auch nicht – nicht einmal diejenigen, die ihn produzierten. Wer in der Sowjetunion gelebt hat, weiß, dass auf allen Ebenen des offiziellen Kulturlebens ständig über Zensur und Vorschriften geklagt wurde – inklusive der Ebenen, auf denen die Zensur ausgeübt wurde und die Vorschriften erlassen wurden. Die größte Faszination des Sozialistischen Realismus besteht eben darin, dass niemand ihn zum Zeitpunkt seiner Produktion gemocht hat. Diese Kunst entsprach keinem real existierenden Geschmack, keiner real existierenden gesellschaftlichen Nachfrage. Zugleich wurde diese Kunst aber in der relativ festen Überzeugung produziert, dass sie den Menschen schon gefallen würde, wenn die Menschen besser würden – und nicht so verkommen und von bürgerlichen Attitüden verseucht wären, wie sie aktuell waren. Der Zuschauer des Sozialistischen Realismus war als Teil des Kunstwerkes gedacht – und zugleich sein eigentliches Produkt. Der Sozialistische Realismus war der Versuch, einen Träumen-

To promote the creation of a new humankind, and especially of a new public for their art, artists joined forces with those in political power. In the period immediately after the October Revolution enthusiasm for the Soviet regime and a willingness to cooperate with it infused large sections of the Russian avant-garde. These artists hoped to harness aesthetic dictatorship to a political dictatorship that would be capable of shaping reality in accordance with a unified artistic plan. For many, the abolition of the market signaled an end to accommodating the demands of the public, the end of art's subservience to commerce. In the Soviet Union a work of art needed to meet with the approval of only a very small circle within the political leadership for it to be assured of reaching vast numbers of people through virtually unlimited distribution throughout the country. This was undoubtedly a dangerous game for artists to play, but the rewards appeared to be enormous. Modern totalitarianism is merely the most radical way in which efforts to reshape life in its entirety have been realized. Here, the politician–artist attained absolute freedom as a subject by throwing off all moral, economic, institutional, legal, and aesthetic constraints that had traditionally limited his or her political and artistic will.

THE EMERGENCE OF SOCIALIST REALISM

How, then, did it come about that Soviet art in the 1930s and 1940s bears little resemblance to the earlier work of the Russian avant-garde? Many observers have concluded that this transformation resulted from a return to past norms on the part of a political leadership that lacked an up-to-date aesthetic education. Yet Soviet art's eschewal of abstraction in favor of images of the human figure and imitation of visible reality cannot be explained simply as a reversion to pre-avant-garde days. In no sense was

den zu schaffen, der sozialistische Träume träumen würde.

Um eine solche »neue« Menschheit, vor allem aber um ein solches neues Publikum für seine eigene Kunst zu schaffen, verband sich der Künstler mit der Macht. Die Begeisterung für die Sowjetmacht und die Bereitschaft, mit ihr zusammenzuarbeiten, hat unmittelbar nach der Oktoberrevolution weite Teile der russischen Avantgarde mitgerissen. Sie hoffte, eine ästhetische Diktatur mit einer politischen Diktatur verbinden zu können, die imstande wäre, die Wirklichkeit selbst nach einem einheitlichen künstlerischen Plan zu gestalten. Die revolutionäre Abschaffung des Marktes bedeutete in den Augen vieler Künstler das Ende der Anbiederung an das Publikum, das Ende der Herrschaft des Kommerzes über die Kunst. In der Sowjetunion musste die Kunst allein einem extrem engen Kreis der politischen Führung gefallen, um eine ungeheure Massenwirksamkeit und fast allgegenwärtige Präsenz im Lande zu erzielen. Das Spiel war sicherlich gefährlich, aber der Preis schien zugleich gewaltig zu sein. Der moderne Totalitarismus ist lediglich die radikalste Verwirklichung des Strebens nach der totalen Neugestaltung des Lebens: Das politisch-künstlerische Subjekt gewinnt hier seine absolute Freiheit, indem es alle überkommenen moralischen, ökonomischen, institutionellen, rechtlichen und ästhetischen Grenzen, die seine politisch-gestalterische Initiative begrenzen, abschafft.

DIE ANKUNFT DES SOZIALISTISCHEN REALISMUS

Und dennoch: Das Erscheinungsbild der sowjetischen Kunst in den dreißiger und vierziger Jahren erinnert kaum an die frühere Kunst der russischen Avantgarde. Daraus entstand bei vielen Beobachtern der Eindruck, es handle sich um eine bloße Rückkehr

this a revival of traditional naturalistic painting. Many artists of traditional orientation undoubtedly exploited the change in political ideology to achieve recognition for their work following what they saw as their sudden displacement by the avant-garde. Comparison of the most typical art of this period with examples from earlier times immediately reveals, however, that this later official Soviet art did not represent a wholesale return to the classic mimetic image. Rather, it made use of imagery derived from media that had been developed relatively recently, especially photography and film, though these too, of course, are mimetic in character. Such interest in new mimetic imagery could be found everywhere in the 1930s, not just in countries with totalitarian regimes. In their various ways, surrealism, magic realism and all other contemporary forms of realism exploited images and techniques derived from the vastly expanding mass media of the day. Post-avant-garde totalitarian art welcomed them because their widespread dissemination offered socio-political effectiveness on a scale necessary for this art to accomplish its all-encompassing aims. Moreover, methods derived from photography and film could be used to give a powerfully evocative presence to the inner, hidden reality of dreams and desires. In such imagery, fantasy and reality, the present and the future, the outer world and the inner world seem to merge.

The all-embracing, totalitarian character of Soviet art formed part of an overriding artistic project in the 1930s—to render reality and dream, the natural and the artificial indistinguishable from each other. This marks a change from the "great utopia" of avant-garde art earlier in the century to a new utopian vision of mass culture that encompasses all humankind, a change accomplished in the late 1920s and the 1930s. The early avant-garde largely ignored the reality of the masses: it was conventional bour-

zur Vergangenheit, die von politischen Führern voll-zogen wurde, denen eine zeitgemäße ästhetische Bildung fehlte. Die Hinwendung der sowjetischen Kunst zum Figurativen, zum Menschenbild, zur Mimesis der äußeren Wirklichkeit kann aber keineswegs als eine bloße Rückkehr zur voravantgardistischen Vergangenheit interpretiert werden. Von einer Wiederbelebung der traditionellen naturalistischen Malerei kann hier keine Rede sein. Sicherlich benutzten viele traditionell denkende und arbeitende Künstler damals die neue politisch-ideologische Konjunktur, um ihrer Kunst neue Geltung zu verschaffen, nachdem sie sich von der Avantgarde überrumpelt gefühlt hatten. Vergleicht man aber die Masse der Kunstproduktion, die für diese Zeit repräsentativ ist, mit Beispielen aus den früheren Perioden der Kunstgeschichte, merkt man sofort, dass es sich bei der offiziellen sowjetischen Kunst keineswegs um eine bloße Rückkehr zum klassischen mimetischen Bild handelte. Vielmehr findet hier eine künstlerische Verwendung der neuen medialen Bilder statt – vor allem aus Fotografie und Kino – die freilich ebenfalls mimetisch sind. Die Hinwendung zum medialen mimetischen Bild machte sich übrigens in den dreißiger Jahren überall bemerkbar – keineswegs nur in den totalitären Ländern. In unterschiedlichen Varianten benutzten Surrealismus, Magischer Realismus und alle anderen Realismen der damaligen Zeit Bilder und Techniken, welche sie den sich damals explosiv verbreitenden Massenmedien entnahmen. Die postavantgardistische inklusive der totalitären Kunst wurde auf diese Bilder und Techniken sicherlich nicht nur deswegen aufmerksam, weil ihre massenhafte Verbreitung eine erhöhte sozialpolitische Wirkung versprach. Die innere, verborgene Realität des Traumes oder des Begehrens bekommt eine suggestive Präsenz durch den künstlerischen Einsatz quasi fotografischer Mittel. Es entsteht der Effekt einer Identifizierung von Traum und Wirklichkeit, Gegen-

geois taste they attacked. In the course of the 1920s attention shifted to shaping the mass of humanity. Whether in the work of authors associated with the Soviet periodical *LEF*, such as Boris Arvatov, Aleksander Rodchenko and Vladimir Mayakovsky, or in the writings of the German Ernst Jünger, author of a book titled *Der Arbeiter* (The Worker)—and this list of names could be extended almost indefinitely—aesthetic debate centered on the masses and on mass culture. All these writers propagated a form of mass culture that would facilitate the total mobilization of the masses beyond the bounds of the market and commerce. To put it another way, they were searching for a utopian mass culture that was not defined in commercial terms and hence no longer stood in opposition to the utopias promoted by the avant-garde.[2]

The change just described is also that from the early modernist Russian avant-garde to Socialist Realism. The first section of our exhibition documents this transition from early modernist abstraction to the photography-based figuration of Socialist Realism. A few late pictures by Kazimir Malevich trace the course of his work from an "analytical" to a "synthetic" phase. The paintings disprove the frequent claim that this reorientation came about solely as a result of external pressure: they show how the later works, created in accordance with the tenets of Socialist Realism, were the result of a continuous and logical development that originated in the suprematism of Malevich's earlier career. Once the artist had recorded the disintegration of the old world into its constituent elements in his suprematist works, he set about constructing a new world and a new image of humanity from those same elements. As this construction process advanced, it grew less and less apparent in the paintings themselves until it became completely invisible to the uninformed eye. Male-

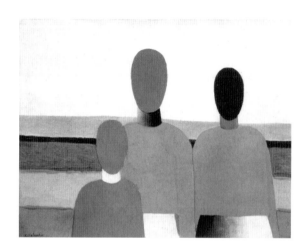

Kasimir Malewitsch
Drei weibliche Figuren
Kazimir Malevich
Three Female Figures
1928–32

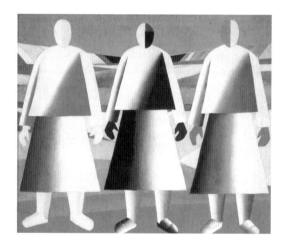

Kasimir Malewitsch
Mädchen auf dem Feld
Kazimir Malevich
Girls in the Field
1928–32

wart und Zukunft, Äußerem und Innerem. Die totalitäre Kunst ist inklusive der sowjetischen ein Teil dieses allgemeineren Projekts der Kunst der dreißiger Jahre, eine Ununterscheidbarkeit von Realität und Traum, Natürlichem und Künstlichem zu erreichen. Damit wird die Wende von der Großen Utopie der frühen Avantgarde am Anfang des Jahrhunderts zu den Visionen einer neuen, die ganze Menschheit umfassenden utopischen Massenkultur deutlich, die in den späten zwanziger und dreißiger Jahren stattfindet. Die frühe Avantgarde ignorierte die Realität der Masse weitgehend – sie protestierte vor allem gegen den traditionellen bürgerlichen Geschmack. In den zwanziger Jahren verlagert sich aber die allgemeine Aufmerksamkeit auf die Gestaltung der Menschenmassen. Bei den Autoren der sowjetischen Zeitschrift *LEF* wie Boris Arwatow, Alexander Rodtschenko oder Wladimir Majakowski bis zu Ernst Jünger *(Der Arbeiter)* – und diese Beispiele ließen sich beliebig erweitern – rücken die Masse und die Gestaltung der

vich's last pictures cleverly conceal their construction and their genesis in suprematism. They look like "normal" realistic paintings, but they are not, as becomes clear when one traces their gradual development from the artist's earlier, semi-abstract constructions. The women in these late paintings recall the robot in Fritz Lang's film *Metropolis*, who might appear seductive if one did not know that she has been made artificially and what went into her construction. Similarly, Malevich's peasant women seem at first sight to be perfectly normal everyday figures. Only on closer examination does the viewer realize that they have been constructed from suprematist elements.

Other Russian avant-garde artists, including Rodchenko and Gustav Klutsis, likewise set about constructing a unified socialist universe, but using photo and film collage. And they too continually refined their procedures until the construction process was

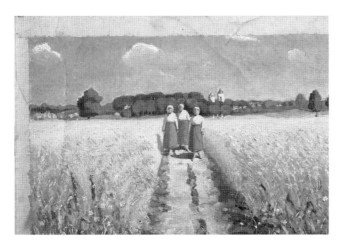

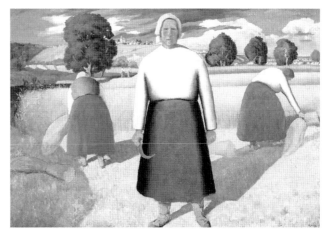

Kasimir Malewitsch
Drei Frauen auf einem Weg
Kazimir Malevich
Three Women on the Road
um 1930
ca. 1930

Kasimir Malewitsch
Schnitterinnen
Kazimir Malevich
Reapers
1928–29

Massenkultur ins Zentrum der ästhetischen Reflexion. Und in all diesen Fällen wird nach einer Gestaltung der Massenkultur gesucht, die eine totale Mobilisierung der Massen jenseits von Markt und Kommerz leisten kann. Oder, anders gesagt: Man sucht nach einer utopischen Massenkultur, die nicht mehr kommerziell definiert sein soll und somit nicht mehr im Gegensatz zu den Utopien der Avantgarde steht.[2]

Diese Wende ist gleichsam die Wende von der klassischen russischen Avantgarde zum Sozialistischen Realismus. Im ersten Abschnitt der aktuellen Ausstellung wird diese Wende von der frühen avantgardistischen Abstraktion zur Figurativität und Fotografizität des Sozialistischen Realismus dokumentiert. Am Beispiel einiger später Bilder von Kasimir Malewitsch wird deutlich, wie sich der Übergang von der analytischen Phase zur synthetischen Phase seines Gesamtwerkes vollzog. Entgegen häufiger Be-

no longer discernible in the finished work. The first section of our exhibition also documents this transition from photo and film collage to the unified photographic image, notably through photo collages by Klutsis and through film collages by Dziga Vertov that aimed to create a cinematic image of Soviet lands in their entirety. Increasingly, artists such as these sought to conceal the fact that their works were the result of montage, wishing them to appear as faithful images of Soviet reality, a reality that had been constructed in a collage mode in the first place by the communist leaders. In a sense, it could be said that these artistic images of life were realistic only inasmuch as Soviet life was an artificial construct.

Lenin's embalmed body, installed permanently in a specially built mausoleum in the Red Square after the Soviet leader's death in 1924, is both a metaphor and a concrete manifestation of this search for as perfect an artistic simulation of living reality as pos-

hauptungen, dass dieser Übergang allein durch äußeren Druck zustande kam, wird gezeigt, dass sogar die späteren im Sinne des Sozialistischen Realismus gemalten Bilder von Malewitsch Resultate einer kontinuierlichen und konsequenten Entwicklung sind, die ihren Anfang in Malewitschs früherem Suprematismus hat. Nachdem die alte Welt in ihre Elemente zerfallen war und dieser Zerfall von Malewitsch in seiner suprematistischen Phase festgehalten wurde, baut Malewitsch aus den gleichen Elementen eine »neue« Welt und einen »neuen« Menschen. Je weiter dieser Aufbauvorgang fortschreitet, desto weniger wird er aber offensichtlich und für den fremden Blick sichtbar. Die letzten Bilder von Malewitsch verdecken geschickt ihre eigene Konstruktion und ihre Genese aus dem Suprematismus. Sie sehen wie »normale« realistische Bilder aus, die sie aber nicht sind – wie man leicht feststellen kann, wenn man verfolgt, wie sie allmählich aus den früheren halb abstrakten Konstruktionen entwickelt worden sind (Kat. S. 28/29). Damit erinnern die Frauenfiguren auf diesen späteren Bildern von Malewitsch an den »Maschinenmenschen« aus dem Film *Metropolis* von Fritz Lang: Der Maschinenmensch sieht aus wie eine verführerische Frau, wenn man nicht weiß, wie und aus welchen Teilen er konstruiert ist. So sehen auch die Bäuerinnen von Malewitsch auf den ersten Blick durchaus alltäglich aus. Nur auf den zweiten Blick erkennt man, dass und wie sie aus suprematistischen Elementen konstruiert worden sind.

Mit anderen Mitteln, aber auf die gleiche Weise wird die einheitliche sozialistische Welt von anderen Künstlern der Avantgarde wie etwa Rodtschenko oder Kluzis mittels Foto- und Filmcollage konstruiert – und zwar so lange, bis diese Konstruiertheit von außen nicht mehr erkennbar ist. Der Weg von der Foto- und Filmcollage zum einheitlichen Fotobild wird im ersten Abschnitt der Ausstellung ebenfalls dokumen-

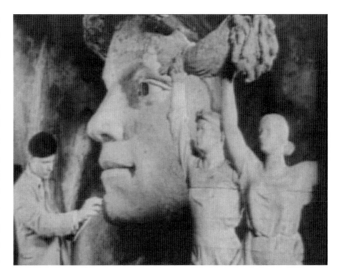

Herstellung der Skulpturengruppe für die *Allunions-Landwirtschaftsausstellung*
Making the group of sculptures for the *All-Union Agricultural Exhibition*
Ende der 1930er Jahre
late 1930s

sible. Unlike the mummies of ancient Egypt, which showed the pharaohs transfigured by death, Lenin's seems like a ready-made extracted directly from everyday life. Soviet mythology saw Lenin as "eternally alive," and his mummified body substantiates this claim by negating in visual terms the difference between life and death. One of the laws of dialectical materialism, the official ideology of the Soviet Union, concerned the interpenetration of opposites within an overriding unity. This helped define Soviet territory as a place in which opposites, while not ceasing to be opposites, were subsumed in a greater unity. For Freud, the unity of opposites—a notion that transcends conventional logic—was the foundation of erotic dreams, those dreams of complete happiness that can never come true in real life. In the final analysis the unity of opposites signifies nothing less than the unity of life and death, nature and art, time

tiert – vor allem anhand der Fotocollagen von Gustav Kluzis und der Filmcollagen von Dsiga Wertow, die zum Ziel haben, ein Filmbild des ganzen sowjetischen Landes zu schaffen. Zunehmend versuchten diese Künstler, die Montage so zu verdecken, dass sie als treues Abbild des sowjetischen Lebens wahrgenommen wurde – und zwar als Abbildung des seinerseits von der kommunistischen Führung bewusst konstruierten, collagierten Lebens. In einem gewissen Sinne kann man sagen, dass dieses künstlerische Abbild des Lebens nur insofern realistisch ist, als das sowjetische Leben selbst künstlich konstruiert war.

Als Metapher – und zugleich als äußerste Manifestation – dieses Strebens nach einer möglichst perfekten künstlerischen Simulation des Lebendigen kann die Leninmumie dienen, die nach Lenins Tod im Jahre 1924 in dem speziell dafür eingerichteten Mausoleum auf dem Roten Platz untergebracht worden war. Im Unterschied zu den alten Mumien der Pharaonen, die als durch den Tod verwandelt gezeigt wurden, wirkt die Mumie Lenins wie ein Readymade – wie eine alltägliche Erscheinung, die dem Leben direkt entnommen wurde. Lenin gilt in der sowjetischen Mythologie als »ewig lebendig« – und seine Mumie bestätigt dies, weil sie den Unterschied zwischen Leben und Tod visuell negiert. Als offizielle Ideologie galt in der Sowjetunion bekanntlich der »Dialektische Materialismus«, der offiziell als Lehre von der Einheit und dem Widerstreit der Gegensätze definiert wurde. Das Territorium der Sowjetunion wurde somit als ein Ort definiert, an dem die Gegensätze, ohne aufzuhören, Gegensätze zu sein, zu einer Einheit finden. Die Einheit der Gegensätze, welche die übliche Logik sprengt, macht aber nach der bekannten Ansicht Freuds die Grundbeschaffenheit des erotischen Traums – des Traums vom absoluten Glück, der unter den normalen Bedingungen des alltäglichen Lebens niemals stattfinden kann, aus.

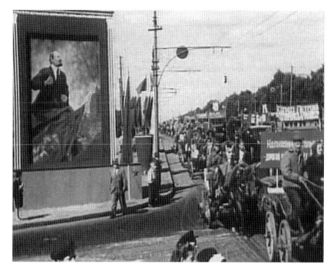

Demonstration in Moskau
Demonstration in Moscow
Anfang der 1950er Jahre
Early 1950s

and eternity. Lenin's mummy and the whole art of Socialist Realism offer a promise that this impossible unity can be attained. That is why they can be understood fully only in terms of that unity.

It would thus be wrong to suppose that such works of "high" Socialist Realism as those in the exhibition were intended as "masterpieces" in the traditional sense of examples of exceptionally "fine" painting. Viewed in those terms, the pictures can only be called "bad." But they were not meant to be seen in museums or in exhibitions of traditional painting. Rather, they were created to be reproduced and disseminated on a massive scale. The success of a Socialist Realist painting was judged according to the extent of its distribution. Hence, the successful pictures were those by artists such as Aleksander Gerasimov and Isaak Brodski, which could be seen throughout the country, reproduced on countless

Letztendlich bedeutet die Einheit der Gegensätze nichts anderes als die Einheit von Leben und Tod, von Natur und Kunst, von Zeit und Ewigkeit. Die Mumie Lenins wie überhaupt die ganze Kunst des Sozialistischen Realismus sind ein Versprechen dieser unmöglichen Einheit. Darum sind sie nur im Kontext dieser Einheit zu verstehen.

Deswegen wäre es auch verfehlt, den gemalten Bildern des »hohen« Sozialistischen Realismus, die in der Ausstellung gezeigt werden, den Anspruch zu unterstellen, »Meisterwerke« im traditionellen Sinne einer »guten Malerei« zu sein. Bei einer solchen Betrachtung kann man nur zu dem Schluss kommen, dass diese Bilder keine »guten Bilder« sind. Die Bilder des Sozialistischen Realismus wurden aber auch nicht geschaffen, um im musealen Kontext und im Vergleich mit der traditionellen Malerei betrachtet zu werden. Vielmehr wurden sie gemacht, um vielfach reproduziert und massenhaft verbreitet zu werden. Der Erfolg eines Bildes des Sozialistischen Realismus wurde daran gemessen, welche Verbreitung dieses Bild im Land fand. Wirklich erfolgreiche Bilder wie etwa diejenigen von Alexander Gerassimow oder Isaak Brodski konnte man in der Tat überall im Land sehen – reproduziert auf unzähligen Plakaten oder in unzähligen Büchern. Diese Bilder waren wie erfolgreiche Schlager – es wäre jedoch verfehlt, einen Schlager dafür zu kritisieren, dass sein Text keine gute Dichtung ist. Der Sozialistische Realismus wollte sich nicht an einem bestimmten Ort innerhalb des abgegrenzten Kunstsystems ausstellen lassen, sondern das ganze Territorium der Sowjetunion füllen und die visuelle Welt des sowjetischen Menschen vollkommen verändern. Die Grenzen des sozialistisch-realistischen Kunstwerkes sind im Grunde mit den Grenzen der Sowjetunion identisch. Dieses totale Kunstwerk stellte sich nicht dem Urteil des Zuschauers, sondern vielmehr beurteilte – und verurteilte –

posters and in endless numbers of books. They were "hits"—and it would be wide off the mark to criticize a pop song for lyrics that were not great poetry. Socialist Realist art did not aim for display in a clearly defined area of a sequestered art world, but wished to encompass the whole of Soviet territory in order to effect a complete change in the visual surroundings of its citizens. In effect, the scope of a work of Socialist Realism was limited only by the borders of the Soviet Union. Rather than offering themselves for appraisal, works of art embodying such an all-embracing claim acted as agents of judgment (and often condemnation), challenging their viewers to ask themselves whether they were capable, or indeed worthy, of living inside the work of art without destroying its beauty.

No exhibition can adequately represent a project of such immense proportions, not least because all exhibitions are now mounted under the very conditions that Socialist Realism wished to abolish. We have tried nonetheless to use the means at our disposal to outline the context within which Soviet art in the Stalin era operated. We have therefore selected works that reveal most clearly attempts to create an image of the "new life" in the Soviet Union and to facilitate their own mass distribution. In many cases, the pictures were indeed disseminated on a vast scale and exerted a decisive stylistic influence on the art of their day. These images address various aspects of the new life—the Soviet leaders (who supposedly embodied the ideal of the new communist human being), urban life, farming collectives, sport, and contented home life—and we show them alongside films made in the Stalin era that were likewise widely distributed and typical of the times. In this way, we underscore how Soviet art transcended individual media. In fact, the paintings generally resembled color photographs or film stills, and indeed

es oftmals den Zuschauer selbst, der sich angesichts dieses Kunstwerkes fragen musste, ob er imstande und würdig sei, inmitten dieses Kunstwerkes zu leben, ohne seine Schönheit zu stören.

Es steht außer Zweifel, dass keine Ausstellung dieses gewaltige Projekt angemessen repräsentieren kann, denn jede heutige Ausstellung findet gerade unter jenen Bedingungen statt, die der Sozialistische Realismus bekämpfen und eliminieren wollte. Trotzdem versucht die aktuelle Ausstellung im Rahmen des Möglichen den Kontext anzudeuten, in dem die sowjetische Kunst in der Stalinzeit operierte. Mit diesem Ziel wurden vor allem solche Werke für die Ausstellung ausgewählt, in denen die Absicht, das Bild des »neuen« Lebens darzustellen und zugleich als Vorlage für die massenkulturelle Verbreitung zu dienen, am deutlichsten identifizierbar ist. In vielen Fällen handelt es sich um Bilder, die tatsächlich eine immense Verbreitung fanden und für ihre Zeit stilbildend waren. Diese Bilder, die verschiedene Aspekte des neuen sowjetischen Lebens thematisieren – wie etwa die Bilder der sowjetischen Führer, die angeblich die Figur des neuen kommunistischen Menschen verkörperten, des Stadtlebens, der kollektivierten Landwirtschaft, des Sports und des glücklichen privaten Lebens – werden zudem neben Filmen aus der Stalinzeit gezeigt, die ebenfalls große Verbreitung gefunden haben oder für diese Zeit besonders charakteristisch sind. Dadurch wird die Transmedialität der sowjetischen Kunst noch einmal unterstrichen. Die gemalten Bilder der damaligen Sowjetkunst sehen meistens wie Farbfotografien und Filmstills aus. Und in vielen Fällen wiederholen die gemalten Bilder der dreißiger und vierziger Jahre die Kompositionen der Plakate von Kluzis oder der Filme von Eisenstein. Die Bilder des Sozialistischen Realismus sind, wenn man so will, virtuelle Fotografien, die nur deswegen gemalt werden, weil die entsprechende many painted images in the 1930s and 1940s reproduced compositions found in Klutsis's posters or Eisenstein's films. The paintings of Socialist Realism might be termed virtual photographs, painted only because computer-based techniques for processing photographs did not yet exist. This aspect of Soviet painting is nowhere more apparent than in a picture by Iurii Pimenov that depicts in a thoroughly realistic way a massed parade in front of the Palace of the Soviets—which was never actually built. The crowds are shown here in white, recalling Malevich's visions of a "white humanity." Such paintings have as little to do with reality as the famous scene in Mikhail Chiaureli's film *The Fall of Berlin* (fig. p. 36) that shows Stalin entering the captured German capital in 1945, though, of course, he never did so. Communist leaders did not complain about this divergence from reality, about this lack of "realism." On the contrary, when he saw the film Stalin told the director that he probably should have visited Berlin at the time. Thus Stalin himself submitted to the logic of Socialist Realism, the "realism" of which consisted in presenting as established fact things that were ideologically desirable.

THE LAST REPRESENTATIVES OF THE "NEW HUMANITY"

It might well be objected that an exhibition which aims to present as completely as possible the *Gesamtkunstwerk* Stalin cannot distance itself critically from its subject and therefore runs the risk of aestheticising a totalitarian regime or even of providing it with aesthetic legitimization. Naturally, nothing could have been further from the curators' intentions. Indeed, we have avoided the familiar strategy of moral accusation for the very reason that the force of the accusations almost invariably weakens before the power of the images generated by totalitarian aesthetics. Instead, we show numerous examples of

Technik der computergesteuerten Bearbeitung der Fotografie damals noch nicht existierte. Diese fotografische Virtualität kann sehr gut am Beispiel der sowjetischen Bilder demonstriert werden, die beispielsweise in einer durchaus realistischen Manier die Volksmassen zeigen, die vor dem nie gebauten Palast der Sowjets paradieren. Auf diesem Bild von Pimenow sind die Volksmassen übrigens in weißen Kleidern dargestellt, die an die »Weiße Menschheit« erinnern, von der Malewitsch seinerzeit geträumt hat. Ein solches Bild hat genauso wenig mit Realismus zu tun wie die berühmte Szene aus Michail Tschiaurelis Film *Der Fall von Berlin* (Abb. S. 36), in dem die Ankunft Stalins im eroberten Berlin als eine historische Tatsache ausführlich geschildert wird – eine Ankunft, die bekanntlich in der Realität nie stattgefunden hat. Allerdings wurde diese Abweichung vom Realismus von der kommunistischen Führung nie beanstandet. Ganz im Gegenteil: Nachdem Stalin selbst den Film gesehen hatte, sagte er dem Regisseur, dass es vielleicht in der Tat besser gewesen wäre, wenn er damals nach Berlin gekommen wäre. So musste auch Stalin selbst sich der Logik des Sozialistischen Realismus beugen, dessen Realismus darin bestand, das ideologisch Richtige als das Faktische zu präsentieren.

DIE LETZTEN »NEUEN« MENSCHEN

Nun könnte man sicherlich einer Ausstellung, die versucht, das Gesamtkunstwerk Stalin so adäquat wie nur möglich darzustellen, vorwerfen, dass sie keine kritische Distanz zu ihrem Gegenstand aufbaut und auf diese Weise der Gefahr ausgesetzt ist, die totalitäre Herrschaft zu ästhetisieren, wenn nicht sogar ästhetisch zu legitimieren. Von einem solchen Willen zur Legitimierung waren die Kuratoren selbstverständlich weit entfernt. Ganz im Gegenteil haben sie versucht, die oftmals praktizierte Strategie der

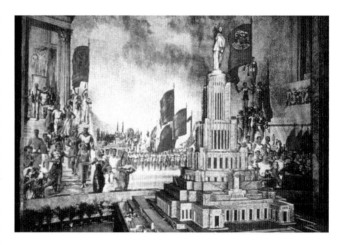

Jurij Pimenow
Sportparade
Iurii Pimenov
Sports Parade
1939

a genuine aesthetic critique of Stalinist Socialist Realism on the part of artists who in the 1960s and 1970s practiced what is known in Russia as Moscow Conceptual Art and Sots Art. Both tendencies emerged within unofficial Soviet art, which had established itself outside state institutions in the second half of the 1950s, after Stalin's death. In this immediate post-Stalin era, which saw a wave of revelations regarding crimes committed during his regime, independent art still received no state support, but neither was it actively persecuted. Initially, unofficial art in the Soviet Union sought to take up the modernist thread that had been severed in the Stalin era, but eventually it became clear that this recourse to avant-garde movements of the past entailed a retrospection and a nostalgia that were contrary to the true spirit of modernism. Artists therefore turned to the historically unique reality of Soviet mass culture in a way that corresponded, more or less consciously, to Pop Art in the USA in the 1950s and 1960s.

moralischen Anklage gerade deswegen zu vermeiden, weil diese Anklage fast immer blass aussieht, wenn sie mit dem Bild der totalitären Ästhetik konfrontiert wird. Stattdessen zeigt die Ausstellung zahlreiche Beispiele einer genuin ästhetischen Kritik des Stalin'schen Sozialistischen Realismus, wie sie von den russischen Künstlern praktiziert wurde, welche in den sechziger und siebziger Jahren den in Russland als Moskauer Konzeptualismus und Soz Art bekannt gewordenen Kunstrichtungen angehörten. Beide Richtungen haben sich im Kontext der sowjetischen inoffiziellen Kunst formiert, die sich in der zweiten Hälfte der fünfziger Jahre, das heißt nach dem Tod Stalins jenseits der offiziellen Kunstinstitutionen etabliert hat. In der poststalinistischen Sowjetunion der damaligen Zeit, die von einer Welle der Enthüllungen und Entlarvungen bezüglich der Verbrechen des Stalin'schen Regimes überflutet war, wurde die unabhängige Kunst zwar nach wie vor staatlich nicht gefördert, aber auch nicht mehr aktiv verfolgt. Zunächst einmal knüpfte die russische inoffizielle Kunst an die Traditionen der Moderne an, die in der Stalinzeit unterbrochen worden waren. Mit der Zeit bemerkte man aber, dass diese Anknüpfung an die vergangenen Avantgarden einen nostalgischen, retrospektiven Charakter hatte, der dem eigentlichen Impuls der Modernen Kunst widersprach. Deswegen wandte man sich der exotischen, historisch einmaligen Realität der sowjetischen Massenkultur zu – in einer mehr oder weniger bewussten Analogie zur amerikanischen Pop Art der fünfziger und sechziger Jahre.

Freilich stellte sich relativ schnell heraus, dass diese Analogie hinkte. Die amerikanische Kunst arbeitete mit den Ikonen der kommerziellen Massenkultur, die sexy, verführerisch und faszinierend wirkten – und zwar auf eine immer schon kommerziell erprobte Weise. Die sowjetische Massenkultur ope-

It transpired fairly soon that the correspondences were by no means exact. Pop Art used icons of commercial mass culture that appeared sexy, seductive and fascinating, and did so in the tried and tested commercial way. Soviet mass culture, on the other hand, operated with images that could be seductive only to the "new humanity": to the contemporary Soviet public these images seemed barren and not in the least sexy, because they reminded people of the Stalinist past they wished to escape, Such artists of the 1960s and 1970s as Erik Bulatov, Ilya Kabakov, Vitaly Komar, Aleksander Melamid, and Boris Mikhailov therefore first had to reactivate the utopian promise of Stalinist art (which Soviet society as a whole had long since forgotten) before they could subject it to artistic analysis and deconstruction as a means of demonstrating the inherent impossibility of its fulfillment. That is why work by these artists appears in the exhibition alongside paintings and films from the Stalin era. Serving as a critical commentary on the Stalinist aesthetic, they perform *post factum* that task of engaging critically with the wielders of political power which Greenberg had assigned to the avant-garde but which the Russian avant-garde had refused to perform.

By the 1970s belief in the malleability of human nature had collapsed in the Soviet Union. Amid the omnipresent grayness of everyday life in the late communist era everyone was already dreaming the dreams of Western mass culture. Only the exponents of Sots Art let themselves be seduced by Stalinist Socialist Realism, for constantly practicing a critique of one kind of art can be interpreted as an expression of love for that art. In that sense it is possible to claim that Socialist Realism did eventually find the new humanity it had waited for so long. However, the number of these new human beings was extremely small and they belonged to the last generation of Soviet cit-

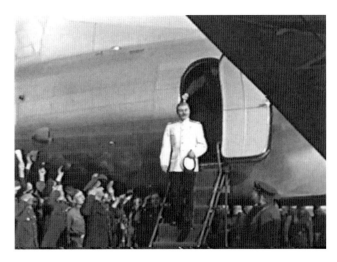

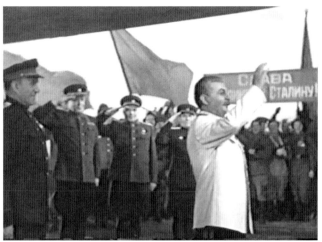

Michail Tschiaureli
Der Fall von Berlin
Filmausschnitt Ankunft Stalins in Berlin
Mikhail Chiaureli
The Fall of Berlin
Film still of Stalin's arrival in Berlin
1949

Michail Tschiaureli
Der Fall von Berlin
Filmausschnitt Ankunft Stalins in Berlin
Mikhail Chiaureli
The Fall of Berlin
Film still of Stalin's arrival in Berlin
1949

rierte dagegen mit Bildern, die allein auf die »neuen« Menschen verführerisch wirken konnten – dem damaligen sowjetischen Publikum schienen sie vielmehr öde und wenig sexy zu sein, weil sie es an seine stalinistische Vergangenheit erinnerten, die es hinter sich lassen wollte. So mussten Künstler wie Ilya Kabakov, Erik Bulatov, Vitaly Komar und Alexander Melamid oder Boris Mikhailov in den sechziger und siebziger Jahren das ursprüngliche utopische Versprechen der Stalin'schen Kunst, das von der sowjetischen Gesellschaft schon längst vergessen worden war, zunächst einmal wieder beleben, um es dann mit künstlerischen Mitteln zu analysieren und zu dekonstruieren, das heißt die konstitutive Unmöglichkeit seiner Realisierung zu demonstrieren. Deswegen werden die Werke dieser Künstler neben den Bildern und Filmen aus der Stalinzeit in der Ausstellung gezeigt. Sie dienen als kritischer Kommentar

izens capable of receiving the message of Socialist Realism directly, from their teachers. As it happens, most of this tiny group—the last new human beings from the Moscow Sots Art circle of the 1970s—now live in the West.

1. Clement Greenberg, "Avant-Garde and Kitsch," in: *Collected Essays and Criticism*, Vol. 1 (Chicago and London, 1986), pp. 17f.
2. See: Boris Groys, *The Total Art of Stalinism: Russian Avant-Garde, Aesthetic Dictatorship, and Beyond* (Princeton, 1992).

zur Ästhetik der Stalinzeit – das heißt, sie erfüllen nachträglich gerade diejenige Funktion der Avantgarde, in Bezug auf die politische Macht kritisch zu sein, die Greenberg ihr seinerzeit zugewiesen hat und die sich die russische Avantgarde selbst weigerte zu erfüllen.

Und in der Tat: In der Sowjetunion der siebziger Jahre glaubte man nicht mehr an die Wandelbarkeit der menschlichen Natur. Das ganze Land träumte bereits die Träume der westlichen Massenkultur – inmitten des Grau in Grau des spätkommunistischen Alltags. Allein die Künstler der Soz Art ließen sich durch den Stalin'schen Sozialistischen Realismus verführen, denn die permanente Kritik an einer Kunst kann durchaus als Liebe zu dieser Kunst interpretiert werden. So kann man sagen, dass der Sozialistische Realismus doch die »neuen« Menschen gefunden hat, auf deren zukünftiges Kommen er so lange gewartet hat. Allerdings war die Zahl dieser »neuen« Menschen sehr gering – und sie gehörten zugleich zu der letzten Generation sowjetischer Menschen, welche die Botschaft des Sozialistischen Realismus immer noch ungestört empfangen konnten. Der Großteil dieser kleinen Gruppe der letzten »neuen« Menschen aus dem Moskauer Soz-Art-Milieu der siebziger Jahre lebt übrigens inzwischen im Westen.

1. Clement Greenberg, »Avant-Garde and Kitsch«, in: Ders., *Collected Essays and Criticism*, Bd. 1, Chicago/London 1986, S. 17 f.
2. Vgl. Boris Groys, *Gesamtkunstwerk Stalin. Die gespaltene Kultur in der Sowjetunion*, München/Wien 1988.

BILDTEIL I ILLUSTRATION SECTION I

PLAKATE, DOKUMENTARFILME POSTERS, DOCUMENTARIES

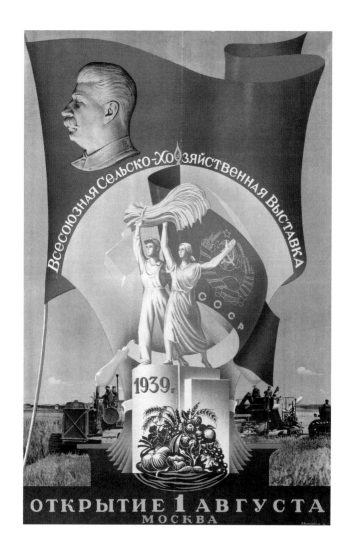

P. Jastrschembskij
»Die Allunions-
Landwirtschaftsausstellung«
P. Yastrzhembskii
"All-Union Agricultural Exhibition"
1939

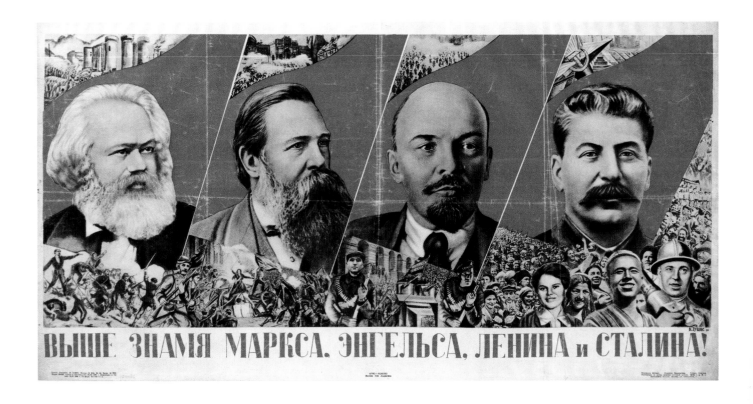

Gustav Kluzis
»Hoch die Fahne von Marx, Engels,
Lenin und Stalin!«
Gustav Klutsis
"Raise the Banner of Marx, Engels,
Lenin, and Stalin!"
1936

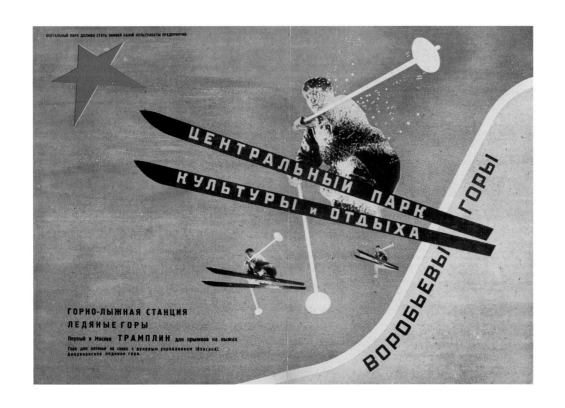

El Lissitzky
»Gorki-Zentralpark für
Kultur und Erholung«
El Lissitzky
"Gorky Central Park of
Culture and Rest"
1931

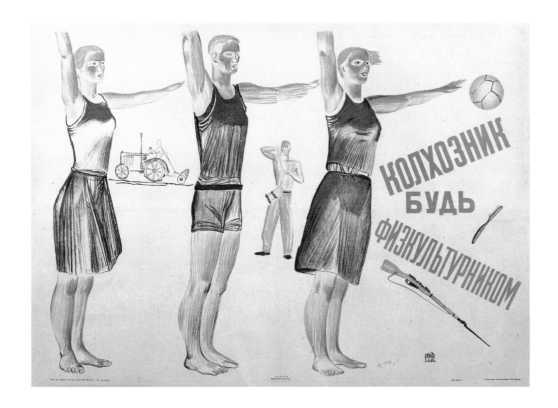

Alexander Deineka
»Kolchosbauer, sei ein Sportler!«
Aleksander Deineka
"Collective Farmer, Become an Athlete!"
1930

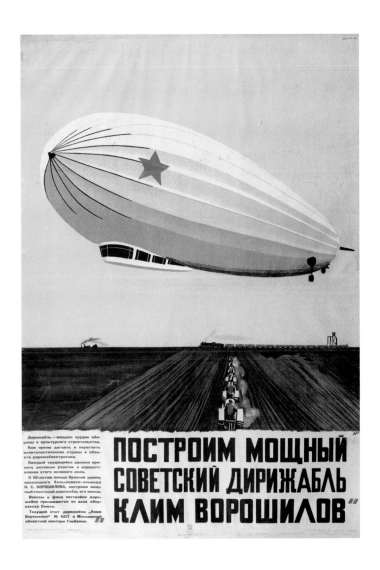

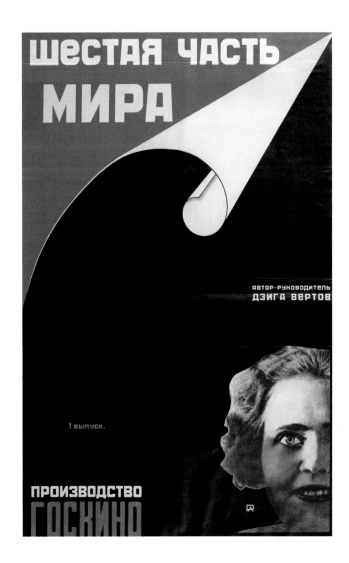

Alexander Deineka
»Lasst uns mächtige
sowjetische Luftschiffe bauen«
Aleksander Deineka
"Let Us Build Mighty Soviet Airships"
1931

Alexander Rodtschenko
»Ein Sechstel der Erde«
Aleksander Rodchenko
"One Sixth of the World"
1927

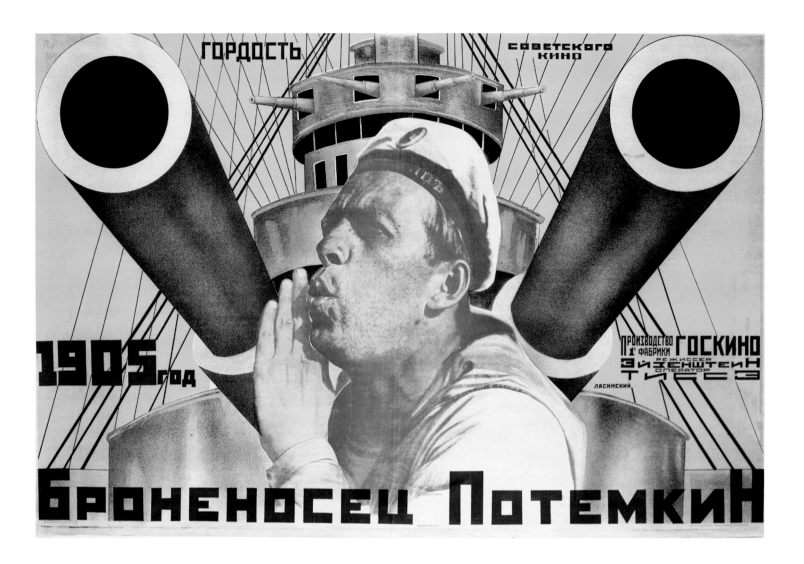

Anton Lawinskij
»Panzerkreuzer Potemkin«
Anton Lavinskii
"Battleship Potemkin"
1926

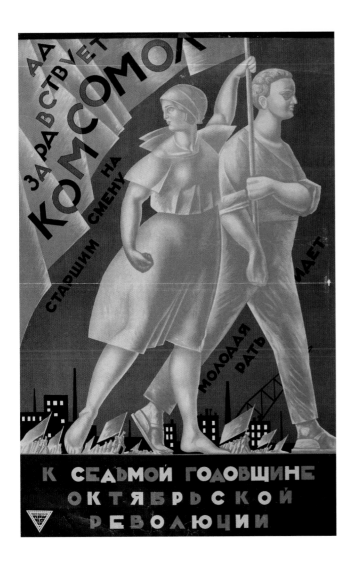

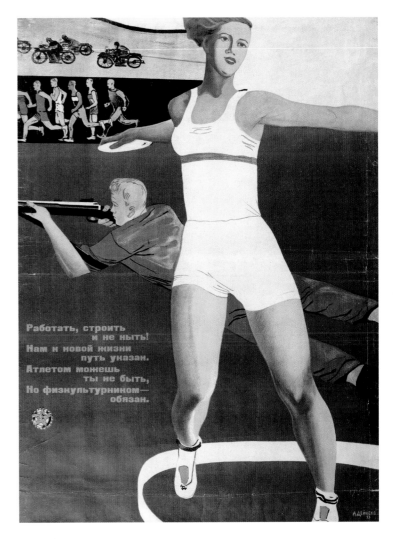

Alexander Samochwalow
»Es lebe der Komsomol –
Zum 7. Jahrestag der Oktoberrevolution«
Aleksander Samokhvalov
"Long Live the Komsomol"
1924

Alexander Deineka
»Arbeiten, Bauen und nicht Klagen...«
Aleksander Deineka
"To Work, to Build and Not
to Complain . . ."
1933

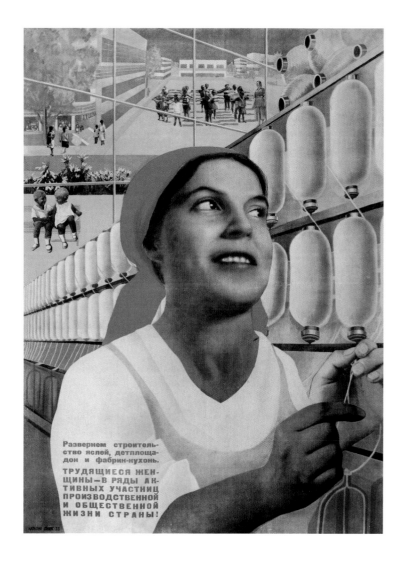

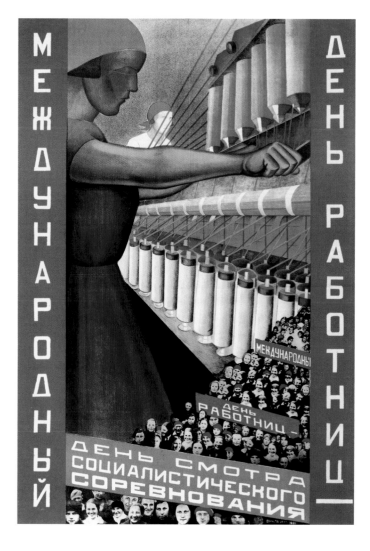

Natalja Pinus
»Werktätige Frauen, reiht euch aktiv ins
Produktions- und gesellschaftliche
Leben des Landes ein!«
Natalia Pinus
"Working Women—Join the Ranks
of Active Participants in the Country's
Industrial and Social Life!"
1933

Walentina Kulagina
»Internationaler Tag der Arbeiterinnen«
Valentina Kulagina
"International Working Women's Day"
1930

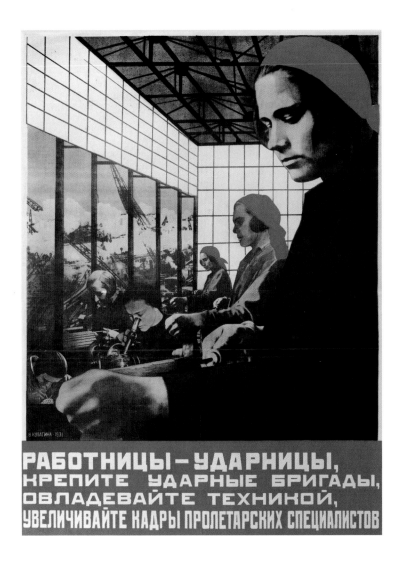

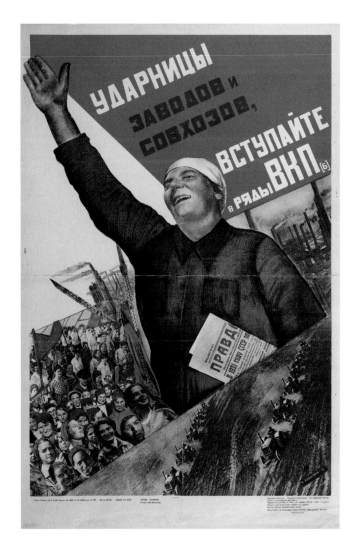

Walentina Kulagina
»Arbeiterinnen – Stoßarbeiterinnen,
stärkt die Brigaden!«
Valentina Kulagina
"Working Women—Shock Workers,
Strengthen the Brigades!"
1931

Walentina Kulagina
»Stoßarbeiterinnen der Fabriken und
Kolchosen, reiht euch ein in die WKP(b)«
Valentina Kulagina
"Shock Workers of Factories
and Collective Farms, Join the Ranks
of the VKP(b)"
1931

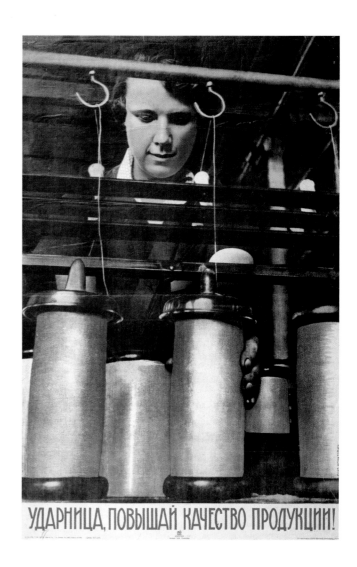

Jelisaweta Ignatowitsch
»Stoßarbeiterin – Erhöhe die Qualität
der Produktion!«
Elizaveta Ignatovich
"Shock Worker—Raise the Quality Of
Labor"
1931

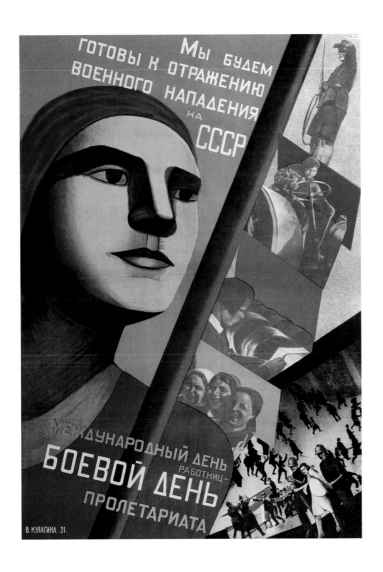

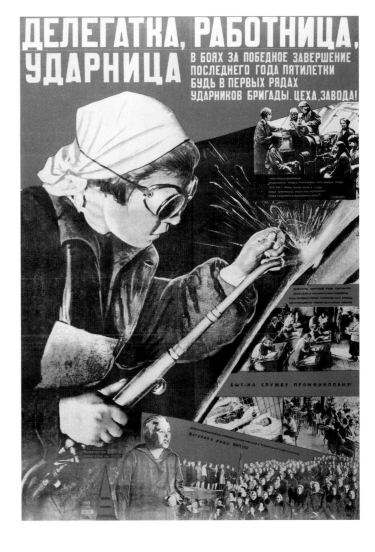

Walentina Kulagina
»Wir werden bereit sein, dem Angriff auf
die UdSSR zu widerstehen!«
Valentina Kulagina
"We Will be Ready to Beat off the
Military Attack on the USSR!"
1931

Natalja Pinus
»Delegierte, Arbeiterin, Stoßarbeiterin –
Sei die Erste im Kampf für eine siegrei-
che Vollendung des letzten Jahres des
Fünfjahresplan...!«
Natalia Pinus
"Delegate, Worker, Shockworker, Be in
the First Ranks of the Battle for the
Victorious Completion of the Last Year of
the Five Year Plan . . .!"
1931

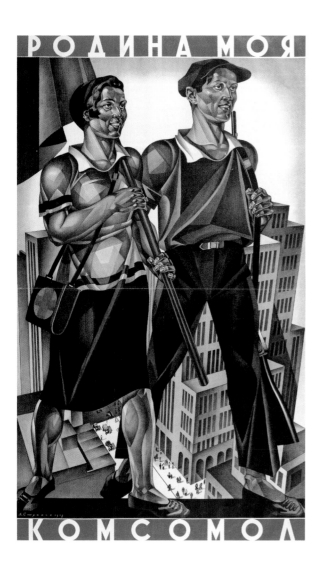

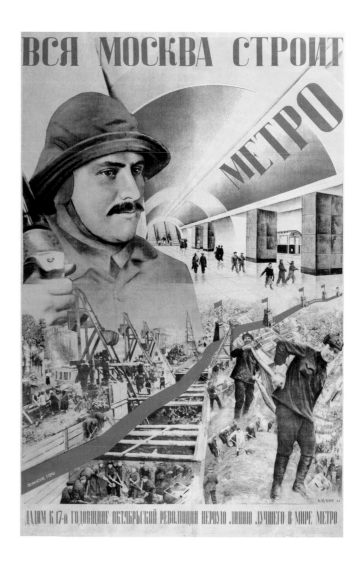

Adolf Strachow-Braslawskij
»Mein Komsomol ist
mein Vaterland«
Adolf Strakhov-Braslavskii
"My Young Communist League
Is My Fatherland"
1928

Gustav Kluzis
»Ganz Moskau baut die Metro«
Gustav Klutsis
"All Moscow Builds Metro"
1934

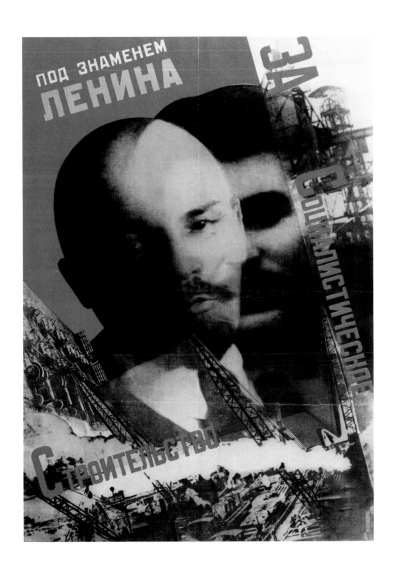

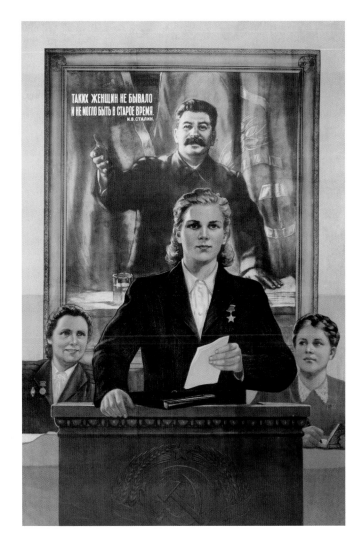

Gustav Kluzis
»Unter Lenins Fahne für den
Aufbau des Sozialismus«
Gustav Klutsis
"Under Lenin's Banner—for
the Construction of Socialism"
1930

Michail Solowjow
»Solche Frauen gab es nicht in den
alten Zeiten und konnte es auch
nicht geben«, J. W. Stalin
Mikhail Soloviov
"Such Women Did Not Exist and
Could Not Exist in
the Old Days," I. V. Stalin
1950

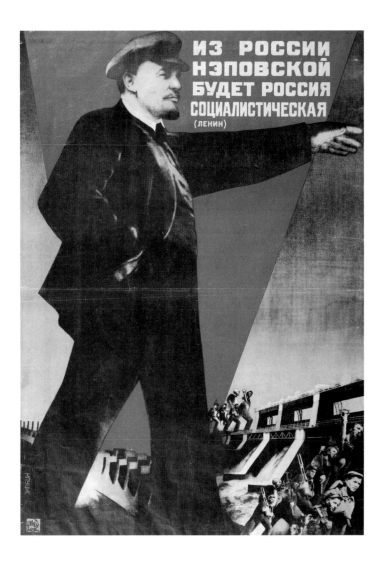

Gustav Kluzis
»Aus dem Russland der Neuen
Ökonomischen Politik wird das
sozialistische Russland«
Gustav Klutsis
"The Russia of the New Economic
Policy Will Become the Socialist Russia"
1930

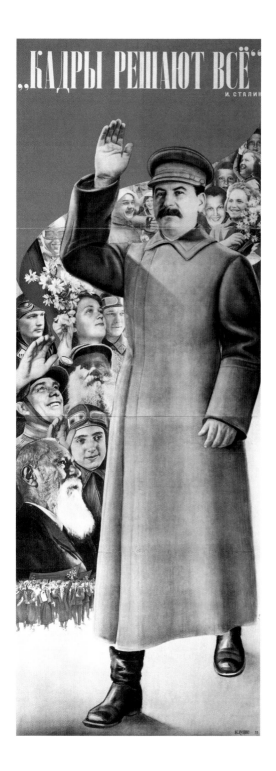

Gustav Kluzis
»›Das Personal entscheidet alles‹,
J. W. Stalin«
Gustav Klutsis
"'Personnel Decides All' I. V. Stalin"
1935

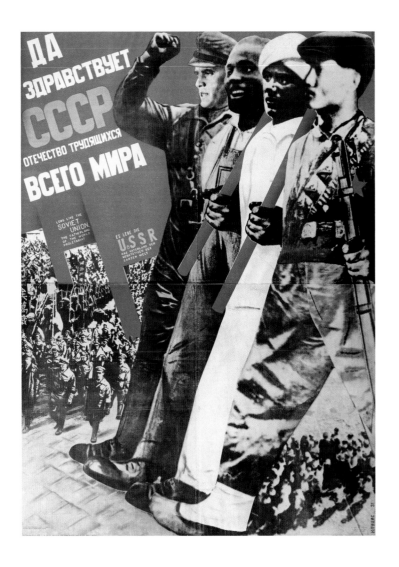

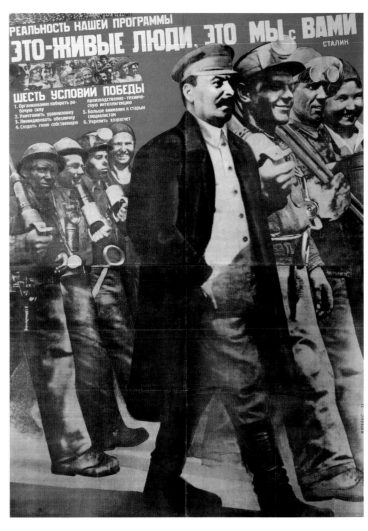

Gustav Kluzis
»Es lebe die UdSSR, das Vaterland
der Werktätigen aller Länder!«
Gustav Klutsis
"Long Live the USSR—Fatherland
of the Workers of the Whole World"
1931

Gustav Kluzis
»Die Realität unseres Programms
sind die lebenden Menschen,
das sind wir«
Gustav Klutsis
"The Reality of Our Program
Is the Living People, You and Me"
1931

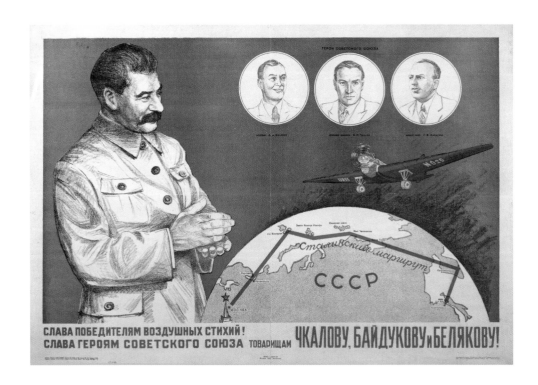

Alex Keil
»Ruhm den Eroberern der Lüfte!«
Aleks Keil
"Glory to the Conquerors of the Skies"
1936

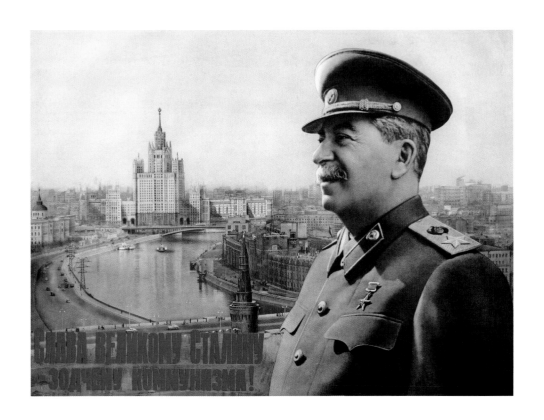

Nikolaj Petrow und Konstantin Iwanow
»Ruhm dem Großen Stalin – dem
Architekten des Kommunismus«
Nikolai Petrov and Konstantin Ivanov
"Glory to the Great Stalin—
Architect of Communism"
1952

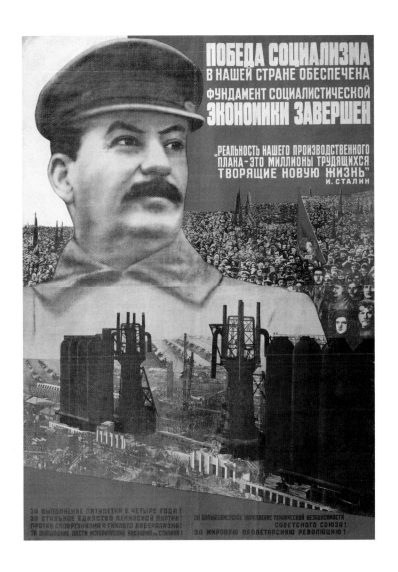

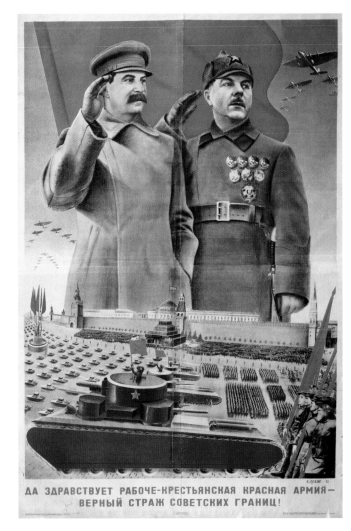

Gustav Kluzis
»Der Sieg des Sozialismus
in unserem Land ist garantiert…«
Gustav Klutsis
"The Victory of Socialism
in Our County Is Guaranteed"
1932

Gustav Kluzis
»Es lebe die Rote Arbeiter-
und Bauern-Armee – der zuverlässige
Wächter der sowjetischen Grenzen«
Gustav Klutsis
"Long Live the Workers' and
Peasants' Red Army . . ."
1935

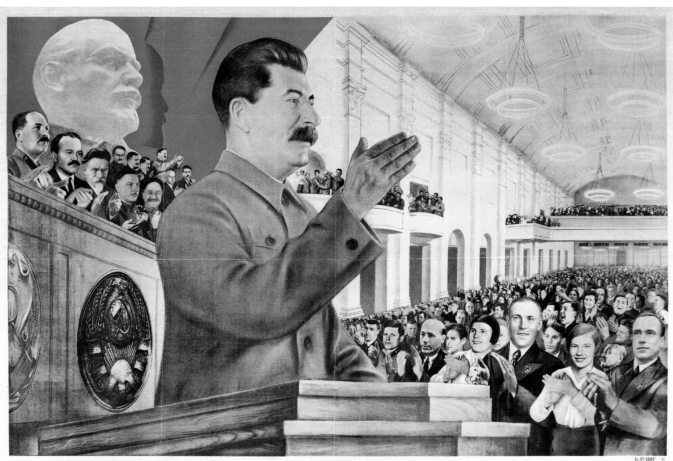

ДА ЗДРАВСТВУЕТ СТАЛИНСКОЕ ПЛЕМЯ ГЕРОЕВ СТАХАНОВЦЕВ!

Gustav Kluzis
»Es lebe Stalins Generation der
heldenhaften Stachanowarbeiter«
Gustav Klutsis
"Long Live Stalin's Generation
of Stakhanov Heroes"
1936

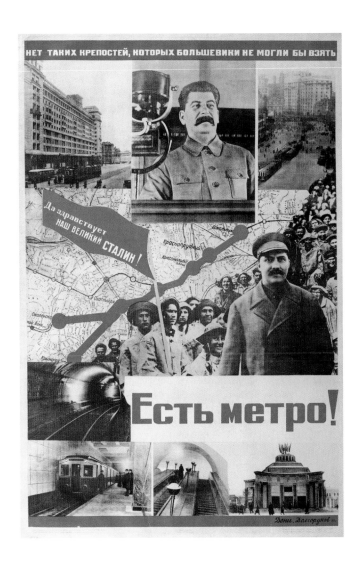

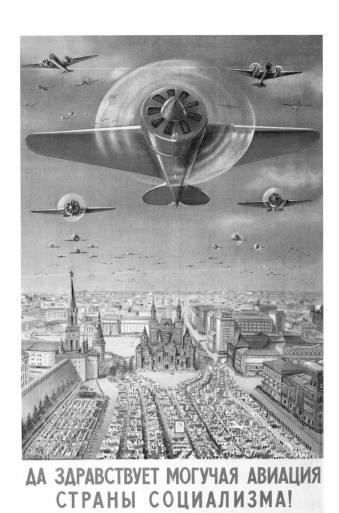

Wiktor Deni und Nikolaj Dolgorukow
»Wir haben die Metro!«
Viktor Deni and Nikolai Dolgorukov
"We Have the Metro!"
1935

Wladimir Dobrowolskij
»Lang lebe die mächtige
Luftfahrt des Sowjetlandes!«
Vladimir Dobrovolskii
"Long Live the Mighty
Aviation of the Country of Soviets!"
1939

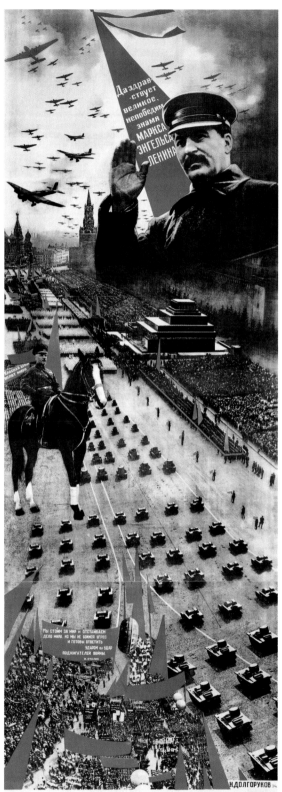

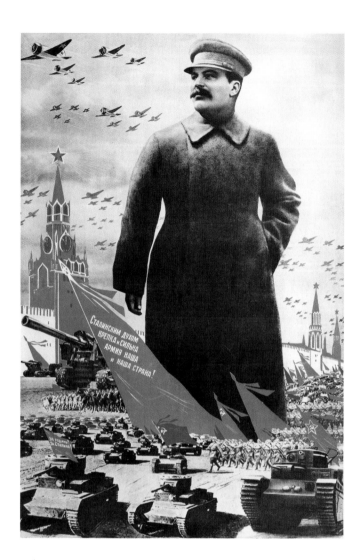

Wiktor Deni und Nikolaj Dolgorukow
»Unsere Armee und unser
Land werden gestärkt durch den
Geist von Stalin«
Viktor Deni and Nikolai Dolgorukov
"Our Army and Our Country are
Strengthened by the Spirit of Stalin"
1939

Nikolaj Dolgorukow
»Es lebe Stalin – unser Führer…«
Nikolai Dolgorukov
"Long Live Comrade Stalin!"
1935

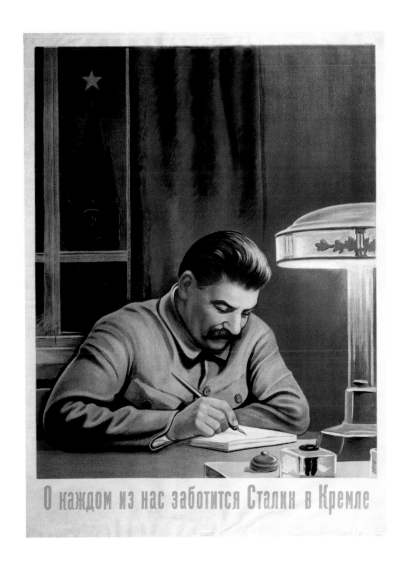

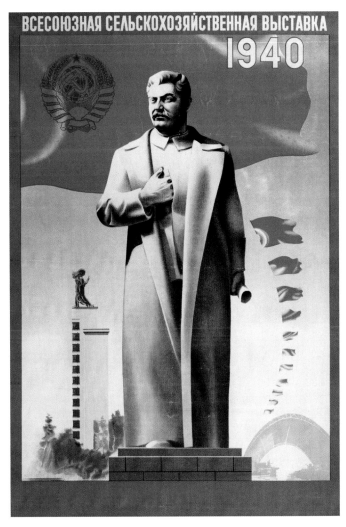

Wiktor Goworkow
»Um jeden von uns kümmert
sich Stalin im Kreml«
Viktor Govorkov
"Stalin in the Kremlin
Cares for Each of Us"
1950

Wiktor Klimaschin
»Die Allunions-
Landwirtschaftsausstellung«
Viktor Klimashin
"All-Union Agricultural Exhibition"
1940

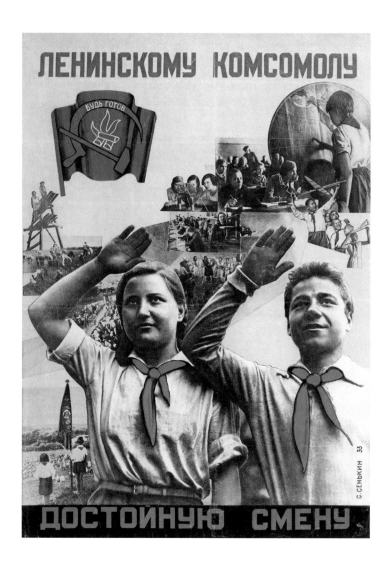

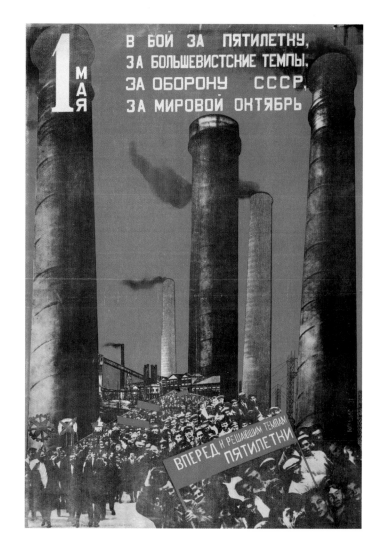

Sergej Senkin
»Dem Lenin'schen Komsomol –
ein würdiger Nachfolger«
Sergei Senkin
"To the Leninist Communist League—
Worthy Successors"
1933

Gustav Kluzis
»Erster Mai – Auf in den Kampf
für den Fünfjahresplan...«
Gustav Klutsis
"First of May—Join the Battle
for the Five Year Plan . . ."
1931

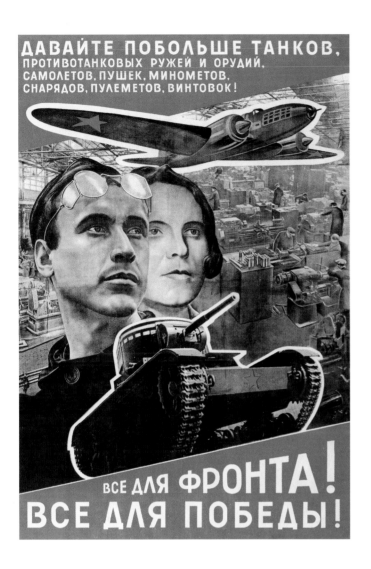

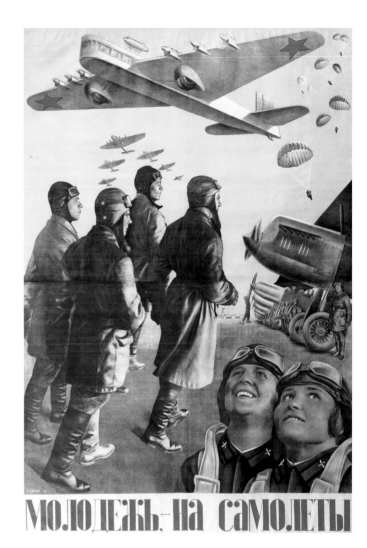

El Lissitzky
»Gebt uns mehr Panzer!«
El Lissitzky
"Send Us More Tanks!"
1943

Gustav Kluzis
»Jugend, an die Flugzeuge!«
Gustav Klutsis
"Youth, to the Aircraft!"
1934

FILMAUSSCHNITTE AUS DEN DOKUMENTATIONEN
GLÜCKLICHES LEBEN UND *GLÜCKLICHE KINDHEIT*

FILM STILLS FROM THE DOCUMENTARIES,
HAPPY LIFE AND *HAPPY CHILDHOOD*

Skizze zur Gestaltung des städtischen Raums
Sketch for the planning of urban space
1920er Jahre
1920s

Majakowski-Zeichnungen für die ROSTA-Fenster
Mayakovsky drawings for the "ROSTA windows"
1920

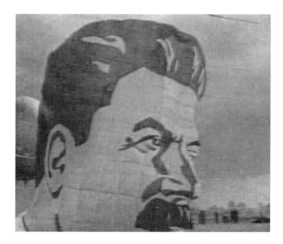

Filmausschnitt aus dem Michail-Kaufman-Film
Aviamarsch
Film sequence from Mikhail Kaufman's film *Aviamarsch*
1934

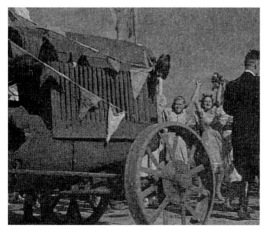

Feier zur Ausfahrt des ersten Traktors auf
das Kolchosfeld
Celebrating the first tractor driving out to the
kolkhoz field
Anfang der 1930er Jahre
Early 1930s.

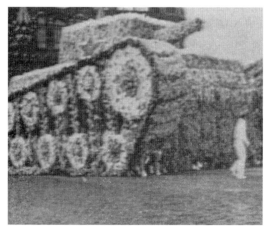

Bewegliches Panzermodell mit Blumen auf der
Maidemonstration auf dem Roten Platz
A mobile model tank with flowers at the May
Demonstration in the Red Square
Ende der 1930er Jahre
Late 1930s

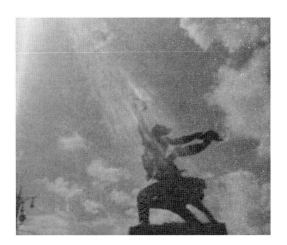

Wera Muchinas Skulptur *Arbeiter und Kolchosbäuerin*
Vera Mukhina's sculpture *Worker and Collective Farmer*
1939

Glückliche Kindheit, 2003
Dokumentarfilmcollage von Leonid Fischel, 10 Min.
Produktion: Company 000 Videostudio KWART, Moskau
Happy Childhood, 2003
Documentary collage by Leonid Fishel, 10 mins.
Production: Company 000 Videostudio KVART, Moscow

Glückliches Leben, 2003
Dokumentarfilmcollage von Leonid Fischel, 12:50 Min.
Produktion: Company 000 Videostudio KWART, Moskau
Happy Life, 2003
Documentary collage by Leonid Fishel, 12:50 mins.
Production: Company 000 Videostudio KVART, Moscow

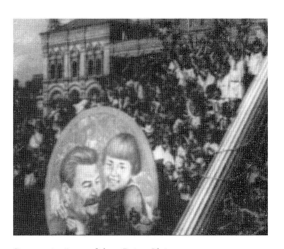

Demonstration auf dem Roten Platz
Demonstration in the Red Square
1930er Jahre
1930s

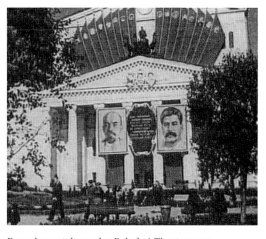

Fassadengestaltung des Bolschoi-Theaters zur
800-Jahrfeier Moskaus
Decorated facade of the Bolschoi Theater on the occasion
of the 800th anniversary of the city of Moscow
1947

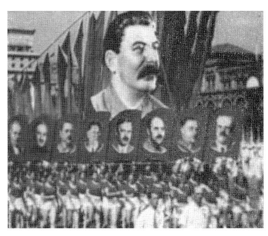

Demonstration auf dem Roten Platz,
Demonstration in the Red Square
Anfang der 1950er Jahre
Early 1950s

Tag der Pioniere im Kreml
"Pioneers' Day" in the Kremlin
Anfang der 1950er Jahre
Early 1950s

DER SOZIALISTISCHE REALISMUS ALS FABRIK DES NEUEN MENSCHEN

SOCIALIST REALISM: FACTORY OF THE NEW MAN

ALEKSANDER MOROZOV

Als Kritiker, Kunsthistoriker und Zeitgenosse der Lebenswirklichkeit der UdSSR und Russlands in der zweiten Hälfte des 20. Jahrhunderts möchte ich nicht verhehlen, dass mich die Bezugnahme auf den sowjetischen Sozialistischen Realismus in der Gegenwart irritiert. In seiner Interpretation und in seiner moralischen Bewertung scheint mir etwas Paradoxes und Zweifelhaftes zu liegen.

Man könnte mir erwidern, die Besinnung auf moralische Kriterien bei der Beschäftigung mit Kunst sei unzeitgemäß, nachdem diese bereits seit langer Zeit als Reservat der Freiheit, als Raum des Spiels und der Provokation, als Tummelplatz von Simulakren gilt. Die uneingeschränkte Aktivität des Interpreten hat grundsätzlich mehr Gewicht als der Akt der Kunstschöpfung selbst, der überhaupt erst Anlass für die intellektuellen Manipulationen seines Produktes gibt. Doch wer würde heute im Museum vor Meisterwerken, deren Schöpfer zu ihrer Zeit den unterschiedlichsten Tyrannen mit anrüchigem historischem Ruf dienten, ins Moralisieren verfallen? Und wie geht man andererseits damit um, dass der Sozialistische Realismus in der jüngsten Vergangenheit Bestandteil eines totalitären Regimes war, eines Systems, dessen Ideale oder eher deren propagandistische Klischees ihre Attraktivität und Aktualität für viele Menschen noch nicht verloren haben?

Ruft man sich diesen Umstand in Erinnerung, scheint es geboten, ein Phänomen wie den Sozialistischen Realismus mit maximaler fachlicher Korrektheit und moralischer Verantwortung zu behandeln. Indessen überwiegt eine solche Position weder in Russland noch in anderen Ländern. Besonders beunruhigend sind in diesem Zusammenhang die Versuche, die Produkte des Sozialistischen Realismus unter verschiedenen Vorwänden kommerziell in Umlauf zu bringen. Es ist kein Geheimnis, dass der Sozialis-

As an art critic and historian whose life experience is inseparably tied up with Soviet and Russian reality of the second half of the twentieth century, I make no secret that I am perplexed by the goings-on around Soviet "Socialist Realism" in the world today. The situation with this phenomenon is paradoxical and equivocal in terms of both its interpretation and moral appraisal.

One could remark, on the one hand, that it is not fashionable in the art world today to mention morals. Especially after it having been drilled into us for so long that art is a sanctuary of freedom, a space for provocative new ideas, albeit one full of simulacra. And that in general the unfettered activity of the interpreter of art is more important than the act of creation which made these intellectual manipulations of art possible in the first place. On the other hand, who today would dream of moralizing when standing in a museum before masterpieces by past geniuses who served tyrants with bad historical reputations? How are we to relate to the fact that Socialist Realism was set down by a totalitarian regime in decades not long past? By a system whose ideals or, rather, propagandistic clichés still appeal to many people?

Bearing this in mind, we should aim for a maximum of accuracy in research and moral responsibility when dealing with the phenomenon of Socialist Realism. But such a position is far from predominant today, either in Russia or beyond. What is most worrying in this context are the various attempts at commercializing the products of Socialist Realism. It is no secret: before our very eyes Socialist Realism is being turned into a fashionable label in mass culture and is also becoming an exotic, alluring dish on the menu of discerning intellectuals. No one seems to mind if works of art come onto the market that all decent

tische Realismus vielfach als modisches Label der Massenkultur und gleichzeitig als verlockendes exotisches Gericht auf der Speisekarte progressiver Intellektueller fungiert. Dabei stört sich niemand daran, dass auch Werke in Umlauf kommen, für die sich anständige Menschen zur Zeit ihrer Entstehung geschämt haben, oder dass Werke als sozialistisch-realistisch ausgegeben werden, die nichts dergleichen sind.

In den Kreisen der sowjetischen »Sechziger« und »Siebziger« (wie die beiden Generationen besonders aktiver Kulturschaffender in den nachstalinistischen Jahrzehnten von der russischen Kritik genannt werden) ließ man gern die spöttische Bemerkung fallen: »Was Sozialistischer Realismus ist, weiß eigentlich niemand.« Tatsächlich aber wussten wir es oder konnten es leicht erkennen, wenn wir uns öffentlich zugänglicher Informationsquellen bedienten. Dieses angebliche Nichtwissen war wohl eher dem Brauch verpflichtet, im Hause des Gehängten nicht vom Strick zu sprechen. Zusätzlich mochte hierin der Versuch liegen, sich den Parteifunktionären zu entziehen, die unter den Künstlern unermüdlich nach neuen Opfern suchten, um sie des Abweichens von der »einheitlichen« und einzig wahren, das heißt einzig rechtmäßigen und zulässigen Methode in der sowjetischen Kunst zu bezichtigen, der »Methode des Sozialistischen Realismus«. Mit diesem Kontrollsystem hing auch das permanente, mal mehr, mal weniger virulente Problem der sowjetischen Kritik zusammen, die Grenzen des Sozialistischen Realismus zu bestimmen, also festzulegen, ab wann die Arbeit eines Künstlers als »uns wesensfremd« gebrandmarkt werden musste. Von höchster Aktualität war dieses Problem Mitte der dreißiger beziehungsweise Ende der sechziger und Anfang der siebziger Jahre, als stürmische Diskussionen über die Natur des Sozialistischen Realismus geführt wurden.

people were ashamed of back when they were made, or if works whose origins have nothing to do with Socialist Realism are marketed under that label.

The Soviet "men of the sixties" and "men of the seventies" (as traditional Russian art criticism usually calls the two generations of most active artists in the decades after the death of Joseph Stalin) liked to jest among themselves: "No one knows what Socialist Realism is." We did know, in fact, or could easily have found out by consulting accessible sources. "Not knowing" was more like observing the custom of not talking about rope in the home of someone who has been hung. Perhaps it was also an attempt to evade the control of party bosses who tirelessly searched among artists for new victims to accuse of deviation from the "single" true (i.e. legitimate, permissible) method of creative work in Soviet art—the "method of Socialist Realism." Here we can observe Soviet art criticism's ever-present problem, which was sometimes more and sometimes less overt, of defining Socialist Realism and demarcating its boundaries—the bounds beyond which an artist's work was to be branded "not one of ours." This problem came to a head in the mid-1930s, but also in the late 1960s and early 1970s, when there were heated debates about the nature of Socialist Realism.

The first debate took place in the journal *Literaturny kritik* and ultimately troubled the authorities so much that the journal was closed down. The argument boiled down to the dispute about what there should be more of in Socialist Realism: realism or communist ideology (the party line). In search of a fundamental line of argument, the dispute was even extended to the history of artistic culture. Considering the heritage of Rembrandt, Balzac, and Flaubert, the contributors discussed whether it was possible to recognize the great realism of their works, without

Die erste dieser Auseinandersetzungen fand in der Zeitschrift *Literaturnyj kritik* (Der Literaturkritiker) statt. Sie beunruhigte die Machthaber schließlich in so hohem Maße, dass die Zeitschrift eingestellt wurde. Kernpunkt war die Frage, was im Sozialistischen Realismus größeres Gewicht besitzen sollte, der Realismus oder die kommunistische Ideologie, die Parteilichkeit. Auf der Suche nach fundierten Argumenten focht man den Streit sogar auf der Ebene der Kulturgeschichte aus. Man diskutierte, ob man den realistischen Rang der Werke von Rembrandt, Balzac oder Flaubert anerkennen könne, ohne die Augen vor den widersprüchlichen Anschauungen der Künstler zu verschließen. Anders gesagt, fragte man sich, ob die große realistische Kunst dank oder trotz der richtigen Ideologie entstanden war. Damals wurde diese Polemik, die sichtlich geeignet war, die offizielle Forderung nach der totalen Parteilichkeit der Kunst in der UdSSR in Zweifel zu ziehen, erstickt. Sie fand aber Widerhall im Nachkriegsjahrzehnt, als liberal gesinnte Kritiker sich erneut auf die Worte von Friedrich Engels besannen, das Proletariat schätze Rembrandts realistische Bilder. Damit wurde auf die unheilvolle Vorherrschaft des »kommunistischen« Idealismus und Utopismus in der Staatskunst des Sozialistischen Realismus angespielt.

Die zweite Diskussion, die zur Zeit Breschnews stattfand, bezog sich auf Roger Garaudys Schrift *Für einen Realismus ohne Scheuklappen*.[1] Sie wurde in der UdSSR sogar ins Russische übersetzt und in einer winzigen Auflage »für den Dienstgebrauch« gedruckt. Der »Revisionist« Garaudy wandte sich in seinen Essays bekanntlich ebenfalls gegen das Dogma der Parteilichkeit und fand damit Anhänger unter sowjetischen Kunsttheoretikern, Kunstwissenschaftlern und Philologen. Sie vertraten gemeinsam die Konzeption des »Sozialistischen Realismus als offenes System«, die Dmitrij Markow entwickelt hatte.

closing one's eyes to the contradictoriness of the creators' world views. In other words, great realistic art could be born "thanks to" having the correct ideology, but also "despite" not having it. These polemics, as we can see, could have lead to doubt being cast on the now official demand that Soviet art be totally "committed to the party," and in due course they were suppressed. But they were echoed again in postwar decades when liberal-minded Soviet art critics occasionally recalled Engels' words that the proletariat should appreciate Rembrandt's realistic images. This was a reference to the harmful domination of "communist" idealism and utopianism in state-directed Socialist Realist art.

The second debate, at the time of Leonid Brezhnev, came after publication of Roger Garaudy's book *D'un réalisme sans rivages* (Realism Without Walls),[1] which was even translated into Russian and printed in a pitifully small edition "for official use." It is well known that this essay by the "revisionist" Garaudy also took issue with the dogma of the "party line"—and found active followers among Soviet aesthetes, art historians, and philologists who were united by the idea of "Socialist Realism as an open system" developed by the Slavic scholar Dimitri Markov. Markov searched for bridges allowing examination of the creative experience of Soviet art, that of the then "socialist" countries of Eastern Europe, and the contemporary humanist art of the West, within a common positive context. This approach blurred the boundaries of Socialist Realism and was thus unacceptable for the party ideologists in Moscow. It proposed a convergence of realism and modernism both in terms of form and the search for meaning—the "content" of art. Understandably, this approach was fiercely rejected by the nominally independent ideological Soviet press because it substantially raised the dignity and self-esteem of art in everyday

Als Slawist suchte dieser nach Möglichkeiten, die sowjetische Kunst, diejenige der »sozialistischen Staaten Europas« und die zeitgenössische humanistische Kunst des Westens in einem einheitlichen positiven Kontext zu betrachten. Nach Meinung der Moskauer Parteiideologen verwischte eine derartige Auffassung die Grenzen des Sozialistischen Realismus auf unzulässige Weise. Sowohl für die Form, als auch für die Suche nach dem Sinn, dem »Inhalt« des Werkes, sah sie eine Konvergenz von Realismus und Modernismus vor, was die offizielle sowjetische Ideologie aus verständlichen Gründen heftig zurückwies. Denn dadurch wären Dignität und Selbstwert der künstlerischen Komponente erheblich gesteigert, der Einsatz der Kunst als gehorsames Agitprop-Instrument hingegen erschwert worden.

Seit Lenins *Plan der Monumentalen Propaganda* (1918) verlangte die Sowjetmacht vom Künstler nur eins, nämlich treuer Helfer der Partei bei der kommunistischen Erziehung der Werktätigen zu sein. Ein Kunstschaffender saß in der Falle des Diktats, sich nach der einheitlichen Methode von »Parteilichkeit« und »Volksverbundenheit« des Werkes richten zu müssen. Loyalität gegenüber diesem Imperativ verschaffte sich das Regime durch organisatorische Kontrolle, permanenten ideologischen und ökonomischen Druck und zusätzlich durch Aufsehen erregende politische Kampagnen. In den dreißiger Jahren läutete eine Kampagne den Kampf gegen den »Formalismus« ein, in den vierziger und fünfziger Jahren ging es gegen die Überreste der »Formalisten« unter der Bezeichnung »Impressionisten« oder »Kosmopoliten« – diese Kampagne lässt vor der Sowjetkunst den stalinistischen Eisernen Vorhang herab. In den sechziger und siebziger Jahren wurden »Modernismus« und »Revisionismus« befehdet. So weit die Kräfte reichten, fuhr die Sowjetmacht mit ihrem Kampf gegen beliebige Häresien fort, darunter auch

life, and on the other hand hampered the use of art as a pliable instrument of agitprop.

Beginning with Lenin's "Plan of Monumental Propaganda" (1918), the Soviet authorities demanded that artists faithfully aid the party in the communist education of the workers. Artists found themselves trapped by obligations that dictated following the one creative method, maintaining the "party line" and "national character" in art. The regime secured loyalty to these imperatives through organized surveillance, constant ideological and economic pressure, and also energetic political campaigns. In the 1930s it launched a campaign against "formalism"; in the 1940s and 1950s against the last "formalists" who had not been finished off earlier and were now termed "impressionists" and "cosmopolitan elements," thus lowering the Stalinist "Iron Curtain" on Soviet art; and in the 1960s and 1970s against "modernism" and "revisionism." The authorities continued to combat any heresies—including the theory of Socialist Realism as an open system—as far as their power permitted.

But in reality the resources of the Soviet authorities, their control over the spiritual life of society and in particular over the situation in art progressively weakened in the post-Stalin era. Creative trends, alternatives to the nominally independent but actually party-line press, began to germinate "underground." This was the birth of "alternative art"—the underground scene of the 1960s and 1970s. Even in official artistic life we find a great number of transitional phenomena that perfectly embody the complex symbiosis of Socialist Realism and modernism. At the same time Vladimir Kemenov—Stalin's "number-one art critic," who in the 1930s was infamous for his odious pogrom-style articles in the party's national newspaper *Pravda* ("On Scrawling Artists," "For-

gegen die Theorie des Sozialistischen Realismus als offenes System.

Tatsächlich wurden die Ressourcen der Macht und ihre Kontrolle über das geistige Leben der Gesellschaft und im Besonderen über die Kunst nach Stalins Tod kontinuierlich schwächer. Im Untergrund bildeten sich künstlerische Strömungen, die der offiziellen Doktrin entgegenliefen. So entstand eine »andere« Kunst, der Underground der sechziger und siebziger Jahre. Selbst in der offiziellen Kunst kann eine Vielzahl von Übergangserscheinungen konstatiert werden, die im Wesentlichen die komplizierte Symbiose von Sozialistischem Realismus und Modernismus verkörpern. Der stalinistische Kritiker Nummer eins Wladimir Kemenow, der schon in den dreißiger Jahren für seine odiosen Pogromartikel in der *Prawda* (»Über Schmierkünstler«, »Formalistische Mätzchen in der Malerei« und andere) berüchtigt war, fiel 1987 in seiner Eigenschaft als Vizepräsident der Akademie der Künste der UdSSR von den Seiten derselben Zeitung über die 15. Ausstellung junger Moskauer Künstler her. Die Atmosphäre von Gorbatschows Perestroika nutzend, hatte dort die neueste Protestgeneration mit ihrer Sozialkritik (Neoexpressionismus, Soz Art) und ihrem postmodernem Spiel die Bühne betreten.

In den Jahrzehnten nach Stalins Tod bildete sich eine schroffe Opposition zur Machtpolitik in der Kunst heraus. Doch auch in den dreißiger und vierziger Jahren fanden Kollisionen zwischen der »Generallinie« und der organischen Entwicklung des künstlerischen Bewusstseins statt. In den Werken selbst drücken sie sich aber unbestimmt aus, was die Analyse verkompliziert. Sie zu entziffern, ist jedoch für das adäquate Verständnis des geistigen Klimas der Epoche wichtig. Im Grunde genommen wird die Analyse der sozialistisch-realistischen Praxis der dreißi-

malistic Affectations in Painting," etc.)—was vice-president of the Soviet Academy of the Arts. In 1987, from the pages of the very same newspaper, Kemenov came down hard on the 15th Exhibition of Young Moscow Artists, where a new generation of young "informal" artists was making use of the atmosphere of Mikhail Gorbachev's perestroika to enter the stage with their experiments in social criticism (neo-expressionism, Sots Art) and postmodernist games.

So it was that strong opposition to the authorities' official art policies spread in the post-Stalin decades. But even back in the 1930s and 1940s there had been collisions between the "general party line" and the organic development of artistic consciousness. These were not expressed very clearly in art itself and therefore it is relatively difficult to analyze them. It is nevertheless important to interpret them in order to adequately understanding the psychological climate of that period. Strictly speaking, Socialist Realism did not presuppose any formal discoveries, let alone radical transformations of the structure of art, as did the innovative trends of the early twentieth century and above all the avant-garde, and this hampers the analysis of socialist realist practice in the 1930s and 1940s. Socialist Realism of this period ruminated the visual material of different traditions and essentially tried to avoid any unexpected, unusual means of expression which could have intimidated less well-prepared viewers.

In the 1930s and 1940s "party" art critics often demanded absolute "simplicity" of language and clarity of meaning in artistic expression. Vicious insults against every possible "formalistic legerdemain," "craft and wiliness" were its commonplace. Here, incidentally, are the sources of some of the polemics which began in the 1930s and flared up again at the time of Nikita Khrushchev's "thaw." From a detached

ger und vierziger Jahre dadurch erschwert, dass diese, im Gegensatz zu den innovativen Strömungen zu Beginn des 20. Jahrhunderts und vor allem zur Avantgarde, keine formalen Entdeckungen und erst recht keine radikalen Transformationen der künstlerischen Mittel vorsah. Indem sie das visuelle Material unterschiedlicher Traditionen verarbeitete, vermied sie gewissermaßen alle unerwarteten, ungewöhnlichen Ausdrucksmittel, die den schlecht vorbereiteten Betrachter hätten abschrecken können.

Die Forderung nach absoluter Klarheit und »Schlichtheit« von Sprache und Sinn der künstlerischen Aussage ertönte denn auch wiederholt aus dem Munde der »Parteikritiker« der dreißiger und vierziger Jahre. Beißender Spott gegen alle möglichen »formalistischen Tricks« oder »Gaukelspiele« war die übliche Praxis. Hier liegen übrigens die Ursprünge einer bestimmten Polemik, die in den dreißiger Jahren ihren Anfang nahm und zur Zeit von Chruschtschows Tauwetter wieder aufflammte. Ihr Pathos und ihr Verlauf könnten dem unbeteiligten Zuschauer fast wie eine Parodie erscheinen. Gemeint ist der Streit um die Übersetzung eines Satzes aus Clara Zetkins *Erinnerungen an Lenin* aus dem deutschen Original ins Russische, eines Satzes, auf dem allerdings die ganze Theorie der Volksverbundenheit in der offiziellen sowjetischen Ästhetik fußt. Über die Beziehung der Volksmassen zur Kunst sagte Lenin der allgemein anerkannten Version nach: »Die Kunst muss den Massen verständlich sein und von ihnen geliebt werden.« Bessere Kenner beider Sprachen (es handelt sich dabei um die Kritiker der »revisionistischen« Richtung) behaupteten, die richtige Übersetzung laute: »Die Kunst muss von den Massen verstanden und geliebt werden.«[2] Hinter der subtilen inhaltlichen Differenzierung verbarg sich der Konflikt derer, die die Entwicklung schöpferischer Formvorstellungen jenseits der direkten Wiedergabe der

point of view, their pathos and development can seem almost a parody. For example, there was the controversy sparked off by the Russian translation from German of a phrase from Clara Zetkin's reminiscences about Lenin—a phrase on which the whole theory of national character in official Soviet aesthetics is founded. Discussing the relationship of the masses to art, Lenin, according to the generally accepted version, says: art should be comprehensible to the masses and loved by them. Those with a deeper knowledge of languages (who tended to be art critics of "revisionist" persuasions) now claimed that the correct translation should be: "should be comprehended by the masses."[2] What at first glance appears to be abstruse hair-splitting is actually a confrontation between those who thought it permissible that the formative imagination in socialist realist art transgress the bounds of the direct reproduction of nature, and those who did not permit this at all. If "should be comprehended" was correct, that meant that there were grounds to hope that the masses could be taught to comprehend modernist art and appreciate the complex music of Sergei Prokofiev and Dmitri Shostakovich, for example. (Let us recall that the January 1936 article "Hubbub Instead of Music" in Pravda devoted to the last performance of Shostakovich's opera Lady Macbeth of the Mtsensk District marked the beginning of a series of harsh unmaskings of "formalism" in Soviet art). If "should be comprehensible" was correct—without reserve, here and now—that meant that any artistic language that breached the bounds of the most trivial "realism" was to be proscribed and the representatives of these modernist traditions immediately declared enemies—political enemies, according to the logic of the time, and enemies of Soviet society as a whole.

Accordingly, the "know-how" of Socialist Realism has to be sought in the specific interpretation of the

Natur entweder für zulässig hielten oder ganz und gar ausschlossen. Heißt es, die Kunst muss verstanden werden, kann man etwa darauf hoffen, die Volksmassen an moderne Kunst oder an die komplexe Musik von Prokofjew oder Schostakowitsch heranzuführen. (Der *Prawda*-Artikel »Chaos statt Musik« über Schostakowitschs Oper *Lady Macbeth von Mzensk* hatte im Januar 1936 eine Serie schonungsloser Entlarvungen von »Formalisten« in der Kunst der UdSSR eingeleitet.) Heißt es aber, die Kunst muss verständlich sein – ohne Vorbehalte, hier und jetzt –, dann stellt sich jede künstlerische Sprache jenseits des trivialsten »Realismus« außerhalb des Gesetzes, und die Träger dieser modernistischen Traditionen werden umgehend zu Feinden, nach der Logik der Zeit zu politischen Feinden, zu Feinden der gesamten Sowjetgesellschaft.

Im Wesentlichen muss man das Know-how des Sozialistischen Realismus in einer spezifischen Interpretation derjenigen Kunstformen der Vergangenheit suchen, die den Massen bekannt und vertraut waren. Für die historische Analyse des Sozialistischen Realismus ist es aber von grundlegender Bedeutung, seine »originären« Werke sorgfältig von beispielhaften realistischen Arbeiten der vorrevolutionären Epoche zu unterscheiden. Andererseits muss betont werden, dass die »Entdeckung« des Sozialistischen Realismus, sein endgültiges »neues« Produkt teilweise außerhalb der Kunst anzusiedeln ist. Die Rede ist vom positiven »neuen« Helden, dem sattsam bekannten »neuen« Menschen der Sowjetzeit.

Alle Texte aus den dreißiger Jahren, die den Sozialistischen Realismus behandeln, unterstreichen seine sozialerzieherische Funktion. Unter anderem basiert dieser Ansatz offenbar auf dem Pragmatismus Lenins, der zwar den »erweichenden« Einfluss der Kunst fürchtete (wie er selbst bekannte,

familiar art of the past that was known to the masses. It is most important for the historical analysis of Socialist Realism that its own "proprietary" works and the artistic precedents of "realism" from the prerevolutionary era be painstakingly differentiated. On the other hand, it should be emphasized that the "discoveries" of Socialist Realism, its ultimate "new" product, must be seen partly beyond the realm of art in its positive "new hero," the (in)famous "New Man" of the Soviet era.

All the texts from the 1930s that interpret Socialist Realism accept its social-educational function. One of the obvious roots of this approach was the pragmatism of Lenin, who warned of the "softening" influence of art (he himself admitted that when he listened to music he felt like "stroking everyone on the head," whereas actually there were heads that needed but bashing), but he considered art to be of some use in propagating the values of the proletarian revolution. From this point of view he insisted on the doctrine of "the party line" in artistic work, characteristically demanding that "literary work must become part of general party work."[3] Less evident was the historical-cultural, ideological root of Socialist Realism, which lay in the tradition of nineteenth-century romanticism and the early-twentieth-century avant-garde. This does not stand out in the constructs of the theoreticians of Socialist Realism themselves, but many researchers in the last few decades have been right to identify it as a significant factor.

Of course, in the scope of the communist utopia of world revolution with its hopes for a new Golden Age of humanity, Socialist Realism was the heir to the life-force and pathos of the revolutionary avant-garde (which did not prevent different figures from diverging widely in terms of the methods of this inspired activity). The ideals of Socialist Realism do

verspürte er beim Hören von Musik den Wunsch, »Menschen über den Kopf zu streichen«, während einige Köpfe nicht gestreichelt, sondern geschlagen werden mussten), sie aber für zweckmäßig hielt, die Werte der proletarischen Revolution zu propagieren. Daher bestand er auf dem Dogma der Parteilichkeit des künstlerischen Werkes, indem er auf seine charakteristische Art forderte: »Die Sache der Literatur muss Teil der Sache der Partei werden.«[3] Weniger offensichtlich ist der kultur- und ideengeschichtliche Hintergrund des Sozialistischen Realismus, der sich von der Romantik des 19. Jahrhunderts und der Avantgarde Anfang des 20. Jahrhunderts herleitet. Er zeichnet sich in den Theorien des Sozialistischen Realismus nicht sehr deutlich ab, doch im Laufe der letzten Jahrzehnte wiesen etliche Forscher zu Recht auf diesen Faktor hin.

Sicherlich, im Kontext der kommunistischen Utopie der Weltrevolution und der Sehnsucht nach einem neuen Goldenen Zeitalter tritt der Sozialistische Realismus das Erbe der revolutionären Avantgarde mit ihrem wirklichkeitsschaffenden Pathos an (was beide Teile nicht daran hindert, sich bezüglich der Schaffensmethoden in hohem Maße zu unterscheiden). Doch daneben besitzen die Ideale des Sozialistischen Realismus in vielem eine neoromantische Färbung. Leo Trotzki folgt in der zweiten Hälfte der zwanziger Jahre in seinen Überlegungen zum »neuen Menschen« Friedrich Nietzsche, der den mythischen Kult des »Übermenschen« mit dem mythischen Traum vom »Menschen der Zukunft« vereinigte, wobei Letzterer die tragischen Widersprüche der Geschichte überwinden wird.[4] Unterdessen wird das Problem des »neuen« Menschen, die Suche nach dem Bild eines neuen modernen Helden zu einem der zentralen Aspekte der latenten Entstehung des Sozialistischen Realismus in den zwanziger und seiner theoretisch untermauerten Entwicklung in den

largely have a neoromantic tinge. In his reflections on the "New Man" in the second half of the 1920s, Leon Trotsky follows in the steps of Friedrich Nietzsche in combining the mythogenic cult of the "superman" with a mythogenic reverie about the "man of the future," whose role it was to overcome the tragic, contradiction-ridden experience of history. The issue of the "New Man," the search for the image of a new modern hero, became one of the central aspects of the latent formation of socialist realist art in the 1920s and its theoretically based development in the 1930s. In terms of the "dream factory of communism," it is fair to consider Socialist Realism a kind of "factory of the New Man." Kazimir Malevich wrote in 1919: "Is not my brain a foundry from which a new transformed world of iron runs and . . . lives, which we call inventions, take wing."[4] It gave the artist the task of socializing the New Man through the stimulating influence of the "positive example" created by art—the image of communist man—on the real-existing man of today.

This was the thrust of Maxim Gorky's speech at the first congress of the Soviet Writers' Union where he maintained that if we "take realism" and "complement it," which the logic of the Communist hypothesis allows, we obtain "a romanticism which is the basis of myth and is highly useful in helping stimulate a revolutionary relationship to reality, a relationship which is practically changing the world".[5] The statutes of the Soviet Writers' Union, proposed to the congress by Andrei Zhdanov, gave a textbook definition of Socialist Realism as a "depiction of reality in its revolutionary development," and set the goal of such depiction in much the same way: "the ideological transformation and education of the workers in the spirit of socialism."[6]

dreißiger Jahren. Wenn von der »Traumfabrik Kommunismus« die Rede ist, kann man den Sozialistischen Realismus zu Recht als »Fabrik des neuen Menschen« bezeichnen. Zum Vergleich sei hier ein Zitat von Kasimir Malewitsch aus seiner Schrift *Über die neuen Systeme in der Kunst* (1919)[5] angeführt: »Vielleicht wird aus meinem Gehirn eine Schmelzfabrik, die eine umgestaltete Welt aus Eisen und [...] neue Leben hervorbringt, die wir Erfindungen nennen.« Der Sozialistische Realismus stellt den Künstler vor die Aufgabe, gesellschaftlich und praktisch den neuen Menschen heranzuziehen, und zwar mittels der stimulierenden Einwirkung eines durch die Kunst geschaffenen »positiven Beispiels« – des Bildes des kommunistischen Menschen – auf den heutigen realen Menschen.

Diese Aufgabe umreißt Maxim Gorki in seinem Vortrag vor dem Ersten Allunionskongress der Sowjetschriftsteller 1934: Wenn man sich den Realismus »aneignet« und ihn gemäß der Logik der kommunistischen Hypothese »ergänzt«, ergibt sich eine »mythenstiftende Romantik, deren großer Nutzen darin besteht, dass sie einen revolutionären Bezug zur Wirklichkeit befördert, einen Bezug, der faktisch die Welt verändert.«[6] Das von Andrej Schdanow dem Kongress vorgelegte Statut des Sowjetischen Schriftstellerverbandes, das die wohl bekannte Definition des Sozialistischen Realismus als Darstellung der Wirklichkeit in ihrer revolutionären Entwicklung enthält, weist dieser Darstellung dasselbe Ziel zu, nämlich die ideologische Umgestaltung und Erziehung der Werktätigen im Geiste des Sozialismus.[7]

Die beharrlichen Verweise auf die klassische Antike zeigen deutlich den Blickwinkel, unter dem sich der Sozialistische Realismus das künstlerische Erbe vorzugsweise aneignen möchte. Die realistische Tradition des 19. Jahrhunderts ist dabei nicht ausge-

Insistent references to classical antiquity demonstrated the interpretation and conviction that Socialist Realism was more about assimilating artistic heritage, including the tradition of nineteenth-century realism. This deserves some thought because, at the time, the terminological accentuation of the concept of "realism" was in itself enough to disorient superficial observers. They often thought that the realistic principle played an especially important role in socialist realist art and that all the works produced in Soviet times that were "realistic" and "resembled nature" had to be considered "Socialist Realism." Is this not the explanation for what many of us have observed—that landscapes, genre paintings, still lifes and portraits executed in a realistic manner by artists from the USSR fill the art market under the label of "Socialist Realism" and allow business to cash in on commonplace associations with the exotic aura of Stalinism? This can be pure deception. Art only became socialist realist when, in the process of its creation, "nature" underwent a kind of sublimation, a transformation in the spirit of the "romantic mythogenesis" mentioned earlier. Let us here also mention the almost shocking openness of Gorky's appeal as regards the realist heritage (all in one and the same paper): "Without in any way denying the broad, immense work of critical realism . . . we should understand that this realism is necessary to us only for throwing light on the vestiges of the past and extirpating them. But this form of realism did not and cannot serve to educate socialist individuality, for in criticizing everything, it asserted nothing, or else, at worst, reverted to an assertion of what it had itself repudiated."[7]

The reader will now not be surprised to discover that official Soviet art criticism in the 1930s and 1940s was concerned not only with the struggle against "formalism," but in typical Bolshevik manner

schlossen. Es lohnt sich, an diesem Punkt zu verweilen, da die damalige terminologische Gewichtung des Begriffs Realismus geeignet ist, den oberflächlichen Betrachter zu desorientieren. Er könnte annehmen, das realistische Element spiele eine in der Kunst des Sozialistischen Realismus entscheidende Rolle und alles, was in sowjetischer Zeit an »Realistischem« oder »Naturgetreuem« geschaffen wurde, müsse als Sozialistischer Realismus betrachtet werden. Liegt hier vielleicht die Erklärung dafür, dass Landschaften, Genreszenen, Stillleben oder Porträts, die sowjetische Künstler in realistischer Manier gemalt haben, als Sozialistischer Realismus den Kunstmarkt überschwemmen und zum Wohl des Kommerzes die abgedroschene Exotik des Stalinismus evozieren? Es mag sich dabei sogar um reine Fälschungen handeln. Denn eine Arbeit ist nur dann sozialistisch-realistisch, wenn die »Natur« im Schaffensprozess eine gewisse Sublimation durchlaufen hat, eine Verwandlung im Geiste der oben erwähnten »romantischen Mythenbildung«. Dem sei noch ein erschreckend deutliches Zitat Maxim Gorkis aus demselben Vortrag vor dem Schriftstellerkongress hinzugefügt: »Wir stellen die vielseitige und ungeheure Arbeit des kritischen Realismus durchaus nicht in Abrede [...] Wir müssen aber einsehen, dass dieser Realismus lediglich zur Offenlegung und Ausmerzung der Überreste der Vergangenheit benötigt wird. Diese Form des Realismus diente nie der Erziehung der sozialistischen Persönlichkeit, und sie ist dazu auch nicht imstande, da sie immer nur kritisierte und nie bejahte oder im schlimmsten Fall zur Bejahung dessen zurückkehrte, was von ihr selbst verneint wurde.«[8]

So verwundert es nicht, dass die offizielle sowjetische Kritik in den dreißiger und vierziger Jahren nicht allein gegen den »Formalismus« anging, sondern in guter bolschewistischer Manier »an zwei Fronten kämpfte«, nämlich außerdem noch gegen "fought on two fronts," also slighting "uninspired naturalism." Here we also find the key to the mystery of art criticism's war against "impressionism" in Soviet painting in the late 1940s and early 1950s. What was wrong, one would think, with the inoffensive, non-political impressionist way, so true to nature?! The campaigns to track down and unmask domestic Soviet "impressionists" were inspired from above and conducted in literally every regional organization of the Artists' Union. Leading journals even discovered sins of impressionism in the artwork of such distinguished masters as Sergei Gerasimov and Arkadii Plastov. From a "Party" point of view, impressionism was flawed by the simple fact that it contained rudiments of naturalism with its characteristic non-differentiation of what was primary and what was secondary in Soviet reality, and also by an inability to see this reality in its revolutionary perspective.

With Socialist Realism, what "the times expected" of it (a popular synonym in Soviet poetics for the notion of a "social contract") was an inspiring mythogenesis to be cast in a particular system of forms and works of high professional quality. This striving activated a certain potential of the Soviet artistic school, it drew on experience and traditions of craftsmanship. It dictated a choice between different vectors of the historical development of this school. This was a process of establishing stylistic unity, the parameters of which can be clearly described. As mentioned above, Socialist Realism itself invented little but borrowed "ready-made" elements of plastic imagery from its surrounding context. The establishment of Socialist Realism nevertheless demanded the resolution of some fundamental questions. One of these was the choice of visual-poetic motifs, "symbolic forms," in which its mythologems crystallized. These were clarified in terms of theme and content, the "skeleton" was built—the construct of a new

den »flügellahmen Naturalismus«. Hier liegt auch der Schlüssel zu dem Rätsel, dass die Kritiker an der Schwelle der fünfziger Jahre gegen den »Impressionismus« in der sowjetischen Malerei zu Felde zogen. Wodurch könnte denn, so mag es scheinen, der harmlose, unpolitische, so naturgetreue impressionistische Ansatz Missfallen erregen? Doch damals initiierte die Zentrale des Künstlerverbandes in jeder regionalen Organisation Kampagnen zur Aufdeckung und Entlarvung eben dieser »Impressionisten«, und in den führenden Zeitschriften suchte man sogar in den Werken solch namhafter Künstler wie Sergej Gerassimow oder Arkadij Plastow nach impressionistischen Sünden. Offenbar liegt die Unzulänglichkeit des Impressionismus vom Parteistandpunkt aus betrachtet lediglich darin, dass er Rudimente von Naturalismus und dessen charakteristischer Unfähigkeit enthält, in unserer Wirklichkeit das Wichtige vom Zweitrangigen zu unterscheiden, oder anders ausgedrückt, die Realität in eben jener revolutionären Entwicklung wahrzunehmen.

Die inspirierenden Mythen, die »die Zeit« vom Sozialistischen Realismus »forderte« (ein populäres Synonym für den Begriff »gesellschaftlicher Auftrag« in der sowjetischen Poetik), sollten in ein spezifisches Formsystem, in Werke von spezifischer professioneller Qualität gegossen werden. Die Suche danach aktualisierte das Potenzial einer bestimmten Künstlerschule, bestimmter Erfahrungen und Traditionen im Land, sie diktierte die Wahl zwischen verschiedenen historischen Tendenzen dieser Schule. Es entstand eine stilistische Einheit, deren Parameter relativ klar umrissen werden können. Wie bereits erwähnt, hat der Sozialistische Realismus wenig Neues geschaffen, da er unterschiedliche, »vorgefertigte« bildliche Elemente aufgriff. Und dennoch war seine Entstehung mit der Lösung mehrerer grundlegender Aufgaben verbunden. Eine von ihnen bestand in der

artistic world view. This construct then had to be subjected to complete ideological and plastic-emotional reworking in order for it to become a "style" fully suited to its socio-historical mission.

How can the establishment of Socialist Realism be charted in time? The process developed gradually together with postrevolutionary Soviet social consciousness crystallizing "from below" in the depths of mass psychology, and "from above" under the influence of the increasingly strong ideological institutions of the one-party state. In the 1920s there were numerous debates about what the "style of proletarian art" should be, and the artistic community was still very far from consensus in this regard. We should note that right up to the end of the first decade after the October Revolution, such a competent figure as Anatoli Lunacharskii did not tire to emphasize that the "definitive elaboration" of the new artistic unity was a thing of the future.[8] The term "Socialist Realism" first appeared in the fall of 1932 in Stalin's dealings with Gorky and the elite of Soviet writers and artists. After the writers' congress in 1934 the "method" attained the status of state doctrine. In 1936 the authorities took steps toward its unconditional, total propagation in Soviet art. If we recall the tasks of self-construction of Socialist Realism mentioned above, the resolution of each of them now reached its culmination. The composition of its thematic repertoire in the fine arts took place most intensely between the exhibitions celebrating the tenth and fifteenth anniversaries of the October Revolution (1927–32). The creative possibilities of the poetics of Socialist Realism were opened up most widely in the first half of the 1930, but its definitive stylistic forms were acquired in the second half of the 1930s in the lead-up to the exhibition "Industry of Socialism" (1939) when many of the artistic initiatives of earlier years were ruthlessly crushed and discarded.

Auswahl visuell-poetischer Motive oder »symbolischer Formen«, in denen sich seine Mythologeme kristallisieren sollten. Zugleich wurden Inhalte und Themen präzisiert, es wurde gewissermaßen ein Skelett oder Konstrukt der neuen künstlerischen Weltanschauung errichtet. Im Anschluss daran musste dieses Konstrukt ideologisch und in bildlich-emotionaler Hinsicht ausgearbeitet werden, um einen »Stil« zu bilden, der geeignet war, seine sozialhistorische Mission voll und ganz zu erfüllen.

Wie entwickelte sich der Sozialistische Realismus im Laufe der Zeit? Er formte sich allmählich, zusammen mit der nachrevolutionären sowjetischen Bewusstseinsbildung »von unten«, in der Psyche der Massen, und »von oben«, unter der Einwirkung sich festigender ideologischer Institutionen von Partei und Staat. In den zwanziger Jahren fand eine Vielzahl von Diskussionen darüber statt, was unter dem »Stil proletarischer Kunst« zu verstehen sein sollte, doch von einem Konsens auf diesem Gebiet war die Gemeinschaft der Kunstschaffenden noch weit entfernt. Selbst ein kompetenter Kulturfunktionär wie Anatolij Lunatscharskij wurde bis zum Ende des »Oktoberjahrzehnts« nicht müde zu betonen, dass die »endgültige Ausarbeitung« der neuen künstlerischen Einheit Sache der Zukunft sei.[9] Der Terminus »Sozialistischer Realismus« wurde erst im Herbst 1932 auf einer Sitzung von Stalin, Gorki und der sowjetischen Schriftsteller- und Künstlerelite geprägt. Nach dem Schriftstellerkongress 1934 gewann diese »Methode« den Status einer Staatsdoktrin. 1936 ergriffen die Machtinstanzen Maßnahmen, um sie bedingungslos und umfassend in der Kunst der UdSSR zu verankern. Die oben erwähnten Aufgaben zur Schaffung des Sozialistischen Realismus wurden jetzt verstärkt angegangen und gelöst. Das thematische Repertoire in der bildenden Kunst war im Wesentlichen bereits zwischen den beiden Ausstellungen zum 5. und zum

In terms of the range of themes, a precise hierarchical system of themes and topics was laid out. These described, in ideal terms, "the life and labors" of Soviet man. Above all, of course, there was the subject of triumphal revolutionary activity, accounts of which presupposed reference to the so-called historical-revolutionary genre and the genre of Soviet war painting dedicated to the victories of the Red Army in the Civil War. Then there was the "industrial genre," a chronicle of the creative restructuring of the old Russian economy in the course of socialist reconstruction and Stalinist five-year plans. The base level was the "new Soviet way of life" in city and country. Here it was as if the tradition of the Russian genre painting had been partly resurrected, albeit substantially transformed in its selection of subjects (*Meeting of the Village Party Cell*, *The First Slogan*, *The Soviet Tribunal*, etc.) and its graphic means, which tended toward vivid decorativeness despite the gloomy "gray" palette of the old Wanderer artists (*Peredvizhniki*). Parallel to this, the features of the contemporary "positive hero" show through in the "Soviet thematic picture" of the regenerating genre of portraiture—he now steps forth to assume the role of the main character in Soviet art.

In this regard art criticism liked to speak of the "born sons of our today" ousting the types of the past that are "not ours" from the field of artistic vision. Here basic emphasis is placed on the biological and mental "youthfulness" of the hero, his social status (worker, Red Army soldier, workers' school student, or technical college student), and also his concordant personal qualities, his physical and mental "health." This is where the particular love of athletes and fondness for depicting any kind of sport are derived from. The striving to endow female figures with all these "new" qualities was also very typical. In contrast to former female models—the oppressed Rus-

15. Jahrestag der Oktoberrevolution (1927–1932) zusammengestellt worden. Vor allem in der ersten Hälfte der dreißiger Jahre wurde sein schöpferisches und poetisches Potenzial auf breiter Ebene erkundet. Einen Formenkanon bildete der Sozialistische Realismus indessen erst 1939 mit der Ausstellung *Die Industrie des Sozialismus* aus, als viele seiner künstlerischen Vorhaben früherer Jahre erbarmungslos zerschlagen und verworfen wurden.

Was die Themenauswahl betrifft, so wurde ein klar umrissenes hierarchisches System von Sujets entwickelt, das seinem Sinne nach »Leben und Arbeit« des Sowjetmenschen beschreiben sollte. An erster Stelle steht selbstverständlich die ruhmreiche revolutionäre Tätigkeit. Ihrer Darstellung widmet sich das so genannte historisch-revolutionäre Genre oder das sowjetische Schlachtengemälde, das die Siege der Roten Armee im Bürgerkrieg zum Gegenstand hat. Es folgt das »Industriegenre«, die Chronik des wirtschaftlichen Umbaus des alten Russland im Zuge der sozialistischen Rekonstruktion und der stalinistischen Fünfjahrespläne. Weiter unten in der Rangfolge findet sich »der neue sowjetische Alltag« in der Stadt und auf dem Land. Hier scheint das russische Genrebild zum Teil wieder zu erstehen, im Hinblick auf Sujets (etwa *Die Sitzung der Dorfzelle*, *Die erste Losung, Das Sowjetgericht*) und darstellerische Mittel allerdings grundlegend transformiert: Im Gegensatz zur gedämpften »grauen« Palette der alten Peredwischnikij kommt hier eine vorwiegend dekorative Farbigkeit zum Einsatz. Parallel dazu treten im Bereich des sowjetischen Themenbildes und des erneuerten Porträtgenres die Züge des modernen »positiven Helden« hervor, der nun die Hauptrolle in der sowjetischen Kunst spielen wird.

In diesem Zusammenhang spricht die Kritik gerne von den »geliebten Söhnen unserer Gegenwart«, sian peasant women of the prerevolutionary era, the gloomy and concerned student supporters of the Wanderers, or the compassionate friends of democratic intellectuals on the thorny path of their struggle against czarism—Soviet artists put forward the "chairwoman," "female delegate," "girl in a T-shirt" and "girl with an oar," the happy young working mother and, finally, the "chemical industry civil-defense girl," a young woman with a rifle over her shoulder "prepared to work and defend the Soviet land."

This was the nature of the artworks and heroes of Stalin's USSR, the imagined appearance of this new world, and this is how it was conceptualized in the final stage of preparations for the vast exhibition *Artists of the Russian Federation over Fifteen Years* (1933–34). The notes of social euphoria that were very perceptible in the atmosphere in the USSR at that time despite the crisis of "depeasantization" in the countryside, the all-Ukrainian famine, the looming mass repression, etc.—the belief in the country's bright future held by to many of its "born sons and daughters," including artists—go a long way to explaining the heightened aestheticism, the intensification of poetic sensations and the lyrical-romantic tonality of Soviet art in the first half of the 1930s. Here it would be appropriate to mention some of the symbolic motives which were developed by the artists in these years in direct reference to traditions of early-twentieth-century Russian art. These motifs, it seemed, were linked with the prospects of further brilliant discoveries of Socialist Realism.

The motifs were drawn from the arsenal of symbols of the "Blue Rose" group, and partly also of Russian neo-primitivism and cubo-futurism. What these trends had in common was a feeling of the liberating, transforming, enlightening dynamic of space. This feeling was tied up with the aspirations and hopes of

die imstande sind, die »uns wesensfremden« Figuren der Vergangenheit aus der Kunst zu verdrängen. Der Akzent liegt dabei hauptsächlich auf der biologischen und geistigen »Jugend« des Helden, auf seinem sozialen Status (Arbeiter, Rotarmist, Student der Arbeiterfakultät, Hochschüler) und auf der harmonischen Ausrichtung seiner Persönlichkeit, seiner physischen und geistigen »Gesundheit«. Daher rührt die besondere Vorliebe für Turner, für die Darstellung sportlicher Betätigungen jeder Art. In hohem Maße charakteristisch ist das Bemühen, allen diesen »neuen« Eigenschaften weibliche Züge zu verleihen. Statt der unterdrückten Bäuerinnen der vorrevolutionären Zeit, der düsteren, besorgten *Kursistinnen* der Peredwischnikij, der Frauen, die demokratische Intelligenzler auf dem steinigen Weg des Kampfes gegen den Zarismus begleiten, stellt der sowjetische Künstler *Die Vorsitzende, Die Delegierte, Das Mädchen im Trikot* oder *Das Mädchen mit dem Ruder* in den Vordergrund, die glückliche Arbeitermutter und schließlich *Die Ossoawiachimowka* von der *Gemeinschaft für Verteidigung, Flugwesen und Chemie,* ein Mädchen mit geschultertem Gewehr, das sich »auf die Arbeit und auf die Verteidigung des Sowjetlandes« vorbereitet.

Solcherart waren die Helden der stalinistischen UdSSR, so sah die Vorstellung von dieser neuen Welt aus, auch und im Besonderen in der Schlussetappe der Vorbereitungen auf die grandiose Ausstellung *15 Jahre Künstler der RSFSR* (1933/34). Der Ton sozialer Euphorie, der damals ungeachtet der Vernichtung der Bauernschaft durch die Zwangskollektivierung, der Hungersnöte in der Ukraine oder der wachsenden Massenrepressionen deutlich wahrnehmbar war, der Glaube an ein sonniges Morgen für dieses Land, den viele ihrer »geliebten Söhne und Töchter«, unter ihnen auch Künstler, teilten, erklärt vermutlich den gesteigerten Ästhetizismus in der sowjetischen Kunst

this age that created the mythologems of the Bright Way, of Time hastening its step and resolving life's past contradictions ("Time, forward!"). This kind of mythical thought can be considered the essence of artistic will in the Soviet 1930s, running through painting, music, literature, urban planning projects, and cinematography. In the plastic arts it was a tendency toward the depiction of wide, sunlit spaces, images of taking off and floating, of happily running figures, roads and railroad tracks leading away into the distance, crowns of trees tossed in the wind, airplanes and dirigibles flying, automobiles and locomotives speeding. Hence also the passion for the study of idioms about Moscow's imposing metro with its endlessly moving escalators. An indispensable formal task here was conveying a world of dynamism, of vibrant, resilient mutual attraction of the objects in the composition. All this was learned anew in the early 1930s as if recalling the shining spaces of the Blue Rose group, the rhythm of silhouettes, spots and figures of the primitivists, futurists and OSt-group expressionists (Aleksander Deineka, Iurii Pimenov), the soaring, blurred-edged color shapes of the OSt painters (Aleksandr Tyshler, Aleksandr Labas), etc.

Many of the works created in this vein have a captivating poetic charm. In addition to the artists mentioned, there are also fascinating works by Pavel Kuznetsov *(Ball Game)*, Martiros Sarian (portraits and decorative genre compositions), Piotr Wiliams' *Car Race,* the youthful scenes by Aleksander Samokhvalov and Aleksei Pakhomov, the landscapes of Aleksandr Drevin, and the genre paintings and portraits by Georgii Rublev. This list could easily be continued with paintings and graphics by a whole range of other masters who were an equally integral part of the Soviet spiritual and psychological context and, in reflecting its characteristic utopian moods, remain

der ersten Hälfte der dreißiger Jahre, die Verfeinerung poetischer Empfindungen und lyrisch-romantischer Farbgebungen. An dieser Stelle soll an bestimmte symbolische Motive erinnert werden, die sich in der künstlerischen Praxis jener Zeit in direktem Rückgriff auf russische Kunsttraditionen Anfang des 20. Jahrhunderts entwickelt haben, Motive, die damals scheinbar zu großen Hoffnungen auf die Weiterentwicklung des Sozialistischen Realismus Anlass gaben.

Sie stammen aus dem symbolistischen Arsenal der Künstlergruppe Blaue Rose, teilweise auch des russischen Neoprimitivismus und des Kubofuturismus. Ihr gemeinsamer Charakter besteht im Erleben der befreienden, verwandelnden, erleuchtenden Dynamik des Raumes. Dieses Erleben ist mit den Sehnsüchten und Hoffnungen einer Epoche verknüpft, die das Mythologem des »Lichten Weges« geschaffen hat oder dasjenige der Zeit, die ihren Lauf beschleunigt und so die Widersprüche des früheren Lebens beseitigt (»Vorwärts, Zeit!«). Ein solches mythisches Denken kann als Dreh- und Angelpunkt der sowjetischen künstlerischen Willensäußerung in den dreißiger Jahren betrachtet werden. Es durchdringt Malerei, Musik und Literatur, Städtebauprojekte und den Kinofilm. Für Plastik und Malerei bedeutet dies eine bevorzugte Darstellung von sonnendurchfluteten Räumen, vom Zustand des Fliegens und Schwebens, von freudig laufenden Figuren, von in die Ferne eilenden Wegen und Bahngleisen, von windzerzausten Baumkronen, von Flugzeugen und Zeppelinen, von dahinjagenden Automobilen und Lokomotiven. Aus diesem Kontext stammt auch die Faszination für das Motiv der Moskauer Metro mit ihren unaufhörlich auf- und abgleitenden Rolltreppen. Eine dringende formale Aufgabe ist dabei die Wiedergabe der dynamischen Umwelt, der vibrierenden, geschmeidigenwechselseitigen Anziehung der Objekte, die in die Komposition

an embodiment of genuinely individual artistry. However, the reader should be aware that both in the Stalin era and even late-Soviet years official art criticism rudely trampled on this lyrical-romantic tendency, not wanting at all to concede it the status of a significant artistic resource of Socialist Realism. Art of this kind was slighted and referred to as inveterate formalism. The reason for this at first glance strange antagonism is that works of this circle did not correspond to the stereotype "method" inculcated from above—in content and form they were too personal, too free in interpreting their theme. Being essentially a continuation of the modernist line of development in Russian and Soviet art, they came into contradiction with the propagandistic imperatives of the "party line" and "national character."

A kind of synonym of poetic atmosphere in this type of art was its inherently free, light and seemingly improvised picturesqueness—a trend toward a poetic style of color and light to the detriment of dry, "correct" painting. However, in the mid-1930s bureaucratic Socialist Realism rehabilitated the old academic conception of artistic skill with its characteristic demand for "completeness" of depiction, the cult of "exact" representation and "objectively true" construction of the composition. This turn was in keeping with its drive toward omni-accessible "simplicity" and a dialectical edificatory quality of art—under the guise of a struggle against "aesthetic subjectivism" and "formalist abstruseness." It corresponded to the logic of the reorganization of the art school after the closure of the Moscow Institute of Art and Technology (VKhuTeln) in 1930. Its reference point for the whole country was the resurrected Leningrad "Academy"—the Repin Institute—under Isaak Brodski.

The canons of official style are unmistakably visible in the idealized copying of nature and the flatter-

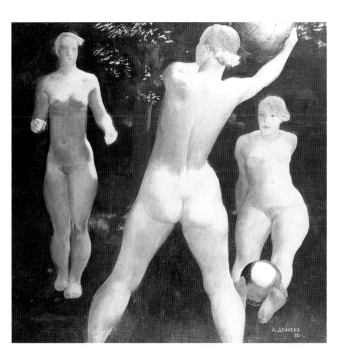

Alexander Deineka
Ballspiel
Aleksander Deineka
Playing Ball
1932

ing impressiveness of the large-scale easel works and monumental compositions that are innate to academicism. Clearly the lyrical-romantic picturesqueness which was at issue—a product of a European, "Russian-Parisian" modernism—could not conform to this in any way. But, let us emphasize, there was no place for real traditions of realism either. In Russia, for example, the realist heritage of the Wanderers was a deep and passionate comprehension of the drama of social reality. It was, we can rightly say, a culture in its own right. One of its facets was the renowned psychologism of Russian realistic portraiture. But Socialist Realism programmatically negated the culture of portraying psychological characteristics. To Stalinist aesthetics and morals, digging around in the mental contradictions of a character—and the very fact of internal ambiguity in the human individual—meant hopeless damnation to the past. It saw "Hamletesque self-analysis" and "psychologism" as tokens of the "enemy."

In 1936 the institutionalization of the official machine of Soviet graphic art was compete. The theory of the "single, unified artistic method" was now ready and was put into practice. The party leadership had *Pravda* print an extensive series of articles for the edification of heretical formalists who were named and denounced. The system of artistic education was rearranged. "Unified artistic unions"worked together with watchful party committees, and a Committee on Art Affairs was set up to replace the amorphous People's Commissariat of Education (NarKomPros). One of its first energetically proclaimed actions, in the summer of 1936, was ejecting the art of the revolutionary "leftists" from museums and exhibitions. It should be noted that this was when Malevich's Black Square and all the works of his school were removed from the halls of the Tretyakov Gallery. As this machine was tuned and employed,

einbezogen werden. All dies erlernt man Anfang der dreißiger Jahre erneut, als entsinne man sich der lichterfüllten Räume der Blauen Rose, der rhythmischen Silhouetten, Flecken und Figuren auf den Bildern der Primitivisten, der Futuristen und der expressionistischen Maler der OST (Gesellschaft der Staffeleimaler) Alexander Deineka und Jurij Pimenow oder etwa der schwebenden, an den Rändern verwischten Farbformationen von Alexander Tyschler oder Alexander Labas.

In dieser Richtung wurden viele Werke von faszinierendem poetischem Reiz geschaffen. Neben den Gemälden der bereits erwähnten Künstler sind dies Arbeiten von Pawel Kusnezow (*Ballspiel*), Martiros

Sarjan (Porträts und dekorative Genrekompositionen), Das *Autorennen* von Pjotr Wiljams, die Darstellungen junger Menschen von Alexander Samochwalow und Alexej Pachomow, die Landschaftsbilder von Alexander Drewin, die Genrestudien und Porträts von Georgij Rubljow. Die Liste könnte problemlos um eine Vielzahl weiterer Künstler erweitert werden, deren Gemälde und Grafiken unmittelbar dem sowjetischen geistigen Kontext angehören, bei der Wiedergabe der für ihn charakteristischen utopischen Stimmungen aber eine originäre künstlerische Individualität erkennen lassen. Indessen muss man sich vergegenwärtigen, dass in der Stalinzeit und sogar noch in der Spätzeit der Sowjetunion die offizielle Kritik diese lyrisch-romantische Tendenz grob zurückwies und sie keinesfalls als bedeutende künstlerische Ressource des Sozialistischen Realismus anerkennen wollte, sondern als böswilligen Formalismus verunglimpfte. Die Ursachen für diese auf den ersten Blick verwunderliche Ablehnung liegen darin, dass die betreffenden Werke nicht den staatlich verordneten Stereotypen der »Methode« entsprachen, da sie zu persönlich in Inhalt und Form, zu frei in der Interpretation der Themen waren. Da sie im Grunde genommen die modernistische Entwicklungslinie der Kunst im Lande fortsetzten, traten sie in Widerspruch zu dem propagandistischen Imperativ von Parteilichkeit und Volksverbundenheit.

Die poetische Atmosphäre dieser Kunstrichtung speist sich aus dem ihr eigenen freien, leichten, gleichsam improvisierten malerischen Gestus zu Ungunsten der trockenen, »korrekten« Zeichnung. Indem der staatliche Sozialistische Realismus Mitte der dreißiger Jahre allgemein verständliche Schlichtheit und erbauliche Lehrhaftigkeit des künstlerischen Ausdrucks anstrebte und scheinbar gegen »ästhetischen Subjektivismus« oder »formalistische Überspanntheiten« kämpfte, rehabilitierte er den alten akademi-

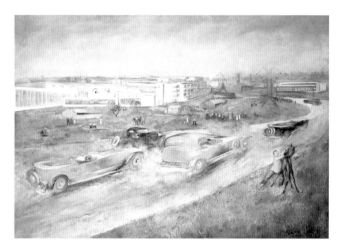

Pjotr Wiljams
Autorennen
Piotr Wiliams
Motor Rally
1930

Socialist Realism—once a relatively free hypothesis of communist art—was reborn in the imperial style of the ruling regime's agitation and propaganda.

It was no "party school student Sidorov," obscure soccer-players, runners, or even shot-putting girls that the stars of Socialist Realism now focused their attention on. Their new heroes were sought in the narrow circle of "great leaders." In this context the attempts by critics of Aleksander Gerasimov's famous painting *Stalin and Voroshilov in the Kremlin* (1938) to relativize the artist's enthusiasm for the "cult of leadership" are laughable—they argued that he merely wanted to celebrate the unity of the people and the Red Army, with Comrade Stalin symbolizing "the ordinary Soviet man" and Comrade Kliment Voroshilov the typical Red Army soldier. Another significant development was that the world-wide success of Vera Mukhina's sculpture *The Worker and the Collective Farm Woman* did not secure it a worthy location in the center of Moscow when it returned

schen Begriff von Meisterschaft mit seinen Forderungen nach »Abgeschlossenheit« der Darstellung und mit seinem Kult des »genauen« Zeichnens und der »objektiv wahrhaftigen« Komposition. Der Logik dieser Wende entsprach die Umstrukturierung der künstlerischen Ausbildung nach der Schließung des Moskauer WChUTEIN (Höheres Künstlerisch-Technisches Institut) im Jahre 1930. Maßgeblich für die Kunstausbildung des ganzen Landes wurde die unter der Leitung von Isaak Brodski wieder eröffnete Leningrader Akademie, das Repin-Institut.

Nunmehr sah der offizielle Stilkanon eindeutig die idealisierte Kopie der Natur und die anbiedernde Repräsentativität des großen Tafelbildes oder der Monumentalkomposition vor, die beide in direkter Linie vom Akademismus abstammen. Der lyrisch-romantische malerische Gestus, von dem hier die Rede war – ein Erzeugnis des europäischen Modernismus der »russisch Pariser Art« –, konnte dem selbstverständlich in keiner Weise entsprechen. Doch es muss betont werden, dass auch den originären realistischen Traditionen der Boden entzogen wurde. In Russland etwa ist das realistische Erbe der Peredwischnikij durch ein tiefes emotionales Mitempfinden des dramatischen sozialen Alltags gekennzeichnet. Man kann mit Recht sagen, dass es sich hierbei um eine ganz besondere Kultur handelte. Einer ihrer Aspekte ist der berühmte Psychologismus des russischen realistischen Porträts. Der Sozialistische Realismus lehnt die psychologische Charakterisierung des Modells programmatisch ab. Die Beschäftigung mit seelischen Widersprüchen, ja schon die Annahme einer inneren Unausgewogenheit des menschlichen Individuums assoziierte die stalinistische Ästhetik und Moral mit einem hoffnungslosen Festhalten an der Vergangenheit. »Hamlet'sche Selbstschau«, »Psychologisiererei« – das waren in ihren Augen Kennzeichen, die den »Feind« entlarvten.

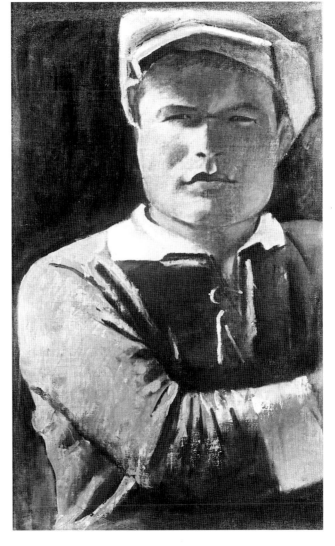

Alexander Samochwalow
Parteischüler Sidorow
Aleksander Samokhvalov
Sidorov, Party School Student
1932

from Paris. It was sent away to decorate the entrance to the All-Union Agricultural Exhibition instead of being included, for example, in the ensemble for the

1936 wurde der offizielle Apparat der sowjetischen darstellenden Kunst endgültig institutionalisiert. Die Theorie der »einheitlichen Schaffensmethode« war erstellt, Anleitungen für ihre Anwendung lagen vor: Die *Prawda* druckte eine umfangreiche Artikelserie zur Belehrung namentlich kritisierter, häretischer Formalisten. Das Ausbildungssystem war umgestaltet: »Einheitliche Schaffensgemeinschaften« arbeiteten unter den Augen wachsamer »Parteikomitees«. Und schließlich war statt des amorphen NARKOMPROS (Volkskommissariat für Bildungswesen) das Komitee für Kunst eingerichtet worden. Eine seiner ersten Aufsehen erregenden Aktionen bestand darin, im Sommer 1936 die Kunst der revolutionären »Linken« aus den Museen zu entfernen. Zu diesem Zeitpunkt trug man Malewitschs *Schwarzes Quadrat* und sämtliche Arbeiten seiner Schule aus den Sälen der Tretjakow-Galerie. In dem Maße, in dem dieser Apparat ausgebaut und aktiviert wurde, vollzog sich die Entartung des Sozialistischen Realismus von einem relativ freien Entwurf kommunistischer Kunst zu einem imperialen Stil der Agitation und Propaganda des herrschenden Regimes.

Am *Parteischüler Sidorow,* an den namenlosen Fußballern und Läufern oder auch den Kugelstoßerinnen haben die Vertreter des Sozialistischen Realismus das Interesse verloren. Ihre Helden finden sie jetzt im engen Kreis der »Führer«. Kurios wirken vor diesem Hintergrund die Bemühungen der Kritiker, bei Alexander Gerassimows berühmtem Gemälde *Stalin und Woroschilow im Kreml* (1938) die Führerfixiertheit des Malers mit dem Hinweis zu bemänteln, das Bild preise die Einheit von Volk und Roter Armee, da Genosse Stalin ja den »einfachen Sowjetmenschen«, Genosse Woroschilow dagegen den typischen Rotarmisten symbolisiere. Ebenso bedeutsam ist der Umstand, dass Wera Muchinas Komposition *Arbeiter und Kolchosbäuerin*, die Weltruhm erlangt hatte,

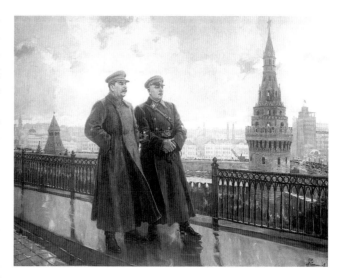

Alexander Gerassimow
Stalin und Woroschilow im Kreml
Aleksander Gerasimov
Stalin and Voroshilov in the Kremlin
1938

planned Palace of the Soviets. This was a superproject of the Stalin era whose focal point was to have been a hundred-meter tall statue of Lenin.

Poetic reveries about a better future, at one with nature, gave way to scenes of ceremonial meetings and a noisy profusion of "kolkhoz holidays." The "thematic picture" was ready, it seemed, to pour out cheap popular jubilation like in the crowd scenes of the cinematographer Ivan Piriev. These in turn, were superseded by the sacral emotionalism of Fedor Shurpin's *The Morning of our Motherland* (1948), where the great leader, clad all in white, is portrayed greeting the sunny dawn—the blossoming of his great country. The totalitarian idyll thus reaches its superlative after having eliminated all fields of artistic vision involving experience of reality or any more or less personal vision of utopia.

nach ihrer Rückkehr aus Paris keinen würdigen Platz im Zentrum Moskaus fand, sondern den Eingang der *Allunions-Landwirtschaftsausstellung* schmückte, statt etwa in das Ensemble des geplanten Palasts der Sowjets einbezogen zu werden. Dieses Superprojekt des Stalinismus sollte von einer hundert Meter hohen Statue Lenins gekrönt werden.

Poetische Träume von einer besseren Zukunft in Einheit mit der Natur machen dem Schauspiel feierlicher Sitzungen oder der lärmenden Opulenz von »Kolchosfesten« Platz. Das »Themenbild« scheint bereit zu sein, aus seinem Rahmen herauszusteigen und in den folkloristischen Jubel der Massenszenen des Filmregisseurs Iwan Pyrjew auszubrechen, während dessen Szenen jederzeit zu dem sakralen Pathos erstarren könnten, der Fjodor Schuprins *Der Morgen unseres Landes* (1948) beherrscht. Hier wird der Führer ganz in Weiß im Tête-à-tête mit der Morgenröte gezeigt, der Morgenröte seines großen Landes. Die totalitäre Idylle erreicht ihre höchstmögliche Konzentration. Dabei verbannt sie nicht nur jedwedes Erleben der Realität aus dem künstlerischen Gesichtskreis, sondern auch jede nur mögliche persönliche Sicht der Utopie.

So präsentiert sich der Sozialistische Realismus auf dem Höhepunkt seiner staatlichen Expansion. Diese Zeit liegt nicht lange zurück, meine Generation hat sie noch in Erinnerung. Und dennoch ist sie wahrscheinlich schon lange vergangen. Denn wenn wir heute vor sozialistisch-realistischen Gemälden stehen, lernen wir, von ihrem politischen Hintergrund zu abstrahieren. Wir reagieren auf die künstlerischen Elemente, auf die Meisterschaft, die in einigen dieser Bilder liegt. Nicht in allen und nicht einmal in vielen! Es ist reine Erfindung, dass den sowjetischen Sozialistischen Realismus eine gleichmäßig hohe Professionalität kennzeichnet. In den

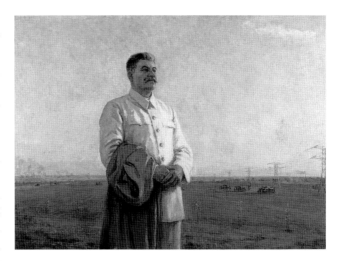

Fjodor Schurpin
Der Morgen unseres Vaterlandes
Fedor Shurpin
The Morning of Our Motherland
1948

This was Socialist Realism at the zenith of its state expansion. It was not so long ago—it is within memory of my generation. On the other hand it was quite some time ago because, standing before the pictures of Socialist Realism, we are now learning to distance ourselves from their underlying political motives. We are learning to appreciate the craftsmanship that is in some of them. But not in many, and certainly not in all! It is an illusion that Socialist Realism in the USSR was the stable product of a well-developed, high level of professionalism. The storehouses of museums, galleries, and half-forgotten art studios are full of ambitious, large-scale socialist realist drawings, paintings, and sculptures that are awkward to the point of absurdity. But in isolated cases you can come across works by artists of genuine skill and make exciting discoveries. How fresh are some of the fragments of the Moscow landscape in Deineka's banal, stereotyped Soviet "poster-style" picture *Relay Race on the Garden Ring* (see cat. p.

Beständen von Museen und Galerien oder in manchen fast vergessenen Künstlerateliers stößt man unentwegt auf ambitiöse großformatige Beispiele des Sozialistischen Realismus, die mit lächerlicher Hilflosigkeit ausgeführt sind. Doch in Einzelfällen, bei tatsächlich großen Talenten, kann man ermutigende Entdeckungen machen. Wie frisch sind einige Fragmente der Moskauer Landschaft von Deinekas schablonenhaft sowjetischem, plakativen, stereotyp entworfenen *Staffellauf am Gartenring* (Kat. S. 218/219) – oder die blauen Reflexe auf den weißen Frauenhemden von Tatjana Jablonskajas *Brot* (Kat. S. 224/225)!

218–219), or the blue reflexes in the shadows of the women's white shirts in Tatiana Iablonskaia's *Bread* (see cat. p. 224–225)

1. Roger Garaudy, *D'un réalisme sans rivages* (Paris, 1963).
2. The latter is what Clara Zetkin actually said: "Die Kunst muss von den Massen verstanden und geliebt werden."
3. V. I. Lenin, "Partiynaya organizatsiya i partiynaya literatura," *Novaya zhizn'*, 13 November 1905.
4. Kazimir Malevich, *On New Systems in Art*, (1919).
5. J. Leydnekker, "A. M. Gorkiy ob iskusstve v epokhu sotsialisticheskoy rekonstruktsii," *Iskusstvo* 6 (1936): p. 89.
6. Leydnekker 1936 (see note 5).
7. Leydnekker 1936 (see note 5).
8. A. Lunacharskii, *Ob izobrazitel'nom iskusstve* (Moscow, 1967), vol. 2, p. 210.

1. Roger Garaudy, *Für einen Realismus ohne Scheuklappen*, Wien 1981 (Originalausgabe Paris 1963).
2. Dies ist tatsächlich der Wortlaut des Originals von Clara Zetkin (Anm. d. Ü.).
3. Wladimir Iljitsch Lenin, »Parteiorganisation und Parteiliteratur« (1905), in: Ders., *Sämtliche Werke*, Bd. 10, Berlin/Wien 1933, S. 29–34.
4. Vgl. Leo Trotzki, *Literatur und Revolution* (1924), Berlin 1968.
5. Kasimir Malewitsch, *Über die neuen Systeme in der Kunst* (1919), hrsg. von Victor Fedjuschin, Zürich 1988.
6. Zit. nach J. Leidnecker, »A. M. Gorki ob iskusstwe w epochu sozialistitscheskoj rekonstrukzij«, in: *Iskusstwo*, 6, 1936, S. 89.
7. Vgl. Ebd.
8. Ebd.
9. Anatolij Lunatscharskij, *Ob isobrasitelnom iskusstwe*, Bd. 2, Moskau 1967, S. 210.

DIE KOLLEKTIVIERUNG DER MODERNE THE COLLECTIVIZATION OF MODERNISM

EKATERINA DEGOT

»Ohne Malewitsch kann es keinen Sozialistischen Realismus geben«[1], versicherten Mitarbeiter des Russischen Museums in Leningrad in den dreißiger Jahren, als die Bilder Malewitschs, die dort hingen, aus dem Haus verbannt zu werden drohten. Heute wirkt dieser Satz wie eine rhetorische Finte, doch seine Urheber drückten damals nicht nur ihre ehrliche Überzeugung aus, sie hatten auch völlig recht: Ohne Kasimir Malewitsch hätte es nicht nur keinen Sozialistischen Realismus geben können – es hätte ihn tatsächlich nicht gegeben.

Das einfache, um nicht zu sagen naive Denkmodell von einer in Kommunisten und ihre Opfer gespaltenen Gesellschaft, das der kalte Krieg außerhalb wie innerhalb der UdSSR generiert hat, verstellt die Sicht auf die Vielzahl von Fällen, in denen sich der Übergang von der Avantgarde zum Sozialistischen Realismus im Werdegang eines Künstlers vollzog. Die avantgardistische Vergangenheit bekannter Vertreter des Sozialistischen Realismus (Georgij Rjaschskij, Jewgenij Kibrik, Fjodor Bogorodskij) wird ebenso wenig zur Kenntnis genommen wie späte figurative Arbeiten von Klassikern der Avantgarde: das Stalinporträt von Pawel Filonow, die nicht mehr nach dem Montageprinzip gestalteten Fotografien von El Lissitzky und Alexander Rodtschenko sowie Malewitschs »realistische« Porträts aus den dreißiger Jahren.

Die Entwicklung der sowjetischen Kunst von ihrer »leninistischen« zur »stalinistischen« Periode, die in etwa nach dem großen Bruch des Jahres 1929 begann, ist in ihren ästhetischen wie institutionellen Ausprägungen noch nicht beschrieben worden. Bisher überwiegt die Version von der zwangsweisen Hinorientierung der Künstler zur figurativen Darstellung und ihrem genauso erzwungenen Zusammenschluss im Sowjetischen Künstlerverband. Diese Version basiert auf der Verabsolutierung des Unterschieds von

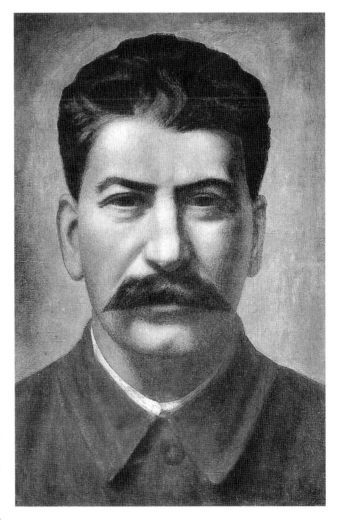

Pawel Filonow
Porträt von Stalin
Pavel Filonov
Portrait of Stalin
1936

"Without Malevich Socialist Realism is not possible,"[1] asserted the employees of the Russian Museum in Leningrad when the threat of expulsion hung over Kazimir Malevich's paintings. This phrase is now perceived as rhetorical subterfuge, but the people

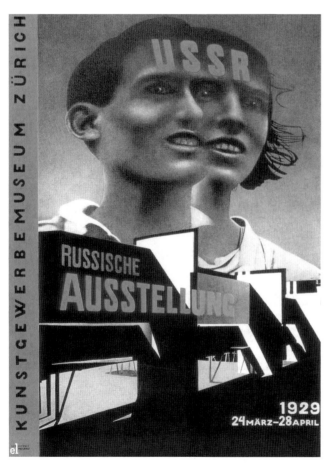

El Lissitzky
Plakat für die *Russische Ausstellung* in Zürich
El Lissitzky
Poster for the *Russian exhibition* in Zurich
1929

abstrakter und figurativer Kunst (was die Übertragung einer Opposition aus der Zeit des kalten Krieges auf die Epoche der russischen Avantgarde bedeutet, deren Künstler niemals in den Termini einer solchen Opposition gedacht hatten) und auf der Idealisierung des modernen Systems künstlerischer Institutionen, in dem der Künstler angeblich seine volle Kritikfreiheit behält. Tatsächlich hatten in der UdSSR Anfang

who wrote it were not only sincere, they were absolutely correct: not only was Socialist Realism impossible, but it would not have existed without Malevich.

The simple, if not to say naive, understanding of society as split between communists and their victims as formulated during the Cold War both inside and outside the USSR obscures the numerous instances when a transition from the avant-garde to Socialist Realism occurred within the framework of the creativity of a single artist. The avant-garde past of famous socialist realists (Georgii Riazhskii, Yevgeny Kibrik, Fedor Bogorodskii) remains unnoticed, as do the later figurative objects of the classics of the avant-garde: Stalin's portrait in the work of Pavel Filonov, the post-montage photographs of El Lissitzky and Aleksander Rodchenko, and Malevich's "realistic" portraits of the 1930s.

The aesthetic and institutional evolution of Soviet art from its "Leninist" period to the "Stalinist" period that began—approximately—with the "great rupture" of 1929 still awaits in-depth investigation. The predominant version remains that of the violent conversion of artists toward figurative representation and the forced unification into a single Union of Soviet Artists. This version absolutizes the differences between abstract and figurative art (transposing a Cold War antithesis to the Russian avant-garde, whose protagonists would never have thought in such terms) and idealizes the modern system of artistic institutions in which the artist ostensibly preserves complete critical freedom. In fact, in the USSR by the beginning of the 1930s, art—as well as the work of art and the artist himself—had a completely different status than in the classical modernist system. However, this status is very familiar and comprehensible to anyone living in today's global world.

der dreißiger Jahre die Kunst wie auch das Werk und der Künstler einen völlig anderen Status inne als im klassischen System der Moderne. Indessen ist dieser Status jedem, der in der heutigen globalen Welt lebt, wohl bekannt und durchaus verständlich. Kunst – das ist die industrielle Produktion von Traumbildern, das ist der kollektivierte Künstler, der seine Tätigkeit nicht als individuellen Selbstausdruck, sondern als Dienst innerhalb eines großen korporativen Systems versteht, das ist ein Netz von Institutionen, eingerichtet nicht zum Verkauf eines einzelnen Werkes an einen individuellen Käufer, sondern zur Distribution von visuellem Material an die Massen.

VOM PROJEKT ZUR PROJEKTION

Als revolutionäre Epoche in der Geschichte der russischen Avantgarde gelten im Allgemeinen die Jahre 1913 bis 1915, die einige innovative theoretisch-künstlerische Programme hervorbrachten – Kandinskys Abstraktion, Tatlins Konterreliefs, Malewitschs Suprematismus. In all diesen Fällen ging es um Projekte, das heißt um Phänomene, in denen der Entwurf eine nicht weniger große Bedeutung besitzt als die Realisation, die ihrerseits niemals als abgeschlossen gelten kann, da das Projekt stets die Möglichkeit einer Fortentwicklung impliziert.

Indessen waren diese Programme nur der Auftakt für eine andere künstlerische Revolution, die bis heute keine Beachtung gefunden hat. 1919, auf dem Höhepunkt seiner »weißen« suprematistischen Periode, verkündete Malewitsch, dass er es nicht mehr für nötig halte, Bilder zu malen, sondern »nur noch predigen« werde.[2] Obwohl Malewitsch, wie wir wissen, auch später noch gemalt hat, sollte man seine Aussage ernst nehmen: Tatsächlich hat er in der Folge keine Werke mehr geschaffen, da er sich der Predigt, das heißt der Theorie, zugewandt hatte.

Art is the industrial production of images of dreams; the artist is a collectivized artist who understands his activity not as individual self-expression, but as a service in a large corporate system; the network of institutions is rooted not in the sale of a single work to an individual consumer, but in the mass distribution of visual images.

FROM PROJECT TO PROJECTION

The years 1913–15 are generally considered to be the revolutionary epoch in the history of the Russian avant-garde, years that engendered a few innovative theoretical artistic programs, such as the abstraction of Kandinsky, the contra-reliefs of Tatlin, the suprematism of Malevich. In all of these cases, what was discussed were the *projects*, that is, phenomena in which concept is no less important then implementation, and where implementation is never really finished, since the project automatically implies a potential for development.

However, this was only a prelude to another artistic revolution that has remained unnoticed to this day. In 1919, during the height of his "white" suprematist period, Malevich announced that he did not see the need to make paintings any more, and that he intended "only to preach."[2] Although, as we know, Malevich did paintings after this, too, however, it is worth taking his pronouncement seriously: he really did not create works of art any more, having reoriented himself toward the "sermon," in other words the theory.

Around 1919 the total disappearance of a market for material goods in Soviet Russia radically challenged the necessity of producing objects of art and identified the artistic gesture with media distribution of aesthetic ideas. It was precisely at this moment

Das restlose Verschwinden des Marktes für materielle Werte in Sowjetrussland um 1919 stellte die Notwendigkeit des Schaffens von Kunstwerken radikal in Frage und identifizierte die künstlerische Geste mit der medialen Distribution ästhetischer Ideen. Zu diesem Zeitpunkt erklärte Rodtschenko: »Nicht die Malerei ist wichtig, sondern das Werk. [...] Man wird keine Leinwand und keine Farben mehr brauchen; man wird künftig womöglich mit Radium oder mit irgendwelchen geheimnisvollen Pulverisatoren seine Werke direkt in die Wand einbrennen, und sie werden ohne Farbe, Pinsel und Leinwand in ungewöhnlichen, noch unbekannten Farben leuchten.«[3] Aus dieser Zeit haben sich auch zahlreiche Projekte von Radio- oder, wie wir heute sagen würden, Teleübertragungsgeräten erhalten; das berühmteste unter ihnen ist das Modell des *Denkmals für die Dritte Internationale* (1919/20) von Wladimir Tatlin. Ljubow Popowa ging in ihren Bühnenausstattungen vom Mittel der Appellation zu demjenigen der Abstraktion (*Der großmütige Hahnrei*, 1921/22) und dann zur Projektion von Bildern auf die Bühne über (insbesondere Fotografien Trotzkis; *Die Erde steht Kopf,* 1923). Malewitsch bezeichnete seine Tätigkeit damals als Projektion von »Bildern auf ein Negativ« (im Kopf seiner Schüler).[4]

Die Identifikation von Kunst mit der Geste der – physischen oder metaphorischen – Projektion bleibt ohne eine Schlüsselmetapher der russischen Avantgarde unverständlich, die in dem Mysterienspiel *Sieg über die Sonne* (1913) von Alexej Krutschonych und Kasimir Malewitsch Verwendung fand. Wenn die Kunst die Sonne besiegt, geht sie in eine andere Zone über – nach Krutschonych in ein anderes Land –, in die Zone künstlichen Lichts. Nach dem Verständnis der klassischen Ästhetik wird die Kunst vom Licht hervorgebracht (worauf auch die Kunstmetaphern Schatten und Spiegelung verweisen), doch in der

that Rodchenko announced that "it is not painting that is important, what is important is creativity. . . . Neither canvases nor paint will be necessary, and future creativity, perhaps with the aid of that same radium, via some sort of invisible pulverizers, will burn their creations directly into the walls, and these—without paint, brushes, canvases—will burn with extraordinary, still unknown colors."[3] Numerous radio—and now we would say tele—broadcasting projects have come to us from these years, the most famous of which was Vladimir Tatlin's *Monument to The Third International* (1919–20). In her stage sets, Liubov Popova moved from appellation to abstraction (*The Magnificent Cuckold*, 1912) and then to images projected on the stage (in particular, photographs of Trotsky; *Earth On End*, 1923). At that time Malevich was referring to his own activity as the projection of "images on the negative" (into the heads of his pupils).[4]

The identification of art with the gesture of projection, physical or metaphysical, cannot be understood outside of a connection with the key metaphor of the Russian avant-garde, which found its expression in the mystery play *Victory Over the Sun* by Aleksei Kruchenikh and Kazimir Malevich (1913). If art defeats the sun, then it migrates into a different zone (for Kruchenikh, a "country"), a zone of artificial light. In classical aesthetics, art is engendered by light (typical metaphors for art are shadow or reflection), but in the modernist aesthetic, art itself is artificial light. Before us is not a two-part classical model of "reality + art as its reflection," but rather a three-part one that includes the origin of light (emancipation of art), a certain image that is permeated with this light, and the projection of this image on a plane, a screen, that is physical (as in the sceneographs of Popova), mental (as by Malevich) or social (as by artists of the constructivist circle). The

Ästhetik der Moderne ist sie selbst das künstliche Licht. Man hat es hier nicht mit dem zweiteiligen klassischen Modell »Realität + Kunst als ihre Widerspiegelung« zu tun, sondern mit einem dreiteiligen, das aus der Lichtquelle (der Emanation der Kunst), einem Bild, das von diesem Licht durchdrungen wird, und der Projektion dieses Bildes auf eine Oberfläche oder einen Schirm besteht, der physisch (wie bei Popowas Bühnenbildern), psychisch (wie bei Malewitsch) oder sozial sein kann (wie bei den Künstlern aus dem Kreis der Konstruktivisten). Das Original wird in die Wirklichkeit hineingetragen und verwandelt sich im selben Moment in eine oder häufiger in zahlreiche Projektionen oder Kopien. Vom Projekt der Frühmoderne unterscheidet sich dieses Modell durch das Erscheinen eines visuellen Bildes, das allerdings einen völlig anderen Status als in der klassischen Kunst besitzt.

1919 setzte Rodtschenko das Kunstschaffen mit Kerzen-, Lampen- oder Elektrolicht und für die Zukunft mit Radiumstrahlung gleich und versicherte, dass »allein das Leuchten noch wesentlich« sei. Die Frage, was für ein Bild mit diesem Licht projiziert werden soll, wird gar nicht gestellt. Das Original ist durchsichtig, unsichtbar wie ein Diapositiv: Es ist lediglich die Idee, die Minimalform (wie die Lichtstrahlen in der Luft, die Rodtschenkos Mitstreiterin Olga Rosanowa zur selben Zeit für die abstrakte Malerei konzipierte). Als Malewitsch sich 1927 der figurativen Malerei zuwandte, stellte er bereits eine andere These auf: Die Darstellung ist der Schalter oder der Stecker für den Strom.[5] Das Werk kann nur die Funktion der Manifestation künstlerischer Substanz übernehmen, ihres Ein- oder Ausschaltens mittels eines bekannten Codes; die Bilder treten als vorgefertigte, als bereits im Bewusstsein – oder in der Werkgeschichte – des Künstlers existierende hervor. Nach 1920 gewinnen Malewitschs Bilder den Status von Il-

original is inserted into reality, being transformed at that moment into one or, more often, many projections or copies. This scheme differs from the early purely modernist project by the emergence of the visual image—although it has a completely different status than in classical art.

In 1919 Rodchenko identifies creativity with the light of a candle, lamp, an electric light bulb, and, in the future, radium, and asserts that "what remains is only the essence—to illuminate." The question about what image is projected with this light does not even arise at all. The original, like a negative, is transparent, invisible: it is merely an idea, the minimal form (as in abstract painting of light rays in the air that was planned in those years by Rodchenko's comrade-in-arms Olga Rozanova). In 1927 Malevich, having turned to figurative painting, asserts something that is already a bit different: the depiction is like the button or socket in relation to the current.[5] The only function accessible to the work of art is that of the manifestation of the substance of art—its inclusion or exclusion—via the use of a familiar code; images emerge finished, already existing in the consciousness of the artist, or in the history of his creativity. After 1920, the paintings of Malevich acquired the status of illustrations of his "prophesies" (theories), and as illustrations they are located outside the concepts of original and copy. Malevich replicated his *Black Square* several times, but for didactic not commercial goals. Malevich created a number of impressionist works as visual examples, and only recently has it become known that they were made not at the start of the century, but after suprematism, at the end of the 1920s.[6] Malevich took inspiration from motifs of his early paintings, and he would sometimes give the new works names such as *Motif of 1909*. We are not talking about copies or forgeries, but about new projections of old originals,

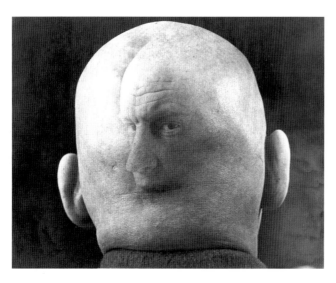

Georgij Petrusow
Fotokarikatur von Alexander Rodtschenko
Georgii Petrusov
Photo caricature of Aleksander Rodchenko
1933–34

lustrationen zu seinen »Predigten«, zu seiner Theorie, und als Illustrationen befinden sie sich jenseits der Vorstellung von Original und Kopie: Malewitsch malte sein *Schwarzes Quadrat* noch mehrere Male – zu didaktischen, nicht zu kommerziellen Zwecken. Als visuelle Beispiele schuf er auch einige impressionistische Arbeiten, von denen erst vor relativ kurzer Zeit bekannt wurde, dass sie nicht Anfang des Jahrhunderts, sondern nach dem Suprematismus, also Ende der zwanziger Jahre gemalt worden sind.[6] Malewitsch ließ sich dabei von Motiven seiner frühen Bilder inspirieren und gab den neuen Werken hin und wieder Namen wie *Motiv von 1909*. Hierbei handelt es sich nicht um Fälschungen, sondern um neue Projektionen von alten Originalen, um ihre Einbettung in einen neuen sozialen Kontext. Auf diese Weise wird die Aneignung eines jeden Stils möglich, auch des Realismus des 19. Jahrhunderts. Aus derselben Zeit stammt eine Notiz von Malewitsch über Rönt-

about inserting them into a new social context. So the approbation of any style becomes possible, including the realism of the nineteenth century. During those same years, Malevich wrote a note about X-rays that said that they provide "the possibility of penetrating inside an object, while not destroying its external shell."[7] Hence, the original through which the substance of art-light passes, does not necessarily have to be transparent: if art is X-rays, then the work does not have to be "pure" and "bare," like an abstract painting; it can represent a dense, massive (in terms of painting) "realistic" painting. This is precisely what Malevich's paintings gradually become, as do the works of many other artists.

By "projection onto the negative" Malevich understood a certain speculative circulation of art. However, in the USSR since the beginning of the 1920s a generation of artists had already been maturing for whom projection meant circulation in the literal sense, mass distribution in social space. Such an understanding of projection was elaborated by the post-constructivist group of students in VKhuTeMas who called themselves "projectionists" (the theorist of this group, Kliment Redko, signified this technique of realization of artistic concepts by the word "kino" in 1922–24).[8] What was discussed was the insertion of certain models into everyday life, on the basis of which the masses were supposed to organize their lives. The work of the artist was considered not to be these models themselves, but rather primarily the method of projection.

This definition of one's art as a method, rather than as a collection of specific visual forms, literally coincides with the self-definition of Socialist Realism, whose theoreticians were always announcing that this was a method and not a style. In the 1930s, participants of the projectionists group—Kliment Redko,

genstrahlen, die es ermöglichten, »ins Innere eines Gegenstandes zu dringen, ohne seine äußere Hülle zu zerstören«.[7] Also braucht das Original, durch das die künstlerische Substanz Licht hindurchgeht, nicht unbedingt transparent zu sein: Wenn die Kunst wie Röntgenstrahlen fungiert, muss das Werk nicht mehr »rein« und »nackt« sein wie ein abstraktes Bild, es kann zu einem festen, ausgemalten, »realistischen« Bild werden, wie es nicht nur Malewitschs Bilder, sondern auch diejenigen vieler anderer Künstler mit der Zeit wurden.

Malewitsch verstand unter »Projektion auf ein Negativ« eine Art spekulativer Vervielfältigung von Kunst. Schon Anfang der zwanziger Jahre war in der UdSSR eine Generation von Künstlern heran-gewachsen, für die Projektion wörtlich Vervielfälti-gung, massenhafte Distribution im sozialen Raum bedeutete. Dieser Projektionsbegriff war von einer postkonstruktivistischen Gruppe von Studenten der WChUTEMAS (Höhere Künstlerisch-Technische Werk-stätten in Moskau) entwickelt worden, die sich Pro-jektionisten nannten (Kliment Redko, Theoretiker die-ser Gruppe, bezeichnete 1922 bis 1924 die Technik der Realisation künstlerischer Entwürfe mit dem Be-griff »Projektion«[8]). Es ging darum, spezifische Mo-delle in die Alltagswelt hereinzutragen, auf deren Grundlage die Massen ihr Leben organisieren soll-ten; als Werk des Künstlers wurde dabei weniger das einzelne Modell betrachtet als die Methode der Pro-jektion.

Diese Definition von Kunst als Methode statt als Ansammlung bestimmter visueller Formen stimmt voll und ganz mit dem überein, wie sich der Sozia-listische Realismus definierte, dessen Theoretiker stets erklärt hatten, dass er eine Methode und kein Stil sei. Mitglieder der Projektionisten-Gruppe wie Kliment Redko, Solomon Nikritin, Sergej Lutschisch-

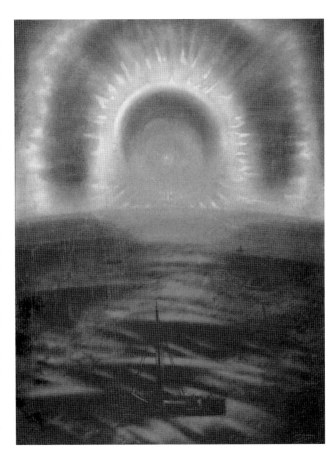

Kliment Redko
Nordlicht
Kliment Redko
Northern Light
1925

Solomon Nikritin, Sergei Luchishkin, Aleksandr Tyshler—became active (although criticized) adapt-ers of Socialist Realism. Although Socialist Realism is usually perceived as a doctrine rigidly demanding a specific style from the artist, the external appearance of a work is secondary in relation to the work's func-tion—instantaneous mass dissemination. The tech-nology of this dissemination was even defined by the avant-garde: in 1921 Velimir Khlebnikov foresaw let-

kin oder Alexander Tyschler wurden in den dreißiger Jahren, nachdem sie sich der figurativen Malerei zugewandt hatten, zu aktiven, wenn auch kritisierten Adepten des Sozialistischen Realismus. Obwohl der Sozialistische Realismus im Allgemeinen als Doktrin aufgefasst wird, die dem Künstler einen bestimmten Stil vorschreibt, ist das Äußere des sozialistisch-realistischen Werkes im Vergleich zu seiner Funktion, der unverzüglichen Verbreitung unter den Massen, eigentlich zweitrangig. Die Technologie dieser Verbreitung war bereits von der Avantgarde entwickelt worden: Welimir Chlebnikow imaginierte 1921, wie »auf den dunklen Seiten der riesigen, die Häuser überragenden Bücher [...], die auf den Dorfplätzen emporgewachsen sind und langsam ihre Blätter wenden«, Buchstaben und Bilder erscheinen, die mit Lichtstößen »von den örtlichen Rundfunkstationen aus« gesendet werden.[9] Chlebnikows Utopie beschreibt recht genau das Prinzip moderner elektronischer Reklametafeln. Deren Rolle spielten in der UdSSR Plakate und Gemälde. Zu den wichtigsten Genres in der UdSSR, mit denen sich auch angesehene Künstler der Avantgarde beschäftigten (etwa der Malewitsch-Schüler Nikolaj Suetin), zählten das Panorama und das Diorama, nach heutigem Sprachgebrauch multimediale Installationen mit dem Einsatz von Lichteffekten und von Bildern, die auf eine konkave Oberfläche »projiziert« wurden. Doch auch die Malerei auf Leinwand ging in dieses System ein, das eine diskursive, ideologische Basis mit visuellem Material kombinierte, und zwar als Reproduktion.

Die Sowjetische Kunst entwickelte sich von Beginn an radikal als Kunst der massenhaften Distribution, die dem Original gleichgültig gegenübersteht. Ihr System umfasste das Plakat, die Buchgestaltung, die Kinematographie und die Fotografie. Auch die Malerei im klassischen Sinne wurde in Form von Reproduktionen auf Kunstpostkarten, in Zeitschriften

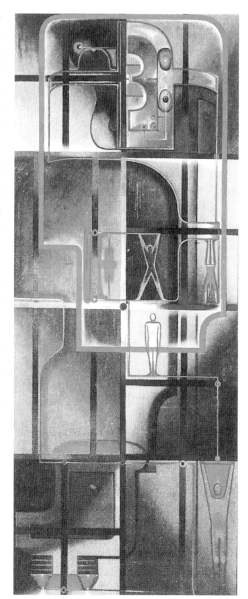

Kliment Redko
Komposition 1
Kliment Redko
Composition 1
1924

und Lehrbüchern in das System integriert. Nicht das Original, die Reproduktion ist das klassische Werk des Sozialistischen Realismus: Geschichten von Polarforschern (oder Melkerinnen), die von Künstlern forderten, sie sollten ihnen ein Bild von ihrer Arbeit »geben«, sprechen deutlich davon, dass die von Hand bearbeitete Leinwand nur als Vorbereitung für die Reproduktion galt. Verlage und Zeitschriften konstituierten das sowjetische Kunstsystem mit dem Abdruck reproduzierter Bilder ebenso, wie für das System im Westen das Galeriewesen konstitutiv war. Ein Bild wurde in dem Sinne als Original im Museum ausgestellt, wie das Wort schon im 18. Jahrhundert verstanden worden war: als Muster zum Kopieren, sei es von Hand oder maschinell. Die Akademie der Künste der UdSSR wurde 1947 als Einrichtung zur Schaffung derartiger normativer Muster wieder eröffnet. Der Staat kaufte aus demselben Grund Bilder für Museen an, aus dem er von Fotografen, die für Presseagenturen arbeiteten, Negative ihrer Aufnahmen einzog: um sie später reproduzieren zu können. Ein Teil der Bilder wie auch der Negative verblieb bei den Künstlern als eine Art »Versuchslabor«, und der Staat interessierte sich herzlich wenig dafür (auch wenn es sich um abstrakte Malerei oder sonstige Experimente handelte). Auf diese Weise wurde das Fundament für die weitere Entwicklung der nicht-offiziellen Kunst gelegt.

Die bizarre Mimikry von Malerei und Fotografie, von Original und Kopie in diesem Kunstsystem ist auf einer anonymen Aufnahme in einer Zeitschrift aus der Stalinzeit festgehalten. Ein junger Soldat beendet ein Bild, in dem der Leser eine bekannte Landschaftsdarstellung aus dem 19. Jahrhundert wieder erkennt, Alexej Sawrassows *Die Saatkrähen sind da* (1871). Die unfreiwillige Komik der Szene besteht darin, dass der Soldat die Landschaft scheinbar aus seiner Fantasie heraus gemalt hat, denn das Origi-

ters and images "on dark canvases of enormous books, larger than buildings, that had sprouted up on village squares, slowly turning their pages," transmitted from the main "Radio Tower" via "light blows."[9] Khlebnikov's utopia rather precisely describes contemporary electronic advertising billboards; but it was precisely this role that was performed in the USSR by posters and paintings. One of the most important genres in the USSR, which was also pursued by the masters of the avant-garde (for example, Malevich's pupil Nikolai Suetin) was the panorama and diorama. Today we would refer to them as multi-media installations utilizing light effects and images "projected" onto a concave surface. However, this system, which combined a discursive, ideological foundation with visual material, also drew in easel painting—namely as reproduction.

From the very beginning, Soviet art was formed as the art of mass distribution, indifferent to the original. Included in its system were the poster, design books, cinematography, photography. But easel painting was also integrated here—in the form of mass reproductions in postcards, magazines, textbooks. Precisely the reproduction, and not the original, is the classic work of Socialist Realism: stories about polar explorers (or milkmaids) asking the artist to "give" them a painting of their labor, clearly attest to how the manual production of a canvas was viewed only as the preparation for reproduction. Publishing houses and magazines constituted the Soviet artistic system, just as the galleries did in the Western system. A painting was exhibited in a museum as an original in the sense that was imparted to this word back in the eighteenth century: as a model for copying, by machine or by hand. The Academy of the Arts of the USSR was reconstituted in 1947 as an institute for creating such normative models. The state bought paintings for museums with precisely

nal, von dem er kopiert, ist nicht zu sehen, wobei der gesunde Menschenverstand dem Betrachter sagt, dass es sich dabei nicht um das Gemälde aus der Tretjakow-Galerie, sondern um eine Reproduktion handelt. So sieht also in der Vorstellung der sowjetischen Ästhetik das ideale Kunstwerk aus: Die Hand des Künstlers wird von einer Kraft geführt, die ein fertiges Muster in sein Bewusstsein projiziert, und zwar so, dass die Erinnerung an den Umstand des Kopierens verdrängt wird – es ist, als übermale er die Reproduktion mit seinem Pinsel. Auf der Fotografie ist die Tatsache der Projektion durch eine grobe Retusche getilgt. Vom Gemälde wurde eine Fotoreproduktion gefertigt, von ihr hat der Soldat das Bild kopiert, sie wurde mit dem Maler zusammen fotografiert, danach wurde die Fotografie so retuschiert, dass sie fast zu einem Bild wurde – und erneut reproduziert, dieses Mal auf der Seite einer Zeitschrift, wonach das Foto seinerseits in irgendeinem Soldatenclub wie ein Bild an die Wand gehängt werden konnte. Diese endlose Kette egalisiert das Bild, das von einer Fotografie abgemalt wurde, mit der Fotografie, die von einem Bild gemacht wurde, und gerade diese beiden Genres waren in der sowjetischen Kunst am meisten verbreitet.

DIE KORPORATION UDSSR

Ende der zwanziger Jahre hatten sich in der UdSSR Strukturen herausgebildet, die den Künstler als Arbeiter nicht mehr in einem singulären, sondern in einem Massensystem definierten, als Beschäftigten des medialen Staatsapparates, der in Fabriken und Werke abkommandiert wurde. Einen solchen Status besaßen die Künstler der Gruppierung LEF (Linke Front der Künste), doch als Erste realisierte ihn die AChRR (Assoziation der Künstler des revolutionären Russland). Direkt nach der Revolution war dies ein bescheidenes kommerzielles Unternehmen,

the same intentions as when selecting negatives from photographers working in the news agencies—in order to preserve the possibility of subsequent reproduction. A portion of the negatives, like a portion of the paintings, remained with the authors themselves in a kind of "creative kitchen," and the state was not very interested in them at all (even if this was abstract painting or other experiments): this planted the seeds for the subsequent formation of unofficial art.

The bizarre mimicry of painting and photography, of original and copy, in this artistic system was captured in an anonymous magazine picture of the Stalinist period. A young soldier is finishing a painting that the reader of the magazine should recognize: this is the textbook Russian landscape of the nineteenth century, Aleksei Savrasov's *The Rooks Have Landed*. The involuntary comical nature of this scene rests in the fact that the soldier has apparently executed the landscape from his imagination. The original from which he is copying is not to be seen, yet common sense suggests that the soldier's original is not the painting in the Tretyakov Gallery, but a reproduction thereof. This is the ideal work of art as conceptualized by Soviet aesthetics. The hand of the artist moves by a force that projects a finished image into his consciousness in such a way that any memory of the fact of copying is suppressed—it is as though he is painting over the reproduction with his own brush. In the actual photograph the fact of projection is erased by coarse retouching. From the painting a photo-reproduction has been made, from which the soldier has copied the painting. His painting was then in turn photographed along with its author, and then this photograph was retouched in such a way that it became almost a painting itself, and then it was reproduced again, this time on the page of a magazine, and subsequently, this photo-

gegründet von einer Gruppe junger realistischer Maler. Nach dem finanziellen Zusammenbruch ihrer Vereinigung wandten sie sich 1922 an das ZK der WKP (b) und boten ihre Dienste an. Sie erhielten den Auftrag, sich unter die Arbeitermassen zu begeben, verstanden das anfangs jedoch falsch und organisierten eine Verkaufsausstellung mit Zeichnungen, die in Fabriken entstanden waren (natürlich hatte sie keinen Erfolg). Danach änderte der Kopf der Gruppe, Jewgenij Kazman, den Kurs in Richtung Reproduktionsausstellungen. Zwar gelang es den Mitgliedern der AChRR auch, Vertretern der Macht persönlich ihre Arbeiten zu verkaufen (zum Beispiel Kliment Woroschilow), hauptsächlich bestand ihre Aktivität jedoch in der Organisation von Themenausstellungen, wo sie Bilder und Dokumente gleichzeitig präsentierten (erstmals in der Ausstellung *Die Leninecke*, 1923), und in einer regen Vertriebstätigkeit (die AChRR vertrieb Postkarten in Millionenauflagen). Die AChRR hatte begriffen, dass die journalistisch verstandene Rolle des Künstlers wie die Rolle des ideologischen Designers vor allem korporative Solidarität und Loyalität voraussetzte – Eigenschaften, die in der Welt der klassischen Moderne (in ihrer idealisierten Auffassung) unbekannt waren. Dagegen sind sie in der heutigen Welt der massenhaften visuellen Formen, die – in Reklame, Design und Fernsehen – aktiv und sogar aggressiv mit der »Galeriekunst« verschmelzen, allseits bekannt. In der UdSSR mussten sich freilich alle Künstler mit der Produktion massenhaften visuellen Materials beschäftigen.

Am 23. April 1932 wurde der Beschluss des ZK der WKP (b) »Über die Umgestaltung von Schriftsteller- und Künstlerorganisationen« veröffentlicht, der die stalinistische Epoche in der sowjetischen Kunst einläutete. Die liberale russische Kunstgeschichte stellt ihn gewöhnlich als Sieg der »proletarischen« Linie über diejenige der »Intelligenz« dar, als Akt der

graph in turn could be hung on the wall in some soldiers' club, like a painting. This infinite chain equates the painting copied from a photograph with a photograph of a painting—and these were indeed the two most widespread genres in Soviet art.

CORPORATION USSR

By the end of the 1920s the USSR had developed a system that defined artists in a mass—rather than singular—system, as employees of a medial state apparatus to be sent out to the plants and factories. Such was the status of artists of the LEF group, but the first to achieve this status was the "Association of Artists of Revolutionary Russia" (AKhRR). Immediately after the revolution this was a modest commercial enterprise founded by a group of young realist painters. In 1922, after their association suffered a financial crisis, they offered their services to the Central Committee of the Russian Communist Party (Bolshevik). They were told to go to the working masses, but at first misunderstood the request, and arranged an exhibition and sale of drawings made in factories (which was, of course, unsuccessful). After this experience the group's leader, Yevgeny Katsman, changed course toward exhibitions of reproductions. Although members of AKhRR also managed to sell their works to representatives of power (for example, Kliment Voroshilov) personally, their main activity consisted of thematic exhibitions where they would display paintings along with documents (for the first time at the *Lenin's Corner* exhibition in 1923) and in active publishing work (AKhRR published postcards in print runs of millions). AKhRR recognized that the role of the artist understood as a journalistic role, as an ideological designer, required above all corporative solidarity and loyalty. Unknown in the artistic world of classical modernism (in its idealized form), these qualities are, however, very well known today

Repression gegenüber Künstlergruppen, die damals in Moskau und Leningrad vorrevolutionäre Traditionen wach hielten. Indessen verfügte die Resolution die Auflösung rein proletarischer, klassenorientierter Organisationen (wie der RAPP, der Russischen Assoziation Proletarischer Schriftsteller) und den Zusammenschluss von Künstlern und Schriftstellern, »die die Plattform der Sowjetmacht unterstützen«. Zahlreiche Zeugnisse belegen, dass der Beschluss allenthalben mit Enthusiasmus und einem Gefühl von Befreiung aufgenommen wurde, was damit zusammenhing, dass man nun unter den größeren und mehr Möglichkeiten versprechenden Flügel des Künstlerverbandes schlüpfen konnte, der strukturell gesehen im Übrigen die verschiedenen Richtungen vereinte, unter deren Obhut bis dato jeder Künstler auf die eine oder andere Weise gestanden hatte.

Künstlerische Gruppierungen – Vereinigungen von Künstlern, die gemeinsam Ausstellungen durchführten – prägten die sowjetische Szene während der zwanziger Jahre. Einige von ihnen versuchten, die vorrevolutionäre, auf den privaten Markt ausgerichtete Praxis fortzusetzen und auf Ausstellungen Bilder zu verkaufen (die Gruppe Karo-Bube betrieb ihr vorrevolutionäres Unternehmen von 1924 bis 1926 erneut unter dem Namen Moskauer Kunstmaler) oder sich als Herausgeber zu betätigen. (Auf der Basis einer privaten Zeitschrift gründete eine Gruppe religiöser Symbolisten die Vereinigung Makowez, mit der der Philosoph Pawel Florenskij zusammenarbeitete.) Doch bereits Mitte der zwanziger Jahre wurde deutlich, dass sich kein privater Markt formierte. Die Gruppierungen finanzierten sich teilweise durch die Mittel ihrer Mitglieder, mehrheitlich aber durch staatliche Unterstützung und private oder halbstaatliche Zuwendungen von Mäzenen, meist einflussreichen Funktionären: Die Gruppe *Vier Künste* (1925– 1932), in der Künstler und Architekten der neoklassi-

in our world of contemporary mass visual forms— advertising, design, and television—that actively and even aggressively merge with "gallery" art. Admittedly, though, in the USSR, artists had no choice but to pursue the production of mass visual forms.

On April 23, 1932, the All-Union Communist Party (of Bolsheviks) published a resolution "On Restructuring the Writers' and Artists' Unions," which is considered to mark the beginning of the Stalinist period of Soviet art. Liberal Russian art historians usually interpret this as the victory of the "proletarian" line over the "intelligentsia," as a repression against artistic groups in Moscow and Leningrad that had preserved the pre-revolutionary traditions. However, the resolution itself actually calls for the dissolution of purely proletarian, class-oriented organizations (such as RAPP, the Russian Organization of Proletarian Writers) and the unification of artists and writers who "support the platform of Soviet power." There is much evidence that the resolution was widely accepted with enthusiasm and a sense of liberation, because the artists felt that the larger umbrella of the Union of Artists would offer greater opportunities. Structurally, the Union of Artists united the various tendencies that every artist had belonged to until then.

Artistic groupings, uniting artists who would organize joint exhibitions, defined the Soviet scene during the 1920s. Some of them attempted to continue the prerevolutionary practice aimed at the private market, and to sell paintings from exhibitions ("Jack of Diamonds" resurrected its pre-revolutionary commercial enterprise under the name of "Moscow Painters" from 1924 to 1926), while others attempted to operate as publishers. In 1921 a group of religious symbolists created the "Makovets" association around a private journal, and cooperated with the

zistischen Richtung Zuflucht fanden (Wladimir Faworskij, Wera Muchina, Alexej Schtschussew), konnte etwa die Unterstützung Anatolij Lunatscharskijs gewinnen. Diese Gruppe legte den Schwerpunkt auf Veranstaltungen in Privathaushalten, wo man musizierte und Literatur vortrug. Die Form des Musiksalons wurde dann direkt auf Ausstellungen übertragen. Künstler der Avantgarde, die davon ausgingen, dass der individuelle Betrachter, das Bild und der Markt zusammen mit der bürgerlichen Schicht vernichtet worden waren, betrachteten sich als wissenschaftliches Kollektiv (Malewitsch und Michail Matjuschin standen derartigen Kollektiven unter dem Dach des Leningrader INChUK [Institut für Künstlerische Kultur] vor; Filonow leitete die Gruppe Meister der analytischen Kunst) oder als Partei, deren Sprachrohr nicht die Ausstellung, sondern die Presse war (der Kreis um die Zeitschrift *LEF* 1923–1925 und *Neue LEF* 1927–1928). Die Manifeste dieser Gruppierungen boten ungeachtet ihrer höchst unterschiedlichen Ausrichtungen dasselbe Bild: Man forderte Einheit und »familiäre« Solidarität und erklärte die Notwendigkeit einer einheitlichen Linie für jede Ausstellung, in der die einzelnen Werke lediglich Glieder der gemeinsamen Kette vorstellten. Im Juni 1930 wurde die FOSCh (Föderation der Vereinigung sowjetischer Künstler) gegründet, in deren Präsidium David Schterenberg, Vorsitzender der Abteilung Kunst im NARKOMPROS (Volkskommissariat für Bildungswesen) aufgenommen wurde. Die FOSCh trat für das Eindringen der Künste in die Industrie, für ihr Vorrücken in die Massen und für das Brigadeprinzip beim Kunstschaffen ein. Diese Leitsätze wurden später im Künstlerverband realisiert.

Dass der Zusammenschluss der Künstlergruppierungen »von unten« befürwortet wurde, war mit dem Wunsch verbunden, das System der Bevorzugung bei der Verteilung von staatlichen Aufträgen

philosopher Pavel Florensky). However, by the middle of the 1920s it had already become clear that the private market was not taking shape. The groups existed partially on the means of the participants, to a larger degree on state subsidies and the private or semi-government patronage of those in power. "Four Arts" (1925–32), where artists and architects of the neo-classical line had found refuge (Vladimir Favorskii, Vera Mukhina, Aleksei Shchusev), managed to gain the support of Anatoli Lunacharskii. This group held evening gatherings in private homes with music and literary readings, and subsequently the form of a musical salon was transferred directly to exhibitions. Artists of the avant-garde who assumed that the individual viewer, the picture, and the market had been destroyed along with the bourgeois class, saw themselves either as a scholarly collective (Malevich and Mikhail Matushin headed such collectives at the Leningrad Institute of Artistic Culture or InKhuK; Filonov led the group "Masters of Analytical Art"); or a party whose mouthpiece was the press, not the exhibition (the group associated with the journal *LEF*, 1923–25, and *New LEF*, 1927–28). The declarations of these organizations, despite their very diverse directions, draw one and the same picture: a demand for civic, "family" solidarity, a recognition of the need for a common line in each exhibition, where separate works were merely links in a common chain. In June 1930 the Federation of Associations of Soviet Artists (FOSKh) was created, with David Shterenberg—chairman of the art section of NarKomPros—as its president. FOSKh advocated the insertion of art into industry, a movement of art to the masses and a brigade method of creativity. It was precisely these slogans that were later realized in the Union of Artists.

The will coming "from below" for a unification of the various groupings was connected with the desire

und Ankäufen abzuschaffen. Nach 1932 war dieses System wenn nicht abgeschafft, so doch erheblich korrigiert worden. So wie der Künstlerverband strukturiert war, blieb kein einziges Mitglied ohne staatliche Unterstützung: Aufträge (die vorab bezahlt und nicht einmal immer realisiert wurden) erhielten in mehr oder weniger hohem Umfang alle. Der Status eines Künstlers wurde in diesem System nicht von der Anzahl seiner Verkäufe oder der Qualität seiner Werke im Spiegel der Kritik bestimmt, sondern ausschließlich von seiner Zugehörigkeit zur Gemeinschaft, zur Korporation, die nach relativ kurzer Zeit sowohl Neuaufnahmen wie auch Austritte streng geregelt hat. Wer nicht Mitglied des Künstlerverbandes war, musste sich alternative Finanzierungsquellen erschließen (etwa halblegales Unterrichten) und auf öffentliche Ausstellungen verzichten. Entgegen einer verbreiteten Ansicht wurde das Kunstschaffen in Ateliers nicht vom Staat verfolgt, doch die Distribution der Kunstwerke durch Ausstellungen und Reproduktionen wurde kontrolliert. Die Gleichsetzung von Kunst mit massenhafter Verbreitung zog eine Grenze zwischen Künstlern, die zu den Distributionskanälen zugelassen wurden, und jenen, die nicht zugelassen wurden (wie etwa Malewitsch, Matjuschin und Filonow in späteren Jahren) und die eine reflektiertere Einstellung gegenüber dem System hatten. Diese Situation brachte in den sechziger Jahren die nichtoffizielle Kunst hervor, deren Status demjenigen der experimentellen Wissenschaft ähnelte, die keine Anwendung in der Produktion fand.

Um die Eigenart der kollektivierten sowjetischen Kunst zu verstehen, die strukturell der UdSSR selbst ähnelte, muss man sich vor Augen führen, dass sich die Künstler in der frühen Stalinzeit (im Gegensatz zu den sechziger und siebziger Jahren) freiwillig im Land aufhielten. Wer die bolschewistische Politik kategorisch ablehnte (die Mehrheit der Künstler im

to eliminate a system of preferences in the distribution of state purchases and orders. After 1932, this system actually was, if not eliminated, then at least substantially corrected. In the Union of Artists, because of the way it was structured, not a single artist remained without government support. To lesser or greater degrees, everyone received orders (paid for in advance and not always actually fulfilled by the artist). An artist's status in this system was defined not by the sale of his works, nor by their quality as established by the critics, but exclusively by his belonging to this society, this corporation, one that rather quickly applied strict rules for both membership applications and resignations. If one was not a member of the Union of Artists, it was necessary to find alternative sources of income (for example, semi-legal teaching) and to renounce public exhibitions. Official power in the USSR, contrary to widespread opinion, never repressed the production of art in private studios, but it controlled its distribution through exhibitions and reproductions. The equating of art with art that could be shared by the masses led to a division between those artists allowed access to the channels of distribution, and those denied access to them (like Malevich, Matiushin, Filonov in the later years) and who had a more reflective attitude toward this system. It was this situation that bought forth the unofficial art of the 1960s, the status of which resembled that of experimental science—not being put into production.

In order to understand the specifics of Soviet art as a type of collectivized art that is structurally similar to the specifics of the USSR itself, it is necessary to recognize that artists of the Stalin period (but not those of the 1960s and 1970s) were in the country voluntarily. Those who had been categorically opposed to Bolshevik politics (such as the majority of artists of the old czarist court circles, including Ilia

Umkreis des damaliges Zarenhofes, unter ihnen Ilja Repin) oder wer sich schon früh dem internationalen Markt zugewandt hatte (Naum Gabo, Wassily Kandinsky, Marc Chagall, Alexandra Exter), verließ relativ schnell das Land – und diese Möglichkeit bestand während der gesamten zwanziger Jahre. Diejenigen, die blieben, teilten die Überzeugung, dass die Sowjetkunst prinzipiell anders gestaltet und organisiert werden müsste als die bürgerliche Kunst. Rodtschenko formulierte das (1925 in Paris) Folgendermaßen: »...wir müssen zusammenhalten und neue Beziehungen zwischen den Werktätigen der künstlerischen Arbeit aufbauen. Wir werden es nicht schaffen, einen neuen Alltag [das heißt ein neues Sozialleben, E.D.] zu organisieren, wenn unsere Beziehungen denjenigen innerhalb der Boheme des Westens ähneln. Darum geht es doch. An erster Stelle steht unser Alltag. An zweiter Stelle der Zusammenschluss, der feste Zusammenhalt und das gegenseitige Vertrauen.«[10] Für Rodtschenko haben die Werke der neuen Kunst eine weniger große Bedeutung als die so definierten Beziehungen, die nicht nur eine neue Kunst ins Leben gerufen haben, sondern, was sehr wichtig für ihn ist, von eben dieser Kunst generiert wurden: in der Sprache der Freundschaft, der Nähe und der Liebe.

Eine so verstandene Kunst erfordert nicht den Kritiker als Flaneur, sondern einen Beteiligten, ein Mitglied der Gemeinschaft, das von Loyalität für seine Gruppe erfüllt ist. 1937 notierte Rodtschenko in seinem Tagebuch: »Man sollte etwas sehr Warmes, Menschliches, Allgemeinmenschliches tun. [...] Man sollte dem Menschen nicht übel mitspielen, sondern nahe, intim, mütterlich zärtlich an ihn herantreten. [...] Mütterlichkeit. Frühling. Liebe. Genossen. Kinder. Freunde. Lehrer. Träume. Freude usw.«[11] Dies ist eine ziemlich exakte Beschreibung nicht nur des Themenkreises, sondern auch der Ästhetik des Sozialistischen Realismus – der Ästhetik des Positiven.

Repin), as well as those who had earlier been oriented toward the international market (Naum Gabo, Vasily Kandinsky, Marc Chagall, Aleksandra Ekster) had abandoned the country rather quickly, and that option remained open throughout the 1920s. Those who remained shared the notion of Soviet art and the idea that the principles of its organization should be different than those of bourgeois art. Rodchenko formulated it this way (in Paris in 1925): "...we need to stay together and build new relationships between workers of artistic labor. We will not succeed in organizing a new everyday life [that is, a new social life, ED], if our relationships resemble those of the bohemians of the West. This is the crux of matter. The first thing is our everyday life. The second is to pick ourselves up and stay firmly together and believe in one another."[10] For Rodchenko, the actual works of the new art were less important than the relationships, relationships that did not simply summon a new art to life, but, and this was very important for him, that were generated by this new art: the language of friendship, intimacy, love.

Art understood as such requires not the critic as idler, but a participant, a member of a community who demonstrates loyalty to his own group. In 1937 Rodchenko wrote in his diary: "something very warm must be done, human, for all humanity. . . . Not to ridicule man, but to approach him intimately, closely, maternally tenderly. . . . Motherhood. Spring. Love. Comrades. Children. Friends. Teacher. Dreams. Joy, etc."[11] This is a rather accurate description not only of the themes, but also of the aesthetics of Socialist Realism—an aesthetics of the positive.

THE LANGUAGE OF LOYALTY

Art that bases its aesthetics on the construction of medially manifested social relations, and is rather

DIE SPRACHE DER LOYALITÄT

Eine Kunst, die ihre Ästhetik auf den Aufbau sich medial manifestierender sozialer Beziehungen gründet und dem einzelnen Werk relativ gleichgültig gegenübersteht – diese Beschreibung des Sozialistischen Realismus rückt ihn eher in die Nähe der Kunst Joseph Kosuths als in die Nähe des Realismus. Das ist nicht leicht zu akzeptieren, da die Werke des Sozialistischen Realismus – pastose Malereien in schweren Rahmen, weit entfernt von der lakonischen Ästhetik des Konstruktivismus – im Allgemeinen äußerst materiell wirken. Viele Klassiker des Sozialistischen Realismus haben indessen, wenn nicht im Umfeld der abstrakten Kunst, so auf jeden Fall zu einer Zeit zu arbeiten begonnen, als die Erinnerung daran an den WChUTEMAS noch lebendig war, so etwa Sergej Gerassimow, Fjodor Bogorodskij, Alexander Deineka, Jurij Pimenow, Ilja Maschkow oder Pjotr Kontschalowskij. Von den dreißigern bis in die fünfziger Jahre hinein spulte sich im Werk dieser und anderer Künstler die Entwicklung vom Naturalismus zur Abstraktion, mit der die Geschichte der Moderne häufig identifiziert wird, in umgekehrter Richtung ab: Immer ausdrucksloser wurden Linien und Flächen, immer blasser die Farben, immer undeutlicher die Komposition. Der Sozialistische Realismus im Ganzen wie innerhalb des Werkes einzelner Künstler bewegte sich in die Richtung eines immer verwischteren, unbestimmteren Verfahrens, was als eine besondere Form des Lakonismus verstanden werden kann, der aber in erster Linie auf den Betrachter abzielte.

Wenn die kapitalistische Moderne eine spezifische (minimierende, reduktionistische) Sprache der Kritik ausgebildet hat, so erarbeitete die sozialistische Moderne – der Sozialistische Realismus – bewusst eine Alternative, die Gestaltung einer Sprache

indifferent to the individual work, represents a Socialist Realism that is closer to the works of Joseph Kosuth than to realism. This is not easy to accept, since works of Socialist Realism usually appear very material—pastose painting in a heavy frame, far removed from the laconic aesthetics of conceptualism. Many of the prominent figures of Socialist Realism —Sergei Gerasimov, Fedor Bogorodskii, Aleksander Deineka, Iurii Pimenov, Ilya Mashkov, Petr Konchalovskii—began their careers either in the circles of abstract art, or at least while the memory of VKhuTeMas was still alive. Between the 1930s and 1950s the evolution from naturalism to abstraction that is often identified with the history of modernism is reversed in the work of these and other artists. Lines and planes become ever less expressive, colors less bright, the structure of the composition less obvious. Socialist Realism—in general and in the work of individual artists—became a method that was increasingly vague and blurred, which could be understood as a unique form of laconicism, but aimed primarily at the viewer.

If the modernism of capitalism formulated a specific language of criticism (minimizing, reductionist), then the modernism of socialism—Socialist Realism—pursued a consciously constructed alternative, formulating a language of positivity. While modernism expresses distance and alienation exposing the method, this criticism of the medium is entirely absent in Socialist Realism, where a simplification of form is not permitted to any degree whatsoever. Socialist Realism is recognized on the basis of this characteristic, and it could be presumed that this was in fact its aesthetic program. The typical Soviet criticism of the form of a given work related not to a flawed style, but to the very presence that style. Painting with the slightest intimation to the "cube, cone, and pyramid" of Cézanne (whose legacy was

des Positiven. Während sich Distanz und Entfremdung in der Moderne durch die Bloßlegung des Verfahrens ausdrücken, fehlt eine derartige Kritik des Mediums im Sozialistischen Realismus völlig; eine Explikation von Formen ist in keiner Weise zulässig. An diesem Merkmal lässt sich der Sozialistische Realismus erkennen, und man kann annehmen, dass dies auch sein ästhetisches Programm war: Typische Beanstandungen der sowjetischen Kritik an der Form eines Werkes bezogen sich nicht etwa auf Mängel des Stils, sondern auf sein Vorhandensein an sich. Eine Malerei mit der kleinsten Andeutung von Cézannes »Kubus, Konus und Pyramide« (und dessen Erbe war für die russische Malerei nach 1910 von entscheidender Bedeutung) wurde verfolgt, weil Komsomolzen nicht so »leblos« malen durften. Die »Betonung eines Verfahrens«, das »Schwelgen in einer Farbe«, das »Aufbauschen eines Dekors« und das »übermäßige Hervorheben« von welchem Element auch immer disqualifizierte ein Werk als dem Sozialistischen Realismus nicht gemäß, sodass das ideale sozialistisch-realistische Werk offenbar keinerlei Eigenschaften haben sollte. Diese Beschreibung passt auf die Ästhetik von Gemälden, die nach einer Fotografie entstanden sind (wie Filonows Stalinporträt, aber auch die Malerei des Akademiemitglieds Isaak Brodski, der ein großer Bewunderer von Filonow war). Doch sie passt auch auf eine Kunst, die sich die so genannte Klassik angeeignet hat, ein Konglomerat banalisierter historischer Stile. Die Entwicklung vom Kubismus und harten postkonstruktivistischen Stil zum Realismus mit einer Andeutung von Klassizismus vollzogen in den dreißiger Jahren Alexander Deineka in der Malerei und Wera Muchina in der Bildhauerei. Doch die vorherrschende Variante war der Impressionismus – die letzte Bastion vor Cézannes Malerei, mit der die Betonung des Mediums ihren Anfang nahm –, ein Impressionismus allerdings mit bewusst »schmutzigen« Farben und

the decisive for Russian painting after 1910) was persecuted because young communists were forbidden to draw so "lifelessly." The "overemphasizing of method," the "relishing of color" the "inflation of decorative quality" and "inordinate emphasis" of any element whatsoever disqualified a work as inappropriate to Socialist Realism, the ideal work of which should, it seems, have no properties at all. This description applies to the aesthetics of a painting done from a photograph (as in Filonov's Stalin portrait, but also in the painting of the academic Isaak Brodski, who was a great admirer of Filonov), but it also covers art that had appropriated the "classics," a conglomerate of trivialized historical styles. The evolution from cubism and strict post-constructivist style to realism with a nod toward the classics had been accomplished in the 1930s by Aleksander Deineka in painting and Vera Mukhina in sculpture. The most widespread variation, however, was impressionism —the final frontier before the painting of Cézanne with whom the emphasis on medium began— but only impressionism with consciously "polluted" color and sluggish, non-expressive strokes. Athough French impressionism was judged harshly in Soviet criticism, in practice such pillars of official painting as Aleksander Gerasimov, Vasilii Iefanov, Boris Ioganson (not to mention the millions of less famous artists) painted precisely in this indeterminate manner, and it was in just this direction that the academic, "smooth" manner of the nineteenth century, that is rare in Soviet art, was transformed. This "style without style" turned out to be less vulnerable to criticism and, therefore, in the 1940s and 1950s acquired the status of being official art. Already during the late 1920s Anatoli Lunacharskii praised new paintings of village life by Petr Konchalovskii (one of the pioneers of this manner) for the fact that it was immediately obvious that his peasants were neither rich nor poor, but middling.

schwachem, undeutlichem Strich. Obwohl der französische Impressionismus offiziell von der sowjetischen Kritik verurteilt wurde, malten in der Praxis solche Säulen der offiziellen Malerei wie Alexander Gerassimow, Wassilij Jefanow und Boris Joganson (nicht zu reden von Millionen weniger bekannten Künstlern) in dieser unbestimmten Manier, und in eben diese Richtung transformierte sich auch die – in der sowjetischen Kunst seltene – »glatte« akademische Manier des 19. Jahrhunderts. Dieser »Stil ohne Stil« bot der Kritik die geringste Angriffsfläche und wurde daher in den vierziger und fünfziger Jahren offiziell zur Norm erhoben. Anatolij Lunatscharskij rühmte schon Ende der zwanziger Jahre neue Darstellungen des Landlebens von Pjotr Kontschalowskij (einem der Pioniere dieser Malweise) dafür, dass seine Bauern ganz offensichtlich weder arm noch reich seien, sondern gutes Mittelmaß repräsentierten.

Die soziale Bedeutung einer solchen Malerei besteht in der Implikation eines Lakonismus, der dem Betrachter die Möglichkeit nimmt, sich dem Kunstwerk gegenüber kritisch zu verhalten. Wie Clement Greenberg in seinen klassischen Arbeiten gezeigt hat, übt die Moderne die »Selbstkritik der Kunst« in den Formen der Kunst und hebt deshalb in plastischer Weise die Fundamente einer solchen Kritik hervor, die Kriterien. Sie, nämlich Farbe, Form, Linie, werden von der Malerei der Moderne in immer größerer Klarheit demonstriert, als sollte die Arbeit der Kritik vorweggenommen werden. Wenn aber die Mittel nicht explizit gemacht werden, zumal, wenn das so radikal unterbleibt wie im Sozialistischen Realismus, dann wird das Werk, das prinzipiell »keines« ist, für die Kritik unangreifbar, und man kann nichts darüber sagen. Wer je versucht hat, ein Werk des Sozialistischen Realismus aufmerksam zu betrachten, der kennt das starke Frustrationsgefühl und den vorübergehenden Verlust der Redefähigkeit nur zu gut.

The social meaning of this kind of painting rests in the implication of the laconic nature of the viewer who is deprived of the opportunity of assuming a critical attitude toward a given work. As Clement Greenberg demonstrated in his classical works, modernism practices "self-criticism of art" in the forms of art, and therefore concretely emphasizes the foundations of such criticism, the criteria. It is precisely these criteria—color, form, line—that modernist painting demonstrates in more and more pure form, as though anticipating the work of the critic. However if these means are not identified explicitly— especially when this takes such a radical form as in Socialist Realism—then the work is principally "nothing at all," invulnerable to criticism, there is nothing to be said about it. Whoever has tried to look attentively at a work of Socialist Realism is very familiar with the feeling of profound frustration and temporary speechlessness.

The project of art as a means for paralyzing excessively individualistic action or judgement was well known in earlier Russian art too. Fedor Vasiliev, a nineteenth-century Russian landscape artist from the Wanderer movement who died young, was extraordinarily interested in theory. He dreamed of drawing a landscape that would stop a criminal who had decided to commit some evil deed. Malevich the suprematist aspired to paint in such a way that "words would freeze on the lips of the prophet." Socialist Realism aims to paralyze (not to mobilize and propagandize as is normally assumed) and, amounting to the same thing, collectivize, and as such it appears as the precursor to contemporary international advertising whose goal is not so persuade us to buy, but to ward off questions about quality and usefulness—to curtail critical judgement.

Das Projekt einer Kunst, die allzu individualistische Handlungen oder Bewertungen paralysieren soll, gab es in der russischen Kunst auch früher schon. Fjodor Wassiljew, ein jung verstorbener Landschaftsmaler der Peredwischnikij-Bewegung des 19. Jahrhunderts, der extrem an Theorie interessiert war, träumte davon, ein Landschaftsbild zu schaffen, das einen zur Übeltat entschlossenen Verbrecher innehalten ließe. Malewitsch wollte in seiner suprematistischen Periode so malen, dass einem Propheten die Worte auf den Lippen erstürben. Paralysierend (und nicht mobilisierend oder propagandistisch, wie im Allgemeinen angenommen wird) und, was dasselbe ist, kollektivierend will auch der Sozialistische Realismus wirken, und damit tritt er als Vorläufer der heutigen internationalen Reklame auf, deren Funktion weniger im Anreiz zum Kauf besteht als in der Verhinderung von Fragen über Qualität und Nutzen des Produkts, also im Beschneiden eines kritischen Urteils.

Womöglich ist dies ein prinzipieller Effekt der Auflage, deren Rasanz jegliche »Selbstkritik des Mediums« übertüncht und einebnet. Womöglich ist auch die Vorstellung von der kritischen Potenz der Moderne im Ganzen stark übertrieben – nicht zuletzt liegt der Moderne ja der Fanatismus des Künstlers zugrunde, der sich auf die Dinge konzentriert, die er liebt, denen er loyal gegenübersteht (und die er nicht in Zweifel zieht). Womöglich bietet sich für die Positionsbestimmung des Künstlers zwischen begeisterter Apologie und Kritik am ehesten der Begriff »Satiro-Eroica« an, den der Projektionist Solomon Nikritin geprägt hat.

Der Versuch, die Thematisierung der Medien innerhalb des Kunstwerkes zu vermeiden, könnte damit zusammenhängen, dass das Werk selbst allmählich als Medium verstanden wird, als einheitliches

Perhaps this is the principle effect of mass distribution: it blurs, smoothes over any "self-criticism of the media" with its instantaneousness. Perhaps the notion of the critical potential of modernism as a whole is strongly exaggerated. Among the roots of modernism is the fanaticism of the artist, who concentrates on things he loves and is loyal to (about which he has no doubts). Perhaps the term most appropriate for defining the position of the artist between ecstatic apologia and criticism is "satire-heroics," which was made up by the Projectionist Solomon Nikritin.

The attempt to avoid thematizing the media within a work of art could be connected with the fact that the work itself begins to be understood as a medium, as an integral image instantaneously fulfilling the task of "switching on / off" a specific discourse. In the contemporary world this is primarily a characteristic of advertising, which relates to modern art as its "applied" version. "Poetry and art cease to be goals, they become means (of advertising) . . ." pronounced André Breton in 1919, and his words turned out to be prophetic. By the 1930s the critical model of thinking in international modernism had already been replaced by the suggestive model. That which had been articulated with grandiose intellectual effort in classical modernism from Cézanne to Malevich—the teleological vector of art and its means—was mixed together again with no less effort in the attempts to deconstruct the difference in the art of the 1930s— be it Socialist Realism or French surrealism. Line, paint, plane—all emancipated in abstract painting— turned out to be plunged into a new connectedness that was so grotesque that as "satire-heroics" it consumes itself.

Mass visual images of today's international, successfully collectivized, corporate world—photograph,

Gebilde, das blitzartig das »Ein- oder Ausschalten« eines bestimmten Diskurses bewirkt. In der Gegenwart ist dies vor allem das Kennzeichen der Reklame, die sich zur zeitgenössischen Kunst wie deren »angewandte« Variante verhält. »Poesie und Kunst sind nicht länger ein Ziel, sie werden zum Mittel [der Reklame]«, schrieb André Breton 1919, und seine Worte erwiesen sich als prophetisch. Schon in den dreißiger Jahren wurde das kritische Denkmodell der internationalen Moderne durch ein suggestives ersetzt. Was in der klassischen Moderne von Cézanne bis Malewitsch unter großen intellektuellen Anstrengungen isoliert worden war – der teleologische Vektor der Kunst und ihre Mittel – wurde in der Kunst der dreißiger Jahre, ob Sozialistischer Realismus oder französischer Surrealismus, unter nicht weniger verzweifelten Anstrengungen, die auf die Dekonstruktion der Differenz abzielten, wieder vermischt. Linie, Farbe und Fläche, die sich in der abstrakten Kunst emanzipiert hatten, wurden in eine neue Kombination gezwungen, die so grotesk ist, dass sie sich, wie die »Satiro-Eroica«, selber wieder zersetzt.

Die massenhaften visuellen Gebilde der heutigen internationalen, erfolgreich kollektivierten, korporativen Welt – Fotografie, Reklame, Kino, Video – erweisen sich in den meisten Fällen als Nachfolger dieser Ästhetik. Ohne Malewitsch gäbe es die zeitgenössische Kunst nicht, doch ebenso wenig gäbe es ohne ihn den Sozialistischen Realismus; und ohne diesen gäbe es die heutige visuelle Propaganda nicht, deren pragmatisches Ziel, ob sie nun kommerziell, ideologisch oder anders ausgerichtet ist, sich im Labyrinth des suggestiven Ganzen verliert.

advertisement, cinema, video—are generally heirs of this aesthetic. Without Malevich there would be no contemporary art, but without him there would be no Socialist Realism either, and without the latter there would be no contemporary visual propaganda—commercial, ideological, or any other kind—whose pragmatic goal gets lost in the labyrinth of the suggestive whole.

1. Quote from Elena Basner, "Zhivopis Malevicha iz sobraniia Russkogo muzeia. Problemy tvorcheskoi evoliutsii", in: Elena Basner, *Kazimir Malevich v Russkom muzeie* (St. Petersburg, 2000), p. 15.
2. Varvara Stepanova, *Chelovek ne mozhet zhit bez chuda: Pisma, poeticheskiie opyty, zapisi khudozhnika* (Moscow, 1994), p. 62.
3. Stepanova 1994, (see note 2), p. 78.
4. Cf. Kazimir Malevich, *Sobrannyie sochineniia v 5 tomakh*, vol. 2 (Moscow, 1998), p. 62.
5. Vasilii Rakitin, "Kazimir Malevich: Pisma iz Zapada," in: *Russkii avangard v krugu ievropeiskoi kultury* (Moscow, 1994), p. 440.
6. Charlotte Douglas was the first to propose redating later works by Malevich. On this issue as a whole, see Basner 2000 (see note 1).
7. Kazimir Malevich, "Mir kak bezpredmetnost," in: Malevich 1998 (see note 4), vol. 2, p. 38.
8. Quote from: Irina Lebedeva, "'Projectionism' and 'Electroorganism,'" in: *Great Utopia, Russian and Soviet Avant-garde 1915–1932*, exh. cat. Schirn Kunsthalle Frankfurt (Berne and Moscow, 1993), p. 188.
9. Velimir Khlebnikov, "Radio," in: Charlotte Douglass, ed., *Collected Works of Velimir Khlebnikov*, 2 vols, (Cambridge, Mass., 1987), vol. 1, pp. 392–6.)
10. Aleksander Rodchenko, *Opyty dlia budushchego: Dnevniki, statii, pisma, zapiski* (Moscow, 1996, p. 160.
11. Rodchenko 1996, (see note 10), p. 199.

1. Zit. nach Jelena Basner, »Schiwopis Malewitscha is sobranija Russkogo museja. Problemy twortscheskoj ewoljuzij«, in: Dies., *Kasimir Malewitsch w Russkom museje*, St. Petersburg 2000, S. 15.
2. Warwara Stepanowa, *Tschelowek ne moschet schit bes tschuda. Pisma, poetitscheskie opyty, sapisij chudoschnitzy*, Moskau 1994, S. 62.
3. Ebd., S. 78.
4. Vgl. Kasimir Malewitsch, *Sobranije sotschinenij w 5 tomach*, Bd. 2, Moskau 1998, S. 62.
5. Wassilij Rakitin, »Kasimir Malewitsch. Pisma is Sapada«, in: *Russkij awangard w krugu ewropeiskoj kultury*, Moskau 1994, S. 440.
6. Charlotte Douglas hat als Erste neue Datierungen später Malewitsch-Werke vorgeschlagen. Vgl. zu diesem Thema insgesamt Basner 2000 (wie Anm. 1).
7. Kasimir Malewitsch, »Mir kak bespredmetnost«, in: Malewitsch 1998 (wie Anm. 4), Bd. 2, S. 38.
8. Zit. nach Irina Lebedewa, »›Projektionismus‹ und ›Elektroorganismus‹«, in: *Die große Utopie. Russische und sowjetische Avantgarde 1915–1932*, Ausst.-Kat. Schirn Kunsthalle Frankfurt, Frankfurt am Main 1992, S. 175.
9. Peter Urban (Hrsg.), *Das Radio der Zukunft. Velimir Chlebnikov. Werke. Poesie, Prosa, Schriften, Briefe*, Reinbek 1985, S. 271.
10. Alexander Rodtschenko, *Opyty dlja buduschtschego. Dnewnikij, statij, pisma, sapiskij*, Moskau 1996, S. 160.
11. Ebd., S. 199.

DER HELDENMYTHOS IM SOZIALISTISCHEN REALISMUS

THE HEROIC MYTH IN SOCIALIST REALISM

HANS GÜNTHER

Angesichts der militärischen Erfolge des national-sozialistischen »Heroismus« im Zweiten Weltkrieg sehnt sich einer der Gesprächspartner aus Bertolt Brechts *Flüchtlingsgesprächen* nach einer heldenlosen Welt, in der man mit einem Minimum an Tugenden wie Mut, Opferwillen, Talent und so weiter auskommt. Heldentum könne durch Drill anerzogen werden: »Die Propaganda, die Drohungen und das Beispiel machen beinahe jeden zum Helden, indem sie ihn willenlos machen.«¹ Nur der Sozialismus sei ein Zustand ohne anstrengende Tugenden, doch setze die Erreichung dieses Ziels äußerste Tapferkeit und größte Selbstlosigkeit voraus. Der Dialektiker Brecht ahnt wohl, dass es beim Aufbau des Sozialismus nicht ohne einen beträchtlichen Aufwand an Heroismus abgehen würde. In der Tat hat kein gesellschaftliches System des 20. Jahrhunderts den Heldenmythos so strapaziert und auf Dauer angelegt wie das sowjetische.

Die Geschichte des sowjetischen Helden beginnt nicht erst mit der Oktoberrevolution oder dem Jahr 1934, als der Sozialistische Realismus zur verbindlichen Literaturdoktrin erklärt wurde. Hier gibt es eine bis ins 19. Jahrhundert zurückreichende Vorgeschichte, die gewissermaßen die Materialbasis bereitstellt, auf deren Grundlage in der Sowjetzeit bestimmte Formen kanonisiert wurden. Und nachdem das Ende der Sowjetunion inzwischen schon geraume Zeit zurückliegt, kann der sowjetische Held auch bereits auf eine Art Nachgeschichte zurückblicken. Dazwischen liegen einige Jahrzehnte, in denen er sich in Anpassung an die jeweiligen politischen und ideologischen Bedingungen in ständigen Metamorphosen entfaltete.

Im sowjetischen Heldenmythos werden Elemente sehr unterschiedlicher, häufig auch im Widerspruch zueinander stehender Traditionslinien miteinander

In light of the military successes of Nazi "heroism" in World War II, one of the characters in Bertolt Brecht's *Conversations among Exiles* longs for a world without heroes; a world with a minimum of virtues such as courage, sacrifice, and talent. Heroism, he said, could be learnt by drilling: "Propaganda, threats, and example turn nearly everyone into a hero through obedience."¹ For Brecht, socialism was the only condition that managed without arduous virtues, though extreme bravery and great selflessness were necessary in order to reach this goal. As a dialectician, he suspected that establishing socialism would require great heroism. In fact, no social system of the twentieth century strained the heroic myth for as long as the Soviet system.

The history of the Soviet hero does not begin with the October Revolution or in the year 1934, when Socialist Realism was declared to be the obligatory literary doctrine. It stretches as far back as the nineteenth century, which provided some of the substance on the basis of which specific forms canonized during the Soviet era. Now that the end of the Soviet Union lies some time behind us, the Soviet hero can also look back at a kind of post-history. In between lie several decades, during which the hero went through several metamorphoses, depending on the political and ideological circumstances of the moment.

The Soviet heroic myth combines elements that emerged from very different and often contradictory traditions—from Thomas Carlyle's romantic adoration of heroes, Friedrich Nietzsche's theory of the superman, folklore, and religious customs to the tradition of the socialist workers' movement. These approaches were combined in the creation of "divine" myths by the Marxist followers of Nietzsche, whose best-known representatives were the author

verknüpft – aus der romantischen Heldenverehrung Thomas Carlyles und Friedrich Nietzsches Lehre vom Übermenschen, aus der Folklore, der religiösen Überlieferung und der Tradition der sozialistischen Arbeiterbewegung. Diese Linien flossen bereits im »gotterbauerischen« Mythenschaffen der marxistischen Nietzscheaner zusammen, deren bekannteste Vertreter der Schriftsteller Maxim Gorki oder der spätere sowjetische Kommissar für Volksbildung Anatolij Lunatscharskij waren. Nietzsche war seit den neunziger Jahren des 19. Jahrhunderts in Russland durch zahlreiche Übersetzungen bekannt und äußerst populär. Den marxistischen Nietzscheanern ging es darum, den trockenen ökonomischen Determinismus eines Georgij Plechanow um eine emotionale und aktivistische Komponente zu bereichern.² Wenn dieses Unterfangen auch seinerzeit von Lenin als häretisch verworfen wurde, so konnte und wollte der spätere reale Sozialismus doch nicht auf die nützlichen Vorgaben dieser »Häresie« verzichten, da sie ein offenbar unentbehrliches imaginatives Potenzial an Bildern und Mythen zur Verfügung stellte.

Lunatscharskij sah den Weg des Proletariats zum Sozialismus als Verwirklichung des kollektiven Menschheits-Gottes. In seinem zweibändigem Werk *Religion und Sozialismus* (1908/11) bastelt er aus Gestalten wie Prometheus, Herakles, Luzifer und Christus einen synkretistischen Arbeitsmythos zusammen. Gorki dagegen intendierte die Erhebung und »Vergrößerung« des individuellen Menschen. Am Anfang seines Schaffens stehen die zu russischen Übermenschen stilisierten vagabundierenden Bosjaken (Barfüßler). Eine Mischung aus prometheischem Kulturhelden und nietzscheanischem Übermenschen stellt sein legendärer Held Danko dar, der sich das Herz aus der Brust reißt, um mit dieser lodernden Fackel seinem Volk den Weg aus dem Dunkel des Waldes ins Licht der Steppe zu weisen. Gorkis Annäherung an

Maxim Gorky and Anatoli Lunacharski, later to become the Soviet commissar for education. As a result of numerous translations, Nietzsche had been well known and extremely popular in Russia since the 1890s. The Marxist followers of Nietzsche were interested in enriching the dry economic determinism of someone like Georgi Plekhanov with an emotional and more active component.² Although these attempts were rejected by Lenin as heretical, the ensuing "real socialism" was unable to survive without the practical advantages offered by this "heresy," providing as it did a seemingly indispensable and imaginative source of images and myths.

Lunacharski saw the proletariat's path to socialism as the realization of humanity's collective god. In his two-volume work, *Religion and Socialism* (1908–11), he creates a syncretic work myth out of characters like Prometheus, Hercules, Lucifer, and Christ. Gorky, on the other hand, depicted the elevation and "enlargement" of the individual. His early work features the roaming Bosyaks (barefeet) who had been stylized into Russian supermen. His legendary hero, Danko, is a mixture of Promethean cultural hero and Nietzschean superman. He tears his heart out of his breast and uses it as a glowing torch to show his people the path out of the darkness of the forest and into the light of the steppe. Gorky's approach toward the Bolsheviks is reflected in his well-known novel *The Mother* (1907). In this story, the emphasis shifts away from the Promethean and folkloric to the sacrificial hero inspired by religion and socialism, as embodied in the militant young worker, Pavel Vlasov. His mother, Pelageya Vlasova, achieves heroine-like stature in the course of the story by developing from a simple working woman into an active revolutionary "believer." The fate of this novel is highly informative. At the beginning of the 1930s, it was regarded as an ideal example of Socialist Real-

die Bolschewiki spiegelt sich in seinem bekannten Roman *Die Mutter* (1907) wider. Hier verschiebt sich der Schwerpunkt vom prometheisch-folkloristischen zum religiös-sozialistisch inspirierten Opferhelden, verkörpert durch den kämpferischen jungen Arbeiter Pawel Wlasow. Heldenhafte Größe gewinnt auch seine Mutter Pelageja Wlasowa, die sich im Lauf der Handlung von einer schlichten Arbeiterfrau zu einer »gläubigen« aktiven Revolutionärin entwickelt. Das spätere Schicksal des Romans ist höchst aufschlussreich. Zu Beginn der dreißiger Jahre wird er nämlich zum Musterbeispiel des Sozialistischen Realismus aufgewertet, wobei man über sein unverkennbares gotterbauerisches Pathos kritiklos hinwegsieht. Zur Zeit seines Erscheinens als übertrieben romantisch kritisiert, avanciert der Roman nun zum sozialistisch-realistischen Werk.

Als Gorkis Credo kann seine Notiz »Über den Helden und die Menge« aus den zwanziger Jahren gelten, in der das Bedürfnis nach der Heroisierung des Lebens als allgemeines Faktum konstatiert wird: »Für die Menschen ist es völlig gleichgültig, wer der Held ist: Max Linder, Jack the Ripper, Mussolini, ein Boxer oder ein Zauberer, ein Politiker oder ein Pilot,– jeder einzelne aus der Menge will sich an der Stelle oder in der Lage eines dieser Leute sehen, die es fertiggebracht haben, aus dem dichten Dunkel des alltäglichen Lebens herauszuspringen. Der Held ist so etwas wie ein irrlichterndes Flämmchen über dem zähen Sumpf des Alltäglichen, er ist ein Magnet, der eine Anziehungskraft auf alle und jeden ausübt. [...] Daher ist jeder Held ein soziales Phänomen, dessen pädagogische Bedeutung äußerst wichtig ist. Ein Held sein zu wollen, heißt, mehr Mensch sein zu wollen, als man ist. Wir alle sind als Helden geboren und leben als solche. Und wenn die Mehrheit das verstanden hat, wird das Leben durch und durch heroisch werden.«[3] Gorki sieht die Faszination, die vom Heroi-

ism, notwithstanding the unmistakable religious pathos, which failed to attract any criticism whatever. Although it was criticized on publication for being far too romantic, it nonetheless came to be regarded as a work of Socialist Realism.

Gorky's essay "On the Hero and the Crowd" from the 1920s, which can be considered as his creed, asserts that the need for heroes is a general fact of life. "For human beings it does not matter at all who the hero is: Max Linder, Jack the Ripper, Mussolini, a boxer or a magician, a politician or a pilot. Each and every individual in the crowd wants to see himself in the place of one of these people who have managed to free themselves from the dullness of everyday life. Heroes are something like an iridescent flame above the harsh swamp of everyday life. They are a magnet, which attracts everyone and everything. . . . That is why every hero is a social phenomenon, and extremely important for educational purposes. Wanting to be a hero means being more of a person than one is. We are all born heroes and live as such. And when the majority understands this, life will become thoroughly heroic."[3] Gorky understands the fascination exerted by all forms of the heroic, whether it involves politicians, athletes, or pop stars. Here, we can already recognize important elements that later characterize the Soviet cult of heroism, including the hero's function as an educational role model and the idea of pan-heroism that encompasses society as a whole.

In his opening address to the First All-Union Congress of Soviet Writers in 1934, Andrei Zhdanov, the party official responsible for questions of ideology, urged authors to be "engineers of the soul," to make the active builders of the new society into the main heroes of its literature, and to take their lead from the revolutionary romanticism that "joins the

schen in all seinen Erscheinungsformen ausgeht, ganz gleich ob es sich um einen Politiker, einen Sportler oder einen Popstar handelt. Hier erkennt man bereits wesentliche Motive, die den späteren sowjetischen Heldenkult kennzeichnen: seine pädagogische Vorbildfunktion und die Vorstellung von einem die gesamte Gesellschaft umfassenden Panheroismus.

In seinem Eröffnungsreferat auf dem 1. Sowjetischen Schriftstellerkongress im Jahre 1934 fordert der für ideologische Fragen zuständige Parteifunktionär Andrej Schdanow die Schriftsteller als »Ingenieure der Seele« auf, die aktiven Erbauer des neuen Lebens zu den Haupthelden der Literatur zu machen und sich dabei von der revolutionären Romantik leiten zu lassen, die »in der Verbindung der härtesten, nüchternsten praktischen Arbeit mit dem höchsten Heroismus und mit grandiosen Perspektiven«[4] bestehe. Es bleibt Maxim Gorki überlassen, in seinem Referat den entsprechenden kulturgeschichtlichen Hintergrund zu skizzieren. Dem pessimistischen Helden und »überflüssigen Menschen« der russischen Literatur des 19. Jahrhunderts stellt er den Optimismus des Mythos und der Folklore gegenüber. Im Kollektiv des Volkes lebe das »Bewußtsein der eigenen Unsterblichkeit und die Gewissheit des Sieges über alle ihm feindlichen Kräfte«.[5] Märchen, Mythen und Legenden sollten daher die Hauptquelle der dichterischen Inspiration bilden. Der wahre Realismus bestehe darin, dem Realen das »Gewünschte und Mögliche«[6] hinzuzufügen, die geschaffenen Gestalten nach der Logik der Hypothese zu Ende zu denken und zu ergänzen. Diese Rehabilitierung des Mythos durch Gorki befreit weitgehend von der Rücksichtnahme auf reale Fakten und eröffnet der »revolutionären Romantik« alle Möglichkeiten.

In dieser Phase entfesselten Mythenschaffens wird der Held in ein Netz archetypischer Vorstellun-

hardest, most sober and practical of work with heroism of the highest order and with grandiose perspectives."[4] It was left to Gorky to sketch the relevant cultural and historical background. Gorky contrasted the pessimistic heroes and "superfluous people" of nineteenth-century Russian literature with the optimism of myth and folklore, saying that the "consciousness of immortality and the certainty of victory over all hostile powers"[5] lived in the collectivism of the people. Fairy tales, myths, and legends, he said, should therefore provide the main source of poetic inspiration. For Gorky, true realism required adding "wishes and possibilities"[6] to reality, thinking the created figures through to their logical conclusion and augmenting them accordingly. For the most part, Gorky's rehabilitation of the myth freed it from having to bear reality in mind, and opened up all forms of possibilities for "revolutionary romanticism." In this phase of untethered myth creation, the hero was caught up in a net of archetypical ideas. On the one hand, the archetypical father ascended, embodied in the ever-increasing power of Stalin. On the other hand, from 1934 the Russian folk tradition of the "mother country" began to re-emerge. In this way, heroes were members of the Soviet "family";[7] born and nourished by the fertile mother country and educated and instructed by the paternal teacher, Stalin. It is no coincidence that this was also the point at which the archetypical enemy, in the form of an external enemy or an internal pest, made its appearance.[8] Just as in fairy tales, fighting the evil menace is one of the principle tasks for the hero.

Socialist Realism not only embedded the hero in an archetypical context characterized by a return to pre-modern ideas based on Russian folklore. It also institutionalized and "nationalized" the cult of the hero. The occasion of this development was the rescue of the Cheliuskin Expedition in April 1934, after

gen eingebunden. Auf der einen Seite steigt der Va-
terarchetyp empor, verkörpert durch den seine Macht
festigenden Stalin, auf der anderen nimmt seit 1934
die in der russischen Volkstradition stehende Gestalt
der »Mutter Heimat« Konturen an. Die Helden erhal-
ten auf diese Weise den ihnen zustehenden Platz
innerhalb der sowjetischen »Großen Familie«[7] – her-
vorgebracht und ernährt durch die fruchtbare Mutter
Heimat, erzogen und angeleitet durch den väter-
lichen Lehrer Stalin. Nicht zufällig ist dies auch die
Zeit, in der der Archetyp des Feindes, in Gestalt des
äußeren Feindes wie auch des inneren Schädlings, in
Erscheinung tritt.[8] Wie im Märchen ist die Bekämp-
fung des bösen Schadenstifters eine der Hauptaufga-
ben des Helden.

Der Sozialistische Realismus bettet den Helden
nicht nur in einen archetypischen Zusammenhang
ein, der durch den Rückgriff auf in der russischen
Volkstradition verankerte vormoderne Vorstellungen
geprägt ist, sondern führt auch zu einer Institutio-
nalisierung und »Verstaatlichung« des Heldenkultes.
Aktueller Anlass war die Rettung der im Polareis ein-
geschlossenen Tscheljuskin-Expedition durch sowje-
tische Piloten, die für ihre Leistung im April 1934
den neu geschaffenen Titel eines »Helden der Sow-
jetunion« verliehen bekamen.[9] Die dreißiger Jahre
wurden zu einem Jahrzehnt fliegerischer Heldenta-
ten, die erst mit dem Absturz des legendären Walerij
Tschkalowim Jahr 1938 ihr Ende fanden. Das an
Nietzsches *Zarathustra* erinnernde »Vorwärts und
höher!«, die Losung der sowjetischen Luftflotte, wird
gleichzeitig auch zur Losung der Epoche. Die in die
Mutter Heimat zurückkehrenden »Stalinschen Fal-
ken« werden mit gewaltigem Aufwand gefeiert und
vom väterlichen Führer höchstpersönlich empfangen.
Ihre Abenteuerfahrt gleicht dem kreisförmigen Weg
des mythischen Helden,[10] der den Alltag verlässt, um
die Schwelle zum Reich der Finsternis zu überschrei-

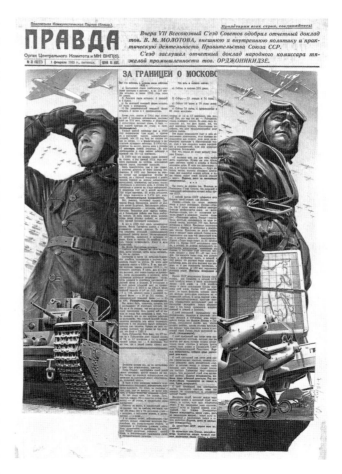

Gustav Kluzis
Entwurf für die *Prawda*
Gustav Klutsis
Sketch for *Pravda*
1935

the ship had become trapped in polar ice. The Soviet
pilots who saved the crew were awarded the newly-
created title of "Hero of the Soviet Union" for their
bravery.[9] The 1930s became a decade of airborne
heroism, which only ended when the legendary Va-
leri Chkalov was killed in a crash in 1938. "Forwards
and upwards!"—which harks back to Nietzsche's
Zarathustra—was the motto for the Soviet air force,

ten, dort schwere Prüfungen auf sich nimmt und mit übernatürlichen Kräften versehen zurückkehrt.

Im Jahr 1935 wird das institutionalisierte Heldentum auf die Sphäre der Arbeit übertragen. Die Stachanow-Bewegung, benannt nach dem alle Rekorde brechenden Bergarbeiter, wird ins Leben gerufen, um höhere Arbeitsnormen durchzusetzen. Die Stachanow-Arbeiter werden als Verkörperung des »neuen« Menschen apostrophiert. In der Folge erhalten alle Bereiche der Produktion ihre vorbildlichen Arbeitshelden. Grigorij Alexandrows Filmkomödie *Der helle Weg* (1940) zeichnet den Aufstieg eines einfachen Hausmädchens zur Textilbestarbeiterin und Sowjetdeputierten nach, gewissermaßen um zu illustrieren, dass in der Sowjetunion jeder zum Helden werden kann.

Die Verkünder des Sozialistischen Realismus werden nicht müde zu behaupten, dass das Leben über der Kunst stehe und diese im Grunde nur einen Abglanz der Realität darstelle. »Unser realer, lebendiger Held, der Mensch«, schrieb Gorki, »der die sozialistische Kultur schafft, ist viel höher und größer als die Helden unserer Erzählungen und Romane«.[11] Die Tscheljuskin-Epopöe und die grandiosen Erfolge an der Arbeitsfront gelten als Vorbilder, denen die Kunst nachzueifern habe.

In der Stalinzeit werden Faktum und Fiktion letztlich ununterscheidbar. Ein Beispiel dafür ist Nikolaj Ostrowskijs Roman *Wie der Stahl gehärtet wurde* (1932–1934). Die auf dokumentarischem Material basierende Biografie seines Helden Pawel Kortschagin wurde so lange »redigiert«, bis sie die Züge einer sozialistischen Hagiografie annahm. Kortschagin erscheint geradezu als Heiliger, der seine Gesundheit für die Revolution und den Aufbau des Sozialismus opfert und schließlich, bereits gelähmt

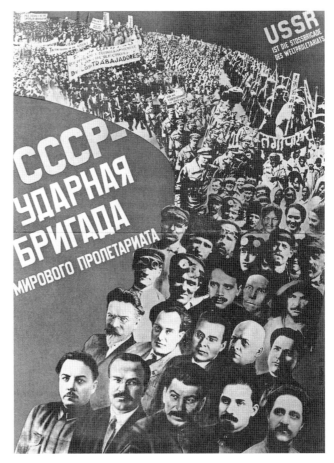

Gustav Kluzis
UdSSR als Stoßbrigade des Weltproletariats
Fotomontage
Gustav Klutsis
USSR as Shock Brigade of the World Proletariat
Photo montage
1931

and became the slogan for the whole era. When they returned to the mother country, there were huge cheers for "Stalin's falcons," and they were greeted in person by the paternal leader. Their adventure resembled the circular path of the mythical hero, who leaves everyday life in order to enter the realm of

und erblindet, noch seine Lebensgeschichte als Vorbild für die Jugend zu Papier bringt. Das Streben nach dokumentarischer Wiedergabe der Wirklichkeit, das noch bis Anfang der dreißiger Jahre eine große Rolle in der sowjetischen Kultur gespielt hatte, wird als »Naturalismus« diskreditiert. In der Literatur wie in der Fotografie und Fotomontage vollzieht sich eine Entwicklung von der Faktografie zur Mythografie.[12] Reale und fiktive Helden stehen auf einer Ebene und werden in einem Atemzug als Vorbilder für das Handeln der Sowjetmenschen genannt.

Der Sozialistische Realismus bedeutet auch den Übergang zu einer staatlich gelenkten Massenkultur und markiert einen tiefen Einschnitt in der sowjetischen Medienlandschaft. Damit wird der Held zu einer allgegenwärtigen multimedialen Erscheinung. Von großer Bedeutung ist hier *Tschapaew* (1934), der von den Brüdern Wasilew gedrehte actiongeladene »Film für die Millionen«, der die kriegerischen Taten und den tragischen Heldentod des gleichnamigen sowjetischen Bürgerkriegshelden verherrlicht. Das avantgardistische dokumentarische Montagekino Sergej Eisensteins und Dsiga Wertows mit seinem Streben nach Faktizität und heroischem Kollektivismus wird als formalistisch und elitär zurückgewiesen. Der Film der dreißiger Jahre greift wieder auf die hollywooderprobten massenwirksamen Verfahren der spannenden durchgängigen Handlung und des individuellen Helden zurück, der dem Zuschauer ein Vorbild sein soll. Der Tonfilm mit seinen umfassenden Möglichkeiten der Wiedergabe des »Lebens, wie es ist«, steigt zum wichtigsten Vehikel für den Transport sowjetischer Mythen auf.

Daneben wird Heldentum aber auch weiterhin in großem Umfang durch die »alten« Medien propagiert. Durch die Literatur, von der man jetzt große »epische Formen« erwartet, das Plakat, das zu-

darkness where he passes arduous tests before returning with supernatural powers.[10]

In 1935 institutionalized heroism was transferred to the sphere of labor. The Stakhanovite Movement—named after the miner who broke all records—was established in order to impose higher working norms. The Stakhanovite workers were treated as the embodiment of the "new man," and subsequently all areas of production received a model working hero of their own. Grigori Alexandrov's film comedy *The Bright Road* (1940) portrays the rise of a simple maid to become record-breaking textile worker and then a Soviet delegate, illustrating that anyone can become a hero in the Soviet Union.

The harbingers of Socialist Realism never tired of asserting that life stands above art and that art is basically only a reflection of reality. "Our real, living hero, man," Gorky wrote, "who creates the socialist culture, is more exalted and grander than the heroes of our tales and novels".[11] The Cheliuskin epos and the grandiose successes on the labor front were examples which art was to emulate.

In Stalin's time fact and fiction became indistinguishable. One example of this is Nikolai Ostrovsky's novel *How the Steel Was Tempered* (1932–34). This biography, based on documentary material about the hero, Pavel Korchagin, was "edited" repeatedly until it took on the characteristics of a socialist hagiography. Korchagin seems to be a saint, who sacrifices his health for the revolution and to build socialism. Although he has become blind and lame, he nevertheless pens the story of his life, as an example for the young. The desire for documentary reproduction of reality, which played an important role in Soviet culture until the beginning of the 1930s, was now discredited as "naturalism". In literature as well as

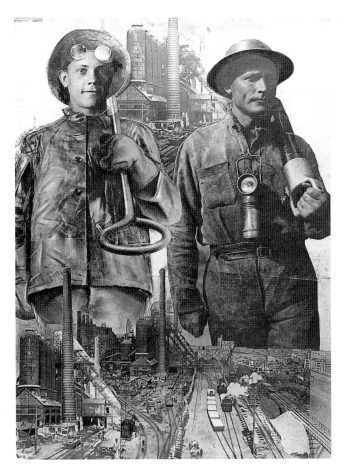

Gustav Kluzis
Zum Kampf für Heizmaterial
Fotomontage
Gustav Klutsis
Into Battle for Fuel
Photo montage
1932

in photography and photomontage, a trend emerged away from factography to mythography.[12] Real and fictional heroes were placed on an equal level, and help up to the Soviet people as ideals, whose actions they should emulate.

Socialist Realism also marked a transfer to state-run mass culture, causing a deep cleft in the landscape of Soviet media. In this way, the hero became an omnipresent multimedia phenomenon. The Vasiliev brothers' action-packed "film for the millions," *Chapaev* (1934), is important in this respect. It glorifies the wartime actions and tragic heroic death of the eponymous hero of the Soviet civil war. The avant-garde documentary montage of Sergei Eisenstein and Dziga Vertov—which aimed at factuality and heroic collectivism—was rejected as formalistic and elitist. Films of the 1930s returned to exciting Hollywood-style plots running through the whole film, and an individual hero who was meant to serve as a role model for the audience. Talking movies—with their comprehensive ability to portray "life as it is"—became the most important vehicle for transporting the Soviet myth.

In addition, heroism was maintained to a large extent through "traditional" forms of media: literature was now expected to produce giant "epics"; posters moved further and further away from avant-garde photomontages; and painting turned to understandable methods of psychological realism. The press also continued to play an important role. In the second half of the 1930s, during the period of show trials of "enemies of the people," the newspapers were transformed into a medium in which the great successes and deeds of heroes in all areas contrasted the sinister plots and underhand atrocities of enemies of the people.

nehmend von der avantgardistischen Fotomontage abrückt, oder das Tafelbild, das sich den verständlichen Mitteln des psychologischen Realismus zuwendet. Auch die Presse spielt weiterhin ein große Rolle. In der zweiten Hälfte der dreißiger Jahre, der Zeit der Schauprozesse gegen die »Feinde des Volkes«,

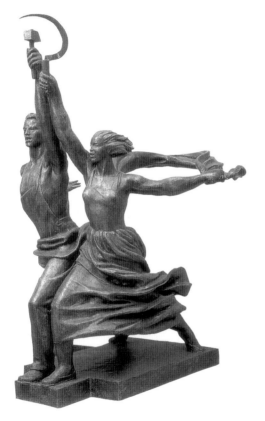

Wera Muchina
Arbeiter und Kolchosbäuerin
Vera Mukhina
Worker and the Collective Farmer
1936

Since the 1930s, Soviet reality has been enhanced by numerous architectural ensembles, where various means of representing heroic figures—such as sculptures, murals, and mosaics—are combined. In the palaces of the Moscow subway, all kinds of anonymous heroes stare from the walls: revolutionary workers, exemplary collective farm workers, members of the Komsomol, athletes, soldiers of the Great Fatherland War, pilots, and border guards.

The pavilions of the All-Union Agricultural Exhibition (later called VDNKh) in Moscow represent a sort of Disneyland peopled with heroes. They are luxuriously decorated in various national styles, with sculptures, pictures, and friezes glorifying the achievements of the Soviet republics and their model workers. The crowning jewel of the exhibition is the colossal statue *The Worker and the Collective Farm Woman* by Vera Mukhina, which was originally devised for the Soviet pavilion at the World Fair in Paris.[13] The sculpture portrays the working class and the peasantry striding forwards under the emblem of the hammer and sickle. During the 1920s the peasant element was still embodied by the male figure, but this was superseded by a female representation in Stalinist iconography.[14] This occurred largely because the maternal archetype was linked with concepts such as homeland, country, earth, and fertility, all of which had feminine associations. Films, painting, and posters reconfirmed this female codex during the Stalinist period. If the megalomaniac project for a Soviet palace on the site of the Church of Christ the Savior (which was demolished in 1931) had been realized, Moscow would have been enriched by yet another monumental structure crowned with heroic figures—and topped by an oversized figure of Lenin. Be that as it may, after the war a series of tower blocks were erected in Moscow with classicistic sculptures that still look down over the city today. It

verwandeln sich die Zeitungen in ein Medium, das die gewaltigen Erfolge und Taten der Helden auf allen Gebieten und die finsteren Verschwörungen und hinterhältigen Untaten der Volksfeinde plakativ miteinander konfrontiert.

Die sowjetische Realität wird seit den dreißiger Jahren durch zahlreiche architektonische Ensembles bereichert, in denen verschiedene Formen der Repräsentation heldischer Gestalten wie Plastik, Wandgemälde, Mosaik und so weiter zusammenwirken.

In den unterirdischen Palästen der Moskauer Metro ist der Fahrgast von allen Seiten den Blicken anonymer Heroen unterschiedlichster Art ausgesetzt – revolutionäre Arbeiter, vorbildliche Kolchosbauern und -bäuerinnen, Komsomolzen, Sportler, Soldaten des Großen Vaterländischen Krieges, Piloten, Grenzwächter.

Ein von Heroen bevölkertes Disneyland stellen die in unterschiedlichen Nationalstilen üppig ausgestalteten Pavillons der sowjetischen Landwirtschaftsausstellung (später WDNCh genannt) in Moskau dar, die die landwirtschaftlichen Errungenschaften der Sowjetrepubliken einschließlich ihrer mustergültigen Produzenten in Form von Skulpturen, Bildern oder Friesen glorifizieren. Die Krönung der Ausstellung bildet die kolossale Statue *Arbeiter und Kolchosbäuerin* von Wera Muchina, die ursprünglich für den sowjetischen Pavillon der Pariser Weltausstellung konzipiert war.[13] Die Skulptur stellt das unter dem Emblem von Hammer und Sichel voranstürmende Bündnis von Arbeiterklasse und Bauerntum dar. Während noch in den zwanziger Jahren das bäuerliche Element durch eine männliche Gestalt verkörpert wurde, setzt sich in der Stalin'schen Ikonografie die weibliche Repräsentation durch,[14] was wesentlich damit zusammenhängt, dass die im Umkreis des Mutterarchetypus angesiedelten Begriffe wie Heimat, Land, Erde, Fruchtbarkeit weiblich konnotiert waren. Film, Malerei und Plakat der Stalinzeit bestätigen diese Kodierung des Weiblichen.

Wäre das megalomane Projekt des Sowjetpalastes realisiert worden, der an der Stelle der 1931 gesprengten Erlöserkirche erstehen sollte, so wäre Moskau noch um ein von einem überdimensionalen Lenin überragtes, mit heroischen Gestalten bestücktes monumentales Bauwerk reicher. Immerhin entstanden nach dem Krieg in Moskau eine Reihe von

seems that no other society has shown such a strong need to confront reality with utopian idealism and to place it within such sensuous reach. The goal is not the mere beautification of life but rather, as Gorky put it, to hold a magnifying mirror in front of the Soviet people's eyes in order to show them their future heroic form.[15]

As a universal archetype, the hero serves to strengthen the ego in difficult situations and to mobilize energy in order to overcome external difficulties. Mass identification with and imitation of the hero fulfill purposes defined by the state: building socialism and defending it against all internal and external enemies. The effect achieved through the heroic was described in terms of miracles in the Stalinist Soviet Union.[16] There were repeated statements that the hero of labor, Stakhanov, Soviet pilots, and scientists had achieved undreamt-of miracles in their fields and eclipsed everything that had been achieved beforehand. As *Isvestia* put it in 1937, "The Soviet citizen is a legendary warrior" who is alive today. For him there are no obstacles he cannot overcome in order to reach his goal, there are no fortifications which he cannot conquer, no enemy he cannot defeat. . . . Miraculous things happen not only in fairy tales but also in reality."[17] The hero is also an expression of the characteristically Stalinist and almost boundless voluntarism. However, the culture of Soviet heroes fulfills yet another important function. If one assumes the premise of C. G. Jung, that human maturity is obtained through overcoming heroic attitudes, then one can also assume that by perpetuating heroics, people will remain juvenile, even infantile. The Soviet hero always remains a "son," who takes instruction and advice from his "leader-father" but who never becomes a "father" himself.[18] Through his unreachable, quasi-godlike position, Stalin is always detached from his heroic sons. That is why he is

Hochhäusern, deren klassizistische Skulpturen noch heute auf die Stadt herabblicken. Offenbar hat kaum ein anderes Gesellschaftssystem in diesem Maße das Bedürfnis gezeigt, der Realität das utopische Ideal in sinnlich greifbarer Gestalt gegenüberzustellen. Es geht dabei nicht nur um die bloße Verschönerung des Lebens, sondern darum, dem Sowjetmenschen, wie Gorki es formulierte,[15] einen vergrößernden Spiegel vor Augen zu halten, in dem er sich seiner künftigen heroischen Gestalt vergewissert.

Als universaler Archetyp dient der Held der Stärkung des Ich-Willens in schwierigen Situationen und der Mobilisierung der Kräfte zur Überwindung äußerer Widerstände. Die massenhafte Identifizierung mit dem Helden und seine Nachahmung sollen der Erfüllung staatlich vorgegebener Aufgaben dienen: dem Aufbau des Sozialismus oder der Verteidigung gegen alle möglichen inneren und äußeren Feinde. Die durch das Heroische erzielte Wirkung ist in der Stalin'schen Sowjetunion oft mit der Kategorie des Wunders beschrieben worden.[16] Der Arbeitsheld Stachanow, die sowjetischen Flieger oder Wissenschaftler, so heißt es immer wieder, hätten auf ihrem Gebiet ungeahnte Wunder bewirkt und alles bisher Erreichte in den Schatten gestellt. »Der Sowjetmensch ist ein sagenhafter Recke«, so schreibt die *Iswestija* 1937, »der in unseren Tagen lebt. Für ihn gibt es keine Hindernisse, die er nicht überwinden könnte bei der Erreichung des gesteckten Ziels, es gibt keine Festungen, die er nicht einnehmen könnte, keine Feinde, die er nicht besiegen könnte. [...] Nicht bloß in den Märchen, sondern in der Wirklichkeit geschehen wunderbare Dinge«.[17] Der Held ist also auch Ausdruck eines für die Stalinzeit kennzeichnenden nahezu grenzenlosen Voluntarismus.

Der sowjetische Heldenkult erfüllt aber noch eine andere wichtige Funktion. Wenn man mit C. G. Jung

usually portrayed not as an active doer but as the wise seer—the ingenious planner and strategist. Heroes, on the other hand, are always youthful and immature. They should be seen against a backdrop of a widespread cult of youthfulness. Among the many types of Soviet heroes, there are a few which constantly reappear in different situations with new and varying nuances—the working hero, the bringer of culture, the historic hero, and the warrior. It is no wonder that in a country that has included the origins of socialism in its flag, the working hero occupies the highest position. The prototype is Gleb Chumalov from Fёdor Gladkov's novel *Cement* (1925). He returns from the civil war and, despite immense opposition from counterrevolutionaries and bureaucrats, manages to put a destroyed cement factory back into operation. Ritualized construction schemes were played out in Soviet literature in all possible variations for decades—in industrialization novels covering the first five-year plan period, in post-war construction novels, and in the production novels of the 1950s and later.

In addition to the worker's hero, cultural heroes based on Prometheus also play an important role. They are honored as purveyors of scientific and technological successes. Included in this category were 1930s heroic pilots and arctic explorers, as well as numerous scientists and inventors who were proclaimed heroes for their unbelievable achievements, all of which bore witness to the creative superiority of the Soviet system.

Following the decision to build socialism in one country, the recourse to Russian traditions, patriotism, and "national traits" led to the resuscitation of theatrical and monumental figures from Russian history for the silver screen. Examples of this are *Peter I* (1937–8) by Vladimir Petrov (based on the

davon ausgeht, dass sich die menschliche Reife erst durch Überwindung der heroischen Einstellung herausbildet, dann kann man annehmen, dass die Perpetuierung des Heroischen dazu dient, den Menschen unmündig, ja infantil zu halten. Der sowjetische Held bleibt immer ein »Sohn«, der von seinem »Führer-Vater« Weisungen und Ratschläge erhält, wird aber selber nie zum »Vater«.[18] Stalin ist stets von seinen heroischen Söhnen durch seine entrückte, quasi göttliche Position abgehoben. Er wird deshalb in der Regel nicht als aktiv Handelnder, sondern als weiser Seher, als genialer Planer und Stratege dargestellt. Die Helden aber haben stets etwas Jugendliches, Unreifes an sich. Sie sind vor dem Hintergrund eines verbreiteten Kultes der Jugendlichkeit zu sehen.

In der Vielzahl der sowjetischen Heldentypen haben sich einige besonders konstant gehalten und sind in verschiedenen Situationen in immer neuen Schattierungen aufgetreten – der Arbeitsheld, der Kulturbringer, der historische Held und der Kriegsheld. Es verwundert nicht, dass der Arbeitsheld in einem Land, das den Aufbau des Sozialismus auf seine Fahnen geschrieben hat, an erster Stelle steht. Als Prototyp kann Gleb Tschumalow aus Fedor Gladkows Roman *Zement* (1925) gelten, der, aus dem Bürgerkrieg zurückgekehrt, gegen alle Widerstände von Konterrevolutionären und Bürokraten ein zerstörtes Zementwerk wieder in Gang bringt. Das ritualisierte Aufbauschema wird in der sowjetischen Literatur jahrzehntelang in allen möglichen Varianten durchgespielt – im Industrialisierungsroman der Fünfjahrplanperiode, im Aufbauroman der Nachkriegszeit, in den Produktionsromanen seit den fünfziger Jahren.

Neben dem Arbeitshelden spielen die am Bild des Prometheus orientierten Kulturhelden eine große Rolle, die als Vermittler wissenschaftlicher oder technischer Errungenschaften verehrt werden. Hierzu ge-

A. Lawrow
Des Volkes Träume sind in Erfüllung gegangen
A. Lavrov
The People's Dreams Have Come True
1950

unfinished novel by Alexei Tolstoy), Sergei Eisenstein's *Alexander Nevsky* (1938), Vsevolod Pudovkin's film about the liberator of Moscow, *Minin and Posharsky* (1939), and Pudovkin's film about the Russian general, *Suvorov* (1941).

The warrior occupies a special place in the pantheon of Soviet heroes. At first, it was the heroes of the civil war that were glorified. These included Commander Chapaev, who has already been mentioned, and to whom a novel by the author Dimitri Furmanov was dedicated (1923). Later, heroes of the Great War of the Fatherland like the military pilot Alexei Meresev from Boris Polevoi's *Story about a Real Man* (1946) were honored. Shot down in the air war and seriously wounded, he learns to dance despite both his feet having been amputated. His unbending determination also allows him to serve his country once again as a pilot. After the war, many monumental memorials were built to honor the heroes of the victory over fascism.[19]

hören die Flieger- und Polarhelden der dreißiger Jahre ebenso wie die zahlreichen Wissenschaftler oder Erfinder, die mit ihren unglaublichen Leistungen als Zeugen für die schöpferische Überlegenheit des Sowjetsystems aufgerufen werden.

Nachdem die Entscheidung für den Aufbau des Sozialismus in einem Land gefallen war, führt das Anknüpfen an russische Traditionen, an den Patriotismus und die »Volkstümlichkeit« zur theatralisch monumentalen Wiederbelebung von Gestalten der russischen Geschichte auf der Kinoleinwand. Beispiele dafür sind *Peter I.* (1937/38) von Wladimir Petrow (nach dem unvollendet gebliebenen Roman von Alexej Tolstoj), Sergej Eisensteins *Alexander Newskij* (1938), Wsewolod Pudowkins Film über die Befreier Moskaus *Minin und Poscharskij* (1939) oder Pudowkins Film über den russischen Feldherrn Suworow (1941).

Einen besonderen Platz im sowjetischen Heldenpantheon nimmt schließlich der Kriegsheld ein. Zunächst werden Bürgerkriegshelden verherrlicht, wie etwa der bereits erwähnte Kommandeur Tschapaew, dem der Schriftsteller Dmitrij Furmanow einen Roman widmete (1923). Später gilt die Verehrung den Helden des Großen Vaterländischen Krieges wie dem Militärpiloten Alexej Meresew aus Boris Polewojs *Geschichte vom wahren Menschen* (1946). Im Luftkampf abgeschossen und schwer verwundet, lernt er trotz der Amputation beider Füße aufgrund seiner unbeugsamen Willenskraft nicht nur wieder tanzen, sondern bringt es auch fertig, wieder als Flieger seiner Heimat zu dienen. Nach dem Krieg entstehen überall monumentale Gedenkstätten für die Helden des Sieges über den Faschismus.[19]

Die Gestaltung des sowjetischen Heroismus unterliegt im Laufe der Zeit natürlich erheblichen stilis-

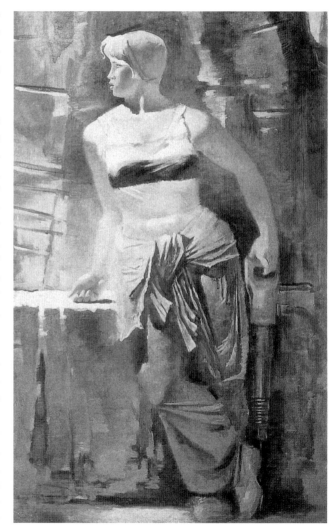

Alexander Samochwalow
Die Metro-Erbauerin
Aleksander Samokhvalov
Woman Building the Subway
1937

The shape of Soviet heroism naturally underwent many changes in style in the course of time. In poster art and painting there was a development from constructivist to classicistic academic forms at the end

tischen Veränderungen. In der Plakatkunst und der Malerei findet seit Ende der zwanziger Jahre eine Entwicklung von konstruktivistischen zu klassizistisch-akademischen Formen statt. Dieser Umbruch lässt sich innerhalb eines kurzen Zeitraumes von der Fünfjahrplanperiode bis zur Mitte der dreißiger Jahre im Schaffen so bekannter sowjetischer Maler wie Alexander Deineka, Jurij Pimenow oder Alexander Samochwalow beobachten, deren Gestalten während der dreißiger Jahre zunehmend klassisch-harmonisierende Züge annehmen. Nicht mehr die Klassenzugehörigkeit, das Kollektiv oder der Produktionsprozess stehen jetzt, entsprechend der Losung des »neuen Humanismus«, im Vordergrund, sondern der »neue« sowjetische Mensch mit seinen Emotionen und seiner Individualität. Beispiele dafür sind der Zyklus der Metro-Erbauerinnen von Samochwalow oder das Stachanow-Porträt von Georgij Rjaschskij aus dem Jahr 1937.[20]

Nach dem Zweiten Weltkrieg wird das Bild des positiven Helden im Zeichen der so genannten Schdanow-Ära mit ihren Kampagnen gegen den Kosmopolitismus und die »Kriecherei vor dem Westen« sowie ihrer massiven Einschüchterung der Künstler immer schablonenhafter und schematischer. Gegen derartige Erscheinungen richtet sich das kurz nach dem Tod Stalins einsetzende »Tauwetter« in der sowjetischen Kultur. In seinem von dogmatischer Seite scharf attackierten polemischen Artikel »Über die Aufrichtigkeit in der Literatur« (1953) greift der Literaturkritiker Wladimir Pomeranzew die unglaubwürdigen Helden der Literatur der Schdanow-Zeit wie überhaupt das Phänomen der schönfärberischen »Lackierung der Wirklichkeit« an. Sergej Tutarinow, die Hauptfigur aus Semen Babaewskijs Roman *Der Ritter des goldenen Sterns* (1947), der unter Überwindung aller Hindernisse den Aufbau einer Elektrostation in seinem Heimatdorf durchsetzt, führe sein

of the 1920s. This radical change during the short period from the beginning of the first five-year plan up to the mid-1930s can be observed in the work of such well-known Soviet artists as Alexander Deineka, Yuri Pimenov, and Alexander Samokhvalov, whose designs acquired increasingly classical and harmonious characteristics during the 1930s. In line with the "new humanism," class affiliation, the collective, and the production process are supplanted by the emotions and individuality of the new Soviet personality. This is illustrated by Samokhvalov's cycle of works of female subway builders, and by Georgii Riashskii's Stakhanov portrait of 1937.[20]

After World War II, the image of the affirmative hero became more and more stereotyped and schematic as the "Zhdanov era" brought campaigns against cosmopolitism and "groveling before the West" and massive intimidation of artists. Such phenomena were counteracted by the "thaw" in Soviet culture shortly after Stalin's death. In his polemic article "On Sincerity in Literature" (1953) which was sharply attacked from dogmatic camps, the literary critic, Vladimir Pomerantsev attacked the implausible heroes of the literature of the Zhdanov period as sugarcoated phenomena resulting from the "varnishing of reality." Sergei Tutarinov, the main character in Semen Babaevski's novel *The Cavalier of the Golden Star* (1947), who overcomes many difficulties to construct an electricity substation in his hometown, completed the task with the unbelievable "ease of a fairy tale," said Pomerantsev. The criticism of the "thaw" was aimed, on the one hand, at the hypocrisy of official heroism and, on the other hand, at the extreme emotional and human curtailment of the affirmative hero which represented a mere human "semi-product" (Ilya Ehrenburg). In the years of the thaw, the first irreparable cracks in the monument of the Soviet hero began to show. There are

Vorhaben mit völlig unglaubwürdiger »märchenhafter Leichtigkeit« durch. Die Tauwetter-Kritik richtet sich einerseits gegen die Verlogenheit des offiziellen Heldentums, andererseits gegen die extreme emotionale und menschliche Verkürzung des positiven Helden, der nur ein menschliches »Halbfabrikat« (Ilja Ehrenburg) darstelle.

In dem Monument des sowjetischen Helden zeigen sich seit den Tauwetterjahren die ersten Risse, die, wie sich zeigen sollte, irreparabel waren. Es gibt zahlreiche Gründe für das Abbröckeln des Heldenmythos. Einer von ihnen ist sicher der Zerfall der stalinistischen Archetypen-Konstellation nach dem Tod des »Vaters« im Jahr 1953. Der Held verlor seine wichtigste Stütze, zugleich aber auch seinen unentbehrlichen Widerpart, den Feind. Die offizielle Literaturpolitik setzte fortan auf eine Kompromisslinie. Man wollte im Prinzip den positiven Helden beibehalten, aber mit menschlichen Zügen versehen. Kunst und Literatur scherten sich aber immer weniger um diese Postulate, und der ungebrochen positive Held sank in die Kriegs- und Spionageserien in Film und Fernsehen und in die Trivialliteratur ab. So konnte über Jahrzehnte hinweg der sowjetische Held nicht leben und nicht sterben.

Buchstäblich vom Sockel gestürzt wurde er erst in der Perestroika der zweiten Hälfte der achtziger Jahre. In den letzten Jahren des Bestehens der Sowjetunion bildeten sich zwei konträre Strategien des Umgangs mit den bröckelnden Überresten des sowjetischen Heldenmythos heraus, die beide ihre Berechtigung, aber auch ihre Grenzen haben – die ikonoklastische und die soz-artistische. Die publizistische Abrechnung mit dem Sowjetsystem deckte schonungslos die Lüge auf, die hinter der »Heldenmaschine« steckte. Indem der schöne Schein zerfiel, wurde das manipulative Moment sichtbar. Der Berg-

many reasons for the crumbling of the hero myth. One of them is certainly the disintegration of the Stalinist archetype after the death of the "father" in 1953. The hero simultaneously lost his most important supporter and also his indispensable counterpart, the enemy. From this point on, the official policy on literature was based on compromise. In principle, the affirmative hero was to be maintained, but imbued with human characteristics. Art and literature lost interest in this postulate and the affirmative hero was banished to war and spy series for film and television, and to trivial literature. For several decades the Soviet hero could neither live nor die. He was not literally knocked off his pedestal until perestroika arrived in the second half of the 1980s. In the final years of the Soviet Union, two contrasting strategies emerged in the treatment of the crumbling remains of the Soviet hero myth—iconoclasm and Sots Art—both of which have their own rationale and restrictions. The journalistic reckoning with the Soviet system mercilessly uncovered the lie behind the "hero machine". As the illusion crumbled, the manipulative aspect became visible. One could now read that the miner, Stakhanov, was only able to achieve spectacular results in the coal mine because his shift had been prepared down to the smallest detail. The story of Pavel Morozov, a young martyr who was murdered by kulaks during the collectivization of his village after having denounced his father, thereby elevating the "big family" above his natural family, turned out to be a conglomeration of half-truths. There was even speculation that the crash of the pilot Chkalov during a test flight might have been ordered by Stalin.

Apart from destruction, the other way to deal with heroes was ironic deconstruction. In the 1970s "unofficial" Soviet artists began to treat Soviet myths and emblems by defamiliarization. In this way, the

arbeiter Stachanow, so konnte man jetzt lesen, war nur in der Lage, seine spektakulären Erfolge in der Kohleförderung zu erzielen, weil der ganze Ablauf seiner Schicht bis ins Letzte vorbereitet war. Und die Geschichte über Pawel Morosow, den von Kulaken ermordeten jungen Märtyrer der Kollektivierung des Dorfes, der seinen Vater denunzierte und dadurch die »Große Familie« über die natürliche stellte, erwies sich als ein Konglomerat von Halbwahrheiten. Auch wurde darüber spekuliert, ob der Absturz des Piloten Tschkalow bei einem Testflug nicht von Stalin herbeigeführt worden war.

Neben der Destruktion gab es jedoch noch einen anderen Umgang mit dem Helden, den der ironischen Dekonstruktion. Bereits seit den siebziger Jahren begannen sowjetische »inoffizielle« Künstler, sich auf verfremdende Weise mit den sowjetischen Mythen und Emblemen auseinander zu setzen. Und so kam es, dass dem Helden nach seinem ideologischen Tod ein Weiterleben in der künstlerischen Imagination beschieden war. Diese Beschäftigung mit dem Helden ist einerseits ein den ehemaligen offiziellen Ernst der Verbote überwindendes befreiendes Lachen. Zum anderen steht dahinter das Bedürfnis nach Kontinuität, nach Rückkehr zu den Mythen der Kindheit und Jugend, um sich allmählich von ihnen zu verabschieden. Die Soz Art, als Pendant zur westlichen Pop Art, zielt auf eine Aufhebung – im Hegel'schen Doppelsinn des Vernichtens und Bewahrens – der Sowjetmythen ab. Zu den ersten Soz-Art-Künstlern gehörten die Maler Vitaly Komar und Alexander Melamid. Von ihnen stammt etwa ein *Doppelselbstporträt als Junge Pioniere* (1982/83), das die beiden Künstler mit roten Halstüchern in ritueller Pose vor einer Stalinbüste zeigt. Ein anderes, *Was tun?* (1982/83) betiteltes Bild zeigt zwei junge Männer, von denen der eine das gleichnamige auf Nikolaj Tschernyschewskij und Lenin verweisende Buch in der Hand

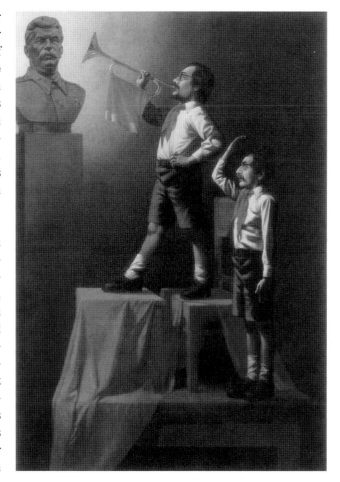

Komar & Melamid
Doppelselbstporträt als Junge Pioniere
Komar & Melamid
Double Self-Portrait as Young Pioneers
1982–83

hero continued to live on in the artistic world after his ideological death. On the one hand, this preoccupation with heroes represented a laughter of liberation overcoming the official seriousness of past prohibitions. On the other hand, it reflected the need for continuity, the need for a return to the myths of infancy and childhood in order to slowly take leave

hält, während der andere mit typisch »wegweisen-der« Geste auf ein theatralisch beleuchtetes rotes Fahnentuch deutet.²¹

Auch in der Literatur bildete sich eine soz-artisti-sche Richtung heraus. Dem Helden Pawel Morosow widmete Dmitrij Prigow das folgende mit sowjeti-schen Pathosformeln durchsetzte Gedicht: »Heute preise ich wieder die Helden!/Ich singe davon, wie er die Heimat liebte/wie mit unbeugsamer Hand – o Pawlik! – /Du deinen Vater ins Verderben stürztest./ [...] Aber der hinterhältige Feind wartete lange mit dem Stutzen/Aber dein Bild lebt in den Herzen der Kinder! – /Für uns ist auch der Vater kein Hindernis, wenn/Er den heiligen Ideen im Wege steht.«²² In Wladimir Sorokins Roman *Marinas dreißigste Liebe* (russ. 1984, dt. 1991) findet die Titelheldin Zuflucht aus ihrem krisengeschüttelten Dasein in der Bezie-hung zu einem klischeehaft überzeichneten ideo-logisch gefestigten Arbeiterfunktionär. Auch in der Postmoderne leben die Helden des Sozialistischen Realismus fort. In Wiktor Pelewins Roman *Buddhas kleiner Finger* (russ. 1996, dt. 1999) – der ursprüng-liche russische Titel lautet *Tschapaew und die Leere* – taucht der sowjetische Bürgerkriegsheld als budhistischer Meister in den Wirren der postsowjeti-schen Gegenwart auf, wobei nicht nur der offizielle Mythos, sondern auch seine volkstümliche Rezeption in Form von zahllosen Anekdoten verarbeitet wird.

In der postkommunistischen Gesellschaft Russ-lands findet der sowjetische Held keine enthusiasti-schen Nachahmer mehr und bewirkt auch keine »Wunder«, er hat seinen Glanz und seinen Schrecken verloren und ist – neben den Emblemen der Sow-jetmacht und den Porträts ihrer Führer – zum Zei-chen der ironischen, manchmal auch nostalgischen Erinnerung an eine vergangene Epoche geworden.

from them. Sots Art, an appendage of western Pop Art, aims to sublate the Soviet myth in the double Hegelian sense of preserving and negating. Two of the first Sots Art artists were the painters Vitaly Komar and Aleksander Melamid. One of their works is *Double Self-Portrait as Young Pioneers* (1982–83), which portrays both artists with red scarves in a ritualistic pose in front of a bust of Stalin. Another work, entitled *What is to be Done?* (1982–83) por-trays two young men. One of them is holding in his hand a book of the same name (a reference to Nikolai Chernyshevsky and Vladimir Ilyich Lenin), while the other is using a typical "forwards" gesture to point at a strikingly illuminated red flag.²¹

A Sots Art movement also developed in literature. Dimitri Prigov dedicated the following poem—which is full of Soviet pathos—to the hero, Pavel Morozov: "Today I once again praise the heroes!/I sing about how they loved their country/how with a firm hand —O Pavlik!/you brought disaster to your father./. . . But the devious enemy waited a long time with his short rifle/But your memory lives on in the hearts of the children!—/For us, even the father is not an ob-stacle when/he stands in the way of the holy ideas."²² In Vladimir Sorokin's novel, *Marina's Thirtieth Love* (Russian, 1984, German, 1991), the heroine finds refuge from her crisis-riddled existence in her rela-tionship with an exaggeratedly ideological and clichéd workers' official. The heroes of Socialist Re-alism also lived on in postmodernism. In Victor Pelevin's novel, *Buddha's Little Finger* (Russian, 1996, German, 1999)—the original Russian title was *Chapaev and Emptiness*—the Soviet hero of the civil war appears as a Buddhist master in the confu-sion of the post-Soviet period. The official myth, as well as the reception the hero receives from the people, are conveyed through numerous anecdotes. In the post-communist society of Russia, the Soviet

1. Bertolt Brecht, *Gesammelte Werke*, Frankfurt am Main 1967, Bd. 14, S. 1493.
2. Bernice Glatzer Rosenthal (Hrsg.), *Nietzsche in Russia*, Princeton 1986, S. 13–17. Vgl. dies., *New Myth, New World. From Nietzsche to Stalinism*, University Park 2002, bes. S. 388–394.
3. Zit. nach Hans Günther, *Der sozialistische Übermensch, Maksim Gor´kij und der sowjetische Heldenmythos*, Stuttgart/Weimar 1993, S. 92.
4. Hans-Jürgen Schmitt und Godehard Schramm (Hrsg.), *Sozialistische Realismuskonzeptionen, Dokumente zum 1. Allunionskongreß der Sowjetschriftsteller*, Frankfurt am Main 1974, S. 48.
5. Ebd., S. 58.
6. Ebd., S. 64.
7. Katerina Clark, *The Soviet Novel. History as Ritual*, Chicago/London 1981, S. 114–135.
8. Vgl. Hans Günther, »Der Feind in der totalitären Kultur«, in: Gabriele Gorzka (Hrsg.), *Kultur im Stalinismus*, Bremen 1994, S. 89–100.
9. Vgl. Hans Günther 1993 (wie Anm. 3), Kapitel »Die Stalinschen Falken«, S. 155–174.
10. Vgl. Joseph Campbell, *Der Heros in tausend Gestalten*, Frankfurt am Main 1953, bes. S. 227 f.
11. Zit. nach Günther 1993 (wie Anm. 3), S. 106.
12. Vgl. Margerita Tupitsyn, »From Factography to Mythography. The Final Phase of the Soviet Photographic Avant-Garde«, in: Gorzka (Hrsg.) 1994 (wie Anm. 8), S. 206–224; dies., »Superman Imagery in Soviet Photography and Photomontage«, in: Bernice Glatzer Rosenthal (Hrsg.), *Nietzsche and Soviet Culture*, Cambridge 1994, S. 287–310.
13. Vgl. Maria Christina Zopff, «Die sowjetischen Pavillons auf den Weltausstellungen 1937 in Paris und 1939 in New York», in: Hubertus Gaßner und Alisa B. Ljubimowa (Hrsg.), *Agitation zum Glück. Sowjetische Kunst der Stalinzeit*, Bremen 1994, S. 60–63.
14. Vgl. Victoria Bonnell, *Iconography of Power. Soviet Political Posters under Lenin and Stalin*, Berkeley/Los Angeles/London 1997, bes. das Kap. »Peasant Women in Political Posters of the 1930s«, S. 100–135.
15. Vgl. Günther 1993 (wie Anm. 3), S. 106.
16. Vgl. etwa Vladimir Paperny, *Kul´tura »dva«*, Ann Arbor 1985, Kap. 13.
17. Zit. nach Günther 1993 (wie Anm. 3), S. 171.
18. Clark 1981 (wie Anm. 7), S. 127 f.
19. Vgl. etwa Sabine Arnold, *Stalingrad im sowjetischen Gedächtnis*, Bochum 1998.
20. Vgl. Hubertus Gaßner und Eckhart Gillen, »Vom utopischen Ordnungsentwurf zur Versöhnungsideologie im ästhetischen Schein«, in: Gaßner/Ljubimowa (Hrsg.) 1994 (wie Anm. 13), S. 44–48.
21. Vgl. Carter Ratcliff (Hrsg.), *Vitaly Komar & Alexander Melamid*, New York 1988, S. 15 und 130.

hero has no imitators and no longer performs any "miracles". He has lost his shine and his scariness and has become, like the emblems of Soviet power and the portraits of its leaders, a symbol of an ironic and sometimes nostalgic memory of a bygone age.

1. Bertolt Brecht, *Gesammelte Werke* (Frankfurt am Main, 1967), vol. 14, p. 1493.
2. Bernice Glatzer Rosenthal (ed.), *Nietzsche in Russia* (Princeton, 1986), pp. 13–17; see also Bernice Glatzer Rosenthal, *New Myth, New World: From Nietzsche to Stalinism* (University Park, 2002), esp. pp. 388–94.
3. Quoted from Hans Günther, *Der sozialistische Übermensch, Maksim Gorkij und der sowjetische Heldenmythos* (Stuttgart and Weimar, 1993), p. 92.
4. Hans-Jürgen Schmitt and Godehard Schramm (eds.), *Sozialistische Realismuskonzeptionen, Dokument zum 1. Allunionskongreß der Sowjetschriftsteller* (Frankfurt am Main, 1974), p. 48.
5. Schmitt and Schramm 1974 (see note 4), p. 58.
6. Schmitt and Schramm 1974 (see note 4), p. 64.
7. Katerina Clark, *The Soviet Novel: History as Ritual* (Chicago and London, 1981), pp. 114–35.
8. See Hans Günther, "Der Feind in der totalitären Kultur," in Gabriele Gorzka (ed.), *Kultur im Stalinismus* (Bremen, 1994), pp. 89–100.
9. See Günther 1993 (see note 3), chapter entitled "Die Stalinschen Falken," pp. 155–74.
10. See Joseph Campbell, *Der Heros in tausend Gestalten* (Frankfurt am Main, 1953), esp. pp. 227 ff.
11. Quoted from Günther 1993, (see note 3) , p. 106.
12. See Margerita Tupitsyn, "From Factography to Mythography: The Final Phase of the Soviet Photographic Avant-Garde," in Gorzka 1994, see note 8, pp. 206–24; Margerita Tupitsyn, "Superman Imagery in Soviet Photography and Photomontage," in Bernice Glatzer Rosenthal (ed.), *Nietzsche and Soviet Culture* (Cambridge, 1994), pp. 287–310.
13. See Maria Christina Zopff, "Die sowjetischen Pavillons auf den Weltausstellungen 1937 in Paris und 1939 in New York," in Hubertus Gaßner and Alisa B. Ljubimova (eds.), *Agitation zum Glück: Sowjetische Kunst der Stalinzeit* (Bremen, 1994), pp. 60–63.
14. See Victoria Bonnell, *Iconography of Power: Soviet Political Posters under Lenin and Stalin* (Berkeley, Los Angeles, and London, 1997), esp. "Peasant Women in Political Posters of the 1930s," pp. 100–35.
15. See Günther 1993, (see note 3), p. 106.

22. Dmitrij Prigow, *Sobranie stichov (Wiener Slawistischer Almanach*, Sonderband 42), Wien 1996, S. 123 (Übersetzung des Autors).

16. See e.g., Vladimir Paperny, *Kul'tura "dva"* (Ann Arbor, 1985), ch. 13.
17. Quoted from Günther 1993 (see note 3), p. 171.
18. Clark 1981 (see note 7), pp. 127 ff.
19. See e.g., Sabine Arnold, *Stalingrad im sowjetischen Gedächtnis* (Bochum, 1998).
20. See Hubertus Gaßner and Eckhart Gillen, "Vom utopischen Ordnungsentwurf zur Versöhnungsidealogie im ästhetischen Schein," in Gaßner and Ljubimova 1994 (see note 13) , pp. 44–8.
21. See Carter Ratcliff (ed.), *Vitaly Komar & Alexander Melamid* (New York, 1988), p. 15 and p. 130.
22. Translated from Dimitri Prigov, *Sobranie stichov* (Vienna, 1996), p. 123. (*Wiener Slawistischer Almanach,* special vol. 42).

DER WILLE ZUM WISSEN: REZEPTIONSMODELLE SOWJETISCHER KUNST IM WESTEN

THE WILL TO KNOWLEDGE: MODELS FOR THE RECEPTION OF SOVIET ART IN THE WEST

MARTINA WEINHART

KETTEN

General Eisenhower und sein Freund Roosevelt. Roosevelt und Stalin. Stalin und Trotzki. Leo Trotzki und Frida Kahlo. Kahlo und ihr Mann Diego Riviera. Diego Riviera mit Tina Modotti. Die Fotografin Modotti und ihr Freund Edward Weston. Fünf Bilder weiter: Harry Belafonte und Miss Piggy. Geschichte medial gefiltert in Form von Schnappschüssen, Paparazzifotos, Filmstills, offiziellen Repräsentationsbildern oder Reproduktionen von Kunstwerken führt die New Yorker Künstlerin Alexandra Mir in ihrem seit dem Jahr 2000 stetig weiter betriebenen Projekt *Hello* vor. Jedes Bild zeigt zwei Personen, von denen sich jeweils eine auf dem benachbarten wiederfindet. Alexandra Mir schreibt damit eine postmoderne Praxis fort, die sich mit der Aneignung von gefundenem Material befasst. Ihr geht es jedoch weniger um die Dekonstruktion der Funktion des Bildes als vielmehr um eine Rekontextualisierung. Dabei beleuchtet sie Kategorien wie das Lokale und das Globale, das Private und das Politische, Intimität und Öffentlichkeit. Dem Indexikalischen der Fotografie wird die Abstraktion der Malerei entgegengehalten. Der Kontinuität der Kette steht dabei das Fragmentierte der einzelnen Glieder entgegen. Im Gegeneinandersetzen von Material unterschiedlicher Herkunft und Funktion geht es schließlich um nichts weniger als die Grundfrage der Repräsentation, um die Wahrheit von Bildern in spezifischen Zusammenhängen – und letztlich um das Problem des Sichtbarmachens von Geschichte.

In Mirs Projekt ist Stalin nur einer von vielen, der einen kurzen Moment lang auftaucht, um gleich wieder abgelöst zu werden. Dennoch werden schlaglichtartig zentrale Punkte beleuchtet: Stalins Aufstieg zum Nachfolger Lenins unter Ausschaltung seiner Konkurrenten, unter denen Trotzki der bekannteste

CHAINS

General Eisenhower and his friend Roosevelt. Roosevelt and Stalin. Stalin and Trotsky. Leon Trotsky and Frida Kahlo. Kahlo and her husband Diego Rivera. Diego Rivera and Tina Modotti. The photographer Modotti and her friend Edward Weston. And five images further on: Harry Belafonte and Miss Piggy. Since 2000 the New York artist Alexandra Mir has been displaying history filtered through the media, in the form of snapshots, paparazzi photos, film stills, formal portraits, or reproductions of works of art, in her continuous project *Hello*. Each image shows two people, one of whom reappears in the next.

Alexandra Mir thereby perpetuates the postmodern concern with the appropriation of found materials. Yet she is less concerned with deconstructing the function of the image than with a process of recontextualization. Her work sheds light on conceptual categories such as the local and the global, the private and the political, the intimate and the public. The abstract quality inherent in painting is opposed to the "registration" achieved by the photograph; and the continuity of the chain is countered by the fragmented character of its discrete segments. In the opposition of material that is distinct in both origin and function, what is ultimately at stake is nothing less than the fundamental question of visual representation, of the validity of images in specific contexts—and, in the end, the problem of rendering history visible.

In *Hello*, Stalin is but one of many who appear for a moment only to disappear in the next. Nonetheless, his brief presence suddenly places crucial issues in the spotlight: Stalin's rise to power, by means of eliminating his rivals (most notably Trotsky); Stalin as successor to Lenin; and then Stalin's role in World

ist, und der Zweite Weltkrieg. Das Bildmotiv »Stalin«, gemeinsam mit Lenin einer der zentralen Darstellungsgegenstände des Sozialistischen Realismus ist aus der Mitte gerückt. Das Weiterführen der Kette bis in unsere heutige medial von Film und Fernsehen – mit Miss Piggy, Bill Cosby und Sylvester Stallone – beherrschte Welt hinein insistiert auf der Verbundenheit der Systeme über den Modus der medialen Repräsentation hinaus, markiert aber zugleich auch das relationale Eingebundensein in Geschichte.

Alexandra Mir entscheidet sich bei ihrer Bildauswahl nicht für eines der unzähligen gemalten Porträts von Stalin. Sie wählt das offizielle, journalistische Foto als Mittel der Repräsentation. »Der Ort, den eine Epoche im Geschichtsprozeß einnimmt, ist aus der Analyse ihrer unscheinbaren Oberflächenäußerungen schlagender zu bestimmen als aus den Urteilen der Epochen über sich selbst«, schreibt Siegfried Krakauer im *Ornament der Masse*.[1] Wie steht es aber mit der Auseinandersetzung mit dem Bildmotiv »Stalin« im Sozialistischen Realismus? Was uns auf die Kernfrage bringt: Wie geht die Postmoderne im Westen mit dem Erbe der unterschiedlichen Repräsentationssysteme um? Wie mit dem Sozialistischen Realismus selbst?

IDEOLOGIE UND WAHRNEHMUNG

Nichts weniger als eine Grundsatzdebatte in diesem Sinne hat das legendäre Künstlerkollektiv Art & Language mit seiner Serie *Portraits of V. I. Lenin in the Style of Jackson Pollock*[2] aus dem Jahr 1979/80 im Sinn. Hier bringt die konzeptuell arbeitende britisch-amerikanische Gruppierung zwei Referenzsysteme zusammen, die gewöhnlich als diametral entgegengesetzt aufgefasst werden: den abstrakten Expressionismus der US-amerikanischen Moderne der Nachkriegszeit und die realistische Abbildung einer

Alexandra Mir
Hello
Alexandra Mir
Hello
2003

War II. The motif "Stalin"—along with Lenin one of the most frequently represented entities in the art of Socialist Realism—is no longer center-stage. The continuation of the chain so as to include characters we know from films and television in our own media-dominated world (Miss Piggy, Bill Cosby, Sylvester Stallone) insists on the sort of interconnection that is achieved through representation in the media; but, at the same time, it signals the integration of relationships implicit in the narrative of history.

In selecting her images, Alexandra Mir has chosen not to use one of the countless painted portraits of Stalin. She prefers to employ photography as a means of representation, in this case an official photograph, destined for use in the press. As observed by Siegfried Kracauer in *Ornament der Masse* (1927), "in determining the place occupied by an era in the historical process, we find ourselves more convinced by an analysis of its inconspicuous and superficial expressions than by reference to the judgments passed by those living through it."[1] But what of our own response to the motif of "Stalin" in the art of Socialist Realism? Which brings us to our key question: How is postmodernism in the West to deal with the

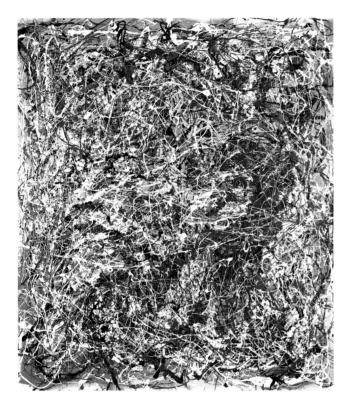

Art & Language
Portrait of V. I. Lenin in the Style of Jackson Pollock V
Art & Language
Portrait of V. I. Lenin in the Style of Jackson Pollock V
1980

Führerikone des Sozialistischen Realismus. Der Titel der Serie steht dabei für das Konzept. In einem Drip painting, das auf den ersten Blick abstrakt und ohne darstellende Referenz zu sein scheint, taucht nach längerem Hinsehen der Kopf von Lenin auf. Die Bildvorlage wurde dabei zunächst in ein Raster gesetzt, um danach in das andere Verfahren übertragen zu werden. Ein Indexverfahren generiert also ein auf den ersten Blick abstraktes Bild.

Doch stellen wir uns zunächst einmal die Frage, wofür die beiden Pole stehen. Beide Systeme liefen

heritage of the various systems of representation? And with Socialist Realism itself?

IDEOLOGY AND PERCEPTION

In 1979–80, it was nothing less than a debate on fundamental principles along these lines that the legendary artists' collective Art & Language had in mind in producing their series entitled *Portraits of V. I. Lenin in the Style of Jackson Pollock*.[2] Here, this Anglo-American group of conceptualists juxtaposed two systems of reference that would normally be understood as diametrically opposed: the abstract expressionism of post-war modernism in the United States, and the realistic rendering of the icon of a leader in the art of Socialist Realism. The title of the series effectively explains the concept that informs it. In a "drip painting," which at first sight looks abstract and without any representational intent, we perceive, after looking for some time, an image of the head of Lenin. A grid was laid over the original pictorial model so that elements of this could be retained in the new version. A representational painting process was thus made to generate an image that, at first glance, appears abstract.

Let us, however, first ask ourselves the question: what do these opposed systems of representation stand for? In terms of historical chronology, they run parallel with each other, but they also relate to two politically antagonistic camps and societies. On one hand we find communist realism, on the other the late modernism evolving within American capitalism. Here, totalitarianism; there, freedom and democracy. The difference between the two, be it socially or socio-politically, could hardly be greater. (All that the two systems appear to have in common is the unusual size of their images). There was, indeed, repeated emphasis on polarity in this sphere, and

historisch parallel und sind politisch antagonistischen Lagern und Gesellschaften zugewiesen. Auf der einen Seite steht der kommunistische Realismus, auf der anderen die Spätmoderne im US-amerikanischen Kapitalismus. Hier Totalitarismus, dort die Freiheit der Demokratie. Der Unterschied in der sozialen und politisch-gesellschaftlichen Situierung kann also größer nicht sein. Gemeinsam scheinen beiden nur die ungewöhnlich großen Formate der Bilder. Die Polaritäten auf diesem Gebiet wurden immer wieder betont, die Kunst des Totalitarismus – des sowjetischen ebenso wie des nationalsozialistischen als antimodern beschrieben. Man muss nicht gesondert erwähnen, dass Lenin, Stalin und auch Adolf Hitler eine Aversion gegen die moderne Kunst hatten. Schon Lenin spricht sich gegen Konzeptionen der Autonomie von Kunst und Literatur, gegen einen »bürgerlich-intellektuellen Individualismus« aus und fordert ihre Stellungnahme im Klassenkampf. Erst in der klassenlosen sozialistischen Gesellschaft wird die Literatur – oder auch die Kunst – frei sein, »weil nicht Gewinnsucht und nicht Karriere, sondern die Idee des Sozialismus und die Sympathie mit den Werktätigen neue und immer neue Kräfte für ihre Reihen werben werden.«[3] In der Sowjetunion wurde das Staatliche Museum für Neue Westliche Kunst mit legendären Sammlungen französischer Malerei des Postimpressionismus und des frühen 20. Jahrhunderts 1947 geschlossen. Adolf Hitler forderte in seiner Eröffnungsrede zur *Großen Deutschen Kunstausstellung* 1937 in München: »Das nationalsozialistische Deutschland aber will eine ›deutsche Kunst‹, und diese soll und wird wie alle schöpferischen Werte eines Volkes eine ewige sein.«[4] Keine so genannte moderne, keine zeitgebundene, keine internationale Kunst sollte entstehen. Hinlänglich bekannt ist der Begriff der »entarteten Kunst«, mit dem der Nationalsozialismus lebende wie historische Positionen moderner Kunst verbot, verfolgte, entfernte und verbannte.

the art of totalitarianism—be it Soviet or National Socialist—has always been described as antimodern.

It hardly needs pointing out that Lenin, Stalin, and Adolf Hitler all had an aversion to modern art. As early as 1905 Lenin took a stand against notions of autonomy in art and literature, which he associated with "bourgeois intellectual individualism," and he made these an issue in his concept of class war. Only in the classless society of socialism would literature—or, indeed, art—be free, "for it is not the quest for profit and the pursuit of career, but only the idea of Socialism and sympathy with the workers that will win ever more new recruits to their ranks."[3] In the Soviet Union the State Museum for New Western Art, with its legendary collections of French postimpressionist and early-twentieth-century painting, was closed in 1947. Adolf Hitler, in his speech at the opening of the Great German Art Exhibition of 1937 in Munich, insisted: "National Socialist Germany desires a 'German art', and this, like all that is of importance to a people, should and will be an art that is eternal."[4] No so-called modern art, no art that was a true expression of its age, no international art was to be produced in Germany. The concept of "degenerate art," with which the Nazis forbade, persecuted, removed, and banned all categories of modern and contemporary art, is all too familiar.

In 1952 Alfred H. Barr, Jr., in his key text "Is Modern Art Communist?" addressed the question of the polarity of the avant-garde and the art of propaganda, a polarity that was apparently not clear to everyone and in every period. Taking up the idea of the impact of art on the masses, he addressed the issue of the branding of the American avant-garde as "Communist." This was, of course, the McCarthy Era, when Barr had to insist, before conservative United States Senate representatives: "A monolithic tyranny

Alfred H. Barr, Jr. hat sich 1952 in seinem Schlüsseltext »Ist moderne Kunst kommunistisch?« mit der Polarität von Avantgarde und Propagandakunst befasst, die offensichtlich nicht für jeden und zu jeder Zeit deutlich war. Die Idee der Massenwirkung aufnehmend, setzt er sich mit der Kategorisierung der amerikanischen Avantgarde als kommunistisch auseinander. Die McCarthy-Ära klingt an, wenn Barr konservativen US-Abgeordneten entgegenhalten muss: »Nonkonformismus und Freiheitsliebe des modernen Künstlers kann eine monolithische Tyrannei nicht dulden, und moderne Kunst ist als Propagandavehikel unbrauchbar, weil sie – solange sie modern ist – zu wenig Anklang bei den Massen findet.«[5] Barr führt eine ideologische Debatte über die Opposition der Modelle und kommt zu dem Schluss, »moderne Kunst kommunistisch zu nennen, ist grotesk und eine schwere Ehrenkränkung für moderne Künstler. [...] Wer direkt oder indirekt unterstellt, moderne Kunst sei ein Unterwanderungsinstrument des Kreml, macht sich einer fantastischen Lüge schuldig.«[6]

»Jedem Zeichen kann man Kriterien einer ideologischen Wertung zuordnen (Lüge, Wahrheit, Richtigkeit, Gerechtigkeit, Güte usw.)«, führt Michail Bachtin in dem unter dem Namen Vološinov publizierten Buch *Marxismus und Sprachphilosophie* diese Beziehung aus. »Der Bereich der Ideologie fällt mit dem Zeichen zusammen. Man kann zwischen ihnen ein Gleichheitszeichen setzen. Wo Zeichen sind, ist auch Ideologie. Alles Ideologische hat Zeichencharakter.«[7] Hier orientiert sich jeder Bereich des ideologischen Schaffens auf seine Weise an der Wirklichkeit und bricht sie auf seine Weise.

Dreißig Jahre nach Alfred H. Barrs ideologischer Verteidigung der Moderne gegen den amerikanischen Konservatismus und gegen die Einverleibung durch den Kommunismus zielen die Aktivitäten von

cannot tolerate the non-conformism and love of liberty of the modern artist, and modern art cannot be exploited as a vehicle for propaganda because—as long as it remains modern—it meets with too little approval from the masses."[5] Barr treated the opposition of the models as an ideological contest, and came to the conclusion that "to call modern art Communist is grotesque and a serious insult to the honor of modern artists. . . . Anyone who either directly or indirectly insinuates that modern art is the Kremlin's instrument of infiltration is guilty of a fantastical lie."[6]

Mikhail Bakhtin, in his volume *Marxism and the Philosophy of Language* published under the name of Valentin Voloshinov, argues for the following correlation: "To every sign there can be allocated the criteria of ideological valuation (falsehood, truth, correctness, lawfulness, quality, etc.). . . . The ideological sphere coincides with the sign. We can say that one equates the other. Wherever there are signs, there is also ideology. Everything that is ideological has the character of a sign."[7] Here, every sphere of ideological creation is oriented, in its own way, to reality, and it refracts reality in its own way.

Thirty years after Barr's ideological defense of modernism against American conservatives and against its attempted annexation into communism, the activities of Art & Language were aimed at theoretical reflection on, and critical examination of, the methods and mechanisms inherent to art. Both the production and the reception of art were here being put to the test. A strategy typical of the approach of this collective consisted in the elaboration of theoretical models as the outcome of contemporary avant-garde practices, which would then be assessed both logically and speculatively. In the context of the student movement of 1968, Art & Language returned to the

Art & Language auf die theoretische Reflexion und kritische Überprüfung kunstimmanenter Methoden und Mechanismen. Sowohl die Produktion als auch die Rezeption von Kunst steht dabei auf dem Prüfstand. Eine typische Strategie des Kollektivs bestand im Erarbeiten theoretischer Modelle als Konsequenz aus aktuellen Avantgardepraktiken, die dann einer logischen und spekulativen Prüfung unterzogen wurden. Im Kontext der 68er-Bewegung nehmen sie nun das Problem des Realismus in der Kunst wieder auf, das gleichzeitig ein Hauptthema in den Kulturdebatten marxistischer Intellektueller in den dreißiger Jahren war – eine Debatte, auf die auch Baudrillard rekurriert, wenn er schreibt: »Die charakteristische Hysterie unserer Zeit dreht sich um die Produktion und Reproduktion des Realen.«[8]

Mit Jackson Pollock haben Art & Language sicher nicht ohne Ironie – auch hinsichtlich der oben geschilderten historischen Debatte – eine Ikone des abstrakten Expressionismus gegen eine Ikone des Kommunismus gesetzt. Mit der Wahl des abstrakten Expressionismus haben sie jedoch nicht nur die historische Gleichzeitigkeit gesucht, um eine ideologische Debatte in eine konzeptuelle Bildmetapher zu überführen. Der abstrakte Expressionismus steht hier gleichzeitig für einen ästhetischen Entwurf, der für die Kulmination der Individualität, der Originalität und der schöpferischen Ausdruckskraft des Künstlers schlechthin angesehen werden kann. Die Fetische der klassischen Moderne sind das Original und die Ausdruckskraft des autonomen Künstlersubjekts. Stärker noch als der Expressionismus der zehner Jahre des 20. Jahrhunderts mit seinen gegenständlichen Bezügen, verlässt sich der abstrakte Expressionismus ausschließlich auf die Subjektivität, auf die Beziehung des Künstlers zu seinem Werk. Wie kein anderer Künstler in diesem Kontext verkörpert Pollock jenen Typus, der den Ausdruck der inne-

problem of realism in art, which in the 1930s had been a key issue in the cultural debates between Marxist intellectuals—debates that Jean Baudrillard had in mind in writing, in 1978: "The characteristic hysteria of our age turns on the production and reproduction of the real."[8]

It was certainly not without irony (an irony that also embraced the aforementioned debates of the past) that, in their choice of Jackson Pollock, Art & Language opposed an icon of abstract expressionism to an icon of communism, Lenin. But, in choosing an exponent of abstract expressionism, they were not only seeking a phenomenon contemporary with communism in order to transform an ideological debate into a conceptual visual metaphor. Abstract expressionism here also stood for an aesthetic model that could be seen as the culmination of individualism, originality, and the creative power of expression per se. The fetishes of classical modernism had been the notions of the original and of the expressive capacity of the autonomous artist. Even more insistently than did the expressionism of the second decade of the twentieth century, with its adherence to the representational, abstract expressionism relied exclusively on the artist's subjectivity, on his relationship with his own work.

More than any other artist in this context, Jackson Pollock embodied the type of artist who strove for the expression of an inner world, of energy, of movement, and gave form to his feelings, rather than merely illustrating them. From 1941 onwards, Pollock sought to realize his goals by means of an automatist technique, and he finally arrived at the process that issued in his famous "drip paintings." The playful designation "Jack the Dripper" referred to the manic character and the supposedly driven originality of this venture. Pollock's excessive subjec-

ren Welt, der Energie, der Bewegung sucht und sei-
nen Gefühlen Gestalt gibt, statt sie zu illustrieren.
Dies versucht er mithilfe der Technik des Automa-
tismus ab 1941 zu verwirklichen und gelangt schließ-
lich zu seinen bekannten Drippings. Die scherzhafte
Bezeichnung »Jack, the Dripper« verweist auf das
Manische und die vermutete getriebene Ursprüng-
lichkeit dieses Unterfangens. Pollocks überhöhter
Subjektivismus wird vom Kollektiv Art & Language
mit den antiindividualistischen Ideen des Sozialisti-
schen Realismus konfrontiert, der laut Lenin »über-
haupt keine individuelle Angelegenheit sein [darf],
die von der allgemeinen proletarischen Sache unab-
hängig ist.«[9]

Für Art & Language geht es jedoch offensichtlich
nicht nur um die Seite der Produktion, sondern auch
um das Gegenüber des Künstlers – den Betrachter.
Im vexierbildartigen Verflechten des All-over des
Drippings mit dem Leninporträt rückt die Frage der
Wahrnehmung ins Zentrum. Im abstrakten Expres-
sionismus wird ihr ein offener Raum der assoziati-
ven Perzeption zugewiesen. Auf die Frage, wie man
seine Arbeiten betrachten soll, antwortet Jackson
Pollock: »Ich finde, er [der Betrachter] soll über-
haupt nichts suchen, sondern passiv schauen – er
soll auf sich wirken lassen, was das Gemälde zu bie-
ten hat, und sich möglichst nicht nach vorgefassten
Ideen und Inhalten darin umschauen.«[10] Basis dieser
Vorstellung ist die modernistische Idee des reinen
Sehens – der reinen Optikalität, die sich auf eine Na-
turalisierung der optischen Wahrnehmung gründet.
Das Visuelle sollte von allen offensichtlich äußer-
lichen Interferenzen gereinigt werden, wie etwa der
narrativen, didaktischen oder anekdotischen Funk-
tion. *Portrait of V. I. Lenin in the Style of Jackson
Pollock* markiert im Überlappen der beiden ästheti-
schen Konzepte das Sehen als kulturell konditionier-
ten Prozess, der ökonomischen Aspekten ebenso

tivism was now contrasted, by Art & Language, with
the anti-individualistic ideas of Socialist Realism,
which, according to Lenin, "[should] have no individ-
ual preoccupations at all that are independent from
the general concerns of the proletariat."[9]

Evidently, however, the interest of Art & Lan-
guage was not only in the production of art, but also
in the counterpart of the artist—the viewer. In the
picture-puzzle entanglement of the "all-over" of the
"drip paintings" with the portrait of Lenin, the ques-
tion of perception is very much to the fore. In ab-
stract expressionism, perception is largely a matter
of free association. In answer to the question as to
how the viewer was supposed to look at his work,
Jackson Pollock answered that he felt that he should
not set out to seek for anything at all; rather, he
should look passively—he should let what the paint-
ing has to offer have its effect upon him and, as far
as possible, not hunt around in it for preconceived
ideas and contents.[10] Underlying this response is the
modernist notion of pure looking, pure opticality,
based on a naturalization of optical perception. The
visual was to be purified of all ostensibly external in-
terference, be it narrative, didactic, or anecdotal.
The series *Portraits of V. I. Lenin in the Style of Jack-
son Pollock* signals, through an overlapping of two
aesthetic concepts, that the act of seeing, as a cultur-
ally conditioned process, is subject to both economic
forces and political and cultural power relations. The
socialization of perception also means the integra-
tion of perception within the history of society.

The relationship between the psychology of per-
ception and conceptual art is crucial here. According
to Art & Language, writing in 1969: "There is a close
connection between research into gestalt theory and
other theories of perception and speculations as to
whether art gives its blessing to our habitual ways

unterliegt wie politischen und kulturellen Machtverhältnissen. Sozialisierung von Wahrnehmung heißt auch die Einbindung von Wahrnehmung in die Sozialgeschichte. Die Beziehung zwischen Wahrnehmungspsychologie und konzeptueller Kunst ist hier der Schlüssel: »Vorstellungen von der Art, ob Kunst unsere gewöhnlichen Sehweisen absegnet und ob wir in der Gegenwart von Kunst imstande oder nicht imstande sind, unsere gewöhnlichen Sehweise aufzugeben, hängen eng mit Untersuchungen über Gestalthypothesen und anderen Wahrnehmungstheorien zusammen«, schreibt Art & Language 1969.[11] Mit der Serie *Portrait of V. I. Lenin in the Style of Jackson Pollock* lenken Art & Language das Augenmerk auf die Frage der Kontextbedingtheit der Wirklichkeits- beziehungsweise Bildwahrnehmung. Die Erkennbarkeit des Motivs hängt von dem ab, was wir bereits wissen, was wir gelernt haben. Eine Repräsentationskritik des Sozialistischen Realismus ist darin bereits enthalten, denn wir kennen das am besten, was uns beigebracht wurde. Kulturelle Konditionierung wäre hier das Schlagwort. Art & Language führen das mit einem weiteren Titel ad absurdum: *Joseph Stalin Gazing Enigmatically at the Body of V. I. Lenin as It Lies in State in Moscow in the Style of Jackson Pollock*[12] Dieses Motiv müsste man wirklich oft gesehen haben, um es wieder zu erkennen.

68ER – GEGEN DIE VERHÄLTNISSE ANMALEN

Verfolgt man die Rezeption der sowjetischen Kunst im Westen aus deutscher Sicht, stößt man zwangsläufig auf das Spezifische dieser Perspektive, beinhaltet sie doch mehrere Schichten der Vernetzung des Themas in einer Art Binnensicht. Die Beschäftigung mit Totalitarismus, Staatsmacht und Geschichte sowie die Reflexion über Kunst und Macht im Allgemeinen arbeitet sich nahe liegenderweise am deutschen Faschismus ab, einem Thema, das vor

Jörg Immendorff
Eine Künstlerfaust ist auch eine Faust
Jörg Immendorff
An Artist's Fist is a Fist, Too
1972

of seeing, and whether, in the presence of art, we are, or are not, in a position to give up our habitual ways of seeing."[11] With the series *Portraits of V. I. Lenin in the Style of Jackson Pollock*, Art & Language drew attention to the issue of the contextualization of how we perceive both reality and images. The recognizability of the motif is dependent on that which we already know, on what we have learnt. These works did, of course, already embrace a critique of the representational devices of Socialist Realism, for we know that best which has been made clear to us. "Cultural conditioning" would here be the catchword we are looking for. Art & Language took this to an absurd extreme with a further picture title: *Joseph Stalin Gazing Enigmatically at the Body of V. I. Lenin as it Lies in State in Moscow in the Style of Jackson Pollock.*"[12] One would really have to have seen this motif frequently to be able to recognize it.

THE GENERATION OF 1968: PAINTING AGAINST THE CIRCUMSTANCES

If we trace the reception of Soviet art in the West from the German point of view, we inevitably come up against what is specific to this perspective, for it

allem seit den sechziger Jahren in den unterschied-
lichsten Medien und mit unterschiedlichen Strate-
gien und Anliegen verfolgt wurde. Das Spektrum
reicht von Felix Droese mit seinem selbst anklagen-
den Titel *Ich habe Anne Frank umgebracht* (1981)
bis zu Martin Kippenbergers *Ich kann beim besten
Willen kein Hakenkreuz entdecken* (1984). Ebenso
kann man »bestimmte Werke von Baselitz, Richter,
Kiefer und Immendorff als Versuch verstehen, deut-
sche Geschichte in figurativer Form zu denken«, wie
Stefan Germer dies einmal beschrieben hat.[13] Wie
man weiß, besann man sich in der Aufbruchsstim-
mung der späten sechziger Jahre im Zuge der Aus-
einandersetzung mit der eigenen Geschichte – mit
der Väter- als Tätergeneration – und der allgemei-
nen Politisierung unter dem Eindruck des Vietnam-
krieges auf die Ideen des Kommunismus als einer Art
utopischem Gegenentwurf. Gestus, Pathos und Iko-
nografie des Sozialismus wurden adaptiert. »Schöne
Poesie ist Krampf im Klassenkampf«, hat Franz-
Joseph Degenhardt gesungen und Künstler wie Jörg
Immendorff führten – die Sprache der revolutionä-
ren Linken aufgreifend – Diskussionen um »Kunst
im politischen Kampf«, die mit der Frage verbunden
waren: »Auf welcher Seite stehst du, Kulturschaffen-
der?«[14] Mit *Eine Künstlerfaust ist auch eine Faust*
(1972) agitiert Immendorff im Stil der ROSTA die
Künstlerkollegen, an die diese Serie in Buchform ge-
richtet ist. Porträts von Marx, Engels, Lenin, Stalin
und Mao begleiten den Aufruf zu einer künstleri-
schen Arbeit im Dienste der gesellschaftlichen Um-
wandlung. Das Motiv einer antiindividualistischen
Kreativität scheint nahezu ungebrochen wieder auf,
wenn Immendorf Marx mit den Worten zitiert: »Die
exklusive Konzentration des künstlerischen Talents
in einzelnen [sic!] und seine damit zusammenhän-
gende Unterdrückung in der großen Masse ist Folge
der Teilung der Arbeit. [...] In einer kommunis-
tischen Gesellschaft gibt es keine Maler, sondern

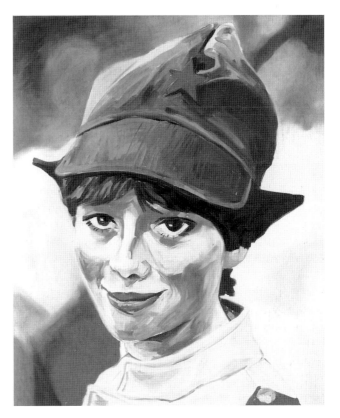

Martin Kippenberger
Sympathische Kommunistin
Martin Kippenberger
The Friendly Communist
1983

embraces several levels of understanding this subject
from what could be understood as an insider's view.
A preoccupation with totalitarianism, with the power
of the state, or with history, and reflections on art
and power in general have arisen in a context over-
shadowed by an awareness of German fascism. Es-
pecially since the 1960s, this subject has been exam-
ined through the most diverse media and with varying
strategies and concerns: from Felix Droese, with his
self-accusatory title *I Murdered Anne Frank* (1981),
to Martin Kippenberger's *For the Life of Me I can't*

höchstens Menschen, die unter anderem auch malen.« Nicht nur das sprachliche Pathos, das im Titel aufscheint, wird hier übernommen. Die Darstellungen selbst orientieren sich an den Plakaten des Sozialistischen Realismus, denen sie als Fragment entnommen sein könnten. Sie sind isoliert und dadurch überhöht, zeitlos und wahr.

IRONISIERUNG

Anfang der achtziger Jahre zeigt Martin Kippenberger in einer ganzen Reihe von Arbeiten einen eher ironischen Umgang mit dem Thema: *Badende Russen nach gelungener Flucht* (1984), *Sympathische Kommunistin* (1983), *Zwei proletarische Erfinderinnen auf dem Weg zum Erfinderkongress* (1984) und *Kulturbäuerin bei der Reparatur eines Traktors* (1985). *Sympathische Kommunistin* zeigt eine junge, attraktive Durchschnittsfrau in Uniform und Kappe, auf der sofort der rote Stern als Emblem hervorsticht. Es gibt keine dezidierten Verweise auf die Sowjetunion. Die besondere Form der Kappe, eine so genannte Budjonowka, die typische Kopfbedeckung der russischen Revolutionäre, ist das einzige bildimmanente Indiz. Der Blick der jungen Frau ist direkt auf den Betrachter gerichtet und legt somit den Charakter des Bildes fest. Es gibt sich als persönliches Porträt mit dem Anstrich von Privatheit. Dies resultiert jedoch vor allem aus der medialen Hybridität des Bildes, das mit seiner Schnappschussästhetik auf die Bildvorlage einer privaten Fotografie verweist – ein Verfahren, dessen sich Kipppenberger häufig bedient hat. Die mediale Ambivalenz teilt es sich jedoch auch mit der Bildproduktion des Sozialistischen Realismus, dem Kontext, auf den Kippenberger hier augenzwinkernd verweist. Seine Arbeiten weisen damit gewisse strukturelle Gemeinsamkeiten mit dieser Malerei auf, die er auch auf der inhaltlichen Ebene bearbeitet. Auch der Sozialistische Rea-

see the Swastika in This (1984). As Stefan Germer once wrote, it was precisely in this way that "certain works by Baselitz, Richter, Kiefer, and Immendorff can be understood as an attempt to think about German history in a figurative form."[13] As is well known, in the late 1960s Germans turned to the ideas of communism as a sort of utopian alternative, be it in response to the general ideological upheaval of that era, or in the course of an engagement with their own history (with the generation of their fathers as potential culprits), or in the spirit of an overall, Vietnam-influenced politicization.

At this time the gestures, the passions, and the iconography of socialism were widely appropriated. For Franz-Joseph Degenhardt, "fine poetry was an irrelevance in the class war"; and artists such as Jörg Immendorff, adopting the vocabulary of the revolutionary left, led discussions about "art in the political struggle," linked with the question: "Whose side are you on, you worker in the service of culture?"[14] In the series *An Artist's Fist is a Fist, Too* (1972), Immendorff attempted, in the style of the ROSTA, to stir his artist colleagues into action, addressing them through this series, which took the form of a book. Portraits of Marx, Engels, Lenin, Stalin, and Mao accompanied the call for artists to work for the transformation of society. The motif of anti-individualistic creativity reappeared almost uninterrupted when Immendorff cited Marx's words: "The exclusive concentration of artistic talent in the individual and its related suppression in the great mass of the people is the result of the distribution of labor. . . . In a Communist society there is no painter but, at the most, people who paint as well as doing other things." It is not only the linguistic emotionalism—as it appears in Immendorff's title—that is being appropriated here. The style of depiction itself takes its cue from the posters of Socialist Realism—Immendorff's images could, in-

lismus verwischt das Verhältnis von Produktion und Reproduktion. In einem Art & Language verwandten Diskurs lenken Kippenbergers Bilder die Aufmerksamkeit von der Subjektivität des Malers auf ihre Verfasstheit als Medien. Sie verknüpfen Hochkunst mit Massenkultur, Öffentliches mit Privatem. Der Anstrich der Intimität, den Kippenberger dem Bild der sympathischen Kommunistin verleiht, trennt es jedoch vom Paradigma der Entindividualisierung des Sozialistischen Realismus. Dadurch wird es quasi zum Gegenentwurf einer staatlich reglementierten, beauftragten und strukturierten Bildproduktion. Gleichzeitig setzt Kippenberger das Private gegen das Heroische und Offizielle. Vielleicht ist dies aber auch nur eine wohl vorbereitete Falle für den Betrachter, ist diese scheinbar unmittelbare Intimität doch nur ein doppelt gefilterter Darstellungsmodus.

Der Titel wie auch das Bild selbst spielen mit unterschiedlichen Rezeptionsebenen und bieten mehrere Lesarten an: Zum einen kann man dem Bild die Bezeichnung ganz linear als deskriptive Beschreibung zuordnen, zum anderen kann man den Titel auf ironische Weise mit der Rhetorik des kalten Krieges, dem Berufsverbot für kommunistische Lehrer in der BRD und anderen sozialen und politischen Konnotationen in Verbindung bringen. Wie stets ist bei Kippenberger nichts als das zu nehmen, was es auf den ersten Blick zu sein scheint. Er treibt ein fintenreiches Spiel mit unterschiedlichen Repräsentationsmustern und -ebenen, dem nicht zuletzt auch eine Debatte um Originalität und Autorschaft eingeschrieben ist, wenn er die Frage nach der fotografischen Vorlage und deren Referenzialität offen lässt.

OST UND WEST

Man kann mit einiger Bestimmtheit behaupten, dass der Weg der Rezeption unterschiedliche Filter

deed, be fragments extracted from them. Viewed in isolation, however, they are exaggerated, timeless, and true.

THE USE OF IRONY

In the early 1980s Martin Kippenberger adopted a somewhat ironic approach to this subject in an entire series of works: *Russians Bathing after a Successful Flight* (1984), *The Friendly Communist* (1983), *Proletarian Inventors on the Way to the Inventors' Congress* (1984), and *Culture Peasants Repairing a Tractor* (1985). *The Friendly Communist* shows an attractive, young, average woman in a uniform and a cap, on which the red star immediately stands out as an emblem. There is no unambiguous allusion to the Soviet Union, although there is a single visual clue in the particular form of the cap, a so-called *budjonovka*, the typical headgear of Russian revolutionaries. The young woman looks directly at the spectator and thereby determines the character of this picture. It purports to be a personal portrait with an air of intimacy. This, however, is above all explained by the fact that the picture is a hybrid in terms of medium: with its snapshot aesthetic, it alludes to the pictorial model of a private photograph—a device that Kippenberger often employed. This, however, is an ambivalence shared with the image production of Socialist Realism, the context to which Kippenberger here playfully refers. Moreover, his work also evinces certain structural characteristics shared with that sort of painting, which he additionally cultivates in terms of his subject. Even Socialist Realism blurred the relationship between production and reproduction.

In a discourse related to the approach of Art & Language, Kippenberger's images draw our attention from the painter's subjectivity to their own mode of composition. They link high art with mass culture,

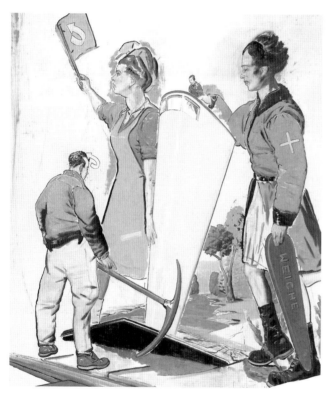

Neo Rauch
Weiche
Neo Rauch
Railroad Switch
1999

durchläuft und zumindest in der zeitgenössischen Kunst in Deutschland noch immer in Ost und West geteilt ist. In der jüngeren Generation erzählt vor allem der Heisig-Schüler Neo Rauch aus der Binnensicht des sozialistischen Alltags, aus der persönlichen Begegnung und Erfahrung mit den Gegebenheiten. Strukturell vergleichbar mit Komar & Melamid arbeitet er in einer Art kontrollierter Regression die Bildwelt seiner Kindheit ab: die Figuren der Werbegrafik der DDR, das typische Design, die Kleidung, die Plakate, die Fähnchen, Schaufenster und Schriftzüge dekontextualisiert er versatzstückhaft zu einem

the public with the private. The air of intimacy that Kippenberger bestows on the image of the nice communist distinguishes it, however, from the paradigm of deindividualization found in Socialist Realism. As a result, this picture becomes almost the counter-model of the production of commissioned and ideologically structured images regulated by the state. At the same time, Kippenberger opposes the private to the heroic and official. Even if this is perhaps only a well-prepared trap for the viewer, this apparently unmediated intimacy is only a doubly filtered mode of representation.

Both the picture itself and its title play on various levels of reception, and offer the possibility of various readings: one can, for example, assign the title in a totally linear (that is to say, descriptive) fashion to the picture; but one can also link the title ironically with the rhetoric of the Cold War, with the ban on the appointment of teachers who were communists in the former West Germany, and with other social and political connotations. As always in the case of Kippenberger, nothing is as it appears at first glance. Kippenberger plays a slippery game with various models and levels of representation. And, when he leaves open the question of the photographic model and its own references, this is accompanied by a debate on objectivity and authorship.

EAST AND WEST

One can assume with some certainty that the road to reception runs through a variety of filters and that, at least in the case of contemporary art, Germany is still divided into East and West. Among artists of the younger generation, it is above all Neo Rauch, a pupil of Bernhard Heisig, who tells us of his personal encounters and experiences with the prevailing circumstances from the point of view of one

kulissenhaften Theater, in dem der »neue« Mensch des Sozialistischen Realismus emsig, schraubt, montiert und aufbaut. Sein Zentrum hat er jedoch verloren. Von einer Durchlöcherung der eigenen Tradition mag die Rede sein. Pathetisch könnte man es so formulieren: Die alles reglementierende Staatsmacht hat ihn in ein Marionettentheater entlassen. Die emsige Betriebsamkeit, die auf manchen Bildern Neo Rauchs herrscht, fügt nichts zu einer Einheit, ebenso wenig wie sich die Bilder selbst zu einer Einheit zusammenfügen. Auch die Figuren kommen nicht zueinander. Entweder finden sie sich alleine in den bonbonfarbenen Versatzstücken einer aus den Fugen geratenen Plastikwelt wieder oder aber ihre Kommunikation läuft ins Leere. Sie bleiben isoliert, nebeneinander gesetzt. Das viel beschworene Miteinander im Sozialismus scheint es hier nicht zu geben. Zudem wird die Aktion nicht in Funktion überführt. In seinem Bild *Weiche* steht der Mann mit der Spitzhacke unvermittelt neben der ein Fähnchen schwenkenden Arbeiterin, eine zweite hat die Weiche in der Hand, die jedoch wiederum ohne Verbindung ist. Sie wird wohl kaum einen Mechanismus in Gang setzen können. Was bleibt, ist die Allegorie.

Auch Norbert Bisky beschwört die Bildwelt des Sozialistischen Realismus. Seine Aneignungen erinnern an eine Ende der siebziger Jahre geführte Debatte, in der Künstlern wie Baselitz, Kiefer, Lüpertz oder Syberberg Nähe zum Nationalen und zur nationalsozialistischen Ästhetik vorgeworfen wurde. In seinen Bildern kreiert er einen Bildkosmos blonder Jungmänner als Synthese der Ideale von NSDAP und KPdSU. Ob seine Bilder aus Provokationslust, kalkulierter Anrüchigkeit oder anderen Motiven entstanden sind, dem Publikum scheinen die Schauer der Blasphemie zu gefallen. Ihn interessiert offensichtlich der Körperkult des Sozialistischen Realismus mit seiner Vorliebe für den jungen, gesunden Körper.

who knows everyday life in the former East Germany at first hand. Comparable in structural terms with Komar & Melamid, he works through the visual world of his childhood in a sort of controlled regression: figures from the ideological banners of the former East German, the typical design, clothing, posters, pennants, shop windows, and types of lettering, are decontextualized, and reduced to props on a deceptive stage set, where the "New Man" of Socialist Realism busily tightens screws, assembles furniture, and puts up buildings.

In these pictures, however, the "New Man" has lost his center. We could speak of a process of eroding ones own tradition. Or, in emotional terms, it could be said that the all-regulating power of the state has now abandoned the "New Man" in a world that is a mere puppet theater. The keen industriousness that prevails in many of Neo Rauch's pictures does not issue in unity, no more than the pictures as a group constitute a unity. The figures are not truly together. They either find themselves isolated among the candy-colored props of a plastic world that has gone to pieces, or their attempts at communication lead nowhere. Even standing side by side, they remain isolated. Of the much-vaunted togetherness in socialism we see nothing. Action, moreover, never becomes function. In his painting *Railroad Switch* the man with the pickax stands right next to the female worker waving a pennant. A second girl has a railroad switch in her hand, but it is connected with nothing else. She will hardly be able to set a mechanism in motion. All that remains is allegory.

Norbert Bisky, too, evokes the visual world of Socialist Realism. His own appropriations recall the debates of the late 1970s, in which artists such as Baselitz, Kiefer, Lüpertz, and Syberberg were accused of undue proximity to an aesthetic that was

Norbert Bisky
Flieger von morgen
Norbert Bisky
Future Pilot
2002

Den Jugendkult hat Bisky aus seinen offensichtlichen Vorbildern, der sowjetischen Bildproduktion, herausgelöst. Er übernimmt die Kompositionsmuster und die Körperlichkeit bis hin zur exakten Kopie von Motiven. Offensichtlich sind Anleihen bei Alexander Deineka zu erkennen, dessen Arbeit er auf zwei unterschiedlichen Ebenen in sein eigenes Werk einfließen lässt. Zum einen gibt es die kompositorische und malerische Aneignung, zum anderen füllt er Deinekas Bildtitel bisweilen mit neuen Bildinhalten – so geschehen mit *Zukünftige Flieger* (Kat. S. 231). Der Bruch mit der Ästhetik des Sozialistischen Realismus ist hier nicht unbedingt auf den ersten Blick zu erkennen. Bisky schreibt sich stärker in die Tradition ein als jeder andere Künstler. Der Versuch der Identifikation mit den idealisierten Heroen und die Ambivalenz der Bilder in ihrer Verführungskraft, die nicht allein in ihrer sexuellen Allusion und Konnotation liegt und deren homosexuellen Subtext Bisky überhöht beziehungsweise fortschreibt, wird deutlich.

nationalist, indeed National Socialist. In his own pictures, Bisky creates a visual cosmos of blond youths as a synthesis of the ideals of the Nazi Party and the CPSU. Whether his pictures were produced out of a desire to provoke, as an instance of calculated disrepute, or for other motives, the frisson of blasphemy appears to have pleased the public. There was evidently much interest in the cult of the body in Socialist Realism, with its fondness for youth and health.

Bisky in fact frees the cult of youth from its apparent models in Soviet image production. But he nonetheless adopts the compositional models and the corporeality found there, and goes as far as making exact copies of certain motifs. Especially clear are his borrowings from the work of Aleksander Deineka, which influenced Bisky on two distinct levels. To begin with, there are compositional and painterly appropriations. Secondly, Bisky sometimes provides new subject matter for Deineka's own picture titles—as in the case of *Future Pilots* (see cat. p. 231). It is not necessarily at first glance that we are here able to detect the break with Socialist Realism. Indeed, Bisky adheres to this tradition more firmly than any other artist. What is clear is Bisky's attempt to identify with the idealized heroes, and the ambivalence of the images as regards their power of attraction. This resides not only in their sexual allusions and connotations, but also in their homosexual subtext, which Bisky either exaggerates or perpetuates.

Among artists of the previous generation, it was figures such as Baselitz and Richter—themselves trained in the tradition of Socialist Realism in East Germany before emigrating to the West—who sought in their painting an engagement with German history from this specific point of view. This has repeatedly been true also of Georg Herold, an artist who, in 1974, at the age of twenty-seven, was deported from

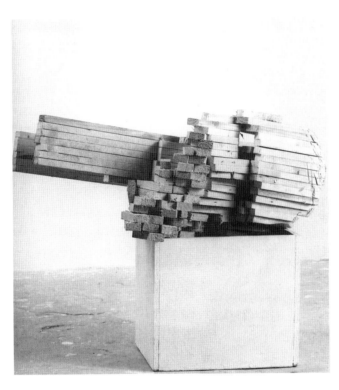

Georg Herold
Stalin
Georg Herold
Stalin
1984

East to West Germany. One of his sculptures made of roof slats is called *Stalin* (1984). To the bronze statue atop its gilt pillar Herold opposes the use of "poor materials," thereby contravening the grandiosity of the monumentalism found in the Soviet Union and its satellite states. Those fetishes of monumental propaganda were made of granite, marble, or bronze, to the eternal glory of the Soviet people. The cult of personality and of the leader was one of the supporting pillars of Soviet visual propaganda: year after year, Stalin appeared in countless pictures, posters, and statues, on plates, and in the form of porcelain knick-knacks, just like the mythologized Lenin, with whom he was sometimes also shown. The omnipresence of the image of the leader, as it was during Stalin's lifetime, is countered by Herold, in these later days, with the casual quality of rough wood, of the shack. And the hyper-realist, almost photographic pictorial quality of Socialist Realism is compromised by abstraction, which allows only vague associations and, as Art & Language had already shown, requires a high degree of participation from the spectator.

Nostalgic idolatry is out of the question: "The name (*nomen*) is clearly a reference (*omen*) to the politician's claim to be honored through monuments (stone pillars), while the good-for-nothing in the name anticipates the bloody means he will employ. Herold's monument to Stalin circumnavigates the petty artistic dilemma as to how the subject should be dressed, through the invention of the snow-white coat-pedestal. The enforced inclination of the viewer's head on looking at Herold's work, provoked by the slant in its own positioning, prompts thought, but also imitation. The history of the world (or, by way of substitution, Herold's version of history) would have turned out differently if Stalin himself had had the chance to position his own head at a slant."[15] Herold also reverts to the material aspect of the post-revolu-

In der Vätergeneration waren es Künstler wie Baselitz und Richter – die in der DDR selbst in der Tradition des Sozialistischen Realismus geschult wurden und dann in den Westen übersiedelten –, die aus dieser spezifischen Perspektive heraus in ihrer Malerei die Auseinandersetzung mit der deutschen Geschichte suchten. Dies gilt auch für Georg Herold, der 1974 im Alter von 27 Jahren von der DDR in den Westen abgeschoben wurde. Er hat sich immer wieder mit dem Thema befasst: *Stalin* (1984) heißt eine seiner Skulpturen aus Dachlatten. Gegen die Bronzestatue auf goldener Säule setzt er die Verwendung von »armen Materialien« und konterkariert somit

die Praxis der monumentalen Setzung von Denkmä-
lern, wie sie in der Sowjetunion und ihren Satelliten-
staaten praktiziert wurde. Jene Fetische der Monume-
ntalpropaganda waren aus Granit, Marmor und
Bronze – für die Ewigkeit und zum Ruhm des sowje-
tischen Volkes gemacht. Der Personen- und Führer-
kult war eine der tragenden Säulen der sowjetischen
Bildpropaganda: Jahr für Jahr erschien Stalin auf
ungezählten Bildern, Plakaten und Statuen, auf Tel-
lern und als Porzellannippes, ebenso wie der mytho-
logisierte Lenin, mit dem er sich auch gemeinsam
abbilden ließ. Der Allgegenwärtigkeit des Führerab-
bildes, wie sie zu Stalins Lebzeiten praktiziert wur-
de, stellt Herold in der Nachzeitigkeit die Beiläufig-
keit des rohen Holzes, der Baracke entgegen, der
hyperrealistischen, nahezu fotografischen Bildhaftig-
keit die Abstraktion, die nur noch vage Assoziationen
erlaubt und, wie schon bei Art & Language gezeigt,
eine hohe Ergänzungsleistung des Betrachters erfor-
dert. Nostalgische Idolatrie verbietet sich von selbst:
»Der Name (Nomen) gibt einen deutlichen Hinweis
(Omen) auf den Anspruch des Politikers, durch Denk-
mäler (Säulenstein) geehrt zu werden, während der
Tropf im Namen die blutigen Mittel vorwegnimmt.
Herolds Stalindenkmal umgeht die bildnerisch pein-
liche Hosen- und Mantelfrage durch die Erfindung
des blütenweißen Mantelsockels. Das Schräglegen
des Kopfes beim Betrachten von Herolds Arbeit,
veranlasst durch deren Schräglage führt beim Be-
trachten zum Denk(mal)en. Die Geschichte der Welt
(ersatzweise die Geschichte Herolds) wäre anders
verlaufen, wenn Stalin selbst die Möglichkeit gehabt
hätte, den Kopf schräg zu legen.«[15] Herold nimmt
die Materialität der nachrevolutionären russischen
Avantgarde der späten zehner und frühen zwanziger
Jahre auf. Die Dekorationen für Agitation und Propa-
ganda wurden in dieser Zeit ebenfalls aus billigen
und wenig dauerhaften Materialien hergestellt, da
die neuen revolutionären Ideen schnell unters Volk

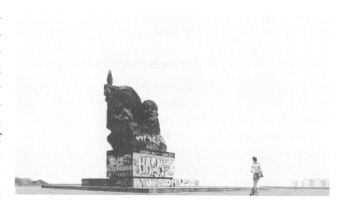

Hendrik Krawen
Ernst 2001
Hendrik Krawen
Ernst 2001
2001

tionary Russian avant-garde. The street decorations
of that period, installed in the interests of agitation
and propaganda, were also made of cheap and non-
durable materials. The new revolutionary ideas were
supposed to be transmitted rapidly to the people. As
in the case of those works, we can find in Herold's
sculpture a timely, and thus transient, quality.

This is an idea taken up by Hendrick Krawen in
his picture *Ernst 2001*. Here, he adopts the stance of
the archaeologist in that his method consists in es-
tablishing and identifying distinct layers. After the
collapse of the communist regime and the fall of the
Berlin Wall, the questioning of Marxism assumes vi-
sual form. At the center Krawen places the imposing-
ly heroic monument to Ernst Thälmann, under
whose chairmanship the German Communist Party
was brought into line with the Soviet Communist
Party and subordinated to the Stalinist system of the
USSR. Thälmann was murdered in Buchenwald con-
centration camp in 1944. In silent greatness, Thäl-
mann lifts his gaze to the sky. Behind him, cast in
bronze on a massive concrete pedestal, waves the

gebracht werden sollten. Herolds Skulptur ist ebenso wie diesen Zeitlichkeit und somit Vergänglichkeit eingeschrieben.

Ein Gedanke, den Hendrik Krawen in seinem Bild *Ernst* 2001 aufnimmt. Er übernimmt die Position des Archäologen. Seine Methode ist die Schichtung. Hier manifestiert sich nach dem Zusammenbruch der kommunistischen Regime und dem Fall der Mauer die Infragestellung des Marxismus im Bild. Ins Zentrum rückt er das monumentale heroische Denkmal Ernst Thälmanns, unter dessen Vorsitz die KPD mit der KPdSU gleichgeschaltet und dem stalinistischen System der UdSSR untergeordnet wurde. 1944 wurde Thälmann im KZ Buchenwald ermordet. In stiller Größe richtet die Gestalt des kommunistischen Führers den Blick gen Himmel. Hinter ihm weht die hehre Fahne – in Bronze gegossen auf wuchtigem Betonsockel, umgeben nur vom Himmel. In der Ferne sind ein paar Hügel und eine Plattenbausiedlung zu sehen. Was bleibt, ist eine Leere, die durch die Monotonie der grisailleähnlichen Malerei noch unterstrichen wird, ist Starre, Bewegungslosigkeit, die Zeit steht beinahe still. Man denkt an den Klassizismus, an den Verfall der Ruine in der Romantik. Krawens Arbeit versinnbildlicht weniger einen Denkmalsturz, als vielmehr das Übereinanderlagern von Zeitschichten, die gleichzeitig für politische Systeme stehen. Sie ist eine Metapher für die neue Form des globalen Kapitalismus nach dem Kollaps des real existierenden Sozialismus. In der postmodernen, postrevolutionären, postindustriellen und postkommunistischen Gesellschaft hat die Graffiti-Kultur, die wir aus den New Yorker U-Bahnstationen geerbt haben, die klassizistische Monumentalpropaganda des Sozialistischen Realismus eingeholt, durchdrungen und überschrieben. Die Ruine steht noch.

noble flag. It is surrounded only by sky. In the distance we can see two hills and a settlement with prefabricated housing. All that remains is a vacuum (additionally emphasized through the monotony of a painting technique that resembles *grisaille*), rigidity, lack of movement, time standing almost still. One is reminded of the images of classicism, of the ruins so beloved of romanticism. But Krawen's work is not so much about the decline of a monument as the superimposition of distinct eras of history, which also stand for distinct political systems. It is a metaphor of the new global capitalism, after the collapse of "real existing Socialism." In postmodern, postrevolutionary, postindustrial, and postcommunist society, the graffiti-culture inherited from the subway stations of New York has overtaken, penetrated, and overwritten the classical monumental propaganda of Socialist Realism. The ruin still stands.

1. Siegfried Kracauer, *Das Ornament der Masse* (1927), cited from: *Siegfried Kracauer: Schriften*, ed. Imka Mülder-Bach, vol. 5/2, Aufsätze 1927–1931 (Frankfurt am Main, 1990), pp. 57–67, this passage on p. 57.
2. The British-American artists' group Art & Language was founded in 1968. *The Portraits of V. I. Lenin* series is a collective work by Mel Ramsden and Michael Baldwin and was produced in 1979–80, after the dissolution of the American section of the group.
3. Wladimir Iljitsch [Vladmir Ilyich] Lenin, "Parteiorganisation und Parteiliteratur" [Party Organization and Party Literature](1905), cited from: *Wladimir Iljitsch Lenin, Werke*, ed. Institut fur Marxismus-Leninismus beim ZK der SED, vol. 10, *November 1905 bis Juni 1906* (Berlin, 1959), pp. 29–34, this passage on p. 33.
4. Adolf Hitler, speech at the opening of the *Great German Art Exhibition* (summer 1937), in: Charles Harrison and Paul Wood, eds., *Kunsttheorie im 20. Jahrhundert*, vol. 1, *1885–1941* (Ostfildern, 2003), pp. 527–30, this statement on p. 528.
5. Alfred H. Barr, Jr., "Is Modern Art Communist?," *New York Times Sunday Magazine*, 14 December 1952, pp. 22–23, 28–30.
6. Barr 1952 (see note 5).
7. Valentin N. Voloshinov (= Mikhail Bakhtin), *Marxismus und Sprachphilosophie: Grundlegende Probleme der soziologischen Methode in der Sprachwissenschaft*, ed. Samuel Weber (Frankfurt am Main, 1975), p. 55.

1. Siegfried Krakauer, »Das Ornament der Masse« (1927), in: Ders., *Schriften, Aufsätze 1927–1931*, hrsg. von Inka Mülder-Bach, Bd. 5.2, Frankfurt am Main 1990, S. 57.
2. Die britisch-amerikanische Künstlergruppe Art & Language wurde 1968 gegründet. Die Serie ist eine Gemeinschaftsarbeit von Mel Ramsden und Michael Baldwin und 1979/80 nach der Auflösung der amerikanischen Gruppe entstanden.
3. Wladimir Iljitsch Lenin, »Parteiorganisation und Parteiliteratur« (1905), in: Ders., *Werke. November 1905 bis Juni 1906,* hrsg. vom Institut für Marxismus-Leninismus beim ZK der SED, Bd. 10, Berlin 1959, S. 33.
4. Adolf Hitler, »Eröffnungsrede zur großen Deutschen Kunstausstellung« (Sommer 1937), in: *Kunsttheorie im 20. Jahrhundert,* hrsg. von Charles Harrison und Paul Wood, Bd. 1, Ostfildern-Ruit 2003, S. 528.
5. Alfred H. Barr, Jr., »Ist moderne Kunst kommunistisch?«, in: *New York Times Sunday Magazine,* 14.12.1952, S. 22–23 und 28–30.
6. Ebd.
7. Valentin N. Vološinov (=Mikhail Bachtin), *Marxismus und Sprachphilosophie. Grundlegende Probleme der soziologischen Methode in der Sprachwissenschaft,* hrsg. von Samuel Weber, Frankfurt am Main 1975, S. 55.
8. Jean Baudrillard, »Die Präzession der Simulakra« (1978), in: Ders., *Agonie des Realen,* Berlin 1978, S. 40.
9. Lenin 1905 (wie Anm. 3), S. 30.
10. Jackson Pollock, »Interview mit William Wright« (Sommer 1950), in: *Jackson Pollock,* Ausst.-Kat. Museum of Modern Art, New York 1967, S. 79–81.
11. Art & Language (Terry Atkinson), »Einleitung zu Art-Language«, in: *Art-Language,* 1, 1. Mai 1969, S. 1–10. *Art-Language* war die Zeitschrift, die von der Gruppe herausgegeben wurde.
12. Siehe auch »Joseph Stalin Gazing Enigmatically at the Body of V. I. Lenin as It Lies in State in Moscow in the Style of Jackson Pollock«, in: *File,* Bd. 4, 4, 1980.
13. Stefan Germer, »Die Wiederkehr des Verdrängten. Zum Umgang mit deutscher Geschichte bei Georg Baselitz, Anselm Kiefer, Jörg Immendorff und Gerhard Richter« (Vortrag am Centre Pompidou 1994), in: Julia Bernard (Hrsg.), *Germeriana. Unveröffentlichte oder übersetzte Schriften von Stefan Germer,* Köln 1999, S. 40.
14. Jörg Immendorff, Hier und Jetzt. *Das tun, was zu tun ist,* Köln/New York 1973.
15. Werner Büttner und Albert Oehlen in: *Georg Herold. Unschärferelation,* Ausst.-Kat. Neue Gesellschaft für Bildende Kunst, Berlin 1985, S. 27.

8. Jean Baudrillard, *Die Präzession der Simulacra* (1978), cited from: Jean Baudrillard, *Agonie des Realen* (West Berlin 1978), p. 40.
9. Lenin 1959 (see note 3), p. 30.
10. Jackson Pollock, "Interview with William Wright" (summer 1950), in: *Jackson Pollock,* exh. cat. Museum of Modern Art, New York (New York 1967), pp. 79–81.
11. Art & Language (Terry Atkinson), "Introduction to Art-Language," *Art-Language,* 1/1 (May 1969): pp. 1–10. *Art-Language* was the journal published by the Art & Language co-operative.
12. See also: "Joseph Stalin Gazing Enigmatically at the Body of V. I. Lenin as it Lies in State in Moscow in the Style of Jackson Pollock," *File,* 4/4 (1980).
13. Stefan Germer, "Die Wiederkehr des Verdrängten. Zum Umgang mit deutscher Geschichte bei Georg Baselitz, Anselm Kiefer, Jörg Immendorff und Gerhard Richter," lecture given at the Centre Pompidou, Paris in 1994, published in: Julia Bernard, ed., *Germeriana: Unveröffentlichte oder übersetzte Schriften von Stefan Germer* (Cologne, 1999), pp. 38–55, this statement on p. 40.
14. Jörg Immendorff, *Hier und Jetzt: Das tun, was zu tun ist* (New York, 1973).
15. Werner Büttner & Albert Oehlen, in: *Georg Herold, Unschärferelation,* exh. cat. Neue Gesellschaft für Bildende Kunst, West Berlin (West Berlin, 1985), p. 27.

BILDTEIL II ILLUSTRATION
SECTION II

MALEREI, ZEICHNUNGEN, PAINTINGS, DRAWINGS,
FOTOGRAFIE, SKULPTUREN PHOTOGRAPHY, SCULPTURES

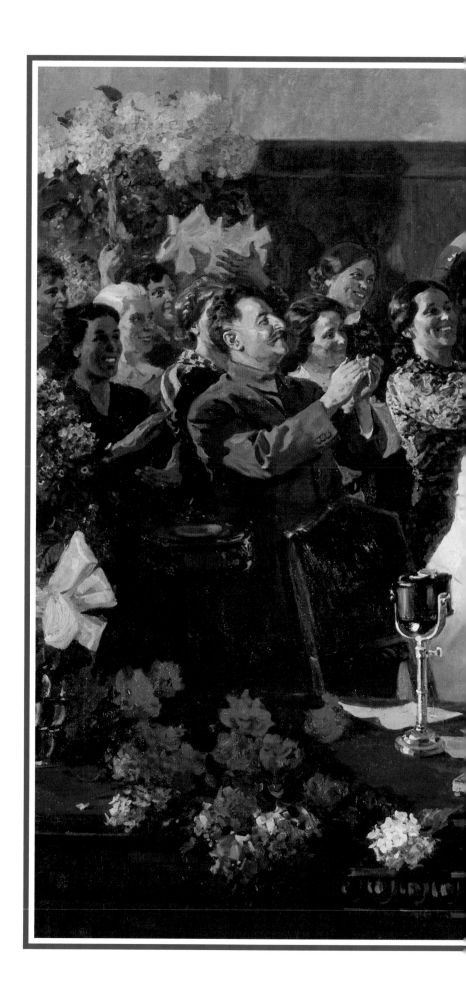

Wassilij Jefanow
Unvergessliche Begegnung
Vasilii Iefanov
An Unforgettable Encounter
1936–37

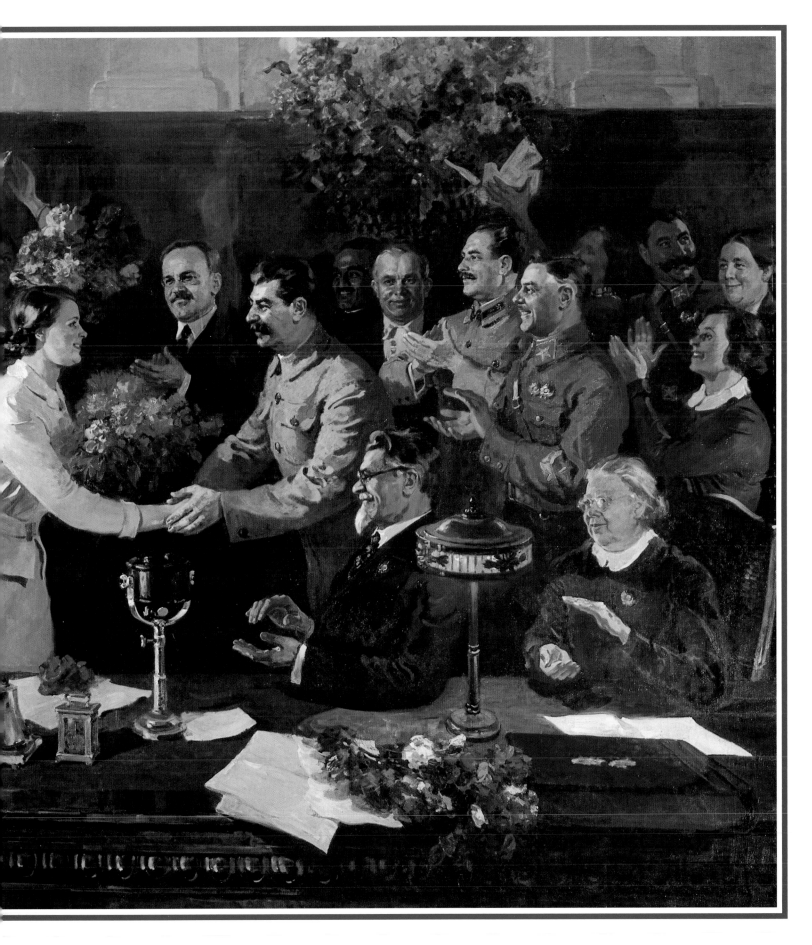

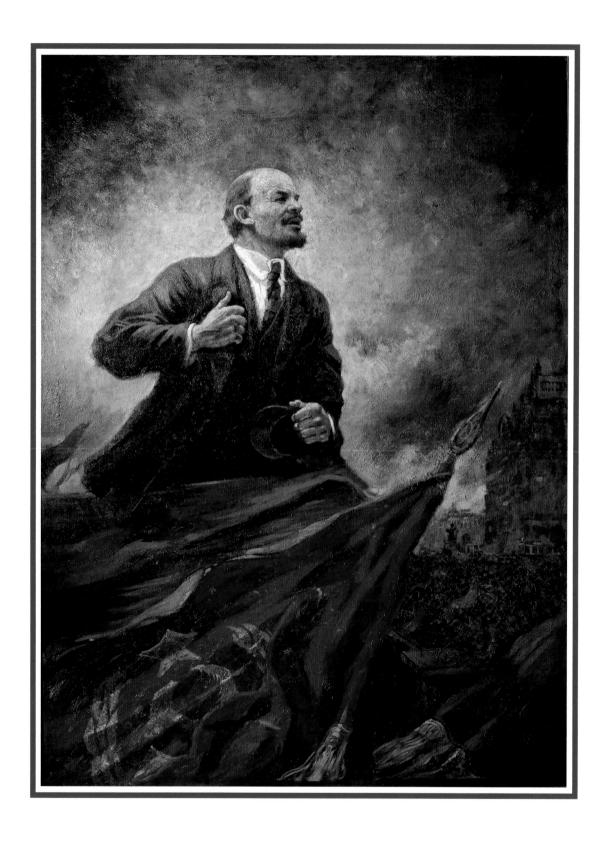

Alexander Gerassimow
W. I. Lenin auf der Tribüne
Aleksander Gerasimov
V. I. Lenin on the Tribune
1930

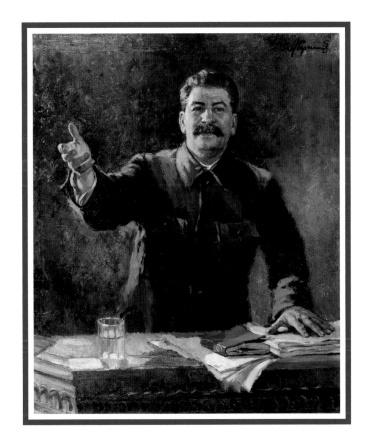

Alexander Gerassimow
Porträt von Stalin
Aleksander Gerasimov
Portrait of Stalin
1939

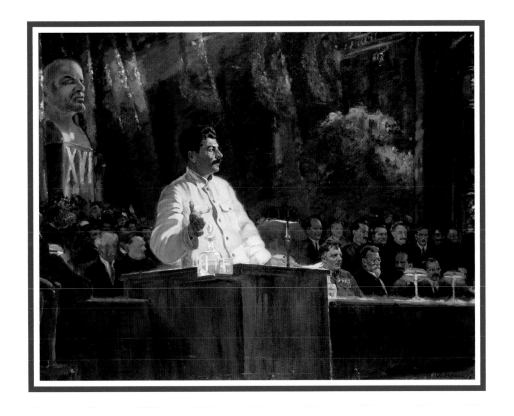

Alexander Gerassimow
J. W. Stalin erstattet dem XVI. Kongress
der WKP (b) Bericht
Aleksander Gerasimov
I. V. Stalin Reports at the Sixteenth
Congress of the VKP (b)
1935

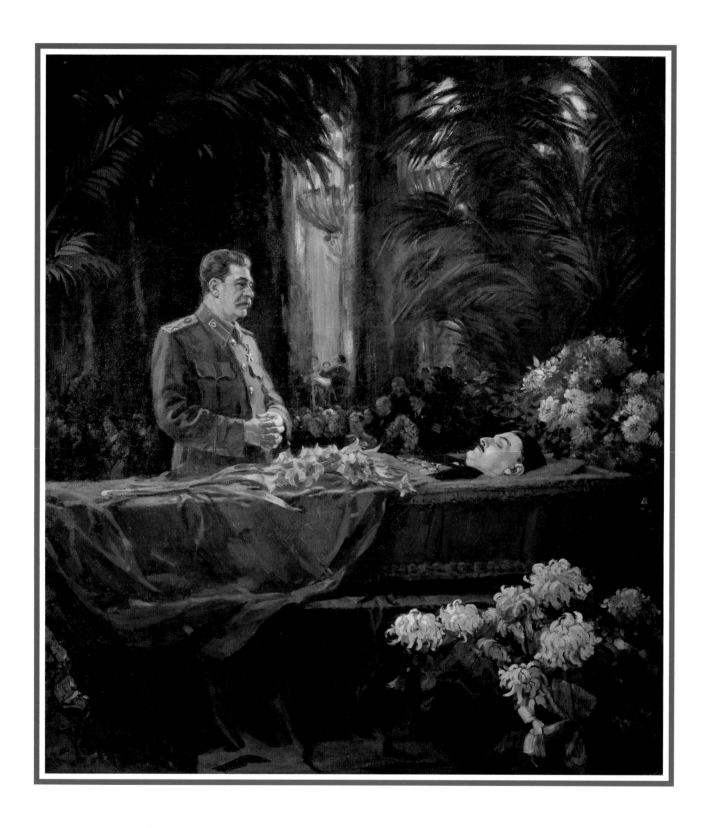

Alexander Gerassimow
J. W. Stalin am Sarg von A. A. Schdanow
Aleksander Gerasimov
I. V. Stalin at the Coffin of A. A. Zhdanov
1948

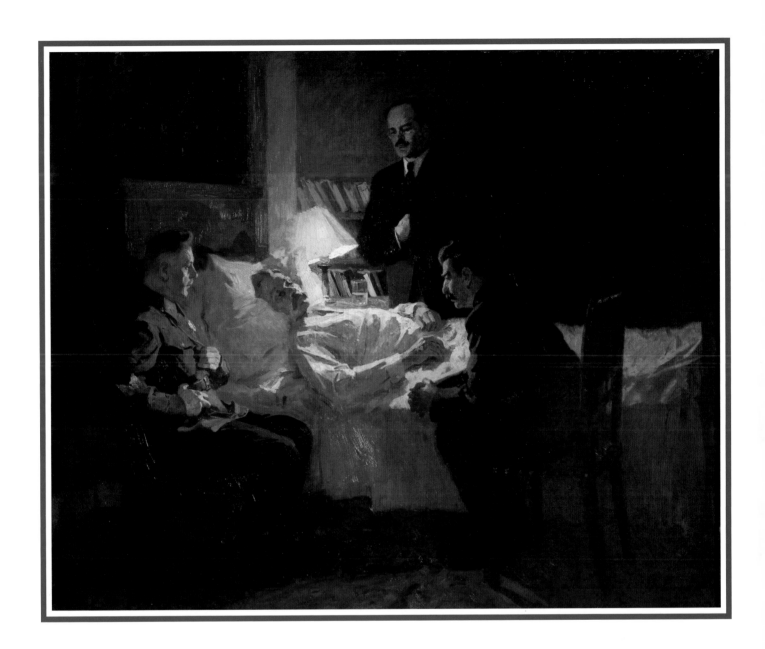

Wassilij Jefanow
J. W. Stalin, K. E. Woroschilow und
W. M. Molotow an Gorkis Krankenbett
Vasilii Iefanov
I. V. Stalin, K. E. Voroshilov, and
V. M. Molotov at Gorky's Sick Bed
1940–44

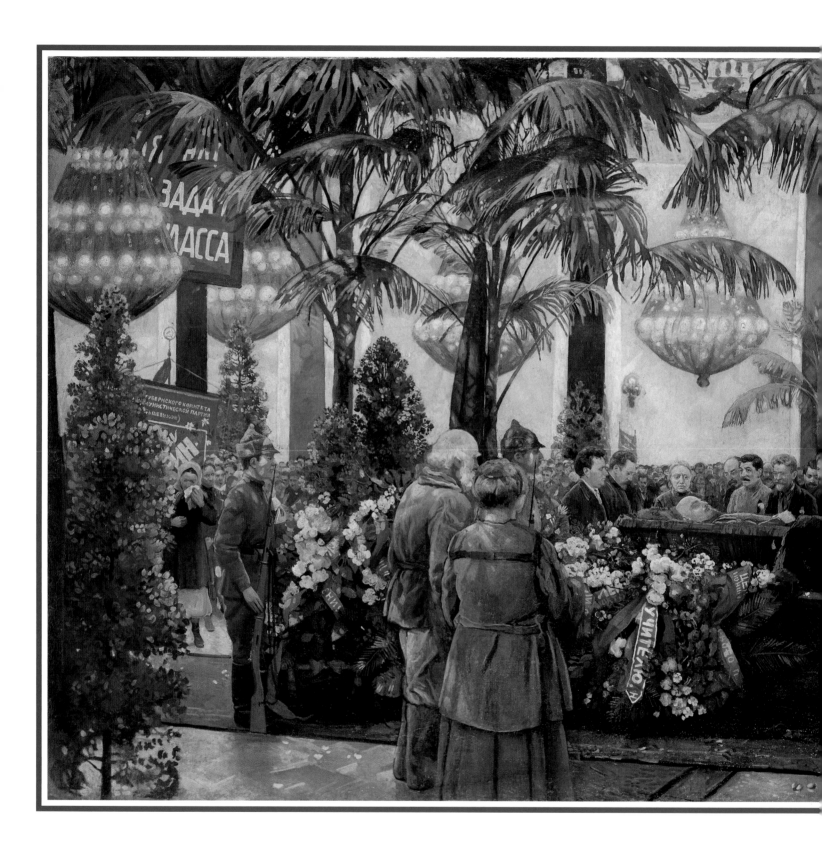

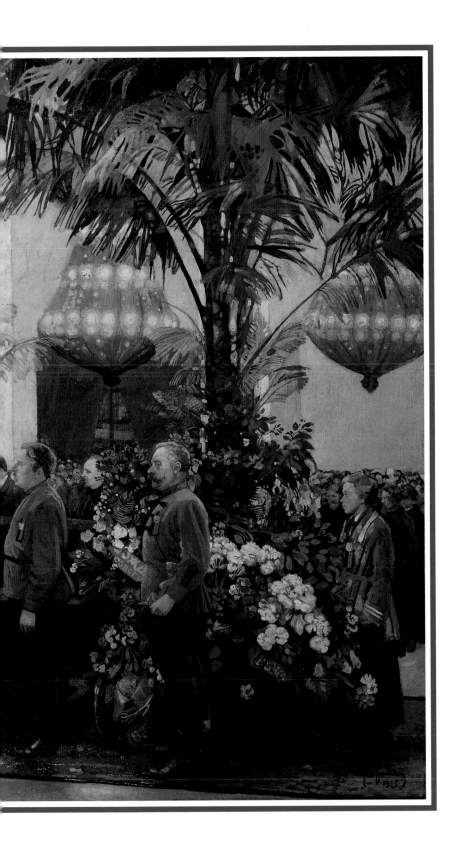

Isaak Brodski
Am Sarg des Führers
Isaak Brodski
At the Coffin of the Leader
1925

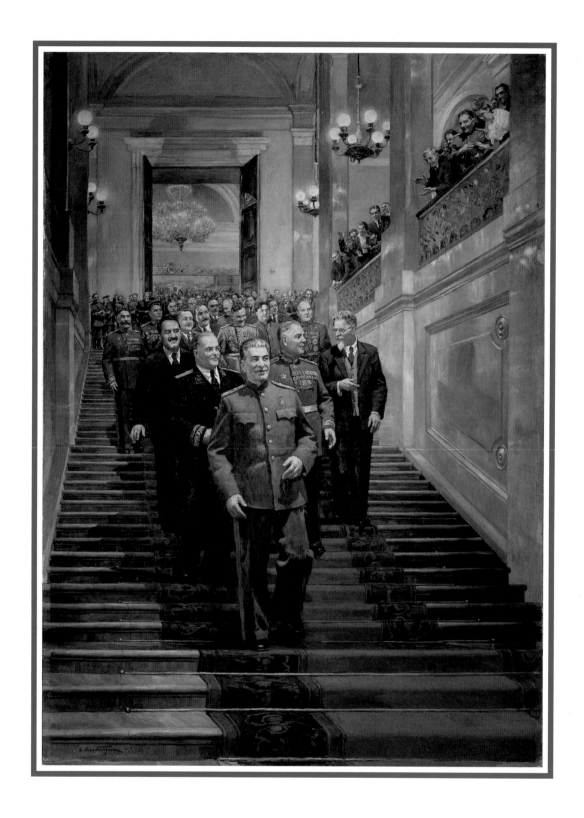

Dmitrij Nalbandjan
Im Kreml, 24. Mai 1945
Dmitrii Nalbandian
In the Kremlin, May 24, 1945
1947

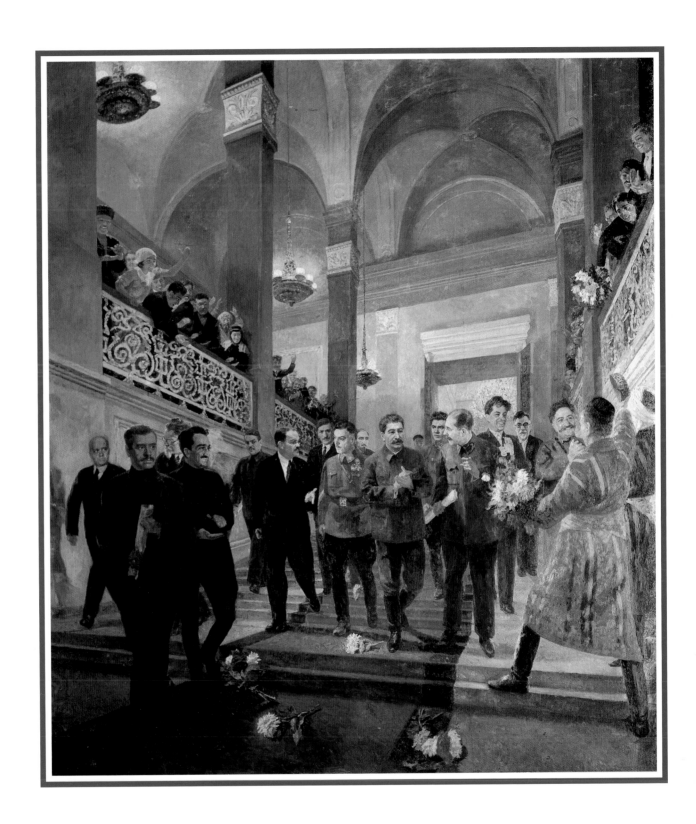

Pawel Malkow
Politbüro des ZK der Bolschewistischen
Partei auf dem 8. Außerordentlichen
Kongress der Sowjets
Pavel Malkov
Politburo of the Central Committee of the
Bolshevik Party at the Eighth
Extraordinary Congress of Soviets
1938

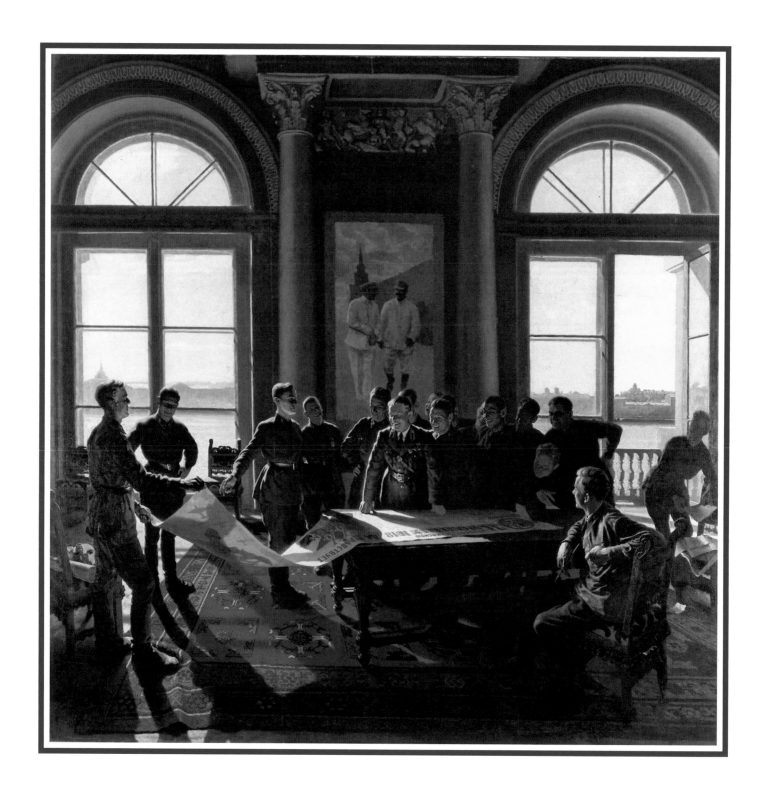

Alexander Laktionow
Held der Sowjetunion Kapitän Judin
besucht die Panzerrekruten – Mitglieder
des Komsomol
Aleksander Laktionov
Captain Iudin, Hero of the Soviet Union,
Visits the Tank Corps—
Komsomol Members
1938

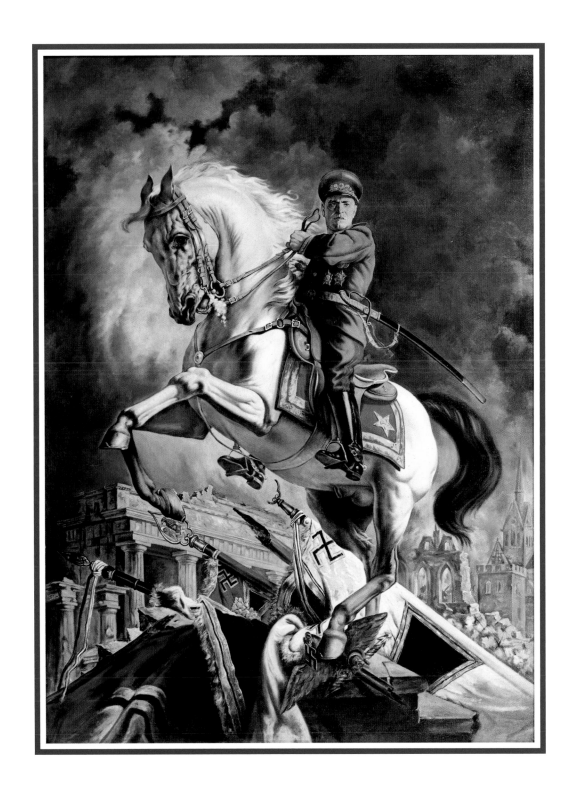

Wassilij Jakowlew
Porträt des Marschalls der Sowjetunion
Georgij Schukow
Vasilii Iakovlev
Portrait of the Marshal of the Soviet
Union Georgii Zhukov
1946

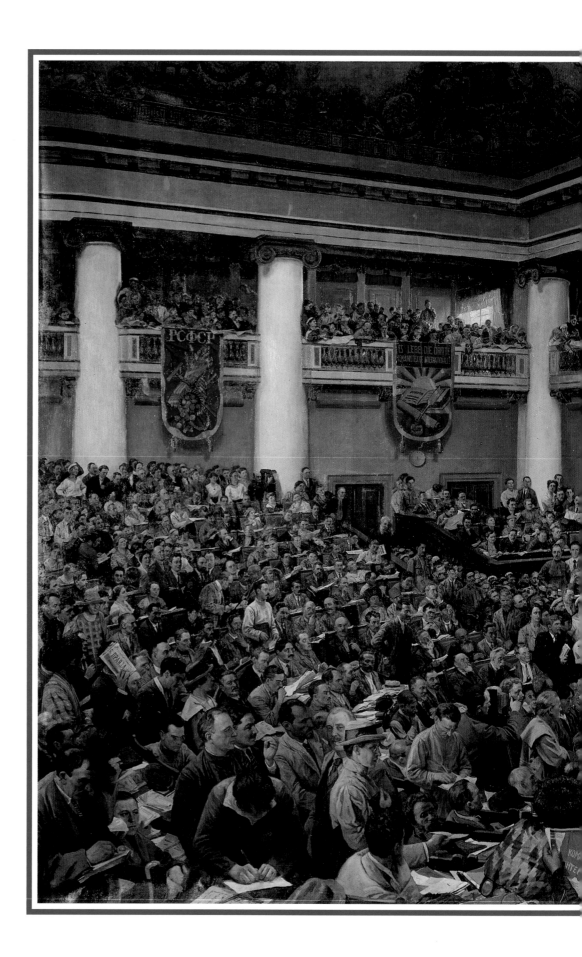

Isaak Brodski
Der II. Kongress der Komintern
(Feierliche Eröffnung des II. Kongresses
der Komintern im Urizkij Palast)
Isaak Brodski
The Second Congress of the Comintern
(Festive Opening of the Second Congress
of the Comintern in the Uritskii Palace
1924

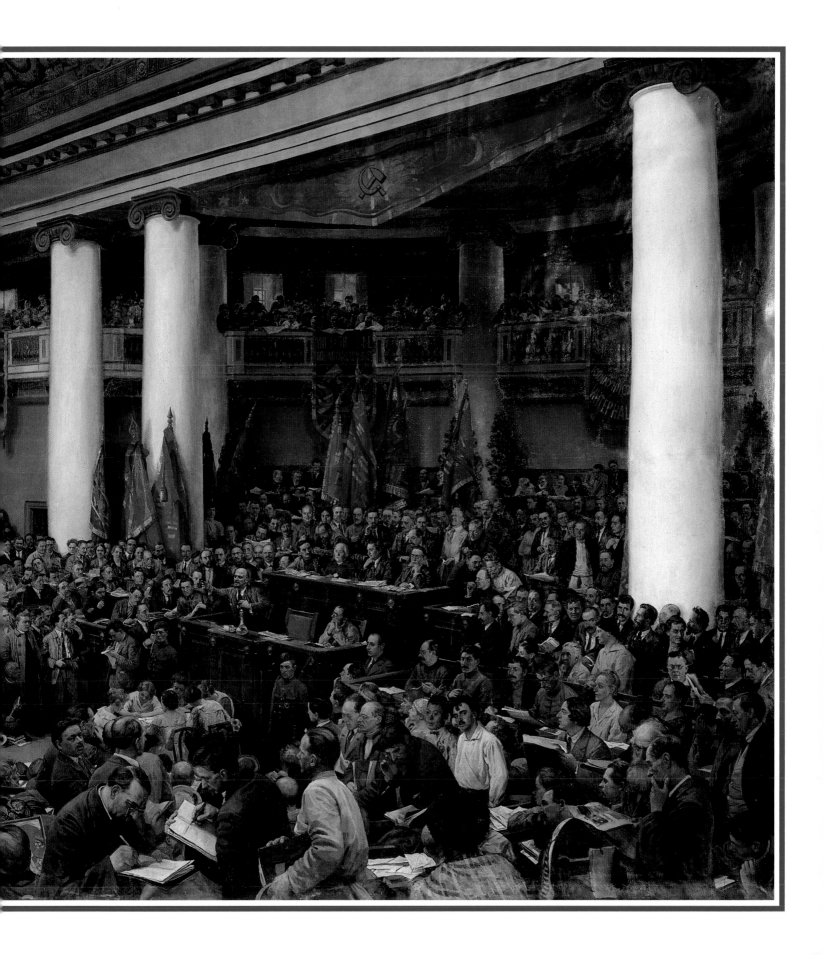

Isaak Brodski
Porträtzeichnungen
Studien für »Der II. Kongress
der Komintern«
Isaak Brodski
Portrait drawings
Sketches for The Second Congress
of the Comintern
1920

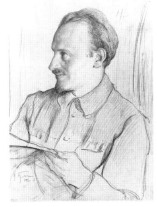

Michail Kalinin (Russland)
Alfred Rosmer (Schweiz)
Abdel Kadir Ben Salim (Afrika)
Nikolaj Bucharin (Russland)

Mikhail Kalinin (Russia)
Alfred Rosmer (Switzerland)
Abdel Kadir Ben Salim (Africa)
Nikolai Bukharin (Russia)

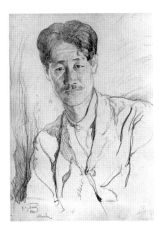
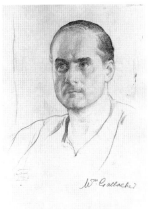

Karl Radek (Russland)
Pak Ding Shung (Korea)
Manabendra Roy (Indien)
An En-Hak (China)
William Gallacher (Schottland)

Karl Radek (Russia)
Pak Ding Shung (Korea)
Manabendra Roy (India)
An En-Hak (China)
William Gallacher (Scotland)

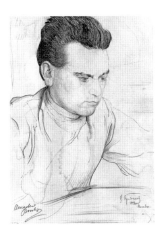
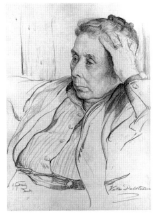

Jekaterina Dschugaschwili (Stalins Mutter)
Paul Levi (Deutschland)
Nicola Bombacci (Italien)
Amadeo Bordiga (Italien)
Kata Dahlström (Dänemark)

Ekaterina Dzhugashvili (Stalin's mother)
Paul Levi (Germany)
Nicola Bombacci (Italy)
Amadeo Bordiga (Italy)
Kata Dahlström (Denmark)

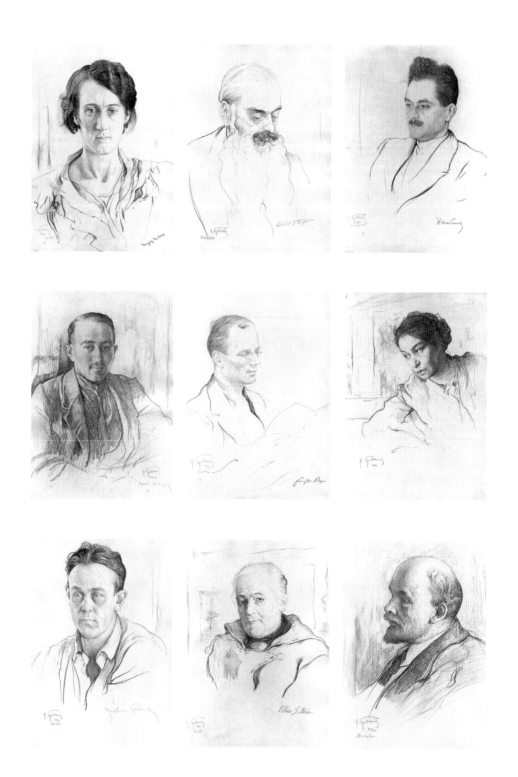

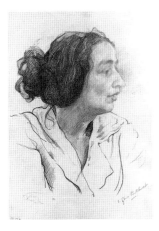
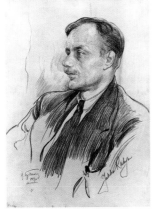

Majory Newbold (Großbritannien)
Ludovico D'Aragona (Italien)
Nikolaj Schablin (Bulgarien)
Sylvia Pankhurst (Großbritannien)
Jukka Rahja (Finnland)

Majory Newbold (Great Britain)
Ludovico D'Aragona (Italy)
Nikolai Shablin (Bulgaria)
Sylvia Pankhurst (Great Britain)
Jukka Rahja (Finland)

Mátyás Rákosi (Ungarn)
Ernst Meyer (Deutschland)
Angelika Balabanowa (Russland, Geliebte von
Mussolini)
Toni Axelrod (Russland)
Otto Kuusinen (Finnland)

Mátyás Rákosi (Hungary)
Ernst Meyer (Germany)
Angelica Balabanova (Russia, lover of Mussolini)
Toni Axelrod (Russia)
Otto Kuusinen (Finland)

John Reed (USA)
Clara Zetkin (Deutschland)
W. I. Lenin
Willi Münzenberg (Deutschland)
Karl Steinhardt (Österreich)

John Reed (USA)
Clara Zetkin (Germany)
V. I. Lenin
Willi Münzenberg (Germany)
Karl Steinhardt (Austria)

Isaak Brodski
W. I. Lenin im Smolny
Brodski Isaak
V. I. Lenin in the Smolny
1930

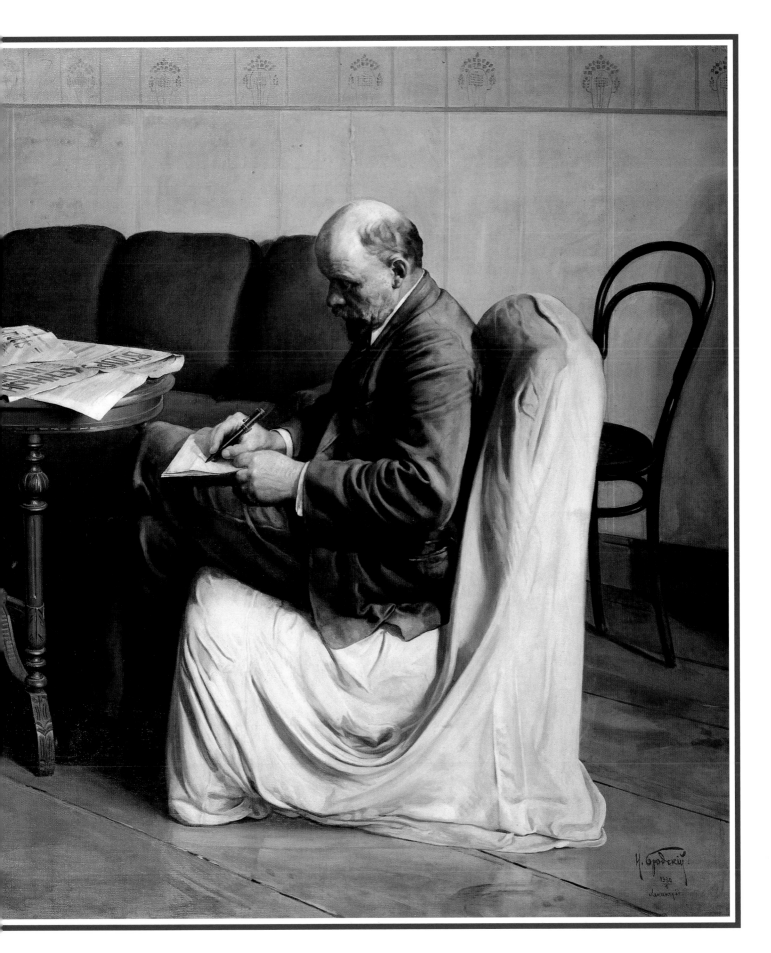

Kliment Redko
Aufstand
Kliment Redko
Uprising
1924–25

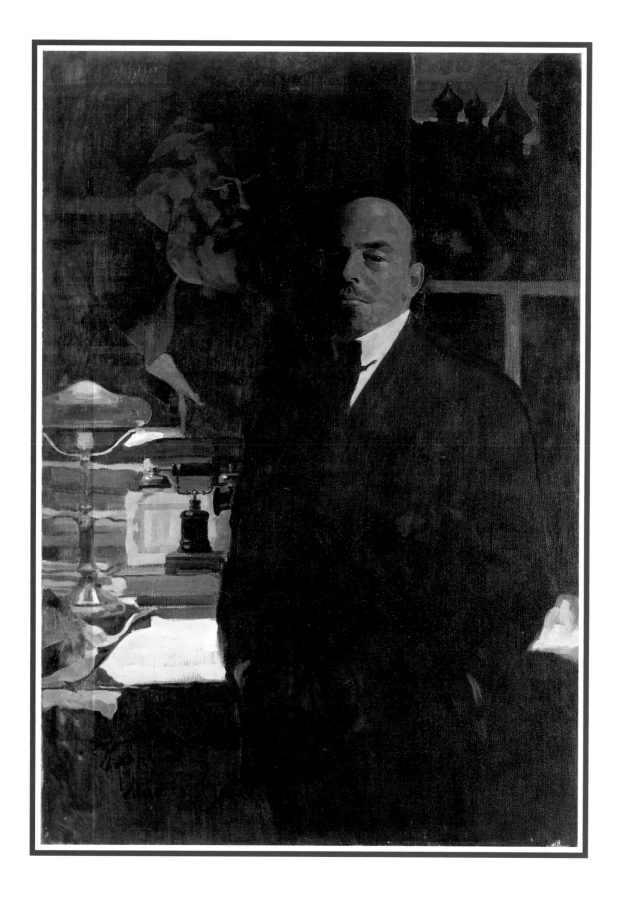

Ilja (Elisch) Grinman
W. I. Lenin
Ilia (Elish) Grinman
V. I. Lenin
1923

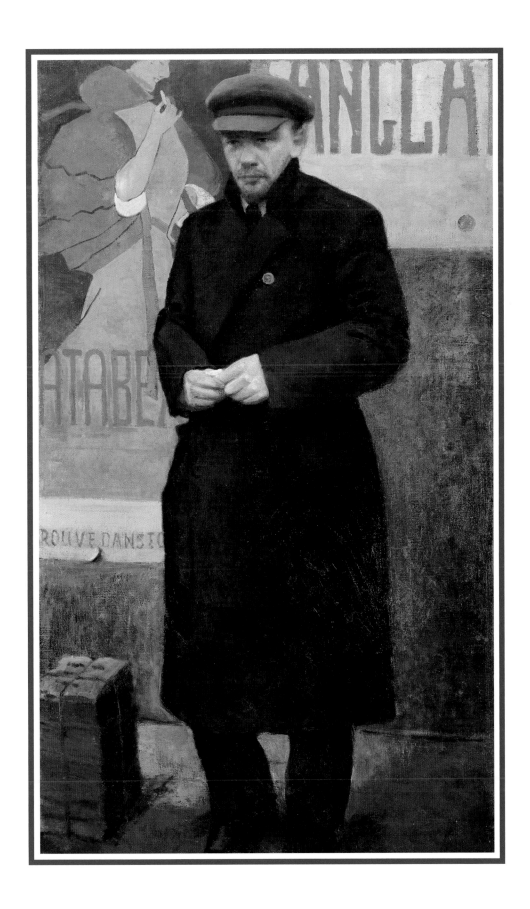

Emil-Anton-Josef Wisel
W. I. Lenin in der Emigration 1905–1907
1920er Jahre
Emil-Anton-Josef Vizel
V. I. Lenin in Emigration, 1905–1907
1920s

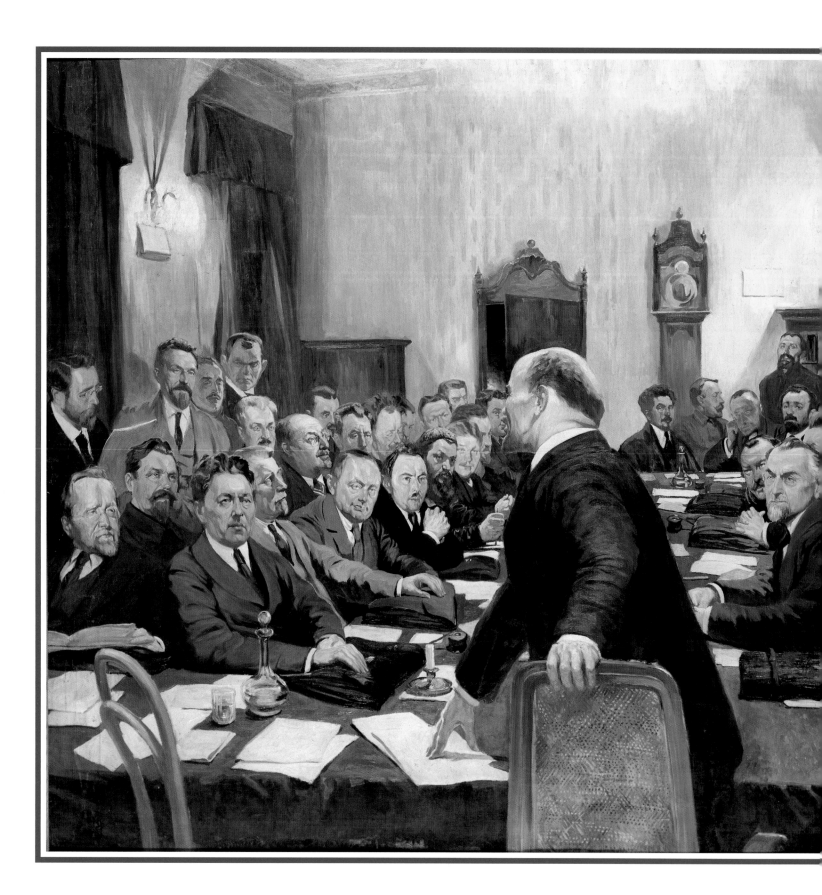

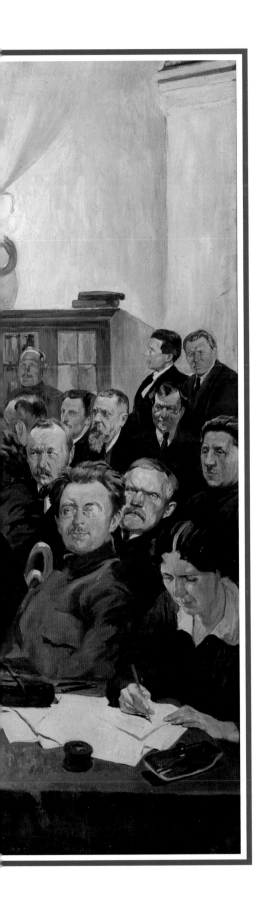

Dmitrij Kardowskij
Sitzung des Volkskommissariats unter
dem Vorsitz von W. I. Lenin
(Letzte Sitzung des SOWNARKOM mit
W. I. Lenin),
Dmitrii Kardovskii
Meeting of the People's Commissariat
with V. I. Lenin at the Head
(Last Meeting of SovNarKom with
V. I. Lenin)
1927

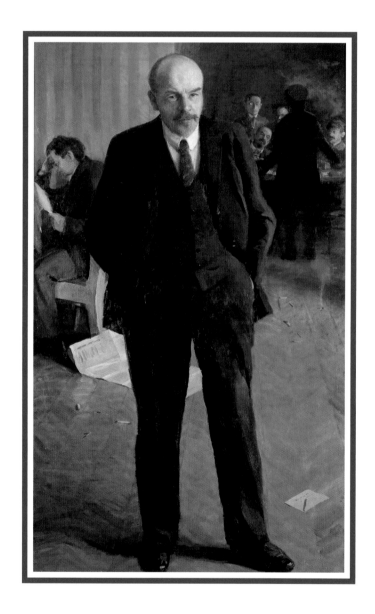

Emil-Anton-Josef Wisel
Porträt von W. I. Lenin (Vorsitzender des
Volkskommissariats Uljanow [Lenin])
1920er Jahre
Emil-Anton-Josef Vizel
Portrait of V. I. Lenin (Chairman of the
People's Commissariat Ulianov [Lenin])
1920s

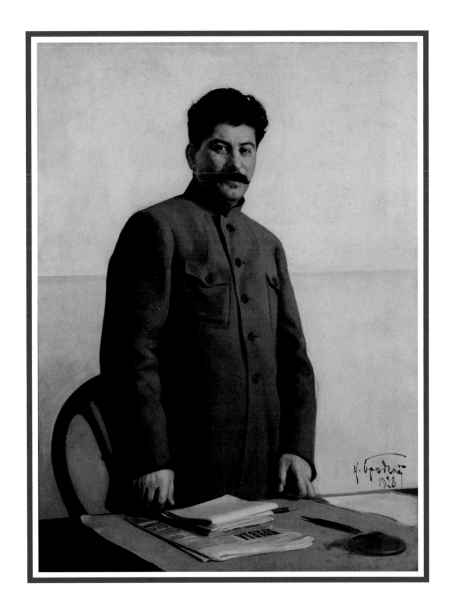

Isaak Brodski
Porträt von J. W. Stalin
Isaak Brodski
Portrait of I. V. Stalin
1928

Isaak Brodski
Porträt von S. M. Kirow
Isaak Brodski
Portrait of S. M. Kirov
1935

Wassilij Jefanow
Porträt von A. A. Schdanow
Vasilii Iefanov
Portrait of A. A. Zhdanov
1948

Isaak Brodski
Porträt von A. M. Gorki
Isaak Brodski
Portrait of A. M. Gorky
1936

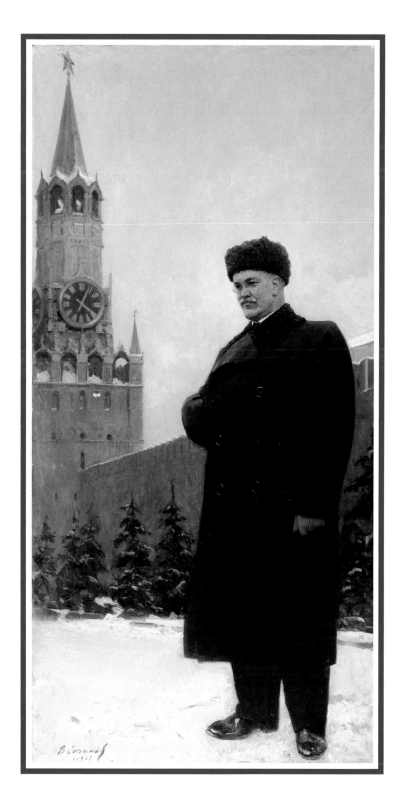

Wassilij Jefanow
Porträt von W. M. Molotow
Vasilii Iefanov
Portrait of V. M. Molotov
1947

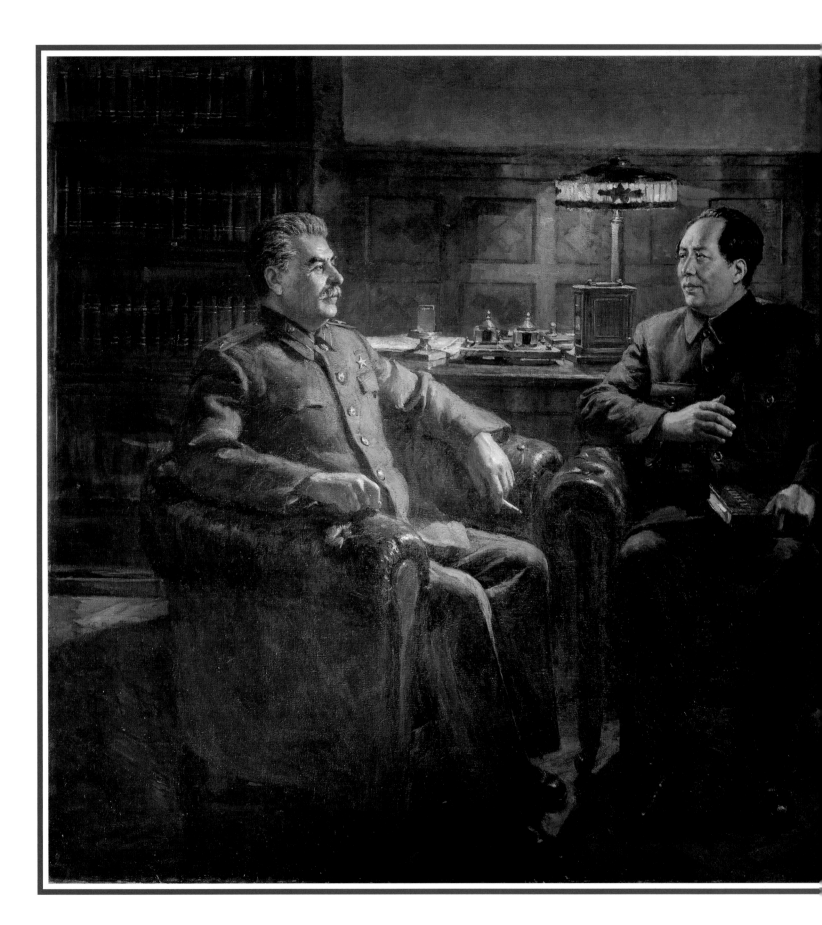

Dmitrij Nalbandjan
Die große Freundschaft
Dmitrii Nalbandian
The Great Friendship
1950

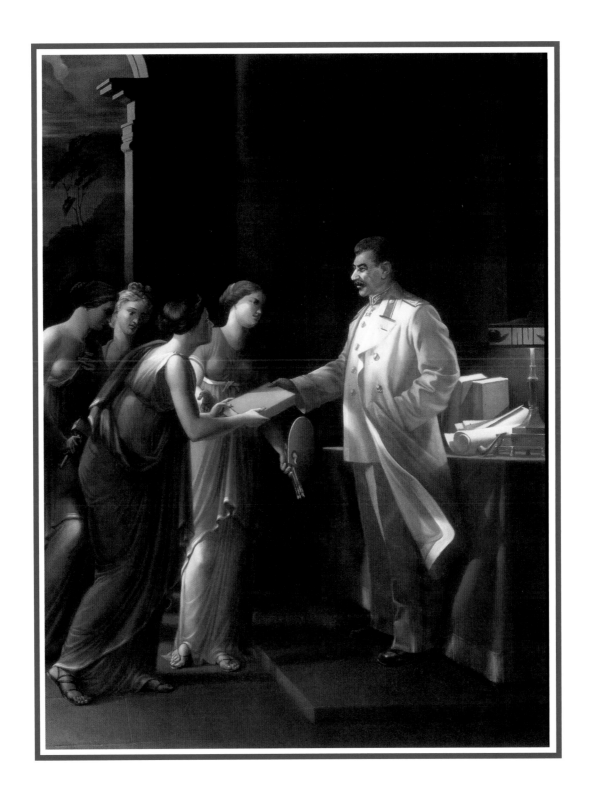

Komar & Melamid
Stalin und die Musen
(aus der Serie *Nostalgischer
Sozialistischer Realismus*)
Komar & Melamid
Stalin and the Muses
(from the *Nostalgic Socialist
Realism* series)
1981–82

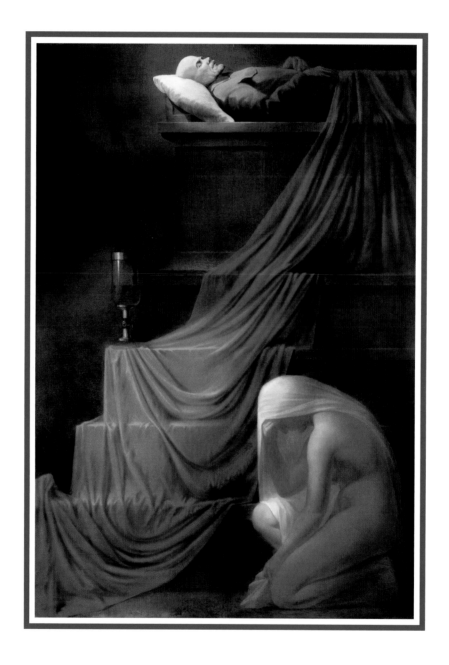

Komar & Melamid
Lenin lebte, Lenin lebt, Lenin wird leben
(aus der Serie *Nostalgischer*
Sozialistischer Realismus)
Komar & Melamid
Lenin Lived, Lenin Lives, Lenin Will Live
(from the *Nostalgic Socialist*
Realism series)
1981–82

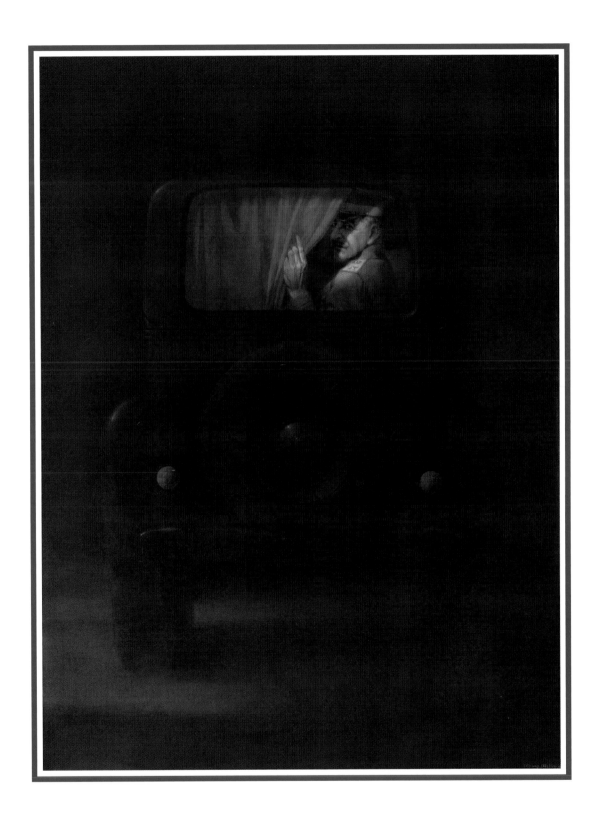

Komar & Melamid
Einst sah ich Stalin, als ich ein Kind war
(aus der Serie *Nostalgischer
Sozialistischer Realismus*)
Komar & Melamid
I saw Stalin Once When I was a Child
(from the *Nostalgic Socialist
Realism* series)
1981–82

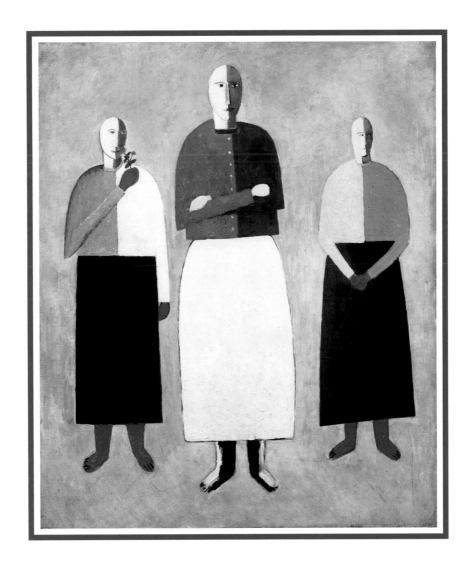

Kasimir Malewitsch
Drei Mädchen
Kazimir Malevich
Three Girls
1928–32

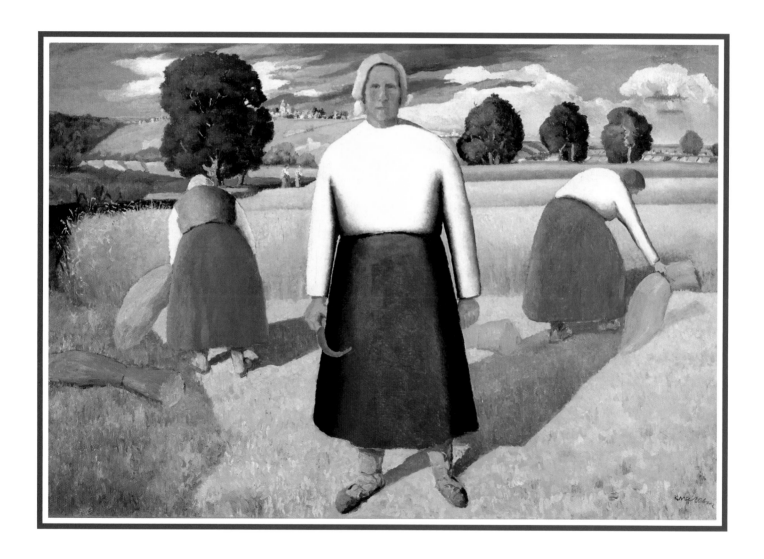

Kasimir Malewitsch
Schnitterinnen
Kazimir Malevich
Reapers
1928–29

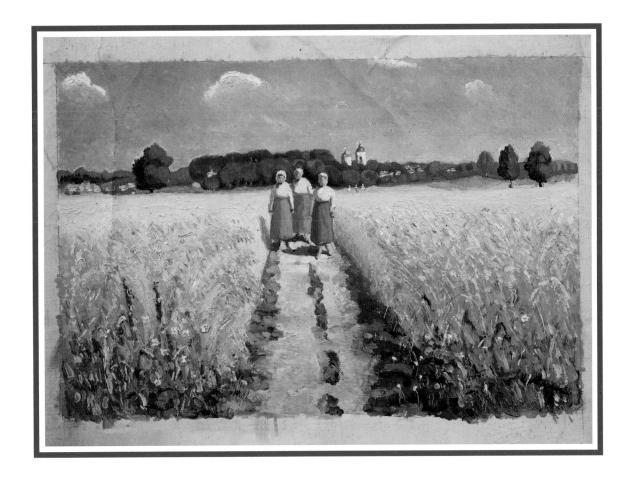

Kasimir Malewitsch
Drei Frauen auf einem Weg
um 1930
Kazimir Malevich
Three Women on the Road
ca. 1930

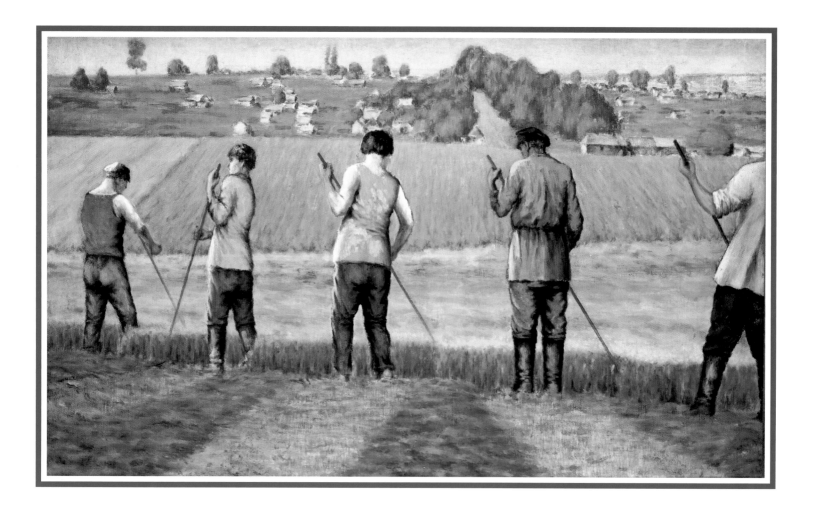

Iwan Kljun
Heuarbeiter
erste Hälfte 1930er Jahre
Ivan Kliun
Hay-makers
First half of the 1930s

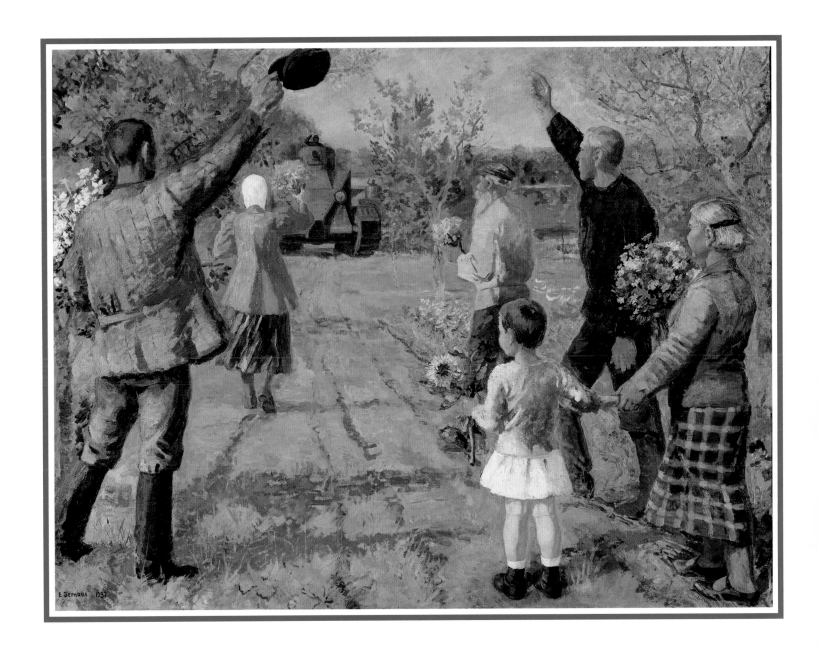

Jekaterina Sernowa
Kolchosbauern grüßen einen Panzer
Ekaterina Zernova
Collective Farmers Greeting a Tank
1937

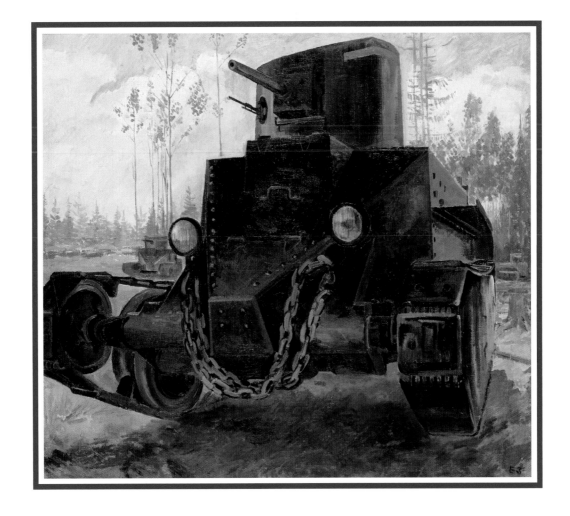

Jekaterina Sernowa
Panzer
Jekaterina Zernova
Tank
1931

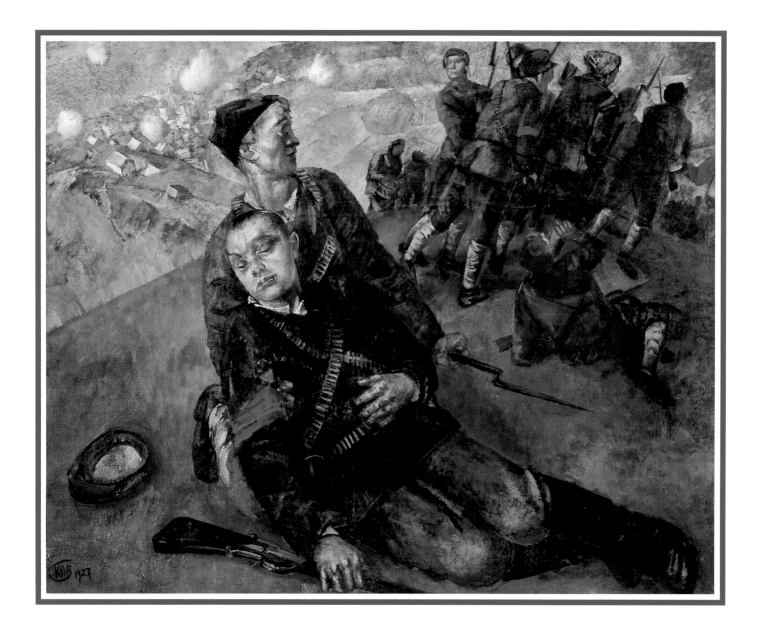

Kusma Petrow-Wodkin
Tod des Kommissars
Kuzma Petrov-Vodkin
Death of the Commissar
1927

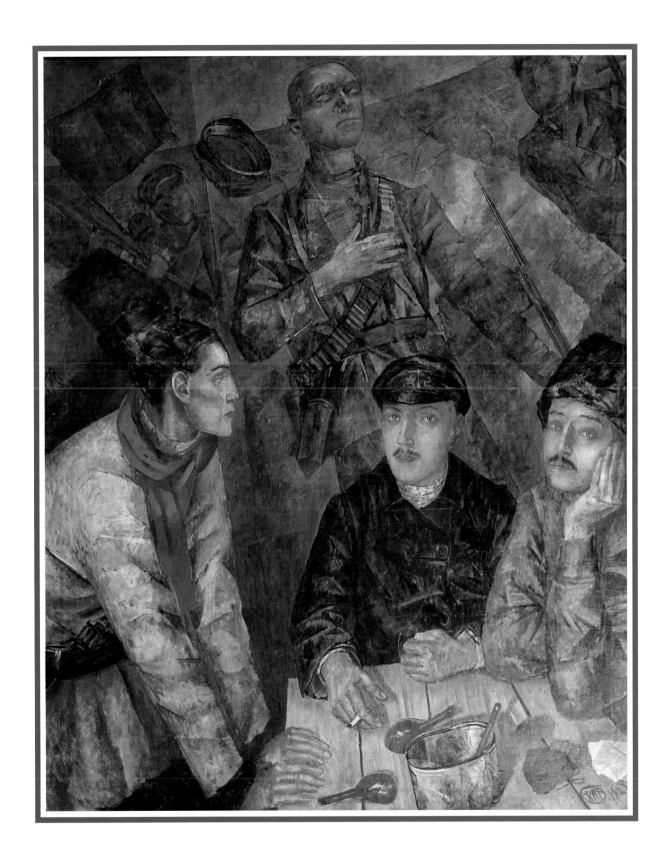

Kusma Petrow-Wodkin
Nach der Schlacht
Kuzma Petrov-Vodkin
After the Battle
1923

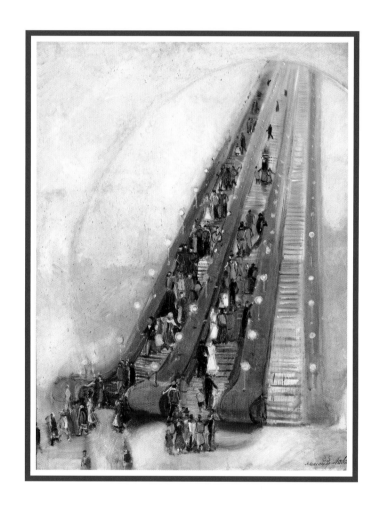

Alexander Labas
Metro
Aleksander Labas
Metro
1935

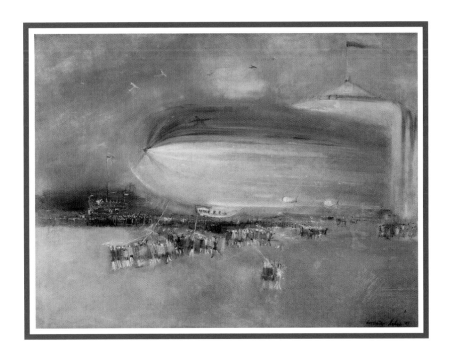

Alexander Labas
Das erste sowjetische Luftschiff
Aleksander Labas
The First Soviet Airship
1931

Boris Zwetkow
Wasserflugzeuge
Boris Tsvetkov
Hydroaviation
1937

Wassilij Kupzow
Luftschiff
Vasilii Kuptsov
Airship
1933

Alexej Pachomow
Die Drei (aus der Serie *In der Sonne)*
Aleksei Pakhomov
The Three (from the series *In the Sun)*
1934

Alexander Deineka
In Sewastopol
Alexander Deineka
In Sebastopol
1938

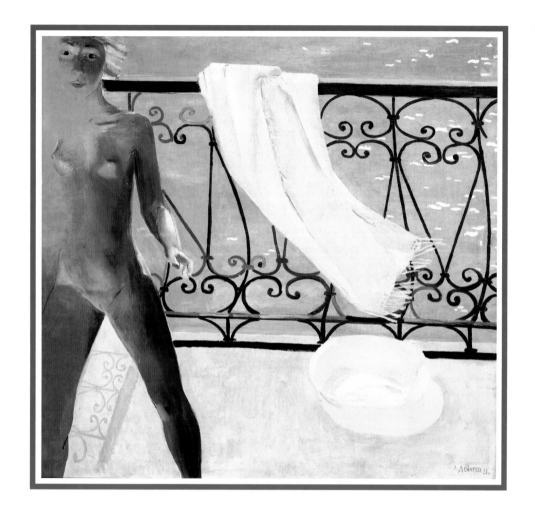

Alexander Deineka
Auf dem Balkon
Aleksander Deineka
On the Balcony
1931

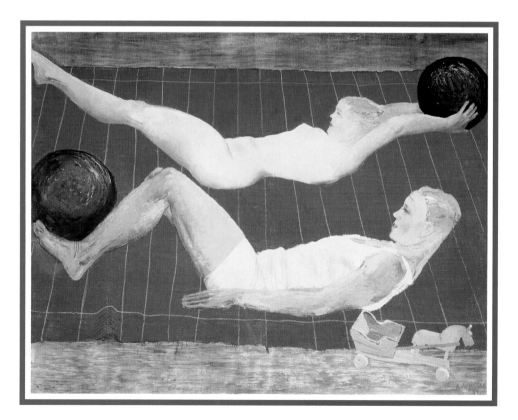

Alexander Deineka
Morgengymnastik
Aleksander Deineka
Morning Exercise
1932

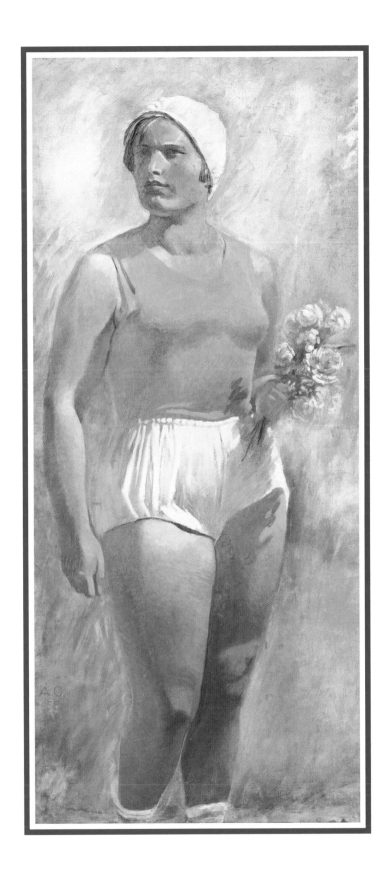

Alexander Samochwalow
Sportlerin mit Blumenstrauß
Aleksander Samokhvalov
Athlete with Bouquet
1933

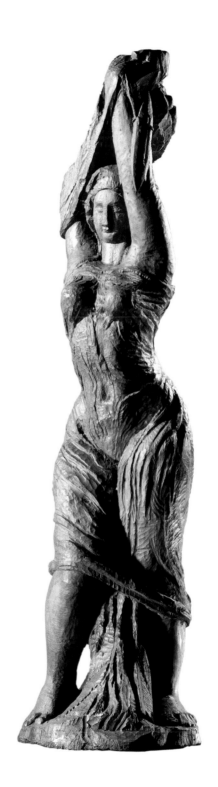

Sergej Konjonkow
Textilarbeiterin
Sergei Konionkov
Textile Worker
1923

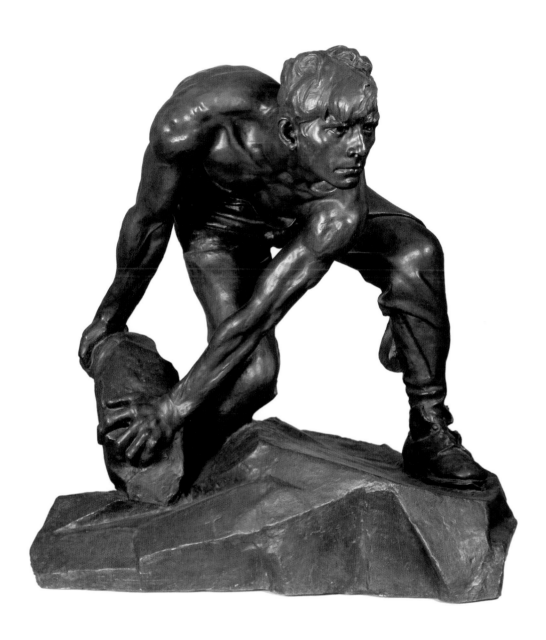

Iwan Schadr
Pflasterstein – Waffe des Proletariats
Ivan Shadr
Paving Stone—Weapon of the Proletariat
1927

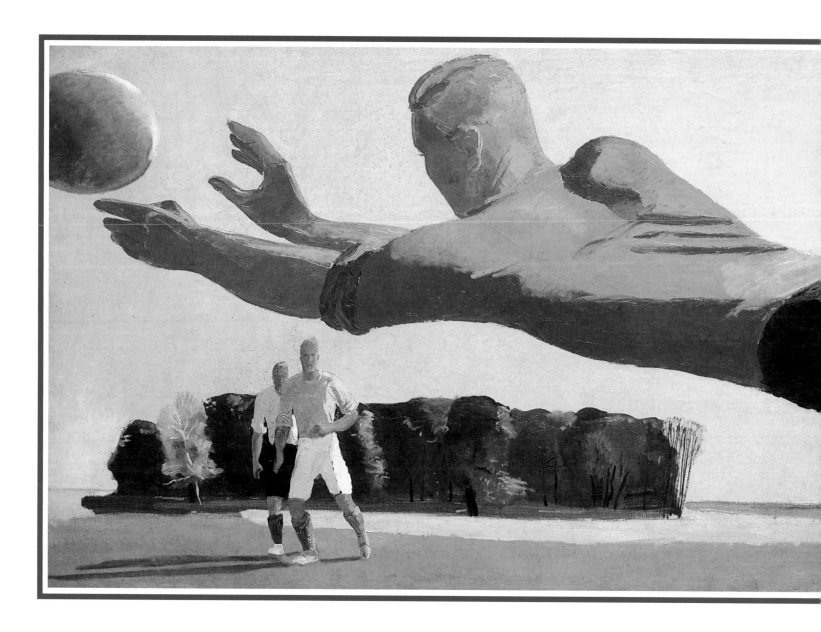

Alexander Deineka
Der Torwart
Aleksander Deineka
The Goalkeeper
1934

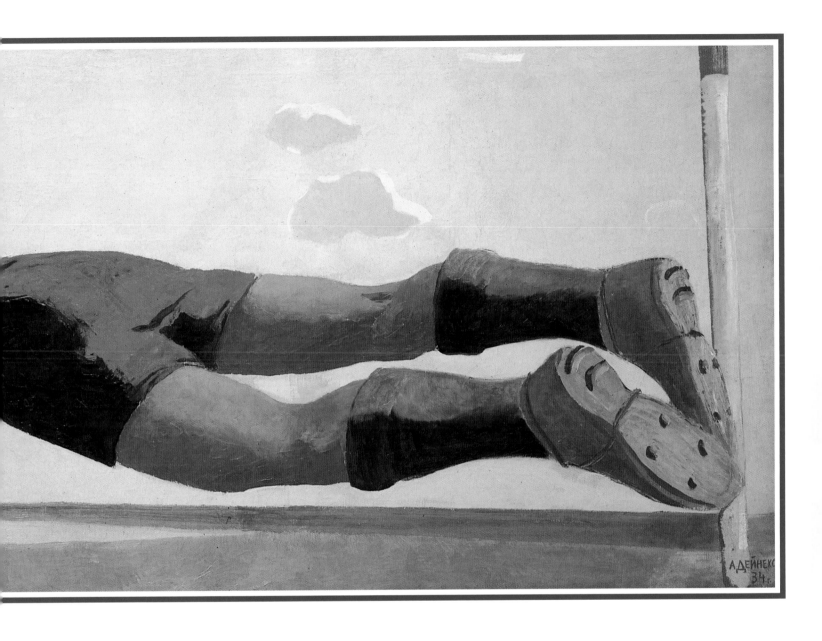

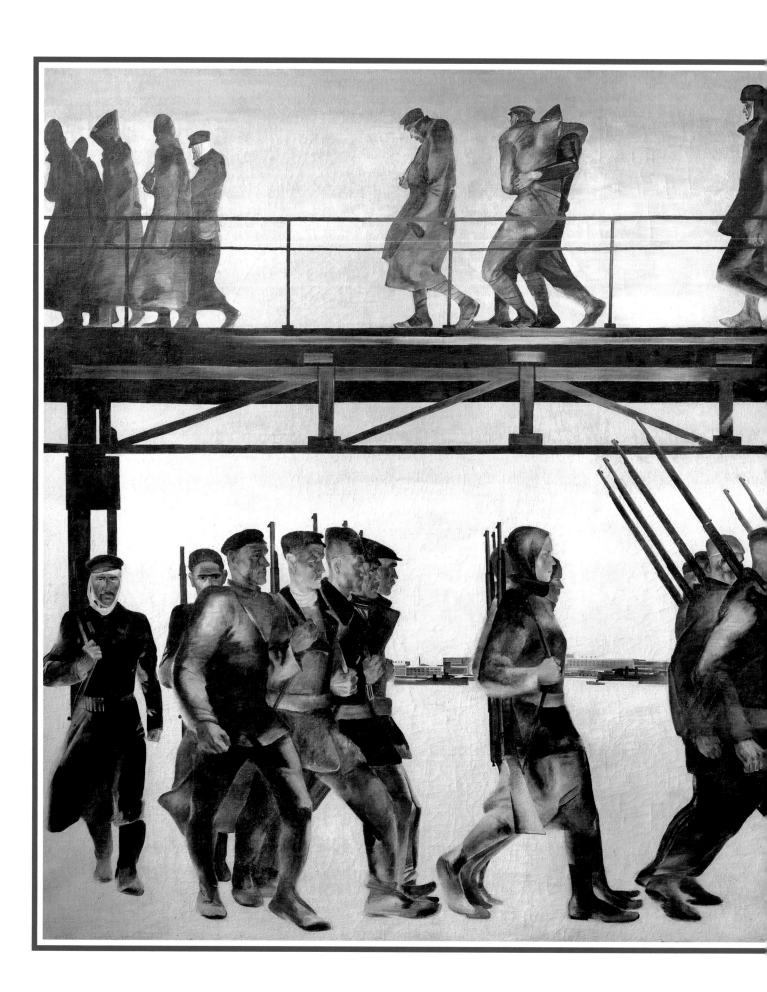

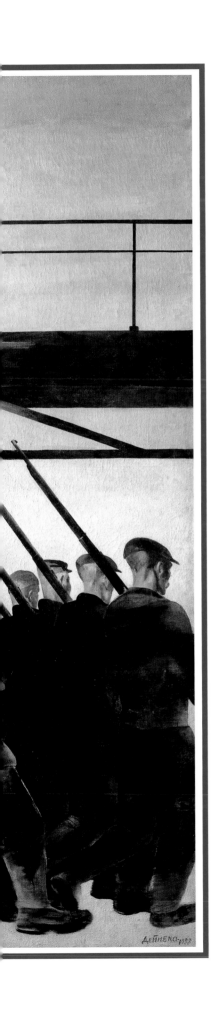

Alexander Deineka
Die Verteidigung von Petrograd
Aleksander Deineka
Defense of Petrograd
1927

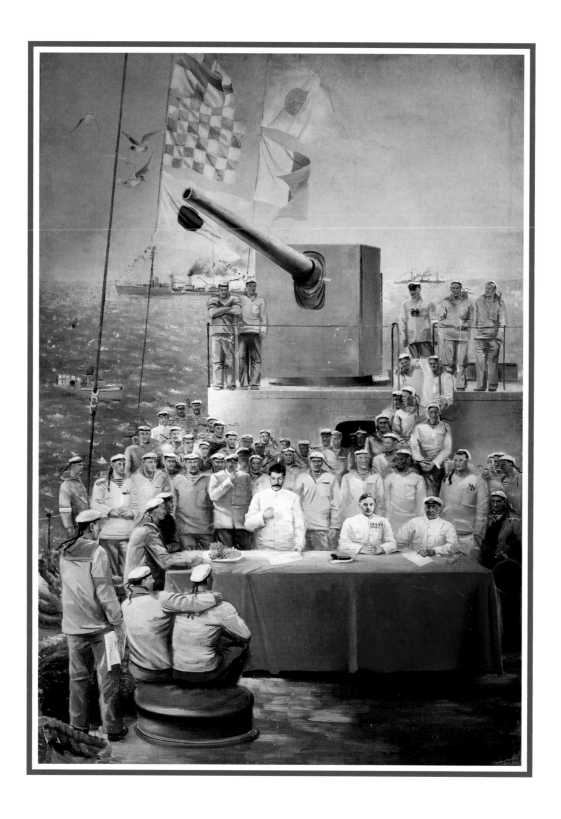

Konstantin Wjalow
J. W. Stalin und K. E. Woroschilow auf
dem Panzerkreuzer Tscherwona Ukraina
Konstantin Vialov
I. V. Stalin and K. E. Voroshilov on the
Cruiser Chervona Ukraina
1933

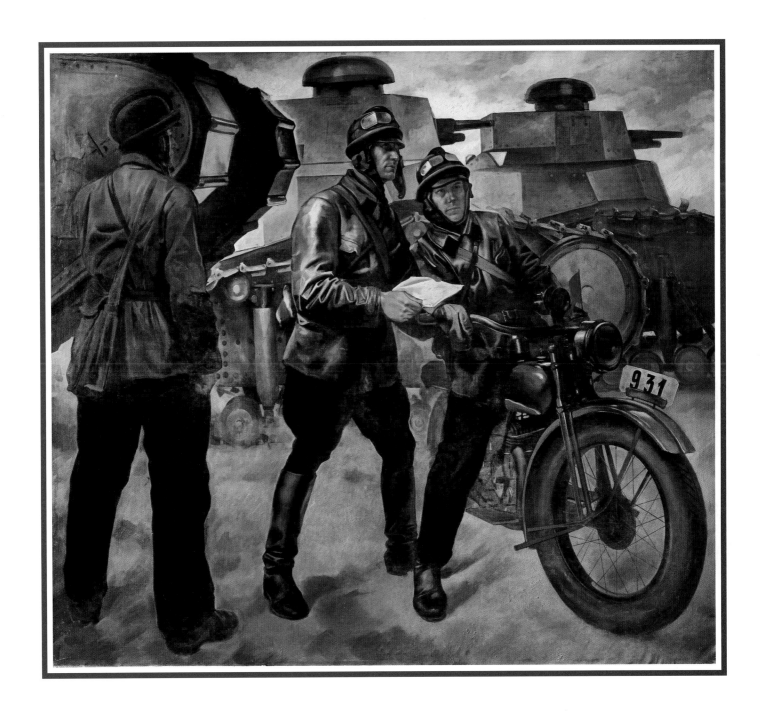

Pjotr Schuchmin
Panzersoldaten
Piotr Shukhmin
Tank Soldiers
1927

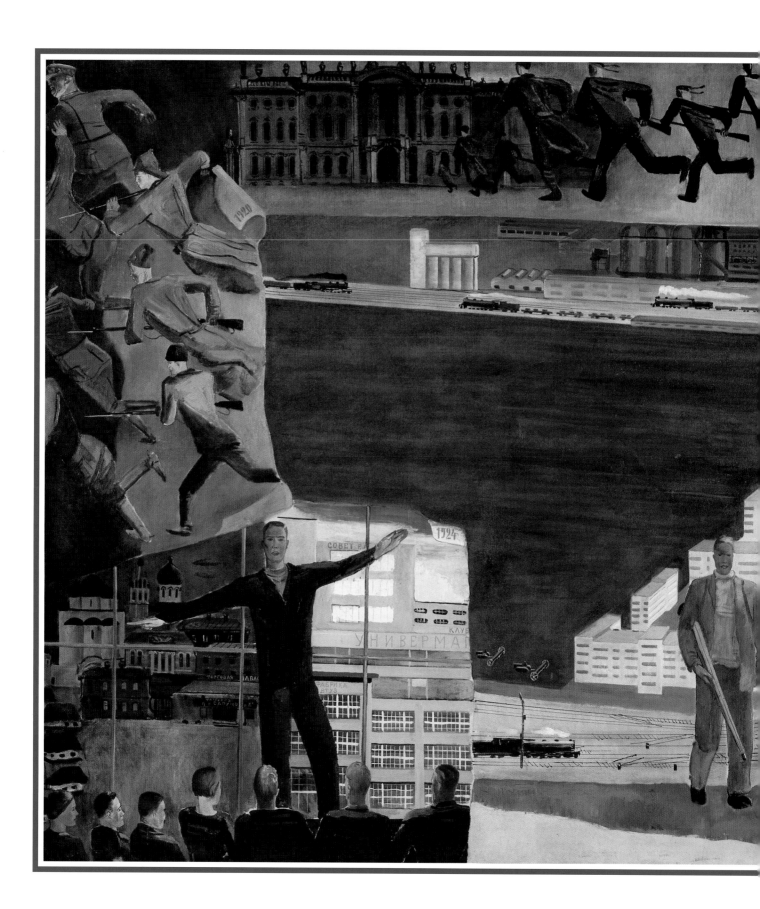

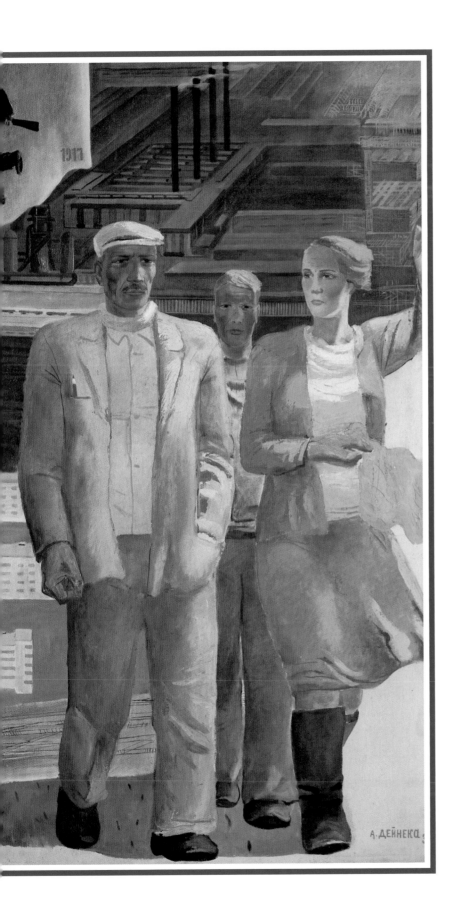

Alexander Deineka
Wer wen?
Aleksander Deineka
Who—Whom?
1932

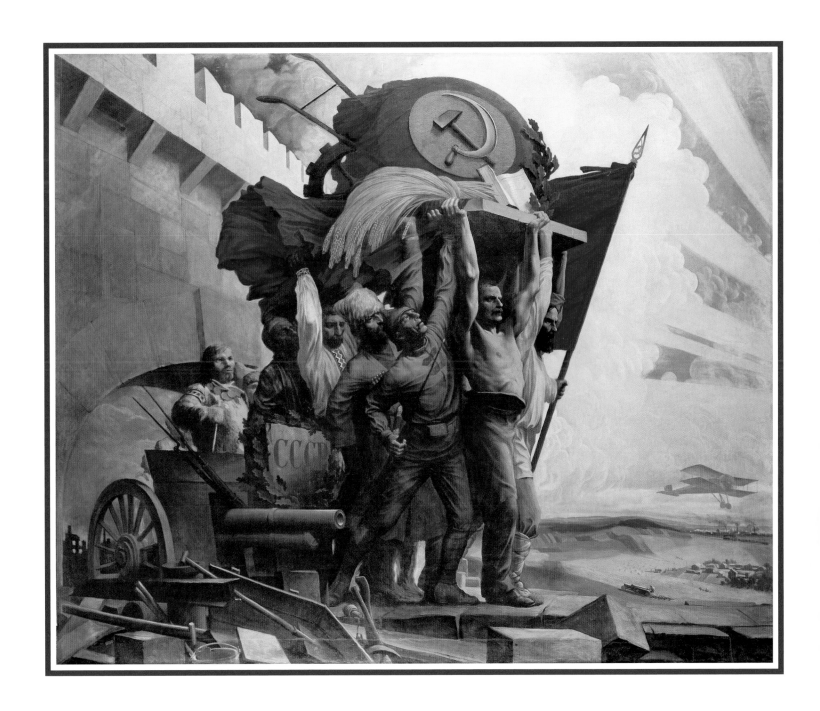

Stepan Karpow
Völkerfreundschaft
Stepan Karpov
Friendship of Peoples
1923–24

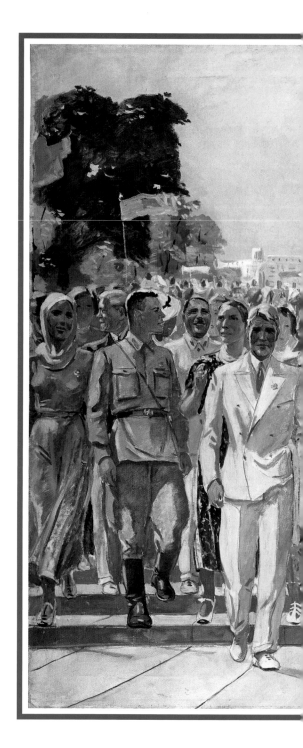

Alexander Deineka
**Auf dem Weg Stalins. Stachanow-
Arbeiter,
Mosaikentwurf**
Aleksander Deineka
Along Stalin's Road, Stakhanovite
Workers,
sketch for mosaic
1938

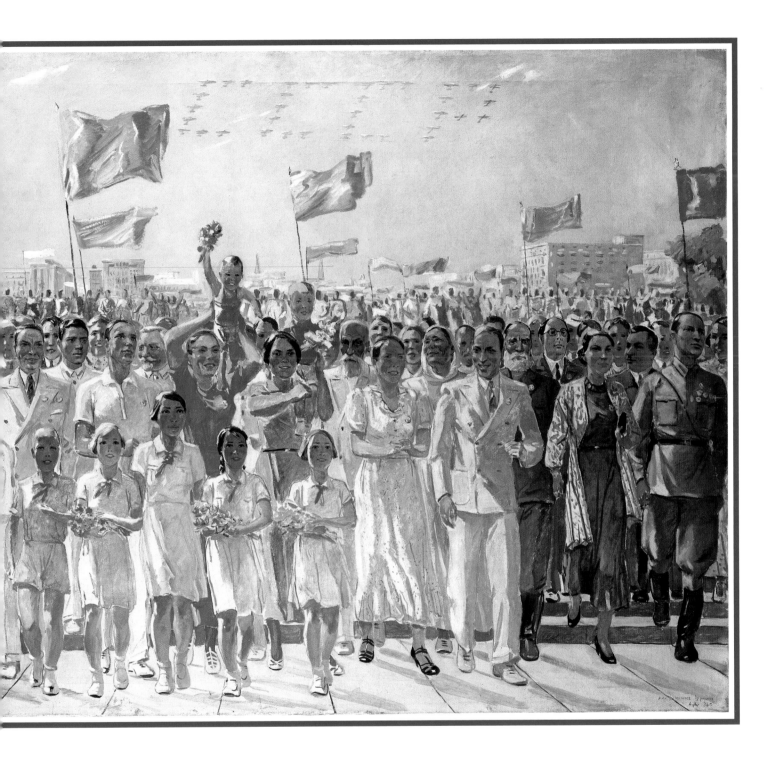

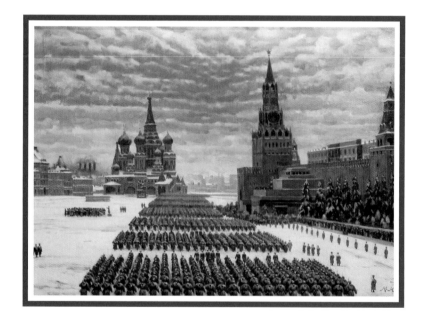

Konstantin Juon
Parade, November 1941
Konstantin Iuon
Parade, November 1941
1949

Isaak Brodski
Demonstration am Prospekt des
25. Oktober
Isaak Brodski
Demonstration on the Prospect of the
25th of October
1934

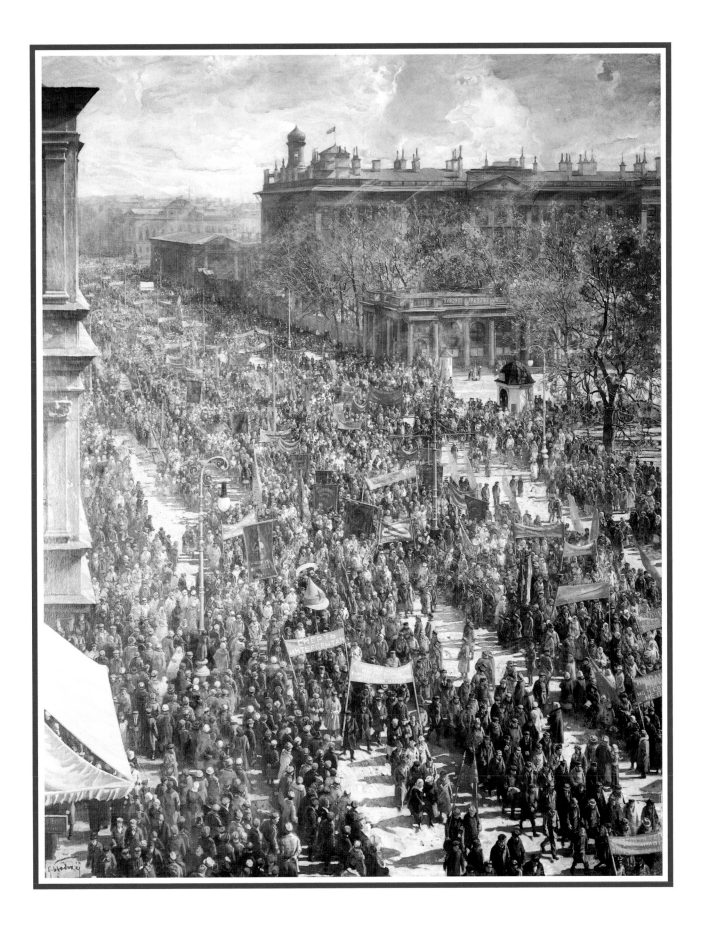

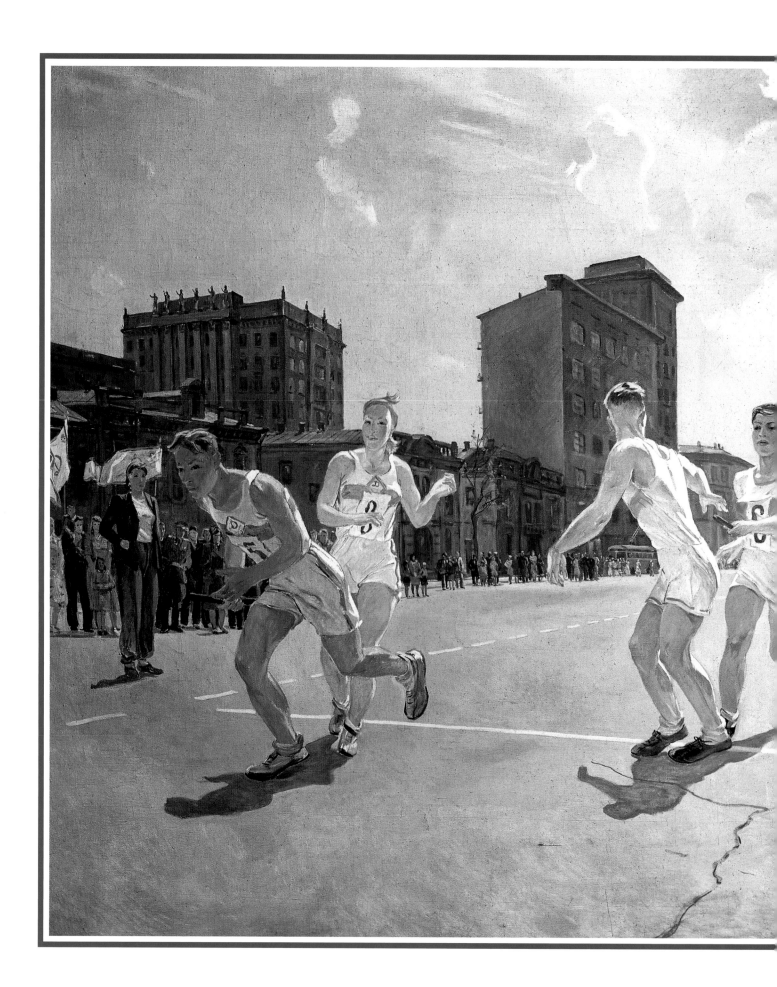

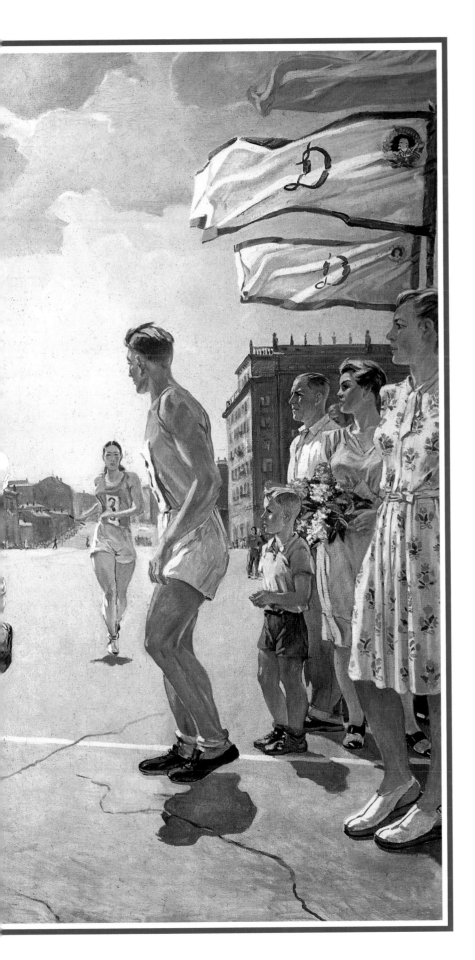

Alexander Deineka
Staffellauf am Gartenring
Aleksander Deineka
Relay-Race along the Garden Ring
1947

Tatjana Jablonskaja
Morgen
Tatiana Iablonskaia
Morning
1954

Jurij Pimenow
Das neue Moskau
Iurii Pimenov
The New Moscow
1937

Pjotr Wiljams
Auf dem Balkon (Frühling, Porträt von
A. S. Martinson und A. D. Ponsow)
Piotr Wiliams
On the Balcony (Spring, Portrait of A. S.
Martinson und A. D. Ponsov)
1947

Iwan Wladimirow
Intouristen in Leningrad
Ivan Vladimirov
Intourists in Leningrad
1937

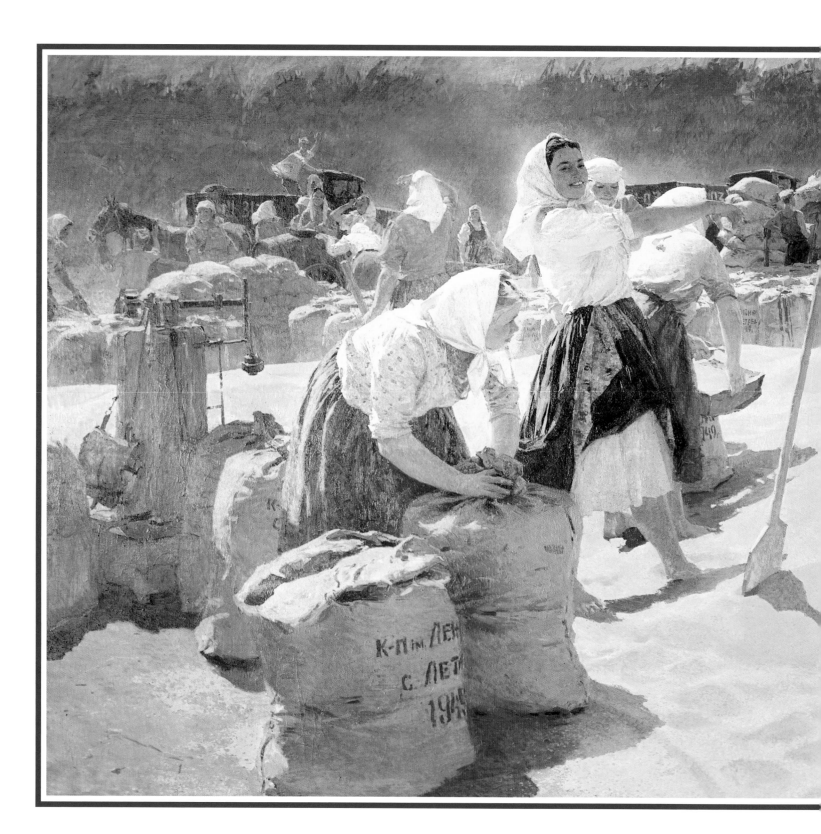

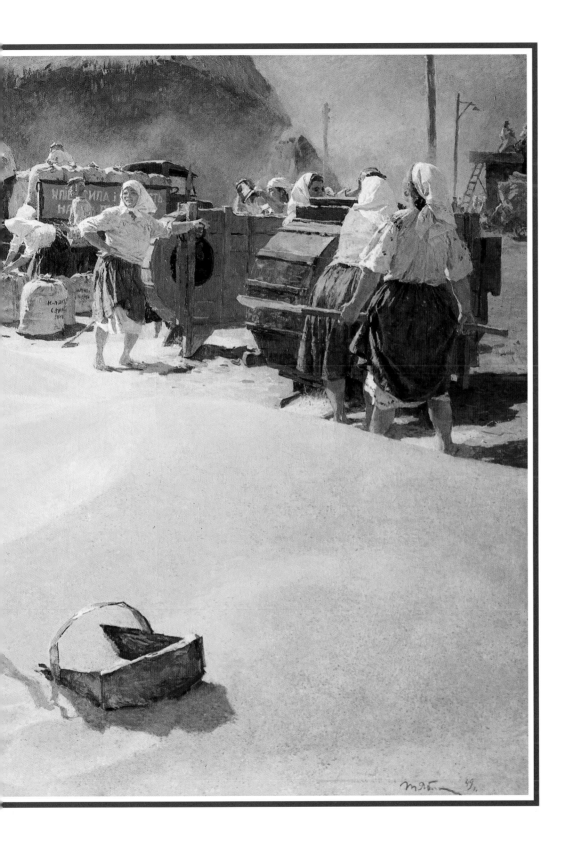

Tatjana Jablonskaja
Brot
Tatiana Iablonskaia
Bread
1949

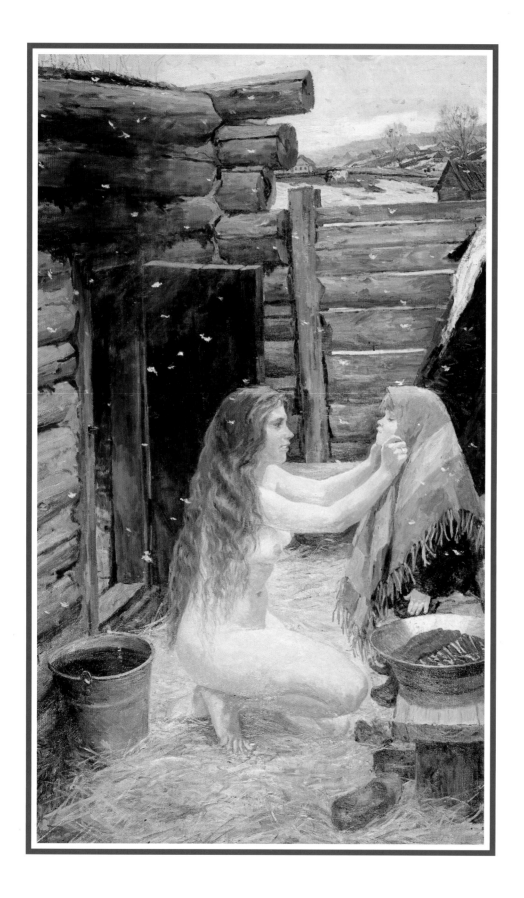

Arkadij Plastow
Frühling
Arkadii Plastov
Spring
1954

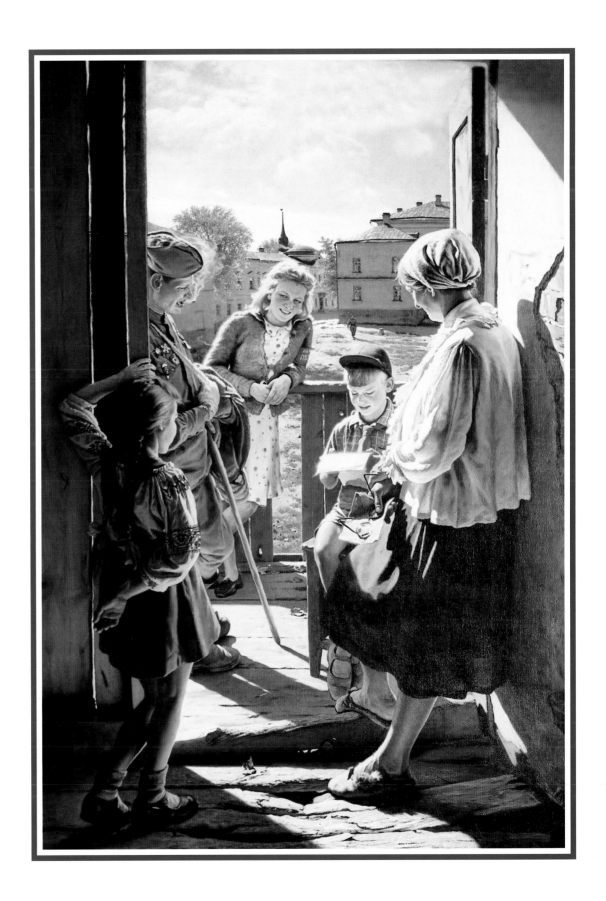

Alexander Laktionow
Brief von der Front
Aleksander Laktionov
Letter from the Front
1947

Boris Mikhailov
Ohne Titel
Boris Mikhailov
Untitled
2002

Boris Mikhailov
Ohne Titel
Boris Mikhailov
Untitled
2002

Boris Mikhailov
Ohne Titel
Boris Mikhailov
Untitled
2002

Alexander Deineka
Zukünftige Flieger
Aleksander Deineka
Future Pilots
1938

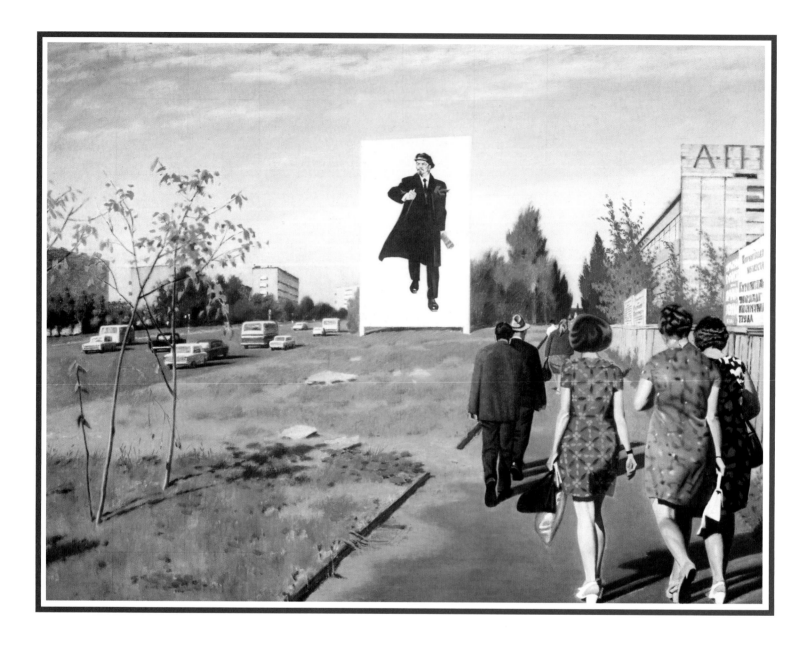

Erik Bulatov
Krassikow-Straße
Erik Bulatov
Krassikov Street
1976

Erik Bulatov
Gefährlich
Erik Bulatov
Dangerous
1972–73

Erik Bulatov
Roter Horizont
Erik Bulatov
Red Horizon
1971–72

Erik Bulatov
Zwei Landschaften vor rotem Hintergrund
Erik Bulatov
Two Landscapes on a Red Background
1972–73

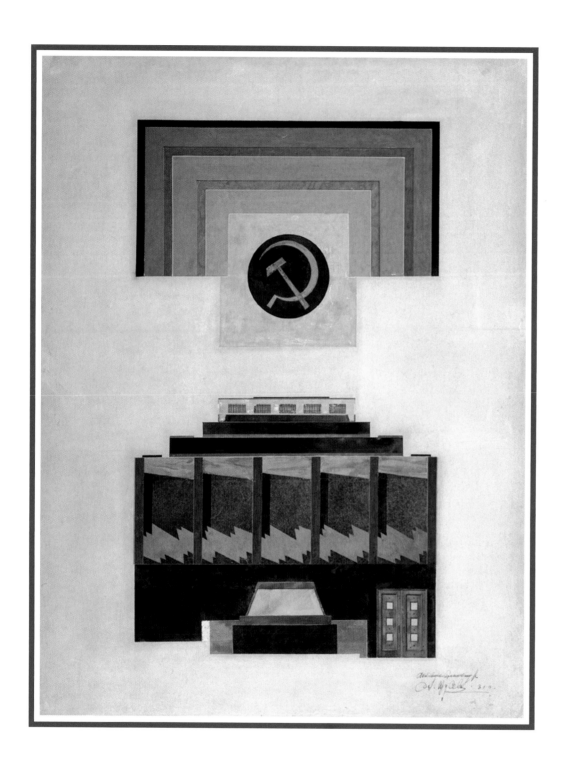

Alexej Schtschussew
Leninmausoleum, Moskau, Roter Platz, Interieur
der Haupthalle, Wand und Fragment des Plafonds
Aleksei Shchusev
Lenin's Mausoleum, Moscow, Red Square; interior
of the Central Hall, wall and fragment of the
plafond
1929–30

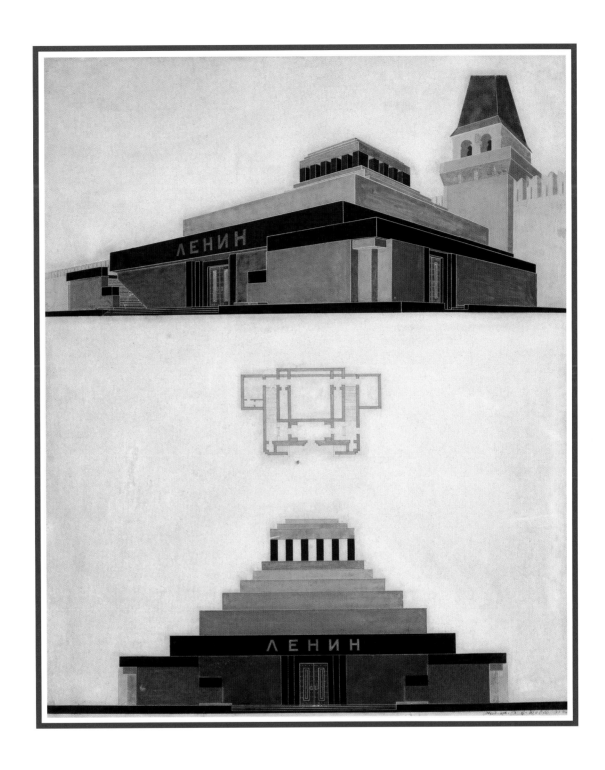

Alexej Schtschussew
Leninmausoleum, Moskau, Roter Platz
Aleksei Shchusev
Lenin's Mausoleum, Moscow, Red Square
1929–30

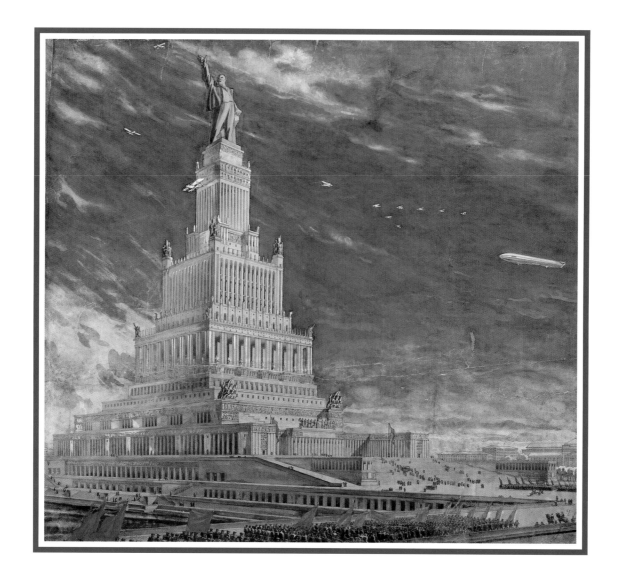

Boris Iofan, Wladimir Schtschuko und
Wladimir Gelfreich
Wettbewerbsentwurf für den Palast der
Sowjets
Boris Iofan, Vladimir Shchuko, and
Vladimir Gelfreikh
Competition design for the Palace of the
Soviets
1933

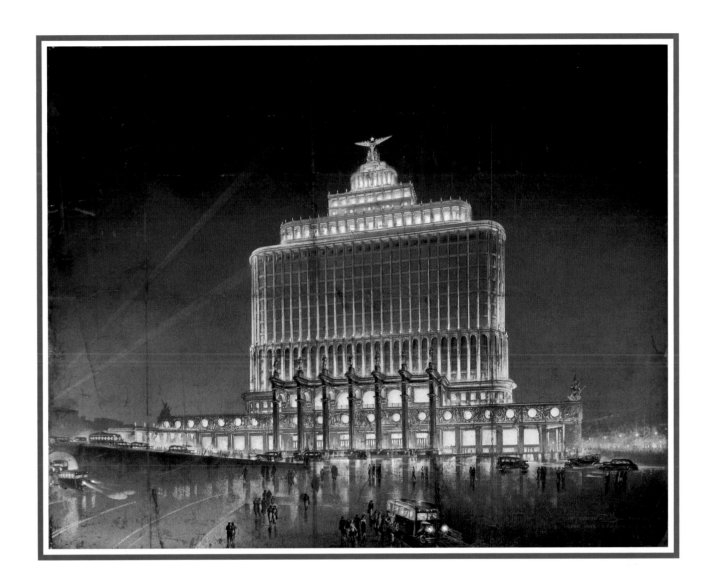

Dmitrij Tschetschulin
Verwaltungsgebäude der Aeroflot
Dmitrii Chechulin
Palace of Aeroflot
Architectural drawing
1934

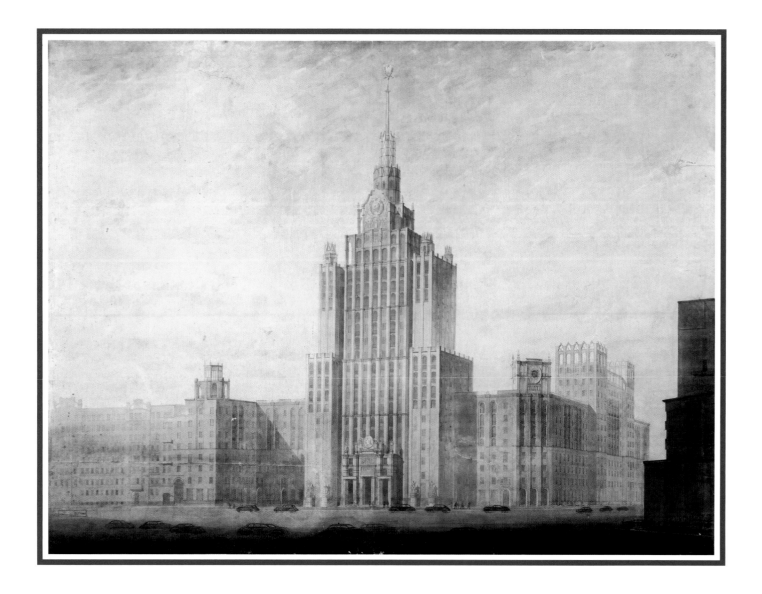

Alexej Duschkin und Boris Mesenzew
Verwaltungs- und Wohnhochhaus am
Krasnye-worota-Platz
Architekturzeichnung
Aleksei Dushkin and Boris Mezentsev
Office and residential building at
Krasnyie Vorota Square
Architectural drawing
1948–53

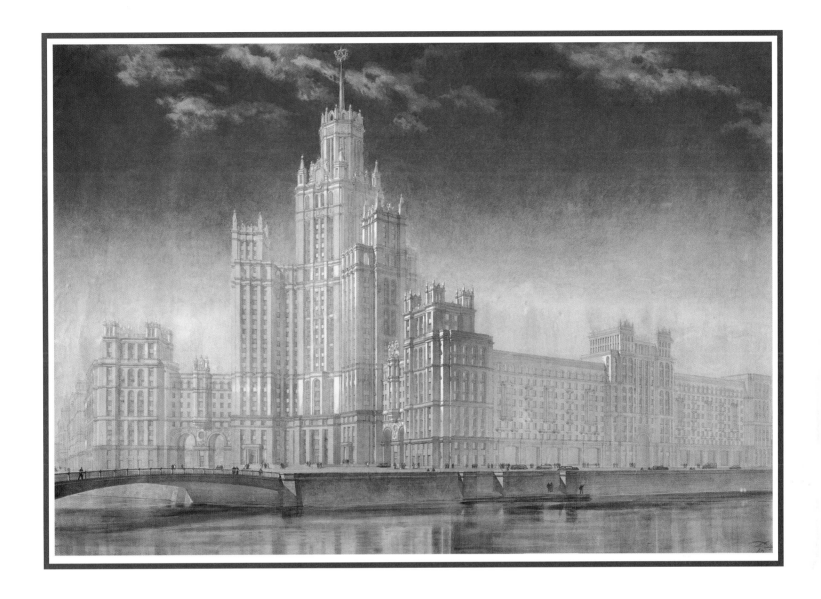

Dmitrij Tschetschulin
Hochhaus in Zarjadje
Architekturzeichnung
Dmitrii Chechulin
Skyscraper in Zaryadje
Architectural drawing
1947–49

Wladimir Schtschuko,
Wladimir Gelfreich, A. P. Welikanow,
Leonid Poljakow, Igor Roschin,
Alexander Chrjakow und Jurij
Schtschuko
Wettbewerbsentwurf für den Palast
der Sowjets
Architekturzeichnung
Vladimir Shchuko,
Vladimir Gelfreikh, A. P. Velikanov,
Leonid Poliakov, Igor Rozhin, Aleksander
Kchriakov, and Iurii Shchuko
Competition design for the
Palace of Soviets
Architectural drawing
1932–33

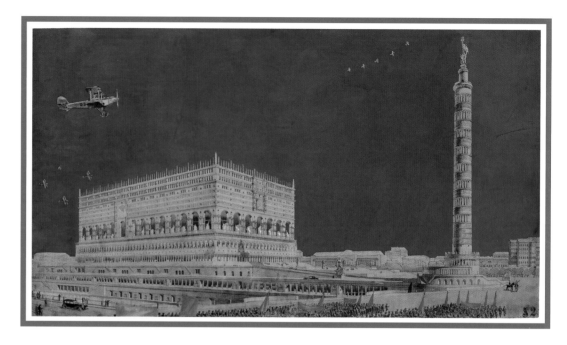

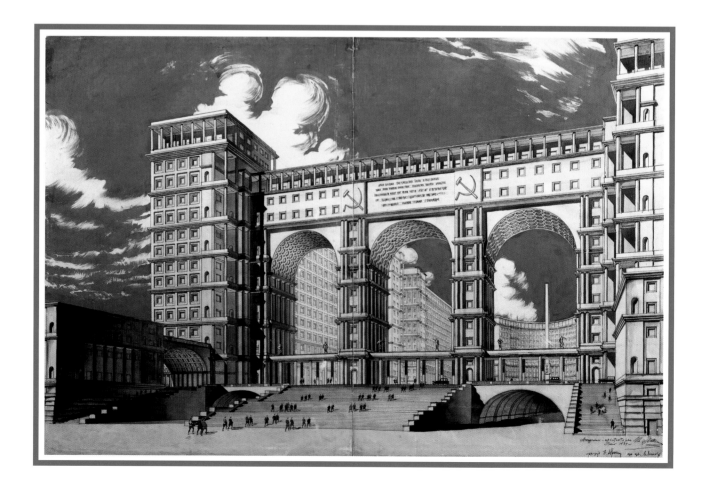

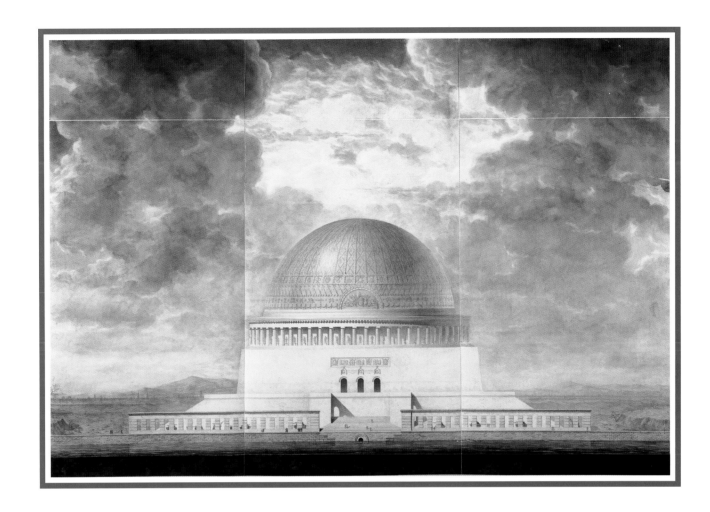

Alexej Duschkin, N. Pantschenko
und A. Chilkewitsch
Pantheon für die Helden des
Großen Vaterländischen Krieges
Architekturzeichnung
Aleksei Dushkin, N. Panchenko,
and A. Khilkevich
Monument to the Fallen Soldiers
of the Great War of the Fatherland
Architectural drawing
1942–43

Iwan Fomin, Pawel Abrossimow und
Michail Minkus
Volkskommissariat für Schwerindustrie
auf dem Roten Platz, Moskau
Architekturzeichnung
Ivan Fomin, Pavel Abrosimov, and
Mikhail Minkus
People's Commissariat of Heavy Industry
on Red Square, Moscow
Architectural drawing
1934

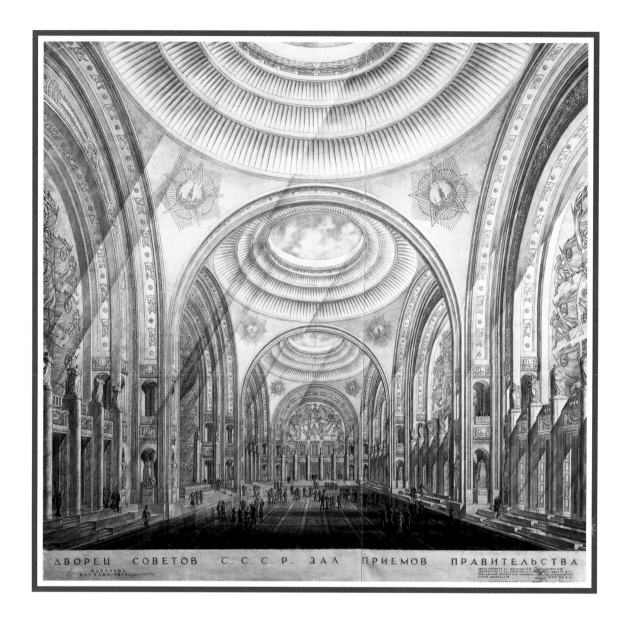

ДВОРЕЦ СОВЕТОВ С. С. С. Р. ЗАЛ ПРИЕМОВ ПРАВИТЕЛЬСТВА

Boris Iofan
Interieur für den Palast der Sowjets
Architekturzeichnung
Boris Iofan
Interior of the Palace of Soviets
Architectural drawing
1948

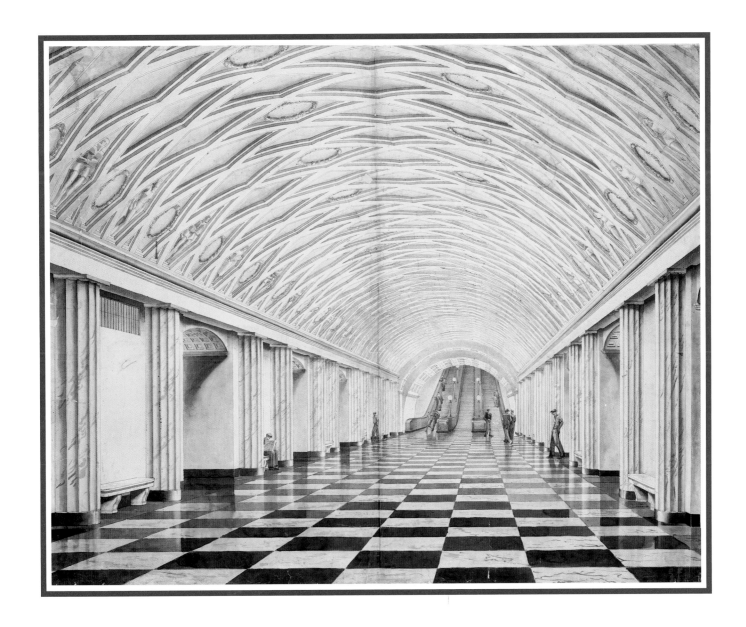

Iwan Fomin
Metrostation Teatralnaja
Architekturzeichnung
Ivan Fomin
Teatralnaia Subway Station
Architectural drawing
1936–38

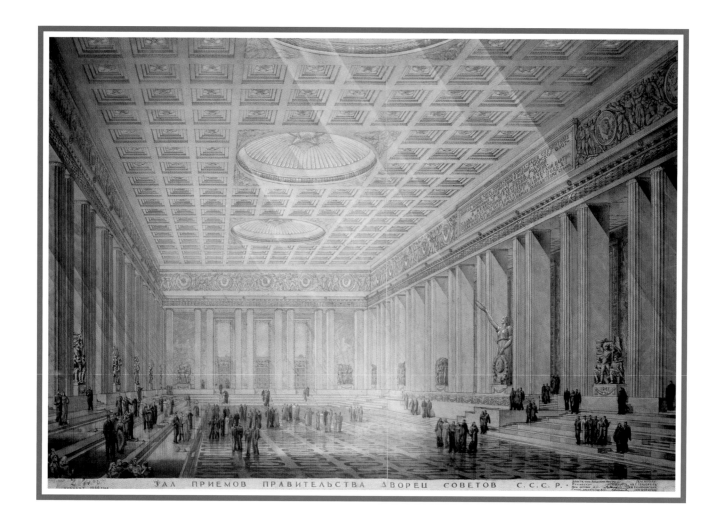

ЗАЛ ПРИЕМОВ ПРАВИТЕЛЬСТВА ДВОРЕЦ СОВЕТОВ С.С.С.Р.

Boris Iofan, Wladimir Gelfreich, Jakow
Belopolskij u. a.
Interieur für den Palast der Sowjets
Architekturzeichnung
Boris Iofan, Vladimir Gelfreikh, Jakov
Beloposkij, and others
Interior of the Palace of Soviets
Architectural drawing
1946

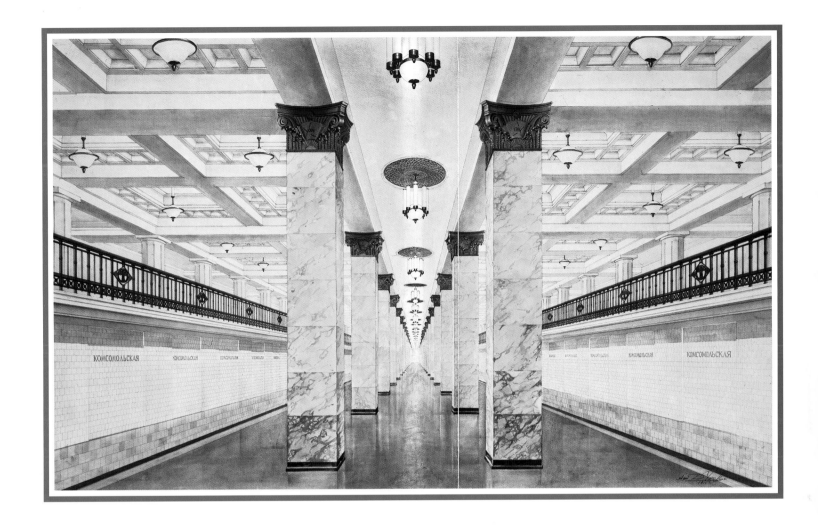

Dmitrij Tschetschulin
Entwurf für die Metrostation
Komsomolskaja
Architekturzeichnung
Dmitrii Chechulin
Design for the "Komsomolskaya"
Subway Station
Architectural drawing
1934–35

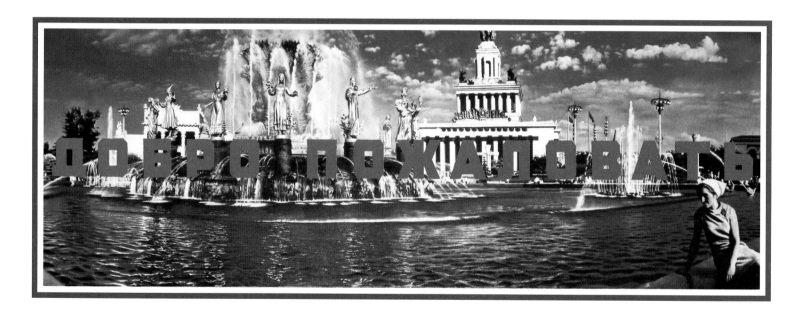

Erik Bulatov
Willkommen
Erik Bulatov
Welcome
1973–74

Erik Bulatov
Sonnenauf- oder Sonnenuntergang
Erik Bulatov
Sunrise or Sunset
1989

DER WAGGON THE WAGON
LET'S GO, GIRLS! *LET'S GO, GIRLS!*

EINE INSTALLATION VON ILYA UND EMILIA KABAKOV
AN INSTALLATION BY ILYA AND EMILIA KABAKOV

BESCHREIBUNG

Der Waggon ist 11 x 5 m groß. Innen sieht er aus wie eine Art Kino: mit Holzstuhlreihen und anstelle der Leinwand, die nicht aufgehängt ist, sondern aufrecht steht, einem Gemälde, das die Mädchen vor einem Teich zeigt.

Zu beiden Seiten des Bildes befinden sich zwei Lautsprecher, aus denen abwechselnd mythische Gesänge aus den vierziger und fünfziger Jahren erklingen.

Das Licht im Wagen spielt eine entscheidende Rolle.

Die Lichtstrahlen der Lampen an den gegenüberliegenden Wänden beleuchten das Bild, und es wirkt in diesem Vortragsraum wie eine Kinoleinwand oder ein Fernsehbildschirm; eine Projektionsfläche, auf der wie bei einem Standbild dieselbe Szene für immer eingefroren ist.

KONZEPT

Der anlässlich der Ausstellung in der Schirn präsentierte Waggon ist als Analogie gedacht und bezieht sich direkt auf die »Propagandawagen« aus der Zeit der Russischen Revolution und des beginnenden Bürgerkrieges. Solche Waggons waren mit der Eisenbahn von einer Station zur nächsten unterwegs und erreichten auch die entlegensten Orte.

Die Innenausstattung dieser Waggons ist durch Fotografien allgemein bekannt: die Tische mit Propagandaliteratur, die mit Plakaten und Parolen gepflasterten Wände, ein Filmprojektor mit Leinwand und die schlichten Holzmöbel.

DESCRIPTION

The size of the wagon is 11 x 5 m. Inside it looks like some kind of a movie theater: the rows of wooden benches and, instead of the screen, not hanging but standing upright, a painting depicting the girls in front of a pond.

Next to the painting, on both sides, are two speakers, from which, one after the other, sound mythic songs sound from the forties and fifties.

The light inside the wagon plays a decisive role.

The beams from the lamps, which are placed on the opposite walls, light up the painting and, in this seminar room, it looks like a movie- or TV-screen; a screen where, as in a still-frame, the same image is frozen forever.

CONCEPT

The wagon presented at the exhibition in the Schirn is an analogy and a direct reference to the "propaganda wagons" from the time of Russian Revolution and the beginning of the civil war. Those wagons used to travel via railroads from one station to another, reaching the most distant destinations . . .

The interiors of such wagons are well-known through photographs: the tables with the propaganda literature, the walls, plastered with posters and slogans, a movie projector with a screen, the plain, wooden furniture.

Der Zweck eines solchen Waggons oder sogar des gesamten Zuges war es, den »zweifelnden«, »misstrauischen« Zuschauern die Augen über ihre hoffnungslose »Gegenwart« und die leuchtende, strahlende »Zukunft«, zu öffnen, die die Bolschewiken ihnen und dem ganzen Land bringen würden.

Die Tradition dieser überdachten Waggons, in denen sich rituelle, ideologische »Handlungen« abspielen, hat sich während der gesamten Dauer der Sowjetmacht erhalten, später in Form der »Roten Ecken«, die in jeder Fabrik und jeder Erziehungsanstalt obligatorisch waren.

Doch hat sich die »Handlung« im Inneren seit den ersten Jahren der Revolution geändert. Das »strahlende Morgen« wandelte sich in ein »ewig strahlendes Heute«, und es war nicht länger nötig, die Besucher der Ecken in die »Zukunft« zu locken. Schließlich lebten sie ja jetzt schon seit langer Zeit, seit dem Tag ihrer Geburt, in diesem wunderschönen Heute das sich, wie sie schon wussten, nie ändern würde. Daher ist der Waggon *Let's Go, Girls!* als ein Ort der konzentrierten Präsenz dieser »ewigen Gegenwart« gebaut.

Aus diesem Grund muss das Gemälde/die Leinwand/der Bildschirm »ewig« leuchten, erhellt von einem Lichtstrahl (wobei ein sich nie veränderndes Bild zu sehen ist), und ewig, immer wieder, sollen aus den Lautsprechern die »lyrischen«, mädchenhaften Stimmen ertönen und das Wichtigste: Dieser Raum wird für immer über alle Maßen angefüllt sein mit der positiven Energie von Glück und Wärme, den Synonymen für das erlangte Paradies.

Wir hoffen, dass diese Wirkung auch heute eintritt.

The purpose of such a wagon, or even the whole train, was to "open the eyes" of the "doubtful," "mistrustful" viewers to their dark, hopeless "present" and to the bright, radiant "future," brought to them and to the whole country by the Bolsheviks.

Such traditions of covered wagons, where ritualistic, ideological "actions" are taking place, had been preserved for the whole duration of the existence of Soviet power, later in the form of "The Red Corners" which were mandatory for every factory or educational institution.

But "the action" inside did change since the time of the first years of the revolution. "The Bright Tomorrow" changed to "The Eternal Bright Today," and it wasn't necessary anymore to entice the visitors of the corners into "The Future." Because for a long time by now, since the day they were born, they lived in this beautiful present, which, as they already knew, will never change. That is why the wagon *Let's go, girls!* has been built as the place of concentrated presence of this "Eternal Present."

That's why the painting/screen has to shine "eternally," lit by the beam of light, (the screen showing a never-changing image), eternally, constantly repeated, the "lyrical," girlish voices have to sound from the speakers and, most important: this space will be forever overfilled with the positive energy of happiness and warmth, which are synonyms of the paradise achieved.

We hope that this last one will also work today.

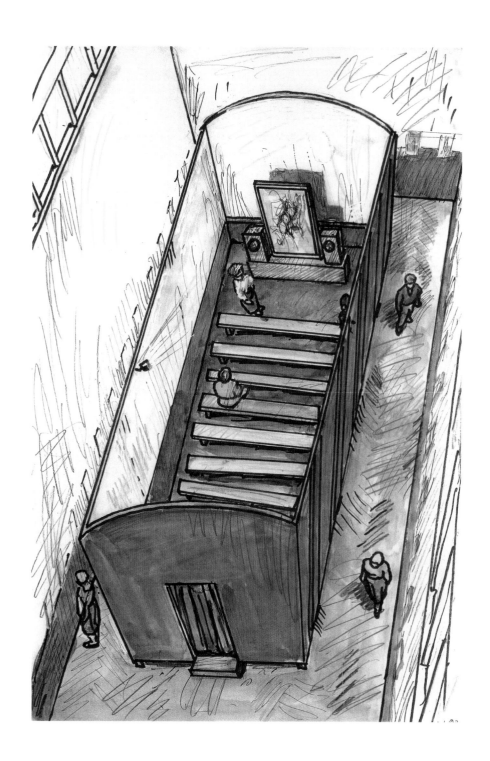

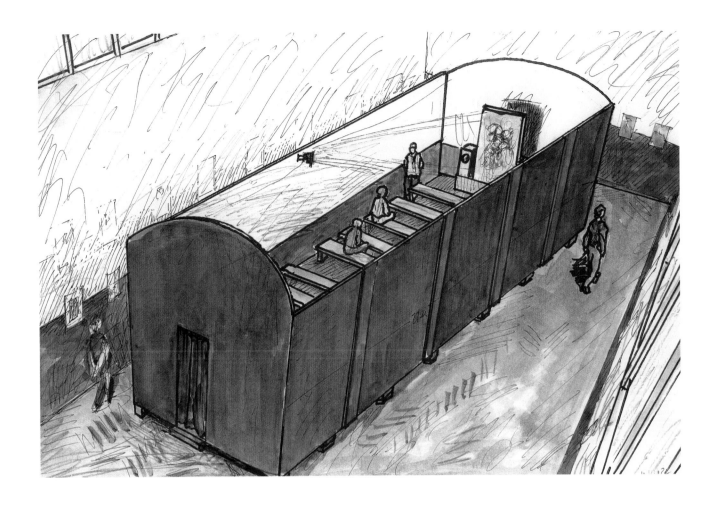

Ilya und Emilia Kabakov
Let's Go, Girls!
Skizzen
Ilya and Emilia Kabakov
Let's Go, Girls!
Sketches
2003

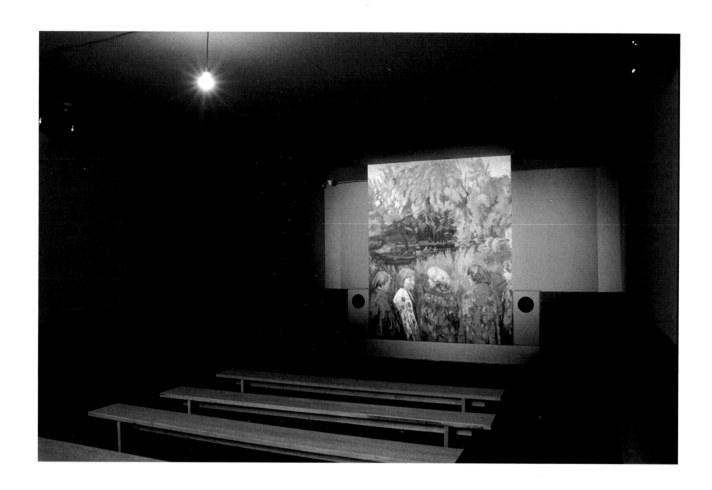

Ilya und Emilia Kabakov
Let's Go, Girls!
Installationsansichten
Ilya and Emilia Kabakov
Let's Go, Girls!
Views of the installation
2003

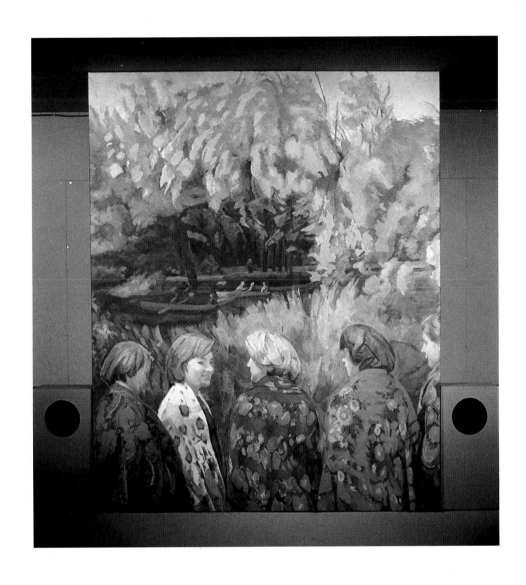

KOLLEKTIVE TAGTRÄUME COLLECTIVE DAYDREAMING

OKSANA BULGAKOWA

Die sowjetische Avantgarde begriff den Film als einen absoluten Ausdruck der Moderne: Diese kollektive, anonyme, mechanische Kunst besaß alle Qualitäten der angestrebten Radikalisierung der Kunstpraxis – Diskontinuität, Fragmentierung, Dynamik. Die narrativen Anomalien des frühen Films – Sprünge, das Fehlen eines Zentrums, das Chaos der Details, der Verzicht auf Geschlossenheit, Alogismen und fehlende Motivierungen – wurden als Basis der neuen Poetik freier Assoziationen verstanden. Dsiga Wertow entwickelte das Konzept des Kino-Auges, das auf die mimetische Kunst verzichtete und eine immanente Freiheit der Kamera behauptete, die das zu sehen vermochte, was der Wahrnehmung des menschlichen Auges verschlossen war. Der Regisseur konnte eigenwillige Verbindungen zwischen den Segmenten dieses neuen (teleskopischen, mikroskopischen, filmischen etc.) Sehens schaffen und dabei Geschwindigkeit, Zeit, Raum und Kausalität frei manipulieren. In seinen Montageexperimenten bewies Lew Kuleschow, dass der Zuschauer automatisch ein Raum-Zeit-Kontinuum und Ursache-Wirkung-Beziehungen zwischen disparaten und zufälligen Bildern herstellt. Sergej Eisenstein interpretierte diese Idee so: Es gibt keine asemantischen Verbindungen zwischen den Einstellungen, was den Filmregisseur von traditionellen Denkmustern, Erzähltechniken und Raumdarstellungen befreit. Die Russenfilme kamen in Westeuropa groß in Mode – gleich nach der amerikanischen Jazzwelle, und die Premiere von *Panzerkreuzer Potemkin* in Berlin machte Eisenstein zum berühmtesten russischen Regisseur.

In seiner Heimat allerdings wurde das Unbewusste der »neuen sowjetischen Menschen« nicht von den Filmen dieser Erneuerer beeinflusst, sondern von Hollywoodproduktionen: 75 Prozent aller Produktionen, die Mitte der zwanziger Jahre im sowjetischen Verleih waren, stammten aus den USA. Ab

The avant-garde of Soviet film jumped into modernism, making cinema its absolute expression. Dziga Vertov developed a concept of the cine-eye, based on a total rejection of mimetic art, which emphasized the immanent freedom of the camera and its ability to see what the human eye cannot. The director, too, was freed from the constraints of logic—creating his own connections between the segments of this new vision (telescopic, microscopic, cinematographic . . .) and liberally manipulatingz speed, time, space, and causality. Lev Kuleshov's films explored the protagonist's ability to control speed and his own body as the ultimate machine. In his experiments with montage, Kuleshov proved that the viewer automatically establishes space-time and cause-and-effect relationships between disparate fragments. Sergei Eisenstein interpreted this idea as follows: there are no asemantic connections between the shots, which liberates the film from narration, the spatial composition of naturalistic painting, and traditional ways of thinking. Russian films became a big fashion in Western Europe—after the wave of American jazz—and the Berlin premiere of *The Battleship Potemkin* made Eisenstein the most famous Russian director.

However, at home the unconscious of the new Soviet citizen was ruled not by the films of these innovators, but by Hollywood: 75% of the movies seen by Soviet viewers in the 1920s were produced in America. A radical change came about in 1927–8 when drastic cuts in foreign-currency funding for cinema brought the import of foreign movies to an abrupt halt. Between 1936 and 1947, Soviet citizens were protected against the foreign amusements that always produced a dangerous question—how will the youth consuming such films ever form a Soviet identity?

1927 jedoch wurden die Devisen für den Filmbereich gestrichen und der Import ausländischer Filme allmählich eingefroren: Die sowjetischen Zuschauer wurden von 1936 bis 1947 vor den Gefahren ausländischer Unterhaltung geschützt, die immer dieselbe beängstigende Frage aufwarf: Würde etwa die Jugend, die diese Filme konsumierte, jemals eine sowjetische Identität ausbilden?

HOLLYWOOD AUF DER KRIM

1930 wurde ein neuer Parteifunktionär an die Spitze der Filmindustrie gestellt. Boris Schumjatzkij forcierte den Ausbau der Filmindustrie, die zu einer merklichen Expansion der *sowjetischen* Kinematographie führte. Dabei musste er mit dem Paradox fertig werden, das die Besonderheiten der Filmexpansion im Land bestimmte: Die Zahl der Zuschauer wuchs enorm – dank dem Bau von Kinos und der Erhöhung der Anzahl der Kopien (weil nun die Herstellung der Massenkopien – aus dem eigenen Rohfilm – möglich geworden war). Unterdessen sank die Zahl der produzierten Filme drastisch. 1928 wurden in der UdSSR 124 Filme produziert, 1930 waren es elf, 1936 dreiundvierzig, 1950 dreizehn und 1951 neun. Das Einfrieren der Filmproduktion wurde nicht sofort zur nationalen Besonderheit erklärt. Schumjatzkij hatte zunächst große Pläne für eine Produktionserweiterung angekündigt – bis zu 800 Filme pro Jahr, und er entwickelte ein Projekt zum Bau einer Filmstadt auf der Krim nach dem Vorbild Hollywoods.[1] Doch die Studios konnten ihre Pläne nicht erfüllen: Anstelle von 16 geplanten Filmen brachte Mosfilm, das größte Studio des Landes, 1936 nur noch 13 auf die Leinwand. Der Plan für den Ausbau der Produktion wurde verworfen und Schumjatzkij zum Saboteur und Volksfeind erklärt, der es versäumt hätte, zu begreifen, worin die wahren Probleme des sowjetischen Films lagen. 1938 wurde er

HOLLYWOOD IN THE CRIMEA

A new party official came to the head of the film industry. Boris Shumiatskii gained control of the restructuring process and initiated the incredible mass expansion of *Soviet* cinema. He faced a paradox that was to shape the course of this development. The number of viewers grew rapidly as new movie theaters were built and films were released with ever greater numbers of prints,[1] while the number of pictures being produced fell rapidly. In 1928, 124 films were released in the Soviet Union; in 1930 there were eleven; in 1936, forty-three; in 1950, thirteen, and in 1951 just nine. And yet, this gradual freeze in film production was not initially perceived as a significant element in the development of Soviet cinema. At first, Shumiatskii dreamt up grandiose plans to increase production to eight hundred films per year, and envisioned wild expenditures to create a Hollywood-style cinema city in the Crimea.[2] But instead of the sixteen pictures slated for release in 1936, Mosfilm (the most powerful studio) produced only thirteen. The program for expanding production was rejected and Shumiatskii was denounced as a saboteur and enemy of the people who had failed to understand the real nature of the problems facing cinema. His accusers said that his methods, including the cinema city project, were oriented on the international cinematic standard, instead of seeking the authentic *Russian, Soviet* way.[3] The press condemned him as a "fascist pig" and a propagator of "conveyer-belt cinema," "mass-produced, *antinationalist* forms of *kino-Americanism*." He was arrested and shot in 1938.

While the number of films being made was falling drastically, the number of movie theaters grew; in 1928 there were 7,331 cinemas in operation (almost a third of them in the countryside), and by 1936

verhaftet und hingerichtet. Seine Visionen, einschließlich des Projekts einer Filmstadt, so warf man ihm vor, orientierten sich an internationalen Standards und nicht an der Maßgabe, einen eigenen, authentisch *sowjetischen* Weg zu suchen. In der Presse wurde er als »faschistisches Schwein« gebrandmarkt, das die Fließbandkinematographie, die antinationalen Formen des »Film-Amerikanismus«, gefördert hätte.[2]

Die Zahl der gedrehten Filme nahm dramatisch ab, dafür wuchs die Anzahl der Kinos rasch. 1928 gab es in der UdSSR 7331 Abspielstätten, davon ein Drittel auf dem Land, 1936 waren es schon 28931 Kinos, davon mehr als die Hälfte in ländlichen Gegenden. Während in den zwanziger Jahren der Spielplan noch einmal wöchentlich geändert und 18 neue Filme gezeigt wurden, wechselte er in den dreißiger Jahren nur noch einmal monatlich, und auf die Leinwand kamen nicht mehr als vier neue Filme. Gleichzeitig stieg die Zahl der Verleihkopien enorm. Diese Zahl wurde vorab von der Hauptverwaltung Film festgelegt: So gab es von *Lenin im Oktober* 955 Kopien, von einem Abenteuerfilm wie *Karo* dagegen nur 198.[3] Auf diese Weise wurden die Vorlieben der Zuschauer und der Filmkonsum reguliert und kontrolliert. Der Film blieb das einzig zugängliche und billige Vergnügen im harten Arbeitsalltag – Kinokarten kosteten weniger als ein Rubel –, doch bei dieser Spielplanpolitik blieb den Zuschauern nichts anderes übrig, als einen Film mehrmals zu sehen und ihn sozusagen auswendig zu lernen. Das führte zu einem ganz eigentümlichen Vergnügen, das etwa mit der kindlichen Freude am wiederholten Vorlesen ein und demselben Märchens vergleichbar war.

Der Rückgang der Filmproduktion war auf gravierende technische Probleme zurückzuführen (den Bau von Fabriken für Filmausrüstung und -material,

there were 28,931 (with more than half in rural areas).[4] If eighteen new films reached the screen about every week in the 1920s, by the 1930s it took a month for no more than four pictures to open. The number of distributed prints was predetermined by the Central Cinema Committee. Thus there were 955 prints of *Lenin in October* compared to 198 copies of the adventure film *Karo*.[5] In this way the audience's tastes and consumption were regulated and controlled. The people, for their part, were forced to sit through the same movie from a limited, rarely changing repertoire over and over, because cinema remained the only form of cheap entertainment. People learned movies by heart, and developed a specific sort of infantile pleasure in repeated viewings, rather like a toddler enraptured by repeating the words a fairy tale again and again.

The cut-backs in film production resulted from significant technical difficulties (the transition from silent to talking movies, which was not complete in the Soviet Union until 1936, construction of factories to produce film equipment and film stock), and additional problems were caused by the unstable economy, controlled by the same party and government apparatus which financed cinema. In 1927, financial support from the government was insignificant, about four million rubles, which might pay for thirty pictures—about one fourth of the total output for the year. The national cinema survived thanks to the revenue generated by imported pictures and native commercial production, which brought in about sixteen million rubles in that same year.[6] In the 1930s this situation reversed itself; government funding increased significantly, reaching 465 million rubles by 1937 (of which only 225 million were used). However, customer revenue in that same year only came to 20,395 million rubles.[7] But this time, in contrast to the 1920s, the government and the party were pre-

die Umrüstung der alten Studios zu neuen Tonfilm-ateliers und den Bau von neuen Studios in den Repu-bliken), ganz zu schweigen von der instabilen Wirt-schaft, die von demselben Partei- und Staatsapparat kontrolliert wurde, der den Film finanzierte. In den zwanziger Jahren waren die staatlichen Zuschüsse für den Film unbedeutend, und der sowjetische Film musste aus den Einspielergebnissen von Filmim-porten oder eigenen kommerziellen Produktionen fi-nanziert werden, die 1927 etwa 16 Millionen Rubel einbrachten, sodass 30 Filme, ein Viertel der Jahres-produktion, finanziert werden konnten.[4]

Diese Situation änderte sich in den dreißiger Jah-ren entscheidend: Die staatlichen Subventionen für die Filmproduktion wuchsen enorm, die Einspiel-ergebnisse waren bescheiden und konnten nicht ein-mal durch die Expansion des Verleihs kompensiert werden. 1937 wurden in die Filmproduktion 225 Mil-lionen Rubel investiert und nur 20,395 Millionen Ru-bel eingespielt.[5] Nichtsdestotrotz wollten die Partei und der Staat – im Unterschied zu den zwanziger Jahren – die Filmindustrie von Geldzwängen be-freien, das heißt, sie übernahmen die volle Finan-zierung der Filmproduktion und des Vertriebs und damit das Recht, sich als Produzent aktiv am kollek-tiven Entstehungsprozess eines Films zu beteili-gen – mit den gleichen Rechten wie Drehbuchautor und Regisseur; so wenigstens wurde ihre Rolle 1936 von Boris Schumjatzkij definiert.[6]

Die Verwandlung des Partei- und Staatsapparates in einen »Superproduzenten« vollzog sich zwischen 1928 und 1938. Zunächst war sich die Partei un-schlüssig, ob sie den Film als eine Gewinn bringende Industrie oder ein durch den Staat finanziertes Pro-pagandamedium betrachten sollte. 1927 glaubte Sta-lin noch, dass man die Wodkaproduktion langsam zurückfahren und solche Einnahmequellen wie Rund-

pared to free the film industry from the financial squeeze. They took the entire financial burden of production and distribution upon themselves, in ex-change for the right to participate actively in the col-lective creative process, on the same plane as the screenwriter and the director—at least, this is how Boris Shumiatskii defined their role in 1936.[8] The transformation of the party into the *superproducer* of Soviet film took place over the course of a decade, between 1928 and 1938, and at first the party was not sure whether to view cinema as a commercial enterprise, generating income, or a state-supported means of propaganda. At the Fifteenth Party Con-gress, Stalin held on to the hope that "maybe we could gradually phase out vodka and bring in radio and cinema as significant sources of revenue,"[9] echo-ing Trotsky's old ideas.[10] But even when these hopes remained unrealized, the politics of government spending did not change. The noncommercial Soviet socialist cinema that emerged at this time was a de-liberate counterweight to Hollywood's materialism. Despite these attempts to avoid crass Western-style commercialism, Soviet cinema was rarely touted as an *author's* work. This enterprise, suddenly blessed by the government's attention, needed to establish common poetics of expression—which, paradoxi-cally, led to the homogeneity typical of commercial film. The ultimate aim of both, the socialist and the commercial film, is to be captivating and comprehen-sible to the masses. From the outset, Soviet cinema development's rested on an inherent oxymoron—noncommercial, yet requiring mass consumption.

COMMEMORATIVE PAGEANTS

The 1930s were dedicated to seeking a common model for Soviet cinema, one to which all directors could conform, even those as different as Sergei Eisenstein and Abram Room. The development of

funk und Film einführen könnte,[7] womit er an alte Ideen Trotzkis anknüpfte.[8] Aber auch, als diese Erwartungen nicht in Erfüllung gingen, änderte sich die Subventionspolitik des Staates nicht. Das Modell des sozialistischen, nicht kommerziellen Films, das in dieser Zeit entstand, sollte ein bewusstes Gegengewicht zur Hollywoodindustrie bilden. Doch trotz der Versuche, eine kommerzielle Produktion im westlichen Stil zu vermeiden, sollte der sowjetische Film auf die breite Masse ausgerichtet sein. Deshalb näherte er sich in seinen Mitteln nicht der Poetik einer Autorenkunst an, sondern der Stereotypisierung, die eigentlich dem kommerziellen Kino eigen war. Auf diese Weise wurde der Entwicklung des sowjetischen Films von vornherein ein Widerspruch zugrunde gelegt: Er brauchte nicht kommerziell erfolgreich, sollte jedoch massenwirksam sein.

KOMMEMORATIVE HANDLUNGEN

In den dreißiger Jahren wurde für das von der Aufmerksamkeit des Staates beglückte Kino nach einer allgemein gültigen Poetik gesucht, die für alle Regisseure, selbst so unterschiedliche wie Sergej Eisenstein und Abram Room, gleichermaßen gelten sollte. Die Grenzen zwischen den Genres, aber auch die zwischen Spiel- und Dokumentarfilm, wurden durchlässig, und das Verhältnis von Dokumentation und Fiktion nahm dabei eigenartige Züge an: Michail Tschiaurelis Spielfilm *Der Fall von Berlin* (1949), in dem Stalins Flugzeug gleich nach dem Sieg über Deutschland neben dem Reichstag landet, wurde zum dokumentarischen Drama erklärt. Ebenso befahl Stalin weiteren Spielfilmregisseuren, die wichtigsten Schlachten des Zweiten Weltkriegs zu rekonstruieren und die tatsächlichen Ereignisse zu »korrigieren«. Die Dokumentarfilme wurden hingegen weitgehend inszeniert – so etwa die Vereinigung der Fronten von Stalingrad und Don in Leonid War-

Michail Tschiaureli
Der Fall von Berlin: Ankunft Stalins in Berlin
Mikhail Chiaureli
The Fall of Berlin: Stalin's arrival in Berlin
1949

this collective model required the dissolution of boundaries among genres, even between feature and documentary film. After World War II for example, Stalin ordered feature film directors to film reenactments of its most important battles, "corrected" to show the required outcomes. Not surprisingly, such epics as Mikhail Chiaureli's *The Fall of Berlin* (1952), which presents Stalin's aircraft landing near the Reichstag in Berlin just after its conquest, were offered as *documentary* drama. Documentary film, on the other hand, was often acted out, with staged news footage such as the scenes showing the unification of the Don and Stalingrad fronts in Leonid Varlamov's *Stalingrad* (1942). The cameraman Roman Karmen recalls that because he had been delayed and missed the arrest of the German general Friedrich Paulus, it was repeated in front of the camera by the actual participants.

lamows *Stalingrad* (1942). Die Verhaftung von General Paulus wurde für den Kameramann Roman Karmen, der zu spät am Ort des Geschehens eintraf, eigens wiederholt – mit den realen Protagonisten.

Die zentralisierte Struktur der Filmproduktion erleichterte die Kontrolle bei der Erarbeitung eines Kanons, oft wurde diese Kontrolle durch Stalin persönlich ausgeübt. Er mischte sich in Details auf allen Ebenen ein: von den thematischen Plänen der Studios bis hin zu Szenenbild und Besetzung. Ohne ihn konnte kein wichtiges Drehbuch mehr in Produktion gehen, kein Film ins Kino kommen. Der Rückgang der sowjetischen Filmproduktion in dieser Zeit lässt sich leicht aus den technischen und wirtschaftlichen Problemen erklären, doch die Zeitgenossen interpretierten ihn als direkte Auswirkung von Stalins Einmischung und seiner Theorie zur Schaffung von Meisterwerken (Wozu mittelmäßige Filme produzieren, wenn man den besten Drehbuchautor, den besten Regisseur, Kameramann und so weiter verpflichten kann und wenige, dafür aber geniale Filme schafft?).[9] Es ist einfach, eine solche Theorie als vernünftige Erklärung hinzunehmen, die realen technischen Probleme zu übersehen und den Film der Stalinzeit als Resultat einer sorgfältigen Planung, als Triumph des Willens über die klägliche Realität der Zahlen zu interpretieren.

Die Position des Films blieb in dem sehr hierarchisch verstandenen System der Künste der dreißiger Jahre sehr ambivalent. Die Eigenständigkeit der Film*kunst* wurde zugunsten des Films als popularisierendem Verbreitungs*medium* der hohen Künste – Theater, symphonische Musik und Literatur – abgebaut. Der Film wurde als etwas Sekundäres, als Derivat eines bereits existierenden Textes angesehen. Das Wort wurde in dieser genuin visuellen Kunst dagegen als primär betrachtet, und der Ton stark berei-

The structures of film production facilitated the development of a common model for collective art, and its very mechanism was easily controlled, most often by Stalin himself. His was the final word on everything from the film studios' thematic plans, set design, and shooting arrangements to the confirmation of directors and major actors. One might be able to attribute the decline in film production during this period to technical and economic difficulties, but contemporaries most often saw it as the direct result of Stalin's censorship, which was buttressed by his ideas on the "production of masterpieces" (why devote so much energy to making many mediocre pictures when you can hire the best screenwriter, director, cameraman, composer, and actors, and make a few brilliant films?).[11] It is easy to accepted this as a reasonable explanation, ignoring the actual technical difficulties and presenting the film production of Stalin's time as the result of careful planning, a triumph of spirit and will over the petty reality of figures.

Yet the cinema's position in the highly hierarchical system of artistic creation in the 1930s remained ambiguous. Film was reduced to an audio-visual means of broadcasting and popularizing high arts: theater, symphony concert, and literature; its product was secondary, based on a preexisting text. In this visual *medium*, words were valued far more than images. Most of the censorship cases in the 1930s involved the literary editing of the scripts and dialogue, and their relation to the original text (of the novel, play, opera, or even ballet).

Soviet cinema developed outgrowths such as the "revolutionary film," the "labor film," the "kolkhoz film." These categories seem out of place in a system of established cinematic genres—detective stories, melodramas, comedy, slapstick—all of which were

nigt, damit Geräusche und Musik den gesprochenen Text nicht unterdrückten. Die häufigsten Eingriffe der Zensur betrafen – von wenigen Ausnahmen abgesehen – das Redigieren der Drehbuchfassungen, die Kritik an Dialogen, am hörbaren Wort und an seiner Beziehung zum Originaltext (bei der Verfilmung eines Romans, eines Theaterstücks, einer Oper oder gar eines Balletts).

Anstelle der traditionellen filmischen Genres wie Kriminalfilm oder Komödie (die auch deshalb als filmisch galten, weil sie allesamt das Urphänomen des Mediums, die Bewegung, einsetzten) entstanden der »Revolutionsfilm«, der »Kolchos-Film« und der »Produktionsfilm«. Alte Monumentalfilme – von Carmino Gallones *Quo vadis* bis zu David W. Griffiths *Intolerance* – hatten die effektvolle Bewegung der Massen in Schlachtenszenen und Inszenierungen von Katastrophen (Überschwemmung, Brand, Vulkanausbruch), Massakern und Paraden eingesetzt. Nun stellte der sowjetische Revolutionsfilm solche Massenbewegungen ins Zentrum, nur wurde hier anstelle des brennenden Rom oder der Belagerung von Babylon eine nationale Massenhandlung zugrunde gelegt: die Oktoberrevolution. Zum Prototypen des sowjetischen Monumentalfilms der dreißiger Jahre wurden Eisensteins *Oktober* (1927) und *Wir aus Kronstadt* (1936) von Wsewolod Wischnewskij und Efim Dsigan auserkoren, wobei Letzterer auf eine symbolische Liebesromanze vor dem Hintergrund des historischen Spektakels verzichtete und nur die Kinetik der Massenszenen beibehielt. Doch während die Filme der zwanziger Jahre die chaotische Bewegung des kollektiven Körpers ins Bild setzten (*Panzerkreuzer Potemkin*), choreografierten die Filme der dreißiger Jahre die Bewegung der Massen um ihren Regisseur und Übervater – Stalin.

acknowledged to be cinematic because of their well-developed and clearly defined patterns of representing motion (the chase scene in detective stories; the gags and stunts in slapstick; the dramatic tension of the last-minute rescue in melodrama). The nebulous definitions of "revolutionary" and "kolkhoz" resulted in some peculiar hybrids of established genres. Revolutionary films borrowed from the old monumental pictures, with their mass scenes and apotheoses (for example, Carmine Gallone's *Quo Vadis* or D. W. Griffith's *Intolerance*), which also made effective use of teeming masses, battle scenes, and staged catastrophes (floods, fires, volcanic eruptions). Only instead of the burning of Rome or the siege of Babylon, the Soviet version tackled a single, eternally unchanging, national mass action: the Revolution. Eisenstein's October (1927) became a prototype for the Soviet monumental films of the 1930s, while *We, the People of Kronstadt* (1936) by Vsevolod Vishnevski and Efim Dzigan got rid of the nominal romance of struggling lovers set against the background of grand historical spectacle, and retained only the kinetics of the mass scenes.

Unlike the films of the 1920s, which brought to the fore the chaotic movement of the collective body *(The Battleship Potemkin)*, the monumental films of the 1930s have the organized moving masses revolving around their director—Stalin. Soviet film could only achieve total expression when it ceased to be a medium for other art forms, and became a medium for another reality and most importantly, for its own version of history. In the 1930s the same subject (such as Lenin's vita, Pavlik Morozov's death or the deeds of Aleksei Stakhanov) would often be treated in multiple art forms—from novels, plays, operas, ballets, and films to miniatures, sculptures, and monuments. Cinema managed to develop and elaborate the established trope with more refinement than

Der sowjetische Film erreichte seinen vollendeten Ausdruck in dem Moment, da er nicht mehr das Medium der Vermittlung einer anderen Kunst (eine traditionelle und deshalb schwächere Lösung) war, sondern zum Medium der Vermittlung einer anderen Realität wurde – in erster Linie einer anderen Geschichte. In den dreißiger Jahren wurde ein und dasselbe Sujet (Lenins Vita, Pawlik Morosows Tod oder Alexej Stachanows Taten) in den verschiedensten Formen gestaltet – in Romanen, Theaterstücken, Opern, Balletten, Miniaturmalereien, Skulpturen, Monumentalbildern, Denkmälern... Der Film entwickelte ein weitaus verfeinerteres System: Ein und dasselbe Sujet wurde in zahllosen Filmen parallel ausgearbeitet, variiert und mit neuen Details versehen, sodass all diese Filme *einen* gemeinsamen fiktiven historischen Raum schufen, in dem ein Ereignis, das so nicht stattgefunden hatte (Oktoberrevolution, Zweiter Weltkrieg und so weiter), immer mehr präzisiert wurde.

1937/38 wurde eine erste Gruppe solcher Filme gedreht: Michail Romms *Lenin im Oktober* (1937) wurde durch Michail Tschiaurelis *Der große Feuerschein* (1937), *Die Wyborger Seite* (1938) von Grigorij Kosinzew und Leonid Trauberg und *Der Mann mit dem Gewehr* (1938) von Sergej Jutkewitsch ergänzt. Sie alle verarbeiteten ein und dieselben Episoden, deshalb war es möglich, dass fiktive Figuren aus einem Film in dem anderen auftauchten und eine Szene aus einem Drehbuch in ein anderes umzog, wie es auf Stalins Anweisung mit der Episode »Die konstituierende Versammlung« geschah, die aus dem Szenarium von Jutkewitsch in den Film von Kosinzew und Trauberg wechselte.

In Romms Film gibt Lenin dem Arbeiter Wassilij einen *Prawda*-Artikel für Stalin mit. In Tschiaurelis Film bearbeitet Stalin den Artikel von Lenin direkt in

any other medium. The same subject was thought out, planned out and peppered with new details in numerous films which, when taken together, formed a kind of fictional place and time which nonetheless came into sharper and sharper focus with each new production. Almost every leading Soviet film director shot the history of the October uprising. Beginning with Sergei Eisenstein's *October* in 1927, this story came out onto the big screen every decade, for the anniversary of the revolution, with a ready supply of ingredients and often in several different films.

The first group of these pictures was produced in 1937–8: Mikhail Romm's *Lenin in October*, Mikhail Chiuareli's *The Great Dawn*, Grigori Kozintsev's and Leonid Trauberg's *The Vyborg Side*, and Sergei Iutkevich's *The Man with the Gun*. Since these films presented identical historical events, an episode from one screenplay could easily be transferred to another, as happened when Stalin ordered the scene of the dissolution of the Constituent Assembly to migrate from Iutkevich's screenplay to the film by Kozintsev and Trauberg. In Romm's *Lenin in October*, Lenin gives the worker Vasili an article for *Pravda* to pass along to Stalin; in Chiaureli's *The Great Dawn* Stalin reads over Lenin's article in the *Pravda* editorial offices; and in *The Man with the Gun*, soldiers in the trenches read Lenin's article in *Pravda*. In Romm's film Lenin writes something indiscernible to the viewer in a notebook, while in Chiaureli's the camera zooms in on the notebook so that the text may be read. Stalin, who stands silently before a map in Romm's film, gives audible orders to seize the central post office in Chiaureli's. Romm shows the actual storming of the post office. In Iutkevich's film the soldiers write a letter to Lenin, which is read aloud in Chiaureli's. The question of agrarian reform which is raised in Iutkevich's film is answered in Romm's. *The Vyborg Side* opens with the final shot

der Redaktion. In dem Film von Jutkewitsch lesen die Soldaten den Artikel von Lenin, der in der *Prawda* gedruckt wird. In Romms Film schreibt Lenin etwas für die Zuschauer Unleserliches in sein Notizbuch. Bei Tschiaureli fährt die Kamera auf das Notizbuch zu, sodass wir die Schrift lesen können. Bei Romm steht Stalin schweigsam vor einer Karte, als der Plan des Aufstandes besprochen wird. Bei Tschiaureli gibt er die Anweisung, dass man das Postamt besetzen soll. Wie das Postamt besetzt wird, zeigt wiederum Romm. Bei Jutkewitsch schreiben Soldaten einen Brief an Lenin, dieser wird dann im Film von Tschiaureli gelesen. Auf die Frage eines Bauern nach der Zukunft der Bodenreform im Film von Jutkewitsch wird in dem von Romm eine Antwort gegeben. *Die Wyborger Seite* beginnt mit dem letzten Satz aus dem Drehbuch von *Lenin im Oktober* (»Die Arbeiter- und Bauernrevolution, über deren Notwendigkeit die Bolschewikij so viel geredet haben, ist vollbracht«). Dort kehrt der Held in den Smolny zurück, nachdem er die Mitglieder der provisorischen Regierung verhaftet hat, die man bei Tschiaureli und Romm sieht. Einige Einstellungen wurden kanonisch und als solche immer wieder neu inszeniert: Romm wiederholte die berühmte Szene der Einnahme des Winterpalais', wie sie Eisenstein 1927 in *Oktober* inszeniert hatte (und dabei eine weit eindrucksvollere Mise en scène als die des realen Ereignisses kreiert hatte). Jutkewitsch nahm in seinem späteren Farbfilm *Erzählungen über Lenin* (1957) diese Schwarzweißszene als vermeintlich dokumentarisches Zitat auf.

Es gab aber auch differierende Details: Bei Romm wurde Lenin von dem Arbeiter Wassilij beschützt, nicht von Eino Rahja, dem realen Begleiter, der zu diesem Zeitpunkt bereits hingerichtet worden war. Bei Tschiaureli wurde diese Rolle von Stalin selbst übernommen. Diese manische, immer detail-

and closing lines of *Lenin in October*. They are overheard by the film's protagonist, who is returning to the Bolsheviks' military headquarters in the Smolny after the arrest of the Provisional Government, which had been shown by Chiuareli and Romm. Several shots become canonical, to be reproduced again and again. For instance, Romm borrowed the composition and *mise-en-scène* of Eisenstein's storming of the Winter Palace through the front gates, which, though unfaithful to the actual course of events, was more visually effective. Iutkevich later uses this black-and-white scene as an example of "documentary" footage in his color film *Tales of Lenin* (1957). There are disparities as well: Romm has Lenin protected by the worker Vasili rather than Eino Rahja, his actual bodyguard, who had been tried and sentenced by the time the film was made. Chiuareli has Stalin himself take on this role of guardian angel. This maniacal refinement of the fictional details of the October uprising affirms the historical myth. Stalin's opponents, who were condemned during the purges of 1936–38, were presented in these films as enemies of the people even back then, in 1917. In Romm's *Lenin in October*, Stalin helps Lenin to a hideaway on the Gulf of Finland to escape Lev Kamenev and Grigori Zinoviev (in reality the latter accompanied Lenin). In *Lenin in 1918*, also by Romm, it is Stalin rather than Trotsky who wins the Civil War and saves Russia from famine by sending grain from the Volga to the central regions, while Lenin recuperates from the assassination attempt organized by the Socialist Revolutionaries and masterminded by Nikolai Bukharin! These films were the first of many commemorative cinematic pageants, all of which reenacted the revolution decade after decade with endless historical corrections. As a result, history becomes cinema's independent creation, presented as an infinitely variable present, and cinema itself becomes a truly collective art, reaching be-

liertere Aufbesserung der Geschichte des Oktober-aufstandes – einer fiktiven Geschichte – trug zur Befestigung seines Geschichtsmythos bei.

Romms zweiteiliger Film begründete den Stalin-kult im Film. Stalins Gegner, die in den Schauprozessen von 1936 bis 1938 verurteilt wurden, werden rückwirkend als Feinde des Volkes dargestellt, die sie angeblich schon 1917 waren. Lenin ist im Film nur anwesend, um Stalin agieren zu lassen. In *Lenin im Oktober* verhilft Stalin Lenin zur Flucht vor den angeblichen Verrätern Lew Kamenew und Grigorij Sinowjew in sein Versteck am Finnischen Meerbusen. (In Wirklichkeit hatte Letzterer ihn dorthin begleitet). Stalin (nicht Trotzki) leitet den Aufstand im Smolny, während Lenin sich in einer konspirativen Wohnung versteckt. Im zweiten Teil des Films gewinnt Stalin (nicht Trotzki) den Bürgerkrieg und rettet Russland vor dem Hunger, während Lenin sich nach einem Attentat erholt, das Nikolaj Bucharin (!) zusammen mit den sozialistischen Revolutionären organisiert haben soll.

Dem Beispiel Michail Romms sollten später alle führenden sowjetischen Regisseure folgen. So stand *Lenin im Oktober* am Anfang jener eigenartigen kommemorativen Rituale, die die Revolution in jedem Jahrzehnt neu rekonstruierten, um die Geschichte mittels des Films der Gegenwart anzupassen. Die Historie wurde dabei als ewige Gegenwart behauptet, die unendlich veränderbar war. Stalin hat das offensichtlich bereits 1924 verstanden und in einen Aphorismus gefasst: »Film ist eine Illusion, doch sie diktiert dem Leben ihre Gesetze.«[10] Diese Überzeugung half der Durchsetzung des Films als »der wichtigsten aller Künste«; dieses Medium hatte den Auftrag, die kollektiven Tagträume der Menschen hinsichtlich der Vergangenheit und Gegenwart überzeugend zu visualisieren. Es ist kein Zufall, dass in-

yond the boundaries of a single picture. "Film is an illusion, but it dictates its laws to life," Stalin said in 1924.[12] This conviction greatly helped to affirm the illusion of "the most important of all the arts," of the people's collective daydream about their past and present. It is no accident that all individual artistic detail is banished from the collective dream.

OBJECTIVE VERSUS SUBJECTIVE, ARCHAIC VERSUS MODERN

Another type of drama, the private drama along the lines of Aleksander Rzheshevski's emotional screenplays, was proposed at the beginning of the 1930s. The emotional screenplay ruptured the conventional narrative (usually melodramatic) with flashbacks, dreams, and visions. But whereas the monumental film minus romantic subplot met with approval, this type of interjection was considered unacceptable in any other genre and characterized as "illiterate pulp ravings," "paeans to the elements of chaos and crude naturalism."[13] Most of the films based on Rzheshevski's screenplays were banned or never finished (like Eisenstein's *Bezhin Meadow* of 1935–37). This process could be seen as objectivity forcing out subjectivity (and its seemingly unmotivated associations—dreams, memories, moods) to the point of removing the subjective perspective and all the means of conveying the individual point of view that were codified in the 1920s: the unfettered hand-held camera, images out of focus, smooth transitions, emphasis on camera angle, etc. The camera must be firmly affixed to its stand, the height of which is determined by the height of the eyes. Low and high horizon lines are avoided and panned shots are almost entirely absent. The camera's path is usually motivated by an individual perspective, but since the subjective point of view is avoided, the "randomly" moving camera disappeared too. The neutraliza-

dividuelle künstlerische Extravaganzen aus diesen kollektiven Träumen allmählich verschwanden.

OBJEKTIVES VERSUS SUBJEKTIVES, ARCHAISCHES VERSUS MODERNE

Anfang der dreißiger Jahre schlug man einen Kanon für private Dramen vor, der sich an Alexander Rscheschewskijs »emotionales Drehbuch« anlehnen sollte, in dem Träume, Visionen und Rückblenden die konventionelle Erzählung (meist eine melodramatische Liebesgeschichte) unterbrachen. Während sich die Destruktion der üblichen Darstellungsformen des Monumentalfilms (Massenszenen minus Liebesgeschichte) durchsetzte, wurde die Zerstörung des narrativen Zusammenhangs in anderen Genres als »ungebildeter, irrer Schund«, »als Lobpreisung des Chaos und des groben Naturalismus« charakterisiert.[11] Die meisten Filme nach Rscheschewskijs Drehbüchern wurden verboten oder nicht beendet (wie Eisensteins *Beshinwiese*, 1935–1937). Dies ließe sich im Zusammenhang mit der Suche nach einem »objektivierten« Erzählmodus begreifen, bei dem alle Zeichen von Subjektivität (unmotivierte Assoziationen, Erinnerungen, Träume) getilgt wurden – bis hin zum Verschwinden aller Mittel, die in den zwanziger Jahren als »subjektive Perspektive« kodiert wurden: entfesselte Handkamera, unscharfes Bild, ausgefallene Aufnahmewinkel, sprunghafter Wechsel der Kameraposition. Die Kamera wurde auf dem Stativ befestigt, meist auf Augenhöhe fixiert; der Horizont durfte nicht zu hoch und nicht zu niedrig liegen, Schwenks und Fahrten wurden selten eingesetzt. Normalerweise wird die Bewegung der Kamera durch die Sicht der handelnden Person motiviert, doch da die subjektive Perspektive vermieden wird, verschwindet auch die sich unmotiviert bewegende Kamera. Die Neutralisierung der filmischen Ausdrucksmittel wurde als ein Weg zur objektiven tion of cinematographic modes of expression was a pre-programmed phenomenon. Individual language is avoided, the artificial folklorization of art becomes a palliative escape route—a formalization of mythological consciousness.

In *Three Songs of Lenin* (1934) Dziga Vertov collects the new folklore of the nations of the Soviet East, seeming to appropriate this mythological consciousness and to visualize its rhetorical clichés. The choice by the Constructivist Vertov of precisely this literary matrix appears paradoxical. Why is cinema, connected with modernization and speed, pressed into service to visualize an archaic poetics? In this film the incongruity between the object of representation and metaphorical allusions is also paradoxical: the process of modernization (electrification, the emancipation of women) is interpreted in forms of thought that preserve the concept of cyclical time and exclude individual initiative, for individual freedom is constrained by the norms of a collective ritual canon of behavior. Vertov intended to unfold Lenin's documentary biography before the spectator, but he presented it as a metaphorical parable about a prophet who visits the earth and produces a series of metamorphoses. An illiterate woman becomes literate and recovers her sight; a desert blooms, and the water of the Dnieper River turns into light. Vertov films the construction of dams like an old Constructivist, but the final act of this construction work leads to the miraculous transformation of water into light. Lenin, who in the first song enlightened Asian women, here simply imparts light and penetrates every home as a "little bulb of Ilich."

While Vertov filmed industrialization as a magical event, Eisenstein transformed collectivization into an archaic drama. A fourteen-year-old boy denounces his father to the GPU and is murdered by him. Eisen-

Darstellung konzipiert – die individuellen Ausdrucksmittel wurden aussortiert, dafür erlebte die Folklorisierung der Kunst einen zeitweiligen Aufschwung – die Rückkehr zu Formen des mythologischen Bewusstseins. In *Drei Lieder über Lenin* (1934) sammelte Wertow die neue sowjetische Folklore Mittelasiens und versetzte sich in ihre Denkweise. Er wollte ihre rhetorischen Figuren, metaphorischen Übertragungen und metonymischen Umschreibungen visualisieren. Die Entscheidung des Konstruktivisten Wertow für diese literarische Matrix scheint paradox. Warum musste gerade der Film, der mit Modernisierung und Geschwindigkeit verbunden ist, der Visualisierung dieser archaischen Poetik dienen? In diesem Film war die Inkongruenz zwischen dem Objekt und dessen metaphorischer Darstellung umso paradoxer: Der Prozess der Modernisierung (Elektrifizierung, Emanzipation der Frauen) wird in Denkstrukturen interpretiert, die auf dem Konzept der zyklischen Zeit und rituellen Verhaltensmodellen basieren und eine individuelle Initiative ausschließen. Wertow beabsichtigte, Lenins Biografie dokumentarisch zu verfilmen, doch was er präsentierte, ist eine metaphorische Parabel über einen Propheten, der die Erde besucht und eine Reihe märchenhafter Verwandlungen bewirkt. Eine Analphabetin lernt lesen und wird aus dem »Gefängnis der Blindheit« befreit, die Wüste erblüht, und das Wasser des Dnjepr verwandelt sich in Licht. Wertow filmte die Errichtung des Staudamms wie ein Konstruktivist, doch der Bau führt zu einer magischen Transformation des Wassers in Licht. Am Ende kommt Lenin, der die Frauen des Orients »erleuchtet«, in Gestalt einer Glühbirne, das »Iljitsch-Lämpchen« genannt, in jedes Haus. Die Archaisierung der Kultur, von der Wertows Film lebt, belebte den Animismus, die christlichen, islamischen und heidnischen Traditionen – als eine neue Poetik.

stein believed that he could ennoble the bloody story of Bezhin Meadow (which was based on a real event) through his art, through an elevated visual culture. This layer of culture (Impressionism, Japanese prints, Spanish and Dutch painting) was intended to tear the story out of current politics and project it onto a mythological plane as the Oedipal revolt of the son or the ritual revenge of the father, attempting to save his own flesh and blood from the state. The Central Committee stepped in and stopped the production. The critics discovered the roots of Eisenstein's misinterpretation in his theory, in his enthusiasm for inner monologue and his dubious fascination with myths, the interweaving of the archaic and the modern. This propensity, they said, had led him to anthropomorphize nature and to present a clear case of class warfare as a Hellenistic tragedy in a Nietzschean spirit, as a mystery play with choruses and mythological figures who succumb to their irrational fates: "Nietzsche, Lévy-Bruhl, and Joyce are no help for a Soviet artist."[14] Eisenstein admitted that he had relied too much on his spontaneity and creativity(!). Since his creativity was undisciplined, subjective, and anarchical, he said, it had led him to false generalizations. He condemned his individualism as pathological and identified as degenerate his experiments with unusual composition, lighting, camera angles, still shots, and masks instead of realistic characters.[15]

VISIONARY VERSUS EYEWITNESS

The preference for the objective does not mean that we deal with objective visions. The mode of seeing and representation suggested by Soviet cinema is revealed by Aleksander Medvedkin's *The New Moscow*. The film depicts the reconstruction of the capital as a romantic comedy. One of the protagonists, a painter, is unable to complete a sketch

Während Wertow die Industrialisierung wie einen magischen Akt filmte, gestaltete Eisenstein die Kollektivierung als archaisches Drama. Ein vierzehnjähriger Junge denunziert seinen Vater bei der GPU und wird vom ihm ermordet. Eisenstein glaubte, die schmutzige und blutige Geschichte der *Beshinwiese*, die auf einem Zeitungsbericht basierte, durch seine Kunst, durch eine hohe visuelle Kultur zu veredeln. Die Schichten dieser Kultur (Impressionismus, japanische Grafik, spanische und niederländische Malerei) sollten die Geschichte aus dem aktuellen politischen Diskurs lösen und in eine mythologische Dimension überführen. Er konzipierte den »Kolchos-Film« als ödipale Revolte des Sohnes und rituelle Rache des Vaters, der versucht, sein eigenes Fleisch und Blut vor dem Staat zu retten. Das Zentralkomitee mischte sich ein und stoppte diese »pathologische« Produktion. Es brandmarkte sie als antikünstlerisch und politisch verfehlt. Die Kritiker sahen die Wurzeln für Eisensteins Fehler in seiner Theorie, seiner Begeisterung für den inneren Monolog und in seiner zweifelhaften Beschäftigung mit Mythen. Dies habe dazu geführt, dass er die Natur anthropomorphisiere und einen klaren Fall des Klassenkampfes als hellenistische Tragödie in Nietzscheanischem Geist interpretiere, als Mysterienspiel mit Chören und mythologischen Figuren, die sich dem irrationalen Fatum beugten: »Nietzsche, Lévy-Brühl und Joyce sind keine Hilfe für einen sowjetischen Künstler.«[12] Eisenstein räumte ein, sich zu sehr auf seine Spontaneität und Kreativität verlassen zu haben (!), die ihn – da undiszipliniert, subjektiv und anarchisch – zu falschen Verallgemeinerungen geführt hätten. Er verurteilte seinen Individualismus, den er als pathologisch einstufte, und bezeichnete seine Experimente mit ausgefallenen Kompositionen, Lichtstimmungen, Kamerastandpunkten, statischen Einstellungen und Masken anstelle realistischer Charaktere als entartet.[13]

of Moscow because buildings disappear overnight, move about, and are replaced with new ones. This artist loses not only the urban motifs, but also his model, a Moscow beauty, who leaves him for a civil engineer in Siberia. This engineer has come to Moscow to present a model of the new city—the Moscow that this engineer has never seen in reality, but has perceived in his Siberian backwoods more distinctly then have the Muscovites themselves. He is an ideal carrier of that imaginative vision for which the new society calls. In this way the allocation of priority (affirmed by the woman's choice) between the artist and the engineer, the eyewitness and the visionary, emphasizes what must be understood as the object of representation: the real city is replaced by the fantastic city, existing only in the imagination. Cinema acts a medium of this imagination, as the time machine that appears at the end of the movie. Here, an instructional film presenting the newly reconstructed Moscow through animation of architectural drawings and models is crudely inserted into the fictional narrative. The new Moscow appears as a Soviet "Metropolis." Rapt admiration of this utopia, however, is replaced by the laughter of the audience to whom the model is shown. Laughter breaks out when, due to a technical oversight, the film prepared by the engineer is run backwards. First we see documentary footage of the destroyed remains of Sukharevskaia Tower, Strastnoi Monastery, and the Cathedral of Christ the Savior; then these buildings arise from ruins, and the audience to whom this "time machine" is being shown begins to laugh. In order to create a desired reaction (the old must be associated with the laughter) Medvedkin used a simple trick from slapstick comedy—the reverse movement of the film to recreate the destroyed monuments (churches) on the screen. So the laughter of the spectators was transferred from—and motivated by—one action (the film trick) to another (the resur-

Alexander Medwedkin
Das Neue Moskau: Panorama der neuen Stadt
Filmstill
Aleksander Medvedkin
The New Moscow: Panorama of the new city
Film still
1938

VISIONÄR VERSUS AUGENZEUGE

Die Vorliebe für das Objektive bedeutet keineswegs, dass wir es mit objektiven Darstellungen zu tun haben. Den richtigen »Seh- und Darstellungsmodus« des sowjetischen Filmes (und des sowjetischen Menschen) demonstriert am besten Alexander Medwedkins Streifen *Das Neue Moskau* (1938). Dieser Film stellt den Neuaufbau der Hauptstadt als romantische Komödie dar. Einem Maler will es nicht gelingen, das alte Moskau auf seinen Bildern festzuhalten, denn seine Objekte verschwinden buchstäblich über Nacht: Alte Gebäude werden abgerissen, umgestellt und durch neue ersetzt. Der Maler verliert nicht nur seine Stadtansichten, sondern auch sein Modell, eine Moskauer Schönheit, die sich in einen sibirischen Konstrukteur verliebt. Der ist nach Moskau gekom-

rection of the demolished cathedrals). The spectators were also able to laugh (and they still do today, invariably), during the second sequence of the film, which presents the new buildings as models. Laughter is caused by the violation of proportions: In place of the ruins of gigantic buildings, drawings and doll's houses appear on the screen. The monumental spectacle of power is placed in a theater of "dematerialized" architecture, a theater of metaphysical space, the space of illusion and dream. It is no accident that a frequent place for lovers' meetings in the films of the 1930s is not the traditional Stone Bridge embankment, beloved of Russian prerevolutionary cinema, but the All-Union Agricultural Exhibition—the Soviet "Potemkin village" and ideological Disneyland, a real theater set under the open skies.

THE OBJECT OF DESIRE

The love story is an insignificant detour from the main plot of socialist competition. Socialist competition, however, was often represented as gender struggle and in this way integrated in the love story, but comedies that revolved entirely around romantic intrigue were harshly criticized or even banned, as was the case with Konstantin Iudin's belatedly released *The Heart of Four* (1941–1945). Even the weakest romantic subplots, such as the love story between Anka and Petka in *Chapaev* by the Vasiliev brothers (1934), were viewed as a relic of "the faceless international stewpot of storylines, with its lazy dependence on genres and pseudo-reality," "a rotten tribute to Americanism."[16]

These narratives played down the gender differences and often let the women do the male work and occupy the traditionally male public sphere. The erotic was not totally suppressed, but redefined. The films were based on cross-sexual identification and

men, um hier sein Modell für eine neue Stadt zu präsentieren, jenes neue Moskau, das er nie gesehen, in seiner sibirischen Provinz jedoch besser und genauer erträumt hat als die Moskauer selbst. Der Ingenieur ist der idealtypische Träger jenes imaginativen Sehens, nach dem die neue Gesellschaft verlangt. Dass – bestätigt durch die Wahl der Schönen – dem Ingenieur der Vorzug vor dem Künstler, dem Visionär vor dem Augenzeugen gegeben wird, zeigt, was als darstellungswürdig verstanden werden sollte: Die reale Stadt wird durch eine fantastische Stadt ersetzt, die nur in der Imagination existiert. Der Film ist das Medium dieser Imagination, eine Zeitmaschine, und diese kommt am Ende des Films vor, materialisiert als Filmprojektor.

In diesen Spielfilm wird ein Lehrfilm, der das neu erbaute Moskau in Form von animierten Architektur-zeichnungen zeigt, hineinmontiert. Die ehrfürchtige Bewunderung dieser Utopie wird allerdings durch das homerische Gelächter des Publikums, das aufgrund eines technischen Fehlers ausbricht, zerstört. Der Film läuft auf einmal rückwärts. Zunächst sehen die Zuschauer Dokumentaraufnahmen von den Resten des gesprengten Sucharewskaja-Turms, vom Strastnoj-Kloster und der Erlöserkathedrale; dann erstehen diese wieder aus den Ruinen auf, und der Saal lacht. Um die gewünschte Reaktion zu erzielen (das Alte muss verlacht werden), nutzte Medwedkin einen Trick aus der Slapstickkomödie – den Rückwärtslauf des Films. Das Lachen wird von einer Aktion (Filmtrick) auf eine andere (Wiedererrichtung der zerstörten der Kathedrale) übertragen. Die Zuschauer konnten aber auch an einer anderen Stelle lachen (und das tun sie bei heutigen Vorführungen immer noch). Dann nämlich, wenn im zweiten Teil die neuen Gebäude in Form von Zeichnungen und Modellen auftauchen. Die einander nicht entsprechenden Oberflächenbeschaffenheiten und Propor-

Alexander Medwedkin
Das Neue Moskau: Erscheinung der zerstörten Erlöser-Kathedrale
Aleksander Medvedkin
The New Moscow: Appearance of the destroyed Cathedral of Christ the Savior
1938

the female stars functioned like stimulating machines for the male spectators. The actresses were dressed in unisex work clothes, their legs hidden in boots, hair covered under the work helmet. However, their work was usually presented in the film as a musical scene with singing, dancing, and erotic undertones, as an orgiastic occupation without sex.

Liubov Orlova became the most admired among these actresses and her fame first came to her playing the role of a Western star, the circus artist Marion Dixon in Grigorii Aleksandrov's *Circus* (1936). Dixon is dependent on her manager who blackmails her and transforms her into a status symbol (in furs, jewels, hats, and silk stockings) and into an erotic fetish on the stage. Under this mask of the bourgeois femme fatale with the false dark hair, the viewer discovered a suffering blond woman whose change

tionen rufen einen unfreiwillig komischen Effekt hervor: Gesprengte Massivbauten werden durch Zeichnungen auf Papier ersetzt oder durch spielzeugartige Pappmodelle, Häuschen für Zwerge. Das stalinistische Monumentalspektakel der Macht wird in das Theater einer dematerialiserten Architektur verlagert, in den metaphysischen Raum der Illusion. Es ist kein Zufall, dass zum beliebtesten Platz für Liebesszenen in den Filmen der dreißiger Jahre nicht die traditionelle Steinbrücke wird (wie im russischen vorrevolutionären Film), sondern die *Allunions-Landwirtschaftsausstellung* – das sowjetische Potemkin'sche Dorf und ideologische Disneyland, die reale Theaterdekoration unter freiem Himmel.

DAS OBJEKT DER BEGIERDE

Liebesgeschichten als solche konnten sich auf der Leinwand der dreißiger Jahre nicht behaupten, doch der sozialistische Wettbewerb wird oft als Geschlechterkampf in Form einer Liebesgeschichte dargestellt. Komödien, die sich nur dem romantischen Quiproquo widmen, wurden dagegen scharf kritisiert oder gar verboten, wie etwa Konstantin Judins Film *Herzen der Vier* (1941/45), der erst vier Jahre nach seiner Fertigstellung in den Verleih kam. Selbst die zaghafte Romanze zwischen den Nebenfiguren Anka und Petka in *Tschapaew* (1934) wurde als »Tribut an den vulgären Amerikanismus« gebrandmarkt, als Überbleibsel des »gesichtslosen internationalen Geschichtenbreis und der trägen Abhängigkeit von Genres und Pseudorealitäten.«[14]

Diese Fabeln spielen die Geschlechterunterschiede herunter und lassen Frauen oft männliche Arbeit verrichten, männliche Arbeitskleidung tragen und die traditionell männlich belegte öffentliche Sphäre besetzen. Die Erotik wird nicht ganz verdrängt, jedoch klassischerweise in Form von Leistung subli-

of citizenship from American to Soviet also totally modified her image: her erotic attractions were transformed into athletic strength. She embodied two female images, the Western and the Soviet one, and convinced the spectators of the superiority of the latter using the attractiveness of the former. In the same way, the director showed Soviet movie-goers that the only rational alternative available to an American laborer was to flee to the Soviet Union, the country where the rights guaranteed by the American constitution existed in reality and not just on paper. To stage this idea the director Grigorii Aleksandrov imitated the Busby Berkeley-style musical, a generic American entertainment.

IS LIFE A DREAM?

Real space in film was increasingly replaced with the space of "utopian reality." Filmmakers abandoned the streets and moved into the studio, where a backdrop replaces the horizon, canvas replaces stone, false fronts become buildings, where space is entirely subject to the whims of the set designer and the lighting man. For two decades, from the 1930s to the mid-1950s, every set was constructed in the studio—the Winter Palace and Paris during the Commune, waterfalls, Arctic icebergs, deserts, taiga, and the Volga. Eisenstein's *Ivan the Terrible* (1946) might be interpreted in this context as a claustrophobic film about closed, constructed space that swallows up the characters. The cameraman's skill was now judged not by his choice of standpoint or his handling of texture, but by his ability to lend depth to a flat canvas and sharpness to a hand-painted backdrop, his skill in working with artificial light and in splicing together hand-drawn, constructed, and real objects, smoothing out their differences in the cinematic image. Cameramen had to master all the techniques of *illusion*—working with dummies and

miert und neu definiert. Die Filme bauen auf einer Geschlechter übergreifenden Identifikation auf, und die Frauen wirken auf die männlichen Zuschauer wie Animationsmaschinen voller Energie und sozialem Optimismus. Sie sind attraktiv, doch ihre Schönheit wirkt kühl, der intimen und privaten Sphäre entrissen. Den ganzen Film hindurch laufen sie in männlicher beziehungsweise Unisex-Arbeitskleidung herum, ihre Beine stecken in Stiefeln, das Haar ist unter Arbeitshelm oder Kopftuch versteckt. Ihre Arbeit wird in den Filmen meist als Tanz- und Gesangsnummer inszeniert – mit erotischen Untertönen – als orgiastische Beschäftigung ohne Sex.

Die Schauspielerin Ljubow Orlowa (1902–1975) ist die bekannteste unter ihnen, vielleicht weil ihr Aufstieg mit der Rolle eines westlichen Stars anfing, der Luftakrobatin Marion Dixon in Grigorij Alexandrowitschs Film *Zirkus* (1936). In *Zirkus* verkörpert sie zwei Frauenbilder – sowohl das westliche als auch das sowjetische weibliche Wunschbild. Die wegen ihres schwarzen Kindes erpressbare, von ihrem Manager sexuell und materiell abhängige Marion ist von ihm im Alltag zum Luxusobjekt (eingewickelt in Pelz und Seide) stilisiert worden und wird in der Zirkusarena als erotischer Fetisch inszeniert. Doch unter dieser »falschen« Maske der bourgeoisen Femme fatale mit der dunklen Perücke entdeckt der Zuschauer eine leidende Frau, die in der Sowjetunion mit dem Wechsel der Staatsbürgerschaft auch ihr Erscheinungsbild ändert: Als blonde Kameradin in weißer Sportkleidung betritt sie, emanzipiert und gleichberechtigt, am Ende den Roten Platz. Ihre erotischen Reize werden in sportliches Geschick und Kraft umgewandelt. Deutlicher konnte man die Unterschiede zwischen einem westlichen und einem sozialistischen Star kaum präsentieren. Der Trick des Films ist, dass zwar das zweite (sowjetische) Image favorisiert, es aber mit den Reizen des ersten (amerikani-

Grigorij Alexandrow
Zirkus: Ljubow Orlowa als Marion Dixon
Grigorii Aleksandrov
Circus: Ljubov Orlova as Marion Dixon
1936

mock-up models, mirrors, rear projection, and transparent shots, the maneuvers which the cinema of the 1920s had shunned as "magic tricks" and pointless mesmerizing distractions.

While Medvedkin's film offered architectural dreams as a simulacrum of reality and replaced the real Moscow with the imagined city, Kuleshov's children's film of 1941, *The Siberians*, attempted to provide a psychological motivation for this substitution of the actual by the imagined, of the real by the painted. The plot is simple: two boys and one girl from a distant settlement in the Turukhansk region, where Stalin lived in internal exile before the revolution, dream of Moscow and of meeting Stalin. At the end of the film the boys are on their way to Moscow. On the screen, however, it is not they, but rather the girl who meets with Stalin—in a dream. The protagonists' conflation of the desired and the real is motivated by the puerile immature consciousness of

schen) »verkauft« wird. Auf die gleiche Art und Weise demonstrierte der Regisseur dem Kinozuschauer im Jahr der Annahme der sowjetischen Verfassung, dass es für einen Amerikaner die einzig vernünftige Alternative sei, in die Sowjetunion zu flüchten, in das Land, in dem die demokratischen Rechte, die in der amerikanischen Verfassung garantiert werden, realisiert würden und nicht nur auf dem Papier existierten. Um diese Geschichte zu inszenieren, ahmte Alexandrow das amerikanische Musical à la Busby Berkeley, also »rein amerikanische« Unterhaltung nach.

IST DAS LEBEN EIN TRAUM?

Der reale Raum wurde im Film immer öfter durch eine utopische Realität ersetzt, die Filmemacher verließen die Straßen und kehrten in die Studios zurück, wo Hintergrundprospekte auf Leinwand den Horizont ersetzten oder bemalte Pappe einen Stein. Die räumliche Illusion verdankt sich allein der Fantasie der Szenenbildner und Beleuchtungsmeister. Zwei Jahrzehnte lang, von den dreißigern bis Mitte der fünfziger Jahre, wird alles im Studio nachgebaut: das Winterpalais ebenso wie das Paris aus der Zeit der Kommune, Wasserfälle und arktische Eisberge, die Wüste, die Taiga und sogar die Wolga. Eisensteins *Iwan der Schreckliche* kann in diesem Kontext als klaustrophobischer Film über den geschlossen gebauten Raum, der seine Protagonisten verschluckt, verstanden werden. Die Meisterschaft des Kameramanns wurde jetzt nicht mehr nach seiner ausgefallenen Perspektive oder dem Umgang mit Oberflächenbeschaffenheiten beurteilt, sondern nach seiner Fähigkeit, dem flachen, gemalten Hintergrundsprospekt die Illusion von Tiefe abzugewinnen oder die Differenz zwischen dem realen und dem virtuellen Raum in den Filmbildern zu mildern. Der Kameramann muss alle Techniken der Illusion beherr-

adolescents who are striving to attract the father's love and attention. Kuleshov attributed these complexes to infantile neuroses (really, to the neuroses of the whole nation)—a bold step forward in the (psycho)analysis of this period's creative dreaming. This daydreaming (understood as neurosis, leading to the fusion of the desired and the real) was individualized, psychologized, and motivated by its injection into the children's fantasy.

Abram Room's *Serious Young Man* (1936) brings us into a surrealist dream, where the borderlines between dream and reality become blurred. The daydream of a serious young man is focused on the traditional object of desire: the female body. But the body of his beautiful beloved—who is married to an old physician, a celebrity of the Stalin time—is disconnected from the sphere of private desire and transferred to the sphere of public life. Her beauty becomes a sign of accumulated energy and chastity and in this way displays a rather sophisticated sexual interpretation of the society as a whole, using the "decadent" mechanism of repressed desire linked to sublimation and transgression. In his dream, the hero enters the summer residence of his beloved to attend a private concert. Men in black tuxedos are grouped on the white steps of the huge amphitheater, which recalls a set for a musical. The proportions are slightly distorted, like in Dalí's pictures. The roses and the butterflies are gigantic, the steps too high, the columns transparent. As the characters move from the light into the shadows, they are transformed from black silhouettes into radiant white bodies. The hero interrupts the performance saying that true music could only come from the body of his beloved, and this body actually starts to emit the tones of a violin. The space collapses: the ceiling opens onto the sky, the floor is transformed into water, and the walls become translucent. This dream is

schen – die Arbeit mit Modellen, Attrappen, Spiegeln und Rückprojektionen, die in zwanziger Jahren als »magische« Tricks verpönt waren.

Während Medwedkins Film die Architekturträume materialisierte und ein Simulakrum der realen Stadt bot, versuchte ein Kinderfilm von Lew Kuleschow, *Die Sibirier* (1941), eine psychologische Erklärung für die Traumbesessenheit der Gesellschaft zu geben. Die Geschichte ist einfach: Zwei Jungen und ein Mädchen aus einem fernen Dorf im Turuchansker Gebiet, wo Stalin vor der Revolution in der politischen Verbannung war, träumen von Moskau und der Begegnung mit Stalin. Am Ende des Films machen sich die Jungen auf den Weg in die Hauptstadt. Doch auf der Leinwand begegnen nicht sie ihm sondern – in einem Traum – das Mädchen.

Die Vermischung des Realen mit dem Gewünschten ist durch das pubertierende Bewusstsein der Halbwüchsigen motiviert, die Aufmerksamkeit und Liebe des Vaters auf sich zu ziehen. Diese Unfähigkeit, das Wunschbild vom Realbild zu trennen, schreibt Kuleschow infantilen Neurosen zu (oder sind es die Neurosen einer ganzen Nation?) – ein kühner Schritt in Richtung der (Psycho-)Analyse der Tagträume dieser Zeit. Kuleschow begründet diese Vermischung psychologisch, Abram Rooms *Der ernsthafte junge Mann* (1936) dagegen führt uns in einen surrealistischen Traum, in dem die Grenze zwischen Realität und Wunschbild verschwimmt, und zwar ohne jede Motivierung. Der Traum des Helden ist auf das traditionelle Objekt der Begierde fokussiert: den (tabuisierten) weiblichen Körper. Aber der Körper dieser Schönen, die mit einem alten Mann, einem berühmten Chirurgen, verheiratet ist, wird in die Sphäre der Kunst überführt und zum Zeichen akkumulierter Energie und Keuschheit stilisiert. Darin offenbart sich das ausgeklügelte sexualisierte Programm einer

Lew Kuleschow
Die Sibirier
Lev Kuleshov
The Siberians
1941

immediately transposed to reality: surgery is performed in a similar amphitheater, and a real miracle happens when the physician brings a dead body back to life. The bodies emitting sounds and the space that opens in all directions are to be found in the opera (where the hero goes to borrow a tuxedo) where the traveling camera abolishes the limitations of this "real" dream space, gliding through the walls and climbing to the fly loft. The reality and the dream experience the same spatial distortions and the same unmotivated change of perspectives: from close-ups to distant long shots. The characters move somnambulistically in both worlds, repeating same words over and over again like mechanical dolls.

While the actual and the dreamed are conflating, the contrast of the two worlds in "reality" creates the main opposition of the film. The traditional bourgeois world of the famous surgeon is linked to accumulated knowledge and skills, fine food and aged cognac, to British hats, Parisian fashions, American

Gesellschaft, die den »dekadenten« Mechanismus der Ableitung unterdrückter Begierde in Sublimation und Transgression nutzt. In seinem Traum betritt der Held die Sommerresidenz der Geliebten, in der ein privates Konzert gegeben wird. Männer in schwarzen Fräcken gruppieren sich auf der Treppe eines weißen Amphitheaters, das wie eine Bühnendekoration für ein Musical aussieht. Die Proportionen sind wie auf den Bildern von Dali leicht verschoben: Die Rosen und Schmetterlinge sind gigantisch, die Stufen zu hoch, die Säulen transparent. Wenn die Figuren aus dem Licht in den Schatten wechseln, verwandeln sie sich unvermittelt aus schwarzen Silhouetten in strahlend weiße, überbeleuchtete Körper. Der Held unterbricht das Konzert und verkündet, dass die einzig authentische Musik vom Körper seiner Geliebten produziert werden kann; er ist Musik, und wirklich sendet der Körper der Frau Violinklänge aus. Der Raum stürzt zusammen: Die Decke öffnet sich gegen den Himmel, der Fußboden verwandelt sich in Wasser, und die Wände werden durchsichtig. Der Traum wird allerdings sofort in die Realität überführt: Eine Operation wird in einem ähnlichen weißen Amphitheater durchgeführt, und ein echtes Wunder passiert, als der Chirurg einen leblosen Körper wieder zum Leben erweckt. Körper, die Klänge ausstrahlen, und einen Raum, der sich in alle Richtungen öffnet, gibt es im Opernhaus (der Held geht dorthin, um den Frack auszuleihen). Dort heben die Kamerafahrten die Begrenzungen des realen »Traumraums« auf, die Kamera gleitet durch die Wände und steigt nach oben, zur Beleuchtungsbrücke, hinauf. Realität und Traum sind von denselben räumlichen Verformungen und demselben unmotivierten Perspektivwechsel gekennzeichnet: von Nahaufnahmen zu Totalen. Die Figuren bewegen sich schlafwandlerisch in beiden Welten und wiederholen wie mechanische Puppen stets dieselben Worte.

Lew Kuleschow
Die Sibirier
Lev Kuleshov
The Siberians
1941

cars—and to old fat ugly men. The new world of the communist utopia is represented through the almost naked athletic figures who exercise their bodies by throwing the discus and their minds by discussing the norms of chaste love and ethical beauty. These serious young men possess nothing but dreams—and physical strength. The woman has to choose between the beautiful young body and the old sophisticated spirit, the ordinary and the talented, the world of radiant emptiness and the world of refined luxurious sensuality. But both worlds are surreal. The old world is vanishing while the utopian has not been born. The film can be interpreted as showing the colonization of sensuality by the idea—comparable to the discussion of early Christianity by Erich Auerbach and Sigmund Freud at almost the same time. Auerbach observed in *Mimesis* (1942–46) that the reader or listener of the Old Testament was forced to turn his attention away from sensory occurrence towards its meaning, and Freud wrote in *Moses and Monotheism*

Während das Reale und das Geträumte zusammenfallen, bildet der Kontrast zweier Welten in der »Realität« den Hauptkonflikt des Films. Die traditionelle bürgerliche Welt des berühmten Chirurgen ist mit angehäuftem Wissen, Kenntnissen und Fertigkeiten, feinem Essen, altem Cognac, britischen Hüten, französischen Kleidern, amerikanischen Autos und – alten, dicken, hässlichen Männern verbunden. Die neue Welt der kommunistischen Utopie wird durch fast nackte Athleten verkörpert, die sich im Diskuswerfen üben oder die Normen der keuschen Liebe und der ethischen Schönheit diskutieren. Diese strengen jungen Männer besitzen nichts außer ihren Träumen und physischer Kraft. Die Frau muss sich zwischen dem schönen jungen Körper und dem alten kultivierten Geist, zwischen dem gewöhnlichen und dem talentierten, der Welt der strahlenden Leere und der Welt vornehmer, luxuriöser Sinnlichkeit entscheiden. Doch beide Welten sind surreal: Die alte ist im Verschwinden begriffen, die utopische noch nicht geboren. Der Film veranschaulicht – so könnte man ihn in Anlehnung an Erich Auerbachs und Sigmund Freuds etwa zur gleichen Zeit geführte Diskussion über das frühe Christentum interpretieren – die Kolonialisierung der Sinnlichkeit durch die Idee. Auerbach bemerkte in *Mimesis* (1942–1946), dass der Leser des Alten Testaments gezwungen werde, seine Aufmerksamkeit vom Sinnlichen auf den Sinn zu lenken, und Freud beschrieb in *Der Mann Moses und die monotheistische Religion* (1938) den Triumph des Intellekts über die Sinnlichkeit, da der sinnlichen Wahrnehmung der zweite Platz zugewiesen wurde, was er als »Triebverzicht mit seinen psychologisch notwendigen Folgen« verstand.[15] Im Film haben der junge Mann und die verheiratete Frau strahlend schöne Körper, was das Ausmaß der Absage an den Instinkt nur noch verschärft. Das erotische Dreieck kann so nicht eindeutig zugunsten des Träumers oder des Realisten, des visionären Primitivismus oder

Lew Kuleschow
Die Sibirier
Lev Kuleshov
The Siberians
1941

(1938) about the triumph of intellectuality over sensuality, where sensory perception was given second place; what he understood as "instinctual renunciation with all its necessary psychological consequences."[17] In the film the young man has a radiant body which increases the degree of instinctual renunciation even more. The erotic triangle cannot be resolved and the allocation of priority between the dreamer and the powerful realist, between imaginative primitivism and refined culture, is not as clearly defined as in Medvedkin.

This distorted capacity to make a decision caused the production of *Serious Young Man* to be stopped, and since nobody could understand whether *The Siberians* intended to give an analysis of an entire nation's syndrome of confusing the boundary between the real and the desired, or suggested a profanation of that syndrome, the film was not released.

"I would forbid dreaming. In the time of transition the psyche of new humans must be protected.

der alten materiellen Kultur entschieden werden, wie es bei Medwedkin der Fall ist.

Die gestörte Fähigkeit der Helden, eine »einfache« Entscheidung zu treffen, führte zum Verbot des *Ernsthaften jungen Mannes*. Und da niemand verstand, ob *Die Sibirier* eine Analyse des Syndroms einer ganzen Nation, die nicht zwischen Traum und Realität zu unterscheiden vermochte, bot oder dieses Syndroms profanierte, wurde der Film nicht gezeigt.

»Ich würde das Träumen verbieten. In der Übergangszeit muss die Psyche des sich herausbildenden neuen Menschen geschützt werden. Es gibt Umstände, die die Psyche zerstören [...] Träume, Spiegelbilder [...] Ich würde Spiegelbilder verbieten«, schlug ein junger Arbeiter in einem Stück von Jurij Olescha,[16] dem Drehbuchautor des *Ernsthaften jungen Mannes*, vor. Das Motiv der Kontrolle über Träume tauchte bereits in Oleschas frühem Roman *Neid* (1927) auf: Darin hatte Iwan Kawalerow ein Gerät in Gestalt eines Lampenschirms mit Glöckchen erfunden, das Träume auf Bestellung hervorrufen konnte. Die sowjetische Gesellschaft hatte inzwischen ein viel moderneres Mittel, um eine solche Kontrolle auszuüben – das Kino. Der sowjetische Film folgte der globalen Strategie der Industrialisierung der Träume, die im 20. Jahrhundert von den Traumfabriken, den Filmstudios, produziert wurden, was es erlaubte, die Träume zu zirkulierenden Waren zu machen. Hollywoodfilme zelebrierten das visuelle Vergnügen und die Rückkehr der Urtriebe, die die Zivilisation unterdrückte: Erotik, Gewalt, Sadismus; der Film wurde als eine gigantische Maschine benutzt, um die soziale Libido zu formen.[17] Die sowjetischen Tagträume und Objekte der Begierde wurden auf eine sehr spezifische Art und Weise durch die staatlich kontrollierte Produktion geformt.

There are circumstances that destroy the psyche. The dreams, the mirror images . . . I would forbid the mirrors too," suggested a worker in a play by Iurii Olesha, the scriptwriter of *Serious Young Man*.[18] Olesha speculated about control of dreams in his early novel, *The Envy*, at a time when society possessed a powerful means to induce dreams on order. Soviet film followed the global strategy of the industrialization of the imagination, produced in the twentieth century by the dream machines, film factories, which finally made it possible to make the dreams into a circulating commodity. Hollywood films celebrated visual pleasure and the return of the primal drives that civilization suppresses—eroticism, violence, sadism, death—using the film as a gigantic machine modeling a social libido. The Soviet daydreams and objects of desire were modeled in a very specific way by the state-controlled production. The spectators were invited to dream a purified dream of somebody else's that they had to accept as their own. Shaping the imaginary, these films tried to take the place earlier occupied by magic rituals. The film techniques—doubling; fluidity of time, space, speed and forms; conflation of objective and imaginary worlds—were predetermined to help in establishing this mode with the archaic principle of participation as a universal pattern of perception. But the dangerous question always remained: did the youth consuming such films really form a Soviet identity?

1. This had become technically feasible with the native production of positive film stock. Three film stock factories were built during the industrialization period, and by 1938 the Soviet Union had become the world's third-largest producer of film stock. S. Bronshtein, "Kinotekhnika za dvadtsat' let," *Iskusstvo Kino* 10 (1937): p. 60.
2. Richard Taylor, "Ideology as Mass Entertainment: Boris Shumyatsky and Soviet Cinema in the 1930s," in *Inside the Film Factory*, ed. Ian Christie and Richard Taylor (London and New York, 1994), pp. 193–216.

Die Zuschauer wurden eingeladen, einen bereinigten fremden Traum als ihren eigenen zu träumen. Die Filme haben die Fantasie geprägt und jenen Platz okkupiert, der früher von magischen Ritualen besetzt wurde. Die Filmmitte – das spiegelartige Abbild, die fließenden Grenzen von Raum, Zeit, Geschwindigkeit und Formen, die Vermischung des Objektiven und des Subjektiven, waren dazu prädestiniert, einen Wahrnehmungsmodus zu etablieren, der mit dem archaischen Prinzip der Partizipation einem universellen Muster folgt. Doch trotzdem blieb die beängstigende Frage: Bildete etwa die Jugend, die diese Filme konsumierte, eine sowjetische Identität aus?

1. Richard Taylor, »Ideology as Mass Entertainment. Boris Shumyatsky and Soviet Cinema in the 1930s«, in: Ian Christie und Richard Taylor (Hrsg.), *Inside the Film Factory*, London/New York 1994, S. 193–216.
2. *Iskusstwo Kino*, 2, 1938, S. 28; Hervorhebung der Autorin: *Kinowedtscheskie zapiskij*, 8, 1990, S. 75.
3. Maja Turowskaja »K probleme massowogo filma w sowetskom kino«, in: *Kinowedtscheskie zapiskij*, 8, 1990, S. 75.
4. Sowjetische Filme spielten 7,6 Millionen Rubel ein, ausländische 7,99 Millionen. Vgl. B. Olschowskij (Hrsg.), *Putij sowetskogo kino*, Moskau 1929, S. 233.
5. Russisches Staatsarchiv für Kunst und Literatur, Moskau, Standort 2455, Inventar 1, Akte 205, Liste 6; Akte 380, Liste 7; Akte 361, Liste 50 b; Dank an Ekaterina Chochlowa, die mir diese Statistiken zur Verfügung stellte.
6. Boris Schumjatzkij, »Akter i reschisser w kino« in: *Iskusstwo Kino*, 2, 1936, S. 8.
7. Olschowskij (Hrsg.) 1929 (wie Anm. 4), S. 41.
8. Leo Trotzki, »Wodka, zerkow i kinematograf« in: *Prawda*, 12.7.1923.
9. Vgl. Michail Romm, *Ustnye rasskasy*, Moskau 1991, S. 67.
10. Zit. nach Dmitrij Wolkogonow, »Stalin«, in: *Oktober*, 11, 1988, S. 87.
11. Nikolaj Otten, »Eschtsche ras ob emozionalnom szenarij«, in: *Iskusstwo Kino*, 5, 1937, S. 33.
12. *Otschibkij Beschijna Luga. Protiw formalisma w kino*, Moskau 1937, S. 50.
13. *Kino*, 24.3.1937.
14. Michail Schnejder, »Isobrasitelnyi stil bratew Wassilewych«, in: *Iskusstwo Kino*, 2, 1938, S. 28.

3. *Iskusstvo Kino* 2 (1938): p. 28. Italics added.
4. *Narodnoe khoziastvo SSSR: Statisticheskii Ezhegodnik* (Moscow, 1956), pp. 264–65. This growth became possible in 1926 after the opening of a film projector factory in Leningrad.
5. Maya Turovskaya, "K probleme massovogo fil'ma v sovetskom kino," *Kinovedcheskie Zapiski* 8 (1990): p. 75.
6. 7.6 million roubles from Soviet pictures and 7.99 million from foreign ones. See B. Ol'khovskii, ed., *Puti sovetskogo kino* (Moscow, 1929), p. 233.
7. Russian State Archives of Art and Literature, Moscow, depository 2455, inventory 1, file 205, p. 6; file 380, p. 7; file 361, p. 50 b; these data were graciously shared with us by Ekaterina Khokhlova.
8. Boris Shumiatskii, "Aktior i rezhissior v kino," *Iskusstvo Kino* 2 (1936): p. 8.
9. Ol'khovskii 1929 (see note 6), p. 41.
10. L. Trotsky, "Vodka, tserkov' i kinematograph," *Pravda*, 12 July 1923. English: "Vodka, The Church and the Cinema," in Richard Taylor and Ian Christie, eds., *The Film Factory* (New York, London, 1988), pp. 94–97.
11. This lively economic theory was never really fixed in history and is passed on orally as part of Soviet cinematic lore, an anecdote, cf. Mikhail Romm, *Ustnye rasskazy* (Moscow, 1991), p. 67.
12. Quote from Dmitrii Volkogonov, "Stalin," *Oktiabr* 11 (1988): p. 87.
13. Nikolai Otten, "Esche raz ob emotsional'nom stsenarii," *Iskusstvo Kino* 5 (1937): p. 33.
14. *Oshibki Bezhina Luga: Protiv formalizma v kino* (Moscow 1937), p. 50.
15. *Kino*, 24 March 1937.
16. Mikhail Shneider, "Izobrazitel'nyi stil brat'ev Vasil'evykh," *Iskusstvo Kino* 2 (1938): p. 28.
17. Sigmund Freud, *Standard Edition*, vol. 23 (London, 1964) p. 113.
18. Iurii Olesha, "Ispoved'," in Violetta Gudkova, "Mechta o golose," *Novoe literaturnoe obozrenie* 38 (1999): p. 147.

15. Sigmund Freud, »Der Mann Moses und die monotheistische
 Religion«, in: Ders., *Gesammelte Werke*, Bd. 17,
 Frankfurt am Main 1999, S. 220.
16. Jurij Olescha, »Ispowed«, in: Wioletta Gudkowa, »Metschta o
 golose«, in: *Nowoje literaturnoe obosrenie,* 38, 1999, S. 147.
17. Vgl. Félix Guattari, »Die Couch der Armen«, in: *Mikro-Politik
 des Wunsches,* Berlin 1977, S. 89–99.

DIE KINETISCHE IKONE IN DER TRAUERARBEIT:
PROLEGOMENA ZUR ANALYSE EINES TEXTUELLEN SYSTEMS

THE KINETIC ICON IN THE WORK OF MOURNING:
PROLEGOMENA TO THE ANALYSIS OF A TEXTUAL SYSTEM

ANNETTE MICHELSON

Unter den Filmen Dsiga Wertows genießt *Drei Lieder über Lenin* einen besonderen Status: Er ist der einzige Film Wertows, der sofortige, einhellige und anhaltende Zustimmung in der Sowjetunion erfuhr. Die weite Verbreitung des Werkes und seine prompte Aufnahme in den offiziellen Kanon sowjetischer Filmkunst führte dazu, dass N. P. Abramow 1962 im Verlag der Sowjetischen Akademie der Wissenschaften eine schmale, illustrierte Monografie herausgab. Interessant ist daran mehr die Tatsache der Veröffentlichung als deren Inhalt, bestätigt sie doch den Eindruck, dass die Rezeptionsgeschichte dieses Films einzigartig ist.

Erfreut über den einhelligen Beifall, legte Wertow 1934 jedoch Wert auf die Feststellung, dass *Drei Lieder über Lenin* auf seinen Filmen aus den vorangegangenen zehn Jahren aufbaut, die bekanntlich zu heftigen Debatten in der Sowjetunion geführt hatten: »Um die Filmwahrheit über Lenin darzustellen – sogar in den Grenzen des durch die Aufgabenstellung streng beschränkten Themas – war es erforderlich, die gesamten vorangegangenen Erfahrungen der Kino-Auge-Aufnahmen, das gesamte erworbene Können zu verwerten, unsere gesamten zurückliegenden Arbeiten zu diesem Thema zu berücksichtigen und aufmerksam zu studieren.«[1] Dann erklärt er: »Um jede Schummelei auszuschließen, um jene Einfachheit und Klarheit zu erreichen, die die Kritik in den ›Drei Liedern über Lenin‹ vermerkt hat, [man hört in diesem Lob die zweifelhaften Beifallsbezeugungen der Vergangenheit heraus], war eine Montagearbeit von außerordentlicher Kompliziertheit erforderlich. In dieser Hinsicht hat die Erfahrung aus ›Der Mann mit der Kamera‹, ›Ein Sechstel der Erde‹, ›Enthusiasmus‹ und von ›Das elfte Jahr‹ unserer Produktionsgruppe große Dienste geleistet. Diese Filme waren so etwas wie ›Filme, die Filme erzeugen‹.«[2]

Among Dziga Vertov's films, *Three Songs of Lenin* enjoys a privileged status; it is, indeed, the only film of Vertov's to which immediate, unanimous, and enduring approval was extended within the Soviet Union. Its wide distribution and prompt incorporation into the canon of officially endorsed films generated the publication, in 1962, of N. P. Abramov's slender, illustrated monograph by the press of the Soviet Academy of Sciences. It is the fact rather than the text of this publication that commands our interest, confirming our sense that the history of this film's reception is unique.

Responding in 1934 to its cordial reception, Vertov himself was, however, at pains to stress the continuity of this work with his previous production, a production contested in the Soviet Union, as we know, throughout the preceding decade. Thus he notes that "creating kinopravda about Lenin—even within the confines of a theme strictly limited by the assignment—required making use of all previous experience of kino-eye filming, all acquired knowledge; it meant the registration and careful study of all our previous work on this theme."[1] He then proclaims that "the elimination of falsity, the achievement of that sincerity and clarity noted by critics in *Three Songs of Lenin* [and we note the prior left-handed salute of approbation inscribed in this acknowledgment] required exceptionally complex editing. In this respect the experience of *The Man with a Movie Camera, One-Sixth of the World*, of *Enthusiasm* and *The Eleventh Year* were of great help to our production group. These were, so to speak, 'films that beget films.'"[2]

The entire production of the group of Kinoki organized and administered by Vertov, as chairman of their executive Council of Three 1924 and the moment which now engages us, was commissioned by

Alle Produktionen der 1924 gegründeten Kinoki-Gruppe, mit Wertow als Vorsitzendem des Rats der Drei, einschließlich des Films, um den es hier geht, waren Auftragswerke zu speziellen Zwecken. So war *Vorwärts, Sowjet!* (1925) vom Moskauer Sowjet bestellt worden, um den Fortschritt zu demonstrieren, den der Bau der neuen Verwaltungshauptstadt des sozialistischen Staates unmittelbar nach der Revolution bedeutete; *Ein Sechstel der Erde* (1926) war vom Außenhandelsbüro GOSTORG in Auftrag gegeben worden; *Das elfte Jahr* (1928) feierte zum zehnten Jahrestag der Revolution die Fortschritte in der Stromversorgung durch Wasserkraftwerke; *Enthusiasmus – Donbass-Symphonie* (1930), Wertows erster Tonfilm und bis heute der modernste, was die Verwendung konkreten Tons betrifft, ist eine Hymne an die Stachanow'sche Steigerung der Arbeitsproduktivität im Bergbau und der Landwirtschaft des Donbeckens. *Der Mann mit der Kamera* (1929) fällt als einziges Werk aus dieser Reihe heraus; der Film ist eine völlig autonome, metafilmische Hommage an das Filmemachen als Produktionsweise und, wie ich an anderer Stelle erläutert habe, eine Form epistemologischer Forschung.[3] Im vorliegenden Aufsatz gilt meine Interpretation von *Drei Lieder über Lenin*, die anlässlich des zehnten Todestages Lenins (und natürlich nur als eines von mehreren solchen Auftragswerken) in Auftrag gegeben wurde, der präzisen Bestimmung der Bedeutung und politischen Funktion des Werkes innerhalb der historischen Situation der UdSSR in den dreißiger Jahren. Auf der Grundlage der Psychoanalyse ist hierzu eine Reihe von Überlegungen zur künstlerischen und diskursiven Praxis unterschiedlicher Prägung nötig. Eine ausführliche Beschreibung des Films würde den Rahmen dieses Aufsatzes sprengen, ich möchte jedoch einige besonders interessante Aspekte aus Wertows Bericht über seine Entstehung an den Anfang stellen:

Dsiga Wertow
Der Mann mit der Kamera
Dziga Vertov
The Man with a Movie Camera
1929

specific agencies for specific ends. Thus, *Forward, Soviet!* (1925) had been ordered by the Moscow Soviet as a demonstration of the progress made during the immediately post-revolutionary construction of the new administrative capital of the socialist state; *One-Sixth of the World* (1926) was commis-

»Es musste versucht werden, unbekannt gebliebene und unveröffentlichte Aufnahmen des lebenden Lenin ausfindig zu machen. Dem wurde mit größter Geduld und Hartnäckigkeit von meiner Assistentin, Genossin Swilowa [Wertows Cutterin und ebenfalls Mitglied im Rat der Drei; drittes Ratsmitglied war Wertows Kameramann Michail Kaufman], nachgegangen, die zum zehnten Todestage Lenins zehn neue, von ihr aufgefundene Filmaufnahmen des lebenden Lenin vorweisen konnte. Zu diesem Zweck hat Genossin Swilowa in verschiedenen Städten der Union mehr als 600 Kilometer Negativ- und Positivmaterial studiert.

Es mussten Dokumente über den Bürgerkrieg ausfindig gemacht werden, denn unser Film, *Die Geschichte des Bürgerkriegs* erwies sich als in ungleichartige Fassungen zerfallen und war unter verschiedenen Titeln in die Lager eingeordnet, und es gelang nirgends, ihn in unangetasteter Form zu entdecken.

Es musste versucht werden, die echte Stimme Lenins [aus der einzigen, existierenden Tonaufnahme] auf Film zu überspielen, was dem Toningenieur Schtro, [verantwortlich für den sensationellen Soundtrack von *Enthusiasmus*] nach einer ganzen Reihe von Versuchen auch gelang.

Es musste große Arbeit zur Feststellung und Tonaufnahme von turkmenischen und usbekischen Volksliedern über Lenin geleistet werden. Es mussten neben Synchronaufnahmen eine ganze Reihe von stummen Aufnahmen in verschiedenen Gegenden der Sowjetunion gemacht werden, angefangen bei der Wüste Karakum bis zur Ankunft der Männer von ›Tscheljuskin‹ in Moskau.[4]

Und alles das nur, um die Vorarbeit zur Montage zu leisten, das gesamte erforderliche Material zu sammeln.

Dann wurde das Material einer speziellen Bearbeitung im Laboratorium unterzogen, mit dem Ziel, Bild- und Tonqualität zu steigern.«[5]

sioned by the Gostorg, the Bureau of Foreign Trade; *The Eleventh Year* (1928) was a tenth-anniversary celebration of advances in hydroelectric power; and *Enthusiasm* (1930), Vertov's first sound film and still, to this day, the most advanced in its use of concrete sound, celebrated the Stakhanovist acceleration of mining and agriculture in the Don Basin. *The Man with a Movie Camera* (1929) stands alone as Vertov's wholly autonomous meta-cinematic celebration of filmmaking as a mode of production and, as I have elsewhere claimed, a mode of epistemological inquiry.[3] Of *Three Songs of Lenin*, commissioned for the tenth anniversary of Lenin's death (and it was, of course, one of several such commissions), I shall offer a reading directed toward the location of its precise signification, its political function within the historical situation of the USSR in the 1930s. That effort of location will engage a number of considerations, psychoanalytically grounded, across a variety of artistic and discursive practices. I shall, of course, be bracketing the extensive descriptive task entailed in this reading. I shall want, however, to attend to some of the particulars of Vertov's own account of its production:

"Undiscovered and unpublished shots of the living Lenin had to be found. This was done with the greatest patience and persistence by my assistant, Comrade Svilova [Vertov's editor and fellow member, together with Boris Kaufman, of the Council of Three], who reported ten new film clippings of the living Lenin for the tenth anniversary of his death. For this purpose, Comrade Svilova studied over six hundred kilometers of positive and negative footage located in various cities of the Soviet Union.

A search for documents on the Civil War had to be made, since our film, *A History of the Civil War*, turned out to have been split up and sorted out under different titles in warehouses, and it was impossible to locate it whole anywhere.

Mit seiner Kombination aus Archivaufnahmen und neu gedrehtem Material – Letzteres sowohl stumm als auch mit synchronisiertem Ton – oszilliert *Drei Lieder über Lenin* zwischen Ton- und Stummfilm. Der Diskurs wird durch zahlreiche Zwischentitel, Musik und gesprochenes Wort vorangetrieben. Wertow berichtet in seinem Aufsatz »Ohne Worte«:

»Insgesamt waren auf Film fixiert an Liedtexten, Dialogen, Monologen, Leninreden u. a. mehr als 10000 Worte. In den Film gekommen sind nach Montage und Endbearbeitung etwa 1300 Wörter (1070 in Russisch und die übrigen in anderen Sprachen). Dessen ungeachtet hat Herbert Wells erklärt: auch wenn Sie mir nicht ein einziges Wort übersetzt hätten, ich hätte den Film ganz, von der ersten bis zur letzten Einstellung verstanden. Alle Gedanken und Nuancen des Films kommen bei mir an und wirken auf mich ganz unabhängig von den Worten.«[6]

Wie man sieht, stützt sich Wertow hauptsächlich auf dokumentarisches Archivmaterial über die politische Laufbahn Lenins und die Begräbnisfeierlichkeiten. Das Material war unmittelbar nach der Revolution, zwischen 1919 und 1924, von der Kinoki-Gruppe gedreht worden, deren Vorsitzende Wertow, Swilowa und Kaufman waren. Die dreiteilige Struktur des Films greift mit den drei Liedern die Volkstradition der Klageweiber auf; sie werden von Frauen aus den östlichen (moslemischen) und ukrainischen Republiken zu Ehren ihres toten Befreiers, des Führers und Initiators einer auch vom Ausland unterstützten Revolution, gesungen.

Drei Elemente müssen noch erwähnt werden. Der Mittelteil des Triptychons mit Lenins Begräbnis, der 1924 von Wertow und seinen Mitarbeitern gefilmt wurde, ist ein (nach dem herrschenden Kanon von 1934 komponiertes) Gruppenporträt der Revolu-

We had to transfer Lenin's actual voice [in the one extant recording] onto film. Shtro, the sound engineer [the author of the remarkable sound score of *Enthusiasm*], succeeded in doing this after a whole series of experiments.

A great deal of work was involved in searching out and recording Turkish, Turkmen, and Uzbek folk songs about Lenin. Along with synchronous sound shooting, it was necessary to shoot a whole series of silent sequences in various parts of the Soviet Union, starting with the Kara-Kum desert and ending with the arrival of the Cheliuskin crew in Moscow.[4]

And all of that was done only as work preliminary to the editing, to gather the essential footage.

The footage then was subjected to laboratory processing in order to improve the quality of the image and sound."[5]

Here, then, is a film which, in its combination of archival material and freshly filmed footage—the latter both silent and in synchronous sound—straddles the boundary between sound and silence. Its discourse is propelled by copious intertitling as well as by music and speech. Vertov tells us, in a text entitled "Without Words,"

"More than ten thousand words of song texts, remarks, monologues, speeches by Lenin and others were recorded on tape. After editing and the final trimming, about thirteen hundred words (1,070 in Russian and the rest in other languages) went into the film. Nevertheless H. G. Wells declared: "Had not a single word been translated for me I should have understood the entire film from the first shot to the last. The thoughts and nuances of the film all reach me and act upon me without the help of words."[6]

Vertov makes, as we have seen, extensive use of archival material documenting Lenin's political tra-

tionärsgeneration: Anatolij Lunatscharskij, Felix Dserschinskij, Michail Kalinin, Nadeschda Krupskaja, Clara Zetkin und natürlich Stalin. Das vorhandene Material wird mithilfe filmspezifischer Techniken kunstvoll variiert: Schleifenkopierung, Überblendung, Standbild, Doppelkopierung, Zeitlupe. Wertow war ein Meister im Umgang mit diesen Mitteln, und in einer Reihe von heute berühmten Texten beschreibt er ihren Einfluss auf seinen künstlerischen Werdegang:

»Ich erinnere mich an meinen ersten Auftritt in der Kinematographie. Er war sehr merkwürdig. Er bestand nicht in einer Aufnahme, sondern darin, daß ich aus einer Höhe von anderthalb Stockwerken, vom Pavillon bei der Grotte in der Kleinen Gnesdikowskji-Gasse 7 herabsprang. Der Kameramann hatte den Auftrag, meinen Sprung in der Weise zu fixieren, daß mein ganzer Flug, mein Gesichtsausdruck, all meine Gedanken usw. zu sehen wären. Ich trat an den Rand der Grotte, sprang, machte die ›Schleiergeste‹ und ging weiter.«[7]

Dann beschreibt Wertow, was er auf Zelluloid sah: Angst und Unschlüssigkeit im Gesicht des Mannes, dann wachsende Entschlossenheit, das mulmige Gefühl beim Absprung, der Flug durch die Luft, der Versuch, eine stabile Lage einzunehmen, um auf die Füße zu fallen, der Schreck beim Aufprall auf dem Boden und eine leichte Trauer. Damals sah er, was er »kinoprawda« – »Filmwahrheit« nannte, »eine Wahrheit, errungen mit kinematographischen Mitteln«, die dem Auge bis dahin verschlossen war. Daher war der Film für ihn ein radikal neues und wesentliches Instrument zur Erforschung und Analyse der Welt. Mit dieser Meinung war er nicht allein. Die unter Wertows Zeitgenossen (Elie Faure, Sergej Eisenstein, Walter Benjamin und Jean Epstein) nach dem Ersten Weltkrieg herrschende, allgemeine Begeisterung für die Epistemologie fand in der Theorie

jectory and his funeral. This material had been shot in the immediately postrevolutionary period, between 1919 and 1924, by the working group Kinoki, headed by Vertov, Kaufman, and Elisaveta Svilova. The film's governing trope establishes a tripartite structure, animated by the folk tradition of the female mourner, as three songs by the women of the eastern (Moslem) and Ukrainian republics in tribute to their dead liberator, the leader and initiator of an internationally supported revolution within one country.

Three elements remain to be mentioned. The central panel of the triptych, with its funeral of Lenin, shot by Vertov and his co-workers in 1924, offers us a group portrait (composed according to the prevailing canon of 1934) of the revolutionary generation: Anatoli Lunacharskii, Felix Dzerzhinski, Mikhail Kalinin, Nadezhda Krupskaia, Clara Zetkin, and, of course, Stalin. And it is in this section that a series of elaborate variations of that existent material are produced through the deployment of optical devices specific to cinema: loop printing, super-imposition, freeze-frame, stretch printing, slowed motion. Vertov is the master of these processes, and he had formulated in a number of now celebrated texts the origins of his cinematic works within and through them.

"I remember my debut in cinema. It was quite odd. It involved not my filming but my jumping one-and-a-half stories from a summer house beside a grotto of no. 7, Malyi Gnezdnikovsky Lane.

The cameraman was ordered to record my jump in such a way that my entire fall, my facial expression, all my thoughts, etc., would be seen. I went up to the grotto's edge, jumped off, gestured as with a veil, and went on."[7]

He then describes the results. What Dziga Vertov saw in this recording was fear, indecision in ap-

und Praxis des Films ihren Niederschlag. Als Beispiel zitiere ich Epstein: »Man nehme einen Mann, der eines Verbrechens beschuldigt wird, filme ihn in Zeitlupe, und man wird die Wahrheit in seinem Gesicht entdecken.«[8]

Die Erkenntnis, dass sich in seinem Zeitlupensprung in die Tiefe eine Wahrheit offenbart, bestimmte Wertows Verwendung dessen, was als Besonderheit seines filmischen Verfahrens bezeichnet wurde. Ihre Synthese und ihren Höhepunkt fanden diese filmischen Techniken und Errungenschaften der Stummfilmzeit in *Der Mann mit der Kamera*. In diesem Film illustriert Wertow äußerst anschaulich die Mittel, die er für die feierliche Analyse filmischer Darstellung mobilisierte und die ihn in Theorie und Praxis zehn Jahre lang geprägt hatten. Zu diesen Kunstgriffen muss ein wichtiger hinzugefügt werden, der bezeichnenderweise in *Drei Lieder über Lenin* nicht vorkommt: der Rücklauf, den Wertow seit seinem ersten Spielfilm 1925 *(Kinoglas/Kino-Auge)* auf einzigartige Weise als heuristisches Mittel einsetzt. Der Schneidetisch vermittelt das berauschende Gefühl (und dank der Verbreitung des Videorecorders ist es heute auch für die breite Masse erlebbar), durch Wiederholung, Beschleunigung, Verlangsamung, Stillstand im Standbild und Vor- und Rücklauf Kontrolle ausüben zu können, die untrennbar mit dem Machtkitzel verbunden ist. Roland Barthes merkte an, die Geschichte zerfalle nicht durch die Erfindung des Kinos, sondern der Fotografie in zwei Teile; man möchte jedoch vielmehr zu der Auffassung neigen, dass die Geschichte schon häufig in viele Teile zerfallen (und die Welt schon oft untergegangen) ist, und dass die Erfindung des Kinos eine dieser Zäsuren darstellt: Die Euphorie, die man am Schneidetisch verspürt, ist die einer geschärften kognitiven Wahrnehmung und einer spielerischen Souveränität; sie gründet in einer zutiefst befriedigen-

proach, growing resolution, the jump undertaken in apprehension, the sense of being off-balance, the minute adjustments of the body to renewed contact, the shock of impact upon hitting the ground, and a slight sense of chagrin. He saw, then, what he termed *kinopravda*, truth revealed by the camera eye and inaccessible hitherto. Film thus appeared to him as the radically new and crucial instrument of inquiry and analysis. In this he was not alone. There is, among his contemporaries in the period following the World War (these include Elie Faure, Sergei Eisenstein, Walter Benjamin, and Jean Epstein) a generally shared epistemological euphoria, which animates the film theory and practice of that era. I cite, as one example, Epstein's view: "Take a man accused of a crime, film him in slow motion, and you will see the truth revealed upon his face."[8]

It is Vertov's sense of the revelation of truth inscribed in his slow-motion leap across a void that determines his choice of what were called the anomalies of cinematic process, synthesized in that summa of cinematic techniques and achievements of the silent era, *The Man with a Movie Camera*. It is in this film that Vertov spelled out most explicitly the strategies mobilized in the celebratory analysis of cinematic representation that had animated his theory and practice of an entire decade. To them we must add one, whose significance and significant absence from *Three Songs of Lenin* we will want to note: That of the reversal of motion deployed by Vertov as a heuristic strategy in an unequaled manner beginning with his earliest feature (*Kino-Glaz*, 1925). The heady delights of the editing table (and the expanding distribution of the VCR, which has by now delivered them into the hands of a large section of our population) offer the sense of control through repetition, acceleration, deceleration, arrest in freeze-frame, release, and reversal of movement that is in-

den, kindlichen Allmachtsfantasie, die all jene erfahren können, die seit 1896, wie nie zuvor in der Weltgeschichte, mit dem Kontinuum der Zeitlichkeit und der Logik der Kausalität spielen.

Diese Besonderheiten brachte Wertow nun bei der Errichtung eines filmischen Monuments zum Einsatz, und das im Rhythmus des Begräbnisritus mit seinem ganzen düsteren Decorum, begleitet von den Gesängen der Klageweiber und der romantischen Musik des 19. Jahrhunderts: Chopin und Wagner. Ich stelle die These auf, dass der Lobgesang auf den »Lebenden Befreier« in seiner wiederholten Verwendung von Szenen aus dem Alltag – Lenin korrigiert ein Manuskript, Lenin begrüßt eine Delegation von Werktätigen, Lenin bekommt von Kindern einen Blumenstrauß überreicht, Lenin überquert plaudernd den Hof des Kremls (alle diese Aufnahmen wurden katalogisiert, archiviert und Bild für Bild, einschließlich Datum und Quelle, in einem weit verbreiteten, vom Marx-Lenin-Institut herausgegebenen Band veröffentlicht)[9] – dass *Drei Lieder über Lenin* also bezüglich Motivik und Anordnung dem Bildkanon und der -abfolge der byzantinischen Kunst entspricht, die im zehnten Jahrhundert nach Russland importiert wurde und traditionell Heilige und Märtyrer, den Heiland und den Heiligen Geist verherrlicht. Die Verwendung im Mittelteil eines filmischen Triptychons, flankiert von den Ehrbezeugungen trauernder Überlebender, der Frau der Sowjetrepubliken, verstärkt diesen Eindruck. Ich möchte sogar behaupten, dass Bildkanon, Anordnung, Format und Funktion von *Drei Lieder über Lenin* den Film zu mehr als einer kinetischen Ikone machen: Er ist eine echte Ikonostase.

Bleiben wir zunächst bei der simplen und unumstrittenen Tatsache, dass die Ikone der Ostkirche die Darstellung einer heiligen Person ist und dass diese Darstellung für den Gläubigen an der Heiligkeit des

separable from the thrill of power. Roland Barthes remarked that history is divided in two, not by the invention of cinema, but by that of the still photograph; one wants, rather, to say that history has been divided (and the world ended) many times, and that the advent of cinema represents one of those deep divisions: the euphoria one feels at the editing table is that of a sharpening cognitive focus and of a lucid sovereignty, grounded in that deep gratification of a fantasy of infantile omnipotence open to those who, since 1896, have played, as never before in the world's history, with the continuum of temporality and the logic of causality.

These anomalies Vertov now deployed in the construction of a cinematic monument, and at a pace which is that of the funeral rite in all its somber decorum, performed to the incantations of the female mourners and the music of nineteenth-century romanticism: Chopin and Wagner. I shall want, then, to claim that, in its paean of praise to the "Living Liberator," in its insistent deployment of the images of the quotidian—Lenin correcting a manuscript, greeting a delegation of workers, accepting a bouquet from children, strolling and chatting in the Kremlin court (all these images have been catalogued, indexed, and republished, frame by frame, together with dates and provenance in a widely distributed volume published by the Marx-Lenin Institute)[9]—*Three Songs of Lenin* corresponds to the register and order of imagery, originating in the art of Byzantium, imported into Russia in the tenth century, traditional in the celebration of saints and martyrs, of Savior and Paraclete. Their development, moreover, in a filmic triptych's central panel, flanked by the tributes of mourning survivors, the woman of the Socialist republics, amplifies this notion. I am, in fact, tempted further to claim that the register, order, scale, and function of *Three Songs of Lenin* make of

Dargestellten teilhat; die Natur dieser Teilhabe ist noch näher zu bestimmen. Allerdings wird das Bild, so der orthodoxe Patriarch Methodius, verehrt, aber nicht angebetet, verherrlicht, aber nicht vergöttert – eine schöne Unterscheidung.[10] Die Ikone wiederum geht in ihrer Vorform mehr oder weniger direkt auf die spätantiken, ägyptischen Totenporträts zurück; bei den mit Leinenbinden umwickelten Mumien wurde der Bereich über dem Gesicht des Verstorbenen ausgespart und das Totenporträt eingelegt. Das Ebenbild, Double oder Ka nahm im Grab den Platz eines mystischen, wieder belebenden Bildes ein; es war Ausdruck der Verbindung zwischen der entwichenen Seele und dem verlassenen Leib, der als Mumie erhalten blieb. (Nina Tumarkins glänzende – und unterhaltsame – Studie über die Entstehung des Leninkults beschreibt ausführlich die Geschichte von Lenins Mumifizierung und ihre kultstiftende Rolle.)[11]

An dieser Stelle stellt sich die Frage: Worin unterscheidet sich die Ikone vom Porträt? Doch vielleicht sollten wir zunächst spezifischer fragen: Worin ist sie dem Film ähnlich? Wir werden feststellen, dass die Antwort auf die zweite Frage auch die erste teilweise beantwortet.

Ikonen erfordern, wie Filme, besondere konservatorische Sorgfalt, häufiges Restaurieren und gleichmäßige Temperaturen. Die russische Ikone war im Allgemeinen für die Präsentation an einem bestimmten Ort gemacht, in einer Kirche oder einem Privathaushalt. Die Erforschung der Ikonengeschichte ist relativ jung, sie begann erst im 19. Jahrhundert.

Und obwohl die Ikone im Idealfall aus der Hand eines einzigen Künstlers stammt, (wir erkennen den Schatten einer »théorie de l'auteur«), entwickelte sich mit der Zeit eine arbeitsteilige Produktion; so war der berühmte Simon Uschakow aus dem 17.

it more than a kinetic icon; it is a veritable iconostasis.

Let us posit, to begin with, the simplest, incontestable view that the icon in the Eastern church is a representation of a sacred personage, and that the representation itself is regarded as participating in the sacred nature of its referent; the nature of that participation is still to be specified. The image, however, according to Methodius, Patriarch of the Orthodox church, is honored though not adored; it is venerated, not worshipped—a nice distinction.[10] The icon, again in a provisional formation, derives not all that distantly from the Egyptian portraits of the dead, placed in mummy cases, so as to be visible from within the mummy bands. The likeness, double, or *Ka* took the place in the grave of a mystic and vivifying image; it articulated the link between departed soul and deserted body preserved in the form of the mummy. (And we now have, in Nina Tumarkin's splendid—and hilarious—study of the establishment of the Lenin cult the entire history of Lenin's mummification and its role in the formation of the cult.)[11]

At this point we might want to ask, "How does an icon differ from a portrait?" But we might first more properly ask, "How does it resemble a film?" and find part of the answer to the first question inscribed in the answer to the second. Icons, like films, require special care in preservation, frequent restoration, and steady temperature. The Russian icon was generally designed for exhibition on a specific site, in a church or a home. The research and inquiry into the history of the icon is extremely recent, beginning only in the nineteenth century. And although tradition has it that the finest icons are those attributable to a single hand (we recognize the shadow of a *théorie de l'auteur*), production developed toward a division of labor such that by the seventeenth centu-

Jahrhundert beispielsweise auf Gesichter spezialisiert. Zu dieser Zeit hatte sich aus der Darstellung einfacher Szenen und dem Tafelporträt auch die kunstvollere Form der erzählenden Ikone entwickelt.

Interessanter und vielleicht bezeichnender als all dies ist ein hervorstechendes Merkmal der Ikone: das Glanzlicht in der Pupille, im Russischen »oschiwka« (von »oschiwat« – erleuchten) oder »dwischka« (von »dwigat« – bewegen) oder »swetik« (kleiner Glanz) genannt. Der von innen kommende Glanz verströmt Licht und durch das Licht Bewegung, und durch beides den Anschein von Leben oder lebendiger Gegenwart auf dem Antlitz innerhalb der Ikone. Die formalen Eigenschaften der Ikone betreffen auch die Idealisierung der Gesichtszüge, feierlichen Ernst, rhythmische Wiederholung die Darstellung von Szenen aus dem Leben des Märtyrers oder Heiligen und die Darstellung des Heiligen im Alltag, mit Freunden, Wohltätern, Kindern, Gläubigen, Trauernden und Schülern. Erwähnt sei auch, dass eine Ikone beschriftet, Namen und Titel des Dargestellten nennen muss, etwa *Muttergottes mit dem brennenden Dornbusch, Muttergottes Hodegetria* (Die Wegweiserin), *Muttergottes auf der »Lichtwolke«: Lenin der Eisbrecher; Lenin, Bringer des Lichts* (in der Zeit der Elektrifizierung, die wesentlicher Bestandteil beim Aufbau des Sozialismus war und in Wertows Filmen viele visuelle Metaphern generiert).

Als Letztes will ich auf den Status der Ikonen eingehen, die von allen am heiligsten und der Reliquie am nächsten sind: die archeiropoetischen Ikonen (russisch: nerukotwornij). Dabei handelt es sich um Bilder, die nicht von (Menschen-)Hand geschaffen, nicht gemalt sind, sondern angeblich durch den physischen Kontakt mit einer heiligen Person oder einer Emanation derselben entstanden – ähnlich den vom »Bleistift der Natur« produzierten Bildern und spä-

ry the celebrated Simon Ushakov specialized in the painting of faces. By this time, too, the narrative icon has developed out of the earlier, simpler episodes, and the portrait panel, as a more elaborate narrative form.

More interesting, and more telling perhaps, than all of this is one of the icon's salient features: the inclusion of that which is known variously as the *ozhivka* (from *ozhivat*, "to enlighten") or *dvizhka* (from *dvigat*, "to move") or the svetik ("little gleam"); all of these refer to the glint in the pupil of the eye which confers light and, through light, movement, and, through both of these, the semblance of life or presence on the portrait within the icon. The formal qualities of icons involve, similarly, idealization of physical traits, solemnity, rhythmical repetition, the representation of the saint's or martyr's life in episodes, and the view of the saint in quotidian existence, together with friends, donors, children, worshipers, mourners, disciples. One wants, as well, to emphasize the role of textual support, of inscription, title, nomenclature. Thus, *Our Lady of the Burning Bush, The Virgin Hodegetria (She Who Shows the Way), Our Lady the Cloud of Light: Lenin the Icebreaker, Lenin Bringer of Light* (in the process of electrification which will complete and consummate the construction of socialism and which generates so many visual metaphors in Vertov's oeuvre).

One wants, finally, to stress the status of those icons, holiest of all and closest to the nature of the sacred relic: the acheiropoietic, which are in Russian termed *nerukotvornyi*. These are images not made by (human) hands, not painted, but allegedly created by contact with and emanation from a sacred personage—rather like those crafted by the Pencil of Nature and later, in the closing years of the nineteenth century, animated in movement by the broth-

ter, im ausgehenden 19. Jahrhundert, den bewegten Bildern der Gebrüder Lumière.[12] Auf den Glauben an den Sonderstatus des »Nerukotwornij«-Bildes in einem paradigmatischen Einzelfall, dem Turiner Grabtuch, baute André Bazin bekanntlich seine filmische Ontologie auf.

Ich behaupte, dass wir von einer Transformation der christlichen Märtyrer- und Heiligen-, Heiland- und Heiliggeist-Thematik in der leninistischen Ikonografie sprechen können, die quer durch die sowjetische Kultur errichtet wurde, am unmittelbarsten und kraftvollsten jedoch in Wertows textuellem System zum Ausdruck kommt. Von Lenin wird wie von Papst Gregor dem Großen gesagt, seine »universellen Wohltaten werden überall und für alle Zeiten verkündet – durch sie lebt der Tote auf Erden.« Wertows Assistentin Elisaweta Swilowa fiel die Aufgabe zu, Filmfragmente und Tonaufnahmen vom lebenden Lenin in der ganzen Sowjetunion ausfindig zu machen, zu sammeln und zu konservieren.

Wertow weist in einem weiteren Text darauf hin, dass in diesem Werk »neben anderen Themen [...] die bildhafte Vorstellung: ›Lenin ist Frühling‹ läuft.«[13] Wie Helena, die nach dem Heiligen Kreuz gesucht hat, wird Swilowa sodann als diejenige gelobt, die Reliquien des lebenden Lenin gesammelt habe.

In der orthodoxen Kirchenarchitektur ist der Altarraum, in dem das Sakrament der Eucharistie gefeiert wird, vom Kirchenschiff, in dem die Gemeinde der Gläubigen steht, durch die Ikonostase[14] getrennt. Diese Bilderwand besteht aus mehreren Reihen, die für gewöhnlich eine feste Trennwand aus Holz bilden. Die Ikonostase ist von drei Türen durchbrochen. Geöffnet, gewährt die große Mitteltür (»Königstor«), durch die nur Bischof, Priester und Diakon treten

ers Lumière.[12] Upon the faith in a special status of the *nerukotvornyi* image in a paradigmatic instance, the shroud of Turnin, André Bazin, as we know, constructed his cinematic ontology.

I am claiming that we may speak of the transformation of Christian themes of martyr and saint, of Savior and Paraclete at the heart of a Leninist iconography constructed across the Soviet culture generally, but most immediately and forcefully articulated in Vertov's textual system. Of Lenin, as of Gregory the Great, it is declared that his "universal benefits are proclaimed everywhere and forever—causing the dead man to live on earth." To Elizaveta Svilova, Vertov's assistant, fell the task of searching out, collecting, and preserving those fragments of film, those recording of the living Lenin from all over the Soviet Union. Vertov makes this quite clear in yet another text in which he pays tribute to the great patience and persistence of Svilova in the presentation of this work in which, as he says, "the image, 'Lenin is Springtime,' traverses the entire film and develops parallel to other themes."[13] Like Helena in search of the True Cross, Svilova is then lauded as she who has collected relics of the living Lenin.

In the Orthodox church the sanctuary (chancel), where the sacrament of the Eucharist is celebrated, is divided from the rest of the interior (nave), where the congregation stands, by the iconostasis.[14] This consists of several tiers of icons usually forming a solid wooden screen. The iconostasis is pierced by three doors. When opened, the large center door (the Royal Door), penetrated only by priest and ruler, affords a view through to the altar. The doorway is closed by double gates, behind which hangs a curtain or veil. The signification of each part of the Orthodox church is derived from its architectural location and its function in the course of the liturgy. The interplay

dürfen, einen Blick auf den Altar. Der Eingang ist durch ein doppelflügeliges Tor verschlossen, hinter dem ein Vorhang angebracht ist.

Die Bedeutung der unterschiedlichen Bereiche im orthodoxen Kirchenbau leitet sich von ihrer Lage innerhalb der Architektur und ihrer liturgischen Funktion ab. Die Interaktion zwischen dem Immateriellen und der sinnlichen Welt wird durch den Altarraum und das Kirchenschiff (Naos) symbolisiert. Gleichzeitig bilden diese Teile ein unteilbares Ganzes, in dem das Immaterielle als Mahnung an die Sinneswelt dient und den Menschen an die Erbsünde erinnert. Für den Hl. Simeon von Thessaloniki entsprach das Vorschiff (Narthex) der Erde, die Kirche dem Himmel und der gesamte Altarraum dem, was über dem Himmel ist. Alle Bilder in einer orthodoxen Kirche, besonders die, aus denen die Ikonostase besteht, sind nach dieser Symbolik angeordnet.

Die Altarwand kam ursprünglich aus Byzanz nach Russland. Zuerst befand sich direkt über dem Königstor eine Ikone des Heilands, flankiert von der Muttergottes zur Rechten und Johannes dem Täufer zur Linken. Sie bilden die so genannte Deesis. Der Heiland und die Muttergottes gelten als Mittler zwischen Himmel und Erde und belegen daher einen zentralen Platz in der Ikonostase. Die Ikonostase bildet zudem die Trennlinie zwischen dem Menschlichen und dem Göttlichen. Im Rahmen einer umfassenden Untersuchung wäre es demnach meine Aufgabe – und wird es sein – die kinetische Ikonostase als Grenze zu analysieren und die behauptete Übereinstimmung in Bezug auf die erwähnten architektonischen und bildnerischen Vorbilder genauer zu untersuchen.

Ich verzichte hier jedoch darauf, näher auf diese Homologie einzugehen und widme mich einer ande-

between the immaterial and the sensory worlds is denoted by the sanctuary and the nave. At the same time, both these parts constitute an indivisible whole in which the immaterial serves as an example to the sensory, reminding man of his original transgression. For Saint Simeon of Thessalonika, the narthex corresponded to earth, the church to heaven, and the holy sanctuary to what is above heaven. Consequently, all the paintings in the church, especially those constituting the iconostasis, are arranged according to this symbolism.

The sanctuary screen was originally brought to Russia from Byzantium. At first, directly above the Royal Door was an icon of the Savior flanked by the Mother of God on the right side and Saint John the Baptist on the left side. These form the so-called Deesis. The Savior and the Mother of God are seen as mediators between heaven and earth and thus occupy a central position in the iconostasis. Similarly, the iconostasis is located on the boundary line between the human and the divine. It would then be—and indeed will be—the task of my more complete project to pursue an analysis of the kinetic iconostasis as boundary, of the homology proposed in relation to the architectural and pictorial models here invoked.

I will resist the temptation to pursue this homology here, however, in favor of another line of inquiry suggested by *Three Songs of Lenin*'s particularly complex convergence of the iconic and the indexical, an inquiry which I find somewhat more urgent at this point—more enticing, at any rate. Since it opens onto so large a cluster of problems, I cannot hope to do more than indicate some possibilities for further illumination of the film we are considering. I return, then, to my provisional characterization of the icon as participating in some as yet unspecified manner in the sacred character of the personage depicted.

ren Fragestellung, die sich durch die außergewöhnlich komplexe Konvergenz des Ikonischen und des Indexikalischen in *Drei Lieder über Lenin* ergibt, eine Fragestellung, die ich an dieser Stelle für dringender halte – und in jedem Falle für reizvoller. Da sie ein ganzes Bündel an Problemen aufwirft, kann ich hier nur andeutungsweise Möglichkeiten für weitere Erkenntnisse über den Film aufzeigen, mit dem wir uns beschäftigen. Anschließend gehe ich auf die noch nicht genauer bestimmte Teilhabe der Ikone an der Heiligkeit der abgebildeten Person ein.

Der Leser wird bemerkt haben, dass ich zwei Bedeutungen des Begriffs »ikonisch« vermengt habe – die des Zeichens, das seinen Referenten abbildet oder illustriert, und die Bezeichnung für das, was wir als hoch entwickeltes Genre der byzantinischen und russischen Malerei kennen. Doch dieser Leninfilm, montiert aus Aufnahmen, die zu Lebzeiten des »Lebenden Befreiers« entstanden sind, (das russische »schiw« bedeutet »am Leben«, »lebendig«, »lebend« und »belebt«), dieses Werk, das das Weiterleben Lenins über das Grab hinaus verkündet, greift zumindest einige der formalen und thematischen Konventionen der bildnerischen Tradition auf. Die Art und Weise, wie er komponiert ist und das Porträt zum Einsatz bringt, bedeutet eine Umwertung bildnerischer Werte in filmische; vor allem, um nur ein Beispiel zu zitieren, in der langen Sequenz des vor dem Begräbnis im Haus der Gewerkschaften aufgebahrten Leichnams erkennen wir ein Entschlafensein (wie das der Muttergottes, die vor ihrer Himmelfahrt entschläft).

Die Vorstellung, dass die Ikone in gewisser Weise an der heiligen Gegenwart der abgebildeten Person teilhat, gründet in der Inkarnation, wie Paulus sie erklärt: Christus ist Abbild und Emanation Gottes. Demnach wäre der Gottessohn die archeiropoetische

It is obvious that I have collapsed two senses of the iconic into the word—that which refers to the category of sign that portrays or illustrates its referent and that which we know as the highly developed genre of Byzantine and Russian painting. But this Lenin film, composed of shots made during the lifetime of the Living Liberator (and the word *zhiv* carries the meaning of "alive," "lively," "living," and "animate"), this work which proclaims his life beyond the grave, answers, at the very least, to some of the formal and the thematic conventions of the *pictorial* tradition; its manner of portrayal and composition involves, as it were, a transvaluation of pictorial values into filmic ones; and surely, to cite but one example, in the long sequence of the body lying in state in the House of the Trade Unions prior to the funeral, we recognize a dormition (like that of the Virgin, whose sleep preceded her ascension).

The notion of the icon as in some way participating in the sacred presence of the figured personage is grounded in the doctrine of the Incarnation, as expressed in Paul's view: Christ is an image as well as an emanation of God. One would, then, have to say that He is the acheiropoietic or *nerukotovornyi* icon par excellence. The earliest example in recorded history of such an icon made by direct emanation is the legendary contemporary portrait of Christ supposed to have been painted for Abgar IV, King of Osrhoene, found in Edessa, Mesopotamia in 544 and taken in 944 to Constantinople. It was presumed to be a portrait made from the living model, because, unlike Veronica's veil, it had no crown of thorns. And the earliest image of the *Virgin Hodegetria (She Who Shows the Way)*, presumably painted by St. Luke, had been blessed by the Virgin herself. These earliest of icons bear the mark of contiguity, of emanation; they are indexical.

oder »Nerukotowornij«-Ikone par excellence. Das früheste belegte Beispiel einer solchen, durch direkte Emanation entstandenen Ikone ist das legendäre Bildnis Christi, das angeblich für Abgar IV. (9–46 König von Osrhoene) angefertigt, 544 in Edessa in Mesopotamien gefunden und 944 nach Konstantinopel gebracht wurde. Es gilt als zu Lebzeiten Jesu entstandenes Bildnis, da es, anders als das Schweißtuch der Veronika, ohne Dornenkrone war. Das früheste Bildnis der *Muttergottes Hodegetria* (Die Wegweiserin), vermutlich vom Evangelisten Lukas gemalt, war von Maria persönlich gesegnet worden. Diese frühesten Ikonen tragen die Spuren unmittelbaren Kontakts, von Emanation; sie sind indexikalisch.

Während die westliche Kirchenkunst in ihrer Geschichte mit bezeichnender Beständigkeit zur illustrativen Funktion des Heiligenbildes tendiert, war es für Papst Gregor den Großen (um 600) ein Schriftersatz für »diejenigen, die des Lesens unkundig« sind. Der Streit um die theologische Frage, ob das Bild Manifestation oder Darstellung des Göttlichen sei, führte schließlich zur Spaltung innerhalb der Ostkirche. Die Bilderstürmer verbannten zwar die Bilder, schmückten ihre Kirchen jedoch mit enormer Pracht; der Bildersturm richtete sich gegen das Bild als Vermittler, da es den Zugang zur realen Präsenz Gottes behindere. Die westliche Kunst entwickelt sich zu einem System abbildender Darstellung, die stark konventionalisiert und konstruiert ist; für die Ostkirche existiert die Realität der manifesten Präsenz des Göttlichen theoretisch und spirituell vor der Abbildung. Zehn Jahrhunderte später wirft die Fotografie erneut das Problem der Ikone, des Bildes als Abbild und Emanation auf, indem auch sie eine archeiropoetische oder »Nerukotwornij«-Ikone präsentiert, die nicht durch Menschenhand, sondern durch Licht entstanden ist, von dem Plotin sagt, dass es allen Dingen Leben und Farbe verleiht. Die Malerei der

If the history of Western Church Art tends, with a significant steadiness, in the direction of the illustrative function of the holy image, Gregory the Great (600) saw them as writing for the illiterate. It was the great debate within the Eastern church which produced a split within theology between the primacy of manifestation and that of representation. The iconoclasts, banning images, nevertheless decorated their architecture with enormous splendor; iconoclasm was directed at the mediation of the image as impeding access to the Real Presence. Western art develops toward a system of depictive representation, highly conventionalized, constructed; but the reality of the manifest presence of the divine is seen by the Eastern church as theoretically, spiritually prior to depiction. It is ten centuries later that the photograph once again reopens the question of the icon, of the image as both image and emanation, and it does so by offering once again the icon which is acheiropoietic, or *nerukotvornyi*, not made by hands, traced by that light of which Plotinus says that it gives life and color to all things. Modernist painting will, of course, produce a new iconoclasm through Vasily Kandinsky, Kazimir Malevich, and Piet Mondrian, anthroposophists all. Alone among them, Malevich will grapple with the problem of cinematic representation in a debate with Eisenstein upon which I have touched elsewhere.[15] The very title of Malevich's polemical text of 1925 is, of course, an expression of the contempt for what he saw as the revival of a regressive system of representation: "And Images Triumph on the Screen!"

What cannot be denied, however (and Malevich does not deny it; he merely eludes the problem), is that every still photograph is, as Roland Barthes declared, "a certificate of presence," the ostensive declaration that "this has been." And if the photograph does exist in a realm located somewhere be-

Moderne setzt mit den Anthroposophen Wassily Kandinsky, Kasimir Malewitsch und Piet Mondrian zu einem neuen Bildersturm an. Malewitsch schlug sich als Einziger von ihnen mit dem Problem der filmischen Darstellung herum, und zwar in einer Debatte mit Eisenstein, die ich an anderer Stelle behandelt habe.[15] Schon der Titel seiner Streitschrift von 1925 ist Ausdruck der Verachtung für die, wie er meint, Wiedergeburt eines regressiven Darstellungssystems: »Und Bilder triumphieren auf der Leinwand!«

Unbestreitbar ist jedoch (und Malewitsch bestreitet es nicht, er drückt sich nur um das Problem herum), dass jede Fotografie, wie Roland Barthes es formuliert, eine Bescheinigung »des Dagewesenseins« ist, demonstrativ Zeugnis für das »So war es« ablegt. Wenn das Foto wirklich in einem Bereich zwischen Reliquie und Fetischobjekt existiert, bezieht es seine Wirkung aus der Beziehung zum Referenten. Mit der ihm eigenen, außergewöhnlichen Scharfsichtigkeit hat Epstein die epistemologische Bedeutung des Standfotos im Film erkannt (im Französischen heißt das Foto auch »instantané« – Momentaufnahme); er kam zu der Erkenntnis, dass das Standfoto den Fluss der Zeit unterbricht, eine Lücke reißt, dass es die Zeit für einen Moment anhält, und dass das Kino durch die Kontinuität der Vision unsere Unfähigkeit, eine zeitliche Lücke zu denken, hypostasiert.

Das von referenzieller Zeit abstrahierte Standfoto wird, wie Philippe Dubois es in seiner hochinteressanten Studie *Der fotografische Akt* genannt hat, zur »Thanatographie«.[16] Es führt, wenn man so will, in unsere Erfahrung gelebter Zeit das Außerzeitliche des Todes ein. Genau dies verleiht dem Standbild und anderen kinematographischen Formen zeitlicher Abweichung ihre besondere Wirkung. Wir können in den Fluss der filmischen Darstellung, in diese Scheinzeit den Stillstand einfügen, durch den das angehal-

tween the relic and the fetish object, it derives strength from its relation to its referent. Epstein had, with his extraordinary acuity, seen the epistemological interest of the place of the still photograph in film (the French word for photography being instantané); he had seen that the still photograph cuts into time, causing a kind of gap, bringing it to an instant of arrest, and that cinema, grounded in the persistence of vision, hypostasizes our inability to think that gap in time.

If the still photograph is abstracted from referential time, it becomes, as Philippe Dubois has termed it in his extremely interesting study, *L'acte photographique*, a kind of "thanatography."[16] One can then say that it inserts, within our experience of lived time, the extratemporality of death. And it is this that gives to the freeze-frame and to other cinematic forms of temporal digression their particular effect of power. Within the flow of cinematic representation, that semblance of temporality itself, we can insert this arrest that figures the perpetual freezing of the image as a kind of posthumous life within the flow of the film. The image, thus released from that flow, and from that of the narrative syntagm, attains extratemporality. And if it has taken so long a time to produce an interesting theorization of the photographic, it may be that the West has been reluctant fully to confront its intimation of the thanatographic function, deferring it for a century and a half.

For it is, I feel, truly necessary to pursue an investigation of the source of funerary ritual within which the role of the female mourners is inscribed. Clearly, within the ethnic communities represented in the Lenin film, the work of mourning is women's work. And Vertov draws upon the extremely rich tradition of the oral lament, which traverses the corpus of Russian literature and was, for his own genera-

tene Bild zu einer Art posthumem Leben innerhalb des Films wird. Losgelöst von diesem Fluss und dem des narrativen Syntagmas, gewinnt das Bild Extemporalität. Und wenn es so lange gedauert hat, bis eine interessante Theorie des Fotografischen vorlag, dann liegt es vielleicht daran, dass sich der Westen mit der angedeuteten, thanatographischen Funktion nur widerwillig auseinander gesetzt und sie hundertfünfzig Jahre lang aufgeschoben hat.

Als Nächstes ist das Begräbnisritual und die darin festgeschriebene Rolle der weiblichen Trauernden zu untersuchen. In den Volksgruppen, die in unserem Leninfilm vorkommen, ist Trauerarbeit eindeutig Frauensache. Wertow schöpft aus der äußerst reichhaltigen Tradition des Klageliedes, das zum Standardrepertoire der russischen Literatur gehört und in seiner eigenen Generation mit Majakowskis Trauerpoem *Wladimir Iljitsch Lenin* fortgeführt wurde.

Die Begräbniszeremonie mit ihren begleitenden Grabgesängen geht auf Praktiken in der Stammesgesellschaft zurück, nach denen der Tote – der ermordete Vater – eine potenzielle Bedrohung darstellt und die Hinterbliebenen Schutz bei magischen Kräften suchen. Der Trauer- und Gedenkritus ist durch die Anrufung dieser Kräfte bestimmt. Wie die meisten Aspekte gesellschaftlichen Lebens verändern sich diese Praktiken mit dem allmählichen Verschwinden der Stammesordnung und unterliegen einem Prozess der Privatisierung, Aspekte ihres Ursprungs, der für Stammesstrukturen charakteristischen Riten und Gebräuche bleiben jedoch erhalten.[17] (Das ethnografische Meisterwerk *Salz für Swanetien* [1930] von Michail Kalatosow und Sergej Tretjakow gibt ein klares und lebendiges Bild davon. Der Film dokumentiert Überreste dieser Praktiken, die bis in die Zeit des Fünfjahresplans überlebt hatten, ausgiebig und wurde von der Regierung heftig missbilligt.)

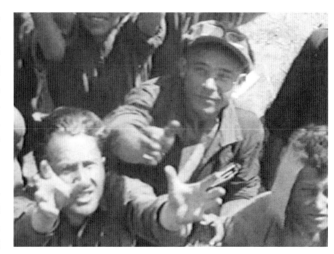

Dsiga Wertow
Drei Lieder über Lenin, Lied 1
Dziga Vertov
Three Songs of Lenin, 1st song
1934

tion, as extended in the lament for Lenin written and published by Vladimir Mayakovsky.

The funeral ceremony and its articulation in accompanying laments derive from practices within the tribal order in which the sense of the dead—of the murdered father—is felt as a potentially powerful threat, such that it behooves the mourner to seek protection through magic. The theater of mourning and of commemorative ritual are generated by that magical action. Although they, like most aspects of social life, are, with the gradual effacement of the tribal order, transformed and undergo a process of privatization, they still retain aspects of their origins, of the rites and customs characteristic of tribal structure.[17] (We find, by the way, a clear and vivid representation of this in the ethnographic masterwork of Mikhail Kalatazov and Sergei Tretyakov, *Salt for Svanetia* (1930), a film that incurred the regime's strong disapproval for its sumptuous representation

Die aufwändigen Begräbnisrituale (Aufbahren, Waschen und Bekleiden des Toten, dem sodann Speisen, Getränke und andere Annehmlichkeiten mitgegeben werden) und ihre festgelegte Reihenfolge sind als Beschwichtigungsakte zu verstehen; dass dem Verstorbenen böse Absichten unterstellt werden, ist, wie Geza Roheim gezeigt hat, der Preis für die Einkehr der Seele ins Paradies beziehungsweise der Preis für die Unsterblichkeit. Begräbnis- und Gedenkrituale nehmen demnach vorweg, mit welchen Mitteln die Hinterbliebenen versuchen, den Toten zu ehren und zu beschwichtigen, von dessen unsichtbarer Gegenwart und potenzieller Rachsucht sie überzeugt sind. (Wir dürfen nicht vergessen, dass Lenin das Opfer eines gescheiterten Attentatsversuchs gewesen war, aus dem er gesundheitlich stark geschwächt hervorging).

Die Gesänge und Klagelieder, das Heulen und Wehklagen und andere Ausdrucksformen der Trauer waren also zweckgerichtet. Klagelieder waren integraler Bestandteil der russischen Bestattungszeremonie. Erfahrene Klageweiber und Grabsängerinnen kannten die Hierarchie innerhalb der Trauergemeinde und den Ablauf der Zeremonie, der etablierte Regeln und lange Traditionen zugrunde lagen. Begräbnisse wurden nach strengen formalen Kriterien in feststehender thematischer Abfolge abgehalten, die Hinterbliebenen wurden in festgelegter Reihenfolge angesprochen oder aufgefordert, am Trauergesang teilzunehmen. Wir wissen, dass zusätzlich zu den professionellen Klageweibern, die ihre Gesänge im Namen bestimmter Verwandter und Bekannter des Verstorbenen darbrachten, auch alle weiblichen Angehörigen Klagelieder sangen; das Klagelied war traditionell ein Genre der Frauendichtung. Seine Beherrschung wurde von den Frauen erwartet und war nicht allzu anspruchsvoll, da es hauptsächlich aus standardisierten Anrufungen und Formeln bestand,

of these vestiges surviving in the Caucasus during the period of the Five Year Plan.)

The elaborate funeral rites (laying out, washing, clothing the body, providing of food and drink and other presumed amenities) and their prescribed sequencing are to be seen as acts of propitiation, all informed, as Geza Roheim has pointed out, by a denial of geniality which is the price of the dead soul's accession to paradise or immortality. Funeral and commemorative ceremonies thus anticipate the manner in which the survivors strive to honor and appease the dead, convinced of their invisible and conceivably punitive presence. (We must not forget that Lenin had been the victim of an aborted assassination attempt from which he emerged in seriously weakened condition.)

The chants, lamentations, songs, weepings, wailings, cries and other expressions of grief were so directed. For funeral laments were integral to the Russian burial ceremony. Proficient criers, weepers wailers, lamenters, and chanters were generally familiar with the rank or order of the company and its ceremony, for they were guided by well-established rules and traditions. As funerals were conducted with some strictness, a definite sequence of themes was observed, and members of the family were addressed or called upon in a definite order to participate in the lamentation. We know that in addition to the chants rendered by professional wailers, each in the name of a specific relation, chants were also performed by each of the kinswomen; these were traditionally a genre of women's poetry. It was a form of accomplishment expected of women, and a comparatively easy one, since in the composition of the funeral chant a large role was played by traditional devices, appeals, and formulas, a store of which, we are told, "was inevitably lodged in the memory of

einem Repertoire, das »zwangsläufig im Gedächtnis eines jeden verankert war, der im gleichmäßigen Trott der patriarchalischen Gesellschaftsordnung lebte.« Wir haben es also mit einer stark kodierten, literarischen Ausdrucksform zu tun.

Das berühmte Klageweib Irina Andrejewna Fedosowa, verwandt mit E. W. Barson, der Volksweisen sammelte, hatte über dreißigtausend Verse für Hochzeits-, Begräbnis-, und Rekrutierungsfeierlichkeiten in ihrem Repertoire.[18] Maxim Gorki porträtierte Fedosowa in dem in den *Odesskije nowostij* (Odessaer Nachrichten) veröffentlichten Text »Das Klageweib«, nachdem er sie 1896 auf dem Jahrmarkt von Nischny Nowgorod kennen gelernt hatte:

»Doch Klagen – die Klagen einer russischen Frau, die ihr bitteres Schicksal beweint – brechen unablässig aus den trockenen Lippen der Dichterin hervor; sie brechen hervor und wecken heftigstes Leid, größten Schmerz, so nah ist jedes dieser wahrhaft russischen Motive dem Herzen, knapp in der Schilderung, die sich nicht durch eine Vielfalt an Variationen auszeichnet – nein! Doch voller Gefühl, Ehrlichkeit, Kraft und all dem, was nicht mehr existiert, was man in der Dichtung der Künstler und Kunsttheoretiker nicht mehr findet, nicht bei Figner und Mereschkowskij, nicht bei Fofonow oder Michailow, noch bei irgendeinem von jenen, die Laute ohne Inhalt von sich geben. Fedosowa hatte das russische Klagelied im Blut; rund siebzig Jahre lebte sie davon, besang den Kummer des Lebens. [...] Ein russisches Lied ist russische Geschichte, und Fedosowa, eine alte Frau, die weder lesen noch schreiben kann, aber dreißigtausend Verse im Kopf hat, weiß dies wesentlich besser als viele Gebildete.«

Ikone und Grabgesang. Da wir die beiden wesentlichen Komponenten von Wertows textuellem

everyone who lived in the even tenor of the patriarchal mode of life." We are dealing, then, with a highly coded form of literary expression.

The celebrated wailer, Irina Andreyevna Fedosova, related to E. V. Barson, a collector of folklore, more than thirty thousand lines of wedding, funeral, and recruiting laments.[18] Maxim Gorky described Fedosova in "The Wailer," published in The Odessa News, when he encountered her at the Nizhny Novgorod fair in 1896. She was over ninety years old.

"But wails—the wails of a Russian woman, weeping over her bitter fate—constantly burst forth from the dry lips of the poetess; they burst forth and they awaken in the soul such poignant anguish, such pain, so close to the heart is every note of these motifs, truly Russian, sparing in their delineation, not distinguished by diversity of variations—no! But full of feeling, sincerity, power and of all that which is no more, which you do not find in the poetry of the art's practitioners and theoreticians, not in Figner and Merezhkovsky, nor Fofonov nor Mikhailov, nor any of those people who utter sounds with no content. Fedosova was imbued with the Russian lament; for about seventy years she lived by it, chanting the woe of life in the old Russian songs. . . . A Russian song is Russian history, and the illiterate old woman, Fedosova, whose memory contains thirty thousand verses, understands this far better than many very literate people."

Icon and funeral chant. Having now isolated two determinant components of this textual system, I pass to an account of its function within the given historical moment of its production, that of 1934 within the Soviet Union. It is the psychoanalytical theorization of the work of mourning that enables us to grasp its political signification. I turn, naturally, to

Dsiga Wertow
Drei Lieder über Lenin, Lied 1
Dziga Vertov
Three Songs of Lenin, 1st song
1934

System isoliert haben, wende ich mich nun der Funktion dieses Systems zum Zeitpunkt seiner Entstehung, 1934 in der Sowjetunion, zu. Die psycholanalytische Theorie der Trauerarbeit liefert das Instrumentarium, um die politische Bedeutung dieses Systems zu verstehen. Gemeint ist natürlich Freuds bahnbrechender Aufsatz »Trauer und Melancholie«, den er 1915 skizziert und 1917 abgeschlossen hat. Er entstand also während des Ersten Weltkriegs; zusätzlich sei ein zweiter Aufsatz Freuds aus derselben Zeit erwähnt, »Zeitgemäßes über Krieg und Tod« (1915). Die überragende Bedeutung von Geza Roheims ethnologischer Studie zur Trauerarbeit habe ich bereits angesprochen, anschließend möchte ich auf Melanie Klein eingehen, die auf der Grundlage der Freud'schen Analyse ihre Theorie der depressiven Haltung entwickelt.

Im ersten Aufsatz beschäftigt sich Freud mit der neurotischen Melancholie. Daher erklärt er zu An-

the initiating text of Sigmund Freud, "Mourning and Melancholia," drafted in 1915 and completed in 1917. Its moment of production is, then, that of World War I, and it is worth noting the existence of another text of the same period, "Topics for the Times on War and Death" (1915). I shall want, however, to specify, in addition to the singular interests of the theorization of the work of mourning that followed in the ethnologically informed research of Geza Roheim, Melanie Klein's extension of Freud's analysis as a basis for the establishment of the depressive position.

Freud's central concern in his original text was the nature of neurotic melancholia. He therefore begins by proposing "to try to throw some light on the nature of malencholia by comparing it with the normal affect of mourning." Mourning is thus the background, the point of departure, for the analysis of melancholia.

"Although mourning involves grave departure from the normal attitude to life, it never occurs to us to regard it as pathological condition. . . . We rely on its being overcome after a certain lapse of time, and we look upon any interference with it as useless or even harmful. . . . Profound mourning, the reaction to the loss of someone who is loved, contains the same painful frame of mind, the same loss of interest in the outside world—in so far as it does not recall him—the same loss of capacity to adopt any new object of love (which would mean replacing him) and the same turning from any activity that is not connected with thoughts of him. It is easy to see that this inhibition and circumscription of the ego is the expression of an exclusive devotion to mourning which leaves nothing over for other purposes or other interests. It is really only because we know so well how to explain it, that this attitude does not seem to us pathological. . . .

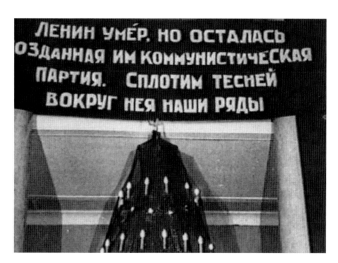

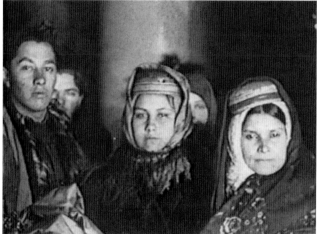

Dsiga Wertow
Drei Lieder über Lenin, Lied 2
Dziga Vertov
Three Songs of Lenin, 2nd song
1934

Dsiga Wertow
Drei Lieder über Lenin, Lied 2
Dziga Vertov
Three Songs of Lenin, 2nd song
1934

fang, er wolle »den Versuch machen, das Wesen der Melancholie durch die Vergleichung mit dem Normalaffekt der Trauer zu erhellen«. Die Trauer bildet die Folie, den Ausgangspunkt für seine Untersuchung der Melancholie.

»Es ist [...] bemerkenswert, daß es uns niemals einfällt, die Trauer als einen krankhaften Zustand zu betrachten [...] obwohl sie schwere Abweichungen vom normalen Lebensverhalten mit sich bringt. Wir vertrauen darauf, daß sie nach einem gewissen Zeitraum überwunden sein wird, und halten eine Störung derselben für unzweckmäßig, selbst für schädlich. [...] Die schwere Trauer, die Reaktion auf den Verlust einer geliebten Person, enthält die nämliche schmerzliche Stimmung, den Verlust des Interesses für die Außenwelt – soweit sie nicht an den Verstorbenen mahnt, – den Verlust der Fähigkeit, irgend ein neues Liebesobjekt zu wählen – was den Betrauerten ersetzen hieße, – die Abwendung von jeder Leistung,

In what, now, does the work which mourning performs consist? . . . Reality testing has shown that the loved object no longer exists, and it proceeds to demand that all libido shall be withdrawn from its attachment to that object. This demand arouses understandable opposition—it is a matter of general observation that people never willingly abandon a libidinal position, not even, indeed, when a substitute is already beckoning to them. This opposition can be so intense that a turning away from reality takes place and there is a clinging to the object through the medium of a hallucinatory wishful psychosis. Normally, respect for reality gains the day. Nevertheless its orders cannot be obeyed at once. They are carried through bit by bit, at great expense of time and cathectic energy, and in the meantime the existence of the lost object is psychically prolonged. Each single one of the memories and expectations in which the libido is bound to the object is brought up and hypercathected, and detachment of

die nicht mit dem Andenken des Verstorbenen in Beziehung steht. Wir fassen es leicht, daß diese Hemmung und Einschränkung des Ichs der Ausdruck der ausschließlichen Hingabe an die Trauer ist, wobei für andere Ansichten und Interessen nichts übrig bleibt. Eigentlich erscheint uns dieses Verhalten nur darum nicht pathologisch, weil wir es so gut zu erklären wissen. [...] Worin besteht nun die Arbeit, welche die Trauer leistet? [...] Die Realitätsprüfung hat gezeigt, daß das geliebte Objekt nicht mehr besteht, und erläßt nun die Aufforderung, alle Libido aus ihren Verknüpfungen mit diesem Objekt abzuziehen. Dagegen erhebt sich ein begreifliches Sträuben, – es ist allgemein zu beobachten, daß der Mensch eine Libidoposition nicht gern verläßt, selbst dann nicht, wenn ihm Ersatz bereits winkt. Dies Sträuben kann so intensiv sein, daß eine Abwendung von der Realität und ein Festhalten des Objekts durch eine halluzinatorische Wunschpsychose [...] zustande kommt. Das Normale ist, daß der Respekt vor der Realität den Sieg behält. Doch kann ihr Auftrag nicht sofort erfüllt werden. Er wird nun im Einzelnen unter großem Aufwand von Zeit und Besetzungsenergie durchgeführt und unterdes die Existenz des verlorenen Objekts psychisch fortgesetzt. Jede Einzelne der Erinnerungen und Erwartungen, in denen die Libido an das Objekt geknüpft war, wird eingestellt, überbesetzt und an ihr die Lösung der Libido vollzogen. Warum diese Kompromißleistung der Einzeldurchführung des Realitätsgebotes so außerordentlich schmerzhaft ist, läßt sich in ökonomischer Begründung gar nicht leicht angeben. Es ist merkwürdig, daß uns diese Schmerzunlust selbstverständlich erscheint. Tatsächlich wird aber das Ich nach der Vollendung der Trauerarbeit wieder frei und ungehemmt.«[19]

Kleins Theorie besagt, dass der Objektverlust immer mit einem sadistischen Triumph manischer Art

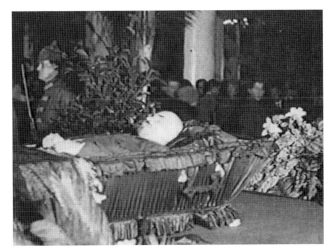

Dsiga Wertow
Drei Lieder über Lenin, Lied 2
Dziga Vertov
Three Songs of Lenin, 2nd song
1934

the libido is accomplished in respect to it. Why this compromise by which the command of reality is carried out piecemeal should be so extraordinarily painful is not at all easy to explain in terms of economics. It is remarkable that this painful unpleasure is taken as a matter of course by us. The fact is, however, that when the work of mourning is completed the ego becomes free and uninhibited again."[19]

Kleinian theory instructs us that every object loss involves a sadistic triumph of a manic order, difficult to tolerate by the conscious subject.[20] It is the refusal or the negation of that triumph which blocks—either temporarily or definitively—the work of mourning. Guilt and remorse for aggressive fantasies explain the work of mourning. Any object loss, according to Klein, reopens the original subject of object loss, revivifying an archaic attitude or level of ego: the depressive position.

verbunden ist, der für das bewusste Subjekt nur schwer zu tolerieren ist.[20] Die Zurückweisung oder Verleugnung dieses Triumphes blockiert – zeitweilig oder endgültig – die Trauerarbeit. Schuldgefühle und Reue aufgrund aggressiver Fantasien rechtfertigen die Trauerarbeit. Jeder Objektverlust nimmt nach Klein das ursprüngliche Subjekt des Objektverlusts wieder auf und lässt eine archaische Ich-Einstellung oder Ich-Ebene wieder aufleben: die depressive Haltung.

Lassen Sie mich nun die Interpretation dieser theoretischen Texte mit einigen Zwischentiteln des dritten und letzten Grabgesangs aus Wertows *Drei Lieder über Lenin* beschließen:

Let me now attach to a reading of these theorizing texts that of Vertov's intertitles, focusing upon those of the third and final song, chant, or lament:

Der vorliegende Text wurde im Herbst 1987 am Woodrow Wilson Center in Washington D. C. als Vortrag gehalten und während meines Aufenthalts als Alisa Nellon Bruce Scholar am Center for Advanced Studies in the Visual Arts an der National Gallery of Art erarbeitet. Ich danke dem Center für seine großzügige Unterstützung des Forschungsprojekts »Intellectual Cinema and Its Vicissitudes«, in dessen Rahmen dieser Text entstanden ist. In einer längeren Version wurde er zuerst abgedruckt in: *October,* 52, Frühjahr 1990 (Anm. d. Hrsg.).

1. Dsiga Wertow, »Ich möchte eine Erfahrung weitergeben« (1934), in: Ders., *Aufsätze, Tagebücher, Skizzen,* zusammengestellt und eingeleitet von Sergej Drobaschenko, Berlin 1967, S. 186.
2. Ebd., S. 188
3. Annette Michelson, »›The Man with a Movie Camera‹. From Magician to Epistemologist«, in: *Artforum,* Bd. 10, 7, Februar 1971, S. 60–72.
4. Name einer berühmten arktischen Expeditionsgruppe, deren glückliche Rettung 1934 im ganzen Land gefeiert wurde.
5. Dsiga Wertow, »Ich möchte eine Erfahrung weitergeben«, in: Wertow 1967 (wie Anm. 1), S. 186/187.
6. Dsiga Wertow, »Ohne Worte«, in: Wertow 1967 (wie Anm. 1), S. 182. Am Ende dieses Beitrags ist eine zentrale Folge von Zwischentiteln nachzulesen.
7. Dsiga Wertow, »›Drei Lieder über Lenin‹ und ›Kinoglas‹«, in: Wertow 1967 (wie Anm. 1), S. 189.
8. Jean Epstein, *Ecrits sur le cinéma,* Paris 1973, S. 257–263.
9. Wladimir Iljitsch Lenin, *Sobranije fotografij l kinokadrow,* Bd. 2, *Kinokadrij* (1918–1922), Moskau 1972.
10. »Wir achten die Gesetze der Kirche, wie sie von unseren Vätern befolgt wurden, wir machen gemalte Bilder, mit Mund und Herzen verehren wir diese Bilder […] von Christus und den Heiligen. Ehrfucht und Verehrung gegenüber dem Bild leiten sich vom Urbild ab: So ist Gottes Lehre, der wir folgen, und im Glauben beweinen wir Jesus Christus! Gelobt sei der Herr…« Übers. M. K.] Methodius, Psalm 6, Kanon der Morgengebete, zit. nach Egon Sendler, *L'icône. Image de l'invisible,* Paris o. J., S. 36.
11. Nina Tumarkin, *Lenin Lives! The Lenin Cult in Soviet Russia,* Cambridge, Mass./London 1983.
13. Dsiga Wertow, »Der jüngste Versuch«, in: Wertow 1967 (wie Anm. 1), S. 137.
14. Zur Geschichte der Ikonostase in der russisch-orthodoxen Kirche vgl. Nathalie Labrecque-Pervouchine, *L'iconostase. Une évolution historique en Russie,* Montreal 1982.
15. Vgl. Annette Michelson, »Reading Eisenstein Reading *Capital* (Part 2)«, in: *October,* 2, Frühjahr 1977, S. 82–89.
16. Philippe Dubois, Der fotografische Akt. Versuch über ein theoretisches Dispositiv, Amsterdam 1998.
17. Vgl. Geza Roheim, *Social Anthropology,* New York 1950, S. 358.

The preparation of this lecture, delivered in the fall of 1987 at the Woodrow Wilson Center, in Washington, D.C., was completed during my tenure as Ailsa Mellon Bruce Scholar at the Center for Advanced Studies in the Visual Arts at the National Gallery of Art. I wish to express my gratitude for the Center's generous assistance in the furthering of the larger project, *Intellectual Cinema and Its Vicissitudes,* of which this text forms a sub-section. Editor's note: a longer version was published in *October 52,* Spring 1990.

1. Dziga Vertov, "I Wish to Share my Experience" (1934), in Annette Michelson, ed., *Kino-Eye: The Writings of Dziga Vertov,* trans. Kevin O'Brien (Berkeley, 1984), p. 120.
2. Michelson 1984 (see note 1), p. 122.
3. See my "'The Man with a Movie Camera': From Magician to Epistemologist," *Artforum* 10, no. 7 (1971), pp. 60–72.
4. The name of a celebrated Arctic expeditionary group whose long-delayed return was an occasion for general public rejoicing.
5. Vertov, "I Wish to Share my Experience," in Michelson 1984 (see note 1), p. 102–121.
6. Dziga Vertov, "Without Words," in Michelson 1984 (see note 1), p. 117. A crucial sequence of intertitles is translated below.
7. Dziga Vertov, *"Three Songs of Lenin* and Kino-Eye," in Michelson 1984 (see note 1), p. 123.
8. Jean Epstein, *Ecrits sur le cinéma* (Paris, 1973), pp. 257–63.
9. Lenin, *Kinokadryi* (1918–1922), vol. 2 of *Sobranie fotografi I kinokadrov* (Moscow, 1972).
10. "We maintain the laws of the Church as observed by our Fathers, we make painted images, with our mouths and our hearts we venerate them . . . those of Christ and the Saints. The honor and veneration addressed to the image derives from the prototype: such is God's doctrine, which we follow, and with faith we cry unto Christ! Blessed be the Lord. . . ." [author's trans.], Methodius, Song 6, Canon of Matins, quoted in Egon Sendler, *L'icône: image de L'invisible* (Paris, n. d.), p. 36.
11. Nina Turmekin, *Lenin Lives!* (Cambridge, Massachusetts, 1984).
12. For a discussion of archeiropoietic image, I have relied in part upon Ernst Kitzinger in W. Eugene Kleinbauer, ed., *The Art of Byzantium and the Medieval West: Selected Studies,* Bloomington, Indiana University Press, 1976.
13. Michelson, 1984 (see note 1), p. 137.
14. For the history of the iconostasis in the Russian Orthodox church, see Nathalie Labrecque-Pervouchine, *L'iconostase: Une évolution historique en Russie,* Montreal, Editions Bellarmin, 1982.
15. See Annette Michelson, "Reading Eisenstein Reading *Capital* (Part 2)," *October* 3 (Spring 1977): pp. 82–89.
16. Philippe Dubois, *L'acte photographique* (Paris and Brussels, 1983).
17. See Geza Roheim, *Social Anthropology* (New York, 1950), p. 358.

18. Vgl. E. W. Barson, *Lamentations of the Northern Region,*
 Bd. 1–3, Moskau 1872–1886. Ich danke Sally Banes für den
 Hinweis auf diese Quelle.
19. Sigmund Freud, »Trauer und Melancholie«, in: Ders., *Gesammel-*
 te Werke, Bd. 10, Frankfurt am Main, 1962, S. 428–430.
20. Vgl. Melanie Klein, »Mourning and Its Relation to Manic-Depres-
 sive States« und »Criminal Tendencies in Normal Children«, in:
 Dies., *Love, Guilt and Reparation,* New York 1975, S. 344–369
 und S. 170–186.

18. See E. V. Barson, *Lamentations of the Northern Region*, vols.
 1–3 (Moscow, 1872–86). I am indebted, for knowledge of this
 source, to Sally Banes.
19. Sigmund Freud, "Mourning and Melancholia," in James Strachey,
 trans. and ed., *The complete Psychological Works*, Standard
 Edition, vol. 14, p. 243–58.
20. See Melanie Klein, "Mourning and Its Relation to Manic-Depres-
 sive States" and "Criminal Tendencies in Normal Children," in
 Love, Guilt and Reparation (New York, 1975), pp. 344–69 and
 170–86.

BILDTEIL III ILLUSTRATION SECTION III

SPIELFILME FEATURE FILMS

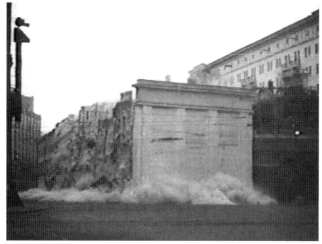

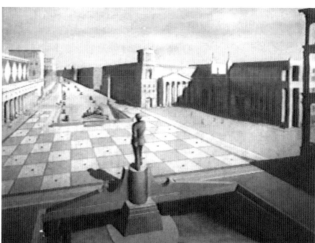

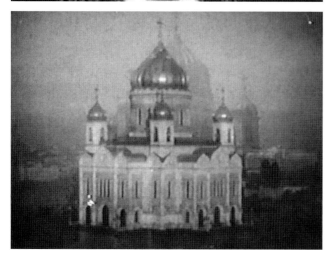

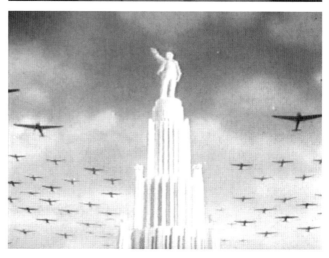

Das Neue Moskau, 1938
Tonfilm, schwarzweiß, 83 Min.
Produktion: Mosfilm
Buch und Regie: Alexander Medwedkin
Kamera: Igor Gelein
Musik: Wladimir Jurowskij
Darsteller: Daniil Sagal, Nina Alissowa, Pawel Suchanow, Marija
Barabanowa, Marija Bljumental-Tamarina

The New Moscow, 1938
Sound film, black-and-white, 83 mins.
Production: Mosfilm
Script and direction: Aleksander Medvedkin
Camera: Igor Gelein
Music: Vladimir Jurovski
Actors: Daniil Sagal, Nina Alisova, Pavel Sukhanov, Mariya
Barabanova, Mariya Bljumental-Tamarina

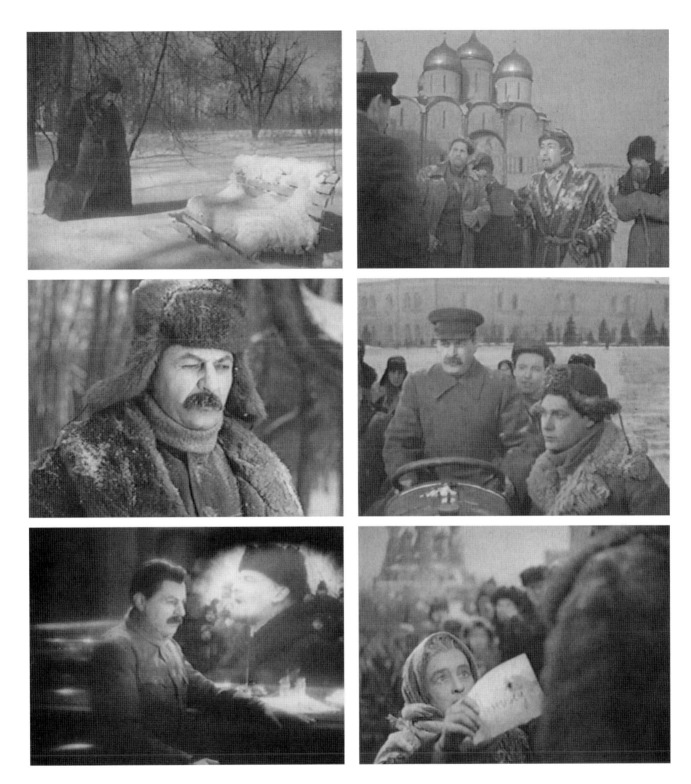

Der Schwur, 1946
Tonfilm, schwarzweiß, 116 Min.
Produktion: Filmstudio Tbilissi (Georgien)
Drehbuch: Pjotr Pawlenko, Michail Tschiaureli
Regie: Michail Tschiaureli
Kamera: Leonid Kosmatow
Musik: Andrej Balantschiwadse
Darsteller: Michail Gelowani (Stalin), Sofja Giazintowa, Nikolaj
Bogoljubow, Dmitrij Pawlow, Tamara Makarowa, Maxim Schtrauch,
Alexej Gribow, Wladimir Solowjow

The Oath, 1946
Sound film, black-and-white, 116 mins.
Production: Filmstudio Tbilisi (Georgia)
Script: Piotr Pavlenko, Mikhail Chiaureli
Director: Mikhail Chiaureli
Camera: Leonid Kosmatov
Music: Andrei Balantshivadse
Actors: Mikhail Gelovani (Stalin), Sofiya Giazintova, Nikolai
Bogoljubov, Dmitri Pavlov, Tamara Makarova, Maksim Shtraukh,
Alexei Gribov, Vladimir Solovjov

Der ernsthafte junge Mann, 1936
Tonfilm, schwarzweiß, 100 Min.
Produktion: Kiewer Kinofabrik (Ukraine)
Drehbuch: Jurij Olescha
Regisseur: Abram Room
Kamera: Jurij Ekeltschik
Musik: Gawrijl Popow
Darsteller: Jurij Jurjew, Olga Schisnewa, Dmitrij Dorliak, Maxim
Schtrauch, Walentina Polowikowa, Irina Wolodko

Serious Young Man, 1936
Sound film, black-and-white, 100 mins.
Production: Cinema Factory Kiev (Ukraine)
Script: Yuri Olesha
Director: Abram Room
Camera: Yuri Ekeltshik
Music: Gavriil Popov
Actors: Yuri Yurjev, Olga Shisneva, Dmitri Dorliak, Maxim Shtraukh,
Valentina Polovikova, Irina Volodko

Zirkus, 1936
Tonfilm, schwarzweiß, 94 Min.
Produktion: Mosfilm
Buch und Regie: Grigorij Alexandrow
Kamera: Wladimir Nilsen, Boris Petrow
Musik: Isaak Dunajewskij
Darsteller: Ljubow Orlowa, Jewgenija Melnikowa, Wladimir Wolodin,
Sergej Stoljarow, Pawel Massalskij, Alexander Komissarow, Fjodor
Kurichin, Solomon Michoels, Jim Peterson

Circus, 1936
Sound film, black-and-white, 94 mins.
Production: Mosfilm
Script and direction: Grigori Aleksandrov
Camera: Vladimir Nilsen, Boris Petrov
Music: Isaak Dunajevski
Actors: Ljubow Orlova, Jevgenia Melnikova, Vladimir Volodin, Sergei
Stoljarov, Pavel Massalski, Aleksandr Komissarov, Fedor Kurichin,
Solomon Michoels, Jim Peterson

Wolga-Wolga, 1938
Tonfilm, schwarzweiß, 106 Min.
Produktion: Mosfilm
Drehbuch: Grigorij Alexandrow, Wladimir Nilsen, Nikolaj Erdman
Regie: Grigorij Alexandrow
Kamera: Boris Petrow
Musik: Isaak Dunajewskij
Darsteller: Igor Iljinskij, Ljubow Orlowa, Pawel Olenew, Andrej Tutyschkin, Sergej Antimonow, Wladimir Wolodin, Marija Mironowa

Volga Volga, 1938
Sound film, black-and-white, 106 mins.
Production: Mosfilm
Script: Grigori Aleksandrov, Vladimir Nilsen, Nikolai Erdman
Director: Grigori Aleksandrov
Camera: Boris Petrov
Music: Isaak Dunajevski
Actors: Igor Iljinski, Ljubov Orlova, Pavel Olenev, Andrei Tutyshkin, Sergei Antimonov, Vladimir Volodin, Mariya Mironova

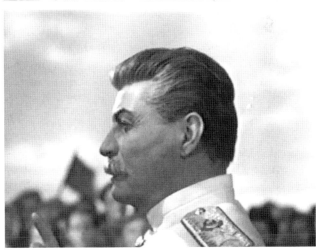

Der Fall von Berlin, 1949
Tonfilm, Farbe, 167 Min.
Produktion: Mosfilm
Drehbuch: Pjotr Pawlenko, Michail Tschiaureli
Regie: Michail Tschiaureli
Kamera: Leonid Kosmatow
Musik: Dmitrij Schostakowitsch
Darsteller: Michail Gelowani (Stalin), Maxim Schtrauch, Alexej
Gribow, Boris Andrejew, Marina Kowaljowa, Jurij Timoschenko, Sofja
Giazintowa, Nikolaj Bogoljubow, Boris Liwanow

The Fall of Berlin, 1949
Sound film, color, 167 mins.
Production: Mosfilm
Script: Piotr Pavlenko, Mikhail Chiaureli
Director: Mikhail Chiaureli
Camera: Leonid Kosmatov
Music: Dmitri Shostakovitch
Actors: Mikhail Gelovani (Stalin), Maxim Shtraukh, Aleksei Gribov,
Boris Andreiev, Marina Kovaljova, Yuri Timoshenko, Sofia Giazintova,
Nikolai Bogoljubov, Boris Livanov

GEORG BASELITZ IM GESPRÄCH MIT BORIS GROYS

Boris Groys Ich habe gerade Ihre »Russenbilder« gesehen, und ich hatte den starken Eindruck, dass der Sozialistische Realismus dort in Auflösung begriffen ist. Was sich für mich deutlich in Form des weißen Hintergrundes offenbart, ist das Nichts, das sich in dieser Auflösung zeigt. Das kann man sicherlich als ein gewisses Verblassen der Erinnerungsbilder aus Ihrer eigenen Kindheit interpretiren. Man könnte es aber auch einfach als Feststellung der historischen Auflösung dieser Bilder begreifen. Sind diese Bilder mehr ein subjektives Statement über Ihre persönliche Geschichte, oder sind sie ein Statement über die Geschichte als solche?

Georg Baselitz Es ist etwas von dem, was Sie sagen, zu sehen, aber es hat eine andere Bedeutung. Ich habe in den letzten Jahren autobiografische Bilder gemacht und angefangen, meine Familie, meine Eltern und Geschwister, in einer aufgelösten aquarellähnlichen Technik zu malen, die sich an alte Fotos anlehnt oder einer verblassenden Erinnerung gleicht. In diesem Format sind die Bilder allerdings groß. Dann habe ich angefangen, Kinderzeichnungen von mir, die ich reproduziert und fotokopiert habe, zu verarbeiten, und ich habe angefangen, Dinge zu machen, die in der Schule zum Programm gehörten. Auf diese Weise habe ich mich mit dem Zeichenunterricht während meiner Schulzeit beschäftigt. Schließlich habe ich angefangen, mir den Lehrstoff, und zwar den Lehrstoff Ideologie, vorzunehmen, das was in der Schule wichtig war und mich beeinflusst hat. In meinen Schulbüchern wurden russische Maler in Farbe vorgestellt. Es waren nicht unbedingt sozialistische Realisten, sondern oft ältere Künstler, wie zum Beispiel Wereschagin, der mit der Schädelpyramide. Weil das Ganze in Farbe war und noch vor dem Aufkommen des Kinos, hat mich das sehr, sehr beeindruckt. Das ist der inhaltliche Aspekt.

GEORG BASELITZ IN CONVERSATION WITH BORIS GROYS

Boris Groys I've just seen your "Russian Pictures" and I had the distinct impression of Socialist Realism disintegrating. To me, the white background clearly revealed the void that is left after Socialist Realism is gone. Surely, this can be interpreted as a kind of a paling of images from your own childhood memories. But it could also be simply understood as a statement on the historical dissolution of these images. Are these pictures more a subjective statement on your personal history or are they a statement on history per se?

Georg Baselitz There is some truth in what you say, but actually the meaning is different. In the past few years I have made autobiographical pictures. I have begun to paint my family, my parents and my siblings with a technique similar to a washed watercolor. The pictures look similar to old photos or faded memories. And I have chosen a rather large format. Then I began to work on childhood drawings which I have reproduced and photocopied in order to work with them, and I started making things which were part of the standard school curriculum. I thus focused on the drawing classes I took while at school. Finally, I have begun to focus on what the teaching consisted of, specifically the ideology underlying the curriculum, which was so important in school and which influenced me. In my school books there were color pictures by Russian painters. They weren't necessarily socialist realists, but often older painters such as Vereshagin—the man who painted the skull pyramid. Because they were in color and because this was in the days before there were cinemas, the pictures greatly impressed me. So much for content. As far as the formal side is concerned, it is simply the case that in the past few years or decades I have distanced myself from my earlier work. I used to make paintings where the brushwork was very

Was das Formale angeht, ist es einfach so, dass ich mich in den letzten Jahren oder Jahrzehnten immer weiter von dem entfernt habe, was ich früher gemacht habe. Ich habe früher Bilder gemacht, die sehr hart und sehr dick gemalt waren und durch mehrfaches Überarbeiten entstanden sind. Ich war immer unglücklich damit und wollte eigentlich Bilder machen, die viel schneller gehen sollten, die unkompliziert, vielleicht skizzenhaft sind und ein leichteres Erscheinungsbild haben. Das ist der Zustand, den ich jetzt erreicht habe. Das hat also nichts mit Inhalten zu tun. Das hat überhaupt nichts mit Tod und Vergänglichkeit oder mit kritischen Positionen zu tun.

Die »Russenbilder«, die sozialistisch-realistschen Bilder, haben natürlich eine Entsprechung zu den ebenso sozialistisch-realistischen Bilder in Ostdeutschland. Die haben auf mich aber überhaupt nicht diesen Eindruck gemacht und das Bedürfnis geweckt, etwas damit machen zu wollen oder gar machen zu müssen. Ich habe die deutschen sozialistisch-realistischen Bilder von Anfang an als so verlogen und so falsch empfunden, dass sie mich gar nicht bewegten. Die russischen sozialistischen Bilder machen auf mich nicht den Eindruck, als seien sie verlogen, sondern als seien sie in ihrer Erzählweise inhaltlich richtig. Aber sie sind schlecht gemacht, so, wie man in Deutschland Wirtshausszenen malt, also den Mönch mit dem Bierkrug. Sie sind nicht unbedingt brav, sondern sehr schwer, sehr fotografisch, sehr kontrastreich, sehr pathetisch, sehr monumental und immer unpersönlich. Man kann den Maler nicht erkennen. Der Künstler hat keine Spuren hinterlassen. Ich bin nicht zu diesen Bildern gekommen, weil ich mich gefragt habe: Was machst du jetzt? Sondern ich bin dazu gekommen, indem ich mich zum ersten Mal mit meiner Biografie beschäftigt oder reflektiert habe – indem ich zurückgeblickt, Fotos durchgesehen und mich

hard and thick, and which were the product of multiple layers of paint. I was always unhappy with them and actually wanted to produce uncomplicated paintings which I could make quickly, which felt more like sketches and had a lighter appearance. That is where I am now. It has nothing to do with content. It has absolutely nothing to do with death and transience or with critical positions.

Of course, the "Russian Pictures," the socialist realist paintings, correspond in a way to the socialist realist paintings of the former East Germany. However, they never made that impression on me and I never felt the need to do anything with them or that I had to. From the very outset, I sensed that the German socialist realist pictures were so false and hypocritical that they didn't move me at all. Russian socialist pictures do not give me the impression that they are hypocritical, for the content of the narratives they present is correct. But they are badly made—like German tavern scenes Germany where the monk is holding a mug of beer. They are not necessarily tame, but instead very heavy and very much like photographs. They are full of contrasts and pathos, very monumental and are always impersonal. It is impossible to know who made them. The painter leaves no personal mark in these pictures. I never made these pictures because I always asked myself what I was going to do next. I reflected on my own biography, I looked back at my life, I studied photos and I remembered. I don't know if what I do is right or wrong. I only know that these pictures I have made are important and interesting for me and that they have brought me something completely new.

B. G. Yes, that is the context of your personal biography. Yet at the same time I am reminded of the white backgrounds of early Russian avant-garde pictures and the ambivalent relationship between

erinnert habe. Ich weiß nicht, ob das, was ich mache, richtig ist oder ob es falsch ist. Ich weiß nur, dass diese Bilder, die ich gemacht habe, für mich wichtig und auch interessant sind und mir etwas ganz Neues gebracht haben.

B. G. Ja, das ist der Kontext Ihrer persönlichen Biografie. Aber man wird gleichzeitig an den weißen Hintergrund der frühen russischen Avantgardebilder erinnert, an das ambivalente Verhältnis zwischen den suprematistischen Arbeiten und dem Sozialistischen Realismus. Denn der Sozialistische Realismus, den Sie erlebt haben, der war auf weißem Papier abgebildet, nicht war? Im Grunde waren das Illustrationen auf weißem Papier, oder Sie haben ihn im Kino erlebt, das heißt, auch, auf weißer Leinwand. Sie sagen, der russische Sozialistische Realismus sei »nicht verlogen«. Vielleicht ist er es nicht, aber es handelt sich um eine Oberfläche, eine Konvention und eine Konstruktion, die das Massive, Materielle des Lebens nicht in sich trägt. Ihre »Russenbilder« stehen in einem Zusammenhang mit dem Kubismus und zum Teil mit Duchamp. Diese Bilder zeigen eine gewisse Leere, ein leeres Pathos, das hinter verschiedenen modernistischen, utopischen Träumen der zwanziger Jahre steckt.

G. B. Was Sie sagen, ist richtig, aber auch da gibt es einen persönlichen Zusammenhang. Von 1964 bis 1966, insbesondere 1964 habe ich Bilder gemalt, die unmittelbar mit den realistischen Bildern aus Russland und Ostdeutschland zu tun haben, meine so genannten Helden- oder Der-Neue-Typ-Bilder. Sie sind erst einmal nicht verkehrt herum gemalt, sondern in korrekter Perspektive, mit Raum und Schatten. Wenn man so will, sind sie »ganz normal« gemacht, sehr massiv gemalt und so weiter. Das, was ich jetzt mache, ist vollkommen anders: Es ist

Georg Baselitz
Eintausend Nachtigallen
Georg Baselitz
One Thousand Nightingales
2001

the suprematists' efforts and Socialist Realism. The Socialist Realism you experienced was pictured on white paper, wasn't it? Basically, they were illustrations on white paper or you experienced it in the cinema, in other words on a white screen. You say that Russian Socialist Realism is not hypocritical. Maybe not, but it most definitely is concerned with superficiality, with a convention, a construction which does not contain substantial or material elements of life. Your "Russian Pictures" are related

wie eine Niederschrift auf einer weißen Leinwand. Die weiße Leinwand soll dabei möglichst unberührt bleiben. Sie soll also nur der Träger einer niedergeschriebenen Idee sein. Diese aufgeschriebene Idee soll wie eine Zeichnung, ein Ornament, sein, die filigran bleiben soll. Im Unterschied zu den Bildern, die ich 1965 gemacht habe, ist es für diese Arbeiten wichtig, dass ich in der linken Hand eine Fotografie oder eine Abbildung halte. Das habe ich damals nicht gemacht. Ich arbeite jetzt mit dem »Russenbild«-Vorbild in der linken Hand und zeichne es ab. Also muss ich die Komposition gar nicht erarbeiten, ich muss die Formulierung, die Proportion, alles, was festliegt, nicht verändern. Die Erzählung ist mir dabei nicht unangenehm. *Brief von der Front* von Laktionow zum Beispiel ist eine anrührende und sympathische Erzählung, die glaubhaft und richtig ist. Der Mann mit dem Käppi, der Zahnlücke und der Zigarette auf der linken Seite, der Urlaub hat und vermutlich Rekonvaleszent ist, ist eine vollkommen glaubwürdige Figur. Die Vorlagen habe ich, wie gesagt, in der linken Hand, aber ich mache keine Kolportage, Verbesserung oder Interpretation, sondern ich versuche, mir selber gerecht zu werden oder meine Erinnerung einfach aufzuzeichnen. Es gibt doch Leute, die Memoiren schreiben, und ähnlich ist das zu verstehen, was ich mache.

Früher war ich ideologisch sehr engagiert, weil ich in der DDR als Antifaschist und Kommunist erzogen worden bin. Dann bin ich aus dem Land geflohen und habe plötzlich etwas kennen gelernt, was ich vorher verachtet habe und womit ich gar nichts anfangen konnte. Und allmählich, ganz allmählich blättert wie bei einem Heilungsprozess, alles von einem ab. Wissen Sie, das ist wie bei einem Mönch, der in frivole Gesellschaft gerät, so ungefähr. Jetzt habe ich das alles kapiert, und jetzt sehe ich natürlich auch das Raffinement an diesem

to cubism and in part to Duchamp. These pictures illustrate a certain emptiness, the empty pathos innate in various modernist and utopian dreams of the 1920s.

G. B. What you say is true but there is also a personal connection. From 1964 to 1966, and especially in 1964, I painted pictures which were directly related to the Realist pictures from Russia and East Germany; my "hero" or "new guy" pictures, as they became known. They are not painted upside down, but with proper perspective, with space and shadows. That is to say, they are "completely normal," painted with a massive amount of paint, etc. What I am now doing is completely different. It is like writing on white canvas, whereby I want the white canvas to remain as unspoiled as possible. It should only be the means for conveying an idea that has been written down. This penned idea should resemble a drawing, an ornament that should remain refined. Unlike the pictures which I made in 1965, it is important for this work that I hold a photograph or an illustration in the left hand. I didn't do that then. Now I work with the "Russian picture" as a model in my left hand and draw a copy of it. In other words, I don't have to work out the composition or change the formulation or the proportions or anything else that has already been defined. The stories are not unpleasant for me either. *A Letter from the Front* by Laktionov, for example, is a touching and likeable story which is believable and realistic. The man with the skull cap, a missing tooth and a cigarette in the left side of his mouth is on holiday and presumably convalescing from an illness. He is a completely credible character. As I said, I have the original in my left hand but I'm not trying to produce some cheap copy nor do I make any improvements or interpretations. Instead, I try to be true to myself and simply draw my

ganzen kommunistischen System. Das ist kein intellektuelles Raffinement, sondern Bauernfängerei. Es ist von heute auf morgen gedacht, und es gibt darin wirklich komische Dinge. Vor zwei oder drei Jahren war ich zum Beispiel in Mexiko. Da gibt es die Wandmalereien der mexikanischen revolutionären Maler. An der Spitze Diego Rivera, der vielleicht der Beste ist, und dessen Frau Frida Kahlo. Frida Kahlo ist mit ihrer deutschen Herkunft für mich eine besonders verworrene Figur, weil sie Kommunistin war, diesen riesigen, dicken Mann an ihrer Seite hatte, die Geliebte von Trotzki war und deren letztes Porträt ein Stalinporträt war, das sie in ihrem Atelier ausstellte. Das ist doch wirklich grotesk. Das Nachdenken darüber nimmt mich wirklich sehr in Anspruch.

B. G. Ja, Mexiko ist ein gutes Beispiel. Die Künstler der Stalinzeit wollten eigentlich keine »Russenbilder« malen. Sie haben nicht nationalistisch gedacht. Sie wollten ein kommunistisches, internationales, globalisiertes Bild-Esperanto schaffen.

G. B. Ja, es gibt diese Bilder in den dreißiger Jahren in Amerika und in Frankreich, und in den dreißiger Jahren der Nazizeit in Deutschland. Natürlich gab es auch schon vorher Künstler, die so gearbeitet haben, das ist richtig. Aber das hat eigentlich nichts mit Kunst zu tun, sondern immer nur mit Propaganda. Und daneben gab es Leute, die sagten: »Nein, nein, Kunst ist etwas Anderes.«

B. G. Für mich ist es wirklich interessant, dass Sie das jetzt sagen. Ist der Nationalsozialismus für Sie eine Variante desgleichen? Ich würde sagen: Er ist eine Variante desgleichen.

G. B. Ja, aber nur, wenn man den Ausgangspunkt betrachtet. Im Ergebnis sind die Unterschiede un-

memories. There are people who write memoirs and what I am doing should be regarded as something similar.

I used to be committed to ideological pursuits because in East Germany I was raised to be an anti-fascist and a communist. Then I fled and was suddenly confronted with something that I had previously despised and didn't know how to live with. Then gradually, very gradually, everything peeled off as in a healing process. You know, it's like a monk who suddenly finds himself in frivolous company. Now I understand it and now I see, of course, the cleverness of the entire communist system. It is not a kind of intellectual cleverness but more a matter of tricking the simple-minded. It is conceived on the spur of the moment and there are lots of funny things about it. For example, about two or three years ago I was in Mexico where there are murals by the revolutionary Mexican painters. At the top of the list are Diego Rivera, who is probably the best, and his wife, Frida Kahlo. With her German origins, Frida Kahlo is an especially confusing figure for me. She was a communist, she had that giant fat man at her side, she was Trotsky's lover, and her last portrait (which she hung in her studio) was of Stalin. It really is grotesque. I spend a lot of time thinking about it.

B. G. Yes, Mexico is a good example. During Stalin's life, artists didn't really want to paint "Russian pictures". They didn't think in nationalistic terms. They wanted to create a kind of communist, international, globalized visual Esperanto.

G. B. Yes, those kinds of pictures did exist in America and France in the 1930s and also in the 1930s in Nazi Germany. Of course, there were artists who had done that kind of work before, that is correct. But they did not produce art; they turned out prop-

übersehbar, sie sind enorm. Das Anliegen des Sozialismus oder des Kommunismus ist völlig anders. Die Internationalität war immer gewollt, es war immer von der Weltrevolution die Rede und so weiter. Es ging nie um Völkisches, nie um Rasse.

B.G. Aber wie ist es mit der DDR?

G.B. Die Künstler waren ganz einfach Spießer. Die DDR war ungeheuer kleinkariert, sie hat schon an den Schulen angefangen, Druck auszuüben – ich habe es erlebt und Richter, Penck und all die anderen haben dasselbe erlebt. Die DDR-Bilder sind fatal. Die »Russenbilder«, die Originale, sind nicht fatal.

B.G. Als Alternative zur »Ostkunst« galt lange Zeit die Abstraktion – die »Westkunst«. Man sieht aber heute keinen Sieg der Abstraktion, sondern stattdessen einen Sieg oder eine Dominanz dessen, was ich als Fotoakademismus bezeichnen würde. Der ist in der Produktion dem Sozialistischen Realismus nicht unähnlich, nur dass mit Maus und Computerprocessing statt mit Pinsel und Leinwand gearbeitet wird. So hat man das Gefühl, dass das Esperanto des Fotoakademismus über das Esperanto der Abstraktion gesiegt hat.

G.B. Sie sehen das berichtend, Sie sehen das als Aktion, ich sehe das als Erlebnis. Wenn ein Künstler beginnt, will er so viel Raum wie nur möglich erreichen. Er will missionieren, er will Macht ausüben, er will seine Sache durchbringen, und er meint, wenn sie durchbringt, findet eine Bewegung in immer höheren Wellenbereichen in der ganzen Welt statt. Das war mein Beginn und das ist, denke ich, jedermans Beginn. Gibt es eine Generallinie, eine Bewegung, die »abstrakt« heißt oder »informell« oder »Tachismus« oder »Pop

aganda. There were also people who said, "no, no, art is something else."

B.G. I find it very interesting that you should say that. Do you believe that the Nazis were a variant of the same thing? I would say that they were.

G.B. Yes, but only if you consider their origins. The results are obviously very different, enormously different. The Nazis had completely different aspirations from the Communists who always strived for internationalism and who constantly spoke about world revolution and so on. They were never interested in nationalism or race.

B.G. And what about East Germany?

G.B. The artists there were just plain philistines. East Germany was extremely narrow-minded. It started at school level, the pressure to conform. I experienced this and so did Richter, Penck, and all the others. East German paintings are disastrous. But "Russian pictures," the originals, are not disastrous at all.

B.G. For a long time abstraction— "art of the West"— was considered the alternative to "art in the East." But nowadays what we have before us is not some victory in abstraction but rather a victory of those I would call the photo-academics, or at least their predomination. It is similar to Socialist Realism except that instead of brush and canvas, they work with a mouse and computer processing. One now has the feeling that the Esperanto of the photo-academics has won out over the Esperanto of abstraction.

G.B. You see it as something to report on, as an event, but I see it as an experience. When an artist

Art«? Man kann sich dem anschließen, oder man ist ein Erfinder – wunderbar, fantastisch, auch wenn es Sozialistischer Realismus heißt, fantastisch. Die Unbotmäßigkeit hat mich vor der Gruppe bewahrt und zum Einzelgänger gemacht. Ich bin immer isoliert geblieben. Es gab eine Zeit, da sagte man: Du bist der Vater der jungen Wilden oder einer der Väter der jungen Wilden. Ich mochte es nicht sein, ich hatte damit nichts zu tun. Ich mag diese jungen Wilden nicht, ich mag die Expressionisten nicht, ich mag die Brücke nicht, ich mag einzelne Künstler. Und ich bin immer mehr der Meinung, je isolierter, je persönlicher, je einzelner, egal in welcher Dimensionierung man ist, umso besser ist es für den Künstler, umso besser ist es für die Welt.

Wir haben eine große Kunstgeschichte zur Verfügung, wir haben Bücher und Museen, wo die Kunst der Vergangenheit an Beispielen abgehandelt wird. Alle Beispiele, die wir dort finden, zeichnen sich durch Qualität, aus. Die nicht qualitätsvollen Beispiele sind keine Dokumente der Kunstgeschichte. Die sind weg. Selbstverständlich hat es in Holland, in Deutschland, in Frankreich, in Russland und wo auch immer im 15., 16. und 17. Jahrhundert immer Kunst gegeben, die einfach schlecht war. Es hat in bestimmten religiös oder kirchlich dominierten Staaten, in Spanien und Italien, zeitweise den Ausschluss von Künstlern und Bildern gegeben. Es hat den Bildersturm gegeben, und es hat den Protestantismus in Verbindung mit Bildersturm gegeben. Es hat die Frage gegeben: Brauchen wir dieses Bild, oder brauchen wir es nicht? Das hat immer schlechte Künstler hervorgebracht und gute Kunst vertrieben. Dasselbe System haben wir in Deutschland in der Nazizeit und danach gehabt, dasselbe System haben Sie in Russland. Wenn Sie in Russland in irgendwelchen entfernten Provinzen einen Künstler finden, der nicht im propagandistischen

starts out, he wants to reach as many people as possible. He wants to be a missionary, he wants to wield power, he wants to convey his message and he thinks that when he has conveyed it, the entire world will be a worldwide movement at an ever higher frequency. That was my beginning and I think it is everyone's beginning. Is there a common path, a movement called "abstractism" or "art informel" or "Tachism" or "Pop Art"? Either you can join the crowd or you can be an inventor, which is wonderful, fantastic even if it's called Socialist Realism, fantastic. My insubordination kept me away from the group and made a lone wolf of me. I have always been isolated. There was a time when people said to me: You are the father of the neo-expressionists or at least one of the fathers. I didn't want to be one of those; I had nothing to do with that. I don't like those neo-expressionists; in fact I don't like expressionists and I don't like the Brücke movement. I like individual artists. And I am more and more of the opinion that the more isolated, the more personal, the more individual an artist is— regardless of the dimensions you work in—the better this is for the artist and the better it is for the world. We have a very long history of art at our disposal; we have books and museums where we can study examples of the art of the past. All the examples that we find there stand out for their quality. Those examples without quality are not documented by art history. They are gone. Of course there was art in Holland, in Germany, in France and Russia in the fifteenth, sixteenth, and seventeenth centuries which was simply bad. In certain states that were dominated by religion and the church, such as Spain and Italy, there were times when artists and paintings were banned. There were the iconoclastic movements and there was Protestantism in connection with the iconoclasts. And people asked: "Do we or do we not need

Sinne mitgearbeitet hat und der gut ist, dann ist er der Beweis dafür, dass es auch in Russland in dieser Zeit gute Kunst gegeben hat. Bisher hat man diesen Künstler nicht gefunden, ich habe jedenfalls nichts davon gehört.

B. G. Doch, doch, es gab schon einige.

G. B. Gut, sehen Sie. Es gab viele, die emigriert sind.

B. G. Ein Satz von Pawel Florenskij in seinen Texten über byzantinische Ikonen hat mich einmal sehr beeindruckt. Er hat gesagt, dass es in der Geschichte der Menschheit niemals eine gut gemalte Ikone gab, die als wundertätig anerkannt worden wäre. Alles, was gute Kunst war, war nur gute Kunst. Als wundertätig und wirksam wurden nur Ikonen angesehen, die in ihrer künstlerischen Qualität nicht so besonders waren, sie waren eher durchschnittlich. Das heißt, diese Suche nach dem Durchschnitt ist auch eine künstlerische Strategie. Es ist nicht so, dass man sich darum bemüht, qualitativ gut zu sein und dann scheitert, sondern die Suche nach dem Durchschnitt kann eine Strategie sein, die man durchaus bewusst praktiziert. In Russland gibt es einen Witz: Der war so ein Idiot, dass er auch beim Wettbewerb der Idioten nur den zweiten Platz belegt hat. Aber es gibt Idioten, die belegen den ersten Platz, und das sind keine dummen Idioten, sondern das sind diejenigen, die absichtlich idiotisch oder durchschnittlich sein wollen. Und ich denke, dass eine bestimmte Esperanto-Kunst des 20. Jahrhunderts, inklusive der Werbekunst, schlicht und einfach durchschnittlich sein will. Und ist es nicht eine besondere Qualität, so frage ich Sie, wenn man durchschnittlich sein will und dieses auch erreicht? Kann man nicht sagen, dass das als eine besondere Qualität anzusehen ist?

Georg Baselitz
Stalin auf dem Kreuzer Molotow
Georg Baselitz
Stalin aboard the "Molotov"
2001

this picture?" This always promoted bad artists and put good art to flight. We had the same system in Germany during and after the Third Reich and the same system exists in Russia. If you meet an artist in a distant province in Russia who is good and has not worked producing propaganda, he will be proof of the fact that there was good art in Russia during that period. Up until now, such an artist has not been found or at least I have never heard of one.

G. B. Wenn Gerhard Richter sagt, dass er durchschnittlich sein will, dass er uninteressante Dinge machen will und so weiter, dann ist das Koketterie und nur so zu verstehen, weil Gerhard Richter durchaus Bilder gemacht hat, die dem nicht entsprechen. Man kann mit dem Anspruch, durchschnittlich sein zu wollen, Bilder machen, aber man muss diesen Anspruch erheben. Man kann im Boxen, im Schwimmen, im Wettlaufen als Durchschnitt nicht gewinnen.

B. G. Im Kunstkontext kann man nicht gewinnen. Aber im ideologischen Kontext oder im religiösen Kontext kann man schon gewinnen.

G. B. Aber es ist interessant, was Sie vorher gesagt haben. Das haben wir jetzt ein bisschen vergessen: die Fotografie, die fotografierte Welt, die collagierte Welt, die Bilder, die eigentlich wie große Fotos sein sollten, besser noch als Fotos. Das ist ein sehr interessanter Aspekt, und das ist genau der Aspekt, der von der Kunst, vom Bild wegführt. Die Fotografie ist als Kunstobjekt untauglich. Die Fotografie ist etwas Anderes, sie ist eine Buntspiegelung von etwas, was in unserer Gesellschaft eben gespiegelt sein will. Die Fotografie ist ein Dokument der Zeit, und zwar der Sekundenzeit, der messbaren Zeit. Wenn Sie eine Fotografie aus den dreißiger Jahren betrachten, dann ist sie für Sie sofort als eine Fotografie von 1930 erkennbar. Das ist das erste Signal, das Sie bekommen. Das ist der größte Mangel, den die Fotografie hat, der Hauptmangel. Ein Bild darf das nicht haben. Bei einem Bild sollen Sie nicht sehen, ob es 1850 oder 1820 entstanden ist.

B. G. Aber das sehe ich trotzdem, ich kenne doch die Kunstgeschichte.

B. G. I disagree. There have been several.

G. B. There you go. There were many and they all emigrated.

B. G. A sentence by Pavel Florenski in his essays on Byzantine icons once impressed me greatly. He said that in the history of mankind there has never been a well-painted icon that was believed to possess miraculous qualities. Everything that is good art is just good art. Icons with miraculous attributes were not of artistically high quality; they were just average. That means that the search for the average is also an artistic strategy. It is not necessarily the case that one fails in the attempt to produce good quality work but that focusing on average quality can be a strategy which is consciously practiced. In Russia there is a joke: there was once a man who was such an idiot that he only got second place in the idiot contest. But there are idiots who got first place and those are not dumb idiots. They are the ones who intentionally want to be idiotic or just average. I think that certain Esperanto art of the twentieth century—including commercial art—just wants to be average. And I ask you if it is not a special quality to want to be average and to achieve this goal? Is it not possible to say that this is a special quality?

G. B. When Gerhard Richter says that he wants to be average and that he wants to make uninteresting things and so on, he is just being coquette and this must be understood in that light because Gerhard Richter has made pictures which are far from average. You can make pictures with the intention of wanting to be average but you will then find you have to abandon the intention. You cannot win a boxing match, a swimming competition or a race if you're average.

G. B. Sie kennen die Kunstgeschichte, Sie sehen das, Sie haben studiert. Aber eigentlich sollten Sie es nicht so sehen. Man sieht schon, dass etwas in Deutschland um 1900 oder in Deutschland um 1500 entstanden ist, aber eigentlich soll die Zeit durch Kunst dominiert sein. Rembrandt soll die Zeit machen, Rubens soll die Zeit machen, Picasso und so weiter. So weit, so gut. Ich finde, die Kunst sollte ein ganz primitives, hilfloses und handgemachtes, gestricktes Wunderwerk und ganz fern von jeglicher Realität sein.

B. G. Gut, aber wenn ich einen Computer, Photoshop und so weiter habe, kann ich die Fotografie als Ausgangsmaterial nehmen und bearbeiten, und dann kriegt man auch ein Bild, das man in der Realität nicht hat.

G. B. Wenn Sie im Hotel sind, können Sie früh morgens im Fernseher das ganze Kinderprogramm anschauen. Was da auf allen Sendern läuft, ist gezeichnet – mit dem Computer oder irgendwie. Das sind ungeheuerliche Wesen, aber es ist ja so langweilig. Nur die Geschichte hat noch Spannung, aber die Zeichnungen selber sind so langweilig. Ich finde, das hinterlässt keinen Eindruck.

B. G. Gut, aber was ist für Sie Qualität? Es gibt keine Qualitätskriterien mehr. Oder gibt es die doch?

G. B. Ich war gerade in Paris. Zuerst wollte ich die Beckmann-Ausstellung sehen, weil alle sagten, das muss man sehen. Dann habe ich mir Picabia angeguckt, dann bin ich auch zu Picasso gegangen und zu Matisse. Sie können sich nicht vorstellen, wie schwierig das ist, unvorstellbar – Tausende, Hunderttausende von Menschen stehen bei Schnee, Eis und Regen kilometerlang vor Modigliani, Velazquez, Picabia, Picasso, Matisse, Beckmann und

B. G. In the context of art you cannot win, but in an ideological context or in a religious context you can in fact win.

G. B. But what you said before is interesting. We have forgotten it. Photographs, the photographed world, the world in collage, paintings which actually wanted to be like large photos or even better than photos; this is an interesting aspect and it is precisely this aspect which leads away from art, from the picture. Photography is unsuitable as an object of art. Photography is something else. It is a colorful reflection of something which our society wants to reflect. Photography is a document of time—of seconds, of measurable time. If you look at a photograph from the 1930s, you will immediately recognize that it is a photograph from the 1930s. That is the first signal that you receive. That is photography's biggest shortcoming; its main shortcoming. A painting should not have this quality. When you look at a painting, you should not be able to say if it was made in 1820 or in 1850.

B. G. But I do see that because I am familiar with art history.

G. B. You're familiar with art history, you have studied it, so you see this, but actually you should not see it. One does see if a picture was made in Germany in 1900 or in 1500 but really time should be dominated by art. Rembrandt should create his own time; Rubens should create his own time; and Picasso and so on. OK. I think that art should be a primitive, helpless and homemade wondrous piece of miracle-making, far departed from any reality.

B. G. Good. But if I have a computer, Adobe Photoshop and so on, I can take an original photo and

noch einer Afrika-Ausstellung an. Überall das Gleiche. Hunderttausende. Es gab Schneestürme, sie warteten draußen. Ich habe natürlich Privilegien und darf hinten herum rein. Drinnen ist es wie in einer Kirche. Es herrscht Gedränge, und die Leute dürfen mit Rucksäcken hinein. In Paris ist alles ganz anders, und da habe ich Schtschukins und Morosows Bilder gesehen. Ich habe sie bislang nie im Original gesehen. Es ist Wahnsinn.

B. G. Also, was ist Qualität?

G. B. Das ist Qualität.

B. G. Ja, aber ich glaube, die meisten, diese Hunderttausende, kommen nicht dorthin, weil sie – ich unterstelle das, obwohl es vielleicht antidemokratisch klingt – einen persönlichen Geschmack haben und Qualität erkennen können, sondern weil sie einem Kanon oder gewissen Vorgaben hinsichtlich dessen folgen, was als große Kunst anerkannt wird und was nicht.

G. B. Wenn Sie ein Auto kaufen, dann wissen Sie: Mercedes ist besser als VW, kostet mehr und fährt schneller. Das prüfen Sie nicht, das wissen Sie einfach. Und genau so verhält sich das Publikum. Sie können vom Publikum keine Prüfung erwarten. Es gibt Hierarchien, und die Hierarchien müssen stimmen. Sie dürfen nur nicht Betrügern aufsitzen, verstehen Sie?

B. G. Ja, das ist mir völlig klar. Nur steht jede Hierarchie, jedes System in unserer Gesellschaft unter dem grundsätzlichen Verdacht, betrügerisch und manipulativ zu sein. Und dann kann man fragen: Wie kann man das sowjetische Betrugssystem von einem westlichen unterscheiden? Sind das zwei Betrugssysteme, die auf unterschiedliche Weise ins-

process it, and what we get is a picture which no longer has any reality.

G. B. When you are in a hotel you can watch children's TV all morning. What you see on every station is illustrated, with a computer or in some other way, monstrous creatures—but very boring. Only the story itself contains suspense but the illustrations themselves are very boring. I think it leaves no lasting impression.

B. G. Fine. But what is quality for you? There are no longer any criteria for quality. What do you think?

G. B. I have just been to Paris. First of all, I wanted to see the Beckmann exhibition because everyone said I had to see it. Then I went to the Picabia, then I went to the Picasso and the Matisse. You can't imagine how difficult it is—it is unimaginable—thousands, hundreds of thousands of people standing for miles in the snow, ice, and rain to see Modigliani, Velazquez, Picabia, Picasso, Matisse, Beckmann, and an African exhibition. And it was the same hundreds of thousands of people everywhere I went. There were snowstorms and still they waited outside. Of course, I have special privileges and could enter through the back door. Inside it is like a church. Everyone pushes and they are allowed to come in with their rucksacks. In Paris everything is different and I saw pictures owned by Shchukin and Morozov. I'd never seen the originals. It was madness.

B. G. So what is quality?

G. B. That is quality.

B. G. Yes, but I think that most of the hundreds of thousands do not go there—I am making an insin-

titutionalisiert sind? Die Leute sind heute in Bezug auf die Qualität generell skeptisch, weil sie denken, dass die Qualität eine Waffe ist, mit der irgendwelche dunklen Männer innerhalb der Institutionen operieren, um kanonische Namen zusammenzustellen und diese dann an die Massen zu verkaufen und dabei groß zu verdienen. So steht der Begriff der Qualität generell unter Verdacht.

G. B. Das trifft insofern nicht zu, als der Kunstmarkt ein sehr individueller Markt mit ungeheuren Anforderungen ist. Sie müssen ja Millionen für ein Bild zahlen. Und das zahlen Sie nicht, wenn Sie nicht an die Qualität glauben.

B. G. Nein, Sie zahlen, weil Sie denken: Aha, das ist eine sichere Sache, das ist eine sichere Investition, das wird sich rentieren.

G. B. Sicher ist es nicht.

B. G. Wenn ein Kurator vom Centre Pompidou sagt, das ist ein großer Name des 20. Jahrhunderts, das ist eine sichere Anlage, dann kaufen Sie das.

G. B. Nein, nein, das stimmt nicht. So ist es nicht, keineswegs. Ich habe ja in meiner Karriere die Erfahrung gemacht, wie der Markt funktioniert. Von Sicherheit kann keine Rede sein. Manipulation kommt schon vor. Sie kommt ja auch bei Aktien vor, und überall sonst. Aber Manipulationen werden ziemlich schnell aufgedeckt. Bilderfälschung fliegt auch sehr, sehr schnell auf. Mit gewissen Korrekturen durch die Geschichte muss man rechnen, aber man muss nicht damit rechnen, dass all die Prioritäten, die gesetzt worden sind, plötzlich verschwinden und gegen andere ausgetauscht werden. Das wäre Zauberei. Das ist nicht der Fall.

uation, although it may sound undemocratic—out of personal taste or because they recognize quality but because they are following a canon or a certain ritual which determines what is or is not recognized as important art.

G. B. When you drive a car, you know that Mercedes is better than VW; it costs more and goes faster. You don't put that to the test; you just know it. And the general public behaves in the same way. You cannot expect the general public to make tests. There are hierarchies and the hierarchies must be right. There just can't be any cheaters, you see?

B. G. Yes, that is totally clear. It is just that in our society, every hierarchy and every system is fundamentally suspected of deception and being manipulative. And then is it fair to ask how can one distinguish between the Soviet system of deception and the system in the West? Are there two different systems of deception which have each been institutionalized in their own particular ways? Today, people are generally skeptical as regards quality because they think that quality is a weapon with which some vague dark men operate within institutions where they canonically collect names which they then sell to the public in order to make large amounts of money. As a consequence, the concept of quality is generally regarded with suspicion.

G. B. That is not true inasmuch as the art market is a very individual market with extremely high demands. You have to pay millions for a painting. And you won't pay that if you have doubts about the quality.

B. G. No, you pay because you think, aha, this is a sure thing; this is a safe investment which will pay off.

Georg Baselitz
Lenin im Smolny I
Georg Baselitz
Lenin in the Smolny I
1998

B. G. Wenn das so ist, dann kann es tatsächlich keine gute Kunst in Russland geben, weil es keinen Markt gab.

G. B. Das gilt ja nicht nur für die Kunst in Russland. Auch die Panzer und die Flugzeuge taugen nichts! Jetzt ist Picabia ein ganz großer Mann. Das hat aber lange gedauert, weil niemand ihn ernst genommen hat. Er war ein Spaßvogel, ein Verrückter, ein Antipode von Picasso. Er hat Scherze mit Picasso gemacht. Ich weiß nicht, ob Sie das wissen, aber

G. B. It's not a sure thing.

B. G. When a curator from the Centre Pompidou says that it is an important name in twentieth century art and that it is a safe investment then you buy it.

G. B. No, no, that's not true. It's not true at all. In my career, I have experienced how the market works. There can be no talk of safe bets. Manipulation does exist. It exists in the stock market and everywhere else. But manipulation is usually discovered quickly. Counterfeiting of paintings is also quickly uncovered. You can expect there to be this or that correction to a canon in the course of time, but you need not expect that all the usual priorities will suddenly disappear and be replaced by others. That would be magic. It is not the case.

B. G. If that is the case, then there cannot be any good art in Russia because there is no market there.

G. B. That is true not only of art in Russia. Tanks and airplanes in Russia are equally worthless! Today, Picabia is a very important man. However, it took a long time for him to reach that point because no one took him seriously. He was a joker, a madman, an antipode to Picasso. He made jokes about Picasso. I don't know if you know that he made some large grim pictures with dots painted on them; nothing else. It is completely senseless. That sort of thing could also happen in Russia but under what circumstances? He would have had to be Stalin's son-in-law—the one who was not killed simply because people thought he was half mad. He would have had great fun with the bosses. I'm not sure, but I don't think such a thing ever happened.

B. G. No, I think that started after Stalin's death.

er hat große, grimmige Bilder mit Punkten darauf gemalt, mehr nicht. Das ist völlig sinnlos. So etwas könnte es zum Beispiel auch in Russland geben, aber wie müsste das aussehen? Er hätte der Schwiegersohn von Stalin sein müssen, den man einfach nicht umgebracht hätte, weil man ihn für halb verrückt gehalten hätte. Er hätte solche Späße mit den Chefs gemacht. Ich weiß es nicht, aber das hat es vermutlich nicht gegeben.

B. G. Nein, ich glaube, das hat erst nach dem Tod Stalins angefangen.

G. B. 1953?

B. G. 1954 oder 1956 hat es angefangen, eine unabhängige Szene zu geben. Im Endeffekt sind einige Künstler gut geworden, die aus den siebziger Jahren kommen. Kabakov und vielleicht noch ein paar andere.

G. B. Kabakov ist ein sehr, sehr interessanter Künstler, ein erstaunlicher Künstler mit einer erstaunlichen Karriere. Ich war ein einziges Mal mit einer Ausstellung in Moskau und habe gedacht, dass Kabakov dort ein großer Künstler ist.

B. G. Nein, man kennt ihn dort nicht.

G. B. Man mag ihn nicht.

G. B. Sie haben gesagt, dass Künstler untereinander bösartige Leute sind – das stimmt. Hat ein Künstler Macht, bringt er den anderen nicht gleich um, aber er nimmt ihm das Brot, er lässt ihn verhungern, und das ist etwas, was nur in einem autoritären System vorkommt. In einem normalen demokratischen oder westlichen System geht das nicht. Da kann der eine Künstler machen, was er will,

G. B. 1953?

B. G. In 1954 or 1956 an independent scene started to develop. Some of the artists from the 1970s were good; Kabakov and maybe a couple of others.

G. B. Kabakov is a very, very interesting artist; an amazing artist with an amazing career. I was only at one exhibition in Moscow but I thought that Kabakov was a great artist.

B. G. No, he is unknown there.

G. B. They don't like him.

G. B. You said that artists are cruel to each other— that is true. If an artist is powerful, he will not kill the others but he will take their bread and let them go hungry. This is something that can only happen in an authoritarian system. In a normal democracy or Western system, such things do not happen. An artist can do whatever he wants—the others will still be there. That is what he has to expect.

B. G. That is what people in the West do not understand when they talk of "the state," "the party," and so on. You have to understand the structure— who administered art in the Soviet Union? It was almost exclusively the Union of Soviet Artists. The level of hierarchy which really made the decisions was made up of the artists themselves. For example, if I wanted to organize an exhibition, I didn't have to get permission from the party but from the union. And those artists made their decisions based on clear criteria—the ones you just cited. It was a dictatorship of artists.

G. B. Yes, they dictated, they threw people out and they promoted others. Naturally, this is only possi-

der andere wird auch da sein. Mit dem muss er rechnen.

B. G. Das ist es, was man, glaube ich, im Westen nicht versteht, wenn man sagt »der Staat«, »die Partei« und so weiter. Wenn man die Strukturen kennt, – wer hat dann die Kunst in der Sowjetunion verwaltet? Das war fast ausschließlich der Verband der sowjetischen Künstler. Die Hierarchieebene, die wirklich entscheiden konnte, das waren die Künstler selbst. Wenn ich zum Beispiel eine Ausstellung organisieren wollte, musste ich keine Erlaubnis von der Partei bekommen, sondern vom Künstlerverband. Und da saßen die Künstler und haben nach ganz klaren Kriterien entschieden – diejenigen, die Sie gerade zitiert haben. Das war eine Diktatur der Künstler.

G. B. Ja, die haben es diktiert, sie haben herausgeschmissen, sie haben gefördert. Natürlich ist das nur in einem autoritären System möglich, hier nicht. Der Markt, den Sie – vielleicht zurecht – suspekt finden, hat die Macht nicht. Der Markt kann keinen verhungern lassen. Alle diese Künstler leben ganz gut, die verkaufen immer mit der Hoffnung. Kippenberger hat gesagt: »Ich kann mir nicht jeden Tag ein Ohr abschneiden.«

B. G. Also besser die Diktatur des Marktes als die Diktatur des Künstlers?

G. B. Warum muss man überhaupt eine Diktatur haben?

B. G. Na ja, sagen wir eine regulative Kraft.

G. B. Wir sind in jeglicher Art und Weise vom Markt abhängig. Unser System ist ein Marktsystem, und die Kunst gehört dazu. Wenn wir das nicht hätten,

ble in an authoritarian system, not here. The market which you—possibly correctly—find suspect does not have such power. The market cannot make someone go hungry. All of these artists live very well and sell their work while full of hope. Kippenberger said, "I can't cut off an ear everyday."

B. G. So the dictatorship of the market is better than the dictatorship of the artist?

G. B. Why does there have to be a dictatorship at all?

B. G. Well let's say a regulatory body.

G. B. We are dependant on the market in every way. We have a market system and art is part of it. If we didn't have that, we would have a system of sponsorship. There is a commission in Germany which collects art for the German government. It is called the Federal Art Collection Commission. They have never bought one of my pictures although they have thousands of pictures.

B. G. But I find that the socialist system is more consistent in that it simply engages certain artists to illustrate the taste of the particular dictatorship in question and its attitude about art. A dictatorship of artists—now that's an interesting concept.

G. B. We are not liberated from these thoughts. You experienced it, I experienced it, and our fathers experienced it. We experienced this authoritarian dictatorship, this system. We cannot liberate ourselves from that because we were incessantly and inevitably confronted with it. I love the American system. I think it is wonderful that Diego Rivera could go to Detroit—or anywhere else—and paint a mural commissioned by an automobile manufacturer; or when Pollock learns from Siqueiros—fantastic!

würden wir ein Fördersystem haben. Es gibt eine Kommission in Deutschland, die sammelt für die Bundesrepublik Deutschland, die so genannte Bundeskunstsammlungskommission. Die haben von mir nie ein Bild gekauft, die haben Tausende von Bildern...

B. G. Aber ich finde, dass das sozialistische System noch konsequenter ist, indem es bestimmte Künstler einfach beauftragt, eine Diktatur ihres eigentlichen eigenen Geschmacks und ihrer eigenen künstlerischen Haltung auszuüben. Eine Diktatur des Künstlers – das ist überhaupt ein interessantes Thema.

G. B. Wir sind ja auch nicht frei von diesem Denken. Sie haben es erlebt, ich habe es erlebt, unsere Väter haben es erlebt. Wir haben diese autoritäre Diktatur erlebt, dieses System: Wir können uns nicht frei davon machen, weil man in Deutschland unentwegt und zwangsläufig damit konfrontiert wird. Ich liebe das amerikanische System. Ich finde es zum Beispiel wunderbar, wenn Diego Rivera nach Detroit oder wo auch immer hingeht und da im Auftrag eines Autoherstellers ein Wandbild malt. Oder wenn Pollock von Siqueiros lernt, fantastisch!

ILYA KABAKOV
IM GESPRÄCH MIT BORIS GROYS

Boris Groys Ilya, deine letzten Arbeiten beziehen sich auf genau die Epoche sowjetischer Kunst, die die Ausstellung *Traumfabrik Kommunismus* in der Schirn zeigen wird. Es handelt sich um den Übergang von der Avantgarde zum Sozialistischen Realismus, um einen Zeitraum, in dem sowohl Elemente der Avantgarde, der modernen Kunst als auch des Sozialistischen Realismus präsent sind. Ich finde es sehr interessant, dass du gerade auf diese Epoche reagiert hast, die auch für mich von großem Interesse ist. Ich würde gerne den Grund dafür wissen und dich fragen, was diese spezifische Epoche heute für dich bedeutet.

Ilya Kabakov Ja, es ist tatsächlich so, dass die Bilder des Sozialistischen Realismus für mich schon immer nicht nur theoretisch oder aus der Distanz interessant und anziehend waren. Ich spüre nahezu körperlich, dass ich außer dem Sozialistischen Realismus nichts wirklich verinnerlicht habe. Obwohl es auf der ganzen Welt herausragende Leistungen in der bildenden Kunst gibt, fühle ich, dass die einzige Art von Kunst, mit der ich verbunden bin, die sozialistisch-realistische ist.

Wir stoßen hier, wenigstens heutzutage, auf ein unglaubliches Paradox, auf eine seltsame Kombination von tiefem, heftigem Abscheu oder Ekel gegenüber dem Verbrochenen, das heißt gegenüber den Ergebnissen der sozialistisch-realistischen Tätigkeit, einerseits und andererseits einer ungeheuren Präsenz dieses Stils, dieser Epoche im Leben eines gigantischen Landes, der Sowjetunion – und nicht nur dort. Es gibt also eine übelkeitserregende Idiosynkrasie in Bezug auf diesen Stil und gleichzeitig die Empfindung einer absolut ruhigen Präsenz dieses Stils in der Kunstgeschichte und einer historischen Notwendigkeit oder Zwangsläufigkeit dieser Präsenz. Die Menschen würden den Sozialistischen Realismus am liebsten vom

ILYA KABAKOV
IN CONVERSATION WITH BORIS GROYS

Boris Groys Ilya, your recent works correlate precisely to that period of Soviet art that will be on display at the exhibition *Dream Factory Communism* in the Schirn. This is the period of transition from the avant-garde to Socialist Realism, it is a zone where avant-gardist, modernist, and socialist realistic elements are all present. I am very interested in the fact that you responded specifically to this period, which is also most interesting to me, and I would like to know why, and what this specific period means for you now.

Ilya Kabakov Yes, this really is the case, and paintings of Socialist Realism were always interesting and curious for me, and not simply theoretically and dispassionately. Despite the existence of the most magnificent achievements of world painting, in essence I feel that the only type of art with which I am connected is Socialist Realism. Here we encounter, at least for today, some sort of unbelievable paradox, a strange kind of combination, on the one hand, of complete and utter loathing, revulsion at what has happened, in other words at the very appearance of this socialist realist activity, and simultaneously, of an enormous presence of this style, this period, in the life of a gigantic country, and not even just in the Soviet Union. That is, we have a completely emetic idiosyncrasy in relation to this style, and yet, we also have the sensation of the completely tranquil presence of this style in the history of art and its historical necessity, a sense of the inevitability of this presence. People want to erase Socialist Realism from the face of the earth. For virtually everyone I have encountered—both Soviet art scholars and artists, and of course, now Western art scholars, too—Socialist Realism evokes an instinctive feeling of revulsion and they have no desire to discuss this theme, as if it was indecent, indeed taboo, as if it meant talking

Erdboden vertilgen. Praktisch alle, mit denen ich zu tun habe – sowjetische Kunstwissenschaftler, Künstler natürlich, mittlerweile auch westliche Kunstwissenschaftler –, reagieren mit instinktiver Abneigung auf den Sozialistischen Realismus und sind unwillig, über dieses Thema auch nur zu sprechen, als wäre das unanständig, ja geradezu verboten, als redete man über etwas Infernalisches, über ein schmutziges schwarzes Loch, das sich gewissermaßen im Land und in der Kunstgeschichte aufgetan hat. Was könnte der Grund für eine derartig maßlose, irrationale Abscheu sein? Das ist ein Thema für sich. Jetzt möchte ich nur erklären, warum der Sozialistische Realismus für mich schon immer eine ganz natürliche Erscheinung in der Kunst war, absolut normal und unumgänglich und im Grunde um nichts schlechter oder besser als alle anderen Richtungen. Er gehört, wie mir – und nicht mir allein – scheint, zum Typus des großen Stils, der keine Gruppierungen und Gruppenintentionen aufweist. Ein Aspekt des Sozialistischen Realismus ist, wie ich meine, bislang unbemerkt geblieben, und zwar seine Verbindung zum Barock, zu denjenigen Entdeckungen und Tendenzen des Barock, die eine wichtige Etappe in der Geschichte der europäischen Malerei und der europäischen Kunst im Allgemeinen darstellen. Nicht der klassische Barock ist hier gemeint, sondern der ausklingende Barock, der bereits in den Rokoko übergeht, also die Spätphase des Barock. Was den Barock auszeichnet, ist meiner Meinung nach das Thema der Ekstase sowie der Gedanke, dass die bildende Kunst aufgerufen ist, nicht den gewöhnlichen Zustand des Menschen zu beschreiben, sondern den Moment der religiösen Verwandlung, des Übergangs in einen anderen Zustand. In diesem Sinne unterscheidet sich El Greco in nichts von Bernini oder Tiepolo. Der Zustand von Menschen, die in Ekstase etwas sehen, was gleichsam vom Himmel

about something infernal, about some dark, filthy void that somehow appeared in the country and the history of art. Wherein rests the reason for such repulsion, such infernal, irrational repulsion? That is a separate conversation. Now I want to talk about why Socialist Realism for me was a completely natural artistic phenomenon, absolutely normal, inevitable, and in essence, no worse and no better than all other movements. It belongs, it seems to me and not only to me, to the type of grand style that does not distinguish small groupings and group intentions. I believe that one underestimated aspect of Socialist Realism was its connection with baroque, with baroque discoveries and baroque tendencies that represent a fundamental stage in the evolution of European painting and European art. Moreover, this is not classical baroque, but the waning baroque of transition to rococo, in other words the late baroque. It seems to me that what is characteristic for the art of the baroque is the theme of ecstasy and the fact that painting is called upon to describe not only a person's ordinary state, but the moment of religious transformation, a breakthrough into a different state. In this sense, El Greco does not differ at all from Bernini or from Tiepolo. The state of people in ecstasy witnessing something as though it were descending from heaven to the earth comprises the central point of the baroque worldview and baroque painting.

In Russian art of the nineteenth century, that is, in its best representatives (and for me these are the academicians) we see three great paintings that correspond completely to the theme we are discussing here. I have in mind, of course, Ivanov's *Appearance of Christ to the People, Bruni's The Bronze Serpent*, and Briullov's *The Last Day of Pompeii*. We discover the continuation of the baroque in all three of these works. Each of them

auf die Erde herabgekommen ist, stellt einen zentralen Aspekt in der Weltsicht und Malerei des Barock dar.

In der russischen Kunst des 19. Jahrhunderts beziehungsweise bei ihren besten Vertretern, und das sind für mich die Akademisten, finden sich drei großartige Bilder, die zur Gänze dem Thema entsprechen, von dem hier die Rede ist. Ich meine natürlich Alexander Iwanows *Christus erscheint dem Volk*, Fjodor Brunis *Die eherne Schlange* und *Der letzte Tag von Pompeji* von Karl Brüllow. Bei allen drei Gemälden kann man eine Fortsetzung des Barock erkennen. Jedes von ihnen beschreibt den Zustand der Ekstase auf seine Weise, doch in erster Linie als Erschütterung der Massen durch etwas Unglaubliches. Bei Bruni ist das die Schlange, die sich auf der Säule aufrichtet, beim *Letzten Tag von Pompeji* sind es die herabstürzenden Statuen, und bei Iwanow ist es das Erscheinen Christi. Die Menschen winden sich, krümmen sich und zeigen auf jede erdenkliche Weise ihre Erschütterung angesichts des außergewöhnlichen Ereignisses. Es handelt sich also um Darstellungen des Volkes in dem Moment, in dem die Ekstase eintritt.

Wenden wir uns nun den frühen Jahren des Sozialistischen Realismus zu. Offenkundig verläuft der Sozialistische Realismus in drei Phasen: Es gibt die absolute Ekstase, die gemäßigte Ekstase und schließlich das Abebben der Ekstase und der Beginn eines »kühlen« nachekstatischen Zustandes. Eine bekannte Losung lautete etwa: »Ruhm dem Arbeitsalltag!« Lässt man das erste Wort weg, erhält man »Arbeitsalltag«. Folglich bezeichnet »Ruhm dem Arbeitsalltag!« die erste Phase der Ekstase, da sich der Arbeitsalltag anstrengt, seiner ruhmreichen Darstellung zu entsprechen. Wenn dann der Arbeitsalltag anbricht, kommt die Arbeit an erster Stelle, sie wird zum Normalzustand. Der dritte Teil schließlich ist der Alltag, der, entblößt

describes the state of ecstasy in its own way, but primarily as the masses being astonished by something unbelievable. In the first case, for Bruni, it is a snake that is writhing on the column, in *The Last Day of Pompeii* it is falling statues, and for Ivanov it is the appearance of Christ. The public is contorted, tormented, and astounded in all sorts of ways by extraordinary events. That is, we have before us a depiction of the people at that very moment when ecstasy has commenced.

Now let us turn to the early years of the genre. Socialist Realism, of course, is divided into three phases: there is absolute ecstasy, measured ecstasy, and then a kind of cessation of ecstasy and the advent of a "cool" post-ecstatic state. The famous slogan pronounces, for example: "Glory to Work Days!" If we discard the first word, "glory," then what remains is "Work Days." That means that "glory to work days" is the first period of ecstasy, because glory exists and it is as though the "work days" are pulled along behind it. When work days commence, then labor moves into first place, labor becomes the normal state, and finally, the third part is the days that are deprived of both labor and ecstasy—and then what begins is some dirty "nothing." Returning to the stylistic peculiarities of Socialist Realism, we see that in the first stage— ecstasy—the whole structure and stylistics of Russian academicism and baroque are entirely replicated. Here is a very important aspect: the influence of Russian academicism on Socialist Realism, also in relation to the role of the monumental painting during the early 1930s. In the monumental painting the crowds was supposed to heave in ecstacy, and only this kind of painting is representative for Socialist Realism. Ecstasy is connected with a plafond: a person flies off through this hole that has opened up in the ceiling.

von Ekstase wie von Arbeit, ein schmutziges »Nichts« repräsentiert. Was nun die stilistischen Merkmale des Sozialistischen Realismus betrifft, so sehen wir, dass er in der ersten – ekstatischen – Phase die gesamte Struktur und Stilistik des russischen Akademismus und des Barock wiederholt. Tatsächlich hatte der russische Akademismus großen Einfluss auf den Sozialistischen Realismus, auch in Bezug auf die wichtige Rolle des Monumentalbildes Anfang der dreißiger Jahre. Auf dem Monumentalbild sollten sich die Massen in Ekstase winden. Nur das große Format war für den Sozialistischen Realismus repräsentativ. Die Ekstase erhebt einen in Richtung des Plafonds: Der Mensch fliegt durch das Loch empor, das sich in der Decke geöffnet hat.

Man könnte zur Genese des Sozialistischen Realismus noch sehr viel mehr sagen, doch für mich ist er ganz offensichtlich eine logische, natürliche Fortführung des russischen Akademismus. Iwanows Bibelskizzen sind meines Erachtens direkte Vorläufer der sozialistisch-realistischen Werke (Menschenmengen in Bewegung und anderes).

Nun möchte ich zum für mich wesentlichen Thema der Ekstase kommen. Die Ekstase im Barock bezieht sich auf etwas Höheres, das auf dieser Erde erschienen ist. Die Achse, um die sich alles dreht, ist die Begegnung. Für den Barock war der Begriff »Begegnung« grundlegend, aber auch im Sozialistischen Realismus hatte er eine zentrale Bedeutung. Ich meine jetzt nicht nur, dass eine große Anzahl von Bildern Titel tragen wie *Unvergessliche Begegnung* oder *Die Begegnung mit den Fliegern* und andere. Eine Begegnung mit Lenin oder Stalin war nicht einfach das Erscheinen Lenins oder Stalins, sondern gleichsam die Zusammenkunft einer Gottheit mit der Menge, die von ihr angezogen wird. Auf diese Weise fügt sich der Sozialistische Realismus leicht und völlig natürlich in

We can speak in more detail about the genesis of Socialist Realism, but it is completely obvious to me that it is the logical, natural continuation of Russian academicism. From my point of view, Ivanov's biblical sketches are direct precursors of all socialist realist works—the moving crowds, for example. Now I want to move on to the main thematic of ecstasy. Ecstasy in the context of baroque is ecstasy in relation to something higher that has appeared in this world. The axis around which everything revolves is the encounter. The word "encounter" is fundamental for the baroque, but it is also central in Socialist Realism. I am not talking about the enormous number of Soviet paintings called *The Unforgettable Encounter, Encounter with the Aviators*, and the like. An encounter with Lenin or Stalin was not simply the appearance of Lenin or Stalin, but rather it was like an encounter with a divinity that draws the crowds to it. In this way, Socialist Realism fits into the great tradition of European art easily and entirely naturally. As with any encounter, what is very important here is the moment of illumination, and consequently, the blinding or the enlightenment of the crowd by that light or that light source which appears at that particular moment. In the baroque context, this was Christ, Mary, angels, clergy. In Socialist Realism, of course, we have new saints appear in the light. All Socialist Realist paintings of the first period are illuminated by an unusual light—certainly not by the sun; neither a light bulb, nor a candle, nor rays falling through the window correspond to the angle of illumination that is present in these extraordinary encounters. The illumination is stupefying. This was particularly characteristic of the Leningrad school of Socialist Realism, of Samokhvalov and others. This is a completely mythological movement. Why is this "socialist baroque" called realism? Is the depiction of boots, laces, and collars

die große Tradition der europäischen Kunst ein. Sehr wichtig ist hier, wie bei jeder Begegnung, der Augenblick der Erleuchtung und infolgedessen der Blendung, der Bestrahlung der Menge durch die Lichtquelle, die in diesem Moment erscheint. Im Barock sind das Christus, Maria, die Engel und der Klerus. Im Sozialistischen Realismus sind es natürlich die neuen Heiligen, die durch ihn erschienen sind. Alle sozialistisch-realistischen Bilder der ersten Phase sind von einem anderen Licht erfüllt, das keinesfalls von der Sonne kommt; weder Lampen- noch Kerzenschein, noch durchs Fenster fallende Strahlen entsprechen dem Einfallswinkel des Lichts, das die außergewöhnlichen Begegnungen beleuchtet. Dieser ungeheure Lichtglanz ist besonders charakteristisch für die Leningrader Schule des Sozialistischen Realismus, für Samochwalow und andere, die eine ganz und gar mythologische Richtung vertreten. Warum wurde der »Sozbarock« eigentlich Realismus genannt? Reicht die Darstellung von Schuhen, Schnürsenkeln und Hemdkragen schon aus, um etwas Realismus zu nennen? Das sowjetische Leben strahlte zu dieser Zeit bis in den letzten Winkel hinein. Im ganzen Land blieb nicht eine dunkle Ecke übrig. Auch kriminelle Elemente wurden beleuchtet, alles wurde angestrahlt, auf alles fiel der helle Schein einer ungeheuren Lampe. Übrigens ging es beim Thema Elektrizität genau um diesen Aspekt, um das Verschwinden des Schattens. Schatten gehörten zu der Zeit, als der Kienspan und der Kerzenstummel in Gebrauch waren ...

B. G. Bevor Iljitschs Glühbirne aufleuchtete ...

I. K. ... die stark genug war, um alle Winkel zu erhellen, sodass auf dem Territorium des gigantischen Landes, das bis dahin voll von dunklen Ecken gewesen war, keine einzige dunkle Ecke übrig blieb.

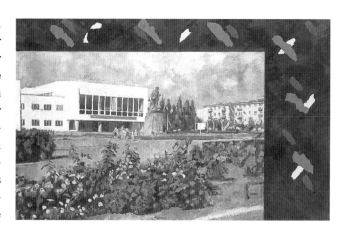

Ilya Kabakov
Landschaft mit Denkmal
Ilya Kabakov
Landscape with Monument
2002

really sufficient to call this realism?
Soviet life by that time was beginning literally to shine into every cranny, there was not a single dark corner left in our country. Criminal elements were also placed in the spotlight, all were exposed, all were placed in front of an immensely powerful lamp. By the way, the theme of electricity also involved exactly this aspect—the absence of shadow. Shadows belonged to the age of pine-torches and candle stumps ...

B. G. Before the light bulb of Ilyich lit up ...

I. K. ... that turned out to be sufficient to illuminate every nook and cranny, so that there was not a single dark corner anywhere on the gigantic territory of the country that had been filled with dark corners up until that time.

B. G. And is this somehow connected to the icon tradition that forbade shadows?

B. G. Gibt es da einen Zusammenhang mit der Tradition der Ikonenmalerei, die die Darstellung von Schatten verbot?

I. K. Die russische Ikone kannte überhaupt keine Schatten, doch das liegt meines Erachtens daran, dass der Begriff des Schattens zur damaligen Zeit noch gar nicht existierte. In der griechischen Kunst gibt es den Schatten ja auch nicht.

B. G. Sicher, aber hat die Ikonenmalerei nicht den Sozialistischen Realismus beeinflusst?

I. K. Ich denke nicht. Das war einfach eine Welt, die nicht wusste, was ein Schatten ist, ebenso, wie zum Beispiel die griechische Welt die Farbe Blau nicht kannte und das Meer als schwarz bezeichnete.

B. G. Der Sozialistische Realismus ist also für dich ein ekstatischer Realismus.

I. K. Ja, doch die Wiedergabe der Wirklichkeit als solcher rührt ja, ebenso wie die Darstellung der Ekstase, niemals von einem entspannten, normalen psychischen Zustand her, sondern ist in gewissem Maße eine ekstatische Praxis, eine bestimmte Form des Selbstbetrugs oder der Selbstüberwindung. Der Realismus, die realistische Wiedergabe des Lebens erfordern ebenfalls eine spezifische, ekstatisch erregte Psyche.

B. G. Könnte man sagen, dass die Kunst des Sozialistischen Realismus für dich die ekstatischste Kunst des 20. Jahrhunderts ist? Oder wäre das so nicht richtig?

I. K. Zuerst einmal möchte ich festhalten, dass ich nicht den gesamten Sozialistischen Realismus betrachte. Ich sehe ihn zwar in seiner Gesamtheit,

I. K. The Russian icon didn't know shadows at all, but, it seems to me, that is because there was no concept of shadow at that time. There are no shadows in Greek art either.

B. G. True, but didn't the icon influence Socialist Realism?

I. K. I think not. This was simply a world that did not know what a shadow was, like the Greek world that didn't know the color blue and called the sea black, for example.

B. G. So, for you Socialist Realism is ecstatic realism?

I. K. Yes, but by the way, the reflection of reality in and of itself is not the result of a tranquil, natural, and absolutely normal mental state, rather to a certain degree it is ecstatic, too—a special form of self-deception or self-exertion, just like the depiction of forms of ecstasy. That is, realism, the socialist realistic reflection of life, involves a moment of special, ecstatic excitement of the psyche.

B. G. But can it be said that for you the art of Socialist Realism is the most ecstatic art of the twentieth century? Or is that not the case?

I. K. In the first place, I would immediately note that I am not really looking at all of Socialist Realism here. That is, I see it, but my own sympathies rest with the crucible, the Socialist Realism of the first period.

B. G. Yes, we are talking about that period.

I. K. Because I know "cool" Socialist Realism . . .

B. G. No, we are talking "hot."

doch meine Sympathie gehört seiner ersten Phase, seinem Brennpunkt.

B. G. Ja, darüber reden wir jetzt.

I. K. Denn es gibt ja auch den »kühlen« Sozialistischen Realismus …

B. G. Nein, wir sprechen von dem »heißen«.

I. K. Ich denke, dass die Kunst der russischen Avantgarde nicht weniger ekstatisch ist. Sie ist nicht weniger geneigt, die Welt in einem anderen, »überirdischen« Licht zu sehen. Meines Erachtens ist die häufig unternommene Aufteilung der Moderne in zwei unterschiedliche Richtungen, eine mystisch-ekstatische und eine formal-analytische, nicht gerechtfertigt. Wenn man auf die Evolution der modernen Kunst zurückblickt, fällt aber auf, dass ihr symbolistischer, metaphysischer Aspekt stetig schwand und ihr analytisches, reflexives, konstruktives Element sich immer mehr verstärkte.

B. G. Meinst du, dass das bis heute so geht?

I. K. Ja, aber das zunehmende Schwinden des symbolistischen Elements führt dazu, dass es praktisch nicht mehr identifizierbar geworden ist.

B. G. Trotzdem würdest du wahrscheinlich den Sozialistischen Realismus eher der symbolistischen Linie zuordnen.

I. K. Sicher. Da er nicht von dem konstruktivistischen Element verstärkt wurde, ist er schlicht und einfach verfault. Das erinnert an die Biografie einiger symbolistischer Dichter. Als die Ekstase von Andrej Bely verlosch, wurde er zu einem Wrack, verlor er seine Identität.

I. K. I think that a no less ecstatic art is the art of the Russian avant-garde. It is no less capable of seeing the world in another light, of being "above the world." From my point of view, the two branches of modernism are often unjustly divided: the mystical-ecstatic and the formal-analytical. By the way, it should be said that if we look at the evolution of modernism retrospectively, we see that there exists a rather persistent tradition whereby the symbolic and metaphysical aspect of modernism dies out as its analytical, constructive element intensifies.

B. G. And do you think this is still going on now?

I. K. Yes, but with the progressive extinguishing of the symbolist origins, to the point where the perspective becomes virtually indiscernible.

B. G. But you would assign Socialist Realism to the symbolist line?

I. K. Yes, of course. Since it was not fortified by a constructivist origin, it simply decomposed. This reminds me of the biographies of certain poets of the symbolist persuasion. Once Bely's ecstasy had been extinguished, he was reduced to ruins, there was a disintegration of his personality.

B. G. That is, the constructive sustains, but ecstasy does not? Can we say that therein rests the danger of the symbolist-mystical direction, since it has no sustaining construction, it easily begins to rot?

I. K. Of course.

B. G. But can it be said that the sustaining construction of Socialist Realism, in its best examples, is modernism?

B. G. Das hieße also, die Konstruktion trägt, und die Ekstase trägt nicht. Könnte man sagen, dass hier eine Gefahr für die symbolistisch-mystische Richtung liegt – dass sie sich leicht zersetzen kann, weil ihr eine tragende Konstruktion fehlt?

I. K. Ja, natürlich.

B. G. Könnte man außerdem sagen, dass die tragende Konstruktion des Sozialistischen Realismus in seinen besten Arbeiten die Avantgarde ist?

I. K. Sicher, aber nur in seinen besten Arbeiten ...

B. G. Und in der wohlwollendsten Lesart.

I. K. Alles Gute gibt es nur ein erstes Mal. Man kann Tee zum zweiten Mal aufbrühen, aber man darf nicht vergessen, dass es dann eben der zweite Aufguss ist. Es ist eine Tatsache, dass die Tradition erlischt, dass alles zugrunde geht, dass der Untergang unausweichlich gleich auf die Geburt folgt.

B. G. Doch dann geht auch die moderne Kunst zugrunde.

I. K. Selbstverständlich. Der Sozialistische Realismus ist für mich ein toter Stil, der mich ästhetisch und als Mensch und so weiter fasziniert, auf den ich aber im Grunde genommen seelenruhig verzichten könnte. Der Umstand, dass ich mich mein Leben lang seiner bediene, ist mir selber ein Rätsel. Man kommt sich vor, als wäre man in eine Pfütze gefallen, könnte den Dreck nie ganz abwaschen und müsste ihn deshalb ständig mit sich herumtragen. Was für Bilder ich auch gemacht habe, immer bin ich zu diesem verfluchten Sozialistischen Realismus zurückgekehrt. Das ist, als hätte dich jemand wie ein Huhn am Nacken gepackt: Du kannst mit Füßen

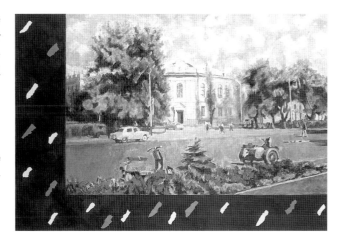

Ilya Kabakov
Landschaft mit Häusern
Ilya Kabakov
Landscape with Houses
2002

I. K. Of course, but only in its best examples . . .

B. G. In the most favorable perusal of them.

I. K. The first time round is always the best. You can brew tea a second time, but it is hard to forget that it is a second brewing. It is a fact that tradition dies out, that everything ephemeral, that birth is inevitably followed by ruin.

B. G. But then modernism perishes, too.

I. K. Naturally. For me the art of Socialist Realism is a dead style that envelopes me aesthetically, in everyday life, and so on, but which in essence I can spit on completely calmly, and the very fact that I have been making use of it my whole life is a puzzle for me. It is as though you have fallen into some sort of puddle, and you can never wash yourself clean again, and you carry it forever inside yourself. No matter what I do in the form of painting, I

335

und Flügeln um dich schlagen, wie du willst, man hält dich eisern von hinten fest.

B. G. In deinen Installationen distanzierst du dich aber doch, deine Installationen beruhen auf einem anderen Prinzip.

I. K. Die Installationen – ja, die Installationen besitzen im Unterschied zu den Bildern die Fähigkeit zur Agression. Der Trick der Installation besteht darin, dass wir uns urplötzlich wie durch einen wundersamen Röntgenapparat selber sehen können. Die Installation provoziert dazu, sich selbst zu betrachten, wobei es unklar ist, mit welchen technischen Mitteln sie das bewirkt.

B. G. Kann man annehmen, dass du dich mit dem Sozialistischen Realismus gerade deswegen beschäftigst, weil du ihm gegenüber frei bist?

I. K. Ja, für mich ist das eine Zone der Freiheit. Der Sozialistische Realismus gibt mir die Möglichkeit – und das war schon immer ein wichtiger Aspekt für mich –, zu den Formen, die ich einsetze, Distanz zu wahren, nicht eine einzige dieser Formen für meine eigene Schöpfung zu halten.

Vielleicht sollten wir darüber diskutieren, wer den Sozialistischen Realismus eigentlich konsumiert hat. Wer waren die Betrachter dieser Werke in der Frühphase ihrer Entstehung, in den dreißiger Jahren? Später kamen dann die üblen, verfälschten Paraphrasen hinzu, die die Menschen letztlich mit dem Begriff Sozialistischer Realismus verbinden. Und sie sind es, die diesen fürchterlichen Abscheu hervorrufen. Hier möchte ich Folgendes hinzufügen. Wichtig sind nicht nur die Objekte des Sozialistischen Realismus, die Bilder, die Zeichnungen, sondern auch die Orte der Rezeption sozialistisch-realistischer Werke, und diese

still return to that accursed Socialist Realism. It is like a chicken that is being held by the back of the head by someone, like an insect—you can quiver your legs and wings, but someone has gripped you firmly from behind.

B. G. But yet you distance yourself from it in the installation, your installations are built according to another principle.

I. K. The installation—yes. In contrast to paintings, the installation has the capacity to grab you. The trick of the installation is that we suddenly begin to see ourselves as in some sort of miraculous X-ray machine, the installation provokes us—it is not clear via what technical means—to look at ourselves.

B. G. Might it be presumed that you are pursuing Socialist Realism precisely because you are free in relation to it?

I. K. Yes, for me this is a zone of freedom. Socialist Realism gives me the opportunity—this is traditionally a very important thing for me—to maintain a distance from those forms that I use, that is, not to consider any one form to be my own personal creation. Perhaps we shall discuss the problem of who consumes Socialist Realism? Who was the viewer of these works during the period when they were first produced in the 1930s? The debased and false paraphrases that most people have now come to associate with the concept of Socialist Realism came only later, in fact. It is these that evoke terrible revulsion. Here I must say the following. It is not only the objects of Socialist Realism themselves that are important, the paintings and drawings, but the place where Socialist Realism functions is also very important—and this place is not at all

Ilya Kabakov
Landschaft mit Häusern
Ilya Kabakov
Landscape with Houses
2002

Orte waren keineswegs die Museen, Galerien, Ausstellungsräume und sonstigen weißen Kuben, von denen es im Westen nur so wimmelt. Die wahre Heimstätte dieser Werke war der exponierteste Ort der Sowjetunion, die WDNCh, die ständige *Volkswirtschaftsausstellung* in Moskau. Hier gehörten diese Bilder hin, zwischen Weizenähren und Traktoren, zwischen Obst- und Gemüsepyramiden, Baumwollballen und Fotografien. Die Bilder ließen sich perfekt mit Fotografien und ideal mit Losungen kombinieren. Das neben einem Informationstext hängende sozialistisch-realistische Bild demonstrierte einwandfrei, dass die Milcherträge der dargestellten Kuh – der strahlenden Kuh mit der strahlenden Melkerin daneben – hervorragend waren. Der goldene Rahmen des Bildes harmonierte ausgezeichnet mit den goldenen Säulen der Pavillons, sie bildeten ein einheitliches Ensemble. Leider weiß der Westen nicht das Geringste von der Existenz der WDNCh.

those museums, not at all those galleries and exhibition halls and all the other white cubes teeming in the West. In reality, the place of residence of all these works was in the most wonderful place in the Soviet Union—the VDNKh, the permanent Exhibition of Economic Achievements. These paintings belonged at VDNKh, exhibited amongst between sheaves of wheat, tractors, pyramids of fruit and vegetables, bales of cotton, and photographs. The paintings lent themselves perfectly to combination with photographs and slogans. The paintings of Socialist Realism—a radiant cow next to a radiant milkmaid—hanging nearby and the accompanying texts indicate that the quantity of this cow's yield is absolutely wonderful. The golden frame around the painting brilliantly combines with the gold of the columns, forming a unified ensemble. Unfortunately, the West doesn't know anything at all about the existence of VDNKh.

B. G. That is, the place of Socialist Realism is not a gallery, not a museum, and not this entire artistic system.

I. K. Of course, the most likely place of all is the metro.

B. G. But art that develops outside of established places within the artistic system is what we refer to as mass art. This is art that functions outside of the elitist system of artistic institutions that took shape during the era of modernism. I think that the installation really is needed, a restoration of the context is needed in order to understand and realize the potential of this art.

I. K. It should be said that placing of paintings in the right places—in the metro, in public meeting places, at exhibits that are thematic, seasonal, or-

B. G. Der Sozialistische Realismus ist also nicht dafür geschaffen, einen Platz im Museum oder in der Galerie oder überhaupt im System der Kunstinstitutionen zu bekommen.

I. K. Nein, sein Ort ist eher die Metro.

B. G. Bei der Kunst, die sich außerhalb der institutionalisierten Orte entwickelt, handelt es sich um Massenkunst, um eine Kunst also, die außerhalb des elitären Systems der Kunstinstitutionen funktioniert, das sich in der Moderne herausgebildet hat. Ich meine, dass die Installation unumgänglich ist, die die Wiedererrichtung eines Kontextes möglich macht, um die Beschaffenheit des Sozialistischen Realismus zu manifestieren.

I. K. Hierzu muss man sagen, dass der Einsatz von Bildern am richtigen Ort – in der Metro, auf öffentlichen Plätzen, auf thematischen oder saisonalen Ausstellungen, anlässlich von Parteifeierlichkeiten, auf Ausstellungen unter freiem Himmel, auf Stellwänden der WDNCh – darauf hinweist, dass der Betrachter der Bilder im Zustand des Rausches oder der Ekstase sein muss.

B. G. Bereits vorher.

I. K. Ja, bereits im Voraus. Ein normaler Mensch muss vorbereitet, muss berauscht sein, damit diese von den Wänden strahlenden Gesichter, diese ekstatischen Abbildungen der Führer in vollem Umfang auf seine Psyche einwirken können. Wir haben es hier mit einer Art Droge oder mit bestimmten psychedelischen Zuständen zu tun, und darauf war die Rezeption dieser Bilder im Grunde auch angelegt.

ganized on the occasion of celebratory moments in the life of the party, street exhibitions in the form of stands, at VDNKh—indicates that the viewer should himself be in a state of intoxication of ecstasy.

B. G. Beforehand.

I. K. Yes, beforehand already. A normal person has to be prepared—intoxicated—if all these faces shining from the wall, these ecstatic depictions of leaders are to have their full effect on his spiritual state. Here we encounter a form of narcotic or psychedelic state that all of this, in fact, was intended for and anticipated.

B. G. But you work with this narcotic under the conditions of a familiar kind of anesthesia.

I. K. It is like we are children of alcoholic parents. We know how our drunk daddy broke the bones of all his relatives, how he broke everything in the apartment, but this is the only apartment we have, we are trapped in this apartment.

B. G. Yes, but you work with this narcotic in a sober state and you presume a sober viewer.

I. K. Yes, I do not have the state of gloominess, of course, and I do not intend to darken anyone else's state.

B. G. But you still intend to make him understand that the ecstatic state is possible?

I. K. Yes. Of course, I judge daddy, because he has smashed up the apartment, but I do not judge him for his subjective state of feasting, when he was partying with his friends. I remember that papa was very cheery when he brought the bottle home,

Ilya Kabakov
Blumen
Ilya Kabakov
Flowers
2002

B. G. Aber du arbeitest gewissermaßen unter Anästhesie mit dieser Droge.

I. K. Wir sind wie die Kinder von trinkenden Eltern – wir wissen, dass der betrunkene Papa seinen Angehörigen die Knochen gebrochen und die ganze Wohnungseinrichtung zertrümmert hat, aber es ist nun mal die einzige Wohnung, in der wir gemeldet sind. Wir sind darin gefangen.

he talked about lofty things, about art. I don't know how he moved on to breaking everything and pulling the electric wiring from the walls. I only presume that this was inevitable and that it had to happen. Therefore, I look at ecstasy in this way: daddy, you shouldn't have been drinking, give me the bottle, I know that you like it, but let's try to make sure that the last window doesn't get broken . . .

B. G. On the one hand. But on the other hand, it is still some sort of definite . . .

I. K. Respect, do you wish to say?

B. G. Not really respect, but some sort of invitation to have a drink and break the window.

I. K. But no, it is really skepticism and revulsion . . . We return a hundred times to the fact that there are things that I cannot tear myself away from, like the Russian language. I cannot break out of Soviet thematics, I cannot break out of that Soviet language, that remains stuck to me. I can interpret it, and I can use it in specific forms, but I can use only it, interpret only it. I do not have any other language, and that is very important.

B. G. But in your reasoning there are notes of nostalgia for ecstasy. It seems to me that this is an ambivalent situation. On the one hand you say "daddy, give me the bottle," but on the other, you still have a certain nostalgia for the ecstatic.

I. K. In a way, yes, but I do not transpose this into a Soviet form of Socialist Realism, more into a Western European ecstatic form. Yes, I believe in that, yes, I am ready to abandon myself to ecstasy, but I am ready to surrender only in someone else's arms, but not in my own. This is a very famous psycho-

B. G. Ja, aber du arbeitest in nüchternem Zustand mit dieser Droge und gehst von einem nüchternen Betrachter aus.

I. K. Sicher, ich leide nicht an Bewusstseinstrübung und habe auch nicht vor, andere in diesen Zustand zu versetzen.

B. G. Trotzdem willst du dem Betrachter zu verstehen geben, dass die Ekstase möglich ist.

I. K. Ja. Natürlich verurteile ich Papa, weil er die Wohnung zertrümmert hat. Doch ich verurteile ihn nicht wegen der subjektiven Feststimmung, die er verspürte, wenn er mit seinen Freunden trank. Ich weiß noch, dass Papa immer, wenn er eine Flasche mitbrachte, fröhlich war und von höheren Werten und von der Kunst sprach. Warum er dazu überging, alles zu zertrümmern und die Elektroleitungen von den Wänden zu reißen, weiß ich nicht. Ich gehe davon aus, dass das zwangsläufig passieren musste. Deshalb sehe ich die Ekstase so: Papa, du solltest nicht trinken, gib die Flasche her; ich weiß, für dich ist es schön, aber lass uns lieber dafür sorgen, dass das letzte Fenster heil bleibt ...

B. G. Einerseits. Andererseits ist da doch eine bestimmte ...

I. K. ... Hochachtung, meinst du?

B. G. Nicht gerade Hochachtung, aber eine Art implizite Aufforderung, zu trinken und das Fenster einzuschlagen.

I. K. Nein, trotz allem empfinde ich Skepsis und Abscheu ...
Wir kommen hundertmal darauf zurück, dass es Dinge gibt, von denen ich mich nicht losreißen

Ilya Kabakov
An der Universität
Ilya Kabakov
At University
2002

logical phenomenon—love for others and hatred for one's own. Now when I always think: "I won't go to Russia," I do not pronounce as a statement, I say it in an agitated tone, a kind of wild cry: "I won't go!" Returning to childhood, you remember being a little, five or six years old, playing at the neighbor's, the toys are wonderful. The mother calls: "Children! Come to the table! You can play more after." Wonderful soup, marvelous cutlets, and the library! And then there is a bicycle over there! That is, we remember a sea of amazing, limitless possibilities beyond one's perspective, and phenomena that are all joyful precisely because they are all pleasant, new and not yours. And then the door opens, your mother comes in and says: "Let's go, daddy has come home from work." That means that I am being told to go where I know everything, everything is disgusting to me, the soup is not tasty, daddy will begin to swear and even get violent, everything is familiar, I do not have my own corner, I don't have anything at all. And then that heart-

kann, wie zum Beispiel die russische Sprache. Ich kann mich von der sowjetischen Thematik nicht losreißen, von der sowjetischen Sprache, die nach wie vor an mir festklebt. Ich kann sie interpretieren, ich kann sie auf unterschiedliche Weise benutzen, doch ich kann nur sie benutzen und nur sie interpretieren. Ich habe keine andere Sprache, und das ist für mich enorm wichtig.

B. G. In deinen Ausführungen klingt aber eine Sehnsucht nach der Ekstase an. Mir scheint, die Situation ist ambivalent: Einerseits sagst du »Papa, gib die Flasche her«, und andererseits empfindest du trotz allem eine bestimmte Sehnsucht nach dem Ekstatischen.

I. K. In gewisser Weise ja, aber ich transponiere sie nicht in die sowjetische Form des Sozialistischen Realismus, sondern eher in westeuropäische ekstatische Formen. Ja, ich glaube daran, ja, ich bin bereit, mich der Ekstase hinzugeben, aber nur in fremden Händen, nicht in denen der eigenen Leute. In der Psychologie ist das ein bekanntes Phänomen – die Liebe zu anderen und der Hass gegenüber den eigenen Leuten. Wenn ich zurzeit ständig denke: »Ich fahre nicht nach Russland!«, dann ist das keine bloße Stellungnahme, sondern eine Äußerung in höchster Erregung, ein wilder Aufschrei: »Ich fahre nicht hin!« Du erinnerst dich an deine Kindheit, siehst dich als kleines Menschlein von fünf oder sechs Jahren, das bei den Nachbarn spielt. Die Spielsachen sind fantastisch. Die Mutter ruft: »Kinder, kommt essen! Danach könnt ihr weiterspielen.« Die Suppe ist köstlich, die Frikadellen sind wunderbar, und erst die Bücher! Und da steht auch noch ein Fahrrad! Mit einem Wort, eine Unmenge von staunenswerten und unergründlichen Perspektiven tut sich auf, die deshalb so viel

rending shout "I won't go!" Mummy pulls me in one direction by the hand, I am holding onto the bed—this continues right up to today. Ardent trust and love for foreigners are connected with an unbelievable ecstatic hatred toward everything that is one's own.

B. G. But despite this you still pursue this "own" all the time.

I. K. Well of course, because I arrived in the West with my own, so to speak, baggage. When you tell me that I believe in ecstasy, then I believe in ecstasy in the paintings of Goya and others, that is, in all those whom I trust—as foreigners. But I cannot fall into ecstasy on account of Rublev or Vrubel, they are dubious for me, they are too much "my own."

Frankfurt am Main, October 11, 2002

Freude machen, weil sie angenehm, neu und nicht die deinen sind. Und dann geht die Tür auf, deine Mutter kommt herein und sagt: »Komm, Papa ist von der Arbeit zurück.« Das heißt, ich soll dahin gehen, wo ich alles kenne, wo mir alles zuwider ist, wo die Suppe nicht schmeckt, Papa gleich schimpfen oder schlagen wird, alles bis zum Überdruss bekannt ist und ich keinen Winkel für mich und überhaupt gar nichts habe. Und dieser gellende Schrei »Ich gehe nicht!« – Mama zieht an meiner Hand, ich halte mich am Bett fest – setzt sich bis auf den heutigen Tag fort. Das restlose Vertrauen und die leidenschaftliche Liebe zum Ausländischen ist verbunden mit einem unglaublichen, ekstatischen Hass gegenüber allem eigenen.

B. G. Dabei beschäftigst du dich unentwegt mit diesem eigenen.

I. K. Natürlich, weil ich, wie es heißt, mit eigenem Gepäck in den Westen gekommen bin. Wenn du mir sagst, dass ich an die Ekstase glaube, dann antworte ich, ich glaube an die Ekstase in der Darstellung von Goya und anderen, also allen, denen ich als Ausländern vertraue. Aber ich kann angesichts von Rubljow oder Wrubel nicht in Ekstase verfallen, sie sind für mich fragwürdig, sie sind zu sehr die meinen.

Frankfurt am Main, 11. Oktober 2002

ZEITTAFEL CHRONOLOGY

1924

21. Januar: Tod Lenins.

29. Januar: Eröffnung der 6. Ausstellung der AChRR *Revolution, Alltag und Arbeit* im Moskauer Historischen Museum. Erstmals die Abteilung »Die Leninecke«, mit verschiedenen Bildern und Objekten zur Person Lenins.

8. März – 15. April: Ausstellung russischer Kunst im Grand Palace in New York. Im Anschluss wird die Ausstellung in zwei Teilen in zahlreichen Städten der USA präsentiert. Gezeigt werden Werke vom 18. bis zum 20. Jahrhundert.

11. Mai – 22. Juni: *Erste Diskussionsausstellung* der Künstlervereinigungen für aktive Revolutionskunst in Moskau. Teilnahme von 38 Künstlern aus den Vereinigungen Alltagsleben, Vereinigung der Drei, Konstruktivisten, Konkretisten, Projektionisten, Erste Arbeitsgruppe der Konstruktivisten und Erste Künstler-Arbeitsorganisation.

Mai: Veröffentlichung des Rundschreibens »Die anstehenden Aufgaben der AChRR«.

19. Juni: Eröffnung der 14. Biennale in Venedig. 97 Künstler verschiedener sowjetischer Kunstrichtungen nehmen mit 492 Werken teil.

21 January: Death of Lenin.

29 January: Opening of the AKhRR's sixth exhibition, *Revolution, Everyday Life, and Work*, in Moscow's Historical Museum. For the first time there is a section called "The Lenin Corner," with pictures and objects relating to Lenin.

8 March – 15 April: Exhibition of Russian art from the eighteenth to twentieth century in the Grand Palace in New York. Afterwards the exhibition, split into two parts, tours many American cities.

11 May – 22 June: *First Discursive Exhibition* by the Society of Active Revolutionary Art in Moscow. Thirty-eight artists participate, from the following groups: "Everyday Life," "The Three," Constructivists, Concretists, Projectionists, First Constructivist Working Party, and First Artists' Working Organization.

May: Publication of the circular "The Immediate Tasks of the AKhRR."

19 June: Opening of the Fourteenth Biennale in Venice. Ninety-seven artists from various Soviet artistic tendencies take part, showing a total of 492 works.

1925

8. Februar: Eröffnung der 7. Ausstellung der AChRR *Revolution, Alltag und Arbeit* im Moskauer Museum der Bildenden Künste.

26. April: Eröffnung der ersten Ausstellung der OST im MChK. 20 Künstler stellen 200 Werke aus. Zum Vorsitzenden der neu gegründeten Vereinigung wird David Schterenberg gewählt. 1929 wird die Satzung der Gesellschaft bestätigt.

28. April: Eröffnung der *Internationalen Kunstgewerbeausstellung* (Exposition international des arts décoratifs et industriels modernes) in Paris. Der sow-

8 February: Opening of the AKhRR's seventh exhibition, *Revolution, Everyday Life, and Work*, in the Moscow Museum of Visual Art.

26 April: Opening of OSt's first exhibition, in MKhK. Twenty artists exhibit 200 works. David Shterenberg is elected secretary of the new society, whose statutes are passed in 1929.

28 April: Opening of the *International Exposition of Modern Decorative and Industrial Arts* in Paris. The Soviet pavilion is designed by the architect Konstantin Melnikov.

jetische Pavillon stammt von dem Architekten Konstantin Melnikow.

Juni: El Lissitzky kehrt nach Russland zurück und beginnt an den WChUTEMAS zu lehren.

18. Juni: Resolution des ZK der KPR(b) »Über die Parteipolitik auf dem Gebiet der schöngeistigen Literatur«. Proklamation des freien Wettbewerbs verschiedener Gruppierungen und Tendenzen, Ablehnung von Monopolstellungen auch der extrem proletarisch ausgerichteten Gruppen.

Juni – September: Um Filonow bildet sich die Gruppe Meister der analytischen Kunst. Offiziell formiert sie sich 1927.

13. September: Eröffnung der Ausstellung *15 Jahre linke Tendenzen in der russischen Malerei* im MChK in Moskau.

June: El Lissitzky returns to Russia and starts teaching at VKhuTeMas.

18 June: Resolution of the Central Committee of the Russian Communist Party (Bolshevik) "On Party Policy in the Field of Belles-Lettres." Proclamation of free competition between groups and tendencies, rejection of monopolies even for groups with extreme proletarian orientation.

June – September: The Masters of Analytical Art group forms around Filonov. It is officially founded in 1927.

13 September: Opening of the exhibition *Fifteen Years of Left-Wing Tendencies in Russian Painting* in MKhK in Moscow.

1926

3. Mai: Eröffnung der 8. Ausstellung der AChRR *Leben und Arbeit der Völker der Sowjetunion* auf dem Gelände der Landwirtschaftsausstellung (heute Gorki-Park) in Moskau. Die Exponate basieren im Wesentlichen auf dem Material von »Dienstreisen« durch das Land. Anschließend wird die Ausstellung in der Akademie der Künste in Leningrad gezeigt.

3. Mai: Eröffnung der zweiten Ausstellung der OST im Staatlichen Zentralmuseum in Moskau.

Brief verschiedener Künstlervereinigungen an Stalin: Protest gegen die politischen und finanziellen Privilegien der AChRR.

3 May: Opening of the AKhRR's eighth exhibition, *Life and Work of the Peoples of the Soviet Union* at the Agricultural Exhibition grounds in Moscow (now Gorky Park). The exhibits are largely based on material from "official trips" through the country. The exhibition is subsequently shown in the Academy of Arts in Leningrad.

3 May: Opening of OSt's second exhibition in the State Central Museum in Moscow.

Several artists' associations send a letter to Stalin protesting AKhRR's political and financial privileges.

1927

1. März: Eröffnung der Ausstellung von Werken der Künstlergruppe Karo-Bube in der Staatlichen Tretjakow-Galerie.

März – Juni: Reise Kasimir Malewitschs nach Warschau und Berlin, wo in der *Großen Berliner Kunst-*

1 March: Opening of the exhibition of works by the Jack of Diamonds group in the State Tretyakov Gallery.

March – June: Kazimir Malevich travels to Warsaw and to Berlin, where there is a special show of his

ausstellung eine Sonderschau seiner Werke gezeigt wird.

17. April: Eröffnung der 9. Ausstellung der AChRR in den Räumen des Revolutionsmuseums in Moskau.

3. Mai: Eröffnung der dritten Ausstellung der OST im MChK.

19. August: Eröffnung der *Allunionsausstellung der Grafik* auf dem Gelände der Landwirtschaftsausstellung (heute Gorki-Park) in Moskau.

1. November: Eröffnung der Ausstellung *Neue Tendenzen in der Kunst* im Russischen Museum in Leningrad.

works as part of the *Great Berlin Art Exhibition.*

17 April: Opening of the AKhRR's ninth exhibition in the Museum of the Revolution in Moscow.

3 May: Opening of OSt's third exhibition in MKhK.

19 August: Opening of the *All-Union Exhibition of Graphic Art* at the Agricultural Exhibition grounds in Moscow (now Gorky Park).

1 November: Opening of the exhibition *New Tendencies in Art* in the Russian Museum in Leningrad.

1928

24. Februar: Eröffnung der letzten Themenausstellung der AChRR *10 Jahre Rote Armee* mit Beiträgen von Künstlern auch aus anderen Künstlergruppen wie OST, OMCh und Vier Künste.

März: In der Zeitschrift *Moderne Architektur* wird das Manifest der Künstlergruppe Oktober veröffentlicht. Die Gründer der Vereinigung sind Künstler, Kunstwissenschaftler und Kritiker: Alexander Deineka, Alexander Gan, Gustav Kluzis, Alexander Rodtschenko, El Lissitzky, Alexander und Wiktor Wesnin, Sergej Eisenstein.

3. Mai: Eröffnung des ersten Kongresses der AChRR unter Beteiligung der ARBKD. Gründung der Intern-AChR. Umbenennung der AChRR in AChR.

Auf der 16. Biennale in Venedig präsentiert die Sowjetunion Künstler realistischer Richtungen.

24 February: Opening of AKhRR's last thematic exhibition, *Ten Years of the Red Army,* which includes contributions by artists from other groups, such as OSt, OMKh and Four Arts.

March: The manifesto of the October group is published in the periodical *Modern Architecture.* The group's founders are artists, art historians, and critics: Aleksander Deineka, Aleksander Gan, Gustav Klutsis, Aleksander Rodchenko, El Lissitzky, Aleksander and Viktor Vesnin, Sergei Eisenstein.

3 May: Opening of the First Congress of AKhRR, with participation by ARBKD. Founding of InternAKhR. AKhRR renamed AKhR.

At the Sixteenth Biennale in Venice the Soviet Union presents artists from realist tendencies.

1929

2. Juni: Eröffnung der 11. Ausstellung der AChR *Die Kunst den Massen* unter Beteiligung autodidaktischer Künstler.

7. November: Stalins Artikel »Das Jahr des großen Umbruchs« erscheint in der *Prawda*. Er untermauert

2 June: Opening of the AKhR's eleventh exhibition, *The Art of the Masses,* which includes autodidactic artists.

7 November: Stalin's article "The Year of the Great Breakthrough" is published in Pravda. It gives a the-

die Kollektivierung theoretisch und gibt das Signal für ihre beschleunigte Durchführung.

Im Laufe des Jahres: Die LEF wird umgestaltet und in REF umbenannt. Verbannung Trotzkis wegen »antisowjetischer Tätigkeit«.

oretical justification for collectivization and calls for accelerated implementation.

During the year: LEF is reorganized and renamed REF. Leon Trotsky is exiled for "anti-Soviet activities."

1930

14. April: Selbstmord Wladimir Majakowskijs.

25. November – 7. Dezember: Erster Schauprozess gegen die »Industriepartei« – eine Gruppe von Ingenieuren, die wegen »konterrevolutionärer Tätigkeit« angeklagt werden.

Ende des Jahres: Eröffnung der *Experimentellen marxistischen Gesamtausstellung vom 18. bis zur ersten Hälfte des 19. Jahrhunderts* und der Ausstellung *Werke mit revolutionärer und sowjetischer Thematik* in der Staatlichen Tretjakow-Galerie in Moskau.

14 April: Vladimir Mayakovsky commits suicide.

25 November – 7 December: First show trial against the "Industrial Party," a group of engineers charged with "counterrevolutionary activities."

End of the year: Opening of the *Experimental Marxist General Exhibition from the Eighteenth to the First Half of the Nineteenth Century* and the exhibition *Works with Revolutionary and Soviet Themes* in the State Tretyakov Gallery in Moscow.

1931

Januar: Die OST löst sich auf. Ein Teil der Künstler tritt der neuen Vereinigung Isobrigada (Kunstbrigade) bei.

11. März: Resolution des ZK der WKP(b) »Über Plakatliteratur«. Die Herausgabe und Verbreitung von Literatur wird unter die alleinige Kontrolle von Partei und Staat gestellt.

Mai: Auf dem 4. Plenum des Zentralrats der AChR wird die Gründung der RAPCh proklamiert. Die Mehrheit der Kommunisten und Komsomolzen aus Oktober treten in die RAPCh ein. Die AChR-Zeitschrift *Die Kunst den Massen* wird zum Organ der RAPCh *Für eine proletarische Kunst.*

1. August: Im Pavillon des Gorki-Parks wird die Ausstellung *Antiimperialistische Kunst* unter Beteiligung linker Künstler aus den USA und Westeuropa eröffnet.

January: OSt dissolves itself. Some of the artists join the new association Izobrigada (Art Brigade).

11 March: Resolution of the Central Committee of the All-Union Communist Party (of Bolsheviks) "On Poster Literature." Publication and dissemination of literature is placed under the exclusive control of the party and the state.

May: The founding of RAPKh is proclaimed at the fourth plenary session of the Central Council of AKhR. A majority of the communists and communist youth from October join RAPKh. The AKhR periodical *Art for the People!* becomes the organ of RAPKh, *For Proletarian Art.*

1 August: The exhibition *Anti-Imperialist Art* opens in the pavilion of Gorky Park. It includes left-wing artists from the United States and western Europe.

23. April: Resolution des ZK der WKP (b) »Über die Umgestaltung der Literaten- und Künstlerorganisationen«. Sämtliche bestehenden Gruppierungen und Vereinigungen werden aufgelöst. Alle Künstler (Schriftsteller, Musiker, Architekten), die »die Sowjetmacht unterstützten«, schließen sich zu Verbänden zusammen.

20. Juni: Eröffnung der 18. Biennale in Venedig. Im sowjetischen Pavillon werden 229 Arbeiten von 49 Künstlern ausgestellt, vor allem Themenbilder.

11. Oktober: Resolution »Zur Gründung einer Allrussischen Akademie der Künste«. Die Einführung akademischer Normen in der Lehre werden von einer »Säuberung« des Lehrkörpers und der Studentenschaft begleitet. Als Lehrende werden realistisch arbeitende Künstler eingestellt. 1934 wird Isaak Brodski Direktor der Akademie.

13. November: Eröffnung der Ausstellung 15 Jahre Künstler der RSFSR im Russischen Museum in Leningrad. 357 Künstlern zeigen 2824 Werke. Letzte öffentliche Ausstellung von Werken Kasimir Malewitschs.

1932/33: Hungersnöte in der Ukraine.

23 April: Resolution of the Central Committee of the All-Union Communist Party (of Bolsheviks) "On the Restructuring of Organizations of Authors and Artists." All existing groups and associations are dissolved. All artists (authors, musicians, architects) who "support Soviet power" join in associations.

20 June: The Eighteenth Biennale opens in Venice. In the Soviet Pavilion 229 works by forty-nine artists are exhibited, above all thematic paintings.

11 October: Resolution "On the Founding of an All-Russian Academy of Arts." The introduction of academic teaching norms is accompanied by a "purge" of the teaching staff and students. "Realistic artists" are appointed as teachers. In 1934 Isaak Brodski becomes director of the academy.

13 November: Opening of the exhibition *Fifteen Years of Artists in the RSFSR* in the Russian Museum in Leningrad, where 357 artists show 2,824 works. The last public showing of works by Kazimir Malevich.

1932–33: Famine in Ukraine.

Sommer: Futuristische Ausstellung im Leningrader Haus der Wissenschaften. Pawel Filonow und Michail Matjuschin zeigen zum letzten Mal öffentlich ihre Arbeiten.

27. Juni: Eröffnung der Ausstellung 15 *Jahre Künstler der RSFSR* in Moskau im Historischen Museum (Malerei), im Museum der Bildenden Künste (Skulptur) und in der Staatlichen Tretjakow-Galerie (Plakat und Grafik). Die Präsentation der »Formalisten« wird reduziert in einem gesonderten Saal gezeigt.

30. Juni: Eröffnung der Ausstellung *15 Jahre RKKA* im Gorki-Park. Auftraggeber und Hauptkurator ist Kliment Woroschilow. Im Anschluss geht die Ausstel-

Summer: Futurist exhibition in the House of Science in Leningrad. Pavel Filonov and Mikhail Matiushin exhibit their works in public for the last time.

27 June: Opening of the exhibition *Fifteen Years of Artists in the RSFSR* in Moscow in the Historical Museum (paintings), the Museum of Visual Arts (sculpture), and in the State Tretyakov Gallery (posters and graphic art). A reduced selection of the "formalists" is shown in a separate room.

30 June: Opening of the exhibition 15 *Years of the Workers' and Peasants' Red Army* in Gorky Park. The organizer and head curator is Kliment Voroshilov. The exhibition subsequently travels to Leningrad,

lung nach Leningrad, Charkow und Kiew. 311 Künstler präsentieren 650 Werke zum Thema Bürgerkrieg und Rote Armee.

Die Zeitschrift *Iskusstwo* erscheint. In der dritten Ausgabe wird der Artikel »Formalismus in der Malerei« von Ossip Beskin veröffentlicht. Als Formalisten werden Schewtschenko, Stenberg, Istomin, Fonwisin, Drewin, Udalzowa, Gontscharow, Tyschler, Labas, Punin, Filonow, Malewitsch, Kljun und andere bezeichnet.

Charkov, and Kiev. Devoted to the themes of the civil war and the Red Army, the exhibition shows 650 works by 311 artists.

The periodical *Iskusstvo* appears. "Formalism in Painting," by Ossip Beskin is published in the third issue. Shevchenko, Stenberg, Istomin, Fonvisin, Drevin, Udalsova, Goncharov, Tyshler, Labas, Punin, Filonov, Malevich, Kliun, and others are named as formalists.

<div style="text-align: right;">1934</div>

17. August: Erster Schriftstellerkongress. Maxim Gorki formuliert in seinem Vortrag die Prinzipien des Sozialistischen Realismus, der Schaffensmethode sowjetischer Künstler.
November: Eröffnung der *Jubiläumsausstellung von Bildern, der Ersten Reiterarmee gewidmet* in Moskau.
1. Dezember: Ermordung Sergej Kirows, als Leiter der Leningrader Parteiorganisation populärer und beliebter Politiker und Rivale Stalins, in Leningrad. Sein Tod wird zum Signal für den Beginn von Repressionen.
Im Laufe des Jahres: Gründung von Regionalabteilungen des Künstlerverbandes.

Das Buch *Der Weißmeer-Ostsee-Kanal »Stalin«*, das dem 17. Parteitag gewidmet ist, erscheint. Es ist das Ergebnis einer Reise sowjetischer Schriftsteller zur Kanalbaustätte, dem größten Konzentrationslager Anfang der dreißiger Jahre. Derartige Reisen sind für die sowjetische Intelligenz obligatorisch.

17 August: First Congress of the Writers' Union. In his address, Maxim Gorky formulates the principles of Socialist Realism, the creative method of Soviet artists.
November: Opening of the *Anniversary Exhibition of Paintings Dedicated to the First Cavalry Army* in Moscow.
1 December: Murder of Sergei Kirov in Leningrad. As the popular head of the party organization in Leningrad, Kirov was a rival to Stalin. His death is the signal for a new wave of repressive measures.
During the year: Founding of regional sections of the Union of Artists.

The book *The White Sea-Baltic Canal "Stalin"* is published, dedicated to the Seventeenth Party Congress. It is the result of a journey by Soviet authors to the canal construction site, which was the largest prison camp of the early 1930s. Such journeys become obligatory for the Soviet intelligentsia.

<div style="text-align: right;">1935</div>

Januar: Skandal um das »konterrevolutionäre Bild des Künstlers N. Michailow vom Begräbnis Kirows«. In den Vorhangfalten hinter der Figur Stalins meint

January: Scandal over the "Counterrevolutionary painting by the artist N. Mikhailov of Kirov's Funeral." It is claimed that a skeleton can be seen in the

man die Darstellung eines Skeletts zu erkennen. Nach der Verurteilung durch Partei und Künstlerverband wird der Fall dem NKWD übergeben.

Februar/März: »Säuberung der Stadt«. Verbannung ehemaliger Oppositioneller und »klassenfeinlicher Elemente«. Verhaftung der Malewitsch-Schüler Wladimir Sterligow und Wera Jermolajewa, die im Lager stirbt.

November: Konferenz »Zum Problem des sowjetischen Porträts«. Die Redebeiträge von David Schterenberg, Alexander Deineka und Ilja Ehrenburg richten sich gegen die Leitung der MOSSCh und deren Vergabe- und Privilegierungspolitik, die nur einen ausgewählten Kreis von Künstlern berücksichtigt.

folds of the drapes behind the figure of Stalin. After condemnation by the party and the Union of Artists, the case is passed to the NKVD.

February/March: "Purge of the city." "Class enemies" and former supporters of the opposition are exiled. Malevich's students Vladimir Sterligov and Vera Ermolaeva are arrested; Ermolaeva dies in prison camp.

November: Conference "On the Problem of the Soviet Portrait." The speeches by David Shterenberg, Aleksander Deineka and Ilia Ehrenburg criticize the MOSSKh leadership and its policy of awarding commissions and privileges only to a small select group of artists.

1936

Kampagne gegen den Formalismus. Eine Serie von (anonymen) Redaktionsartikeln erscheint in der *Prawda*: »Chaos statt Musik« (28. Januar), »Falschheit im Ballett« (8. Februar), »Kakophonie in der Architektur« (20. Februar), »Über Schmierkünstler« (1. März), Der letzte der Reihe, »Formalistische Mätzchen in der Malerei« (6. März), ist von Wladimir Kemenow gezeichnet.

Februar/März: Diskussion der Artikel auf den Versammlungen von Künstlern, Komponisten und Schriftstellern. Drewin, Faworskij, Tatlin, Schterenberg und Tyschler werden als Formalisten verurteilt, Kazman und Perelman als Naturalisten.

Aus der Dauerausstellung der Staatlichen Tretjakow-Galerie und des Russischen Museums werden Werke der russischen Avantgarde entfernt.

19.–24. August: Prozess gegen das »trotzkistisch-sinowjewsche Zentrum« mit Kamenew und Sinowjew als Hauptangeklagten, beide enge Mitstreiter Lenins. Alle Angeklagten werden zum Tode verurteilt. Beginn des Großen Terrors.

5. Dezember: Annahme der neuen Sowjetverfassung.

Campaign against formalism. A series of (anonymous) editorials appears in *Pravda*: "Hubbub Instead of Music" (28 January), "Falsity at the Ballet" (8 February), "Cacophony in Architecture" (20 February), "On Scrawling Artists" (1 March). The last in the series, "Formalistic Affectations in Painting" (6 March), is signed by Vladimir Kemenov.

February/March: The editorials are discussed at the meetings of artists, composers, and authors. Drewin, Favorskii, Tatlin, Shterenberg, and Tyshler are denounced as formalists, Katsman and Perelman as naturalists.

Works of the Russian avant-garde are removed from the permanent exhibitions of the State Tretyakov Gallery and the Russian Museum.

19–24 August: Trial of the "Trotskyite-Zinovievist center" with Kamenev and Zinoviev—both close associates of Lenin—as the principal defendants. All the accused are sentenced to death. The Great Terror begins.

5 December: New Soviet constitution is adopted.

22.–30. Januar: Prozess gegen das »Antisowjetische trotzkistische Zentrum«. Insgesamt 15 von 17 Angeklagten werden zum Tode verurteilt. Vorsitz und Anklage führen wie im Jahr zuvor Ulrich und Wischinskij.

8. Februar: Das Staatliche Museum für Bildende Künste bekommt den Zusatz A.S. Puschkin, kurz: Puschkin-Museum.

16. Februar: Eröffnung der *Allunionsausstellung* zu Puschkin im Historischen Museum. Weitere Ausstellungen zum 100. Todestag von Puschkin in der Eremitage, im Museum für Russische Kunst in Kiew und an anderen Orten.

5. Mai: Erste Mitgliederversammlung der MOSSCh seit Bestehen des Künstlerverbandes. Die Arbeit der bisherigen Leitung wird kritisiert.

25. Mai: Wahl Sergej Gerassimows zum neuen Vorsitzenden der MOSSCh und seiner Stellvertreter Moor, Fedorowskij, Rjaschskij. Kritik an »Schädlingen«, Formalisten, Naturalisten und ihren Verteidigern.

Juni: Prozess gegen die Armeespitze.

14. November: Eröffnung der von Lawrentij Berija, dem Ersten Sekretär des ZK der KP(b) Georgiens, initiierten Ausstellung *Bildende Kunst der Georgischen SSR* in der Staatlichen Tretjakow-Galerie. 219 Werke von 62 Künstlern zeigen im Wesentlichen die revolutionäre Tätigkeit Stalins im Kaukasus.

Im Laufe des Jahres: Ideologische Kampagnen und Suche nach »Spionen«. »Entlarvung« der »antisowjetischen Tätigkeit« in der Eremitage sowie in der Allrussischen Kooperativgenossenschaft Der Künstler.

Errichtung gigantischer Lenin- und Stalin-Statuen von Sergej Merkurow am Moskwa-Wolga-Kanal.

22 – 30 January: Trial of the "anti-Soviet Trotskyite center." Fifteen of the seventeen accused are sentenced to death. The presiding judge and prosecutor are Ulrich and Vishinski, as the year before.

8 February: The State Museum of the Visual Arts gains the suffix A.S. Pushkin, in short: the Pushkin Museum.

16 February: Opening of the *All-Union Exhibition* on Pushkin in the Historical Museum. Exhibitions marking the 100th anniversary of Pushkin's death are also held in the Hermitage, the Museum for Russian Art in Kiev, and other venues.

5 May: First general meeting of MOSSKh since the Union of Artists was founded. Criticism of the leadership is expressed.

25 May: Sergei Gerasimov is elected as the new chairman of MOSSKh, and Moor, Fedorovskii, Riashskii as his deputies. Criticism of "parasites," formalists, naturalists and their defenders.

June: Trial of the army generals.

14 November: Opening of the exhibition *Visual Art of the Georgian SSR* in the State Tretyakov Gallery, initiated by Lavrenti Beria, the First Secretary of the Central Committee of the Georgian Communist Party (Bolshevik). The exhibition includes 219 works by sixty-two artists, mostly showing Stalin's revolutionary activities in the Caucasus.

During the year: Ideological campaigns and hunts for "spies." "Exposure" of "anti-Soviet activities" in the Hermitage, and in the all-Russian cooperative society The Artist.

Gigantic statues of Lenin and Stalin by Sergei Merkurov are set up beside the Moscow-Volga Canal.

Verhaftung und Erschießung der Künstler Alexander Drewin und Gustav Kluzis. Kluzis wird vorgewor-

Artists Aleksander Drevin and Gustav Klutsis are arrested and shot. Klutsis is accused of membership

fen, Mitglied der »lettischen faschistisch-nationalistischen Organisation« zu sein. Seiner Familie wird 1956 mitgeteilt, er sei 1944 im Lager einem Herzstillstand erlegen. Das genaue Datum und der Ort seines gewaltsamen Todes sind bis heute ungeklärt.

21. Februar: Die Ausstellung *Modelle, Entwürfe und Skizzen von Panoramen und Dioramen von der Erstürmung der Krim-Landenge* wird im Puschkin-Museum in Moskau eröffnet und geht anschließend ins Russische Museum nach Leningrad). Sie ist vom Volkskommissariat für Verteidigung organisiert worden.

2. – 13. März: Schauprozess gegen den »rechtstrotzkistischen Block«. 21 Politikern und Ärzten, darunter Bucharin, Rykow und Jagoda wird Sabotage und Beteiligung an der »Ermordung Kirows und Gorkis« vorgeworfen.

6. Mai: Eröffnung der Ausstellung *20 Jahre RKKA und Seekriegsflotte*, die 1939 im Russischen Museum in Leningrad gezeigt wird. Sie ist von Kliment Woroschilow organisiert worden.

Mai: Zweite Verhaftung des Dichters Ossip Mandelstam, der im Dezember im Lager stirbt.

Im Laufe des Jahres: Stalins Buch *Kurze Geschichte der WKP(b)* erscheint. Resolution des ZK der *WKP(b)* »Über die Organisation der Parteipropaganda im Zusammenhang mit dem Erscheinen der *Kurzen Geschichte der WKP(b)*«.

Von Januar 1937 bis Dezember 1938 werden 7 Mio. Menschen verhaftet und 170 000 erschossen; über 2 Mio. kommen in Lagern um.

of the "Latvian fascist-nationalist organization." In 1956 his family is told that he died of a heart attack in 1944 while in prison camp. The exact date and place of his violent death remain unknown to this day.

21 February: The exhibition *Models, Designs, and Sketches for Panoramas and Dioramas of the Storming of the Crimean Isthmus* opens in the Pushkin Museum in Moscow, before moving on to the Russian Museum in Leningrad. The exhibition is organized by the People's Commissariat for Defense.

2 – 13 March: Show trial of the "anti-Soviet block of rights and Trotskyites." Twenty-one politicians and doctors, including Bukharin, Rykov, and Yagoda, are accused of sabotage and involvement in the "murders of Kirov and Gorky."

6 May: Opening of the exhibition *Twenty Years of the Workers' and Peasants' Red Army and Naval Fleet*, which is also shown in the Russian Museum in Leningrad in 1939. The exhibition is organized by Kliment Voroshilov.

May: The poet Ossip Mandelstam is arrested for the second time. He dies in prison camp in December.

During the year: Stalin's book *A Short History of the VKP(b)* is published.

Resolution of the Central Committee of the All-Union Communist Party (of Bolsheviks) "On the Organization of Party Propaganda in Connection with the Publication of A *Short History of the VKP(b)*."

Between January 1937 and December 1938, 7 million people are arrested and 170,000 shot. More than two million die in the prison camps.

1939

10. – 21. März: 18. Parteitag der WKB(b). Stalin stellt die »Intelligenzia« formell den Arbeitern und den Kolchosbauern gleich. Im Laufe des Jahres kommt es deshalb zu verstärkten Parteieintritten von Schriftstellern, Künstlern, Musikern und Schauspielern.

10 – 21 March: Eighteenth Party Congress of the VKP(b). Stalin formally gives the "intelligentsia" equal status to the workers and the kolkhoz peasants. During the year increasing numbers of writers, artists, musicians, and actors join the party.

18. März: Eröffnung der Ausstellung *Die Industrie des Sozialismus* auf dem Gelände der Dauerausstellung des Bauwesens in Moskau, die von Sergo Ordschonikidse, Leiter des Volkskommissariats für Schwerindustrie, initiiert worden ist, der zu diesem Zeitpunkt bereits Selbstmord verübt hatte. 479 Künstler stellen 1015 Exponate aus.

30. April: Eröffnung der Weltausstellung in New York. Der sowjetische Pavillon, geschmückt mit Landschaftspanoramen und Wandbildern, stammt von den Architekten Boris Iofan und Karo Alabjan.

25. Juli: Eröffnung der Ausstellung *Die Nahrungsmittelindustrie* (Teil der Ausstellung *Die Industrie des Sozialismus*) im Gorki-Park. 98 Künstler stellen 149 Werke aus.

4. August: Eröffnung der *Allunions-Landwirtschaftsausstellung* in Moskau.

20. Dezember: Eröffnung der Ausstellung *J. W. Stalin in der Grafik* im Puschkin-Museum anlässlich von Stalins 60. Geburtstag.

23. Dezember: Eröffnung der Ausstellung *Stalin und die Menschen des Sowjetlandes* in der Staatlichen Tretjakow-Galerie.

Der Rat der Volkskommissare verfügt die Gründung eines Sowjetischen Künstlerverbandes »zum Zwecke der Vereinigung sowjetischer Künstler und Bildhauer«. Zur Vorbereitung wird ein Organisationskomitee gebildet, das bis zur offiziellen Verbandsgründung 1957 die zentralen Angelegenheiten der bildenden Künste regelt. Vorsitzender wird Alexander Gerassimow, Stellvertreter sind Georgij Rjaschskij und Matwej Maniser.

Eröffnung der *Historischen Jubiläumsausstellung der Akademie der Künste 1764–1939* in Leningrad.

18 March: Opening of the exhibition *The Industry of Socialism* at the Permanent Exhibition of the Construction Industry in Moscow. The exhibition was initiated by Sergo Ordzhonikidze, head of the People's Commissariat for Heavy Industry, who committed suicide before it opened. It includes 1,015 works by 479 artists.

30 April: Opening of the World's Fair in New York. Architects Boris Iofan and Karo Alabian design the Soviet Pavilion, which is decorated with landscape panoramas and murals.

25 July: Opening of the exhibition *The Food Industry* (part of the exhibition *The Industry of Socialism*) in Gorky Park, with 149 works by 98 artists.

4 August: Opening of the *All-Union Agricultural Exhibition* in Moscow.

20 December: Opening of the exhibition *I. V. Stalin in Graphic Art* at the Pushkin Museum to mark Stalin's sixtieth birthday.

23 December: Opening of the exhibition Stalin and the People of the Soviet Lands at the State Tretyakov Gallery.

The Council of People's Commissars orders the founding of a Union of Soviet Artists "for the purpose of uniting the Soviet artists and sculptors." A preparatory organizing committee is formed, which decides the central matters concerning the visual arts until the union is officially founded in 1957. Aleksander Gerasimov is made chairman; his deputies are Georgii Riashskii and Matvei Maniser.

Opening of the *Historical Anniversary Exhibition of the Academy of Arts 1764–1939* in Leningrad.

1940

Leo Trotzki wird in Mexiko ermordet.

Leon Trotsky assassinated in Mexico.

7. Januar: Eröffnung der *Ausstellung der besten Werke sowjetischer Künstler* in der Staatlichen Tretjakow-Galerie. 359 Künstler präsentieren 1180 Werke aus den Bereichen Malerei, Grafik, Bildhauerei und Architektur.

15. März: Beschluss des Rats der Volkskommissare, für herausragende Arbeiten auf dem Gebiet der Kunst in den letzten sechs Jahren (1935–1941) Stalinpreise zu verleihen.

22. Juni: Überfall Deutschlands auf die UdSSR und Beginn des Krieges zwischen Deutschland und der UdSSR.

7 January: Opening of the *Exhibition of the Best Works of Soviet Artists* at the State Tretyakov Gallery, with 1,180 works by 359 artists from the fields of painting, graphic art, sculpture, and architecture.

15 March: Council of People's Commissars decides to award Stalin Prizes for outstanding work in the field of art in the past six years (1935–1941).

22 June: German invasion starts the war between Germany and the USSR.

1. Januar: Eröffnung der Ausstellung *Die Landschaft unserer Heimat* im Zentralen Ausstellungssaal der Moskauer Künstlergenossenschaft.

17. November 1942 bis Ende 1943: Allunionsausstellung *Der Große Vaterländische Krieg* mit Arbeiten aus den Bereichen Malerei, Bildhauerei und Architektur in der Staatlichen Tretjakow-Galerie in Moskau.

1 January: Opening of the exhibition *The Landscape of Our Homeland* in the Central Exhibition Hall of the Moscow Artists' Association.

17 November 1942 until the end of 1943: All-union exhibition *The Great War of the Fatherland* at the State Tretyakov Gallery in Moscow, featuring works from the fields of painting, sculpture, and architecture.

8. November 1943 – 19. September 1944: Ausstellung *Heroische Front, heroisches Hinterland* in der Staatlichen Tretjakow-Galerie in Moskau.

Während der Evakuierung aus Moskau und Leningrad können zahlreiche Künstler, die jahrelang keine Ausstellungsmöglichkeit hatten, ihre Werke in der Provinz zeigen, unter ihnen Labas, Faworskij, Tyschler.

8 November 1943 – 19 September 1944: Exhibition *Heroic Front, Heroic Hinterland* at the State Tretyakov Gallery in Moscow.

As a result of the evacuation of Moscow and Leningrad, many artists who prevented from exhibiting for years—including Labas, Favorskii, and Tyshler—are able to show their work in the provinces.

26. Januar – 18. März: Ausstellung sowjetischer Grafik in der Royal Academy of Arts in London.

26 January – 18 March: Exhibition of Soviet graphic arts at the Royal Academy of Arts in London.

8. Mai: Ende des zweiten Weltkriegs

2. Juni: In der Zeitung *Für den Sozialistischen Realismus* erscheint der Artikel »Über den Einfluss von Formalismus und Ästhetizismus in der Geschichte der Kunst« von Michailow, der sich gegen die Kritiker Punin und Efros richtet.

8 May: End of World War II

2 June: The periodical *For Socialist Realism* publishes an article by Mikhailov "On the Influence of Formalism and Aestheticism in the History of Art," directed against the critics Punin and Efros.

1946

19. Januar: Eröffnung der *Allunions-Kunstausstellung* in der Staatlichen Tretjakow-Galerie sowie in den Räumen der Moskauer Künstlergenossenschaft und im Pavillon des Gorki-Parks. 555 Künstler zeigen 1459 Werke, darunter diejenigen, die 1943 und 1944 mit dem Stalinpreis ausgezeichnet wurden. Erstmals nehmen Künstler der baltischen Republiken teil.

14. August: Beschluss des Organisationsbüros des ZK der KPdSU(B) zu den Zeitschriften *Swesda* (Stern) und *Leningrad*, gegen Texte von Anna Achmatowa und Michail Soschtschenko.

19 January: Opening of the *All-Unions Art Exhibition* at the State Tretyakov Gallery, on the premises of the Moscow Artists' Association, and in the pavilion in Gorky Park. The exhibition includes 1,459 works by 555 artists, including the winners of the 1943 and 1944 Stalin prizes. Artists from the Baltic republics participate for the first time.

14 August: Resolution of the Orgburo of the Central Committee of the All-Union Communist Party (of Bolsheviks) denouncing texts by Anna Akhmatova and Mikhail Zoshchenko in the periodicals *Svesda* and *Leningrad*.

1947

15. April: Eröffnung der Ausstellung *Lenin und Stalin in der Malerei* im Zentralen Haus der Werktätigen der Kunst.

5. August: Die Allrussische Akademie der Künste wird zur Akademie der Künste der UdSSR. Präsident: Alexander Gerassimow.

6. September: Eröffnung der Ausstellung *Moskau in der Kunst von 1147–1947* im Puschkin-Museum.

Prunkvolle 800-Jahr-Feier der Stadt im Bolschoi-Theater.

5./6. November: Eröffnung der *Allunionsausstellung zum 30. Jahrestag der Oktoberrevolution* in der Staatlichen Tretjakow-Galerie und im Puschkin-Museum. 626 Künstler präsentieren 1501 Exponate.

Herbst: Schließung des Museums für Westliche Kunst

15 April: Opening of the exhibition *Lenin and Stalin in Painting* at the Central House of the Art Workers.

5 August: The All-Russian Academy of Arts becomes the Academy of Arts of the USSR. President is Aleksander Gerasimov.

6 September: Opening of the exhibition *Moscow in Art from 1147–1947* at the Pushkin Museum.

The city holds magnificent eight-hundredth-anniversary celebrations in the Bolshoi Theater.

5/6 November: Opening of the *All-Union Exhibition for the Thirtieth Anniversary of the October Revolution* at the State Tretyakov Gallery and the Pushkin Museum, with 1,501 works by 626 artists.

Autumn: Closure of the Museum of Western Art in Moscow. The paintings are transferred to the Her-

in Moskau. Die Bilder werden auf die Eremitage in Leningrad und das Moskauer Puschkin-Museum verteilt, das Gebäude geht an die Akademie der Künste.

mitage in Leningrad and the Puskin Museum in Moscow, while the building goes to the Academy of Arts.

1948

8. Mai: Eröffnung der Ausstellung *30 Jahre sowjetische Streitkräfte. 1918–1948* im Puschkin-Museum und in den Räumen der Moskauer Künstlergenossenschaft.

28. Oktober: Eröffnung der *Allunionsausstellung junger Künstler zum 30-jährigen Bestehen des Komsomol* in den Räumen des Puschkin-Museums.

Im Laufe des Jahres: Das ZK der WKP(b) verbietet die Oper *Die große Freundschaft* von Wano Muradelij. Während der Diskussion des Beschlusses im ZK beschuldigt Andrej Schdanow auch bildende Künstler des Formalismus. Künstler aus Litauen, Estland und Lettland werden kritisiert: Sarjan wegen »Dekorativität«, Alexander Deineka, Sergej Gerassimow, Grabar und Jakowlew wegen Impressionismus.

Zweite Tagung der Akademie der Künste. Vortrag »Die Aufgaben der Akademie der Künste der UdSSR auf dem Gebiet der Kunsterziehung« von Alexander Gerassimow.

8 May: Opening of the exhibition *Thirty Years of Soviet Armed Forces: 1918–1948* at the Pushkin Museum and on the premises of the Moscow Artists' Association.

28 October: Opening of the *All-Union Exhibition of Young Artists to Mark the Thirtieth Anniversary of the Komsomol* at the Pushkin Museums.

During the year: The Central Committee of the All-Union Communist Party (of Bolsheviks) bans Vano Muradeli's opera *The Great Friendship*. During discussion of the resolution in the Central Committee, Andrei Shdanov also accuses visual artists of formalism. Artists from Lithuania, Estonia, and Latvia are criticized: Sarian for "decorativity," Aleksander Deineka, Sergei Gerasimov, Grabar and Iakovlev for impressionism.

Second meeting of the Academy of Arts. Aleksander Gerasimov holds a speech on "The Tasks of the Academy of Arts of the USSR in the Field of Art Education."

1949

28. Januar: Der Artikel aus der Redaktion »Über eine antipatriotische Gruppe von Theaterkritikern« in der *Prawda* eröffnet eine neue isolationistische und stark antisemitische ideologische Kampagne gegen die so genannten Kosmopoliten.

Januar/Februar: Auf der dritten Tagung der Akademie der Künste Kritik an Formalisten, Impressionisten und kosmopolitischen Kritikern. In der Folge auf zahlreichen Sitzungen im Künstlerverband und in Partei- und Gewerkschaftsorganisationen Kritik an Kosmopoliten.

28 January: The *Pravda* editorial "On an Antipatriotic Group of Theater Critics" opens a new isolationist and strongly antisemitic campaign against the "cosmopolitans."

January/February: At the third meeting of the Academy of Arts there is criticism of formalists, impressionists, and cosmopolitan critics. Criticism of cosmopolitan at many subsequent meetings of the Union of Artists and party and trade union organizations.

6 November: Opening of the *All-Union Art Exhibition of 1949*, with 1,162 works by 469 artists.

6. November: Eröffnung der *Allunions-Kunstausstellung des Jahres* 1949. 469 Künstler stellen 1162 Werke aus.

21. Dezember: Eröffnung der Ausstellung *J. W. Stalin in der bildenden Kunst* in der Staatlichen Tretjakow-Galerie anlässlich des 70. Geburtstages Stalins.

Eine Ausstellung sowjetischer Kunst wird in Ost-Berlin, Dresden und Budapest gezeigt.

21 December: Opening of the exhibition *I. V. Stalin in the Visual Arts* at the State Tretyakov Gallery to mark Stalin's seventieth birthday.

An exhibition of Soviet art is shown in East Berlin, Dresden, and Budapest.

1950

2. Januar: Eröffnung der Dauerausstellung von Geschenken für Stalin im Puschkin-Museum.

20. Dezember: Eröffnung der *Allunions-Kunstausstellung des Jahres 1950* in der Staatlichen Tretjakow-Galerie sowie in den Räumen der Moskauer Künstlergenossenschaft, des Künstlerverbandes und der Akademie der Künste. 614 Künstler präsentieren 1310 Werke.

Stalins Buch *Marxismus und Fragen der Sprachwissenschaft* erscheint.

2 January: Opening of the permanent exhibition of gifts for Stalin at the Pushkin Museum.

20 December: Opening of the *All-Union Art Exhibition of 1950* at the State Tretyakov Gallery, on the premises of the Moscow Artists' Association and the Union of Artists, and in the Academy of Arts. The exhibition shows 1,310 works by 614 artists.

Publication of Stalin's book *Marxism and Linguistics.*

1951

16. Juni: Eröffnung der *Ausstellung der bildenden Kunst in der Ukrainischen SSR* in der Staatlichen Tretjakow-Galerie aus Anlass der Tage der Ukrainischen Kunst und Literatur in Moskau.

20. Dezember: Eröffnung der *Allunions-Kunstausstellung* in der Staatlichen Tretjakow-Galerie sowie in den Räumen der Moskauer Künstlergenossenschaft und im Kulturpalast der Lichatschow-Autowerke. 641 Künstler stellen 1231 Werke aus.

16 June: Opening of the *Exhibition of Visual Arts* in the Ukrainian SSR at the State Tretyakov Gallery as part of the "Days of Ukrainian Art and Literature" in Moscow.

20 December: Opening of the *All-Union Art Exhibition* at the State Tretyakov Gallery, on the premises of the Moscow Artists' Association, and in the palace of culture of the Likhachov car plant. The exhibition shows 1,231 works by 641 artists.

1952

20. November: Eröffnung der Ausstellung von Mitgliedern der Akademie der Künste der UdSSR in den Räumen der Akademie.

20 November: Opening of the exhibition of members of the Academy of Arts of the USSR, at the academy.

21 December: Opening of the *All-Union Art Exhibi-*

21. Dezember: Eröffnung der *Allunions-Kunstausstellung des Jahres 1952* in der Staatlichen Tretjakow-Galerie. Sie geht anschließend nach Tbilissi, Baku, Kiew, Lwow, Wilna, Riga, Tallin und Leningrad. 323 Künstler aus allen Unionsrepubliken zeigen 724 Werke.

tion of 1952 at the State Tretyakov Gallery. The exhibition shows 724 works by 323 artists from all the republics of the union, and subsequently tours to Tbilisi, Baku, Kiev, Lviv, Vilnius, Riga, Tallinn, and Leningrad.

1953

5. März: Tod Stalins.
9. März: Begräbnis Stalins. Hunderte von Menschen kommen im Gedränge um.
Frühjahr: Die Dauerausstellung von Stalins Geschenken im Puschkin-Museum wird geschlossen.

Lawrentij Berija, Volkskommissar des NKWD, wird hingerichtet

5 March: Death of Stalin.
9 March: Stalin's funeral. Hundreds of mourners are crushed to death in the crowd.
Spring: The permanent exhibition of gifts for Stalin at the Pushkin Museum is closed.

Lavrenti Beria, People's Commissioner of the NKVD, is executed.

1956

XX. Parteitag der KPDSU. Chruschtschow kritisiert scharf den Personenkult der Stalinära.

Twentieth Congress of the CPSU. Nikita Khrushchev strongly criticizes the cult of personality of the Stalin era.

F.B.

FB

KÜNSTLERBIOGRAFIEN BIOGRAPHICAL NOTES ON THE ARTISTS

Grigorij Alexandrow (eigentlich Mormonenko)
(1903 in Jekaterinburg – 1983 Moskau)

Filmregisseur, Drehbuchautor und Schauspieler. Gilt als Begründer des sowjetischen Musicals. Alexandrow besucht Regiekurse am Arbeiter- und Bauerntheater in Jekaterinburg, arbeitet am dortigen Operntheater und ist Instrukteur der Theaterabteilung. 1921 wird er am Moskauer Proletkult-Theater als Schauspieler engagiert, wo seine Zusammenarbeit mit Sergej Eisenstein beginnt. 1924 wechselt er zusammen mit Eisensteins Gruppe zum Film und ist Koregisseur Eisensteins bei den Filmen *Streik* (1925), *Panzerkreuzer Potemkin* (1925) und dazu Koautor bei Oktober (*Zehn Tage, die die Welt erschütterten*, 1927) und *Die Generallinie* (*Das Alte und das Neue*, 1929). Gemeinsam mit Eisenstein und Wsewolod Pudowkin verfasst er das »Tonfilmmanifest«. 1929 reist er mit Eisenstein und dem Kameramann Eduard Tissé nach Berlin und begleitet sie von 1930 bis 1932 nach Amerika, wo er nach dem Abbruch der Dreharbeiten zu *Que viva Mexico!* 1932 zunächst bleibt.

Für das sowjetische Filmbüro Amkino in New York montiert er aus Propagandamaterial den Streifen *Fünfjahresplan*. Gleichzeitig beschäftigt er sich mit Hollywoodmusicals, die seine späteren Musikfilme stark beeinflussen.

Nach seiner Rückkehr in die UdSSR nimmt er die Idee Boris Schumjatzkijs, des Ministers für Kinematographie, auf, eine musikalische Komödie zu inszenieren. So entsteht 1934 die Jazz-Komödie *Lustige Burschen* im Hollywoodstil, die nicht nur bei Stalin lobende Anerkennung findet, sondern im selben Jahr auch einen Preis auf dem 2. Internationalen Filmfestival in Venedig erhält. Bereits bei der Arbeit an seinem Debütfilm gelingt es Alexandrow, eine bemerkenswerte Mannschaft um sich zu scharen. Zu ihr gehört der Komponist Isaak Dunajewskij, dessen

Grigorii Aleksandrov (born Mormonenko)
(1903 Yekaterinburg – 1983 Moscow)

Film director, screenwriter, and actor. Regarded as the founder of the Soviet musical. Aleksandrov attends directing courses at the Workers' and Peasants' Theater in Yekaterinburg, works at the opera there, and is an instructor in the theater department. In 1921 he is engaged as an actor by Moscow's Proletkult Theater, where his collaboration with Sergei Eisenstein begins. In 1924 he moves, together with Eisenstein's group, to film and is codirector of the films *Strike* (1925) and *Battleship Potemkin* (1925) and codirector and coauthor of *October* (*Ten Days That Shook the World,* 1927) and *The General Line* (*The Old and the New,* 1929). Together with Eisenstein und Vsevolod Pudovkin he writes "Manifesto of Sound Film." In 1929 he travels with Eisenstein and the cameraman Eduard Tissé to Berlin and accompanies them from 1930 to 1932 to America, where he remains for a time after the shooting of *¡Que viva Mexico!* is halted in 1932.

For the Soviet film office Amkino in New York he assembles the film *Five-Year Plan* from propaganda material. At the same time he studies Hollywood musicals, which strongly influence his later musical films.

Following his return to the USSR he takes up an idea from Boris Shumiatskii, the minister for film production, to make a musical comedy. This results in *Jolly Fellows* of 1934, a jazz comedy in the Hollywood style, which not only finds approving recognition from Stalin but also receives a prize that year at the Second International Film Festival in Venice. Even for his debut film Aleksandrov manages to surround himself with a notable team. It includes the composer Isaak Dunaevski, whose hymns and marches are to be heard in nearly every film of Aleksandrov's from then on, and soon cinema audiences have adopted them and sing along. The lyrics by

Hymnen oder Marschlieder von nun an fast in jedem Film Alexandrows zu hören sind und vom Publikum im Saal in kürzester Zeit aufgenommen und mitgesungen werden. Die Texte von Wassilij Lebedew-Kumatsch sind immer nach demselben Modell aufgebaut: *Weit ist mein Heimatland* und das ganze Arsenal sozialistisch-realistischer Versatzstücke. Neben den Schauspielern Igor Iljinskij, Rostislaw Pljatt und Fjodor Kurichin ist die Schauspielerin Ljubow Orlowa ein besonderer Glücksfall für den Regisseur. Sie gibt häufig das Aschenputtel, das sich durch Talent und Fleiß in eine Prinzessin verwandelt. In Wladimir Nilsen findet er einen hervorragenden Kameramann. Das eigentliche Geheimnis des Erfolgs und des Ruhmes von Alexandrow sind jedoch die persönlichen Vorlieben Stalins, der ihn bereits 1932 darauf hingewiesen hat, das Volk liebe »die muntere, lebensfrohe Kunst«. Nach den sehr erfolgreichen Filmen *Zirkus* (1936) und *Wolga-Wolga* (1938), für die er 1941 den Stalinpreis erhält, wird *Der helle Weg* (1940) ein Flop, und *Eine Familie* (1943) gerät zu Alexandrows erstem großen Misserfolg. Da der Mythos vom besten zeitgenössischen Regisseur um jeden Preis bestehen bleiben muss, darf der Film nicht in den Kinos gezeigt werden.

Die Suche nach neuen Genres beginnt, doch Alexandrow kann nur noch mit dem antifaschistischen Film *Begegnung an der Elbe* (1949), der 1950 mit dem Stalinpreis ausgezeichnet wird, an seinen Erfolg anknüpfen. Weitere Filme sind *Frühling* (1947), *Lied der Heimat* (1952) und *Der Mensch dem Menschen* (1958). Eigens für Ljubow Orlowa werden schließlich die zwei letzten Filme inszeniert: das vollkommen misslungene *Russische Souvenir* (1960) und *Der Star und die Lyra* (1973). Letzterer kommt aus denselben Gründen wie *Eine Familie* gar nicht erst in den Verleih.

s.s.

Vasilii Lebedev-Kumach are always constructed according to the same model: *Great Is My Homeland* and the whole arsenal of socialist realist set pieces. The actors Igor Ilinski, Rostislav Pliatt, and Fedor Kurichin are jointed by the actress Liubov Orlova, a particular stroke of luck for the director.

She often plays a Cinderella who metamorphoses into a princess through talent and industry. Aleksandrov finds a superior cameraman in Vladimir Nilsen. The actual secret of Aleksandrov's success and fame, however, is the personal preferences of Stalin, who had already told him in 1932 that the people love "cheerful, life-celebrating art." After the extremely successful films *Circus* (1936) and *Volga Volga* (1938), for which he received the Stalin Prize in 1941, *The Bright Road* (1940) is a flop, and *A Family* (1943) turns out to be Aleksandrov's greatest failure. Since the myth of the best contemporary director has to survive at any price, the film is not permitted to be shown in theaters.

The search for new genres begins, but Aleksandrov can only reestablish his past success with the antifascist film *Meeting on the Elbe* (1949), which is honored with the Stalin Prize in 1950. His other films include *Spring* (1947), *The Composer Glinka (Man of Music)* (1952) and *From Man to Man* (1958). His last two films are made expressly for Liubov Orlova: the complete failure *Russian Souvenir* (1960) and *The Starling and the Lyre* (1973). For the same reasons as *A Family,* the latter is not even distributed.

ss

Isaak Brodski
(1883 Sofievka – 1939 Leningrad)

Painter and graphic artist. Considered a founder of Socialist Realism in the visual arts, although his career begins long before the revolution. Studies at the College of the Arts in Odessa under Kostandii

Isaak Brodski
(1883 Sofiewka – 1939 Leningrad)

Maler und Grafiker. Gilt als Begründer des Sozialistischen Realismus in der bildenden Kunst. Seine Karriere beginnt jedoch schon lange vor der Revolution. Er studiert ab 1896 an der Kunstfachschule in Odessa bei Kostandij und setzt sein Studium 1902 an der Akademie der Bildenden Künste in St. Petersburg fort. Seine aktive Teilnahme an den revolutionären Unruhen der Jahre 1905 bis 1907, seine Arbeiten für satirische Zeitschriften, Karikaturen zu politischen Themen und das provokante Gemälde *Rotes Begräbnis* führen beinahe zum Verweis Brodskis von der Akademie. Allein der Fürsprache Ilja Repins verdankt er es, dass er sein Studium fortsetzen und 1908 erfolgreich abschließen kann. 1909 erhält Brodski ein Stipendium der Akademie der Bildenden Künste und besucht Berlin, München, Paris, Madrid, Granada und London. 1910 hält er sich in Konstantinopel, Athen und Italien auf, lernt Maxim Gorki kennen und schließt mit ihm Freundschaft.

Vor der Revolution nimmt Brodski an den Ausstellungen des Bundes der Russischen Künstler, der Welt der Kunst und der Genossenschaft für Wanderausstellungen teil. Seine Arbeiten, vor allem dekorative Porträts und Landschaften, sind kommerziell erfolgreich.

1919 entsteht sein erstes großes Gemälde zu einem politischen Thema, *Lenin und die Massenkundgebung.* 1924 tritt Brodski der AChRR bei und wird Leiter ihrer Leningrader Abteilung. Seine pseudodokumentarischen Gemälde *Der II. Kongress der Komintern* von 1924 (Kat. S. 158/159), *Die Erschießung der 26 Bakuer Kommissare* (1925), *Rede Lenins auf der Versammlung der Arbeiter des Putilow-Werkes im Mai 1917* (1929), *Rede Lenins bei der Verabschiedung von Einheiten der Roten Armee am 5. Mai 1920* (1933), eine Vielzahl weiterer Leninpor-

from 1896 and continues his studies in 1902 at the Academy of Fine Arts in Saint Petersburg. His active participation in the revolutionary unrest of the years 1905 to 1907, his work for satirical newspapers and caricatures on political themes, and his provocative painting *Red Funeral* nearly cause Brodski to be expelled from the academy. Only Ilia Repin's plea on his behalf enables Brodski to continue his studies and graduate successfully in 1908. In 1909 Brodski obtains a scholarship from the Academy of Fine Arts and visits Berlin, Munich, Paris, Madrid, Granada, and London. In 1910 he spends time in Constantinople, Athens, and Italy, where he meets and befriends Maxim Gorky.

Prior to the revolution Brodski takes part in the exhibitions of the Union of Russian Artists, the World of Art, and the Fellowship for Traveling Exhibitions. His works, primarily decorative portraits and landscapes, are commercially successful.

In 1919 he paints his first large painting on a political theme: *Lenin and the Mass Rally.* In 1924 Brodski joins the AKhRR and becomes director of its Leningrad department. His pseudodocumentary paintings, such as *Ceremonial Opening of the Second Congress of the Comintern* of 1924 (cat. pp. 158–159), *The Execution of Twenty-Six Baku Commissars* (1925), *Lenin's Speech to the Assembly of the Workers of the Putilov Works in May 1917* (1929), and a number of Lenin portraits—in front of the Kremlin (1924), in front of the Smolny Institute (1925), in front of the construction site of the hydroelectric power plant on the Volkhov River (1927), in front of a demonstration (1927), and in the Smolny Institute (1930, cat. pp. 164–165)—enjoy extraordinary poplarity with the public and with those who commission artworks. Brodski's paintings are widely disseminated, both through official propaganda and by the artist himself, signing numerous copies made by his collaborators. In the late 1920s Brodski begins

träts vor dem Hintergrund des Kremls (1924), des Smolny-Instituts (1925), der Baustelle des Wasserkraftwerks am Wolchow (1927), einer Demonstration (1927) und im Smolny-Institut (1930, Kat. S. 164/165) erfreuen sich bei Publikum und Auftraggebern außerordentlicher Beliebtheit. Brodskis Bilder finden sowohl durch die offizielle Propaganda als auch durch den Künstler selbst, der zahlreiche durch seine Mitarbeiter angefertigte Kopien signiert, weite Verbreitung. Ende der zwanziger Jahre beginnt Brodski, auch andere führende Politiker zu porträtieren: *Porträt Stalins* (1927), *K. Woroschilow auf dem Schlachtschiff Marat* (1929) und *K. Woroschilow beim Skifahren* (1937) sowie *M. Frunse im Manöver* (1929). Einige seiner Protagonisten fallen mit der Zeit in Ungnade, weshalb nicht alle seine Gemälde erhalten bleiben.

1929 wird Brodski aus der AChR ausgeschlossen. Diese radikal proletarische Organisation betrachtet seine Arbeiten als mangelhaft und kritisiert seine vorrevolutionäre Vergangenheit als erfolgreicher Künstler und seinen feudalen Lebensstil. Die Polemik wird auch in der Presse ausgetragen. Brodski weiß seine Beziehungen zur höchsten Parteinomenklatur jedoch geschickt einzusetzen. Sergej Kirow und Jemeljan Jaroslawskij protegieren ihn. 1932 wird ihm der Titel Verdienter Kunstschaffender der RSFSR verliehen. 1934 wird er als erster Künstler mit dem Leninorden ausgezeichnet und zum Direktor der Allrussischen Akademie der Bildenden Künste berufen. In Moskau und Leningrad finden Einzelausstellungen zum 30. Jubiläum seiner künstlerischen Tätigkeit statt. In seiner Funktion als Akademiedirektor forciert er die Durchsetzung des Sozialistischen Realismus und den Kampf gegen die Formalisten. Nach seinem Tod wird in seiner Wohnung ein Brodski-Museum eingerichtet, in dem neben eigenen Werken auch Bilder aus seiner Privatsammlung zu sehen sind, die stilistisch weit vom Sozialistischen Realismus entfernt sind. **F. B.**

to make portraits of other leading politicians as well: *Portrait of Stalin* (1927), *K. Voroshilov on the Battleship Marat* (1929), and *K. Voroshilov Skiing* (1937), as well as *M. Frunze on Maneuvers* (1929). Over time, several of his models fall into disfavor, which is why not all of his paintings survive.

In 1929 Brodski is expelled from the AKhR. This radically proletarian organization considers his works flawed and criticizes his prerevolutionary past as a successful artist and his feudal lifestyle. This polemic is sustained in the press as well. Brodski, however, knows how to exploit skillfully his relationships with the top party *nomenklatura*. Sergei Kirov and Iemelian Iaroslavskii protect him. In 1932 he is awarded the title Distinguished Artist of the RSFSR. In 1934 he becomes the first artist to be honored with the Order of Lenin and is named director of the All-Russian Academy of Fine Arts. Solo exhibitions in Moscow and Leningrad to celebrate the thirty-year anniversary of his of artistic career. In his function as director of the academy he pushes for the triumph of Socialist Realism and the battle against the formalists. After his death, a Brodski Museum is established in his apartment; in addition to his own works, it exhibits paintings from his private collection that are stylistically quite remote from Socialist Realism.

FB

Erik Bulatov
(born 1933 in Sverdlovsk)

Painter and children's book illustrator. In 1936 he moves with his family to Moscow. From 1947 to 1952 Bulatov attends the drawing circle in the House of the Pioneers. He studies at the Moscow Middle School for Art; from 1952 to 1958 he studies at the Surikov Art Institute in Moscow. From 1959 he is active as a children's book illustrator (together with Oleg Vasiliev),

Erik Bulatov
(geb. 1933 in Swerdlowsk)

Maler und Kinderbuchillustrator. 1936 übersiedelt die Familie nach Moskau.

Von 1947 bis 1952 besucht Bulatov den Zeichenzirkel im Haus der Pioniere. Er studiert an der Moskauer Kunstmittelschule und von 1952 bis 1958 Malerei am Surikow-Kunstinstitut in Moskau. Ab 1959 ist er viele Jahre lang (gemeinsam mit Oleg Wassiljew) als Kinderbuchillustrator tätig und sichert so seinen Lebensunterhalt. 1957 wird sein Gemälde *An der Quelle* während des Weltjugendfestivals im sowjetischen Pavillon in Moskau ausgestellt. Seine erste Ausstellung im Kurtschatow-Institut für Kernphysik 1965 wird nach einer Stunde verboten. Seit 1967 ist er Mitglied des Sowjetischen Künstlerverbandes. An den öffentlich erlaubten Ausstellungen nimmt Bulatov nur mit seinen Buchillustrationen teil. Parallel zum offiziellen Kunstgeschehen entwickelt er eine eigene Ausdrucksform, die den staatlich propagierten Sozialistischen Realismus stilistisch und inhaltlich transformiert.

1968 hat er zwei je einen Abend lang dauernde Ausstellungen im Jugendcafé Der blaue Vogel, die erste zusammen mit Ilya Kabakov. 1973 nimmt er an der Ausstellung Moskauer Künstler in der Galerie Dina Vierny in Paris teil. 1982 sind zwei Bilder von Bulatov, *Ich lebe – Ich sehe* und *Der Dichter Wsewolod Nekrasow,* im Museum der Stadt Tartu (Estland) zu sehen. 1986 zeigt er das Bild *Willkommen* (Kat. S. 248) in der Gruppenausstellung der Moskauer Abteilung des Grafikerverbandes. Von 1989 bis 1992 lebt und arbeitet Bulatow in New York, seitdem in Paris.

L. S.

which enables him to earn a living. In 1957 his painting *At the Spring* is exhibited at the World Youth Festival in the Soviet Pavilion in Moscow. His exhibition at the Kurchatov Institute for Nuclear Physics is closed by the authorities after just one hour. Since 1967 he is a member of the Union of Soviet Artists. Bulatov contributes only his book illustrations to official exhibitions. In parallel with his official artistic activity, he develops his own form of expression, which transforms the style and context of the officially propagated Socialist Realism.

In 1968 he has two exhibitions in the youth café The Blue Bird (the first together with Ilya Kabakov), each of which lasts one evening. In 1973 he participates in the exhibition of Moscow artists at the Dina Vierny gallery in Paris. In 1982 two of Bulatov's paintings, *I Live – I See* and *The Poet Vsevolod Nekrasov,* are shown in the Museum of the City of Tartu (Estonia). In 1986 he shows the painting *Welcome* (cat. p. 248) in the group exhibition of the Moscow section of the Union of Graphic Artists.

From 1989 to 1992 he lives and works in New York and thereafter in Paris.

LS

Dmitrii Chechulin
(1901 Shostka – 1981 Moscow)

Architect, stage designer, and painter. At fifteen he works in a factory and also shows an early interest in painting. He designs sets for amateur performances and works on festival decorations for the city. He acquires his certification as an architect through studies at VKhuTeMas/VKhuTeIn from 1923 until 1929. Already during his studies he develops an idea for a synthetic mass theater. Under the leadership of renowned artists such as Favorskii, Ivanov, and Kurilko he works as a stage designer in Moscow theaters. He considers himself a student of Shchusev, whose influ-

Alexander Deineka

(1899 Kursk – 1969 Moskau)

Maler und Grafiker. Studiert von 1915 bis 1917 an der Kunstschule in Charkow. Nach der Revolution arbeitet er als Fotograf in Kursk, in der Gouvernementsektion der Abteilung für bildende Kunst des NARKOMPROS und in der Kursker Filiale der ROSTA-Fenster. 1921 tritt er in die Moskauer WChUTEMAS ein und studiert bei Niwinskij und Wladimir Faworskij, ohne sein Studium jedoch abzuschließen. In den zwanziger Jahren arbeitet er als Grafiker und Illustrator für die Zeitschriften *Besboschnik u stanka* (1924–1931), *Krasnaja Niwa* (1927), *Proschektor* (1926–1927) und *Dajosch* (1929). Nach einer Reise in das Bergbaurevier Donbass malt er die Wandbilder *Vor der Einfahrt in den Schacht* (1925) und *Beim Bau neuer Werkshallen* (1926), 1927 entstehen die Wandgemälde *Die Verteidigung von Petrograd* (Kat. S. 206/207) und *Textilarbeiterinnen*. 1925 zählt er zu den Gründungsmitgliedern der OST, an deren Ausstellungen er teilnimmt, und 1928 tritt er der Künstlergruppe Oktober bei. 1931/32 ist er Mitglied der RAPCh. Zusammen mit einem Künstlerkollektiv arbeitet er an dem Wandgemälde *Zivile Luftfahrt* (1932) für die Großküche in Fili. Auf der Pariser Weltausstellung 1937 erhält er für sein Wandgemälde *Stachanow-Arbeiter* eine Goldmedaille. Er malt die Wandbilder *Geländelauf* und *Sportparade* für das Haus der Roten Armee in Minsk (1938), die Deckengemälde *Geländelauf im Sommer* (1937) für das Gebäude des Zentraltheaters der Roten Armee und *Marsch der burjätischen Skiläuferinnen* (1939) für den Pavillon des Fernen Ostens auf der *Allunions-Landwirtschaftsausstellung* sowie die Fresken *Streit am Feldrain* und *Der Bauernaufstand des Jahres 1905* (1939) ebenfalls für die Landwirtschaftsausstellung. 1938 gestaltet er Mosaiken für die Moskauer Metrostationen Majakowskaja und Nowokusnezkaja.

ence is clear in the neoclassical style of Chechulin's structures.

For fifty years after 1929 he works on the renewal and redesign of Moscow. In 1932 he joins an architectural office directed by Shchusev, whom he will succeed as leader of the architectural office of the project engineering department of the Moscow City Soviet. In 1935 he participates actively in implementing the general plan for the renewal and redesign of Moscow and builds the Moscow subway stations Komsomolskaia-radialnaia (1935), Okhotnyi riad (1935, entrance hall), Kievskaia-radialnaia (1938), and Dynamo (1938, outer pavilion). Other buildings include the apartment buildings on Bolshaia Kaluzhskaia Street/Leninskii Prospekt as well as on Novo-Dorogomilovskaia Street/Kutuzovskii Prospekt (1939–40), the pavilions of the region of Moscow and other regions at the *Exhibition of the Achievements of the People's Economy* (1939) and the Tchaikovsky Concert Hall on Maiakovskaia Square (1941).

With the outbreak of war in 1941, he is called on to head the Architecture and Planning Administration (APU) and leads the construction of defensive structures and the camouflage of especially important buildings.

After the war's end, he is chief architect of Moscow until 1950. With a collective of architects he works on a ten-year plan for the urban development of Moscow, which foresees the full realization of the general plan for the renewal and redesign of Moscow as well as the further development of the city's central quarters and main traffic arteries. After the renewal and redesigning of Maiakovskaia Square, he builds the Hotel Peking (1941–50) and rebuilds the Moscow City Soviet building on Soviet Square (1943–45), and he erects the apartment buildings on Kutuzov Prospect (1948–50), the apartment high-rise on the Kotelnicheskaia Quay (1948–52), the Hotel Rossiia (1967–70), the Central Concert Hall (1974) and the

1941 entstehen Skizzen und Landschaften von Moskau im Kriegszustand, die Gemälde *Am Stadtrand von Moskau. November 1941, Die Verteidigung Sewastopols* (1942) und *Das abgeschossene Fliegerass* (1944). Ein Jahr später wird Deineka an die Front abkommandiert, und 1945 ist er in Berlin, wo Zeichnungen und Aquarelle entstehen. Nach dem Krieg malt Deineka Tafelbilder und die Wandgemälde *Einweihung des Kolchos-Wasserkraftwerks* (1954) für den Hauptpavillon der *Allunions-Landwirtschaftsausstellung, FriedlicheBauplätze* und *Für Frieden auf der ganzen Welt* für den sowjetischen Pavillon auf der Weltausstellung 1958 in Brüssel, die Friese mit den Darstellungen bedeutender Wissenschaftler in der Moskauer Universität (1951/52) und das Wappenfries in der Wandelhalle des Kongresspalastes im Kreml (1960/61). Seit 1947 ist er ordentliches Mitglied der Akademie der Bildenden Künste der UdSSR, von 1961 bis 1966 Vizepräsident der Akademie. Bis 1957 lehrt er am MARChI. Deineka erhält zahlreiche Auszeichnungen, unter anderem den Leninpreis (1964) für die zwischen 1959 und 1963 ausgeführten Mosaiken und die Ehrentitel Verdienter Kunstschaffender der RSFSR (1945), Volkskünstler der UdSSR (1963) und Held der Sozialistischen Arbeit (1969). 1970 wird die Gemäldegalerie in Kursk nach ihm benannt.

<div align="right">F. B.</div>

Wiktor Deni (eigentlich Denissow)
(1893 Moskau – 1946 Moskau)

Grafiker. Erhält keine spezielle künstlerische Ausbildung. Von 1913 bis 1917 lebt er in St. Petersburg/Petrograd und ab 1920 in Moskau. Ab 1906 ist er Mitglied der Künstlervereinigungen Genossenschaft der Unabhängigen und Salon der Humoristen, an deren Ausstellungen er teilnimmt. Von 1910 bis 1912 arbeitet er häufig für Moskauer und St. Petersburger

House of Soviets of the Russian Federation (now the government building of the Russian Federation, 1981).

For his career as an architect he is lavished with awards and honors. He receives the title People's Architect of the USSR (1971) and Hero of Socialist Labor (1976) and is holder of the Lenin and State Prizes. In addition to these honors, he is also bearer of the Order of Lenin and numerous other orders and medals. He is a corresponding member of the Academy of Architecture, full member of the Academy for Building and Architecture of the USSR, and full member of the Academy of Fine Arts of the USSR.

<div align="right">DT</div>

Mikhail Chiaureli
(1894 Tblisi – 1974 Tblisi)

Director, actor, sculptor, and teacher. Receives his education at the School for Sculpture and Painting in Tblisi from Iakov Nikoladze and is afterwards one of the organizers of the Theater of Revolutionary Satire in Tblisi. After his studies in various sculpture studios in Germany he works next as a sculptor in Tblisi and then from 1928 as an actor and director at the Red Theater. During this period Chiaureli joins the avant-garde within Soviet art. In 1926 he founds the Georgian Theater of Musical Comedy and works there as both director and artistic director until 1941.

He teaches and works as an illustrator and designer and creates portrait sculptures of important personalities in public life. In addition, he shoots some animated films.

His film debut as an actor is in the title role of the film *Arsena Djordjiashvili/The Murder of General Griaznov* (1921). After some further films, he returns to film directing.

In 1928, together with Iefim Dzigan, he shoots the film *First Cornet Streshniov,* a film based on

Zeitschriften, unter anderem für *Budilnik, Solnze Rossij, Satirikon, Stoliza i usadba, Ogonjok, Bitsch* und die Zeitung *Golos Moskwy.*

Nach der Oktoberrevolution avanciert Wiktor Deni zu einem der führenden Meister des sowjetischen politischen Plakats. Er entwirft Plakate, die zu Klassikern der politischen Satire werden: *Die Entente* (1919), *Entweder wir vernichten den Kapitalismus, oder der Kapitalismus vernichtet uns* (1919) und *Die Entente unter der Maske des Friedens* (1920). Ab 1920 ist er an den ROSTA-Fenstern beteiligt und zeichnet Karikaturen für die Zeitungen *Prawda* und *Iswestija,* für die Satirezeitschriften *Krokodil, Krasny perez* und *Proschektor* und für die Zeitschrift *Sowetskij ekran.*

1921 wird Deni fester Mitarbeiter der *Prawda.* Er veröffentlicht karikaturistische Porträts sowjetischer Diplomaten und Persönlichkeiten des sowjetischen Kulturlebens (Tschitscherin, Lunatscharskij, Jaroslawskij, Bedny, Andrejew, Boborykin, Bunin) sowie politische Karikaturen. Ende der zwanziger, Anfang der dreißiger Jahre entstehen Porträts bedeutender Parteifunktionäre und Zeichnungen von alten Bolschewisten und Bestarbeitern. Er arbeitet an Bildnissen Lenins und zur gleichen Zeit an heroisch-dramatischen Plakaten, die ausländischen Revolutionären und den Familien politischer Gefangener gewidmet sind oder sich gegen die katholische Kirche, den Faschismus und »den Volksfeind im Innern« richten. In der letzten Schaffensperiode dominiert das Thema Zweiter Weltkrieg. 1932 erhält er den Ehrentitel Verdienter Kunstschaffender der RSFSR.

Denis Zeichnungen und Karikaturen sind in Bildbänden ediert. Er ist Verfasser einiger Aufsätze über das politische Plakat, die in den Zeitungen *Prawda* und *Sowjetskaja kultura* veröffentlicht sind.

S. A.

motifs from the civil war and strongly influenced by the films of Vsevolod Pudovkin. There follow the genre drama *Saba* (1929) and the satirical film pamphlet *Out of the Way!* (1931). In 1934, he films the first Georgian sound film *The Last Masquerade* based on events from the time between World War I and the civil war, in which complicated montage processes, allegory and symbolism are broadly used. In 1936 the historical film *Arseny* appears.

In this period falls the director's personal acquaintance with Lavrenti Beria and Stalin. His meetings and conversations with Stalin become the guiding star for his further artistic career and work, as *The Great Glow* (1938), *The Vow* (1946), *The Fall of Berlin* (1949) and *The Unforgettable Year 1919* (1951) make clear. These works are characterized by a tendency towards grandeur and pathos as well as a conscious misinterpretation of many historical events, which are subordinated to the idea of creating a mythological image of a leader standing over people and party. The myth triumphs over the historical truth. Among the film people of the so-called Stalin-baroque Chiaureli takes up the leading position of a court director, but thereby clearly falls short of realizing his artistic potential.

ss

Aleksander Deineka
(1899 Kursk – 1969 Moscow)

Painter and graphic artist. Studies from 1915 to 1917 at the Art School in Kharkov. After the revolution he works as a photographer in Kursk, in the governing section of the department of fine arts of NarKomPros, and in the Kursk branch of the ROSTA Windows. In 1921 he enters the Moscow VKhuTeMas and studies with Nivinskii and Vladimir Favorskii but does not complete his studies. In the 1920s he works as a graphic artist and illustrator for the

Wladimir Dobrowolskij
(1910 Ussolje – 1991 Moskau)

Grafiker. Erhält keine spezielle künstlerische Ausbildung. Von den fünfziger bis in die siebziger Jahre hinein zeichnet er politische und Genrekarikaturen unter anderem für die Zeitungen *Prawda, Komsomolskaja Prawda, Krasnaja swesda, Iswestija* und *Sowetskaja Rossija*. Darunter sind Arbeiten wie *Wer nicht mit uns trinkt, ist ein Faulpelz* (1958) und *Da sieh mal einer an, diese Schlauköpfe wollen unsere Fachleute zu sich herüber locken* (1958). Gemeinsam mit Abramow erstellt er Ausstellungsalben mit Zeichnungen, Karikaturen und Unterschriften in Versen von Michalkow: *Kämpfer, sei allzeit bereit!* (1964) und *Die Geschichte lässt sich nicht umkehren* (1970). Er entwirft politische Plakate und arbeitet für Verlage in Irkutsk und Perm sowie unter anderem für die Verlage Molodaja gwardija und Prawda. Außerdem illustriert und gestaltet er Bücher. 1974 wird ihm der Ehrentitel Verdienter Kunstschaffender der RSFSR verliehen.

S. A.

Nikolaj Dolgorukow
(1902 Jekaterinburg – 1980 Moskau)

Grafiker und Journalist. Studiert an der Fakultät für Architektur des Bergbau-Instituts in Jekaterinburg. Von 1922 bis 1924 dient er in der Roten Armee und ist von 1925 bis 1927 als Bühnenbildner am Staatlichen Opernhaus in Jekaterinburg tätig. Nach der Übersiedlung nach Moskau studiert er von 1928 bis 1930 an der Fakultät für Grafik des WChUTEIN bei Lew Bruni und Moor und 1931 am Moskauer Polygrafischen Institut. Er ist Mitglied der AChRR.

Ab 1928 arbeitet er als Plakatkünstler für verschiedene Moskauer Verlage, unter anderem für Gosisdat, Isogis und Iskusstwo. Seit 1933 ist er stän-

newspapers *Bezbozhnik u stanka* (from 1924–31), *Krasnaia niva* (in 1927), *Prozhektor* (in 1926–27), and *Daësh* (in 1929). Following a trip to the mining region of Donbass, he paints the murals *In Front of the Entrance to the Shaft* (1925) and *During the Construction of New Workshops* (1926). The panels *The Defense of Petrograd* (cat. pp. 206–207) and *Textile Workers* follow in 1927. In 1925 he is one of the cofounders of OSt and participates in its exhibitions, and in 1928 he joins the artists' association October. In 1931–32 he is a member of RAPKh. Together with an artists' collective he works on the mural *Civil Aviation* (1932) for the canteen in Fili. At the Paris World's Fair in 1937 he receives a gold medal for his mural *Stakhanov Workers*. He paints the murals *Cross-Country Run* and *Sports Parade* (1938) for the House of the Red Army in Minsk; the ceiling paintings *Cross-Country Run in Summer* (1937), for the building of the Central Theater of the Red Army, and *March of the Buryat Skiers* (1939), for the Far East Pavilion at the *All-Union Agricultural Exhibition;* and, for the same exhibition, the frescoes *Fight at the Edge of the Field* and *Peasant Uprising of 1905* (1939). In 1938 he designs mosaics for the Moscow subway stations Maiakovskaia and Novokusnetskaia. Sketches and landscapes of Moscow during wartime follow in 1941: the paintings *At the Moscow City Limit: November 1941, The Defense of Sevastopol* (1942), and *The Downed Ace* (1944). A year later Deineka is posted to the front, and in 1945 he is in Berlin, where he produces drawings and watercolors. After the war Deineka executes panel paintings and the mural *Dedication of the Kolkhoz Hydroelectric Power Plant* (1954) for the main pavilion of the *All-Union Agricultural Exhibition; Peaceful Construction Sites* and *For Peace throughout the World* for the Soviet Pavilion at the World's Fair in Brussels in 1958; a frieze with portraits of important scientists (1951–52) for Moscow

diger Mitarbeiter der Zeitungen *Krasnaja Swesda, Prawda, Iswestija, Komsomolskaja Prawda, Literaturnaja gazeta* sowie der Zeitschriften *Proschektor, Ogonjok*.

Anfang der dreißiger Jahre tritt er zusammen mit Wiktor Deni auf dem Gebiet des politischen Plakats hervor und arbeitet während des Zweiten Weltkriegs und in der Nachkriegszeit intensiv in dieser Richtung. Er verfasst eine Reihe von Artikeln zu Fragen der bildenden Kunst sowie Memoiren.

Dolgorukow erhält eine Reihe von Auszeichnungen, so das Diplom 1. Grades auf der *Internationalen Plakatausstellung* in Wien (1948), den Ehrentitel Verdienter Kunstschaffender der RSFSR (1963) und die Goldmedaille des Sowjetischen Friedensfonds auf der internationalen Ausstellung *Satire im Kampf für den Frieden* in Moskau (1969).

S. A.

Alexej Duschkin
(1904 Alexandrowka – 1977 Moskau)

Architekt. Studiert an der Fakultät für Architektur des Polytechnischen Instituts Charkow. Nach dem Abschluss des Studiums 1930 erstellt er Generalpläne für die Entwicklung der Städte Gorlowka und Kramatorsk. Die Teilnahme am internationalen Wettbewerb zum Palast der Sowjets 1933 beschert ihm seinen ersten großen Erfolg: Zusammen mit Dodiza erhält er den 1. Preis. Während seiner Arbeit in dem von Fomin geleiteten Architekturbüro des Moskauer Stadtsowjets ist er an der Ausarbeitung von Projekten für Wohnhäuser und Schulen beteiligt und nimmt an den Wettbewerben für die Projekte »Palast des Rundfunks« (1933) und »Akademisches Kinotheater« (1936, zusammen mit Beljawskij) teil. Duschkin ist der Begründer der sowjetischen »unterirdischen Urbanistik«. Zusammen mit anderen Architekten baut er 1935 die Moskauer Metrostation Kropot-

University; and a frieze with coats of arms for the foyer of the Palace of Congress in the Kremlin (1960–61). From 1947 he is a full member of the Academy of Fine Arts of the USSR; from 1961 to 1966 he is vice president of the Academy. From 1957 he teaches at the MArkhI. Deineka wins numerous awards, including the Lenin Prize (1964), for mosaics executed between 1959 and 1963, and the title Distinguished Artist of the RSFSR (1945), People's Artist of the USSR (1963), and Hero of Socialist Labor (1969). In 1970 a gallery in Kursk is named after him.

FB

Viktor Deni (born Denisov)
(1893 Moscow – 1946 Moscow)

Graphic artist. Receives no special artistic education. From 1913 to 1917 lives in Saint Petersburg/Petrograd and from 1920 in Moscow. From 1906 is a member of the artists' groups Fellowship of Independent Artists and Salon of Humorists and participates in their exhibitions. From 1910 to 1912 he works frequently for Moscow and Saint Petersburg journals, including *Budilnik, Solntse Rossii, Satirikon, Stolitsa i usadba, Ogonëk,* and *Bich,* as well as the newspaper *Golos Moskvy.*

After the October Revolution, Viktor Deni becomes one of the leading masters of the Soviet political poster. He designs posters that become classics of political satire: *The Entente* (1919), *Either We Destroy Capitalism or Capitalism Destroys Us* (1919), *The Entente behind the Mask of Peace* (1920). From 1920 he is active in ROSTA Windows and draws caricatures for the newspapers *Pravda* and *Izvestiia;* for the satirical journals *Krokodil, Krasnyi perets,* and *Prozhektor;* and for the journal *Sovetskii ekran.*

In 1921 Deni joins the staff of *Pravda.* He publishes caricatures of Soviet diplomats and personalities from Soviet cultural life (Chicherin, Lunacharskii,

kinskaja – ursprünglich Palast der Sowjets –, bei der die Beleuchtung als Mittel zur räumlichen Gestaltung und als zentrales kompositorisches Element eingesetzt wird. Weitere von ihm erbaute Metrostationen sind Ploschtschad Rewoljuzij (1937), Majakowskaja (1938) und Awtosawodskaja (1940–1943).

In den Nachkriegsjahren ist Duschkin am Wiederaufbau und der Umgestaltung zahlreicher Bahnhöfe beteiligt, so zum Beispiel in Simferopol (1957), Dnjepropetrowsk (1950) und Sotschij (1952). In Moskau baut er 1951 zusammen mit Mesenzew das Hochhaus am Roten Tor (Kat. S. 240) und 1955 zusammen mit Akwilew, Wdowin und Potrubatsch das Kaufhaus Kinderwelt am Lubjanskaja Platz.

Von den dreißigern bis in die sechziger Jahre hinein bekleidet Duschkin leitende Ämter in den Planungsbüros für die Projektierung und den Bau der Metro und anderer Verkehrsbauwerke. Mehr als 25 Jahre lang lehrt er am MARChI, ab 1966 hat er eine Professur inne. Großen Raum nimmt in seinem Schaffen die Zusammenarbeit mit Bildhauern bei der Realisierung von Denkmälern ein, Beispiele dafür sind die Lenindenkmäler und das Denkmal für die Gefallenen des Großen Vaterländischen Krieges (Kat. S. 243).

Duschkins Verdienste auf dem Gebiet der Architektur und des Bauwesens werden durch die Verleihung von staatlichen Auszeichnungen gewürdigt. Er erhält zweimal den Orden Rotes Arbeitsbanner (1938 und 1953) und den Leninorden (1943), er ist mehrmaliger Stalinpreisträger (1941, 1946 und 1949) und wird mit dem Grekow-Preis ausgezeichnet. Man verleiht ihm den Ehrentitel Verdienter Kunstschaffender der Mordwinischen und der Burjätischen ASSR. Ab 1950 ist er korrespondierendes Mitglied der Architekturakademie.

D. T.

Iaroslavskii, Bednyi, Andreev, Boborikin, Bunin) as well as political caricatures. In the late 1920s and early 1930s executes portraits of important party functionaries and drawings of old Bolsheviks and heroes of labor. He works on portraits of Lenin alongside heroic-dramatic posters that are dedicated to foreign revolutionaries and the families of political prisoners or directed against the Catholic Church, fascism, and "the enemy within." His final creative phase is dominated by the theme of World War II. In 1932 he is awarded the title Distinguished Artist of the RSFSR.

Deni's drawings and caricatures have been published in illustrated volumes. He is the author of several essays on the political poster, which were published in the newspapers Pravda and Sovetskaia kultura.

SA

Vladimir Dobrovolskii
(1910 Usole – 1991 Moscow)

Graphic artist. Receives no special artistic education. From the 1950s to the 1970s he draws political and genre caricatures for, among others, the newspapers *Pravda, Komsomolskaia pravda, Krasnaia zvezda, Izvestiia,* and *Sovetskaia Rossiia.* They include works such as *Anyone Who Doesn't Drink Is Lazy* (1958), *Just Look at That! These Smart Alecs Want to Lure Away Our Experts* (1958). Together with Abramov, he assembles exhibition albums with drawings, caricatures, and captions in verse by Mikhalkov: *Fighters, Always Be Prepared!* (1964) and *The Story Cannot Be Reversed* (1970). He designs political posters and works for publishing houses in Irkutsk and Perm as well as Molodaia gvardiia and Pravda, among others. In addition, he illustrates and designs books. In 1974 he is awarded the title Distinguished Artist of the RSFSR. SA

Iwan Fomin

(1872 Orjol – 1936 Moskau)

Architekt, Theoretiker, Grafiker und Pädagoge. Gehört zu den »alten Meistern« in der Architektur, die in einem »Großen Stil« bauen. Er studiert von 1894 bis 1909 Architektur bei Leonti Benois und Grafik bei Mate an der Akademie der Bildenden Künste in St. Petersburg. Für seine glänzende Diplomarbeit erhält er Mittel für eine ausgedehnte Auslandsreise und besucht Griechenland, Italien und Ägypten.

Von 1910 bis 1916 werden in St. Petersburg nach Fomins Entwürfen bedeutende Gebäude im neoklassizistischen Stil errichtet, so etwa das Palais Polowzew auf der Kamenny-Insel und das Palais Abamelek-Lasarew am Moika-Kai. Ab 1915 ist er Mitglied der Architekturakademie.

Fomin nimmt an allen wichtigen Wettbewerben teil und macht unter anderem Entwürfe für das Ensemble Neu-Petersburg auf der Golodaij-Insel und für den Kurort Laspij auf der Krim.

Während seiner Mitgliedschaft in der Künstlergruppe Welt der Kunst widmet er sich vornehmlich editorischen und wissenschaftlichen Tätigkeiten. Er verfasst die Artikel über klassische Architektur in der ersten systematischen, von Grabar herausgegebenen *Geschichte der Russischen Kunst.*

Nach der Oktoberrevolution beteiligt er sich an Wettbewerben für öffentliche Gebäude und ist als Pädagoge tätig. Als Fomins architektonisches Credo und das seiner Epoche gilt »Einheit, Kraft, Einfachheit, Standard, Kontrast und Neuheit«, wie er es 1929 formuliert. Diesen Stil, der die Säulenordnungen an den Fassaden beibehält und zugleich entschieden vereinfacht, bezeichnet er als »proletarische Klassik« oder »roten dorischen Stil«. Beispiele hierfür sind das neue Gebäude des Moskauer Stadtsowjets, das Gebäude des Volkskommissariats für Verkehrswesen am Roten Tor (Krasnye worota) und das Dyna-

Nikolai Dolgorukov

(1902 Yekaterinburg – 1980 Moscow)

Graphic artist and journalist. Studies in the department of architecture of the Mining Institute in Yekaterinburg. From 1922 to 1924 he serves in the Red Army and from 1925 to 1927 is active as stage designer at the State Opera House in Yekaterinburg. Moves to Moscow and studies from 1928 to 1930 in the department of graphic arts of the VKhuTeIn under Lev Bruni and Moor and in 1931 at the Moscow Polygraphic Institute. He is a member of the AKhRR.

From 1928 he works as a poster artist for various Moscow publishing houses, including Gosizdat, Izogiz, and Iskusstvo. From 1933 is a regular contribution to the newspapers *Krasnaia zvezda, Pravda, Izvestiia, Komsomolskaia pravda, Literaturnaia gazeta,* and the journals *Prozhektor* and *Ogonëk.*

In the early 1930s he works on political posters, together with Viktor Deni, and during World War II and after the war he is very active in this direction. He writes a memoir as well as a series of articles on questions relating to the fine arts.

Dolgorukov wins a series of awards, including a Certificate of the First Rank in the *International Poster Exhibition* in Vienna (1948), the title Distinguished Artist of the RSFSR (1963), and the gold medal of the Soviet Peace Fund at the international exhibition *Satire in the Struggle for Peace* in Moscow (1969).

SA

Aleksei Dushkin

(1904 Aleksandrovka – 1977 Moscow)

Architect. Studies in the department of architecture of the Polytechnical Institute of Kharkov. After completing his studies in 1930 he prepares the general plans for the development of the towns Gorlovka

mo-Haus. Von 1933 bis 1936 übernimmt Fomin die Leitung des 3. Architektur- und Planungsbüros des Moskauer Stadtsowjets. Dort entwickelt er zusammen mit seinen Schülern etliche Großprojekte für Moskau, Kiew, Aschchabad und andere sowjetische Städte.

Mit seinen letzten Werken, den Moskauer Metrostationen Krasnye worota (1934/35) und Swerdlow-Platz (1936–1938, heute Teatralnaja pl., Kat. S. 245) sind typische Beispiele der sowjetischen Baukunst der dreißiger Jahre entstanden.

<div align="right">O. S.</div>

Wladimir Gelfreich
(1885 St. Petersburg – 1967 Moskau)

Architekt. Absolviert 1914 die Klasse von Leonti Benois an der die Akademie der Bildenden Künste in St. Petersburg mit Auszeichnung und arbeitet zunächst im Büro des anerkannten Doyens der russischen Architektur Wladimir Schtschuko. Dies ist der Anfang einer bemerkenswerten Zusammenarbeit, die mehr als zwanzig Jahre, bis 1939, andauert. Die Liste der in den zwanziger und dreißiger Jahren gemeinsam ausgeführten Arbeiten ist lang. Zu den Wettbewerbsentwürfen zählen das Haus der Industrie in Charkow (1925), das Staatliche Theater musikalischer Massenaufführungen in Charkow (1930), das Haus der Industrie in Swerdlowsk (1931), die Schule des Zentralen Allunions-Exekutivkomitees im Kreml (1932), die Frunse-Militärakademie in Moskau (1932), der Palast der Sowjets (1933), das Volkskommissariat für Schwerindustrie in Moskau (1935) und der sowjetische Pavillon auf der Weltausstellung in Paris (1937). Stehen die ersten Arbeiten noch ganz im Zeichen des Konstruktivismus, so gehen die Baumeister ab Mitte der dreißiger Jahre dazu über, Elemente der klassischen Tradition in modernisierter, monumental-expressiver Form anzuwenden, wie dies erstmals beim Gebäude der Leninbibliothek (1928–

and Kramatorsk. Participation in the international competition for the Palace of Soviets in 1933 brings him his first great success: together with Doditsa he wins the first prize. While working in the Moscow City Soviet's architectural office, which is directed by Fomin, he takes part in developing projects for residential buildings and schools and participates in the competitions for the projects Palace of Radio (1933) and Academic Cinema (1936, with Belyavski). Dushkin is the founder of Soviet "subterranean urbanism." Together with other architects he builds the Moscow subway station Kropotkinskaia—originally the Palace of Soviets—in which lighting is employed as a means of spatial design and as the central compositional element. Other subway stations designed by him include Ploshtshad Revolyuzii (1937), Maiakovskaia (1938), and Avtosavoskaia (1940–43).

In the postwar years Dushkin takes part in the reconstruction and redesign of numerous train stations, such as those in Simferopol (1957), Dnepropetrovsk (1950), and Sochi (1952). In Moscow in 1951, together with Mezentsev, he builds the high-rise at the Red Gate (cat. p. 240) and in 1955, together with Akvilev, Vdovin, and Potrubach, the Children's World department store on Lubyanskaia Square.

From the 1930s to the 1960s Dushkin holds prominent positions in the agencies for the planning and construction of the subway and other transportation construction projects. For more than twenty-five years he teaches at MArkhI, from 1966 as professor. Collaboration with sculptors in the creation of monuments occupies a prominent place in his work; examples include his monuments to Lenin and the Monument to the Fallen Soldiers of the Great War of the Fatherland (cat. p. 243).

Dushkin's service in the realm of architecture and construction are acknowledged in the awarding of state prizes. He wins the Order of the Red Banner of Labor twice (1938 and 1953), the Order of Lenin

1940) deutlich zum Ausdruck kommt. Das Gebäude verändert das gewohnte Bild Moskaus nachhaltig und wird zum Vorboten der kommenden Erneuerung und Umgestaltung des Zentrums im Zusammenhang mit der Errichtung des Palasts der Sowjets, an dessen Projektierung Gelfreich beteiligt ist.

Nach Schtschukos Tod und nach dem Zweiten Weltkrieg verlagert sich Gelfreichs Haupttätigkeit auf Projekte zum Wiederaufbau der zerstörten Städte Rschew, Stalingrad, Kiew und Orel sowie auf die Verwirklichung der Pläne zur Erneuerung und Umgestaltung Moskaus.

Als künstlerische Erfolge gelten die Moskauer Metrostationen Elektrosawodskaja und Nowokusnezkaja (1944) die sich durch die Synthese von Architektur und Plastik (Bildhauer Motowilow) auszeichnen. Zu Gelfreichs markantesten Arbeiten zählt das Hochhaus des Außenministeriums der UdSSR am Smolensker Platz in Moskau (1947–1951; zusammen mit Minkus), dessen Komposition und Formen an das Palast-der-Sowjets-Projekt erinnern.

In den folgenden Jahren beschäftigt sich Gelfreich mit der Neugestaltung der unmittelbaren Umgebung des Gebäudes am Smolensker Platz und der von Westen zu ihm führenden Einfallstraßen. Er leitet ein Planungsbüro für die Umgestaltung des Bezirks Smolensker und Kiewer Platz, des Kutusow-Prospekts und des Platzes des Sieges. Unter seiner Leitung wird eine repräsentative Paradezufahrt von der Fernverkehrsstraße Minsk – Moskau über den Kutusow-Prospekt zum Stadtzentrum der Hauptstadt geschaffen.

In den sechziger Jahren leitet Gelfreich die Bebauung der ausgedehnten Freiflächen, die an die nach Westen führenden Hauptverkehrsstraßen angrenzen. Hier entstehen in Massenbauweise die Wohnsiedlungen Kunzewo, Dawydkowo und Krylatskoje. Nach Gelfreichs Entwurf wird der bekannte Krankenhauskomplex an der Rubljow-Chaussee erbaut (heute Zentrales Klinisches Krankenhaus/ZKB).

(1943), the Stalin Prize three times (1941, 1946, and 1949), and the Grekov Prize. He is awarded the title Distinguished Artist of the Mordovian and Buryat ASSR. From 1950 he is a corresponding member of the Academy of Architecture.

DT

Ivan Fomin
(1872 Oryol – 1936 Moscow)

Architect, theorist, graphic artist, and teacher. Belongs to the "old masters" in architecture who build in the "grand style." He studies architecture from 1894 until 1909 under Leonti Benois and graphic arts under Mate at the Academy of Fine Arts in Saint Petersburg. For his outstanding dissertation he receives funds for extensive foreign travel and visits Greece, Italy, and Egypt.

From 1910 until 1916 significant buildings in the neoclassical style are constructed in Saint Petersburg after Fomin's designs, such as the Palais Polovtsev on Kamenny Island and the Palais Abamelek-Lasarev on Moika Quay. From 1915 he is a member of the Academy of Architecture.

Fomin takes part in all the important competitions and prepares designs for, among other structures, the Ensemble New Petersburg on Golodai Island and the spa Laspi in the Crimea.

During his membership of the artists' association World of Art he dedicates himself primarily to editorial and academic activities. He writes the articles on classical architecture for the first systematic history of Russian art, *The History of Russian Art* edited by Grabar.

After the October Revolution, he participates in competitions for public buildings and works as a teacher. Fomin's architectural credo and that of his age is "unity, strength, simplicity, standards, contrast, and innovation," as he formulates it in 1929.

Gelfreich genießt auch als Lehrer einen hervorragenden Ruf. Ab 1918 unterrichtet er an der Akademie der Bildenden Künste in Petrograd/Leningrad, und in den Nachkriegsjahren ist er Professor an der Stroganow'schen Kunstgewerbeschule und am MARChI. Als erstem Architekten wird ihm der Ehrentitel Held der Sozialistischen Arbeit verliehen. 1946 und 1947 erhält er den Stalinpreis, er wird zweimal mit dem Leninorden sowie mit fünf weiteren Orden und Medaillen ausgezeichnet.

O.S.

Alexander Gerassimow
(1881 Koslow – 1963 Moskau)

Maler. Ist einer der wichtigsten Funktionäre der sowjetischen Kunst. Er studiert von 1903 bis 1910 an der MUSchWS in der Abteilung für Malerei, später in der Abteilung für Architektur. 1915 wird er zum Militärdienst eingezogen.

Nach der Revolution lebt er wieder in Koslow, gründet die Kommune der Koslower Künstler, nimmt an Ausstellungen teil und arbeitet als Ausstatter am Theater. 1925 kommt er nach Moskau, schließt sich der AChRR an und wird fast auf Anhieb einer der Sprecher der Assoziation. 1927 zeigt er auf der Ausstellung der AChRR sein erstes Porträt des Volkskommissars für Krieg und Marine, Marschall Kliment Woroschilow. Fortan widmet sich seine Malerei Woroschilow und der Roten Armee, wenngleich von 1931 bis 1934 auch einige Leninbildnisse entstehen, die aber weniger Erfolg haben. 1932 wird er Vorsitzender des Organisationskomitees des Sowjetischen Künstlerverbandes und (mit Unterbrechung bis 1952) erster Vorsitzender des MOSSCh. Er ist Jurymitglied für die Ausstellungen *15 Jahre Künstler der RSFSR, 15 Jahre Rote Arbeiter- und Bauernarmee* und *Industrie des Sozialismus.* 1934 gehört er zu den Mitbegründern des Grekow-Ateliers für Kriegsmalerei.

He describes this style, which at once retains and decisively simplifies the orders of columns on the facades, alternately as "proletarian classicism" and the "red Doric style." Examples of this are the new building of the Moscow City Soviet, the building of the People's Commissariat for Transportation at the Red Gate (Krasnye vorota) and the Dynamo House. From 1933 until 1936 Fomin heads the Third Architecture and Planning Bureau of the Moscow City Soviet. There he develops, together with his students, several large projects for Moscow, Kiev, Ashkhabad, and other Soviet cities.

His last works, the Moscow subway stations Krasnye Vorota (1934–35) and Sverdlov Square (1936–38, now Teatralnaia Square, cat. p. 245), are typical examples of the Soviet architecture of the 1930s.

OS

Vladimir Gelfreikh
(1885 St. Petersburg – 1967 Moscow)

Architect. Graduates with honors in 1914 from Leonti Benoi's class at the Academy of Fine Arts in St. Petersburg and works first in the office of the acknowledged doyen of Russia architecture, Vladimir Shchuko. This is the beginning of a remarkable collaboration that lasts more than twenty years, until 1939. The list of works they accomplished during the 1920s and 1930s is long. Their competition designs include the House of Industry in Kharkov (1925), the State Theater of Musical Mass Performances in Kharkov, the House of Industry in Sverdlovsk (1931), the School of the Central All-Union Executive Committee in the Kremlin (1932), the Frunze Military Academy in Moscow (1932), the Palace of Soviets (1933), the People's Commissariat for Heavy Industry in Moscow (1935), and the Soviet Pavilion at the World's Fair in Paris (1937). Whereas their early works are very much in the style of constructivism,

1933 zeigt er auf der Ausstellung *15 Jahre Rote Arbeiter- und Bauernarmee* das Bild *Stalins Rede auf dem XVI. Parteikongress,* das ihm unter den Malern der Stalinzeit einen Platz in den vordersten Rängen einbringt. Für das Bild *Stalin und Woroschilow im Kreml* (1938) wird er mit dem Stalinpreis des Jahres 1941 ausgezeichnet. Weitere Stalinpreise erhält er 1943 für das kolossale Gemälde *Hymne an den Oktober. Feierliche Sitzung am 6. November 1942* (1942), 1946 für das *Gruppenbildnis der ältesten Künstler* (1944) und 1949 für seine Porträts aus dem Jahr 1948. 1943 wird er mit dem Ehrentitel Volkskünstler der UdSSR ausgezeichnet. Ab 1947 ist er Ordentliches Mitglied und Präsident der neu gegründeten Akademie der Bildenden Künste der UdSSR und von 1949 bis 1960 Leiter der Werkstatt für Tafelmalerei der Akademie der Bildenden Künste. Von 1947 bis 1958 ist Gerassimow Abgeordneter im Obersten Sowjet der RSFSR. In den Nachkriegsjahren leitet er die ideologische Kampagne zur »Ausmerzung des Formalismus«. Seine Artikel und Reden auf den Sitzungen und Vollversammlungen verschiedendster Gremien erscheinen 1952 in dem Sammelband *Für den Sozialistischen Realismus.* Gerassimow ist seit 1950 Mitglied der KPdSU. Nach Stalins Tod verliert er sämtliche Führungspositionen, nimmt jedoch auch danach noch an Ausstellungen teil und tritt weiterhin öffentlich auf. Anlässlich des 50. Jahrestages seines künstlerischen Wirkens findet 1963 in der Akademie der Bildenden Künste eine Werkschau statt.

F. B.

Wiktor Goworkow
(1906 Wladiwostok – 1974 Moskau)

Grafiker. Studiert von 1923 bis 1925 im Kunstatelier des Klubs der Sowjetarbeiter in Wladiwostok und von 1926 bis 1930 an den Moskauer WChUTEMAS/

from the mid-1930s these architects begin to use elements of the classical tradition in modernized, monumental and expressive forms, as clearly expressed, for example, in the Lenin Library (1928–40). The building lastingly transforms Moscow's skyline, and it is a herald of the coming renovation and redesign of the city center, together with the construction of the Palace of Soviets, in whose planning Gelfreikh also takes part.

Following Shchuko's death in 1939 and World War II, Gelfreikh's main activity shifts to projects for the reconstruction of the devastated cites of Rshev, Stalingrad, Kiev, and Orel as well as implementing the plans for the renovation and redesign of Moscow.

The Moscow subway stations Elektrozavodsk and Novokuznetskaia (1944) are generally numbered among his artistic successes, with their synthesis of architecture and sculpture (by the sculptor Motovilov). One of Gelfreikh's most striking works is the high-rise of the Foreign Ministry of the USSR, on Smolensk Square in Moscow (1947–51, with Minkus); its composition and forms recall the project for the Palace of Soviets.

In following years Gelfreikh is increasingly occupied with the redesign of the immediate vicinity of the building on Smolensk Square and of the streets feeding into it from the west. He directs a planning office for the redesign of the Smolensk District and Kiev Square, of Kutuzov Prospect, and of Victory Square. Under his direction a grand approach is created from the Minsk – Moscow Highway along Kutuzov Prospect into the center of the capital.

In the 1960s Gelfreikh directs the construction of extended open spaces along the main traffic arteries toward the west, where the massive structures of the residential complexes Kuntsevo, Davydkovo, and Krylatskoe are found. The famous hospital complex on Rubliow Boulevard (today's Central Clinical Hospital) is built according to Gelfreikh's design.

WChUTEIN in der Abteilung für Monumentalkunst der Fakultät für Malerei bei Sergej Gerassimow, Moor und Wladimir Faworskij. Als Diplomarbeit fertigt er eine Skizze für ein Wandbild zur Gestaltung des Roten Platzes zum Maifeiertag 1930 an. Ab 1926 ist er Mitglied der AChRR.

Seine künstlerische Laufbahn beginnt mit Arbeiten für Zeitschriften und Gestaltungen von Revolutionsfeierlichkeiten und Ausstellungen. Anfang der zwanziger Jahre arbeitet er für die Zeitungen *Krasnyj molodnjak* und *Krasnoje snamja* in Wladiwostok. Ab Ende der zwanziger Jahre ist er als Buchgestalter tätig und tritt ab Anfang der dreißiger Jahre als Plakatkünstler hervor.

Als Offizier der Reserve wird er einberufen und ist bis zum Ende des Zweiten Weltkriegs im Einsatz. Nach dem Krieg arbeitet er für die Moskauer Kunst- und Produktionsvereinigung Agitplakat. Er gestaltet Plakate wie *Stoßarbeit ist Ehrensache* (1934), *Ruhmreich ist unser Land durch seine Recken* (1941), *Die Feldarbeit wartet nicht* (1954) und *Die Partei spricht mit dem Volk die Sprache der Wahrheit* (1967). Er gilt als Meister des satirischen Plakats. 1971 wird ihm der Ehrentitel Verdienter Künstler der RSFSR verliehen.

<div align="right">S. A.</div>

Ilja (Elisch) Grinman
(1875 Rostow am Don – 1944 Frankreich)

Maler. Besucht von 1893 bis 1897 die Zeichenschule in Odessa und studiert ab 1897 an der Akademie der Bildenden Künste in St. Petersburg bei Kowalewskij und Ilja Repin. Anschließend arbeitet er in St. Petersburg und beteiligt sich unter anderem an den Ausstellungen der Akademie der Bildenden Künste (1903/04), an den Frühjahrsausstellungen in den Sälen der Akademie der Bildenden Künste (1906, 1914–1916, 1918), an der 3. und 5. Ausstellung der

Gelfreikh also enjoys an outstanding reputation as a teacher. From 1918 he teaches at the Academy of Fine Arts in Petrograd/Leningrad, and in the postwar years he is professor at the Stroganov School of Arts and Crafts and at MArkhI. He is the first architect to be awarded the title Hero of Socialist Labor. In 1946 and 1947 he wins the Stalin Prize; he is decorated with the Order of Lenin twice and with five other orders and medals.

<div align="right">OS</div>

Aleksander Gerasimov
(1881 Koslov – 1963 Moscow)

Painter. One of the most important functionaries of Soviet art. Studies at the MUZhVS from 1903 until 1910 in the department of painting, later in the department of architecture. In 1915 he is drafted into military service.

After the revolution he returns to Koslov, founds the Commune of Koslov Artists, takes part in exhibitions, and works as a set designer in the theater. In 1925 he comes to Moscow, joins the AKhRR and almost immediately becomes one of the spokesmen of the association. In 1927 he shows his first portrait of the People's Commissar for Military and Navy Affairs, Marshal Kliment Voroshilov, at the exhibition of the AKhRR. From this point on his painting dedicates itself to Marshal Voroshilov and the Red Army—notwithstanding a few relatively unsuccessful Lenin portraits from the years 1931 through 1934. In 1932 he becomes chairman of the Organizing Committee of the Union of Artists and (until 1952, with interruptions) first chairman of the MOSSKh. He is a member of the jury for the exhibitions *Fifteen Years of Artists of the RSFSR, Fifteen Years of the Workers' and Peasants' Red Army,* and *Socialist Industry.* In 1934 he belongs to the founding members of the Grekov Studio for War Painting. In 1933, at the

Künstlerselbstverwaltung (1921/22) und an der Gemäldeausstellung der Petrograder Künstler aller Richtungen (1923). Von 1916 bis 1918 ist er Mitglied der künstlerischen Sektion der Jüdischen Gesellschaft zur Förderung der Künste in Petrograd. Zu den bekanntesten Arbeiten des Künstlers zählen *M. Gorki nach der Haft, L. Andrejew und M. Gorki* (1905), *M. Gorki während der Lesung seines Stücks »Kinder der Sonne«* (1905), *F. I. Schaljapin in der Rolle des Mephistopheles* (1906), *L. N. Tolstoj* (1908), *Graf I. I. Tolstoj* (1913), Bildnis *A. A. Pleschtschejewa* (1913), *I. E. Repin* (1914), *Der Bildhauer N. L. Aronson* (1915), *Bildnis eines Mädchens* (1916), *Bildnis D. Bednys* (1920) und *W. I. Lenin* von 1923 (Kat. S. 168). Ende 1920 zeichnet er Lenin in dessen Arbeitszimmer im Kreml, und während einer Sitzung im Bolschoi-Theater entsteht eine Pastellzeichnung von Lenin auf grauem Papier (1921); während der Sitzungen des Komintern-Kongresses 1921 fertigt Grinman einige flüchtige Skizzen an. Die Arbeiten des Künstlers werden in den Zeitschriften *Solnze Rossij* (1912–1916); *Petrograd* (1923) und *Krasnaja panorama* (1927–1929) reproduziert. Er verfasst Erinnerungen an Leo Tolstoj, Maxim Gorki und Ilja Repin. 1927 emigriert er und lässt sich in Paris nieder. Am 12. April 1944 wird er von den deutschen Besatzern festgenommen und stirbt in Haft.

<div style="text-align:right">O. K.</div>

Jelisaweta Ignatowitsch
(1903 Lugansk – 1983 Moskau)

Fotografin und Kamerafrau. Beginnt 1928 unter dem Einfluss ihres Mannes, des bekannten sowjetischen Fotografen Boris Ignatowitsch, zu fotografieren und gehört in den dreißiger Jahren zur Brigade Ignatowitsch. 1930 tritt sie zusammen mit ihrem Mann der Künstlervereinigung Oktober bei. Sie ist Mitarbeiterin bei verschiedenen Zeitschriften, Zeitungen

exhibition *Fifteen Years of the Workers' and Peasants' Red Army,* he shows the Stalin portrait *Speech at the Sixteenth Party Congress,* which earns him a place in the foremost ranks of painters of the Stalin era. For the painting *Stalin and Voroshilov in the Kremlin* (1938) he is awarded the Stalin Prize for 1941. He receives further Stalin Prizes in 1943 for the colossal painting *Hymn to October: Ceremonial Meeting of 6 November 1942* (1942), in 1946 for the *Group Portrait of the Oldest Artists* (1944), and in 1949 for his portraits from 1948. In 1943 he is awarded the title People's Artist of the USSR. From 1947 he is named full member and president of the newly founded Academy of Fine Arts of the USSR and is from 1949 until 1960 head of the workshop for panel painting at the Academy of Fine Arts. From 1947 until 1958 Gerasimov is a member of the Supreme Soviet of the RSFSR. In the postwar years he leads the ideological campaign for the "Eradication of Formalism." His articles and speeches at the sessions and general meetings of the most varied bodies appear in 1952 in the collection *For Socialist Realism.* Gerasimov is a member of the Communist Party of the Soviet Union from 1950. After Stalin's death he loses his collected leadership positions but still takes part in exhibitions and appears in public. On the occasion of the fiftieth anniversary of his artistic labors, there is a show of his works in 1963 at the Academy of Fine Arts.

<div style="text-align:right">FB</div>

Viktor Govorkov
(1906 Vladivostok – 1974 Moscow)

Graphic artist. Studies from 1923 to 1925 in the art studio of the Club of Soviet Workers in Vladivostok and from 1926 to 1930 at the Moscow VKhuTeMas/VKhuTeIn, in the division for monumental art of the department of painting, under Sergei

und Verlagen wie Ogonjok, Smena, Wetschernaja Moskwa und Isogis. Anfang der dreißiger Jahre arbeitet sie als Kamerafrau für die Wochenschau und als Fotografin auf der *Allunions-Landwirtschafts-ausstellung*. 1938 entwickelt sie zusammen mit ihrem zweiten Ehemann Kirill Dombrowskij eine neue Technik der Farbfotografie (Prinzip der Farbentei-lung in drei monochrome Negative). Ab 1947 macht sie farbige Pflanzenaufnahmen, unter anderem für Postkarten des Verlages Kolos.

<div align="right">A. L.</div>

Boris Iofan
(1891 Odessa – 1976 Moskau)

Architekt. Absolviert 1911 die Kunstfachschule in Odessa und übersiedelt nach St. Petersburg, wo er unter der Ägide seines älteren Bruders Dmitrij, eines Studenten an der Akademie der Bildenden Künste, erste praktische Erfahrungen im Bauwesen sammelt.

Von 1914 bis 1923 lebt er in Italien. Er studiert in Rom, absolviert die Hochschule für Bildende Künste und die der Universität angegliederte Ingenieurs-schule und ist als Architekt tätig.

Ab 1924 arbeitet er in der Sowjetunion als Spezi-alist für Wohnungsbau. Während der folgenden drei Jahre projektiert und realisiert er die Arbeitersied-lung am Elektrizitätswerk von Schterowka, den Häu-serkomplex in der Russakowstraße in Moskau, das Regierungssanatorium Barwicha und das (Wohn-) Haus des Zentralexekutivkomitees (ZIK) und des Rats der Volkskommissare (SNK) – das »Haus am Kai« – in der Serafimowitschstraße. In diesen Arbeiten stellt Iofan seine Meisterschaft in der architektonischen Komposition sowie seine profunde Kenntnis fort-schrittlicher Technologien und der Anforderungen der »neuen sozialistischen Lebensweise« unter Be-weis. Iofan nimmt 1931 am offenen Allunionswettbe-werb für das Projekt »Palast der Sowjets der UdSSR«

Gerasimov, Moor, and Vladimir Favorskii. For his thesis project he prepares sketches for a mural to decorate Red Square for May Day 1930. From 1926 he is a member of the AKhRR.

His artistic career begins with works for newspa-pers and designs for celebrations of the revolution and for exhibitions. In the early 1920s he works for the newspapers *Krasnyi molodnyak* and *Krasnoe znamia* in Vladivostok. From the late 1920s he is active as a book designer and from the early 1930s as a poster artist.

As an officer in the reserves he is called up and sees action through the end of World War II. After the war he works for the Moscow art and production association Agitplakat. He designs posters like *Shock Work Is a Matter of Honor* (1954), *Soldiers Are the Glory of Our Land* (1941), *Fieldwork Does Not Wait* (1954), and *The Party Speaks the Language of Truth along with the People* (1967). Considered the master of the satirical poster. In 1971 he is awarded the title Distinguished Artist of the RSFSR.

<div align="right">SA</div>

Ilia (Elish) Grinman
(1875 Rostov on the Don – 1944 France)

Painter. From 1893 to 1897 attends the School of Drawing in Odessa and from 1897 studies at the Academy of Fine Arts in Saint Petersburg, under Kovalevskii and Ilia Repin. Thereafter works in Saint Petersburg and takes part in, among others, the exhibitions at the Academy of Fine Arts (1903–4), at the spring exhibitions in the halls of the Academy of Fine Arts (1906, 1914–16, 1918), in the third and fifth exhibitions of the Artists' Self-Administration (1921–22), and in the *Paintings Exhibition of Petrograd Artists from All Movements* (1923). From 1916 to 1918 he is a member of the artists' section of the Jewish Society for the Encouragement of the Arts in

teil und durchläuft zielstrebig alle Etappen vom 1. Preis (1931) über die Annahme seines Entwurfs als Grundlage (1933) bis zur Billigung des endgültigen Projekts (1934) zusammen mit Schtschuko und Wladimir Gelfreich.

1937 sind sämtliche Fragen der äußeren Gestaltung des kolossalen 415 Meter hohen Bauwerkes – zugleich Lenindenkmal mit einer 100 Meter hohen Leninstatue auf der Spitze – gelöst und die technischen Zeichnungen ausgearbeitet. 25 Jahre seines Lebens widmet Iofan dem Projektbüro Palast der Sowjets. Die Arbeit an den sechs folgenden »verkleinerten« Varianten dauert bis 1956 an. In der letzten Variante beträgt die Höhe des Gebäudes 270 Meter. Zu diesem Zeitpunkt hat sich die Idee des Palasts der Sowjets bereits überlebt und wird nach Kritik in der Presse und Versuchen, einen neuen Wettbewerb auszuschreiben, 1961 endgültig verworfen.

Iofan wird Ende der dreißiger Jahre als Schöpfer der sowjetischen Pavillons auf den Weltausstellungen in Paris (1937) und New York (1939) weltbekannt. Für den Pariser Pavillon erhält der Architekt den Grand Prix. In einer Zeit, da sich die sowjetischen Architekten zielstrebig auf die Herausbildung des Sozialistischen Realismus als Architekturstil hin bewegen, bringt Iofan seinen Alternativvorschlag ein: eine hoch emotionalisierte, extrem expressive und dynamische Architektur.

In den vierziger Jahren gibt es im Schaffen des Baumeisters einen dramatischen Einbruch. Vor dem Hintergrund der belastenden und aussichtslosen Arbeit im Projektbüro des Palasts der Sowjets kommt es zu Misserfolgen bei den bereits vollständig ausgearbeiteten Entwürfen für die Erneuerung und Umgestaltung des Wachtangow-Theaters im Arbatviertel und des 32-stöckigen Hochhauses der Staatlichen Moskauer Universität auf den Leninbergen. Die Aufträge werden im letzten Moment an andere Architekten vergeben.

Petrograd. The artist's best-known works include *M. Gorky after His Arrest, L. Andreev and M. Gorky* (1905), *M. Gorky during the Reading of His Play "Children of the Sun"* (1905), *F. I. Shaliapin in the Role of Mephistopheles* (1906), *L. N. Tolstoy* (1908), *Count I. I. Tolstoy* (1913), *Portrait of A. A. Pleshcheeva* (1913), *I. E. Repin* (1914), *The Sculptor N. L. Aronson* (1915), *Portrait of a Girl* (1916), *Portrait of D. Bednys* (1920), and *V. I. Lenin* of 1923 (cat. p. 168). In late 1920 he draws Lenin in his study in the Kremlin and produces a pastel drawing of Lenin during a session in the Bolshoi Theater; during the sessions of the Comintern Congress in 1921 Grinman makes a few rapid sketches. The artist's work is reproduced in the journals *Solntse Rossii* (1912–16), *Petrograd* (1923), and *Krasnaia panorama* (1927–29). He writes recollections of Leo Tolstoy, Maxim Gorky, and Ilia Repin. In 1927 he emigrates and settles in Paris. On April 12, 1944, he is seized by the German occupying forces and dies in prison.

OK

Tatiana Iablonskaia
(born 1917 in Smolensk)

Painter. In 1935 begins studies at the Kiev Art Institute and has her first exhibition there in early 1941. The outbreak of the war, however, prevents completion of her thesis work *Return from the Hay Harvest* and a painting commissioned by the Moscow Artists' Cooperative, *Kolkhoz Wedding.* Iablonskaia is first evacuated to Saratov and later to a kolkhoz in that region. In 1944 she returns to Kiev and begins to teach at the Art Institute. She paints *The Enemy Draws Closer* (1944) and *Winter* (1945). In 1948 the Academy of Fine Arts awards Iablonskaia her first honor, for her painting *Before the Start* (1947). In 1949 she is awarded the Stalin Prize, First Class, for the painting *Bread* (cat. pp. 224–225), for

Nach 1962 findet Iofan ein neues Betätigungs-feld. Nach seinen Entwürfen wird der 16-stöckige Wohnblock an der Schtscherbakow Straße errichtet, und es beginnt der erste Bauabschnitt des Instituts für Körperkultur am Sirenewyj Boulevard in Moskau.

Iofan ist ab 1939 Mitglied der Architekturaka-demie. Ihm werden zahlreiche Auszeichnungen ver-liehen, unter anderem der Stalinpreis (1941) und der Leninorden. Er trägt die Ehrentitel Volksarchitekt der UdSSR sowie Ehrenbürger der Stadt New York und ist korrespondierendes Ehrenmitglied des Royal In-stitute of British Architects.

O.S.

Konstantin Iwanow
(1921 Petrograd – 2003 Moskau)

Grafiker und Journalist. Nimmt ab 1933 Unter-richt bei seinem Vater, dem Künstler Konstantin Iwanow, und im Lenin-Kunstatelier in Leningrad. Er gestaltet Plakate unterschiedlicher Gattungen, haupt-sächlich jedoch politische Plakate.

Während seines Einsatzes an der Front von 1941 bis 1945 entwirft er Plakate für die TASS-Fenster und Frontskizzen.

Ab 1946 ist er ständig als Plakatzeichner tätig. Zu seinen bekanntesten politischen Plakaten zählen *Einen brüderlichen Gruß allen Völkern, die für den Sieg der Demokratie und des Sozialismus kämpfen* (1949), *Frieden für die Welt* (1951) und *Ruhm der Heimat der Oktoberrevolution!* (1957).

Von den fünfziger bis in die siebziger Jahre hin-ein entwirft er auch satirische Plakate, einige davon zusammen mit Briskin.

Von 1956 bis 1991 ist er ständiger Mitarbeiter der Agitplakat-Werkstatt, von 1960 bis 1980 entwirft er Plakate für Sanproswet, Moskonzert, Sojusgoszirk und Reklamfilm. Iwanow nimmt 1949 erstmals an einer Ausstellung teil und ist später an zahlreichen

which she also receives a bronze medal at the World's Fair in Brussels in 1958. In parallel with *Bread* she works on the painting *In the Park* (1948–49). In 1951 she is member of the Supreme Soviet of the Ukrainian SSR.

After Stalin's death the dimensions of her paint-ings shrink; the themes become more quotidian; and the primary protagonists are her own children (*Morning,* cat. p. 220).

In the late 1950s Iablonskaia discovers an enthu-siasm for folklore and naive art and paints a cycle of paintings on Ukrainian themes. In the 1970s she works in a popular, metaphorical style (*Evening: Old Florence* of 1974).

In addition to the above-mentioned awards Iablonskaia was honored with a second Stalin Prize, the title Distinguished Artist of the Ukrainian SSR, and the Order of the Red Banner of Labor (all 1951) and the State Prize of the USSR (1979). In 1952 she becomes a corresponding member and then in 1975 a full member of the Academy of Fine Arts of the USSR.

FB

Vasilii Iakovlev
(1894 Moscow – 1953 Moscow)

Painter. In preparation for the entrance examina-tion to MUZhVS visits the studio of Vasilii Meshkov from 1913. In 1916 he graduates from the depart-ment of mathematics of Moscow University and in 1917 from technical college. Teaches at the SvoMas from 1918 and is its director from 1920 to 1922. From 1924 to 1927 he works in the Central Conser-vation Workshops and directs the conservation work-shop of the Museum of Fine Arts from 1927 to 1932. At the same time he paints still lifes for the *All-Russian Agricultural Exhibition* (1922–25). Joins the AKhRR in 1922, along with his brother Boris. In 1927 he is sent to Paris to improve his knowledge of

Einzel- und Gruppenausstellungen im In- und Ausland beteiligt. Er tritt als Verfasser zahlreicher Artikel über Plakatkunst hervor, die in der Zeitschrift *Twortschestwo* veröffentlicht werden. 1974 wird ihm der Ehrentitel Verdienter Künstler der RSFSR verliehen. Er ist Mitglied des Sowjetkünstlerverbandes und des Journalistenverbandes der UdSSR.

<div style="text-align: right">S. A.</div>

Tatjana Jablonskaja
(geb. 1917 in Smolensk)

Malerin. Beginnt ihre Ausbildung 1935 am Kiewer Kunstinstitut und hat dort Anfang 1941 ihre erste Ausstellung. Wegen des Kriegsausbruchs gelingt es ihr jedoch nicht, ihre Diplomarbeit *Rückkehr von der Heuernte* und das von der Moskauer Künstlergenossenschaft in Auftrag gegebene Gemälde *Kolchos-Hochzeit* zu vollenden. Jablonskaja wird zunächst nach Saratow evakuiert und später auf einen Kolchos im Gebiet Saratow. 1944 kehrt sie nach Kiew zurück und beginnt, am Kunstinstitut zu unterrichten. Es entstehen die Gemälde *Der Feind rückt näher* (1944) und *Winter* (1945). 1948 erhält Jablonskaja von der Akademie der Bildenden Künste der UdSSR für das Gemälde *Vor dem Start* (1947) ihre erste Auszeichnung. 1949 wird ihr für das Gemälde *Brot* (Kat. S. 224/225) der Stalinpreis 1. Klasse zuerkannt, und auf der Weltausstellung in Brüssel 1958 erhält sie dafür eine Bronzemedaille. Parallel zu *Brot* arbeitet die Künstlerin an dem Gemälde *Im Park* (1948/49). 1951 wird sie Abgeordnete im Obersten Sowjet der Ukrainischen SSR.

Nach Stalins Tod schrumpfen die Dimensionen ihrer Bilder, die Themen werden alltäglicher, und ihre Hauptfiguren sind jetzt ihre eigenen Kinder (*Morgen*, Kat. S. 220).

Ende der fünfziger Jahre entdeckt Jablonskaja ihre Begeisterung für Folklore und naive Kunst und

conservation work, but on his return he ceases to work on art conservation, painting and teaching instead. In 1928 he has a solo exhibition at the Museum of Fine Arts. He exhibits there a sketch on cardboard for the mural *Approval of the Palace of Councils Project*, the painting *Den of Iniquity*, and copies of Renaissance masterpieces. Iakovlev's major theme is excess, as seen in his paintings *The Feast of Dionysos* (1933–34), *Vegetable Harvest* (1935), *Meat* (1935), *Discussion of the Antinomies* (1935). He paints decorative murals for the *All-Union Agricultural Exhibition* and the Hotel Moskva; portraits of important figures for the railway and greats of the Soviet stage (1935); decorative murals with portraits of Russian composers for the Moscow Conservatory (1945) and with portraits of important Russians for the Moscow City Soviet building (1945). The painting *Gold Seekers Write a Letter to the Author of the Great Constitution*, executed for the exhibition *Socialist Industry*, is a great success. Iakovlev paints numerous portraits of Stalin, Lenin, Molotov, and Voroshilov. His Stalin portrait of 1944 is particular well known; six versions are produced for various ministries. After the war he paints equestrian portraits of marshals and war heroes, such as the *Portrait of Marshal of the Soviet Union Georgii Zhukov* (cat. p. 157). In 1942 he receives the Stalin Prize for his *Portrait of a Partisan* and *Portrait of V. N. Iakovlev, Hero of the Soviet Union*. In 1947 he becomes a full member of the newly refounded Academy of Fine Arts. In 1949 he receives the Stalin Prize again, for the painting *Kolkhoz Herd* (1948). He writes an autobiographical book and articles on conservation and travel sketches. Legends still circulate about supposedly original old masters adorning museums and private collections throughout the world that are in fact painted by Iakovlev.

<div style="text-align: right">FB</div>

malt einen Bilderzyklus zu ukrainischen Themen. In den siebziger Jahren arbeitet sie im populären metaphorischem Stil (*Abend. Alt-Florenz* von 1974).

Über die genannten Auszeichnungen hinaus werden Jablonskaja weitere Ehrungen zuteil: ein zweiter Stalinpreis, der Ehrentitel Verdiente Kunstschaffende der Ukrainischen SSR und der Orden Rotes Arbeitsbanner (alle 1951) sowie der Staatspreis der UdSSR (1979). 1952 wird sie korrespondierendes und 1975 ordentliches Mitglied der Akademie der Künste der UdSSR.

F. B.

Wassilij Jakowlew
(1894 Moskau –1953 Moskau)

Maler. Besucht zur Vorbereitung auf die Aufnahmeprüfung an der MUSchWS ab 1913 das Atelier von Wassilij Meschkow. 1916 absolviert er die mathematische Fakultät der Universität und 1917 die Fachschule. Ab 1918 unterrichtet er an den SWOMAS und ist von 1920 bis 1922 deren Leiter. Von 1924 bis 1927 arbeitet er in den Zentralen Restaurierungswerkstätten und leitet von 1927 bis 1932 die Restaurierungswerkstatt des Museums für bildende Kunst. Zur selben Zeit malt er Stillleben für die Landwirtschaftsausstellung (1922–1925). Zusammen mit seinem Bruder Boris Jakolew schließt er sich 1922 der AChRR an. 1927 wird er zur Vertiefung seiner Kenntnisse des Restauratorenhandwerks nach Paris entsandt, beschäftigt sich jedoch nach seiner Rückkehr nicht mehr mit der Restaurierung von Kunstwerken, sondern malt selbst und unterrichtet. 1928 findet im Museum für bildende Kunst eine Jakowlew-Einzelausstellung statt. Er zeigt dort einen Entwurf auf Karton für das Wandbild *Billigung des Palast-der-Räte-Projekts,* das Bild *Lasterhöhle* sowie Kopien von Meisterwerken der Renaissance. Jakowlews Hauptthema ist der Überfluss, wie seine Gemälde *Das*

Vasilii Iefanov
(1900 Samara – 1978 Moscow)

Painter, graphic artist, stage designer, and actor. Lives in Moscow from 1920 and studies in Kardovskii's studio for six years. From 1924 he is active as an illustrator for the journals *Smena, Pioner, Druzhnye rebiata,* and *Krasnoarmeets i krasnoflotets.* In 1928 he paints his first painting, *The Heroic Act of G. I. Kotovski,* for an exhibition of Kardovskii's students.

In 1930 he abandons the visual arts for a time and founds an experimental studio theater together with other students from the Lunacharskii Technical School for Theater, where Iefanov has been studying in parallel. He tours with the theater's production, as actor, mask maker, and set painter. From 1934 to 1938 he works in the Savitskii Brigade on the panorama *The Storming of Perekop.* He paints his first large-format painting, *An Unforgettable Encounter* of 1936–38 (cat. pp. 146–147), for the exhibition *Socialist Industry,* and it is a great success. He wins the Stalin prize for it in 1941. For the same exhibition Iefanov also pains a portrait of the exhibition's patron, Grigorii Ordzhonikidze. In 1938 he exhibits the painting *Actors from the Stanislavskii Theater Meeting with Students from the Zhukovskii Academy for Military Aviation* (1938) at the exhibition *Twenty Years of the Workers' and Peasants' Red Army.* In 1939 he directs an artists' brigade working on the mural *Important People from the Land of the Soviets,* which is intended for the Soviet Pavilion of the World's Fair in New York. In 1946 he receives a second Stalin Prize, for the painting *I. V. Stalin, K. E. Voroshilov, and V. M. Molotov at Gorky's Sick Bed* (1940–44, cat. p. 151). Iefanov paints a number of portraits of Molotov, winning the Stalin Prize in 1948 for the portrait from 1947 (cat. p. 175). In 1947 he becomes a member of the refounded Academy of

Fest des Dionysos (1933/34), *Gemüseernte, Fleisch* und *Gespräch über die Antinomien* (1935) zeigen. Er malt dekorative Wandbilder für die *Allunions-Landwirtschaftsausstellung* und das Hotel Moskau, Porträts bedeutender Eisenbahner und sowjetischer Bühnengrößen (1935), dekorative Wandbilder mit Darstellungen russischer Komponisten für das Moskauer Konservatorium (1945) und mit Darstellungen bedeutender Russen für das Gebäude des Moskauer Stadtsowjets (1945). Großen Erfolg hat das Gemälde *Die Goldsucher schreiben dem Schöpfer der großen Verfassung einen Brief,* das für die Ausstellung *Die Industrie des Sozialismus* entsteht. Jakowlew malt zahlreiche Porträts von Stalin, Lenin, Molotow und Woroschilow. Besonders bekannt ist sein Stalinporträt von 1944, das in sechs Varianten für verschiedene Ministerien ausgeführt wird. Nach dem Krieg malt er Reiterporträts von Marschällen und Kriegshelden, so etwa das *Porträt des Marschalls der Sowjetunion Georgij Schukow* (Kat. S. 157). 1942 erhält er den Stalinpreis für sein *Porträt eines Partisanen* und das *Porträt des Helden der Sowjetunion W. N. Jakowlew.* 1947 wird er ordentliches Mitglied der wieder gegründeten Akademie der Künste. 1949 erhält er für das Gemälde *Kolchos-Herde* (1948) erneut den Stalinpreis. Er verfasst ein autobiografisches Buch, Artikel über Restaurierung und Reiseskizzen. Noch immer kursieren Legenden über angebliche Originale alter Meister, die Zierde von Museen und Privatsammlungen in aller Welt, die in Wirklichkeit von Jakowlew gemalt worden sind.

<div align="right">F. B.</div>

Wassilij Jefanow
(1900 Samara – 1978 Moskau)

Maler, Grafiker, Bühnenbildner und Schauspieler. Lebt ab 1920 in Moskau und studiert sechs Jahre im Atelier von Kardowskij. Ab 1924 ist er als Illustra-

Fine Arts of the USSR. From 1948 he is director of a workshop at the Surikov Institute in Moscow. In 1950 and 1952 he again wins the Stalin Prize, along with members of an artists' brigade, for the mural painting *Moscow's Avant-Garde in the Kremlin: Ceremonial Awarding of the Order of Lenin to the City of Moscow in Honor of Its Eight Hundredth Anniversary* (1949) and *Meeting of the Committee of the Academy of Sciences of the USSR* (1951), as well as for the portraits that were painted during the course of that work. In 1951 Iefanov is awarded the title People's Artist of the RSFSR and in 1965 the title People's Artist of the USSR.

<div align="right">FB</div>

Elizaveta Ignatovich
(1903 Lugansk – 1983 Moscow)

Photographer and camerawoman. Begins to photograph in 1928 under the influence of her husband, the well-known Soviet photographer Boris Ignatovich, and belongs in the 1930s to the Ignatovich Brigade. In 1930 she joins, together with her husband, the artists' association October. She works at various journals, newspapers, and publishing houses like *Ogonëk, Smena,* Vechernaia Moskva, and Izogiz. At the beginning of the 1930s she works as a camerawoman for the newsreels and as a photographer for the *All-Russian Agricultural Exhibition*. In 1938 she develops, together with her second husband, Kirill Dombrovskii, a new technique for color photography (the principle of color separation into three monochrome negatives). From 1947 she makes color photographs of plants, for postcards for the publishing house Kolos, for example.

<div align="right">FB</div>

tor für die Zeitschriften *Smena, Pioner, Druschnyje rebjata* und *Krasnoarmejez i krasnoflotez* tätig. 1928 malt er sein erstes Bild *Die Heldentat von G. I. Kotowskij* für eine Ausstellung der Schüler von Kardowskij.

1930 gibt er die bildende Kunst vorübergehend auf und gründet zusammen mit Studenten des Lunatscharskij-Theatertechnikums, an dem er parallel studiert, ein experimentelles Studiotheater. Mit den Aufführungen des Theaters geht er als Schauspieler, Maskenbildner und Bühnenmaler auf Tournee. Von 1934 bis 1938 arbeitet er in der Brigade von Sawizkij an dem Panorama *Perekops Erstürmung*. Sein erstes großformatiges Gemälde, *Unvergessliche Begegnung* von 1936/37 (Kat. S. 146/147), entsteht anlässlich der Ausstellung *Industrie des Sozialismus* und ist ein großer Erfolg. Er wird dafür 1941 mit dem Stalinpreis ausgezeichnet. Für dieselbe Ausstellung malt Jefanow auch das Porträt ihres Schirmherrn Grigorij Ordschonikidse. 1938 zeigt er auf der Ausstellung *20 Jahre Rote Arbeiter- und Bauernarmee* das Gemälde *Treffen der Schauspieler des Stanislawskij-Theaters mit Studenten der Schukowskij-Akademie für Militärluftfahrt* (1938). 1939 arbeitet er als Leiter einer Künstlerbrigade an dem Wandgemälde *Bedeutende Menschen des Landes der Sowjets,* das für den sowjetischen Pavillon der Weltausstellung in New York bestimmt ist. 1946 erhält er den zweiten Stalinpreis für das Bild *J. W. Stalin, K. E. Woroschilow und W. M. Molotow an Gorkis Krankenbett* von 1940–1944 (Kat. S. 151). Jefanow malt eine Vielzahl von Molotowporträts und erhält für das Porträt von 1947 (Kat. S. 175) den Stalinpreis des Jahres 1948. 1947 wird er Mitglied der wieder gegründeten Akademie der Bildenden Künste der UdSSR. Ab 1948 ist er Leiter einer Werkstatt am Moskauer Surikow-Institut. 1950 und 1952 erhält er zusammen mit den Mitgliedern einer Künstlerbrigade jeweils erneut den Stalinpreis für die Wandgemälde *Die Avantgarde*

Boris Iofan
(1891 Odessa – 1976 Moscow)

Architect. Graduates from the College of the Arts in Odessa in 1911 and moves to Saint Petersburg, where he gains his first practical experience in architecture under the aegis of his older brother Dmitrii, a student at the Academy of Fine Arts.

From 1914 to 1923 he lives in Italy. Studies in Rome, graduating from the Regio Istituto Superiore di Belle Arti and the engineering school attached to the university. Active as architect.

From 1924 he works in the Soviet Union, specializing in residential buildings. During the next three years he plans and realizes the workers' housing complex at the electrical power plant of Shterovka, the housing complex on Russakova Street in Moscow, the government sanatorium Barvikha, and the (residential) house of the Central Executive Committee (TsIK) and of the Council of People's Commissars (SNK)—the "House on the Quay"—on Serafimovich Street. In these works Iofan demonstrates both his mastery of architectonic composition and his profound knowledge of advanced technologies and the demands of the "new socialist lifestyle." In 1931 Iofan takes part in the open all-union competition for the Palace of Soviets of the USSR project and progresses determinedly through all the stages from winning the first prize (1931), the acceptance of the sketch as the basis for the project (1933), and the approval of the final project (1934), together with Shchuko and Gelfreikh.

By 1937 all of the questions of the external design of the colossal, 415-meter-high structure—including a monument to Lenin topped by a 100-meter-tall statue of Lenin—have been resolved and the technical drawings prepared. Iofan will dedicate twenty-five years of his life to the project office for the Palace of Soviets. His work on the six subsequent

Moskaus im Kreml. Feierliche Überreichung des Leninordens an die Stadt Moskau zu Ehren ihres 800. Jubiläums (1949) und *Sitzung des Präsidiums der Akademie der Wissenschaften der UdSSR* (1951) sowie für die im Zuge der Arbeit an den Wandgemälden entstandenen Porträts. 1951 wird Jefanow der Titel Volkskünstler der RSFSR und 1965 der Titel Volkskünstler der UdSSR verliehen.

<div align="right">F. B.</div>

Konstantin Juon
(1875 Moskau – 1958 Moskau)

Maler, Grafiker, Bühnenbildner, Kritiker und Pädagoge. Studiert von 1894 bis 1898 an der MUSchWS bei Sawizkij, Archipow und Korowin und von 1898 bis 1899 in der Werkstatt von Serow. Zwischen 1900 und 1910 bereist er Deutschland, die Schweiz, Italien und Frankreich und unternimmt zahlreiche Reisen im Inland, so etwa zum Dreifaltigkeits-Sergijew-Kloster, nach Nowgorod und in die Städte des Wolgagebietes. Es entsteht eine Vielzahl von Landschaftsbildern. Juon ist Mitglied des Bundes Russischer Künstler und nimmt von 1904 bis 1923 an dessen Ausstellungen teil. 1908 arbeitet er erstmals für das Theater, ab 1910 als Bühnenbildner am Neslobin Theater. Er ist Mitarbeiter der von Sergej Djaghilew organisierten Russischen Saisons in Paris und gestaltet 1912/13 das Bühnenbild für die Aufführung der Mussorgski-Oper *Boris Godunow* im Théâtre des Champs-Elysées.

Von 1900 bis 1917 leitet er eine eigene Kunstschule in Moskau. In den zwanziger Jahren ist er ordentliches Mitglied der GAChN, 1925 tritt er der AChRR bei. Nach der Gründung des Einheitskünstlerverbandes 1932 wird er dort Mitglied.

Von den zwanziger Jahren bis in die vierziger Jahre hinein arbeitet er häufig und erfolgreich als Bühnenbildner, unter anderem am Maly-Theater, am

"reduced" variants lasts until 1956. In the final variant the building is 270 meters tall. By this time the idea of the Palace of Soviets is outdated, and after criticism in the press and attempts to open a new competition, is finally abandoned.

Iofan becomes world famous as the creator of the Soviet Pavilion for the World's Fairs in Paris (1937) and New York (1939). The architect wins the gold medal for his pavilion in Paris. At a time when Soviet architecture is single-mindedly pursuing the development of Socialist Realism as an architectural style, Iofan introduces his alternative proposal: a highly emotionalized, extremely expressive, and dynamic architecture.

In the 1940s there is a dramatic break in the architect's creative work. Against the backdrop of the burdensome and fruitless work in the project office for Palace of Soviets, problems occur with already finished designs for the renovation and redesign of the Vakhtangov Theater in the Arbat District and the thirty-two-story high-rise of the State Moscow University on the Lenin Hills. At the last minute the commissions are given to other architects.

In 1962 Iofan finds a new field of activity: a complex of sixteen-story residences is built on Shcherbakov Street based on his designs, and the first phase of construction is begun for the Institute for Physical Culture on Sirenevyi Boulevard in Moscow.

From 1939 Iofan is a member of the Academy of Architecture. He receives numerous awards, including the Stalin Prize (1941) and the Order of Lenin. He has the title People's Architect of the USSR and is an honorary citizen of New York and a corresponding member of the Royal Institute of British Architects.

<div align="right">OS</div>

MChAT und am Bolschoi-Theater. Von 1934 bis 1947 ist er Abgeordneter im Moskauer Stadtsowjet und lehrt 1939/40 an der Akademie der Bildenden Künste in Leningrad.

Während des Krieges bleibt Juon in Moskau. Allein in zwei Kriegsjahren erhält er für sein Werk zwei Orden, einen Ehrentitel und den Staatspreis.

Nach dem Krieg ist Juon von 1948 bis 1950 Direktor des Wissenschaftlichen Forschungsinstituts für Theorie und Geschichte der Bildenden Kunst der Akademie der Bildenden Künste der UdSSR. Er erhält Ehrentitel und Auszeichnungen und arbeitet weiter in den Gattungen Landschafts- und Porträtmalerei.

<div align="right">I. L.</div>

Ilya Kabakov
(geb. 1933 in Dnjepropetrowsk)

Installationskünstler und Grafiker. Studiert von 1951 bis 1957 am Surikow-Kunstinstitut in Moskau Design und Buchillustration. Von 1956 bis Mitte der achtziger Jahre verdient Kabakov seinen Lebensunterhalt als Illustrator von Kinderbüchern und Zeitschriften. Ab 1965 ist er Mitglied des Sowjetischen Künstlerverbandes. Gleichzeitig entstehen seine nonkonformistischen Werke, die eine ironische Interpretation der sowjetischen Realität darstellen. In den siebziger Jahren fasst er seine Zeichnungen in Alben zusammen. Er entwickelt die Idee der Expoart und kombiniert Erinnerungsstücke aus seinem Privatleben mit Versatzstücken des sowjetischen Alltags. Bereits in den sechziger Jahren wird Kabakov eine der Hauptfiguren des Moskauer Konzeptualismus und sein Atelier zum Zentrum der inoffiziellen Kunstszene. Seine Kunst bleibt aber dreißig Jahre lang einem breiteren Publikum vorenthalten.

1985 hat er seine erste Einzelausstellungen außerhalb der UdSSR in der Galerie Dina Vierny in Paris

Konstantin Iuon
(1875 Moscow – 1958 Moscow)

Painter, graphic artist, stage designer, critic, and teacher. Studies from 1894 to 1898 at MUZhVS under Savitskii, Arkhipov, and Korovin and from 1898 to 1899 in Serov's workshop. Between 1900 and 1910 he travels in Germany, Switzerland, Italy, and France and travels frequently at home as well, for example, to the Trinity-Sergius Monastery, to Novgorod, and towns in the Volga region. Many landscape paintings result. Iuon is a member of the Union of Russian Artists and from 1904 to 1923 he participates in its exhibitions. In 1908 he works for the theater for the first time; from 1910 as a stage designer at the Nezlobin Theater. He is a member of Saison Russe, the company organized in Paris by Sergei Diaghilev, and in 1912–13 he does the stage design for a performance of Mussorgski's opera *Boris Godunov* at the Théâtre des Champs-Elysées. From 1900 to 1917 he directs his own art school in Moscow. In the 1920s he is a full member of GAKhN; in 1925 he joins the AKhRR. When the single Union of Artists is founded in 1932, he becomes a member.

From the 1920s to the 1940s he works frequently and successfully as a stage designer, working at the Maly Theater, MKhAT, and the Bolshoi Theater. From 1934 to 1947 he is a member of the Moscow City Soviet. In 1939–40 he teachers at the Academy of Fine Arts in Leningrad.

Iuon remains in Moscow during the war. In two of the war years alone he obtains two orders, an honorary title, and the State Prize.

After the war Iuon is director of the Scholarly Research Institute for the Theory and History of the Fine Arts at the Academy of Fine Arts of the USSR. He receives honorary titles and distinctions, continuing to work in landscape and portrait painting.

<div align="right">IL</div>

und in der Kunsthalle Bern; 1988 folgt die Ausstellung *Ten Characters* in der New Yorker Galerie Ronald Feldmann. 1992 nimmt er mit der Installation *Toilette* an der Documenta IX teil. Seit 1992 lebt und arbeitet Kabakov in New York. Er hat Ausstellungen in aller Welt, seit Ende der neunziger Jahre auch zusammen mit Emilia Kabakov. Sein Werk ist mit zahlreichen Auszeichnungen gewürdigt worden, unter anderem mit dem Ludwig-Preis der Freunde des Museums Ludwig in Aachen (1990), dem Arthur-Köpcke-Preis in Kopenhagen (1992), dem Max-Beckmann-Preis der Stadt Frankfurt am Main und dem Basler Joseph-Beuys-Preis (beide 1993), dem Kaiserring der Stadt Goslar (1998) und dem Oskar Kokoschka Preis des Bundesministeriums für Bildung, Wissenschaft und Kultur in Wien (2002). Er erhielt das Ehrendiplom der Biennale von Venedig (1993), die Ehrendoktorwürde der Philosophie der Universität Bern (2000) und wurde zum Chevalier de l'Ordre des Arts et des Lettres in Paris (1995) ernannt.

L. S.

Wladimir Kaljabin (Koljabin)
(1921 Kibirewo – 1980 Orechowo-Sujewo)

Maler und Grafiker. Entfaltet Anfang der fünfziger Jahre eine rege Tätigkeit auf dem Gebiet des politischen Plakats. Zu seinen bekanntesten Arbeiten zählen *Jungen Menschen stehen bei uns alle Wege offen* (1950) und *Die Produktionsverpflichtungen, die wir Stalin gegenüber auf uns genommen haben, werden wir vorfristig erfüllen!* (1950). In den fünfziger Jahren entwirft Kaljabin außerdem Plakate zu medizinischen Themen beziehungsweise zu Themen der gesundheitlichen Aufklärung wie etwa die sechsteilige Serie *Schützt die Kinder vor Unfällen* (1952). Von den fünfzigern bis in die siebziger Jahre hinein ist er als Maler tätig und produziert eine Vielzahl Porträts von Bestarbeitern (Maschinisten, Textilar-

Konstantin Ivanov
(1921 Petrograd – 2003 Moscow)

Graphic artist and journalist. From 1933 takes lessons from his father, the artist Konstantin Ivanov, and at the Lenin Art Studio in Leningrad. He designs posters in various genres, though primarily political posters.

While stationed at the front from 1941 to 1945 he designs posters for TASS Windows and makes sketches of the front.

From 1946 he works constantly as a poster designer. His best-known political posters include: *A Fraternal Greeting to All Peoples Who Are Fighting for the Victory of Democracy and Socialism* (1949), *Peace for the World* (1951), and *Glory to the Homeland of the October Revolution!* (1957).

From the 1950s to the 1970s he designs satirical posters as well, several in collaboration with Briskin.

From 1956 to 1991 he works regularly for the Agitplakat workshop; from 1960 to 1980 he designs posters for Sanprosvet, Moskontsert, Soyuzgostsirk, and Reklamfilm. In 1949 Ivanov takes part in his first exhibition and later participates in many solo and group exhibitions at home and abroad. He writes numerous articles on poster art, which are published in the journal *Tvorchestvo*. In 1974 he is awarded the title Distinguished Artist of the RSFSR. He is a member of the Union of Soviet Artists and the Union of Soviet Journalists.

SA

Ilya Kabakov
(born 1933 in Dnepropetrovsk)

Installation artist and graphic artist. From 1951 to 1957 he studies design and book illustration at the Surikov Art Institute in Moscow. From 1956 to the mid-1960s Kabakov earns a living as an illustrator

beiterinnen, Lehrerinnen und Helden der Sozialistischen Arbeit) sowie Typenporträts (*Soldat, Mädchen im Pelzmantel*) und Landschaften. Eine Einzelausstellung des Künstlers fand 1972 in Moskau statt.

S. A.

Dmitrij Kardowskij
(1866 Ossurow – 1943 Moskau)

Grafiker, Maler und Pädagoge. Studiert an der juristischen Fakultät der Moskauer Universität und an der privaten Kunstschule Gunst sowie von 1892 bis 1896 an der St. Petersburger Akademie der Bildenden Künste bei Tschistjakow und Ilja Repin. Von 1896 bis 1900 setzt er seine Ausbildung in München an der Malschule von Anton Azbé fort. Nach seiner Rückkehr beendet Kardowskij sein Studium an der Akademie mit dem Wettbewerbsbild *Samson und Delilah*. 1903 holt ihn Repin als Lehrer und engsten Mitarbeiter in seine Werkstatt und überträgt ihm 1907 die Leitung. Dies ist der Anfang der berühmten Kardowskij'schen Schule, die großen Einfluss auf die Entwicklung der russischen Malerei und Grafik ausübt. Zu Kardowskijs Schülern zählen unter anderem Jefanow, Malkow, Schmarinow, Schuchmin, Radlow, Jakowlew und Rjangina. Kardowskij unterrichtet bis 1918 an der St. Petersburger Akademie der Bildenden Künste, von 1920 bis 1930 an den WChUTEMAS/WChUTEIN und von 1922 bis 1930 im Atelier von Tschemko in Moskau. Von 1905 bis 1906 arbeitet er für die Satirezeitschriften *Schupel* und *Adskaja potschta*. 1929 wird ihm der Ehrentitel Verdienter Künstler der RSFSR verliehen.

O. K.

for magazines and children's books. From 1965 he is a member of the Union of Soviet Artists. At the same time he is producing nonconformist works that give an ironic interpretation of Soviet reality. In the 1970s he collects his drawing into albums. He develops the idea of Expoart and combines souvenirs from his private life with set pieces from everyday life in the Soviet Union. By the 1960s Kabakov is already one of the main figures of Moscow conceptualism, and his studio becomes the center of the unofficial art scene. For thirty years, however, his art is kept from a wider audience.

In 1985 he has his first solo exhibitions outside the USSR, at Dina Vierny gallery in Paris and the Kunsthalle Bern; the exhibition *Ten Characters* at Ronald Feldman Fine Arts in New York follows in 1988. In 1992 he takes part in the installation *Toilette* in *Documenta IX*. Since 1992 Kabakov lives and works in New York. He has had numerous exhibitions throughout the world, together with Emilia Kabakov since the late 1990s. His work has won numerous awards, including the Ludwig Prize of the Friends of the Museum Ludwig in Aachen (1990), the Arthur Köpcke Prize in Copenhagen (1992), the Max Beckmann Prize of the City of Frankfurt am Main (1993), and the Joseph Beuys Prize of Basle (1993), the Emperor's Ring of the City of Goslar (1998), and the Oskar Kokoschka Prize of the Federal Ministry for Education, Science, and Culture in Vienna (2002). He received the diploma of honor of the Venice Biennale (1993), an honorary doctorate from Berne University (2000), and the Chevalier de l'Ordre des Arts et des Lettres in Paris (1995).

LS

Stepan Karpow
(1890 Orenburg – 1929 Moskau)

Maler und Grafiker. Studiert von 1905 bis 1911 an der Kunstschule in Kasan bei Feschin und setzt seine Ausbildung ab 1911 an der Akademie der Bildenden Künste fort. Er studiert erfolgreich, erhält Preise für die Bilder *Nero beim Fischfang* (1912) und *Piraten* (1913) und nimmt ab 1916 an Ausstellungen teil. 1917 unterbricht er sein Studium und kehrt nach Orenburg zurück. Karpow ist einer der Organisatoren des dortigen Verbandes der Bildenden Künstler und Maler und unterrichtet dort. 1921 nimmt er sein Studium an der reformierten Akademie in der Werkstatt von Dmitrij Kardowskij wieder auf. Ab 1922 lebt er in Moskau, 1923 schließt er sich der AChRR an und nimmt, beginnend mit der vierten, an sämtlichen Ausstellungen der Assoziation teil. Er malt Tafelbilder zu Revolutionsthemen, zum Beispiel *Agitpunkt* (1923), *Völkerfreundschaft* von 1923/24 (Kat. S. 213), *Alarm im Betrieb* (1924), *Aufständische* (1925), *Basmatschen* (1926) und *Einigkeit der Völker* (1926). In den zwanziger Jahren entstehen außerdem ein Bildnis seiner Frau, der Künstlerin Serafina Rjangina und Tafelbilder zum Thema Arbeit und über Lenin für die Ausstellungen der AChRR, so etwa das Aquarell *Lenin an der Hütte in Rasliw*. 1927 besucht er Deutschland und Italien. Karpows Bilder werden auf internationalen Ausstellungen 1924 und 1930 in Venedig und 1929 in Köln gezeigt. Er ist einer der Gründer des Heimatkundlichen Museums von Orenburg.

<div align="right">F. B.</div>

Alex Keil (eigentlich Sándor Leicht)
(1902 Szentmihályfa, Ungarn – 1975 Budapest)

Maler und Grafiker. Weitere Pseudonyme: Alexander Iwanowitsch Keil, A. K., Aks., Aleks, Sándor

Vladimir Kaliabin (Koliabin)
(1921 Kibirevo – 1980 Orekhovo-Suevo)

Painter and graphic artist. In the early 1950s he becomes very active in the field of the political poster. His best-known works include *All Paths Are Open to Young People Here* (1950) and *We Will Satisfy Ahead of Time the Production Commitments That We Made to Stalin!* (1950). In the 1950s Kaliabin also designs posters on medical themes and health education, such as the six-part series *Protect Children from Accidents* (1952). From the 1950s into the 1960s he is active as a painter and produces a number of portraits of exemplary workers (machinists, textile workers, teachers, and Heroes of Socialist Labor) as well as portraits (*Soldier, Girl in Fur Coat*) and landscapes. The artist has a solo exhibition in Moscow in 1972.

<div align="right">SA</div>

Dmitrii Kardovskii
(1866 Osurov – 1943 Moscow)

Graphic artist, painter, and teacher. Studies in the department of law at Moscow University and at the private Gunst Art School, as well as the Academy of Fine Arts in Saint Petersburg from 1892 to 1896, under Chistiakov and Ilia Repin. From 1896 to 1900 he continues his education in Munich in Anton Azbé's painting school. After his return Kardovskii completes his studies at the academy with the competition painting *Samson and Delilah*. In 1903 Repin brings him into his workshop, as a teacher and his closest collaborator, and in 1907 passes on the directorship to him. This is the beginning of the famous Kardovskii School, which will greatly influence the development of Russian painting and graphic arts. Kardovskii's students include Iefanov, Malkov, Shmarinov, Shukhmin, Radlov, Iakovlev, and Riangi-

Ék. Studiert 1919 an der Arbeiterwerkstatt für Bildende Kunst in Budapest bei Béla Uitz. Von 1920 bis 1925 lebt er in Moskau, Wien, Paris und Amsterdam und studiert während seines Moskauer Aufenthalts 1921 an den Moskauer WChUTEMAS bei El Lissitzky.

1925 geht er nach Berlin, wo er bis 1933 lebt. Er beteiligt sich an den politischen Aktionen der KPD. In jenen Jahren gestaltet er eine Serie von Plakaten und Porträts von Clara Zetkin und Wilhelm Pieck. Keil tritt als politischer Zeichner und Karikaturist hervor und zeichnet unter anderem für die Berliner Satirezeitschriften *Roter Pfeffer* und *Eulenspiegel*. Von 1928 bis 1931 gehört er zu den Gründungsmitgliedern der ARBKD.

Nach seiner Rückkehr nach Moskau 1933 nimmt er regen Anteil am politischen und kulturellen Leben des Landes. 1934 gewinnt er den 1. Preis beim Plakatwettbewerb anlässlich des 10. Todestages Lenins. 1936 findet in Moskau eine Einzelausstellung des Künstlers statt. Keil entwirft antifaschistische Plakate und illustriert in den Vorkriegsjahren und während des Krieges Bücher.

Während des Zweiten Weltkriegs kämpft er in der Roten Armee. 1944 geht er nach Budapest und nimmt dort Ende der vierziger Jahre eine Lehrtätigkeit an der Hochschule für Bildende Künste in Budapest auf, die er bis in die fünfziger Jahre hinein ausübt.

1951 ist er Munkácsy-Preisträger, und 1973 wird ihm der Ehrentitel Volkskünstler der Ungarischen Volksrepublik verliehen.

<div align="right">S. A.</div>

Wiktor Klimaschin
(1912 Tersa – 1960 Moskau)

Grafiker. Erhält seine Ausbildung von 1928 bis 1931 am Künstlerischen Technikum Saratow bei

na, among others. Until 1918 Kardovskii teaches at the Academy of Fine Arts in Saint Petersburg, from 1920 to 1930 at VKhuTeMas/VKhuTeIn, and from 1922 to 1930 in Chemko's studio in Moscow. From 1905 to 1906 he works for the satirical magazines *Zhupel* and *Adskaia pochta*. In 1929 he is granted the title Distinguished Artist of the RSFSR.

<div align="right">OK</div>

Stepan Karpov
(1890 Orenburg – 1929 Moscow)

Painter and graphic artist. Studies from 1906 to 1911 at the Art School in Kazan under Feshin and continues at the Academy of Fine Arts from 1911. His studies are successful, winning prizes for the paintings *Nero Fishing* (1912) and *Pirates* (1913) and participating in exhibitions from 1916. He interrupts his studies in 1917 and returns to Orenburg. Karpov is one of the organizers of the Union of Fine Artists and Painters, and gives classes there. In 1921 Karpov takes up his studies again at the reformed academy, in the workshop of Dmitrii Kardovskii. From 1922 he lives in Moscow; in 1923 he joins the AKhRR and begins to take part in all of that association's exhibitions, beginning with the fourth one. He paints panel paintings on revolutionary themes, such as *Agitpoint* (1933), *Friendship of Peoples* of 1924 (cat. p. 213), *Alarm in the Factory* (1924), *Rebels* (1925), *Basmachi* (1926), and *Popular Unity* (1926). In the 1920s he paints a portrait of his wife, the artist Serafina Riangina, and panel paintings on the themes of work and Lenin for the AKhRR exhibitions, such as the watercolor *Lenin at the Hut in Razliv*. In 1927 he visits Germany and Italy. Karpov's paintings are exhibited at international exhibitions in 1924 and 1930 in Venice and 1929 in Cologne. He is one of the founders of the Orenburg Museum of Regional Studies.

<div align="right">FB</div>

Milowidow und Saposchnikow. Er ist Mitglied der Saratower Filiale der Jugendvereinigung der AChR und nimmt ab 1930 an deren Ausstellungen teil. Er tritt als Gestalter politischer Plakate wie *Der Wehrdienst in der Roten Arbeiter- und Bauernarmee ist eine ehrenvolle Pflicht für die Bürger der UdSSR* (1938), *Verteidigen wir Moskau!* (zusammen mit Schukow*), Ein Salut zum 1. Mai für die Sieger* (1945), *Zur Stärkung der Union erhöhen wir die Stahlproduktion* (1946) und *Stimmt für den Block der Kommunisten und Parteilosen!* (1947) hervor. Darüber hinaus entwirft er Reklameplakate, unter anderem für die *Allunions-Landwirtschaftsausstellung* in Moskau 1939 (Kat. S. 59) und Filmplakate, wie *Drei aus einer Straße* (1936). Ab 1937 arbeitet er für die Zeitschriften *Smena, Wokrug Sweta* und *Ogonjok* und illustriert und gestaltet Bücher für die Verlage Molodaja gwardija und Partisdat.

Während des Zweiten Weltkriegs ist er an der Front. Dort entsteht eine Vielzahl von Zeichnungen und Skizzen, so etwa die Serien *Aus dem Feldzug-Album, Auf den Straßen des Krieges* (1942–1945) und *Die Helden von Berlin* (1944/45). Er entwirft den sowjetischen Pavillon zur Weltausstellung in Bombay 1952 und ist künstlerischer Leiter dieses Projektes sowie der *Ausstellung der Errungenschaften des wirtschaftlichen und kulturellen Aufbaus der UdSSR* in Peking 1954.

Klimaschin hat einige Aufsätze zu Themen der bildenden Kunst sowie Reiseskizzen verfasst.

<div align="right">S. A.</div>

Iwan Kljun (Kljunkow)
(1873 Bolschije Gorki – 1943 Moskau)

Maler und Grafiker. Lebt in den achtziger und neunziger Jahren des 19. Jahrhunderts in der Ukraine, im Gouvernement Woronesch und in Polen. 1898 übersiedelt er nach Moskau, wo er neben seiner

Aleks Keil (born Sándor Leicht)
(1902 Szentmihályfa, Hungary – 1975 Budapest)

Painter and graphic artist. Other pseudonyms include Aleksander Ivanovich Keil, A. K., Aks., Aleks, and Sándor Ék. In 1919 studies at the Workers' Workshop for Fine Arts in Budapest, under Béla Uitz. From 1920 to 1925 lives in Moscow, Vienna, Paris, and Amsterdam and studies at VKhuTeMas with El Lissitzky during a stay in Moscow in 1921.

In 1925 he goes to Berlin, where he lives until 1933. He participates in political actions of the German Communist Party. During those years he designs a series of posters and portraits of Clara Zetkin and Wilhelm Pieck. Keil works as a political draftsman and caricaturist and draws for the Berlin satirical journals *Roter Pfeffer* and *Eulenspiegel,* among others. From its founding in 1928 to 1931 he is a member of ARBKD.

On returning to Moscow in 1933 he plays an active role in the political and cultural life of the country. In 1934 he wins first prize in the poster competition on the occasion of the tenth anniversary of Lenin's death. In 1936 he has a solo exhibition in Moscow. Keil designs antifascist posters and illustrates books before and during the war.

During the Second World War he fights in the Red Army. In 1944 he goes to Budapest, where he accepts a teaching position at the Academy of Fine Arts in Budapest that he occupies into the 1950s.

In 1951 he wins the Munkácsy Prize, and in 1973 he is given the title People's Artist of the Hungarian People's Republic.

<div align="right">SA</div>

Tätigkeit als Buchhalter erstmals Unterricht an privaten Kunstschulen nimmt. Ab 1903 besucht er für fünf Jahre die Kunstschule von Fjodor Rerberg, wo er Malewitsch kennen lernt, mit dem er Zeit seines Lebens befreundet bleibt.

1915 nimmt er in Petrograd an den Ausstellungen *Tramway W* und *0,10* der russischen Avantgarde teil. 1916 zeigt er auf der Ausstellung der Künstlergruppe Karo-Bube suprematistische Arbeiten. Von 1918 bis 1921 leitet er das Allrussische Zentrale Ausstellungsbüro. Gleichzeitig unterrichtet er Malerei an den GSChM/WChUTEMAS in Moskau und leitet dort das Fachgebiet Farbe. Er beteiligt sich an der festlichen Ausschmückung einer Reihe von Moskauer Plätzen und Gebäuden zum ersten Jahrestag der Oktoberrevolution und nimmt 1919 an der *V.* und an der *X. Staatlichen Gemäldeausstellung* in Moskau teil.

Von 1920 bis 1921 ist er Mitglied des INChUK in Moskau. Um 1922/23 wendet er sich vom Suprematismus ab und malt »sphärische Kompositionen«. Seine Werke präsentiert er auf der *Ersten Russischen Kunstausstellung* in Berlin 1922. Im MChK befasst er sich 1924/25 mit analytischer Arbeit.

In der zweiten Hälfte der zwanziger Jahre kehrt er zur gegenständlichen Malerei zurück und definiert seinen neuen Stil als »konstruktiven Realismus«. Kljuns auf den Jubiläumsausstellungen *15 Jahre Künstler der RSFSR* in Leningrad und Moskau von 1932 bis 1934 gezeigten Arbeiten werden von der Kritik des Formalismus bezichtigt.

Mitte der dreißiger Jahre durchlebt er eine Schaffenskrise. Wegen der offiziellen Kriegserklärung gegen den Formalismus in der Kunst beschließt er, nur noch realistische Bilder zu malen. Auf der Suche nach seinem Weg zum Sozialistischen Realismus befasst er sich mit der Porträt- und der Genremalerei. Gleichzeitig realisiert er stilistisch dem Surrealismus nahe stehende Ausstellungsprojekte.

Viktor Klimashin
(1912 Tersa – 1960 Moscow)

Graphic artist. Education from 1928 to 1931 at the Technical School for Artists in Saratov, under Milovidov and Sapozhnikov. He is a member of the Saratov section of the Youth Association of the AKhR and takes part in its exhibitions from 1930. He becomes known as a designer of political posters like *Military Service in the Workers' and Peasants' Red Army Is an Honorable Duty for Citizens of the USSR* (1938), *Let's Defend Moscow!* (with Zhukov), *A Salute to May Day for the Victors* (1945), *We Are Raising Steel Production to Strengthen the Union* (1946), and *Vote for the Bloc of Communists and Non-Party Candidates!* (1947). In addition, he designs advertising posters, including one for the *All-Union Agricultural Exhibition* in Moscow in 1939 (cat. p. 59), and film posters like *Three from One Street* (1936). From 1937 he works for the journals *Smena, Vokrug sveta,* and *Ogonëk* and illustrates and designs books for the publishing houses Molodaia gvardiia and Partizdat.

He spends World War II at the front. There he produces a number of drawings and sketches, such as the series *From the Campaign Album, On the Streets of War* (1942–45), and *The Heroes of Berlin* (1944–45). He designs the Soviet Pavilion for the World's Fair in Bombay in 1952 and is artistic director of this project, as well as for the *Exhibition of the Achievements in Development Education and Culture in the USSR* in Peking in 1954.

Klimashin wrote travel sketches and several essays on themes relating to the visual arts.

SA

1938 wird er aus der Allrussischen kooperativen Genossenschaft Der Künstler ausgeschlossen, da er »im Bereich der Malerei nicht ausreichend hervorgetreten« sei.

Während des Krieges wird er nach Ufa evakuiert, wo er an Malaria erkrankt.

<div align="right">I. L.</div>

Gustav Kluzis
(1895 Ruiena, Lettland – 1938 Ort unbekannt)

Grafiker, Maler und Designer. Studiert von 1913 bis 1915 an der Städtischen Kunstschule in Riga bei Purwit, Rosental und Tilberg. Während des Ersten Weltkriegs dient er in Petrograd und studiert nach der Revolution an der Zeichenschule der Gesellschaft zur Förderung der Künste in Petrograd. Er meldet sich zur Roten Armee.

1918 wird er zur Bewachung des Kreml nach Moskau entsandt. Im selben Jahr nimmt er an einer Ausstellung von Mitgliedern der Werkstatt des 9. Regiments teil. In Moskau setzt er seine Ausbildung fort: 1918 in der Werkstatt von Maschkow, 1919/20 an den GSchM bei Korowin und Malewitsch sowie 1920/21 an den WChUTEMAS. Er unternimmt erste Versuche auf dem Gebiet der Fotomontage und entwirft und realisiert räumlich-dynamische Konstruktionen. 1921 heiratet er seine Künstlerkollegin Walentina Kulagina; er reist im Auftrag der Komintern nach Dänemark und nimmt 1922 an der *Ersten Russischen Kunstausstellung* in Berlin teil. Nach Abschluss der WChUTEMAS beginnt seine Zusammenarbeit mit Naum Gabo und Anton Pevsner. 1923 entwickelt er zusammen mit Senkin einen Plan zur Schaffung einer Werkstatt der Revolution auf der Grundlage der WChUTEMAS. Von 1921 bis 1925 ist er Mitglied des INChUK) und von 1923 bis 1925 Mitglied der LEF. Von 1924 bis 1930 unterrichtet er an den WChUTEMAS an den Fakultäten für Grafik, Ar-

Ivan Kliun (born Kliunkov)
(1873 Bolshiye Gorki – 1943 Moscow)

Painter and graphic artist. In the 1880s and 1890s lives in the Ukraine, in the Voronezh Government, and in Poland. In 1898 he moves to Moscow, where he begins taking lessons at private art schools while working as a bookkeeper. Attends Fedor Rerberg's art school for five years beginning in 1903, where he meets Malevich, who will remain a lifelong friend.

In 1915 he takes part in the exhibitions in the Russian avant-garde exhibitions *Tramway V* and *0.10* in Petrograd. In 1916 shows suprematist works at the exhibition of the artists' group Jack of Diamonds. From 1918 to 1921 he directs the All-Russian Central Exhibition Office. At the same time, he teaches painting at the Moscow GSKhM/VKhUTEMAS, where he is director of the section on color. He participates in the creation of festive decorations for a series of squares and buildings in Moscow for the first anniversary of the October Revolution and takes part in the fifth and tenth *State Paintings Exhibitions* in Moscow in 1919.

From 1920 to 1921 he is a member of InKhuK in Moscow. Around 1922–23 he abandons suprematism and paints "spherical compositions." He presents his works at the *First Russian Art Exhibition* in Berlin in 1922. In the Museum of the Culture of Painting he does his first analytical work in 1924–25.

In the second half of the 1920s he returns to figurative painting and characterizes his new style as "constructive realism." The works that Kliun exhibits at the anniversary exhibition *Fifteen Years of Artists in the RSFSR* in Leningrad and Moscow from 1932 to 1934 meet with accusations of formalism.

In the mid-1930s he goes through a creative crisis. In view of the official declaration of war on for-

chitektur, Holz- und Metallverarbeitung sowie ab 1930 am Moskauer Polygrafischen Institut.

1927 realisiert er zusammen mit Senkin die ersten polygrafisch hergestellten Plakate in Fotomontagetechnik. Von 1929 bis 1933 zeichnet er Skizzen für das Titelblatt der Zeitschrift *Stroitelstwo Moskwy* und veröffentlicht einige Beiträge zur Fotomontage in den Zeitschriften *LEF* und *Isofront* (1931) sowie im Almanach der Künstlervereinigung Oktober, deren Mitglied er von 1928 bis 1932 ist. Etwa gleichzeitig ist er ebenfalls Mitglied und Vizepräsident der Assoziation der Künstler des Revolutionären Plakats (1929–1932).

Als Plakatkünstler wirkt er in der ersten Hälfte der dreißiger Jahre stilbildend für das Fotomontageplakat. Es entstehen Entwürfe zu Stalin-Plakaten. 1936 unternimmt er im Auftrag der lettischen Volksbildungsgesellschaft Prometej Reisen zu den lettischen Landsmannschaften in verschiedene südrussische Städten, auf denen Zeichnungen und Gemälde entstehen. 1937 wird er als künstlerischer Gestalter zur Weltausstellung nach Paris entsandt.

Kluzis wird 1938 verhaftet. Ihm wird vorgeworfen, Mitglied der »lettischen faschistisch-nationalistischen Organisation« zu sein. Seiner Familie wird 1956 mitgeteilt, er sei 1944 im Lager einem Herzstillstand erlegen. Das genaue Datum und der Ort seines gewaltsamen Todes sind bis heute ungeklärt.

<div align="right">I. L.</div>

Komar & Melamid

Vitaly Komar
(geb. 1943 in Moskau)
Alexander Melamid
(geb. 1945 in Moskau)

Maler. Beide studieren von 1963 bis 1967 am Moskauer Stroganow-Institut für Kunst und Design.

malism, he decides only to paint realistic paintings. In the search for a relationship to Socialist Realism, he turns to the portrait and genre painting. At the same time he creates exhibition projects that are stylistically close to surrealism.

In 1938 he is excluded from The Artist, an all-Russian cooperative, because he is said to be "not sufficiently prominent in the field of painting."

During the war he is evacuated to Ufa, where he falls ill with malaria.

<div align="right">IL</div>

Gustav Klutsis
(1895 Ruiena, Latvia – 1938)

Graphic artist, painter, and designer. Studies from 1913 to 1915 at the State Art School in Riga under Purwit, Rosental, and Tilberg. During World War I he serves in Petrograd, and after the revolution he studies at the School of Drawing of the Society for the Encouragement of the Arts in Petrograd. He enlists in the Red Army.

In 1918 he is sent to Moscow to guard the Kremlin. The same year he participates in an exhibition of members of the workshop of the Ninth Regiment. In Moscow he continues his education: in Mashkov's workshop in 1918, at the GSKhM under Korovin and Malevich in 1919–20, and at VKhuTeMas in 1920–21. He makes his first attempts at photomontage and designs and realizes spatial-dynamic constructions. In 1921 he marries his colleague Valentina Kulagina. He travels to Denmark on behalf of the Comintern, and in 1922 he takes part in the *First Russian Art Exhibition* in Berlin. After graduating from VKhuTeMas he begins his collaboration with Naum Gabo and Anton Pevsner. In 1923, together with Senkin, he develops a plan to create a Workshop of the Revolution on the model of VKhuTeMas. From 1921 to 1925 he is a member of InKhuK and from 1923 to 1925 of

Ihre Zusammenarbeit beginnt 1965; zwei Jahre später beschließen sie, ausschließlich als Künstlerduo zu arbeiten. Sie entwickeln ihren eigenen Stil, der die visuelle Sprache der Kunst des Sozialistischen Realismus und der amerikanischen Pop Art ironisiert, und kreieren 1972 für ihre Bilder den Terminus Soz Art. 1973 werden K & M aufgrund ihrer Soz-Art-Werke aus der Jugendsektion des Sowjetischen Künstlerverbandes ausgeschlossen.

1974 nehmen sie an der so genannten *Bulldozer-Ausstellung* der nonkonformistischen Künstler in Beljajewo teil, die auf Veranlassung der sowjetischen Regierung von Bulldozern niedergewalzt wird (unter anderem wird auch das Bild von K & M zerstört). 1976 haben K & M ihre erste Ausstellung außerhalb der Sowjetunion in der New Yorker Galerie Ronald Feldman Fine Arts unter dem Titel *Biography of Our Contemporary*. 1977 wandern sie nach Israel aus und leben seit 1978 in New York.

Von 1981 bis 1984 kombinieren sie in der Gemäldeserie *Nostalgischer Sozialistischer Realismus* Motive aus der sowjetischen Kunst der Stalinzeit mit altmeisterlicher Maltechnik. In den neunziger Jahren initiieren sie zahlreiche Projekte, darunter *Das beliebteste und das unbeliebteste Bild,* bei dem sie ihre Bilder nach den Ergebnissen von Meinungsumfragen schaffen und so Lenins Worte »Die Kunst gehört dem Volk« parodistisch verwirklichen. Ende der neunziger Jahre arbeiten K & M viel mit Tieren, die als Künstler präsentiert werden. Es entsteht unter anderem das *Asian Elephant Art and Conservation Project*. In ihrem jüngsten Projekt, *Symbols of the Big Band,* stellen sie zwischen verschiedenen Begriffen aus den Bereichen Wissenschaft und Mystik Zusammenhänge her.

K & M haben eine Reihe von Essays zur modernen Kunst verfasst.

L. S.

LEF. From 1924 to 1930 he teaches at VKhuTeMas in the departments of graphic arts, architecture, and wood and metalwork as well as at the Moscow Polygraphic Institute from 1930.

In 1927, together with Senkin, he realizes the first polygraphically produced posters using the technique of photomontage. From 1929 to 1933 he draws sketches for the title page of the journal *Stroitelstvo Moskvy* and publishes essays on photomontage in the journals *LEF* and *Izofront* (1931), as well as in the almanac of the artists' group October, of which he was a member from 1928 to 1932. At around the same time he is a member and vice president of the Association of Artists of Revolutionary Posters (1929–32).

As a poster artist he helps to establish the style of the photomontage poster during the first half of the 1930s. He designs posters of Stalin. In 1936, on behalf of Prometej, a Latvian society for popular education, he travels to Latvian cultural associations in various southern Russian cities; on these trips he executes drawings and paintings. In 1937 he is sent to Paris as artistic designer for the World's Fair.

Klutsis is arrested in 1938 and accused of membership of the "Latvian fascist nationalist organization." In 1956 his family is told that he died of a heart attack in 1944 while in a prison camp. The actual place and date of his violent death have never been ascertained.

IL

Komar & Melamid

Vitaly Komar
(born 1943 in Moscow)
Aleksander Melamid
(born 1945 in Moscow)

Painters. Both studied from 1963 to 1967 at the Stroganov Institute for Art and Design in Moscow.

Sergej Konjonkow
(1874 Werchnije Karakowitschij – 1971 Moskau)

Bildhauer und Grafiker. Studiert von 1892 bis 1896 an der MUSchWS bei Iwanow und Wolnuchin. Er besucht Deutschland und Frankreich und lebt eine Zeit lang in Italien. Von 1899 bis 1902 studiert er an der Höheren Künstlerischen Lehranstalt der Akademie der Bildenden Künste in St. Petersburg bei Wladimir Beklemischew. 1912/13 führen ihn Reisen nach Griechenland und Ägypten. 1916 wird er ordentliches Mitglied der Akademie der Bildenden Künste und gehört verschiedenen Künstlervereinigungen an, unter anderem dem Bund Russischer Künstler, der Welt der Kunst und der Vereinigung Russischer Bildhauer. Von 1918 bis 1923 ist er Vorsitzender des Moskauer berufsständischen Bildhauerverbandes und hat zur gleichen Zeit eine Professur an den WChUTE-MAS in Moskau inne. 1923 ist er an der Gestaltung der *Allrussischen Landwirtschaftsausstellung* in Moskau beteiligt. Im selben Jahr reist er mit einer Gruppe von Künstlern, die eine Ausstellung zur russischen Kunst begleiten, nach Amerika und bleibt in New York. Hier entstehen grafische Kompositionen über das Weltall. 1928/29 reist Konjonkow nach Italien und kehrt 1945 nach Moskau zurück. In den fünfziger Jahren realisiert er eine Skulpturengruppe für das Dramatische Musiktheater in Petrosawodsk und schafft Entwürfe zu Leo-Tolstoj- und Lenin-Denkmälern in Moskau.

Konjonkow wird 1951 mit dem Stalinpreis und 1957 mit dem Leninpreis ausgezeichnet. Ab 1954 ist er ordentliches Mitglied der Akademie der Bildenden Künste der UdSSR und erhält 1958 den Ehrentitel Volkskünstler der UdSSR und 1964 den Titel Held der Sozialistischen Arbeit.

L.M.

Their collaboration begins in 1965; in 1967 they decide to work exclusively as a duo. They develop their own style that makes ironic use of the visual language of the art of Socialist Realism and that of American Pop Art. In 1972 they invent the term Sots Art for their paintings. In 1973 Vitaly Komar & Alexander Melamid are expelled from the youth section of the Soviet Union of Artists because of their Sots Art works.

In 1974 they take part in the so-called *Bulldozer Exhibition* of nonconformist artists in Beliaevo, which is bulldozed by order of the Soviet government (the painting by Vitaly Komar & Aleksander Melamid is among those destroyed). In 1976 Vitaly Komar & Aleksander Melamid have their first exhibition outside of the Soviet Union, at Ronald Feldman Fine Arts in New York, which is titled *Biography of Our Contemporary*.

In 1977 they emigrate to Israel; since 1978 they live in New York. From 1981 to 1984, they combine motifs from Soviet art of the Stalinist era with old master techniques in the series of paintings *Nostalgic Socialist Realism*. In the 1990s they initiate numerous projects, including *The People's Choice: The Most Wanted and Most Unwanted Painting*, in which they create paintings based on the results of surveys and thus fulfill Lenin's words "Art belongs to the people" in parody. In the late 1990s they work frequently with animals that are presented as artists, producing, among others, *The Asian Elephant Art and Conservation Project*. In their most recent project, *Symbols of the Big Band*, they make connections between various concepts taken from science and mysticism. Vitaly Komar & Aleksander Melamid have written a series of essays on modern art.

LS

Walentina Kulagina
(1902 Kreis Klin – 1987 Moskau)

Malerin und Grafikerin. Arbeitet auf dem Gebiet der Plakatkunst und der Fotomontage. Nach dem Abschluss der Mittelschule übersiedelt sie 1919 nach Moskau, wo sie sich an der GSchM für das Fach Malerei einschreibt und Unterricht im Atelier von Abram Archipow nimmt. Von 1920 bis 1929 studiert sie an den WChUTEMAS und wechselt dort in den Fachbereich Grafik, wo Wladimir Faworskij, Mituritsch und Niwinskij unterrichten. 1921 heiratet sie Gustav Kluzis.

Ende der zwanziger, Anfang der dreißiger Jahre arbeitet sie in den Bereichen Buchillustration und Plakat. Von 1925 bis 1933 gestaltet sie die Umschläge für die Bücher von Alexej Krutschonych, 1928 zusammen mit Kluzis Illustrationen in Fotomontagetechnik für Kinderbücher. Ebenfalls ab 1928 arbeitet sie im Staatsverlag Isogis, wo sie Plakate und Künstlerpostkarten entwirft.

Ende der zwanziger Jahre beginnt sie als Ausstatterin zu arbeiten. 1928 ist sie an der Gestaltung der Pavillons der *Allrussischen Landwirtschaftsausstellung* in Moskau sowie der Ausstellung *Pressa* in Köln beteiligt. Sie wirkt an der Gestaltung von Ausstellungen mit, die von der WOKS ausgerichtet werden. 1931 fertigt sie Skizzen zur festlichen Gestaltung des Arbatplatzes zum Jahrestag der Oktoberrevolution. 1932 entsteht anlässlich des XVII. Parteitages ihr Wandgemälde *Bei uns*.

1931 entwirft sie das zweiteilige Plakat zur Ausstellung *Sowjetische bildende Kunst* in Zürich. 1932 ist sie an der Gestaltung der Plakate zur Monumentalmontage zum Thema Dnjeproges (Dnjepr-Wasserkraftwerk) anlässlich des Maifeiertages auf dem Theaterplatz in Moskau beteiligt. Von 1938 bis 1941 arbeitet sie auf der *Allunions-Landwirtschaftsausstellung* in Moskau. Nach der Inhaftierung von Gus-

Sergei Konionkov
(1874 Verkhnie Karakovichii – 1971 Moscow)

Sculptor and graphic artist. Studies from 1892 to 1896 at MUZhVS under Ivanov and Volnukhin. Visits Germany and France and lives for a time in Italy. From 1899 to 1902 studies under Vladimir Beklemishev at the Higher Institute for Artistic Education of the Academy of Fine Arts in Saint Petersburg. In 1912–13 he journeys to Greece and Egypt. In 1916 he becomes a full member of the Academy of Fine Arts; and he belongs to various other artistic organizations, including the Union of Russian Artists, the World of Art, and the Association of Russian Sculptors. From 1918 to 1923 he is chairman of the Professional Association of Sculptors in Moscow while also holding a professorship at the Moscow VKhuTeMas. In 1923 he participates in designing the *All-Russian Agricultural Exhibition* in Moscow. That same year he travels to the United States with a group of artists accompanying an exhibition of Russian art, and remains in New York, where he produces large graphic works about the universe. In 1928–29 Konionkov travels to Italy, returning to Moscow in 1945. In the 1950s he realizes a group of sculptures for the Dramatic Musical Theater in Petrozavodsk and creates designs for monuments to Leo Tolstoy and Lenin for Moscow.

Konionkov is awarded the Stalin Prize in 1951 and the Lenin Prize in 1957. From 1954 he is a full member of the Academy of Fine Arts, and in 1958 he receives the title of People's Artist of the USSR and in 1964 the title Hero of Socialist Labor.

LM

tav Kluzis 1938 nimmt sie kaum noch am Kunstleben teil. Sie befasst sich zwar bis an ihr Lebensende mit der Malerei, kann aber aufgrund der Verschlechterung des offiziellen Klimas nicht mehr an offiziellen Ausstellungen teilnehmen.

<div align="right">I. L.</div>

Wassilij Kupzow
(1899 Pleskau – 1935 Leningrad)

Maler. Studiert von 1913 bis 1918 an der Vander-Vlit-Kunstgewerbeschule in Pleskau, anschließend an der Abteilung für Mosaikkunst der Werkstatt von Taran in Petrograd und von 1922 bis 1926 an den WChUTEMAS in Petrograd/Leningrad. Ab 1925 besucht er Filonows Werkstatt, ist jedoch kein formelles Mitglied seines Kollektivs Meister der analytischen Kunst. Von 1927 bis 1932 ist er Mitglied der Vereinigung Künstlerkreis. Es entstehen Bilder zum Thema Luftschifffahrt, für die er Rundflüge über Leningrad und Moskau macht. Er arbeitet aufgrund seines Alkoholismus mit Unterbrechungen in Pleskau und Leningrad. In den dreißiger Jahren steht er zusammen mit anderen Filonow-Schülern unter der Beobachtung des NKWD. Seine Frau, Tochter eines Generals, wird wegen ihrer Herkunft aus Leningrad ausgewiesen. 1935 fällt er nach einer Hausdurchsuchung mit Beschlagnahmungen in tiefe Depression und begeht Selbstmord.

<div align="right">F. B.</div>

Alexander Labas
(1900 Smolensk – 1983 Moskau)

Maler, Grafiker und Bühnenbildner. Übersiedelt 1910 mit seiner Familie nach Riga, später nach Moskau, wo er von 1912 bis 1917 seine künstlerische Ausbildung an der Stroganow'schen Kunstgewerbeschule bei Fjodor Fjodorowskij und Noakowskij er-

Valentina Kulagina
(1902 Klin District – 1987 Moscow)

Painter and graphic artist. Works in the fields of poster art and photomontage. After completing middle school she moves to Moscow in 1919, where she enrolls at the GSKhM with a major in painting and takes lessons in Abram Arkipov's studio. From 1920 to 1929 she studies at VKhuTeMas, transferring to the graphic arts department, where Vladimir Favorskii, Miturich, and Nivinskii teach. In 1921 she marries Gustav Klutsis.

In the late 1920s and early 1930s she works in the areas of book illustration and posters. From 1925 to 1933 she designs the covers for Aleksei Kruchenikh's books; in 1928, together with Klutsis, she uses the technique of photomontage to illustrate children's books. From 1928 she works in the state publishing house Izogis, where she designs posters and artists' postcards.

In the late 1920s she begins to work as an interior designer. In 1928 she contributes to the design of the pavilion for the *All-Russian Agricultural Exhibition* in Moscow and the *Pressa* exhibition in Cologne. She collaborates in the design of exhibitions organized by VOKS. In 1931 she makes sketches of decorations for Arbat Square for the celebrations of the anniversary of the October Revolution. In 1932 she produces the mural *With Us* for the Seventeenth Party Congress.

In 1931 she designs a two-part poster for the exhibition *Soviet Visual Arts* in Zurich. In 1932 she contributes to the design of posters for the monumental montage on the theme of Dneproges (Dnepr hydroelectric power plant) on the occasion of May Day celebrations on Theater Square in Moscow. From 1938 to 1941 she works on the *All-Union Agricultural Exhibition* in Moscow. Following the arrest of Gustav Klutsis in 1938, she withdraws from artis-

hält. 1915/16 nimmt er Unterricht in den Ateliers von Rerberg und Maschkow. Von 1916 bis 1919 studiert er an den GSChM bei Kontschalowskij. 1919 meldet er sich freiwillig zur Roten Armee. Er lehrt 1920/21 Malerei an den Staatlichen Kunstwerkstätten in Jekaterinburg. Nach seiner Rückkehr nach Moskau setzt er seine Ausbildung von 1921 bis 1924 an den WChUTEMAS fort.

Zusammen mit den Projektionisten nimmt er 1922 mit seinen abstrakten Bildern an der Ausstellung im Museum für Kultur der Malerei in Moskau teil. Er zählt zu den Gründungsmitgliedern der OST und beteiligt sich von 1926 bis 1928 an den Ausstellungen der Gesellschaft. Auf Einladung Wladimir Faworskijs unterrichtet er von 1924 bis 1929 an den WChUTEMAS/WChUTEIN-Fakultäten für Grafik und Malerei und arbeitet außerdem im Theaterbereich.

Er nimmt unter anderem 1928 an der *Pressa* in Köln und 1932 an der Ausstellung *15 Jahre Künstler der RSFSR* in Leningrad teil. In den dreißiger Jahren gilt Labas als Formalist. Seine Bilder werden daher auf Anordnung der Kunstfunktionäre für annähernd dreißig Jahre von allen offiziellen Ausstellungen fern gehalten. Er befasst sich auch weiterhin mit der Malerei, stellt seine Arbeiten jedoch nicht aus. Gleichzeitig entwickelt er interessante Ausstattungsprojekte für verschiedene Ausstellungsensembles.

1937 arbeitet er an dem Wandbild *Luftfahrt der UdSSR* für den sowjetischen Pavillon auf der Weltausstellung in Paris und von 1938 bis 1940 an Dioramen und Panoramen für den Hauptpavillon auf der *Allunions-Landwirtschaftsausstellung* in Moskau. Während des Krieges wird er 1942/43 nach Taschkent evakuiert. Er arbeitet weiterhin als Grafiker und Maler.

I.L.

tic life. She continues painting throughout her life, but is unable to take part in official exhibitions due to the deteriorating situation.

IL

Vasilii Kuptsov
(1899 Pskov – 1935 Leningrad)

Painter. Studies from 1913 until 1918 at the Van der Vlit School of Arts and Crafts in Pskov, subsequently at the department for mosaic art of the workshop of Taran in Petrograd, and from 1922 until 1926 at VKhuTeMas in Petrograd/Leningrad. Beginning in 1925 he attends Filonov's workshop but is not a formal member of the collective Masters of Analytical Art. From 1927 until 1932 he is a member of the organization Circle of Artists. There are paintings on the theme of airship travel, for which he makes trips circling above Leningrad and Moscow. His work in Pskov and Leningrad is interrupted by his alcoholism. In the 1930s, he is, along with other Filonov students, under the observation of the NKVD. His wife, the daughter of a general, is expelled from Leningrad because of her origins. In 1935, following a search of his house involving confiscations, he falls into deep depression and commits suicide.

FB

Aleksander Labas
(1900 Smolensk – 1983 Moscow)

Painter, graphic artist, and stage designer. In 1910 moves with his family to Riga, and later Moscow, where from 1912 to 1917 he receives his artistic education at the Stroganov School of Arts and Crafts under Fedor Fedorovskii and Noakovskii. In 1915–16 he receives instruction in the studios of Rerberg and Mashkov. From 1916 to 1919 he studies at the GSKhM under Konchalovskii. In 1919 he volunteered for the

Alexander Laktionow
(1910 Rostow am Don – 1972 Moskau)

Maler. Besucht von 1926 bis 1929 die Rostower Kunstschule und erhält gleich nach seinem Abschluss eine Empfehlung für die Arbeiterfakultät. Allerdings wird er erst 1932 nach dreijähriger Berufspraxis als Maurer und Hilfsarbeiter in einer Maler- und Anstreicher-Genossenschaft am Leningrader Repin-Institut für Malerei, Skulptur und Architektur (ehemals Akademie der Bildenden Künste) aufgenommen. Laktionow ist der Lieblingsschüler von Isaak Brodski, der dort im selben Jahr zu unterrichten beginnt, und sein Nachfolger im peniblen Kopieren der Natur. Berühmt wird Laktionow durch seine Diplomarbeit *Der Held der Sowjetunion Kapitän Judin besucht die Panzerrekruten – Mitglieder des Komsomol* von 1938 (Kat. S. 156). Aufgrund der illusionistischen Detailgenauigkeit und der fast fotografischen Wiedergabe der Natur ist sein erster Erfolg jedoch von Naturalismusbezichtigungen begleitet. Laktionow kann zwar als Doktorand am Lehrstuhl bleiben, das Promotionsverfahren jedoch nicht mehr abschließen. Aufträge bleiben ebenfalls aus. Den Durchbruch erzielt Laktionow dann mit dem wichtigsten Werk seiner künstlerischen Laufbahn, dem Gemälde *Brief von der Front* von 1947 (Kat. S. 227), für das er mit dem Stalinpreis 1. Klasse ausgezeichnet wird. 1948 wird er zum korrespondierenden Mitglied der Akademie der Bildenden Künste der UdSSR gewählt. Das Bild *Brief von der Front* wird von Laktionow selbst mehrfach kopiert. Beinahe in jedem Lebensjahr entstehen neue Repliken. Später kann er weder mit Bildern wie *Umzug in die neue Wohnung* (1952) noch *Gesichertes Alter* (1959/60) an diesen Erfolg anknüpfen.

Laktionow malt eine große Anzahl Porträts, die nur schwer von Fotografien zu unterscheiden sind. Für eines von ihnen, das Porträt des sowjetischen

Red Army. In 1920–21 he teaches painting at the State Art Workshops in Yekaterinburg. On returning to Moscow he continues his education at VKhuTeMas from 1921 to 1924.

In 1922 he exhibits his abstract paintings together with the Projectionists at the Museum for the Culture of Painting in Moscow. He is one of the founding members of OSt and participates in that society's exhibitions from 1926 to 1928. At the invitation of Vladimir Favorskii, he teaches from 1924 to 1929 at VKhuTeMas/VKhuTeIn, in the departments for graphic arts and painting, and also works in the theater.

He takes part in the *Pressa* exhibition in Cologne in 1928 and in the exhibition *Fifteen Years of Artists in the RSFSR* in Leningrad in 1932, among others. During the 1930s Labas is regarded as a formalist. As a result, on the orders of art functionaries, his paintings are kept out of all official exhibitions for nearly thirty years. Labas continues to paint but does not exhibit. At the same time, he also develops interesting design projects for various exhibition ensembles.

In 1937 he works on the mural *Aviation in the USSR* for the Soviet Pavilion at the World's Fair in Paris and from 1938 to 1940 on dioramas and panoramas for the Main Pavilion at the *All-Union Agricultural Exhibition* in Moscow. In 1942–43 he is evacuated to Tashkent. He continues to work as a graphic artist and painter until his death.

IL

Aleksander Laktionov
(1910 Rostov on the Don – 1972 Moscow)

Painter. Attends the Rostov Art School from 1926 to 1929 and immediately upon graduation receives a recommendation for the workers' faculty. Only in 1932, however, after three years spent working as a mason and assistant in a painting and decorating

Piloten und Kosmonauten Komarow (1967), erhält er den Staatspreis der RSFSR.

<div style="text-align:right">F. B.</div>

El Lissitzky
(1890 Potschinok – 1941 Moskau)

Maler, Grafiker und Architekt. Geboren als Lasar Markowitsch (Morduchowitsch) Lisizky. Studiert in den Zeichenklassen von Pen in Witebsk und von 1909 bis 1914 in Deutschland Architektur an der Technischen Hochschule Darmstadt. Während seines Studiums unternimmt er mehrere Reisen durch Deutschland, nach Italien, Frankreich und Belgien.

Nach dem Ausbruch des Ersten Weltkriegs geht er 1914 nach Moskau, wo er 1918 sein Architekturdiplom erwirbt. Im Laufe seines Studiums arbeitet er in verschiedenen Architekturbüros, beteiligt sich an der Arbeit des Zirkels für jüdische Nationalästhetik in Moskau und von 1917 bis 1919 an der Kulturliga in Kiew. 1919 wird er als Leiter der Werkstätten für Grafik, Druck und Architektur an die Kunstschule in Witebsk berufen. Er konstruiert eine Serie ungegenständlicher Werke, die er *Prounen* (Projekte zur Bestätigung des Neuen) nennt und setzt sich für die Berufung Malewitschs an die Kunstschule ein. Mit diesem arbeitet er eng zusammen und beteiligt sich an der Gründung der UNOWIS.

Nach seiner Rückkehr nach Moskau unterrichtet er ab 1921 an den WChUTEMAS und ist Mitglied des INChUK. Im Herbst 1921 geht er nach Berlin, in der Absicht, Kontakte mit westeuropäischen Persönlichkeiten aus Kunst und Kultur zu knüpfen. Während seines Aufenthalts in Deutschland gibt er die Zeitschrift *Weschtsch/Objekt/Gegenstand* (Berlin, 1922) heraus und arbeitet an *Besen* (Berlin, 1922) und *De Stijl* (Amsterdam, 1922) mit. 1922 nimmt er an der *Ersten Russischen Kunstausstellung* in Berlin teil, 1923 ist er in Holland tätig und Mitglied von De Stijl.

cooperative, is he accepted at Leningrad's Repin Institute for Painting, Sculpture, and Architecture (the former Academy of Fine Arts). Laktionov is the favorite student of Isaak Brodski, who begins teaching there that same year, and is his successor in painstaking imitations of nature. Laktionov becomes famous for his thesis work, *Captain Iudin, Hero of the Soviet Union, Visits the Tank Corps–Komsomol Members* of 1938 (cat. p. 156). Because of his work's illusionistic precision of detail and its nearly photographic reproduction of nature, his first success is accompanied by accusations of naturalism. Laktionov is able to keep his teaching post as a doctoral candidate, but he is no longer allowed to complete his doctorate. Nor does he receive any commissions. Later Laktionov achieves his breakthrough with the most important work of his artistic career: the painting *Letter from the Front* of 1947 (cat. p. 227), for which he is awarded the Stalin Prize, First Class. In 1948 he is elected corresponding member of the Academy of Fine Arts of the USSR. The painting *Letter from the Front* is copied by Laktionov himself more than once. Nearly every year for the rest of his life he will make new copies of it. Later he is able to follow up on its success with paintings like *Moving into the New Apartment* (1952) and *Secure Old Age* (1959–60).

Laktinov paints a large number of portraits that are difficult to distinguish from photographs. For one of them, a portrait of the Soviet pilot and cosmonaut Komarov (1967), he receives the State Prize of the RSFSR.

<div style="text-align:right">FB</div>

El Lissitzky
(1890 Pochinok – 1941 Moscow)

Painter, graphic artist, and architect. Born Lazar Markovich (Mordukhovich) Lisitski. Attends Ieguda

In der ersten Hälfte der zwanziger Jahre finden Einzelausstellungen in Hannover, Berlin und Dresden statt.

1925 kehrt er nach Moskau zurück und lehrt als Professor an den WChUTEMAS/WChUTEIN. Im selben Jahr wird er Mitglied der Assoziation der Neuen Architekten und Mitherausgeber der Zeitschrift *Asnowa*. 1928 gestaltet er den sowjetischen Pavillon auf der internationalen Presseausstellung *Pressa* in Köln, arbeitet an der Gestaltung der sowjetischen Abteilung zur Ausstellung *Film und Foto* in Stuttgart 1929 mit und gestaltet die sowjetischen Pavillons auf der *Internationalen Hygiene-Ausstellung* in Dresden und der *Internationalen Pelz-Fachausstellung* in Leipzig 1930. 1934 macht Lissitzky Entwürfe für eine Abteilung des sowjetischen Pavillons zur Luftfahrtausstellung in Paris; 1935 wird er zum künstlerischen Leiter der *Allunions-Landwirtschaftsausstellung* ernannt.

In den dreißiger Jahren ist er für die typografische Gestaltung eines der führenden Propagandablätter, die Zeitschrift *USSR (sic!) im Bau* zuständig; er gestaltet die Bildbände *15 Jahre UdSSR, 15 Jahre Rote Arbeiter- und Bauernarmee, Die UdSSR baut den Sozialismus* und *Lebensmittelindustrie*. Nach dem Ausbruch des Zweiten Weltkriegs entwirft er antifaschistische Plakate.

I. L.

Kasimir Malewitsch
(1879 Kiew* – 1935 Leningrad)

Maler, Grafiker und Kunsttheoretiker. Besucht 1895/96 die Kunstschule in Kiew. Nach dem Umzug der Familie nach Kursk 1896 wird er Mitglied des örtlichen Zirkels der Kunstliebhaber. Im Herbst 1905 bewirbt sich Malewitsch an der MUSchWS in Moskau, wird jedoch nicht aufgenommen. Im selben Jahr zeigt er seine Werke in einer Gemeinschaftsausstel-

Pen's drawing classes in Vitebsk, and from 1909 to 1914 studies architecture at the Technische Hochschule in Darmstadt, Germany. During this time he makes several trips within Germany and to Italy, France, and Belgium.

When World War I breaks out in 1914 he returns to Moscow, where he obtains his degree in architecture in 1918. During his studies he works in various architectural offices, contributes to the work of the Circle for Jewish National Aesthetics in Moscow, and of the Cultural League in Kiev from 1917 to 1919. In 1919 he is appointed director of the workshops for graphic arts, printing, and architecture at the Art School in Vitebsk. He constructs a series of nonobjective works that he calls *prouns* (from the Russian acronym for Projects to Confirm the New) and advocates Malevich's appointment to the Art School. He collaborates closely with Malevich and participates in the founding of UNovis.

After returning to Moscow he teaches at VKhuTeMas from 1921 and is a member of InKhuK. In autumn 1921 he goes to Berlin, intending to establish contact with figures from the western European artistic and cultural world. During his stay in Germany, in 1922, he edits the journal *Veshch/Objet/Gegenstand* (Berlin) and works on *Besen* (Berlin) and *De stijl* (Amsterdam). In 1922 he participates in the *First Russian Art Exhibition* in Berlin; in 1923 he is active in Holland and a member of De Stijl. In the first half of the 1920s he has solo exhibitions in Hanover, Berlin, and Dresden.

In 1925 he returns to Moscow, where he is a professor at VKhuTeMas/VKhuTeIn. That same year he becomes a member of the Association of Modern Architects, and later coeditor of its journal *Asnova*. In 1928 he designs the Soviet Pavilion for the international journalists' exhibition *Pressa* in Cologne, collaborates on the design for the Soviet section of the exhibition *Film and Photo* in Stuttgart in 1929,

lung Moskauer und Kursker Künstler und beteiligt sich im Dezember an den revolutionären Straßenkämpfen in Moskau. Von 1906 bis 1910 studiert er im Atelier von Fjodor Rerberg. Zu Beginn der zehner Jahre tritt er als einer der aktiven Vertreter der Avantgarde hervor und ist nach Michail Larionows Ausreise deren unbestrittener Führer. Er nimmt an allen wichtigen Ausstellungen der Avantgarde teil, so an der *XIV. Ausstellung der Moskauer Künstlergenossenschaft* (1907), an den von Larionow organisierten Ausstellungen *Karo-Bube* (1910), *Blauer Reiter* (München 1912), *Eselsschwanz* (1912) und *Zielscheibe* (1913) sowie an den Ausstellungen des Petersburger Jugendverbandes (1911–1913), an *Karo-Bube* (1914 und 1916), an der *Ersten futuristischen Gemäldeausstellung Tramway W* (1915) und *Magazin* (1916). Auf der *Letzten futuristischen Gemäldeausstellung 0,10* (1915/16) zeigt er erstmals suprematistische Werke, unter anderem das berühmte *Schwarze Quadrat,* das eine der Hauptrichtungen der gegenstandslosen Kunst begründet. 1918/19 ist Malewitsch Mitglied des Künstlerkollegiums für die Sektion ISO (Bildende Kunst) beim NARKOMPROS in Petrograd, von 1919 bis 1922 Dozent und später Direktor der Kunsthochschule in Witebsk. Er gehört zu den Gründern der Künstlergruppe UNOWIS, ist Direktor des MCHK und von 1923 bis 1926 des GINChUK in Leningrad. 1929 organisiert er einen Zirkel zum Studium der neuen westlichen Malerei, in dem seine zahlreichen Schüler zusammenkommen. Er unterrichtet an der Kunstschule in Kiew (1929/30) und im Haus der Kunst in Leningrad (1930). Eine Retrospektive seines Schaffens wird im November 1929 in der Tretjakow-Galerie in Moskau gezeigt, die zweite Station im Frühjahr 1930 in Kiew wird nach kurzer Zeit verboten. Im Herbst 1930 wird Malewitsch verhaftet, Anfang Dezember aus der Haft entlassen.

Ab 1927, nach der Rückkehr von seiner einzigen Auslandsreise, die ihn nach Warschau und Berlin

and designs the Soviet pavillions for the *International Hygiene Exhibition* in Dresden and the *International Fur Trade Exhibition* in Leipzig in 1930. In 1934 Lissitzky prepares designs for a section of the Soviet Pavilion for the aviation exhibition in Paris; in 1935 he becomes artistic director of the *All-Union Agricultural Exhibition.*

In the 1930s he is responsible for the typographical design of one of the leading propaganda sheets, the journal *SSSR na stroike;* he designs the illustrated volumes *Fifteen Years of the USSR, Fifteen Years of the Workers' and Peasants' Red Army, The USSR Builds Socialism,* and *Food Industry.* After the outbreak of World War II he designs antifascist posters.

IL

Kazimir Malevich
(1879* Kiev – 1935 Leningrad)

Painter, graphic artist, and theoretician of art. Attends the Art School in Kiev in 1895–96. After moving with his family to Kursk in 1896 he becomes a member of the local Circle of Artists. In autumn 1905 Malevich applies to the MUZhVS in Moscow but is not accepted. That year he also shows works in a joint exhibition of artists from Moscow and Kursk and takes part in the revolutionary street fighting in Moscow in December. From 1906 to 1910 he studies in the studio of Fedor Rerberg. In the second decade of the century he emerges as an active representative of the avant-garde and becomes its undisputed leader when Mikhail Larionov emigrates. He takes part in all the important exhibitions of the avant-garde, including the *Fourteenth Exhibition of the Moscow Artists' Fellowship* (1907); the exhibitions organized by Larionov: *Jack of Diamonds* (1910), *Blauer Reiter* (Munich, 1912), *Donkey's Tail* (1912), and *Target* (1913); the exhibitions of the Petersburg Youth Union (1911–13); *Jack of Diamonds* (1914 and

geführt hat, vollzieht sich ein drastischer Bruch in Malewitschs Werk. Zwischen 1928 und 1932 entstehen Werkzyklen, in denen er an sein Frühwerk anknüpft. Er schafft Varianten seiner früheren Kompositionen und neue Gemälde im Geist des Neoprimitivismus und des Postimpressionismus. Malewitsch selbst benutzte zur Definition der stilistischen Ausrichtung dieser Arbeiten meist die Begriffe »Kubismus«, »Cézannismus« und »Postimpressionismus«. Dementsprechend datiert er selbst diese Werke in die 1900er und 1910er Jahre.

Malewitschs letzte Schaffensphase ab 1932 ist vom Realismus geprägt und zugleich durch eine Art »Doppeldenken« (George Orwell) gekennzeichnet. Sie zeugt von einer inneren Spaltung eines Künstlers, der von der Wahrhaftigkeit der gegenstandslosen Malerei überzeugt ist, sich aber zugleich mit der geforderten realistischen Orientierung in der sowjetischen Kunst zu arrangieren versucht. Dieser Zwiespalt muss dem Künstler bewusst gewesen sein, wenn er sich auch bemüht, seine Wahl zu begründen: »Ich male kein PORTRÄT, ich bin zur MALERISCHEN KULTUR AUF DEM MENSCHLICHEN GESICHT zurückgekehrt.«

<div align="right">J. B.</div>

* Malewitschs Geburtsjahr wurde durch Sergej Papeta präzisiert, der im Taufregister der römisch-katholischen Kirchengemeinde von Kiew den entsprechenden Eintrag fand.

Pawel Malkow
(1900 Staraja Maina – 1953 Moskau)

Maler und Grafiker. Kämpft während des Bürgerkriegs in der Roten Armee. Von 1923 bis 1928 studiert er an der freien Akademie der Bildenden Künste in Moskau bei dem Realisten Archipow und im Atelier von Kardowskij. Dort arbeitet er im Auftrag verschiedener Verlage an Buchillustrationen. Für die

1916), the *First Futurist Exhibition of Paintings Tramway V* (1915) and *Store* (1916). At the *Last Futurist Exhibition of Paintings 0.10* (1915–16) he exhibits suprematist works for the first time, including the famous *Black Square,* which establishes one of the main trends of nonobjective art. In 1918–19 Malevich is a member of the artists' committee for the visual arts section at NarKomPros in Petrograd; from 1919 to 1922 he is lecturer and later director of the Art School in Vitebsk. He is a founding member of the artists' association UNovis and is director of the MZhK and, from 1923 to 1926, of GINKhUK in Leningrad. In 1929 he organizes a circle to study new western painting, which brings many of his students together. He teaches at the Art School in Kiev (1929–30) and at the House of Art in Leningrad (1930). A retrospective of his work is held in at the Tretyakov Gallery in November 1929; its second stop in Kiev in spring 1930 is banned shortly after it opens. Malevich is arrested in fall 1930, and released from custody in early December.

From 1927, after returning from his only trip abroad, which takes him to Warsaw and Berlin, a drastic rift in Malevich's work begins to occur. Between 1928 and 1932 he produces cycles of works that refer back to his early work. He creates variants of his early compositions and new paintings in the spirit of neoprimitivism and postimpressionism. Malevich himself usually defined the stylistic direction of these works with terms like "cubism," "Cézannism," and "postimpressionism." Accordingly, he himself dates these works to the first two decades of the century.

Malevich's final creative phase, from 1932, bears the stamp of realism and yet is characterized by a kind of "doublethink" (George Orwell). It testifies to the inner schism of an artist who is convinced of the truth of nonobjective painting but nevertheless attempts to accommodate himself to the realistic ori-

Allunions-Landwirtschaftsausstellung entwirft er 1937/38 elf Wandgemälde, und zwar für den Hauptpavillon und für den Pavillon des Gebietes Moskau. Für den sowjetischen Pavillon auf der Weltausstellung in New York entsteht 1939 das große Gemälde *Rede von L. M. Kaganowitsch am Feiertag der Eisenbahner im Grünen Theater im Zentralen Gorki-Park für Kultur und Erholung.* 1941 nimmt er an der Ausstellung neuer sowjetischer Grafik zum Thema Geschichte der Kommunistischen Partei der UdSSR im Staatlichen Museum für bildende Kunst teil. Die Durchführung dieser Ausstellung steht in unmittelbarem Zusammenhang mit dem Erscheinen des *Kurzen Lehrgangs der Geschichte der WPK (b).* Den teilnehmenden Künstlern wird die Möglichkeit eingeräumt, auf Vertragsbasis zu arbeiten und Staatsaufträge auszuführen. Auf diese Weise entsteht Malkows Serie *Jossif Wissarionowitsch Stalin,* die 1949 mit dem Stalinpreis ausgezeichnet wird. Schon vor dem Krieg nimmt Malkow seine Lehrtätigkeit an der Architekturakademie auf, wo er sieben Jahre lang Zeichenunterricht für Doktoranden erteilt. Anschließend setzt er seine pädagogische Tätigkeit am Moskauer Surikow-Institut fort.

<div style="text-align: right">O. K.</div>

Alexander Medwedkin
(1900 Pensa – 1989 Moskau)

Filmregisseur und Drehbuchautor. Nach dem Militärdienst in der Roten Armee kommt er 1927 als Drehbuchautor und Regieassistent zum Filmstudio Goswojenkino. Seinen ersten Kurzfilm *Poleschko* dreht er 1930. In den folgenden drei Jahren bringt er acht weitere Kurzfilme heraus, exzentrische und mit technischen Tricks gespickte »Filmplakate«, die im sowjetischen Kino Anfang der dreißiger Jahre ein besonderes Ereignis sind. Von der Kritik werden die Begriffe »Medwedkin-Methode« und »Medwedkin-

entation demanded in Soviet art. The artist must have been aware of this split, as he also made the effort to justify his choice. "I am not painting a PORTRAIT; I have returned to the PAINTERLY CULTURE ON THE HUMAN FACE."

<div style="text-align: right">EB</div>

* Malevich's birth year has been corrected by Sergei Papeta, who found the corresponding entry in the baptismal records of the Roman Catholic Parish of Kiev.

Pavel Malkov
(1900 Staraia Maina – 1953 Moscow)

Painter and graphic artist. Fights in the Red Army during the civil war. From 1923 to 1928 he studies at the Free Academy of the Fine Arts in Moscow under the realist Arkhipov and in Kardovskii's studio. There he produces book illustrations on behalf of various publishing houses. Designs eleven murals for the *All-Union Agricultural Exhibition* in 1937–38, for the Main Pavilion and the pavilion for the Moscow district. For the Soviet Pavilion at the World's Fair in New York in 1939 he executes the large painting *Speech by L. M. Kaganovich at the Holiday for Railway Workers in the Green Theater in the Central Gorky Park for Culture and Relaxation.* In 1941 he participates in the exhibition of new Soviet graphic art on the theme of the history of the Communist Party of the USSR. The organization of this exhibition at the State Museum for Fine Arts is directly connected with the publication of *Brief Course on the History of the Communist Party (Bolshevists).* The participating artists are given the opportunity to work on a contract basis executing state commissions. This results in Malkov's series *Iosif Vissarionovich Stalin,* which wins the Stalin Prize in 1949. Before the war Malkov begins teaching at the Architectural Academy, where for seven years

Kino« geprägt. 1932 organisiert er zusammen mit Gleichgesinnten den berühmten Kinozug Sojuskino: eine rollende Fabrik mit Labor und anderen für die Aufnahme und Bearbeitung von Filmen notwendigen Räumlichkeiten, die in drei umgebauten Passagierwaggons untergebracht sind. Während des 294-tägigen Einsatzes des Kinozuges werden 72 Filme über die Erfolge und Mängel des sozialistischen Aufbaus auf den Bauplätzen des Fünfjahresplans gedreht.

1935 kommt die Komödie *Das Glück* (*Die Habsüchtigen*) heraus, ein brillantes und surrealistischgroteskes Porträt eines russischen Dorfes an der Schwelle zur Kollektivierung. Das Meisterwerk, das von Maxim Gorki, Henri Barbusse und Romain Rolland und Sergej Eisenstein einhellig gelobt wird, wird von einem Provinzrezensenten jedoch als »Bucharin'scher Schund« verrissen. Drei Monate später wird der Film von der Zensur als schädlich eingestuft und verboten.

Man legt Medwedkin nahe, nach einfacheren Sujets ohne Schnörkel und allegorischen Hintersinn Ausschau zu halten. Er dreht *Die Wundertäterin* (1936) und *Das Neue Moskau* (1938). Während des Zweiten Weltkriegs leitet er als Regisseur Frontfilmgruppen und ist Regisseur des Zentralen Dokumentarfilmstudios (ZSDF). Ab 1950 dreht er politische Dokumentarfilme, unter anderem *Der Schatten des Gefreiten* (1967), für den er einen Preis beim Leipziger Filmfestival erhält. Medwedkin hat großen Einfluss auf den internationalen Dokumentarfilm. Anfang der siebziger Jahre bilden sich nach dem Vorbild seines Kinozuges Medwedkino-Gruppen in Frankreich, Chile und Algerien, in denen sich die Filmschaffenden aus Arbeiter-Filmklubs zusammenschließen. Der französische Regisseur Chris Marker widmet Medwedkin 1972 den Dokumentarfilm *Zug unterwegs.*

S. S.

he gives drawing lessons to doctoral candidates. Thereafter he teaches at the Surikov Institute in Moscow.

OK

Aleksander Medvedkin
(1900 Pensa – 1989 Moscow)

Film director and screenwriter. After military service in the Red Army he arrives in 1927 at the film studios Gosvoenkino as a screenwriter and director's assistant. He shoots his first short film, *Poleshko,* in 1930. Over the following three years he brings out eight further short films, eccentric "film posters" filled with technical tricks, which are a special event in Soviet cinema at the beginning of the 1930s. In criticism the terms "Medvedkin Method" and "Medvedkin Cinema" are coined. In 1932 he organizes, together with like-minded others, the famous cinema train Soyuzkino: a rolling factory with laboratory and other facilities needed for the shooting and processing of film, which are fitted into three converted passenger cars. During the 294-day-long use of the cinema train, 72 films are made about the successes and shortcomings of socialist development on the industrial sites of the five-year plan.

In 1935 the comedy *Happiness (The Greedy Ones)* comes out, a brilliant and surreal-grotesque portrait of a Russian village on the verge of collectivization. The masterpiece—praised unanimously by Maxim Gorky, Henri Barbusse, Romain Rolland, and Sergei Eisenstein—is, however, torn apart by a provincial reviewer as "Bukharinesque trash." Three months later the film is classified as harmful by the censor and banned.

It is suggested to Medvedkin that he look for simpler subjects without flourishes and allegorical deeper meanings. He shoots *The Miracle Worker* (1936) and *The New Moscow* (1938). During World War II he

Boris Mikhailov
(geb. 1938 in Charkow)

Fotograf. Gilt als Begründer der konzeptuellen Fotografie in der spätsowjetischen Zeit. Nach einem Ingenieursstudium ist Mikhailov viele Jahre in diesem Beruf tätig. 1966 beginnt er zu fotografieren. Nachdem seine Aufnahmen Ende der sechziger Jahre vom KGB als Pornografie bezeichnet werden, ist Mikhailov gezwungen, seine Arbeit als Ingenieur aufzugeben. Fortan widmet er sich der Fotografie.

Er fotografiert hauptsächlich die Menschen seines Wohnortes in ihrer privaten Umgebung. Aber er verwendet auch anonymes Fotomaterial aus Familienalben, koloriert und tönt die Abzüge und kombiniert sie mit handschriftlichen Notizen. Mikhailov arbeitet fast ausschließlich in Serien.

Seit dem Zusammenbruch der Sowjetunion zeigen seine Fotos vor allem Menschen, die am Rande der Gesellschaft auf den Straßen der Ukraine leben. 2000 erhält er den Internationalen Preis für Fotografie der Hasselblad Stiftung. Er lebt in Charkow und Berlin.

<div align="right">L. S.</div>

Dmitrij Nalbandjan
(1906 Tiflis – 1993 Moskau)

Maler. Nalbandjan besucht ab 1922 eine Kunstschule in Tiflis und studiert ab 1924 an der Georgischen Akademie der Bildenden Künste bei Lansere und Tatewosjan. 1929 entsteht als Diplomarbeit das Gemälde *Stalin als Jüngling mit seiner Mutter*. 1930 übersiedelt Nalbandjan nach Moskau, arbeitet für die Satirezeitschrift *Krokodil* und malt hauptsächlich Bilder, die thematisch mit Stalins Tätigkeit in Transkaukasien von 1900 bis 1908 verbunden sind, so etwa *Organisation eines sozialdemokratischen Zirkels in Batumi unter dem Vorwand einer Neujahrs-*

leads film groups at the front as a director and is a director at the Central Documentary Film Studio (ZSDF). From 1950 he shoots political documentaries, among others *The Shadow of the Corporal* (1967), for which he receives a prize at the Leipzig Film Festival. Medvedkin exerts great influence on the international documentary film. In the early 1970s Medvedkino groups form in France, Chile, and Algeria in which the filmmakers from the workers' film clubs join together after the model of Medvedkin's cinema train. In 1972 the French director Chris Marker dedicates the documentary film *Le train en marche* (The train rolls on) to Medvedkin.

<div align="right">ss</div>

Boris Mikhailov
(born 1938 in Kharkov)

Photographer. Considered a founder of conceptual photography in the late Soviet period. After studying engineering, Mikhailov works in that field for many years. In 1966 he begins to photograph. After his photographs are labeled pornography by the KGB in the late 1960s, Mikhailov is forced to stop working as an engineer. From then on he dedicates himself to photography.

He photographs primarily the people from his neighborhood in their private sphere, but he also uses anonymous materials from family albums, coloring and tinting the prints and combining them with handwritten notes. Mikhailov works almost exclusively in series.

Since the collapse of the Soviet Union, his photographs show primarily people who live on the edge of society on the streets of Ukraine. In 2000 he receives the International Award in Photography from the Hasselblad Foundation. He lives in Kharkov and Berlin.

<div align="right">LS</div>

feier (1933), *Vorbereitung einer Demonstration in Batumi, Genosse Stalin verkündet die dagestanische Autonomie* (1937) und *Genosse Stalin in einer illegalen Druckerei* (1940). Die Kriegsjahre verbringt Nalbandjan in Armenien. Dort entstehen die Bilder *Zerschlagung der deutschen Truppen vor Moskau* (1942), *Brief von der Front* (1944) und Porträts von Persönlichkeiten des kulturellen Lebens in Armenien. Nach Kriegsende kehrt er nach Moskau zurück, erhält den Stalinpreis 1. Klasse für sein *Porträt Stalins* (1945) und widmet sich der weiteren Entfaltung des Stalinthemas: *Lenin und Stalin über der GOELRO-Karte* (1947), *Stalin im Kreml* (1947) und *Für das Glück des Volkes* (1949). Für das Bild *Die große Freundschaft* von 1950 (Kat. S. 176/177) erhält er im selben Jahr den Stalinpreis 2. Klasse. 1947 wird er korrespondierendes und 1954 ordentliches Mitglied der neu gegründeten Akademie der Bildenden Künste der UdSSR. Nach Stalins Tod wird Lenin zum zentralen Gegenstand seiner Malerei: *W. I. Lenin bei A. M. Gorki (Appassionata)* (1954–1956), *Lenin 1919* (1957), *Lenin in Gorki* (1959), *Lenin in der Illegalität* (1961), *Bittsteller bei Lenin* (1967), *Rede Lenins auf dem Roten Platz* (1969) und *Rede Lenins im AMO-Werk* (1977). In den siebziger Jahren malt Nalbandjan Porträts von Leonid Breschnew und zahlreiche Bildnisse von Persönlichkeiten des armenischen Kulturlebens, von armenischen Politikern und hoch gestellten Offizieren. Für das Gruppenporträt der Begründer der armenischen Kultur *Wernatun* (1976) wird er mit der Goldmedaille der Akademie der Bildenden Künste der UdSSR ausgezeichnet wurde. Außerdem porträtiert er bedeutende russische Künstler und Schriftsteller, so *Gorki und Repin in Penati* (1976), *Gorki bei Tolstoj in Jasnaja Poljana* (1978) und *Wladimir Majakowski in Georgien, 1927*. Nalbandjan ist ab 1974 Mitglied des Präsidiums der Akademie der Bildenden Künste der UdSSR.

F. B.

Dmitrii Nalbandian
(1906 Tiflis – 1993 Moscow)

Painter. Nalbandian attends an art school in Tiflis from 1922 and from 1924 studies at the Georgian Academy of Fine Arts under Lansere and Tatevosian. In 1929 he produces his thesis work, the painting *Young Stalin with His Mother*. In 1930 Nalbandian moves to Moscow, where he works for the satirical journal *Krokodil* and paints primarily paintings that are thematically related to Stalin's activities in Transcaucasia from 1900 to 1908, such as *Organization of a Social Democratic Circle in Batumi under the Pretext of a New Year's Celebration* (1933), *Preparations for a Demonstration in Batumi, Comrade Stalin Announces the Autonomy of Dagestan* (1937), and *Comrade Stalin in an Illegal Printing Shop* (1940). Nalbandian spends the war in Armenia, where he paints *Devastation of the German Troops outside of Moscow* (1942), *Letter to the Front* (1944), and portraits of figures from the cultural life of Armenia. Returns to Moscow at the end of the war; receives the Stalin Prize, First Class, for his *Portrait of Stalin* and dedicates himself to developing his Stalin theme: *Lenin and Stalin with GOELRO Map* (1947), *Stalin in the Kremlin* (1947), and *For the Joy of the People* (1949). His painting *The Great Friendship* of 1950 (cat. p. 176–177) results in the Stalin Prize, Second Class, for that year. In 1947 he becomes a corresponding member of the newly refounded Academy of the Fine Arts of the USSR. After Stalin's death, Lenin becomes the new focus of his painting: *V. I. Lenin at the Home of A. M. Gorky (Appassionata)* (1954–56), *Lenin 1919* (1957), *Lenin in Gorky* (1959), *Lenin in Hiding* (1961), *Petition before Lenin* (1967), *Lenin's Speech on Red Square* (1969), and *Lenin's Speech in the AMO Factory* (1977). In the 1970s Nalbandian paints portraits of Leonid Brezhnev and of numerous cultural, political,

Alexej Pachomow
(1900 Warlamowo – 1973 Leningrad)

Maler, Grafiker und Illustrator. Nach einer Aus-
bildung zum technischen Zeichner in Petrograd, wo
Pachomow bis 1917 bei Dobuschinskij, Tschechonin
und Schichajew studiert, dient er 1919 in der Roten
Armee, setzt 1920/21 seine Ausbildung bei Tyrsa,
Lebedew und Karew fort und nimmt mit ihnen zu-
sammen an der Ausstellung der Vereinigung neuer
Strömungen in der Kunst teil. Von 1922 bis 1925
studiert er an der Akademie der Bildenden Künste
und an den Petrograder WChUTEMAS. Während der
zwanziger Jahre arbeitet er häufig für die Leningra-
der Zeitschriften *Schisn Iskusstwa* und *Nowy Robin-
son* und illustriert eine Vielzahl von Kinderbüchern.

Er ist einer der Mitbegründer der Leningrader
Vereinigung Künstlerkreis (1926–1931). Ende der
zwanziger, Anfang der dreißiger Jahre verarbeitet er
das auf Reisen und bei der Besichtigung von Indus-
trieunternehmen gesammelte Material zu Bildern mit
den Themen »Mechanisierung der landwirtschaft-
lichen Arbeit«, »Aufbau der Kolchose« und »Arbeit in
der Textilfabrik«. Er zeichnet viel für die Zeitschrif-
ten *Josch* und *Tschisch*. Nach der Gründung des
Sowjetkünstlerverbandes 1932 wird er Mitglied des
ersten Vorstandes des Leningrader Ortsverbandes.

In den dreißiger Jahren malt Pachomow Bilder,
die ästhetisch dem europäischen Neoklassizismus
nahe stehen. Er besucht Pionierlager und verarbeitet
die dort gewonnenen Eindrücke in einer Serie von
Zeichnungen, Studien und Gemälden mit dem Titel *In
der Sonne* (Kat. S. 196). 1937 entsteht das Wandge-
mälde *Die Kinder des Landes der Sowjets* für den
sowjetischen Pavillon auf der Weltausstellung in
Paris, für das er mit einer Goldmedaille ausgezeich-
net wird. Da seine Bilder mit dem offiziell vorge-
schriebenen Stil nicht in Einklang zu bringen sind,
hört er nach 1938 praktisch auf zu malen. Um

and high-ranking military figures from Armenia. For
his group portrait of the founders of Armenian cul-
ture, *Vernatun* (1976), he is awarded the gold medal
of the Academy of Fine Arts of the USSR. He also por-
trays important Russian artists and writers: *Gorky
and Repin in Penati* (1976), *Gorky at Tolstoy's Home
in Iasnaia Poliana* (1978), and *Vladimir Mayakovsky
in Georgia, 1927*. Nalbandian becomes a member of
the Committee of the Academy of Fine Arts of the
USSR in 1974.

FB

Aleksei Pakhomov
(1900 Varlamovo – 1973 Leningrad)

Painter, graphic artist, and illustrator. In addition
to an education as a technical draftsman in Petro-
grad, where Pakhomov studies under Dobuzhinskii,
Chekhonin, and Shukhaiev until 1917, he serves in
the Red Army in 1919, continues his education under
Tyrsa, Lebedev, and Karev, and takes part along with
them in the exhibition of the Union of New Tenden-
cies in Art. From 1922 to 1925 he studies at the
Academy of Fine Arts and VKhuTeMas in Petrograd.
During the 1920s he works frequently for the
Leningrad journals *Zhizn iskusstva* and *Novi Robin-
son* and illustrates a number of children's books.

He is a founding member of the Leningrad asso-
ciation Circle of Artists (1926–31). In the late 1920s
and early 1930s he takes material gathered traveling
and visiting industrial companies and paints works
on the themes of the mechanization of agricultural
work, the buildup of the kolkhozy, and work in textile
factories. He does frequent illustrations for the jour-
nals *Iosh* and *Chish*. When the single Union of Artists
is founded in 1932, he becomes a member of the first
board of the Leningrad local.

In the 1930s Pakhomov's paintings reveal an aes-
thetic close to that of European neoclassicism. He

weiterhin am Kunstleben teilnehmen zu können, konzentriert er sich vollständig auf die Zeitschriften- und Buchgrafik und entwickelt sich zu einem der bekanntesten Spezialisten auf diesem Gebiet. Während der Kriegsjahre entsteht eine Serie von Lithografien mit dem Titel *Leningrad während der Blockade,* für die er mit dem Staatspreis ausgezeichnet wird. Nach dem Krieg unterrichtet er von 1948 bis 1973 als Professor am Leningrader Repin-Institut für Malerei, Skulptur und Architektur. Er erhält zahlreiche Ehrentitel und Auszeichnungen und nimmt an vielen Ausstellungen im In- und Ausland teil.

I. L.

Kusma Petrow-Wodkin
(1878 Chwalynsk – 1939 Leningrad)

Maler und Grafiker. Studiert von 1895 bis 1897 an der Baron von Stieglitzschen Lehranstalt für Technisches Zeichnen, von 1897 bis 1904 an der MUSchWS und 1901 im Atelier von Anton Azbé in München. Lenbach, Stuck, Hodler und der deutsche Symbolismus wirken nachhaltig auf sein Werk. Von 1906 bis 1908 hält er sich überwiegend im Ausland auf, besucht Italien, Nordafrika und Spanien und studiert an privaten Kunstschulen in Paris. Nach seiner Rückkehr nach St. Petersburg entfaltet er eine rege Ausstellungstätigkeit. Im November 1909 findet in den Redaktionsräumen der Zeitschrift *Apollon* seine erste Einzelausstellung statt. Seine frühen symbolistischen Arbeiten stoßen in der Presse auf scharfe Kritik. In den zehner Jahren befasst er sich wiederholt mit Wand- und Deckenmalerei in Kirchen und studiert die altrussische Kunst. 1916 entsteht das Bild *In der Gefechtslinie.* Hier wird dem sinnlosen Ansturm der zum Angriff übergehenden Menschenmasse das Abbild eines tödlich verwundeten jungen Offiziers und der Moment des Todes – zugleich christliche Himmelfahrt – gegenübergestellt.

visits Pioneer camps and turns his impressions of them into a series of drawings, studies, and paintings titled *In the Sun* (cat. p. 196). In 1937 he paints the mural *The Children of the Land of the Soviets* for the Soviet Pavilion at the World's Fair in Paris, for which he wins a gold medal. His paintings cannot be brought into line with the official style, and after 1938 he all but ceases to paint. In order to continue participating in artistic life, he concentrates entirely on journals and book illustration, for which he becomes one of the best-known specialists. During the war he produces a series of lithographs titled *Leningrad during the Blockade,* for which he wins the State Prize. After the war he is a professor at Leningrad's Repin Institute for Painting, Sculpture, and Architecture from 1948 to 1973. He is awarded numerous titles and distinctions and takes part in many exhibitions at home and abroad.

IL

Kuzma Petrov-Vodkin
(1878 Khvalynsk – 1939 Leningrad)

Painter and graphic artist. Studies from 1895 to 1897 at the Baron von Stieglitz Teaching Institute for Technical Drawing, from 1897 to 1904 at MUZhVS, and in 1901 in the studio of Anton Azbé in Munich. Lenbach, Stuck, Hodler, and German symbolism are lasting influences on his work. From 1906 to 1908 he lives primarily abroad, visiting Italy, North Africa, and Spain, and studying in private art schools in Paris. After returning to Saint Petersburg, he exhibits very actively. In November 1909 his first solo exhibition is held in the editorial offices of the journal *Apollon.* His early symbolist works are sharply criticized in the press. In the second decade of the twentieth century he repeatedly takes an interest in wall and ceiling painting in churches and studies Old Russian art. In 1916 he paints *In the Battle Line,*

Nach der Revolution beschäftigt sich Petrow-Wodkin mit der Reform des künstlerischen Ausbildungswesens. Er gehört dem von Gorki geleiteten Rat für Kunstangelegenheiten an, lehrt 1917 an der Höheren Kunstschule der Petrograder Kunstakademie, von 1918 bis 1921 an den SWOMAS und von 1921 bis 1932 an der Petrograder/Leningrader Akademie der Bildenden Künste. Ende der zehner Jahre entstehen einige seiner bedeutendsten Bilder, unter anderem *Petrograd* 1918. 1923 malt er *Nach der Schlacht* (Kat. S. 191), das in symbolisch überhöhter Form auf die Bürgerkriegsereignisse Bezug nimmt. Nach Lenins Tod macht er Skizzen von der Aufbahrung im Säulensaal im Haus der Gewerkschaften und malt das Bild *An Lenins Sarg.* Von 1924 bis 1925 lebt und arbeitet er in Paris. 1927 entsteht das Gemälde *Tod des Kommissars* (Kat. S. 190) als eigentümliche Abwandlung des vorrevolutionären Bildes *In der Gefechtslinie.* 1930 wird Petrow-Wodkin der Ehrentitel Verdienter Kunstschaffender der RSFSR zuerkannt. Nach der Gleichschaltung der Künstlerverbände 1932 wird er zum ersten Vorsitzenden der Leningrader Abteilung des Sowjetischen Künstlerverbandes gewählt und ist Jurymitglied der Jubiläumsausstellung *15 Jahre Künstler der RSFSR.* 1935 wird er als Abgeordneter in den Leningrader Stadtsowjet gewählt. 1936/37 findet eine Petrow-Wodkin-Retrospektive in Leningrad und Moskau statt. Mit dem Genrebild *Die neue Wohnung* (1937) unternimmt er den Versuch, sein eigenes »erhabenes« System der künstlerischen Abbildung der Gegenwart mit den Prinzipien und Forderungen des Sozialistischen Realismus in Einklang zu bringen.

Z. T.

which juxtaposes the senseless storming of a mass of people preparing to attack with a depiction of a mortally wounded young officer and the moment of his death—like Christ's Ascension.

After the revolution Petrov-Vodkin is involved in the reform of artistic education. He belongs to the council on artistic affairs that is headed by Gorky, teaches at the Higher Art School of the Petrograd Academy of Art in 1917, at SvoMas from 1918 to 1921, and at the Petrograd/Leningrad Academy of Fine Arts from 1921 to 1932. In the years immediately following the revolution he produces several of his most important paintings, including Petrograd 1918. In 1923 he paints *After the Battle* (cat. p. 191), which refers to the events of the civil war in an emphatically symbolic form. He makes sketches of Lenin lying in state in the colonnaded hall in the House of the Unions and paints *At Lenin's Coffin.* From 1924 to 1925 he lives and works in Paris. In 1927 he paints *Death of the Commissar* (cat. p. 190) as an unusual variation on his prerevolutionary painting *In the Battle Line.* In 1930 Petrov-Vodkin is awarded the title Distinguished Artist of the RSFSR. When the artists' unions are brought in line politically in 1932, he becomes the chairman of the Leningrad section of the Union of Soviet Artists and is a jury member for the anniversary exhibition *Fifteen Years of Artists of the RSFSR.* In 1935 he is elected to the Leningrad City Soviet. In 1936–37 there is a Petrov-Vodkin retrospective in Leningrad and Moscow. In the genre painting *The New Apartment* (1937) he attempts to bring his own "sublime" system of artistic representation of the present into harmony with the principles and demands of Socialist Realism.

ZT

Jurij Pimenow
(1903 Moskau – 1977 Moskau)

Maler, Grafiker und Bühnenbildner. Studiert von 1920 bis 1925 an den WChUTEMAS in Moskau an den Fakultäten für Grafik und Malerei. Als Student nimmt er 1924 an der *Ersten Diskussionsausstellung* der Vereinigungen für aktive revolutionäre Kunst teil. 1925 ist er Gründungsmitglied der OST und Teilnehmer an deren Ausstellungen; später Mitglied der Isobrigada (1931/32). Die Arbeiten Pimenows aus den zwanziger Jahren stehen unter dem Einfluss der deutschen Kunst und zeigen seine Auffassung des Expressionismus. Der Sport als eine neue und für die damalige Zeit typische Erscheinung ist eines seiner wichtigsten Themen. Zu dieser Zeit illustriert er Zeitschriften und ist als Plakatkünstler tätig. 1928 unternimmt er eine Reise nach Deutschland.

In den zwanziger Jahren beginnt Pimenow, für das Theater zu arbeiten. Ab den dreißiger Jahren stattet er mehr als dreißig Aufführungen in verschiedenen Theatern aus und erhält für diese Arbeit mehrfach Staatspreise und Auszeichnungen. Zur gleichen Zeit malt er dekorative Wandgemälde für die Weltausstellung in Paris 1937, für die er eine Silbermedaille erhält und für den sowjetischen Pavillon auf der Weltausstellung in New York 1939. Er besorgt die Wandgestaltung eines Pavillons auf der *Allunions-Landwirtschaftsausstellung* in Moskau. Es entstehen zahlreiche Buchillustrationen und Tafelbilder, außerdem Porträts und Landschaften.

Während des Krieges arbeitet Pimenow für die TASS-Fenster, 1943 wird er an die Nordwestfront beordert. Nach dem Krieg lehrt er bis 1972 als Professor am Staatlichen Allunionsinstitut für Filmkunst. Mit Beginn der Tauwetterperiode verändern sich seit Mitte der fünfziger Jahre seine Themen und Sujets, die er jetzt bevorzugt aus seiner unmittelbaren Umwelt schöpft. Pimenow erhält 1947 und 1950

Iurii Pimenov
(1903 Moscow – 1977 Moscow)

Painter, graphic artist, and stage designer. Studies from 1920 to 1925 in the departments of graphic arts and painting at the Moscow VKhuTeMas. As a student he participates in the *First Discussion Exhibition* of the Associations for Active Revolutionary Art in 1924. In 1925 he is a founding member of OSt and a participant in its exhibitions; later he is a member of Izobrigada (1931–32). Pimenov's works from the 1920s are influenced by German art and reveal his view of expressionism. One of his most important themes is sports, as a new phenomenon typical of its day. At this time he illustrates newspapers and is active as a poster artist. In 1928 he makes a trip to Germany.

In the 1920s Pimenov begins to write for the theater. Beginning in the 1930s he does stage design for more than thirty productions in various theaters, winning many state prizes and awards for this work. At the same time he paints decorative murals for the World's Fair in Paris in 1937, for which he wins a silver medal, and for the Soviet Pavilion at the World's Fair in New York in 1939. He is responsible for painting the interior of a pavilion for the *All-Union Agricultural Exhibition* in Moscow and produces numerous book illustrations and panel paintings, as well as portraits and landscapes.

During the war Pimenov works on TASS Windows; in 1943 he is ordered to the northwest front. After the war he is professor at the State All-Union Institute for Cinematography until 1972. When the thaw begins in the mid-1950s, his themes and subjects change, now typically coming from his immediate surroundings. Pimenov receives the State Prize of the USSR in 1947 and 1950 and the Lenin Prize in 1967.

IL

den Staatspreis der UdSSR sowie 1967 den Lenin-preis.

<div align="right">I. L.</div>

Natalja Pinus (Bucharowa)
(1901 Chomutowka – 1986 Moskau)

Grafikerin und Malerin. Dient in der Roten Armee und leitet die künstlerische Sektion des Offiziersklubs des Stabs der Schützenbrigade der Division. 1920/21 studiert sie in Moskau im Atelier von Wassilij Meschkow und von 1923 bis 1930 an den WChUTEMAS/WChUTEIN an der Fakultät für Grafik. Sie ist Mitglied der Künstlergruppe Oktober. Bis Anfang der dreißiger Jahre arbeitet sie als Plakatkünstlerin und befasst sich seit Ende der dreißiger Jahre hauptsächlich mit Malerei.

Sie nimmt 1932 an der *Ersten Allunions-Plakatausstellung* in Moskau, 1933 an *15 Jahre Künstler der RSFSR* in Moskau sowie an internationalen Plakatausstellungen in Lüttich (1932), New York (1933), Mailand und Ankara (1933) sowie London (1934) teil und anschließend bis 1940 an diversen Ausstellungen in Moskau.

<div align="right">S. A.</div>

Arkadij Plastow
(1893 Prislonicha – 1972 Prislonicha)

Maler, Grafiker und Bildhauer. Nach Abschluss des geistlichen Seminars von Simbirsk schreibt sich Plastow 1912 als Gasthörer für das Fach Skulptur an der Stroganow'schen Kunstgewerbeschule in Moskau ein und wird 1914 an der Moskauer Schule für Malerei, Bildhauerei und Baukunst aufgenommen. Er studiert Skulptur bei Wolnuchin und besucht gleichzeitig die Klassen für Malerei von Archipow und Wasnezow. Nach der Februarrevolution zieht er wieder nach Prislonicha und lebt dort bis 1925. Er ist

Natalia Pinus (Bukharova)
(1901 Khomutovka – 1986 Moscow)

Graphic artist and painter. Serves in the Red Army and directs the artistic section of the officers' club of the division's infantry brigade. She studies in Moscow in the studio of Vasilii Meshkov in 1920–21 and in the graphic arts department of VKhuTeMas/VKhuTeIn from 1923 to 1930. She is a member of the artists' group October. Until the early 1930s she works as a poster artist and then in the late 1930s concentrates on painting.

Participates in the *First All-Union Poster Exhibition* in Moscow in 1932, in the exhibition *Fifteen Years of Artists in the RSFSR* in Moscow in 1933, and in international poster exhibitions in Liège (1932), New York (1933), Milan and Ankara (1933), London (1934), and then various exhibitions in Moscow through 1940.

<div align="right">SA</div>

Arkadii Plastov
(1893 Prislonikha – 1972 Prislonikha)

Painter, graphic artist, and sculptor. After graduating from the seminary in Simbirsk, Plastov enrolls as an auditor in the department of sculpture at the Stroganov School of Arts and Crafts in Moscow in 1912, and in 1914 he is accepted to the Moscow School for Painting, Sculpture, and Architecture. Studies sculpture under Volnukhin and attends the painting classes of Arkhipov and Vaznetsov. After the February Revolution, returns to Prislonikha, where he lives until 1925. He is secretary of the village soviet and of the Poor Peasants' Committee, and he works the land that he obtained after the revolution and occupies himself with drawing and painting in watercolors. From 1927 travels regularly to Moscow where he designs books for various publishers and

Sekretär des Dorfsowjets und des Komitees der Dorf-armut, bestellt das Land, das er nach der Revolution erhalten hat, und befasst sich mit Zeichnen und Aquarellmalerei. Ab 1927 fährt er regelmäßig nach Moskau, wo er für verschiedene Verlage Bücher ge-staltet und Plakate entwirft. 1935 erhält er von der kooperativen Genossenschaft Der Künstler Aufträge für die Bilder *Schafschur, Kolchos-Pferdestall, Heu-mahd* und *Pferdewärter Wolkow.* Anschließend wer-den bei ihm Bilder für die Ausstellungen *Industrie des Sozialismus, Lebensmittelindustrie* und *Die Herde* sowie ein Wandbild für die *Allunions-Land-wirtschaftsausstellung* in Auftrag gegeben. Bis auf wenige Ausnahmen sind alle Bilder Plastows thema-tisch dem Landleben und dem Kolchos verbunden. 1937 malt er das Gemälde *Feiertag im Kolchos* und wird in die MOSSCh aufgenommen. In den Kriegsjah-ren entsteht sein berühmtestes Gemälde, *Ein Fa-schist ist vorübergeflogen* (1941). Nach dem Krieg erhält er 1946 den Stalinpreis für die Bilder *Heu-mahd* und *Ernte* (1944/45). Als 1947 die Akademie der Bildenden Künste der UdSSR gegründet wird, wird er ihr ordentliches Mitglied. Von 1947 bis 1956 illustriert er Ausgaben der russischen Klassiker Puschkin, Gogol, Nekrassow, Tolstoj und Tschechow. Er nimmt zweimal an der Biennale in Venedig teil: 1956 mit den Bildern *Quelle, Jugend* und *Abendbrot der Traktoristen* sowie 1958 mit den Bildern *Ein Faschist ist vorübergeflogen, Mädchen mit Fahr-rad, Kolchos-Dreschplatz* und den Illustrationen zu den Werken Tolstojs. Plastow wird 1963 und 1971 mit dem Leninorden ausgezeichnet. 1966 erhält er den Leninpreis für die Serie *Menschen im Kolchos-Dorf.* 1956 wird ihm der Ehrentitel Volkskünstler der RSFSR verliehen und 1962 der Ehrentitel Volkskünst-ler der UdSSR. Posthum erhält er den I.-J.-Repin-Staatspreis der RSFSR.

F. B.

creates posters. In 1935 he receives commissions from the cooperative The Artist for the paintings *Shearing Sheep, Kolkhoz Stable, Haymaking,* and *The Stable Hand Volkov.* Later he is commissioned for paintings for the exhibitions *Socialist Industry, Food Industry,* and *The Herd* and a mural for the *All-Union Agricultural Exhibition.* With few excep-tions, the themes of all of Plastov's paintings are con-nected to rural life and the kolkhoz. In 1937 he paints *Holiday at the Kolkhoz* and is accepted into MOSSKh. During the war he produces his most famous painting: *A Fascist Flew Over* (1941). After the war he receives the Stalin Prize for the paintings *Haymaking* and *Harvest* (1944–45). When the Acad-emy of Fine Arts of the USSR is founded anew in 1947, he is made a full member. From 1947 to 1956 he illustrates editions of Russian classics like Pushkin, Gogol, Nekrasov, Tolstoy, and Chekhov. Par-ticipates twice in the Venice Biennale: in 1956, with the paintings *Spring, Youth,* and *The Tractor Driv-ers' Dinner,* and in 1958, with the paintings *A Fas-cist Flew Over, Girl with Bicycle, Kolkhoz Threshing Area,* and illustrations for Tolstoy's works. Plastov is awarded the Order of Lenin in 1963 and 1971; in 1966 he wins the Lenin Prize for the series *People in the Kolkhoz Village.* In 1956 he receives the title People's Artist of the RSFSR and in 1962 the title Peo-ple's Artist of the USSR. He is awarded the I. I. Repin State Prize of the RSFSR posthumously.

FB

Kliment Redko
(1897 Cholm [now Chelm, Poland] – 1956 Moscow)

Painter and graphic artist. Attends the School for Icon Painting of the Monastery in Kiev from 1910 to 1914, the Rerberg Art School in Moscow in summer 1913, and the School of Drawing of the Society for the Encouragement of the Arts in Petrograd from

Kliment Redko
(1897 Cholm/heute Chelm, Polen – 1956 Moskau)

Maler und Grafiker. Besucht von 1910 bis 1914 die Schule für Ikonenmalerei des Klosters Petscherskaja in Kiew (1910–1914), im Sommer 1913 die Rerberg'sche Kunstschule in Moskau und von 1914 bis 1918 die Zeichenschule der Gesellschaft zur Förderung der Künste in Petrograd. 1916/17 dient er in der Ersten Petrograder Fliegerkompanie, danach im Kriegsministerium, was ihm die Möglichkeit gibt, sich mit Malerei zu befassen. Nach der Übersiedlung nach Kiew studiert er 1918/19 an der dortigen Akademie der Bildenden Künste. Er beteiligt sich an der Gestaltung der Stadt zu den Revolutionsfeierlichkeiten und lernt Solomon Nikritin kennen. 1919/20 unterrichtet er an den Staatlichen Kunstgewerblichen Produktionswerkstätten in Kiew. Zur Vervollständigung seiner Ausbildung beordert Lunatscharskij ihn gemeinsam mit Nikritin nach Moskau. Dort studiert er von 1920 bis 1922 an den WChUTEMAS bei Kandinsky.

Er ist Gründungsmitglied der Projektionisten (1922–1924). 1922 beteiligt er sich an deren Ausstellung im MChK, wofür er das »Manifest des Elektroorganismus« schreibt. Im gleichen Jahr ist er auch auf der *Ersten Russischen Kunstausstellung* in Berlin vertreten und 1924 auf der *Ersten Diskussionsausstellung* der Vereinigungen für aktive revolutionäre Kunst. In dieser Zeit entwickelt er seine Theorie des »Elektroorganismus« und des »Luminismus«. In den zwanziger Jahren bereist er die Krim, den Kaukasus und den Norden bis zum Polargebiet.

Als Beauftragter des NARKOMPROS lebt er von 1927 bis 1935 in Frankreich, wo er als Künstler in der für Ausstellungen zuständigen Abteilung der sowjetischen Handelsvertretung in Paris und für die Zeitschrift *Le Monde* arbeitet. In diesen Jahren nimmt Redko regen Anteil am Pariser Kunstleben

1914 to 1918. In 1916–17 he serves in the Petrograd First Company of Pilots in 1916–17, then in the War Ministry, which gives him the opportunity to work on painting. Moves to Kiev, where he studies at the Academy of Fine Arts in 1918–19. Participates in designing decorations for the city's celebrations of the anniversary of the revolution and meets Solomon Nikritin. In 1919–20 he teaches at the State Arts and Crafts Production Workshops in Kiev. In order to round out Redko's education, Lunacharskii orders him to Moscow, along with Nikritin. Redko studies at the VKhuTeMas under Kandinsky from 1920 to 1922.

He is a founding member of the Projectionists (1922–24). In 1922 he takes part in their exhibition at the MZhK, for which he writes the "Manifesto of Electroorganism." He is also represented at the *First Russian Art Exhibition* in Berlin that year, and in 1924 at the *First Discussion Exhibition* of the Associations for Active Revolutionary Art. During this period he develops his theories of "electroorganism" and "luminism." In the 1920s he travels in the Crimea, the Caucasus, and in the north, into the polar region.

Lives in France from 1927 to 1935 as a representative of NarKomPros and works as an artist for the division of the Soviet Trade Agency that is responsible for exhibitions as well as for the newspaper *Le monde*. Redko is involved in the Parisian art world and shows his paintings at various exhibitions.

After returning to Moscow he collaborates on the design for the *All-Union Agricultural Exhibition* in Moscow in 1938 and travels to Central Asia in that context. During the war he works on TASS Windows. From 1950 to 1955 he directs a studio for the visual arts that is part of the Timiriasev Academy for Agriculture. In the final years of his life Redko's work as a painter and graphic artist is predominantly in a realistic style.

IL

und zeigt seine Bilder auf verschiedenen Ausstellungen.

Zurück in Moskau arbeitet er 1938 an der Gestaltung der *Allunions-Landwirtschaftsausstellung* in Moskau mit und unternimmt in diesem Zusammenhang Reisen nach Mittelasien. Während des Krieges beteiligt er sich an den TASS-Fenstern. Von 1950 bis 1955 leitet er ein an die Timirjasew-Akademie für Landwirtschaft angegliedertes Atelier für bildende Kunst. In seinen letzten Lebensjahren tritt Redko hauptsächlich als Maler und Grafiker mit realistischen Werken hervor.

I. L.

Alexander Rodtschenko
(1891 St. Petersburg – 1956 Moskau)

Maler, Bildhauer, Grafiker und Fotograf. Studiert von 1910 bis 1914 an der Kunstschule in Kasan bei Feschin und 1914 einige Monate an der Moskauer Stroganow'schen Kunstgewerbeschule. In Moskau schließt er Bekanntschaft mit Malewitsch und Tatlin und hat Kontakt zu Majakowski. 1916 nimmt er an der Ausstellung *Magasin* teil sowie 1917 an der Gestaltung des Cafés Pittoresk in Moskau. Nach der Revolution ist er Mitarbeiter der Abteilung für Bildende Kunst beim NARKOMPROS, Mitglied der Ankaufskommission und Leiter des Museumsbüros. Rodtschenko ist Gründungsmitglied des INChUK und lehrt von 1920 bis 1930 an den Fakultäten für Holz- und Metallgestaltung der WChUTEMAS/WChUTEIN. 1920/21 nimmt er an den Ausstellungen der OBMO-ChU und an *5 x 5 = 25* teil, wo er malerische und dreidimensionale Arbeiten zeigt.

In den zwanziger Jahren macht er typografische Entwürfe und Illustrationen für Verlage wie Junge Garde und den Staatsverlag Gosisdat sowie für Zeitschriften und führt die Fotomontage als Verfahren zur künstlerischen Gestaltung von Büchern und Pla-

Aleksander Rodchenko
(1891 Saint Petersburg – 1956 Moscow)

Painter, sculptor, graphic artist, and photographer. Studies from 1910 to 1914 at the Art School in Kazan under Feshin and for a few months of 1914 at Moscow's Stroganov School of Arts and Crafts. In Moscow he meets Malevich and Tatlin and has contact to Mayakovsky. In 1916 he takes part in the exhibition *Store,* and in 1917 he helps to design the Café Pittoresque in Moscow. After the revolution he works in the department of fine arts at NarKomPros, as a member of the acquisitions commission and the director of the museum office. Rodchenko is a founding member of InKhuK, and from 1920 to 1930 he teaches in the departments of wood and metalwork at VKhuTeMas/VKhuTeIn. In 1920–21 he takes part in OBMOKhU exhibitions and in the exhibition *5 x 5 = 25,* where he shows both paintings and three-dimensional works.

In the 1920s he makes typographic designs and illustrations for publishing houses such as Molodaia gvardiia and the state publishing house Gosizdat as well as for journals. Introduces photomontage as a method for designing books and posters. From 1923 to 1925 he is a regular contributor to the journal *LEF,* announces the end of painting, and advocates the thesis that painting should be replaced by photography. In 1925 he participates in the *Exposition international des arts décoratifs et industrielles moderne* in Paris, where he is awarded a silver medal. From 1928 to 1932 he designs stages and costumes for Moscow theaters and sets for films. From the mid-1920s until 1942 Rodchenko works primarily in photography. In 1930 he is a cofounder of the photography section of the artists' association October. In the late 1920s and early 1930s he works as a photojournalist for various journals, including, from 1933 to 1941, the renowned architectural journal

katen ein. Von 1923 bis 1925 ist ständiger Mitarbeiter der Zeitschrift *LEF,* verkündet das Ende der Malerei und vertritt die These von der Ablösung des Bildes durch die Fotografie. Er nimmt 1925 an der *Internationalen Kunstgewerbeausstellung* (Exposition international des arts décoratifs et industrieles moderne) in Paris teil, wo er mit einer Silbermedaille ausgezeichnet wird. Von 1928 bis 1932 entwirft er Bühnenbilder und Kostüme für Moskauer Theater sowie die Ausstattung für Filme. Von Mitte der zwanziger Jahre bis 1942 befasst sich Rodtschenko hauptsächlich mit Fotografie. 1930 ist er einer der Mitbegründer der Fotografiesektion der Künstlergruppe Oktober. Ende der zwanziger, Anfang der dreißiger Jahre arbeitet er als Fotojournalist für verschiedene Zeitschriften, unter anderem von 1933 bis 1941 für die renommierte Zeitschrift *USSR (sic!) im Bau,* zu deren Sondernummern er Fotoserien beisteuert. Anfang der dreißiger Jahre entstehen auch Fotografien für die Fotobücher *Das alte und das neue Moskau* und *Vom Moskau der Kaufleute zum Moskau des Sozialismus.* 1934 beginnt er zusammen mit seiner Frau Warwara Stepanowa mit der Gestaltung von Fotobänden, unter anderem *Die Erste Reiterarmee, Die Rote Armee* und *Sowjetische Luftfahrt.* Letzterer wird auf der Weltausstellung in New York 1939 gezeigt. Nach der Gründung des Sowjetkünstlerverbandes wird Rodtschenko dort 1933 Mitglied. In der zweiten Hälfte der dreißiger Jahre entsteht eine Serie von Gemälden zum Thema »Zirkus«. Während des Krieges wird Rodtschenko nach Perm evakuiert, wo er in der Agitplakat-Werkstatt arbeitet. Nach dem Krieg befasst er sich weiter mit der Gestaltung von Fotoalben.

I. L.

SSSR na stroike, to which he contributes series of photographs to its special issues. In the early 1930s he takes the photographs for the volume *The Old and the New Moscow* and *From Merchant Moscow to Socialist Moscow.* In 1934, together with his wife, Varvara Stepanova, he begins to design books of photographs, including *The First Cavalry, The Red Army,* and *Soviet Aviation.* The last of these is shown at the World's Fair in New York in 1939. Rodchenko becomes a member of the unified Union of Artists in 1933. In the second half of the 1930s he produces a series of paintings on the circus themes. During the war Rodchenko is evacuated to Perm, where he works in the Agitplakat workshop. After the war he continues to work on designing books of photographs.

IL

Abram Room
(1894 Vilnius – 1976 Moscow)

Director. Studies at the Petrograd Institute for Neurology, then at the medical faculty of the University of Saratov. Parallel to his studies, he works from 1917 in Saratov as a teacher and rector of the Upper Workshops of Theater Art and as a theater director. From 1923 he stages productions under the direction of Vsevolod Meyerhold at the Theater of the Revolution in Moscow, is a director and lecturer at the Pedagogical University of the All-Russian Central Executive Committee (VTsIK) at the Kremlin and teaches at the State All-Union Institute for Cinematography.

In 1924 Room debuts with the comedy short film *You Should Guess What "MOS" Says* and *Hunt for the Self-Burned.* There follow the feature films *The Bay of Death/The Barque of Death* (1926), *Potholes* (1927), and *Bed and Sofa* (1927). With *The Ghost That Never Returns* (1929), based on the novella *The Rendezvous That Did Not Happen* by Henri Bar-

Abram Room
(1894 Wilna – 1976 Moskau)

Regisseur. Studiert am Petrograder Institut für Neurologie, dann an der medizinischen Fakultät der Universität Saratow. Parallel zu seinem Studium arbeitet er seit 1917 in Saratow als Lehrer und Rektor der Höheren Werkstätten der Theaterkunst und als Theaterregisseur. Seit 1923 inszeniert er unter der Leitung von Wsewolod Meyerhold am Theater der Revolution in Moskau, ist Regisseur und Dozent an der Pädagogischen Hochschule des Allrussischen Zentralexekutivkomitees (WZIK) im Kreml und lehrt am Staatlichen Allunionsinstitut für Kinematographie.

1924 debütiert Room mit der Kurzfilmkomödie *Was »MOS« sagt, das sollt ihr erraten* und *Jagd nach Selbstgebranntem*. Es folgen die Langspielfilme *Die Todesbarke* (1926), *Schlaglöcher* (1927) und *Bett und Sofa* (*Liebe zu dritt,* 1927). Mit *Das Gespenst, das nicht zurückkehrt* (1929) nach der Novelle *Das Rendezvous, das nicht stattfand* von Henri Barbusse beendet Room die sowjetische Stummfilmepoche. 1930 dreht er mit Dsiga Wertow eine Reihe von Dokumentarfilmen über den ersten Fünfjahresplan. In den Filmskizzen *Manometer – 1* (1930) und *Manometer – 2* (1931) wird der Versuch unternommen, Spielfilmelemente in das Dokumentarmaterial einzubauen. Von 1933 bis 1940 arbeitet er für das Kiewer Filmstudio. Seine erfolgreich verlaufende Filmkarriere bekommt durch *Der ernsthafte junge Mann* (*Der Kommissar der Lebensweise, Der Diskuswerfer, Der magische Komsomolze,* 1935), der verboten wird, einen Knick. In der Folge entstehen die Filme *Fliegerstaffel Nr. 5* (1939), *Ostwind* (1940) und *Die Invasion* (1944), für den er 1946 den Stalinpreis erhält, und andere Lehr- und Dokumentarfilme. Bis auf den durch den kalten Krieg inspirierten Film *Silberstaub* (1953) verfilmt er nach dem Krieg Erzählungen von Kuprin, Gorki und Tschechow. s.s.

busse, Room ends the epoch of Soviet silent film. In 1930 he shoots a series of documentary films with Dziga Vertov about the first five-year plan. In the film sketches *Manometer 1* (1930) and *Manometer 2* (1931), the attempt is undertaken to build narrative film elements into the documentary material. From 1933 until 1940 he works for the Kiev film studio. His successfully progressing film career hits a snag with *Serious Young Man* (*The Commissar of the Ways of Life, The Discus Thrower, The Magic Komsomol,* 1935), which is banned. It is followed by *Squadron No. 5* (1939), *East Wind* (1940), and *The Invasion* (1944), for which he receives the Stalin Prize in 1946, and other instructional and documentary films. After the war, he films stories by Kuprin, Gorky, and Chekhov, before making *Silver Dust* (1953), inspired by the Cold War.

ss

Aleksander Samokhvalov
(1894 Bezhetsk – 1971 Leningrad)

Painter, graphic artist, sculptor, and stage designer. Studies from 1914 to 1917 in the department of architecture of the Academy of Fine Arts in Petrograd, under Beliaev and Zaleman. After the revolution returns first to his native city, where he takes part in decorating the city for celebrations and makes designs for the Palace of Labor and the House of the People. From 1919 to 1923 he continues his studies, now in the department of painting at the PGSKhUM, under Petrov-Vodkin, Kardovskii, and Rylov. After Lenin's death he designs a memorial in the form of a gigantic glass cube resting on a reinforced concrete construction. For his posters, which are notable for their new artistic language, Samokhvalov is awarded a gold medal for the *Exposition international des arts décoratifs et industrielles moderne* in 1925.

In 1920 Samokhvalov takes part in the restora-

Alexander Samochwalow
(1894 Beschezk – 1971 Leningrad)

Maler, Grafiker, Bildhauer und Bühnenbildner. Studiert von 1914 bis 1917 an der Fakultät für Architektur an der Akademie der Bildenden Künste in Petrograd bei Beljajew und Saleman. Nach der Revolution kehrt er zunächst in seine Heimatstadt zurück, wo er an Projekten zur feierlichen Ausschmückung der Stadt beteiligt ist und Entwürfe für den Palast der Arbeit und das Volkshaus ausarbeitet. Von 1919 bis 1923 setzt er sein Studium an den PGSchUM an der Fakultät für Malerei bei Petrow-Wodkin, Kardowskij und Rylow fort. Nach Lenins Tod entwirft er eine Gedenkstätte in Form eines gigantischen, auf einer Stahlbetonkonstruktion ruhenden Glaskubus. Für seine Plakate, die sich durch eine neuartige künstlerische Sprache auszeichnen, wird Samochwalow 1925 auf der *Internationalen Kunstgewerbeausstellung* (Exposition international des arts décoratifs et industrieles moderne) in Paris mit einer Goldmedaille ausgezeichnet.

1920 ist Samochwalow an der Restaurierung der Fresken der Georgskathedrale von Staraja Ladoga beteiligt. Der Einfluss der altrussischen Monumentalkunst ist in vielen Arbeiten aus diesen Jahren spürbar. Von 1926 bis 1929 ist er Mitglied der Leningrader Künstlervereinigung Künstlerkreis. Samochwalow ist einer der markantesten Vertreter der Leningrader Malerei der dreißiger Jahre. Seine Lieblingssujets sind der Sport und Mädchen, in deren Bildnissen Sportkult und Erotik eine besondere Einheit bilden. Zur gleichen Zeit macht er sich auch als Illustrator einen Namen. Für das Wandgemälde *Sowjetische Körperkultur,* das für den sowjetischen Pavillon zur Weltausstellung 1937 in Paris entsteht, erhält er den Grand Prix.

Mitte der dreißigerJahre beginnt er, für das Theater zu arbeiten. Während des Krieges wird er mit

tion of the frescoes in Saint George's Cathedral in Staraia Ladoga. The influence of Old Russian monumental art is palpable in many of his works from this period. From 1926 to 1929 he is a member of the Leningrad artists' association Circle of Artists. Samokhvalov is one of the most distinctive representatives of painting in Leningrad during the 1930s. His favorite subjects are sports and girls, and in portraits of the latter the eroticism and cult of sports form a particular unity. During this period he also makes a name for himself as an illustrator. For the mural *Soviet Physical Culture,* painted for the Soviet Pavilion of the World's Fair in Paris in 1937, he receives the Grand Prix.

In the mid-1930s he beings to work for the theater. During the war he and his theater are evacuated to Novosibirsk, where he designs several productions. Beginning in the 1950s Samokhvalov concentrates on painting and the graphic arts: producing portraits and thematic works and illustrating books. He receives the title of professor and the Order of Lenin.

IL

Sergei Senkin
(1894 Pokrovskoye-Streshnevo – 1963 Moscow)

Painter, book and poster artist, designer. Studies 1914–15 at the MUZhVS and serves until 1918 in the army. In 1919 he advances his studies at the SvoMas in the workshop of Malevich, where he becomes acquainted with Klutsis.

In 1920 he returns to Moscow and resumes his studies at the VKhuTeMas. In 1921 his first solo exhibition takes place there, at which he displays three-dimensional suprematist models and suprematist painting. In the 1920s he occupies himself with the artistic decoration of books and journals, takes part in the arrangement of revolutionary mass celebra-

seinem Theater nach Nowosibirsk evakuiert, wo er einige Aufführungen ausstattet. Ab den fünfziger Jahren arbeitet Samochwalow intensiv im Bereich Malerei und Grafik, malt Porträts und thematische Bilder und befasst sich mit Buchillustrationen. Er erhält einen Professorentitel und den Leninorden.

<div align="right">I. L.</div>

Iwan Schadr (Iwanow)
(1887 Taktaschinskoje – 1941 Moskau)

Bildhauer. Der Name Schadr ist ein von seiner Heimatstadt Schadrinsk abgeleitetes Pseudonym.

Schadrs erstes Interesse an der Kunst wird durch den Vater geweckt, der ein begabter Holzschnitzer ist. Er studiert von 1904 bis 1907 an der Kunstgewerbeschule in Jekaterinburg bei Michail Kamenskij und Theodor Salkaln. Von 1907 bis 1909 besucht er die Zeichenschule der Gesellschaft zur Förderungder Künste, wo er bei Arkadij Rylow und Nikolaj Rerich studiert. Er begeistert sich für Michail Wrubel. Entschlossen, Bildhauer zu werden, geht er 1910 nach Paris, arbeitet dort in der Werkstatt Rodins und besucht die Hochschulkurse für Bildhauerei bei Emile-Antoine Bourdelle. 1911/12 setzt er seine Ausbildung am Institut der Schönen Künste sowie an der Englischen Akademie in Rom fort. Ab 1912 lebt er in Moskau, von 1919 bis 1921 in Omsk. Ab 1926 ist er Mitglied der Gesellschaft Russischer Bildhauer.

Er arbeitet viele Jahre an Projekten für Architektur- und Skulpturenensembles, deren wichtigstes das *Denkmal für das Leiden der Welt* ist. 1920 realisiert er das Karl-Marx-Denkmal in Omsk und arbeitet an der Umsetzung von Lenins »Plan der Monumentalen Propaganda« mit. 1923 beteiligt er sich an der Gestaltung der *Ersten Allrussischen Landwirtschafts- und Gewerbeausstellung* in Moskau.

Er entwirft einige Denkmäler, unter anderem das Lenin-Denkmal am Semo-Awtschalsk-Wasserkraft-

tions and begins to work regularly as an exhibition designer.

Together with Klutsis and Gorlov he designs the section of the Central Institute for Labor at the *All-Russian Agricultural Exhibition* in 1923. He takes part in the design of the exhibition for the Comintern congress in Moscow (1924), the *All-Union Exhibition for Polygraphy* (1927) and the Soviet pavilion at the *Pressa* in Cologne (1928), for which he also completes a photo fresco in collaboration with El Lissitzky.

In 1927, he realizes, together with Klutsis, the first posters done with the technique of photomontage. In the late 1920s and early 1930s he is above all occupied as a poster artist, often together with Klutsis. In 1928 he becomes a member of the artists' association October. In 1931 he undertakes journeys in an official mission to the Don basin, to the construction site of the Dnieper hydroelectric power plant (Dneprostroi) and to Georgia. In 1933 he takes part in the exhibition *Fifteen Years of Artists of the RSFSR* in Moscow and participates in, among other projects, the design of the *All-Union Agricultural Exhibition* in Moscow (1939), the Soviet pavilion at the New York World's Fair (1939), the permanent Architectural Exhibition in Moscow (1945–46) and the exhibition *Eight Hundred Years of Moscow* (1947).

<div align="right">IL</div>

Ivan Shadr (Ivanov)
(1887 Taktashinskoe – 1941 Moscow)

Sculptor. The name Shadr is a pseudonym derived from his hometown of Shadrinsk.

Shadr's first interest in art is awakened through his father, who is a gifted woodcarver. He studies from 1904 until 1907 at the College of Arts and Crafts in Yekaterinburg under Mikhail Kamensky and

werk in den georgischen Bergen (1927), ein Puschkin-Denkmal und ein Gorki-Denkmal in Moskau (1939), das 1951 durch Wera Muchina ausgeführt wird und für das ihm 1952 posthum der Stalinpreis verliehen wird. Außerdem entwirft er Skulpturen, unter anderem für die sowjetischen Pavillons auf den Weltausstellungen in Paris (1937) und New York (1939).

L. M.

Wladimir Schtschuko
(1878 Berlin – 1939 Moskau)

Architekt. Gilt als Mitbegründer des St. Petersburger Neoklassizismus. Schtschuko kommt 1896 nach St. Petersburg und studiert an der Akademie der Bildenden Künste Architektur bei Leonti Benois, Malerei bei Ilja Repin, Kupferstich bei Mate, Bildhauerei bei Beklemischew und Zeichnen bei Bruni. 1904 wird er für seinen Diplomentwurf *Palast des Statthalters im Fernen Osten* mit einer Goldmedaille und zwei Reisestipendien ausgezeichnet. Er besucht Italien, Griechenland und Istanbul.

Nach seiner Rückkehr nach St. Petersburg schließt er sich der Künstlervereinigung Welt der Kunst an, zu deren tonangebenden Mitgliedern Benois, Lanceray und Fomin zählen und wird selbst einer der Wortführer der Gruppe. Zusammen mit ihnen entwickelt er die Prinzipien des »Großen Stils«, des Neoklassizismus. Schtschukos Arbeiten aus den Jahren 1910/11, die Wohnhäuser am Kamennoostrowskij-Prospekt und die russischen Pavillons auf den internationalen Ausstellungen/Weltausstellungen in Turin und Rom machen ihn in ganz Europa bekannt. 1911 wird Schtschuko Mitglied der Akademie.

Von 1913 bis 1915 realisiert er den Nikolajewskij-Bahnhof (heute Moskauer Bahnhof) und Gebäude der Moskauer Bank in St. Petersburg/Petrograd sowie den Bau der MUSchWS. Ab den zwanziger Jahren

Theodor Zalkaln. From 1907 until 1909 he attends the School of Drawing of the Society for the Encouragement of the Arts, where he studies with Arkadi Rylov und Nikolai Rerich. He grows passionate about Mikhail Vrubel. Determined to become a sculptor, he goes to Paris in 1910, where he works in the workshop of Rodin and attends the university courses in sculpture given by Émile-Antoine Bourdelle. In 1911–12 he furthers his education at the Regio Istituto Superiore di Belle Arti and the English Academy in Rome. From 1912 he lives in Moscow, although he spends 1919 to 1921 in Omsk. From 1926 he is a member of the Society of Russian Sculptors.

He works for many years on projects for architecture and sculpture ensembles, most importantly his *Memorial to the Suffering of the World*. In 1920 he realizes the Karl Marx Memorial in Omsk and collaborates on the implementation of Lenin's "Plan for Monumental Propaganda." In 1923 he participates in shaping the *All-Russian Agricultural Exhibition* in Moscow.

He plans some memorials, among others the Lenin memorial at the Zemo-Avchalsk hydroelectric power plant in the Georgian mountains (1927), and in Moscow a Pushkin memorial and a Gorky memorial (1939), which is executed in 1951 by Vera Mukhina and for which he is given the Stalin Prize posthumously in 1952. In addition, he designs sculptures, including works for the Soviet pavilions at the World's Fairs in Paris (1937) and New York (1939).

LM

Vladimir Shchuko
(1878 Berlin – 1939 Moscow)

Architect. Regarded as cofounder of Saint Petersburg neoclassicism. Shchuko comes to Saint Petersburg in 1896 and, at the Academy of Fine Arts, stud-

beginnt seine langjährige Zusammenarbeit mit seinem Studenten Wladimir Gelfreich. 1923 gestalten sie den Internationalen Pavillon der *Allrussischen Landwirtschaftsausstellung,* bauen die Propyläen am Smolny in Petrograd und nehmen 1924 an einem Wettbewerb für Lenin-Denkmäler für verschiedene Städte des Landes teil. 1926 wird in Leningrad nach ihrem Entwurf das erste Denkmal für den sowjetischen Staatsgründer errichtet. Zu ihren berühmtesten Bauten zählen das konstruktivistisch geprägte Theater in Rostow am Don (1930–1935), die Leninbibliothek (1928–1941), die Große Steinerne Brücke (1937) und der Hauptpavillon auf der *Allunions-Landwirtschaftsausstellung* (1939) in Moskau. 1934 übersiedelt Schtschuko nach Moskau, arbeitet in seinen letzten Lebensjahren zusammen mit Gelfreich und Boris Iofan am Projekt Palast der Sowjets und fertigt eine große Anzahl von Skizzen an (Kat. S. 238). Auf Beschluss der Regierung wird die endgültige Planung des Palasts der Sowjets den drei Architekten übertragen. Schtschuko leitet das 2. Planungsbüro des Moskauer Stadtsowjets zur Umgestaltung des Stadtzentrums im Zusammenhang mit der Projektierung des Palasts der Sowjets.

<div align="right">O.S.</div>

Alexej Schtschussew
(1873 Kischinjow – 1949 Moskau)

Architekt, Architekturwissenschaftler, Restaurator und Pädagoge. Absolviert 1897 die Abteilung für Architektur der Akademie der Bildenden Künste in St. Petersburg, wo er ab 1891 bei Leonti Benois und Ilja Repin studiert hat. Für die wissenschaftliche Untersuchung und Restaurierung der Basilius-Kathedrale in Owrutsch (1907–1911) wird er zum Mitglied der Architekturakademie ernannt. In den ersten Schaffensjahren dominieren Sakralbauten, bei denen er sich an den Kompositionsprinzipien der altrussi-

ies architecture with Leonti Benois, painting with Ilia Repin, copperplate engraving with Mate, sculpture with Beklemishev and drawing with Bruni. In 1904, he is awarded a gold medal and two travel grants for his graduation design *Palace of the Viceroy in the Far East*. He visits Italy, Greece and Istanbul.

Following his return to Saint Petersburg he joins the artists' association World of Art, which counts among its predominant members Benois, Lanceray, and Fomin, and he himself becomes one of the spokesmen of the group. Together with the others he develops the principles of the "grand style," neoclassicism. Shchuko's works from the years 1910–11, the apartment buildings on the Kamennoostrovskii Prospekt and the Russian pavilions at the international exhibitions/World Fairs in Turin and Rome make him known throughout Europe.

In 1911 Shchuko becomes a member of the academy.

From 1913 until 1915 he constructs the Nikolaevskii Station (now Moscow Station) and buildings of the Bank of Moscow in Saint Petersburg/Petrograd as well as the building of the MUZhVS. In the 1920s begins his collaborative work of many years with his student Vladimir Gelfreikh. In 1923 they design the International Pavilion of the *All-Russian Agricultural Exhibition* and build the propylaea for the Smolny Institute in Petrograd, and in 1924 they take part in a competition for Lenin memorials for various cities of the country. The first memorial to the founders of the Soviet Union is built to their design in Leningrad in 1926. Among their most famous structures can be counted the markedly constructivist theater in Rostov on the Don (1930–35), the Lenin Library (1928–41), the Great Stone Bridge (1937) and the Main Pavilion at the *All-Union Agricultural Exhibition* (1939) in Moscow. In 1934 Shchuko moves to Moscow and in the last years of his life works together with Gelfreikh and Boris Iofan on the project of the

schen Architektur orientiert. Schtschussew ist der Hauptvertreter des national-romantischen Stils. Zu seinen besten Arbeiten aus dieser Zeit gehören die Pokrow-Kirche im Martha-Maria-Kloster in Moskau (1908–1912), die Gedächtniskirche auf dem Kulikowo-Feld (1908–1913), der Kasaner Bahnhof in Moskau (1913–1926) und der russische Pavillon auf der XI. Internationalen Ausstellung in Venedig (1913/14). Nach der Revolution leitet er ein Kollektiv junger Architekten und erarbeitet von 1918 bis 1924 ein Konzept für die künftige Entwicklung Moskaus. Er wird zum Chefarchitekten der *Ersten Allrussischen Landwirtschafts- und Gewerbeausstellung* ernannt (1922). Die Ausstellungsbauten sind der erste Schritt zur Umsetzung des Plans »Das Neue Moskau«. Das Leninmausoleum auf dem Roten Platz in Moskau (1924, 1929/30, Kat S. 236/237) macht den Architekten weltbekannt. Mit Gebäuden im konstruktivistischen Stil gestaltet er das neue Antlitz Moskaus. Dazu gehören das Wohnhaus des MChAT (1927/28) und das Ministerium für Landwirtschaft (1928–1933). Im konstruktivistischen Stil sind auch die Wettbewerbsentwürfe für die Staatsbank in Moskau (Gosbank, 1925), das Zentrale Telegrafenamt (1926), die Leninbibliothek (1928, erste Version), das Christoph-Kolumbus-Denkmal (1929) und der Entwurf für den Palast der Sowjets (1932, erste Version) gehalten.

Von 1932 bis 1937 leitet er das 2. Architekturbüro beim Moskauer Stadtsowjet und schaltet sich aktiv in die Realisierung des Generalplans zur Erneuerung und Umgestaltung Moskaus ein. Im neoklassizistischen Stil bebaut er den Smolensker und den Rostower Kai mit Wohnhäusern (1934/35); nach Schtschussews Entwürfen werden die Moskworezkij-Brücke errichtet (1935/36), das Hotel Moskwa (1932–1935) und die Verwaltungsgebäude auf dem Dzierzyúskij-Platz (1934–1947). Als Leiter des Akademieprojektes (seit 1938) erarbeitet er das Großprojekt für den Gebäudekomplex der Akademie der Wissen-

Palace of the Soviets, for which he prepares a large number of sketches (cat. p. 238). By order of the government, the final planning of the Palace of the Soviets is handed over to the three architects. Shchuko leads the Second Planning Bureau of the Moscow City Soviet towards the reshaping of the city center in connection with the project engineering of the Palace of the Soviets.

os

Aleksei Shchusev
(1873 Kishinev – 1949 Moscow)

Architect, architectural theorist, conservator, and educator. Receives his degree in 1897 from the department for architecture of the Academy of Fine Arts in Saint Petersburg, where he had studied since 1891 with Leonti Benois and Ilia Repin. For the scientific examination and restoration of Saint Basil's Cathedral in Ovruch (1907–11) he is named member of the Academy of Architecture. In his first years of creative activity sacred structures dominate, in the design of which he orients himself to the principles of composition of old Russian architecture. Shchusev is the prime representative of the national-romantic style. Among his best works in this period are the Pokrov church in the Martha and Maria Cloister in Moscow (1908–12), the Memorial Church on the Kulikovo field (1908–13), the Kazan Station in Moscow (1913–26) and the Russian pavilion at the Eleventh International Exhibition in Venice (1913–14). After the revolution he leads a collective of young architects and from 1918 until 1924 works on a concept for the future development of Moscow. He is named chief architect for the *All-Russian Agricultural Exhibition* (1922). The exhibition structures are the first step towards the implementation of the plan "The New Moscow." The Lenin Mausoleum on Red Square in Moscow (1924, 1929–30) makes the

schaften der UdSSR im Südwesten Moskaus, von dem einige Institutsbauten verwirklicht werden. In den vierziger Jahren befasst er sich mit dem Wiederaufbau und der Umgestaltung der Städte Istra (1942/43), dem Zentrum von Wolgograd (damals noch Stalingrad, 1943–1945), Nowgorod (1943–1945) und dem Zentrum von Kiew (1944/45).

Das letzte Projekt des Architekten ist die Moskauer Metrostation Komsomolskaja-kolzewaja (1945–1952), die erst nach Schtschussews Tod vollendet wird. Schtschussew unterrichtet von 1913 bis 1918 an der Stroganow'schen Kunstgewerbeschule, von 1918 bis 1924 an den WChUTEMAS und 1948 am Moskauer Institut für Architektur. Er ist Vorsitzender der Moskauer Gesellschaft für Architektur (1919–1929), Mitglied des Vorstandes des sowjetischen Architektenverbandes und Mitglied des Präsidiums der sowjetischen Architekturakademie.

Er erhält hohe Auszeichnungen und Ehrungen, unter anderem den Titel Verdienter Architekt der UdSSR. Er ist ordentliches Mitglied der Akademie der Wissenschaften der UdSSR und der Architekturakademie der UdSSR sowie Träger des Leninordens und vierfacher Staatspreisträger.

<div style="text-align: right">D. T.</div>

Pjotr Schuchmin
(1894 Woronesch – 1956 Moskau)

Maler und Grafiker. Studiert 1912 an der Kunstschule von Wladimir Meschkow in Moskau und von 1912 bis 1916 an der St. Petersburger/Petrograder Akademie der Bildenden Künste bei Tworoschnikow, Makowskij und Kardowskij. Während des Ersten Weltkriegs kämpft er an der Front, meldet sich 1918 als Freiwilliger zur Roten Armee und kehrt 1921 nach Moskau zurück. 1922 ist er Gründungsmitglied der AChRR, Mitverfasser des Manifests der Künstlervereinigung 1111. In den zwanziger Jahren ist er

architect world-renowned. With buildings in the constructivist style he shapes the new face of Moscow. To these buildings belong the apartments of the MKhAT (1927–28) and the Agriculture Ministry (1928–33). Also in the constructivist style are the competition designs for the state bank in Moscow (Gosbank, 1925), the Central Telegraph Office (1926), the Lenin Library (1928, first version), the Christopher Columbus memorial (1929), and the Palace of Soviets (1932, first version).

From 1932 until 1937 he leads the Second Architecture Bureau of the Moscow City Soviet and takes part actively in the realization of the General Plan for the Renewal and Transformation of Moscow. In the neoclassical style he develops the Smolensk and Rostov Quays with apartment buildings (1934–35); following Shchusev's designs the Moskvorezkii bridge (1935–36), the Hotel Moskva (1932–35) and the administrative buildings on Dzerzhinskii Square (1934–47) are built. As leader of the Academy Project (from 1938 on) he works on the large project for the building complex of the Academy of Sciences of the USSR in the southwest of Moscow, out of which plans some institute buildings are realized. In the 1940s he occupies himself with the reconstruction and redesigning of Istra (1942–43), the center of Stalingrad (now Volgograd, 1943–45), Novgorod (1943–45), and the center of Kiev (1944–45).

The last project of the architect is the Moscow subway station Komsomolskaia-kolzevaia (1945–52), which is completed only after Shchusev's death. Shchusev teaches from 1913 until 1918 at the Stroganov School of Arts and Crafts, from 1918 until 1924 at the VKhuTeMas and in 1948 at the Moscow Institute for Architecture. He is chairman of the Moscow Society for Architecture (1919–29), member of the executive of the Union of Soviet Architects and member of the presidium of the Soviet Academy of Architecture.

für Zeitschriften wie *Krasnaja niwa, Rabotniza* und *Krasny perez* als politischer Karikaturist tätig.

Hauptthema seines malerischen Werkes sind Kampfepisoden aus dem Bürgerkrieg und dem Zweiten Weltkrieg. Während des Zweiten Weltkriegs arbeitet er für die TASS-Fenster und schafft einige monumental-dekorative Wandgemälde.

Über viele Jahre malt er Porträts bekannter Politiker, Künstler, Musiker und Ärzte. Von 1934 bis 1936 lehrt er an der Akademie der Bildenden Künste und von 1948 bis 1952 am Moskauer Institut für Angewandte und Dekorative Kunst.

I. L.

Sergej Senkin
(1894 Pokrowskoje-Streschnewo – 1963 Moskau)

Maler, Buch- und Plakatkünstler, Designer. Studiert 1914/15 an der MUSchWS und dient bis 1918 in der Armee. 1919 setzt er sein Studium an den SWOMAS in der Werkstatt von Malewitsch fort, wo er Kluzis kennen lernt.

1920 kehrt er nach Moskau zurück und nimmt sein Studium an den WChUTEMAS wieder auf. 1921 findet dort seine erste Einzelausstellung statt, auf der er dreidimensionale suprematistische Modelle und suprematistische Malerei zeigt. In den zwanziger Jahren befasst er sich mit der künstlerischen Ausstattung von Büchern und Zeitschriften, ist an der Ausgestaltung revolutionärer Massenfeiern beteiligt und beginnt, regelmäßig als Ausstellungsdesigner zu arbeiten.

Zusammen mit Kluzis und Gorlow gestaltet er 1923 die Abteilung Zentrales Institut der Arbeit auf der *Allrussischen Landwirtschaftsausstellung*. Er beteiligt sich an der Gestaltung der Ausstellung zum Kominternkongress in Moskau (1924), der *Allunionsausstellung für Polygrafie* (1927) und dem sowjetischen Pavillon auf der *Pressa* in Köln (1928), für den

He receives high awards and honors, among others the title Distinguished Architect of the USSR. He is a full member of the Academy of Sciences of the USSR and the Academy of Architecture of the USSR as well as a recipient of the Order of Lenin and a four-time bearer of the State Prize.

DT

Piotr Shukhmin
(1894 Voronezh – 1956 Moscow)

Painter and graphic artist. Studies in 1912 at the Art School of Vladimir Meshkov in Moscow and from 1912 to 1916 at the Academy of Fine Arts in Saint Petersburg/Petrograd, under Tvorozhnikov, Makovskii, and Kardovskii. During World War I he fights at the front, volunteering for the Red Army in 1918, and returning to Moscow in 1921. In 1922 he is a founding member of AKhRR and a coauthor of the manifesto of the artists' association 1111. In the 1920s he is active as a political caricaturist for journals like *Krasnaia niva, Rabotnitsa,* and *Krasnyi perets*.

The major theme in his paintings is the fighting of the civil war and World War II. During World War II he works on TASS Windows and paints several monumental decorative murals.

Over a period of many years he paints portraits of famous politicians, artists, musicians, and doctors. From 1924 to 1936 he teaches at the Academy of Fine Arts in Moscow and from 1948 to 1952 at the Moscow Institute for Applied and Decorative Art.

IL

Mikhail Soloviov
(1905 Moscow – 1990 Moscow)

Poster artist. Member of the youth organization of the AKhR in Moscow from 1929 until 1932 and graduates from the advanced courses of the AKhR in

er in Zusammenarbeit mit El Lissitzky auch ein Fotofresko fertigt.

1927 realisiert er zusammen mit Kluzis die ersten Plakate in Fotomontagetechnik. Ende der zwanziger, Anfang der dreißiger Jahre ist er vor allem als Plakatkünstler tätig, häufig zusammen mit Kluzis. 1928 wird er Mitglied der Künstlergruppe Oktober. 1931 unternimmt er Reisen in offizieller Mission an den Donbass, zur Baustelle des Dnjepr-Wasserkraftwerks (Dnjeprostroj) und nach Georgien. 1933 nimmt er an der Ausstellung *15 Jahre Künstler der RSFSR* in Moskau teil und beteiligt sich unter anderem an der Gestaltung der *Allunions-Landwirtschaftsausstellung* in Moskau (1939), des sowjetischen Pavillons auf der Weltausstellung in New York (1939), der Bauwesen-Dauerausstellung in Moskau (1945/46) und der Ausstellung 800 *Jahre Moskau* (1947).

<div align="right">I. L.</div>

Jekaterina Sernowa
(1900 Simferopol – 1995 Moskau)

Malerin und Bühnenbildnerin. Übersiedelt mit ihrer Familie 1902 nach Sewastopol und 1914 nach Moskau. Hier erhält sie von 1915 bis 1918 Unterricht im Atelier von Fjodor Rerberg und studiert von 1917 bis 1919 sowie 1921 an der physikalisch-mathematischen Fakultät der Moskauer Universität und von 1919 bis 1924 an den Moskauer WChUTEMAS bei Maschko, Schewtschenko und Sterenberg. Schon als Studentin knüpft sie Kontakt zu jenen Künstlern, die später die OST gründen. Von 1928 bis 1932 ist sie Mitglied der Gesellschaft und Teilnehmerin an deren Ausstellungen.

Während der zwanziger und dreißiger Jahre beschäftigt sie sich mit Buchgrafik, zeichnet unter anderem für die Moskauer Zeitschrift *Sa proletarskoje iskusstwo* (Für die proletarische Kunst) und entwirft Plakate. Im Auftrag der politischen Führung

1930. He studies with Meshkov und Sokolov-Skalia. From 1930 until 1941 he works principally as a painter and participates, together with Sokolov-Skalia, in the production of dioramas from 1935 until 1938.

From 1944 into the 1980s he is one of the most active artists in the area of the social-political poster. His works take up domestic political themes and the problems of the working population in the city and countryside. He works for the publishing houses Izogis, Sovetskii Khudoshnik, Izobrazitelnoe iskusstvo, and Plakat.

From 1960 until 1980 he is a member of the editorial board of the Agitplakat workshop, leads in the 1970s the poster section of the Moscow Union of Artists, and is a regular contributor to Agitplakat.

From 1941 onward he is constantly involved with the field of the political poster and is the author of many TASS Windows and agitation posters, among others *Here's to the Defenders of Moscow!* (1944), *Such Women Did Not Exist and Could Not Exist in the Old Days* (1952, cat. p. 51), *Here's to the Great Ideas, Here's to the Fearless Fighters!* (1955) and *I Am the Soldier on Watch, Posted by the People to Protect the Peace of My Homeland!* (1956). Besides poster art, he works in the areas of panel and monumental painting, set painting and magazine graphics. In 1977, he is granted the title Distinguished Artist of the RSFSR. He is a member of the Union of Soviet Artists.

<div align="right">SA</div>

Adolf Strakhov-Braslavski,
(1896 Yekaterinoslav – 1979 Kharkov)

Sculptor, graphic artist and poster artist. Studies from 1913 until 1915 at the technical college of art in Odessa in the class for sculpture. During the first years after the October Revolution he paints agitation posters and designs celebrations of the revolution.

der Roten Armee besucht sie zwischen 1929 und 1931 Panzereinheiten. Dort entstehen Studien von den Manövern sowie Zeichnungen der Korps und ihrer Kommandeure. Einige dieser Arbeiten werden auf der Ausstellung *15 Jahre Rote Arbeiter- und Bauernarmee* gezeigt. In den dreißiger Jahren unternimmt Sernowa viele Reisen in die neu entstehenden Industriegebiete. 1943/44 wird sie an die baltische Front entsandt, wo Kriegszeichnungen entstehen. Nach Kriegsende kehrt sie nach Sewastopol zurück. Es entstehen mehrere Bilder der zerstörten Stadt.

In den vierziger und fünfziger Jahren arbeitet sie als Bühnenbildnerin häufig zusammen mit Jurij Pimenow. Sernowa gestaltet seit ihrer Studienzeit Wandgemälde für verschiedene Ausstellungen und Pavillons, unter anderem für die *Allrussische Landwirtschaftsausstellung* 1923 und die Weltausstellung in New York 1939. Ihre Monumentalwerke sind Bestandteile von Gebäuden in Moskau und anderen Städten des Landes.

Sernowa unterrichtet von 1945 bis 1953 am MIPIDI und von 1953 bis 1971 am Moskauer Textilinstitut.

I. L.

Michail Solowjow
(1905 Moskau – 1990 Moskau)

Plakatkünstler. Ist von 1929 bis 1932 Mitglied der Jugendvereinigung der AChR in Moskau und absolviert 1930 die Höheren Kurse der AChR. Er studiert bei Meschkow und Sokolow-Skalja. Von 1930 bis 1941 arbeitet er im Wesentlichen als Maler und beteiligt sich von 1935 bis 1938 zusammen mit Sokolow-Skalja an der Herstellung von Dioramen.

Von 1944 bis in die achtziger Jahre hinein ist er einer der aktivsten Künstler auf dem Gebiet des gesellschaftspolitischen Plakats. Seine Arbeiten greifen innenpolitische Themen und die Probleme der arbeitenden Bevölkerung in Stadt und Land auf. Er

He is employed at the newspapers *Donetskii kommunist, Zvezda,* and *Selianskaia pravda,* as well as other organs of the press, for which he provides drawings on political themes, poster dioramas, and poster friezes. Besides these publications, he works for the ROSTA Windows in Donetsk (DonROSTA).

In 1921 he creates a series of posters about the first years of Soviet power under the title *The ABCs of Revolution,* which reflect the tradition of the *lubok* folk print.

In 1922 he moves to Kharkov and in the same year becomes head artist of the Ukrainian state press. There are works from this time in the field of book designs for the publishing houses Proletari and Ukrainsky rabochi. Until 1929 he illustrates books and continues to design sociopolitical posters.

At the *Exposition international des arts décoratifs et industrielles moderne* in Paris in 1925 he is awarded a gold medal for the poster *V. Ulianov (Lenin)* (1924).

In the 1930s Strakhov-Braslavski works primarily in sculpture. During the war (1941–45) he produces antifascist posters and returns again to sculpture thereafter. He designs numerous memorials, which are built in Kharkov and other Ukrainian cities. In 1944 he is granted the title People's Artist of the Ukrainian SSR.

SA

Dziga Vertov
(born Denis Arkadevich Kaufman)
(1896 Białystok – 1954 Moscow)

Director, screenwriter and film theorist. Regarded as one of the pioneers of the Soviet and international documentary film. He receives his education at the Military Music School, at the Petrograd Institute for Neurology, and at the University of Moscow. In 1918 he begins working in the film history section of

arbeitet für die Verlage Isogis, Sowetskij chudo-schnik, Isobrasitelnoje iskusstwo und Plakat.

Von 1960 bis 1980 ist er Mitglied des Redaktions-kollegiums der Agitplakat-Werkstatt, leitet in den siebziger Jahren die Plakatsektion des Moskauer Künstlerverbandes und ist ständiger Mitarbeiter von Agitplakat.

Ab 1941 ist er ständig auf dem Gebiet des politi-schen Plakates tätig und Autor vieler TASS-Fenster und Agitationsplakate, unter anderem *Ein Hoch den Verteidigern Moskaus!* (1944), »*Solche Frauen gab es nicht in den alten Zeiten und konnte es auch nicht geben*«, *J. W. Stalin* (1952, Kat. S. 51), *Ein Hoch den großen Ideen, ein Hoch den furchtlosen Kämp-fern!* (1955) und *Ich bin der Wachsoldat, der vom Volk aufgestellt wurde, um den Frieden meiner Hei-mat zu schützen!* (1956). Außerdem arbeitet er im Bereich der Tafel- und Monumentalmalerei, Bühnen-bildkunst und Zeitschriftengrafik. 1977 wird ihm der Titel Verdienter Kunstschaffender der RSFSR verlie-hen. Er ist Mitglied des Sowjetkünstlerverbandes.

S. A.

Adolf Strachow-Braslawskij,
(1896 Jekaterinoslaw – 1979 Charkow)

Bildhauer, Grafiker und Plakatkünstler. Studiert von 1913 bis 1915 an der Kunstfachschule in Odessa in der Klasse für Bildhauerei. Während der ersten Jahre nach der Oktoberrevolution malt er Agitations-plakate und gestaltet Revolutionsfeierlichkeiten. Er ist Mitarbeiter der Zeitungen *Donezki kommunist, Swesda, Seljanskaja prawda* und anderer Presseor-gane, für die er Zeichnungen zu politischen Themen, Plakatdioramen und Plakatfriese liefert. Außerdem arbeitet er für die ROSTA-Fenster in Donezk (Don-ROSTA).

1921 kreiert er eine Serie von Plakaten über die ersten Jahre der Sowjetmacht mit dem Titel *ABC der*

the Moscow Film Committee and becomes founder of the first Soviet newsreels: *Kino-Nedelia* (1918–19) and *Kino-Pravda* (1922–25). In 1918 he shoots *Anniversary of the Revolution,* together with Save-lev. He leads filming on various Civil War fronts and during the use of the agitation trains brings out the films *The Battle of Tsaritsyne, The Mironov Trial,* and *History of the Civil War.*

Vertov becomes the most radical representative of a new film language for Russia and for the docu-mentary film itself. In his concept of the "cine-eye" he formulates his conception of film as a new medi-um which can revolutionize the human powers of perception.

"Cine-eye" is his name for both the group he founds and the programmatic film he shoots in 1924 (also: *Life Caught Unawares),* whose documentary footage shakes the consciousness of the spectator through extreme compositions, and the swift chang-ing of narrative tempo and rhythm. In *Forward, Soviet!* and in the film poem *A Sixth of the World* (1926), the tale of the social upheavals in the coun-tryside is matched by the expressive power of the compositions, the associative cutting and the design of the intertitles. After *A Sixth of the Earth* Vertov comes into conflict with the film bureaucracy in Moscow. He is not allowed to work, and he encoun-ters constant difficulties with distribution. Together with Elisaveta Svilova and his brother, the camera-man Mikhail Kaufman, he goes to the Ukraine to film. The result of this journey are the films *The Eleventh Year* (1928); *The Man with the Movie Cam-era* (1929); and the first sound film, *Symphony of the Don Basin* (1930). With *The Man with the Movie Camera* Vertov reaches the high point of his innova-tive film work. The director discovers the potential of the film arising from the polyphonic unity of image and sound in *Symphony of the Don Basin* (*Enthusi-asm*), in which he also shoots images with synchro-

Revolution, die Rückbezüge zur Tradition des volkstümlichen Lubok aufweisen.

1922 übersiedelt er nach Charkow und wird im selben Jahr Chefkünstler des ukrainischen Staatsverlages. Es entstehen Arbeiten auf dem Gebiet der Buchgrafik für die Verlage Proletarij und Ukrainskij rabotschij. Bis 1929 illustriert er Bücher und gestaltet weiterhin gesellschaftspolitische Plakate.

Auf der *Internationalen Kunstgewerbeausstellung* (Exposition international des arts décoratifs et industrieles moderne) in Paris wird er 1925 für das Plakat *W. Uljanow (Lenin)* (1924) mit einer Goldmedaille ausgezeichnet.

In den dreißiger Jahren befasst sich Strachow-Braslawskij im Wesentlichen mit Bildhauerei. Während des Krieges (1941–1945) produziert er antifaschistische Plakate und wendet sich nach dem Krieg wieder der Bildhauerei zu. Er entwirft zahlreiche Denkmäler, die in Charkow und anderen ukrainischen Städten realisiert werden. 1944 wird ihm der Titel Volkskünstler der Ukrainischen SSR verliehen.

<div align="right">S. A.</div>

Dmitrij Tschetschulin
(1901 Schostka – 1981 Moskau)

Architekt, Bühnenbildner und Maler. Arbeitet seit seinem 15. Lebensjahr in der Fabrik und zeigt schon früh Interesse an der Malerei. Er besorgt die Bühnenausstattung für Laienaufführungen und wirkt bei der festlichen Ausschmückung der Stadt mit. Seine berufliche Qualifikation als Architekt erwirbt er von 1923 bis 1929 durch ein Studium an den WChUTEMAS/WUChTEIN. Bereits während des Studiums entwickelt er die Idee eines synthetischen Massentheaters. Unter der Leitung bekannter Künstler wie Faworskij, Iwanow und Kurilko ist er als Bühnenbildner an Moskauer Theatern tätig. Er betrachtet sich als Schüler Schtschussews, dessen Einfluss im

nized sound from persons for the first time in documentary film. Both works are enthusiastically adopted by the artistic avant-garde abroad. The last undisputed success in the director's lifetime is *Three Songs of Lenin* (1934). The Stalin-cult film *Lullaby* (1937) is rejected by Stalin, and Vertov's opportunities to work are very limited thereafter, though he shoots more films during World War II and films from 1944 until 1954 the newsreel *News of the Day.*

At the end of 1950s and the beginning of the 1960s Vertov's films are rediscovered in the Soviet Union.

<div align="right">SS</div>

Konstantin Vialov
(1900 Moscow – 1976 Moscow)

Painter, graphic artist, and stage designer. Educated at the Stroganov School of Arts and Crafts from 1914 to 1917 and at the Moscow GSKhM/VKhuTeMas from 1918 to 1920, under Lentulov, Kandinsky, and Talin, among others. At the same time the budding artist attends a course in agricultural machinery. In the early 1920s he produces his first counterreliefs and constructivist sculptures; he paints abstract works and designs scenery for several theatrical productions. The stage design for Kaminskii's play *Stenka Razin* at the Theater of the Revolution in Moscow (1923–24) earns Vialov a silver medal at the *Exposition international des arts décoratifs et industrielles moderne* in Paris in 1925. In 1924 he takes part in the *First Discussion Exhibition* of the Associations for Active Revolutionary Art; he is a founding member of OSt, belonging from 1925 to 1931 and participating in its exhibitions. He attempts to apply the principles of film montage to painting.

In the 1920s and 1930s he designs film posters and illustrates books and brochures for various Moscow publishing houses. From the mid-1930s he trav-

neoklassizistischen Stil seiner Bauten deutlich wird.

Ab 1929 arbeitet er im Verlauf der folgenden fünfzig Jahre an der Erneuerung und Umgestaltung Moskaus mit. 1932 ist er unter Schtschussews Leitung in einem Architekturbüro tätig und wird 1939 dessen Nachfolger als Leiter des Architekturbüros der Projektierungsabteilung des Moskauer Stadtsowjets. 1935 beteiligt er sich aktiv an der Umsetzung des Generalplans zur Erneuerung und Umgestaltung Moskaus und baut die Moskauer Metrostationen Komsomolskaja-radialnaja (1935), Ochotny rjad (1935, Eingangshalle), Kijewskaja-radialnaja (1938) und Dynamo (1938, Außenpavillon). Zu seinen weiteren Bauten zählen die Wohnhäuser an der Bolschaja Kaluschskaja Straße/Leninskij-Prospekt sowie an der Nowo-Dorogomilowskaja Straße/Kutusowskij Prospekt (1939/40), die Pavillons des Gebietes Moskau und anderer Gebiete auf der *Ausstellung der Volkswirtschaftlichen Errungenschaften* (1939) und der Tschaikowski-Konzertsaal am Majakowski-Platz (1941).

Mit Kriegsbeginn 1941 wird er an die Spitze der Architektur- und Planungsverwaltung (APU) berufen und leitet den Bau von Verteidigungsobjekten und die Tarnung besonders wichtiger Gebäude.

Nach Kriegsende ist er bis 1950 Chefarchitekt Moskaus. Mit einem Architektenkollektiv erarbeitet er einen Zehnjahresplan zur städtebaulichen Entwicklung Moskaus, der die vollständige Umsetzung des Generalplans zur Erneuerung und Umgestaltung Moskaus sowie die weitere Entwicklung der zentralen Stadtteile und der Hauptverkehrsadern vorsieht. Nach der Erneuerung und Umgestaltung des Majakowski-Platzes erbaut er das Hotel Peking (1941–1950) und baut das Gebäude des Moskauer Stadtsowjets auf dem Sowjetischen Platz (1943–1945) um, er errichtet die Wohnhäuser auf dem Kutusow-Prospekt (1948–1950), das Wohnhochhaus auf dem Kotelnitscheskaja-Kai (1948–1952), das Hotel Rossija

els on Russian Navy warships, and this is reflected in his new paintings (cat. p. 208). From 1941 to 1945 he designs war posters and works on TASS Windows. Maritime subjects play an increasing part in his postwar oeuvre. He becomes a member of the section of marine painters of the Union of Soviet Artists.

IL

Emil-Anton-Josef Visel
(1866 Saint Petersburg – 1943 Leningrad)

Painter and graphic artist. Graduates from the physics and mathematics department of Saint Petersburg University. During his university studies he attends evening classes at the Drawing School of the Society for the Encouragement of the Arts and studies in 1888–89 at the Academy of Fine Arts. He continues his education in Munich, from 1891 to 1893, in Wagner's studio and the following year in Paris in Fernand Cormone's studio. Visel returns to Saint Petersburg in 1894 and is appointed deputy curator at the Museum of the Academy of Fine Arts, where he works (later as curator) until 1928. The creation of new divisions of the museum is due to his initiative. Under his management twenty-three new, decentralized museums are founded and international exhibitions are organized. In 1900 Visel travels to Paris as a representative from Russia to direct the establishment of the Russian art section at the World's Fair. His work is highly praised by the French government, which award Visel the Ordre de la Légion d'Honneur. Later he is entrusted with the organization of the divisions of the World's Fairs in Munich (1901), Brussels (1910), and the international exhibitions in Rome (1911), and Turin (1913). In 1912 Visel is made a full member of the Academy of Fine Arts. He paints portraits of important scientists, musicians, and actors, as well as commissioned portraits of the president of the Academy of Fine Arts,

(1967–1970), den Zentralen Konzertsaal (1974) und das Haus der Sowjets der Russischen Föderation (heute Regierungsgebäude der Russischen Föderation, 1981).

Für seine Tätigkeit als Architekt wird er mit Auszeichnungen und Ehrentiteln bedacht. Er erhält den Titel Volksarchitekt der UdSSR (1971) und Held der Sozialistischen Arbeit (1976) und ist Lenin- und Staatspreisträger, außerdem Träger des Leninordens sowie zahlreicher weiterer Orden und Medaillen. Er ist korrespondierendes Mitglied der Architekturakademie, Ordentliches Mitglied der Akademie für Bauwesen und Architektur der UdSSR und ordentliches Mitglied der Akademie der Bildenden Künste der UdSSR.

<div align="right">D. T.</div>

Michail Tschiaureli
(1894 Tbilissi – 1974 Tbilissi)

Regisseur, Schauspieler, Bildhauer und Pädagoge. Erhält seine Ausbildung an der Schule für Bildhauerei und Malerei in Tbilissi bei Jakow Nikoladse und ist anschließend einer der Organisatoren des Theaters der revolutionären Satire in Tbilissi. Nach dem Studium in verschiedenen Bildhaueateliers in Deutschland arbeitet er zunächst als Bildhauer in Tbilissi und dann bis 1928 als Schauspieler und Regisseur am Roten Theater. In dieser Zeit schließt sich Tschiaureli der Avantgarde innerhalb der sowjetischen Kunst an. 1926 gründet er das Georgische Theater der Musikkomödie und ist dort bis 1941 als Regisseur und künstlerischer Leiter tätig.

Er unterrichtet und arbeitet als Illustrator und Ausstatter und schafft Porträtskulpturen bedeutender Persönlichkeiten des öffentlichen Lebens. Außerdem dreht er einige Animationsfilme.

Sein Kinodebüt als Schauspieler gibt er in der Titelrolle des Films *Arsen Dschordschiaschwilij*

the family of the czar, and—after the October Revolution—of Lenin (cat. p. 169 and 172). From 1928 to 1931 he is curator of the Hermitage. In 1935, after the death of Sergei Kirov, the secretary of the Leningrad Government Committee, the artist's son and his family are exiled to Kazakhstan as enemies of the people. Visel dies in the siege of Leningrad.

<div align="right">OK</div>

Ivan Vladimirov
(1869 Vilnius – 1947 Leningrad)

Painter. Receives instruction at the School of Drawing in Vilnius. In 1888 he begins his education at the Academy of Fine Arts in Saint Petersburg in the class for battle painting. In 1893 he ends his studies temporarily with the title of artist of the second level. In 1894 he enters infantry school. After completing infantry school he returns to the academy and continues studies in Rubo's class for battle painting. In 1897 he finally completes his studies and goes to Paris for a year, where he works in the workshop of the battle painter Detaille. He paints paintings in the academic style after motives from the Caucasus War and genre paintings in the tradition of Peredvizhniki. In 1903 he becomes correspondent for the magazine *Niva* in China and the Far East. During the Russo-Japanese War he is a war reporter with the fighting troops from August 1904 and paints war subjects. He is represented with pictures on the events of 1905 at the early-year exhibition of the Academy of Fine Arts in 1906: *Arrest of a Student*, *The Living Word* and *Don't Go*. The paintings are removed from the exhibition by the censor, Vladimirov is arrested and afterwards placed under police observation. During the Bulgarian-Turkish War of 1912 he works as a correspondent for *Niva* and the English magazine *Daily Graphic*. In 1914 he is war reporter for the *Daily Graphic*. He takes part in the fighting, is wounded and awarded a medal. After

(1921). Nach einigen weiteren Filmen wendet er sich dann jedoch der Filmregie zu.

1928 dreht er gemeinsam mit Jefim Dsigan den Film *Erster Kornett Streschnjow* nach Motiven aus dem Bürgerkrieg, ein Werk, das stark von den Filmen Wsewolod Pudowkins beeinflusst ist. Es folgen das Genredrama *Saba* (1929) und das satirische Filmpamphlet *Platz da!* (1931). 1934 dreht er den ersten georgischen Tonfilm *Die letzte Maskerade* über Ereignisse aus der Zeit zwischen dem Ersten Weltkrieg und dem Bürgerkrieg, in dem komplizierte Montageverfahren, Allegorie und Symbolik breite Anwendung finden. 1936 entsteht der Historienfilm *Arsen.*

In diese Zeit fällt die persönliche Bekanntschaft des Regisseurs mit Lawrentij Berija und Jossif Stalin. Die Zusammenkünfte und Gespräche mit Stalin werden zum Leitstern seines weiteren künstlerischen Werdegangs und Schaffens, wie *Der große Feuerschein* (1938), *Der Schwur* (1946), *Der Fall von Berlin* (1949) und *Das unvergessliche Jahr 1919* (1951) verdeutlichen. Charakteristisch für diese Arbeiten sind ihr Hang zu Prunk und Pathos sowie die bewusste Fehlinterpretation vieler historischer Ereignisse. Diese werden der Idee der Erschaffung eines mythologischen Bildes des über Volk und Partei stehenden Führers untergeordnet. Der Mythos triumphiert über die historische Wahrheit. Unter den Filmleuten des so genannten Stalin-Barock nimmt Tschiaureli die führende Position eines Hofregisseurs ein, bleibt damit jedoch deutlich hinter seinen künstlerischen Möglichkeiten zurück.

S. S.

the war he teaches art, makes drawings of the events of the revolution in Petrograd and paintings on subjects related to the October Revolution. From 1923 he takes part in the exhibitions of the AKhRR and becomes a member of the Leningrad AKhRR. He paints themes of revolutionary struggle and civil war, including *The Shooting of the People Before the Winter Palace on 9 January 1905* (1925) and *The Flight of the Bourgeoisie out of Novorossisk* (1926). For the Bashkir pavilion at the *All-Union Agricultural Exhibition* in 1939 he paints the mural *The Taking of Ufa by Red Troops.* For the Soviet Pavilion at the New York World's Fair he creates the mural *The Shooting of the People Before the Winter Palace on 9 January 1905* (1939). From 1939 until 1940 he is on the Finnish front, from which time come some paintings, among others *The Entry of Soviet Troops into Vyborg.* Vladimirov remains in Leningrad during the siege and works on the paintings *The Battle at Pulkovo* (1941), *The Destruction of a German "Punishment Unit" by Partisans* (1942). He draws in the streets of the city and designs agitation posters. On the occasion of his seventy-fifth birthday and for his services to Soviet art he is awarded the Order of the Red Banner of Labor in March 1945. In 1946 he receives the title Distinguished Artist of the RSFSR.

FB

Piotr Wiliams
(1902 Moscow – 1947 Moscow)

Painter, stage designer, and graphic artist. Receives his basic artistic education in the workshop of Vladimir Mashkov. Studies from 1919 to 1923 at the GSKhM/VKhuTeMas under Korovin, Mashkov, Sterenberg, Konchalovskii, and Shevchenko. In 1922 he takes part in a Projectionist exhibition at MIPIDI in Moscow. From 1922 to 1923 he is the director and until 1929 the museum's deputy curator. Viliams

Dsiga Wertow
(eigentlich Denis Arkadjewitsch Kaufman)
(1896 Białystok – 1954 Moskau)

Regisseur, Drehbuchautor und Filmtheoretiker. Gilt als einer der Pioniere des sowjetischen und internationalen Dokumentarfilms. Er erhält seine Ausbildung an der Militärmusikschule, am Petrograder Institut für Neurologie und an der Moskauer Universität. 1918 beginnt er mit seiner Tätigkeit in der Filmchronikabteilung des Moskauer Filmkomitees und wird zum Gründer der ersten sowjetischen Wochenschauen *Kino-Nedelja* (1918/19) und *Kino-Prawda* (1922–1925). 1918 dreht er zusammen mit Saweljew den Film *Jahrestag der Revolution*. Er leitet Filmaufnahmen an verschiedenen Bürgerkriegsfronten und bringt während des Einsatzes der Agitationszüge die Filme *Die Schlacht bei Zarizyn, Mironow-Prozess* und *Geschichte des Bürgerkrieges* heraus.

Wertow wird zum radikalsten Vertreter einer neuen Filmsprache für Russland und für den Dokumentarfilm überhaupt. In seinem Konzept vom »Kino-Auge« formuliert er seine Vorstellung vom Film als neuem Medium, das die Wahrnehmungsfähigkeiten der Menschen revolutionieren kann.

»Kino-Auge«, so nennt er auch die von ihm gegründete Gruppe und den 1924 gedrehten, programmatischen Film (auch: *Das überrumpelte Leben*), dessen Dokumentaraufnahmen das Bewusstsein des Zuschauers durch extreme Einstellungen und den schnellen Wechsel von Erzähltempo und -rhythmus erschüttern. In *Vorwärts, Sowjet!* und in dem Filmpoem *Ein Sechstel der Erde* (1926) findet die Erzählung über die sozialen Umwälzungen im Land ihre Entsprechung in der Ausdruckskraft der Einstellungen, den Assoziationsmontagen und der Gestaltung der Zwischentitel. Nach *Ein Sechstel der Erde* gerät Wertow in Streit mit der Filmbürokratie in Moskau. Man lässt ihn nicht arbeiten und bereitet ihm ständig

takes part in the *First Discussion Exhibition* of the Associations for Active Revolutionary Art in 1924. He is a founding member of OSt and participates in its exhibitions. In 1928 Viliams travels to Germany and Italy for NarKomPros. From 1929 he works as a stage designer. When OSt splits, he becomes a member of Izobrigada (1930–32). From 1934 to 1938 he is a member of the newly founded unified Union of Artists.

He is vice president of the artists' section of VOKS and chairman of the Commission on Questions of the Artistic Design of Theater Productions and Stage Technology, part of the Committee for Art Issues.

In 1937 he wins a gold medal at the World's Fair in Paris for the mural *Dance of the People of the USSR* and *Theater Production on the Cruiser*. The same year he is stage designer at the State Academic Bolshoi Theater and from 1941 head stage designer. The design of productions in that theater gains him popularity, titles, and state prizes. Together with the ensemble of the Bolshoi Theater he is evacuated to Kuibyshev in 1941–42. After the end of the war, he begins teaching as a professor at MIPIDI. In 1947 he is elected chairman of the State Commission of the Artistic Department of the State All-Union Institute for Cinematography.

IL

Ekaterina Zernova
(1900 Simferopol – 1995 Moscow)

Painter and stage designer. Moves with her family to Sevastopol in 1902 and to Moscow in 1914. In Moscow she takes lessons in the studio of Fedor Rerberg from 1915 to 1918, studies from 1917 to 1919 and again in 1921 in the physics and mathematics department of Moscow University, as well as from 1919 to 1924 at the Moscow VKhuTeMas, under

Schwierigkeiten mit dem Verleih. Zusammen mit Elisaweta Swilowa und seinem Bruder, dem Kameramann Michail Kaufman, geht er in die Ukraine, um dort zu drehen. Das Ergebnis dieser Reise sind die Filme *Das elfte Jahr* (1928), *Der Mann mit der Kamera* (1929) und der erste Tonfilm, *Donbass-Sinfonie* (1930). Mit *Der Mann mit der Kamera* erreicht Wertow den Höhepunkt seines innovativen Filmschaffens. Das auf der polyphonen Einheit von Bild und Ton beruhende Potenzial des Films entdeckt der Regisseur in *Donbass-Sinfonie (Enthusiasmus),* wo er auch erstmals im Dokumentarfilm Bild und O-Ton von Personen synchron aufnimmt. Beide Werke werden von der Kunstavantgarde im Ausland begeistert aufgenommen. Der letzte unumstrittene Erfolg zu Lebzeiten des Regisseurs ist *Drei Lieder über Lenin* (1934). Der kultische Stalinfilm *Das Wiegenlied* (1937) wird von Stalin abgelehnt, und Wertows Arbeitsmöglichkeiten sind danach stark eingeschränkt, auch wenn er während des Zweiten Weltkriegs mehrere Filme dreht und von 1944 bis 1954 die Wochenschau *Nachrichten vom Tage* herausbringt.

Ende der fünfziger, Anfang der sechziger Jahre werden Wertows Filme auch in der Sowjetunion wieder entdeckt.

<div align="right">S. S.</div>

Pjotr Wiljams
(1902 Moskau – 1947 Moskau)

Maler, Bühnenbildner und Grafiker. Erhält seine künstlerische Grundausbildung in der Werkstatt von Wladimir Meschkow. Er studiert von 1919 bis 1923 an den GSChM/WChUTEMAS bei Korowin, Maschkow, Sterenberg, Kontschalowskij und Schewtschenko. 1922 nimmt er an einer Ausstellung der Projektionisten im MIPIDI in Moskau teil. Von 1922 bis 1923 ist er Leiter und bis 1929 Stellvertreter Kustos des Museums. Wiljams beteiligt sich 1924 an der

Mashkov, Shevchenko, and Sterenberg. Already as a student she establishes contact to the artists who will form OSt. From 1928 to 1932 she is a member of that society and a participant in its exhibitions.

During the 1920s and 1930s she is occupied with graphic design for books, draws for the Moscow journal *Za proletarskoe iskusstvo* (For Proletarian Art), among others, and designs posters. On assignment for the political leadership of the Red Army she visits tank units between 1929 and 1931. There she sketches studies of maneuvers, as well as drawings of the troops and their commanders. Several of these works are included in the exhibition *Fifteen Years of the Workers' and Peasants' Red Army.* In the 1930s Zernova makes many trips to the industrial areas that are now being built. In 1943–44 she is sent to the Baltic front, where she makes drawings of the war. After the war ends she returns to Sevastopol, where she paints several paintings of the devastated city.

In the 1940s and 1950s she works as a stage designer, often together with Iurii Pimenov. From the time she is a student Zernova paints murals for various exhibitions and pavilions, including the *All-Russian Agricultural Exhibition* of 1923 and the World's Fair in New York in 1939. Her monumental works are found in buildings in Moscow and other cities.

Zernova teaches at MIPIDI from 1945 to 1953 and at the Moscow Textile Institute from 1953 to 1971.

<div align="right">IL</div>

The chronology and the biographies were compiled by Svetlana Artamonova, Faina Balakhovskaia, Elena Basner, Olga Kitashova, Alexander Lavrentiev, Irina Lebedeva, Ludmila Marz, Lana Shikhsamanova, Olga Syuskevich, Svetlana Skovorodnikova, Dotina Tiurina, and Zelfira Tregulova.

Ersten Diskussionsausstellung der Vereinigungen für aktive revolutionäre Kunst. Er gehört zu den Gründungsmitgliedern der OST und nimmt an den Ausstellungen der Vereinigung teil. 1928 bereist Wiljams im Auftrag des NARKOMPROS Deutschland und Italien. Ab 1929 arbeitet er als Bühnenbildner. Nach der Spaltung der OST wird er Mitglied der Isobrigada (1930–1932). Von 1934 bis 1938 ist er Mitglied des neu gegründeten Sowjetkünstlerverbandes.

Er ist Vizepräsident der Künstlersektion der WOKS und Vorsitzender der Kommission für Fragen der künstlerischen Gestaltung von Theateraufführungen und der Bühnentechnik beim Komitee für Kunstangelegenheiten.

1937 erhält er eine Goldmedaille auf der Weltausstellung in Paris für die Wandgemälde *Tänze der Völker der UdSSR* und *Theateraufführung auf dem Kreuzer.* Im selben Jahr wird er Bühnenbildner am Staatlichen Akademischen Bolschoi-Theater und ab 1941 Chefbühnenbildner. Die Ausstattung der Aufführungen in diesem Theater bringt ihm Popularität, Ehrentitel und Staatspreise ein. Zusammen mit dem Ensemble des Bolschoi-Theaters wird er 1941/42 nach Kujbyschew evakuiert. Nach Kriegsende beginnt er seine Lehrtätigkeit als Professor am MIPIDI 1947 wird er zum Vorsitzenden der Staatlichen Kommission der künstlerischen Fakultät des Staatlichen Allunionsinstituts für Filmkunst gewählt.

<div align="right">I. L.</div>

Emil-Anton-Josef Wisel
(1866 St. Petersburg – 1943 Leningrad)

Maler und Grafiker. Absolviert die physikalisch-mathematische Fakultät der St. Petersburger Universität. Neben dem Universitätsstudium belegt er Abendkurse an der Zeichenschule der Gesellschaft zur Förderung der Künstler und studiert 1888/89 an der Akademie der Bildenden Künste. Seine Ausbildung setzt er von 1891 bis 1893 in München im Atelier Wagner und im folgenden Jahr in Paris im Atelier von Fernand Cormone fort. Wisel kehrt 1894 nach St. Petersburg zurück und wird zum stellvertretenden Kustos an das Museum der Akademie der Bildenden Künste berufen, wo er (später als Kustos) bis 1928 tätig ist. Seiner Initiative ist die Schaffung neuer Abteilungen des Museums zu verdanken. Unter seiner Mitwirkung werden 23 neue dezentrale Museen gegründet sowie internationale Ausstellungen ausgerichtet. 1900 reist Wisel als Vertreter Russlands nach Paris, um den Aufbau der Abteilung für russische Kunst auf der Weltausstellung zu leiten. Seine Tätigkeit erfährt höchste Würdigung durch die französische Regierung, die Wisel mit dem Orden der Ehrenlegion auszeichnet. Später wird er mit der Organisation der Abteilungen auf der Weltausstellung in Brüssel (1910) und den internationalen Ausstellungen in Rom (1911) und Turin (1913) betraut. 1912 wird Wisel zum ordentlichen Mitglied der Akademie der Bildenden Künste gewählt. Er malt Bildnisse bedeutender Wissenschaftler, Musiker und Schauspieler sowie Auftragsporträts des Präsidenten der Akademie der Bildenden Künste und der Zarenfamilie sowie – nach der Oktoberrevolution – von Lenin (Kat. S. 169 und 172). Von 1928 bis 1931 ist er Kustos der Eremitage. 1935, nach dem Mord an Sergej Kirow, dem Sekretär des Leningrader Gouvernementkomitees, wird der Sohn des Künstlers zusammen mit seiner Familie als Volksfeind nach Kasachstan ausgewiesen. Wisel stirbt während der Belagerung von Leningrad.

<div align="right">O. K.</div>

Konstantin Wjalow

(1900 Moskau – 1976 Moskau)

Maler, Grafiker und Bühnenbildner. Erhält seine Ausbildung an der Stroganow'schen Kunstgewerbeschule (1914–1917) und an den GSchM/WChUTEMAS in Moskau (1918–1920) unter anderem bei Lentulow, Kandinsky und Tatlin. Gleichzeitig besucht der angehende Künstler einen Landmaschinen-Lehrgang. Anfang der zwanziger Jahre entstehen Konterreliefs und konstruktivistische Skulpturen, er malt abstrakte Bilder und entwirft die Bühnenausstattung für einige Theateraufführungen. Für das Bühnenbild von Kaminskijs Stück *Stenka Rasin* im Theater der Revolution in Moskau (1923/24) erhält Wjalow auf der *Internationalen Kunstgewerbeausstellung* (Exposition international des arts décoratifs et industrieles moderne) 1925 in Paris eine Silbermedaille. 1924 nimmt er an der *Ersten Diskussionsausstellung* der Vereinigungen für aktive revolutionäre Kunst teil, ist von 1925 bis 1931 eines der Gründungsmitglieder der OST und an den Ausstellungen der Vereinigung beteiligt. Er versucht das Prinzip der Filmmontage mit der Malerei zu verbinden.

In den zwanziger und dreißiger Jahren entwirft er Filmplakate und illustriert Bücher und Broschüren für verschiedene Moskauer Verlage. Ab Mitte der dreißiger Jahre unternimmt er Fahrten auf den Schiffen der Kriegsmarine, was sich in seinen neuen Bildern widerspiegelt (Kat. S. 208). Von 1941 bis 1945 entwirft er Kriegsplakate und arbeitet an den TASS-Fenstern. Nach dem Krieg nehmen maritime Sujets in seinem Werk allmählich immer größeren Raum ein. Er wird Mitglied der Sektion der Marinemaler im Künstlerverband der UdSSR.

I. L.

Iwan Wladimirow

(1869 Wilna – 1947 Leningrad)

Maler. Erhält Unterricht an der Zeichenschule in Wilna. 1888 beginnt er seine Ausbildung an der Akademie der Bildenden Künste in St. Petersburg in der Klasse für Schlachtenmalerei. 1893 schließt er das Studium mit dem Titel Künstler der zweiten Stufe vorläufig ab. 1894 tritt er in die Infanterie-Junkerschule ein. Nach Abschluss der Junkerschule kehrt er an die Akademie zurück und studiert weiter in der Klasse für Schlachtenmalerei von Rubo. 1897 schließt er sein Studium endgültig ab und geht für ein Jahr nach Paris, wo er in der Werkstatt des Schlachtenmalers Detaille arbeitet. Er malt Bilder im akademischen Stil nach Motiven aus dem Kaukasuskrieg und Genrebilder in der Tradition der Peredwischnikij. 1903 wird er Korrespondent der Zeitschrift *Niwa* in China und im Fernen Osten. Während des russisch-japanischen Krieges ist er ab August 1904 Kriegsberichterstatter der kämpfenden Truppe und malt Kriegssujets. Auf der Frühjahrsausstellung der Akademie der Bildenden Künste 1906 ist er mit Bildern zu den Ereignissen des Jahres 1905 vertreten: *Verhaftung eines Studenten, Das lebendige Wort* und *Gehe nicht*. Die Bilder werden von der Zensur aus der Ausstellung entfernt, Wladimirow wird verhaftet und anschließend unter polizeiliche Aufsicht gestellt. Während des bulgarisch-türkischen Krieges 1912 arbeitet er als Korrespondent für *Niwa* und die englische Zeitschrift *Daily Graphic*. 1914 ist er Kriegsberichterstatter für den *Daily Graphic*. Er nimmt an Kampfhandlungen teil, wird verwundet und mit einer Medaille ausgezeichnet. Nach dem Krieg unterrichtet er Kunst, verfertigt Zeichnungen von den Revolutionsereignissen in Petrograd und malt Bilder mit Sujetbezügen zur Oktoberrevolution. Ab 1923 nimmt er an den Ausstellungen der AChRR teil und wird Mitglied der Leningrader AChRR. Gemälde zu den Themen »revolutionärer Kampf« und »Bürger-

krieg« entstehen, unter anderem *Die Erschießung des Volkes vor dem Winterpalais am 9. Januar* 1905 (1925) und *Die Flucht der Bourgeoisie aus Noworossisk* (1926). 1939 malt er für den baschkirischen Pavillon auf *der Allunions-Landwirtschaftsausstellung* das Wandbild *Die Einnahme von Ufa durch Rote Truppen.* Für den sowjetischen Pavillon auf der Weltausstellung in New York gestaltet er das Wandgemälde *Die Erschießung des Volkes vor dem Winterpalais am 9. Januar 1905* (1939). Von 1939 bis 1940 besucht er die finnische Front, wo ebenfalls einige Bilder entstehen, unter anderem *Einzug sowjetischer Truppen in Wyborg.* Wladimirow bleibt auch während der Belagerung in Leningrad und arbeitet an den Gemälden *Die Schlacht bei Pulkowo* (1941) und *Zerschlagung eines deutschen Strafkommandos durch Partisanen* (1942). Er zeichnet in den Straßen der Stadt und entwirft Agitationsplakate. Anlässlich seines 75. Geburtstages und für seine Verdienste um die sowjetische Kunst wird er im März 1945 mit dem Orden Rotes Arbeitsbanner ausgezeichnet. 1946 erhält er den Ehrentitel Verdienter Kunstschaffender der RSFSR.

F. B.

Die Zeittafel und die Biografien wurden zusammengestellt von Swetlana Artamonowa, Faina Balachowskaja, Jelena Basner, Olga Kitaschowa, Alexander Lawrentiew, Irina Lebedewa, Ljudmila Marz, Lana Schichsamanowa, Olga Sjuskewitsch, Swetlana Skoworodnikowa, Dotina Tjurina und Zelfira Tregulowa.

A

Grigorij Alexandrow (Regie)
Wolga-Wolga, 1938
Tonfilm, schwarzweiß, 106 Min.
Produktion: Mosfilm

Grigorij Alexandrow (Regie)
Zirkus, 1936
Tonfilm, schwarzweiß, 94 Min.
Produktion: Mosfilm

B

Isaak Brodski
**Der II. Kongress der Komintern
(Feierliche Eröffnung des II.
Kongresses der Komintern im
Urizkij Palast),** 1924
Öl auf Leinwand, 320 x 532 cm
Staatliches Historisches Museum,
Moskau, Inv. IV 69

Isaak Brodski
Am Sarg des Führers, 1925
Öl auf Leinwand, 124 x 208 cm
Staatliches Historisches Museum,
Moskau, Inv. IV-67

Isaak Brodski
**Demonstration am Prospekt des
25. Oktober,** 1934
Öl auf Leinwand, 258 x 200 cm
Staatliche Tretjakow-Galerie,
Moskau, Inv. 15145

Isaak Brodski
Porträt von A. M. Gorki, 1936
Öl auf Leinwand, 132 x 101 cm
Staatliche Tretjakow-Galerie,
Moskau, Inv. 24791

Isaak Brodski
Porträt von J. W. Stalin, 1928
Öl auf Leinwand, 116 x 87,5 cm
Staatliches Historisches Museum,
Moskau, Inv. IV 205

Isaak Brodski
Porträt von S. M. Kirow, 1935
Öl auf Leinwand, 127 x 102 cm
Zentrales Museum für Streit-
kräfte, Moskau, Inv. 12/5194

Isaak Brodski
W. I. Lenin im Smolny, 1930
Öl auf Leinwand, 198 x 320 cm
Staatliches Historisches Museum,
Moskau, Inv. K 14

Isaak Brodski
Porträtzeichnungen, 1920
Studien für »**Der II. Kongress
der Komintern**«

Ludovico D'Aragona (Italien),
1920
Bleistift auf Papier, 50 x 36,5 cm
Staatliches Historisches Museum,
Moskau, Inv. R 309

Toni Axelrod (Russland), 1920
Bleistift auf Papier, 51 x 36,5 cm
Staatliches Historisches Museum,
Moskau, Inv. R 324

**Angelika Balabanowa
(Russland, Geliebte von
Mussolini),** 1920
Bleistift auf Papier, 50 x 36 cm
Staatliches Historisches Museum,
Moskau, Inv. R 305

Nicola Bombacci (Italien), 1920
Bleistift auf Papier, 51 x 36 cm
Staatliches Historisches Museum,
Moskau, Inv. R 341

Amadeo Bordiga (Italien), 1920
Bleistift auf Papier, 50 x 36 cm
Staatliches Historisches Museum,
Moskau, Inv. R 319

Nikolaj Bucharin (Russland),
1920
Bleistift auf Papier, 49 x 37,5 cm
Staatliches Historisches Museum,
Moskau, Inv. R 336

Kata Dahlström (Dänemark),
1920
Bleistift auf Papier, 51 x 36,5 cm
Staatliches Historisches Museum,
Moskau, Inv. R 315

**Jekaterina Dschugaschwili
(Stalins Mutter),** 1927
Bleistift auf Papier, 34,9 x 29,7 cm
Staatliches Historisches Museum,
Moskau, Inv. IB 1309

A

Grigori Aleksandrov (director)
Circus, 1936
Sound film, black-and-white,
94 mins.
Production: Mosfilm

Grigori Aleksandrov (director)
Volga Volga, 1938
Sound film, black-and-white,
106 mins.
Production: Mosfilm

B

Isaak Brodski
At the Coffin of the Leader, 1925
Oil on canvas, 124 x 208 cm
State History Museum, Moscow,
Inv. IV-67

Isaak Brodski
**Demonstration on the Prospect
of the 25th of October,** 1934
Oil on canvas, 258 x 200 cm
State Tretyakov Gallery, Moscow,
Inv. 15145

Isaak Brodski
Portrait of A. M. Gorky, 1936
Oil on canvas, 132 x 101 cm
State Tretyakov Gallery, Moscow,
Inv. 24791

Isaak Brodski
Portrait of I. V. Stalin, 1928
Oil on canvas, 116 x 87.5 cm
State History Museum, Moscow,
Inv. IV 205

Isaak Brodski
Portrait of S. M. Kirov, 1935
Oil on canvas, 127 x 102 cm
Central Museum of the Military
Forces, Moscow, Inv. 12/5194

Isaak Brodski
**The Second Congress of the
Comintern (Festive Opening
of the Second Congress of the
Comintern in the Uritskii
Palace),** 1924

Oil on canvas, 320 x 532 cm
State History Museum, Moscow,
Inv. IV 69

Isaak Brodski
V. I. Lenin in the Smolny, 1930
Oil on canvas, 198 x 320 cm
State History Museum, Moscow,
Inv. K 14

Isaak Brodski
Portrait Drawings, 1920
Sketches for **The Second
Congress of the Comintern**

Ludovico D'Aragona (Italy),
1920
Pencil on paper, 50 x 36.5 cm
State History Museum, Moscow,
Inv. R-309

Toni Axelrod (Russia), 1920
Pencil on paper, 51 x 36.5 cm
State History Museum, Moscow,
Inv. R-324

**Angelica Balabanova (Russia,
lover of Mussolini),** 1920
Pencil on paper, 50 x 36 cm
State History Museum, Moscow,
Inv. R-305

Amadeo Bordiga (Italy), 1920
Pencil on paper, 50 x 36 cm
State History Museum, Moscow,
Inv. R-319

Nicola Bombacci (Italy), 1920
Pencil on paper, 51 x 36 cm
State History Museum, Moscow,
Inv. R-341

Nikolai Bukharin (Russia), 1920
Pencil on paper, 49 x 37.5 cm
State History Museum, Moscow,
Inv. R-336

Kata Dahlström (Denmark),
1920
Pencil on paper, 51 x 36.5 cm
State History Museum, Moscow,
Inv. R-315

An En-Hak (China), 1920
Bleistift auf Papier, 49,5 x 36 cm
Staatliches Historisches Museum,
Moskau, Inv. R 320

William Gallacher (Schottland),
1920
Bleistift auf Papier, 48,5 x 36,5 cm
Staatliches Historisches Museum,
Moskau, Inv. R 316

Michail Kalinin (Russland), 1920
Bleistift auf Papier, 51 x 36 cm
Staatliches Historisches Museum,
Moskau, Inv. R 328

Otto Kuusinen (Finnland), 1920
Bleistift auf Papier, 51 x 36,5 cm
Staatliches Historisches Museum,
Moskau, Inv. R 302

W. I. Lenin, 1920
Bleistift auf Papier, 51 x 37 cm
Staatliches Historisches Museum,
Moskau, Inv. R 300

Paul Levi (Deutschland), 1920
Bleistift auf Papier, 51 x 36,5 cm
Staatliches Historisches Museum,
Moskau, Inv. R 334

Ernst Meyer (Deutschland),
1920
Bleistift auf Papier, 51 x 36 cm
Staatliches Historisches Museum,
Moskau, Inv. R 346

Willi Münzenberg
(Deutschland), 1920
Bleistift auf Papier, 46 x 36 cm
Staatliches Historisches Museum,
Moskau, Inv. R 304

Marjory Newbold
(Großbritannien),
1920
Bleistift auf Papier, 51 x 36 cm
Staatliches Historisches Museum,
Moskau, Inv. R 303

Sylvia Pankhurst
(Großbritannien), 1920
Bleistift auf Papier, 50 x 35 cm
Staatliches Historisches Museum,
Moskau, Inv. R 323

Karl Radek (Russland), 1920
Bleistift auf Papier, 51 x 36 cm
Staatliches Historisches Museum,
Moskau, Inv. R 345

Jukka Rahja (Finnland), 1920
Bleistift auf Papier, 50 x 36 cm
Staatliches Historisches Museum,
Moskau, Inv. R 339

Mátyás Rákosi (Ungarn), 1920
Bleistift auf Papier, 49 x 36 cm
Staatliches Historisches Museum,
Moskau, Inv. R 297

John Reed (USA), 1920
Bleistift auf Papier, 51 x 36 cm
Staatliches Historisches Museum,
Moskau, Inv. R 310

Alfred Rosmer (Schweiz), 1920
Bleistift auf Papier, 50 x 37 cm
Staatliches Historisches Museum,
Moskau, Inv. R 333

Manabendra Roy (Indien), 1920
Bleistift auf Papier, 51 x 36 cm
Staatliches Historisches Museum,
Moskau, Inv. R 343

Abdel Kadir Ben Salim (Afrika),
1920
Bleistift auf Papier, 51 x 36,5 cm
Staatliches Historisches Museum,
Moskau, Inv. R 308

Nikolaj Schablin (Bulgarien),
1920
Bleistift auf Papier, 51 x 36,5 cm
Staatliches Historisches Museum,
Moskau, Inv. R 329

Pak Ding Shung (Korea), 1920
Bleistift auf Papier, 50,5 x 35 cm
Staatliches Historisches Museum,
Moskau, Inv. R 342

Karl Steinhardt (Österreich),
1920
Bleistift auf Papier, 51 x 36,5 cm
Staatliches Historisches Museum,
Moskau, Inv. R 307

Ekaterina Dzhugashvili
(Stalin's mother), 1927
Pencil on paper, 34.9 x 29.7 cm
State History Museum, Moscow,
IB-1309

An En-Hak (China), 1920
Pencil on paper, 49.5 x 36 cm
State History Museum, Moscow,
Inv. R-320

William Gallacher (Scotland),
1920
Pencil on paper, 48.5 x 36.5 cm
State History Museum, Moscow,
Inv. R-316

Mikhail Kalinin (Russia), 1920
Pencil on paper, 51 x 36 cm
State History Museum, Moscow,
Inv. R-328

Otto Kuusinen (Finland), 1920
Pencil on paper. 51 x 36.5 cm
State History Museum, Moscow,
Inv. R-302

V. I. Lenin, 1920
Pencil on paper, 51 x 37 cm
State History Museum, Moscow,
Inv. R-300

Paul Levi (Germany), 1920
Pencil on paper, 51 x 36.5 cm
State History Museum, Moscow,
Inv. R-334

Ernst Meyer (Germany), 1920
Pencil on paper, 51 x 36 cm
State History Museum, Moscow,
Inv. R-346

Willi Münzenberg (Germany),
1920
Pencil on paper, 46 x 36 cm
State History Museum, Moscow,
Inv. R-304

Marjory Newbold (Great
Britain), 1920
Pencil on paper, 36 x 51 cm
State History Museum, Moscow,
Inv. R-303

Sylvia Pankhurst
(Great Britain), 1920
Pencil on paper, 50 x 35 cm
State History Museum, Moscow,
Inv. R-323

Karl Radek (Russia), 1920
Pencil on paper, 51 x 36 cm
State History Museum, Moscow,
Inv. R-345

Jukka Rahja (Finland), 1920
Pencil on paper, 50 x 36 cm
State History Museum, Moscow,
Inv. R-339

Mátyás Rákosi (Hungary), 1920
Pencil on paper, 49 x 36 cm
State History Museum, Moscow,
Inv. R-297

John Reed (USA), 1920
Pencil on paper, 51 x 36 cm
State History Museum, Moscow,
Inv. R-310

Manabendra Roy (India), 1920
Pencil on paper, 51 x 36 cm
State History Museum, Moscow,
Inv. R-343

Alfred Rosmer (Switzerland),
1920
Pencil on paper, 50 x 37 cm
State History Museum, Moscow,
Inv. R-333

Abdel Kadir Ben Salim (Africa),
1920
Pencil on paper, 51 x 36.5 cm
State History Museum, Moscow,
Inv. R-308

Nikolai Shablin (Bulgaria), 1920
Pencil on paper, 51 x 36.5 cm
State History Museum, Moscow,
Inv. R-329

Pak Ding Shung (Korea), 1920
Pencil on paper, 50.5 x 35 cm
State History Museum, Moscow,
Inv. R-342

Karl Steinhardt (Austria), 1920
Pencil on paper, 51 x 36.5 cm
State History Museum, Moscow,
Inv. R-307

Clara Zetkin (Deutschland),
1920
Bleistift auf Papier, 51 x 36,5 cm
Staatliches Historisches Museum,
Moskau, Inv. R 298

Erik Bulatov
Gefährlich, 1972/73
Öl auf Leinwand, 108,6 x 110 cm
The Norton and Nancy Dodge
Collection of Nonconformist Art
from the Soviet Union, Jane
Voorhees Zimmerli Art Museum,
Rutgers, the State University of
New Jersey

Erik Bulatov
Krassikow-Straße, 1976
Öl auf Leinwand, 150 x 198,5 cm
The Norton and Nancy Dodge
Collection of Nonconformist Art
from the Soviet Union, Jane
Voorhees Zimmerli Art Museum,
Rutgers, the State University of
New Jersey

Erik Bulatov
Roter Horizont, 1971/72
Öl auf Leinwand, 150 x 180 cm
Galerie Clara Maria Sels,
Düsseldorf

Erik Bulatov
Sonnenauf- oder Sonnenunter-
gang, 1989
Öl auf Leinwand, 200 x 200 cm
Ludwig Forum für Internationale
Kunst, Aachen

Erik Bulatov
Willkommen, 1973/74
Öl auf Leinwand, 80 x 230 cm
Sammlung Alexander Sidorow,
Moskau

Erik Bulatov
Zwei Landschaften vor rotem
Hintergrund, 1972/73
Öl auf Leinwand, 110 x 110 cm
The Norton and Nancy Dodge
Collection of Nonconformist Art
from the Soviet Union, Jane

Voorhees Zimmerli Art Museum,
Rutgers, the State University of
New Jersey

D
Alexander Deineka
»Arbeiten, Bauen und nicht
Klagen...«, 1933
Plakat, 100,5 x 72 cm
Russische Staatsbibliothek,
Moskau, Inv. 13967-55

Alexander Deineka
Auf dem Balkon, 1931
Öl auf Leinwand, 99,5 x 105,5 cm
Staatliche Tretjakow-Galerie,
Moskau, Inv. ZHS-4946

Alexander Deineka
Auf dem Weg Stalins.
Stachanow-Arbeiter, 1938
Mosaikentwurf, Öl auf Leinwand,
125 x 198 cm
Staatliches Zentrales Museum für
zeitgenössische Geschichte
Russlands, Moskau, Inv. 16710

Alexander Deineka
In Sewastopol, 1938
Öl auf Leinwand, 148 x 164 cm
Staatliche Tretjakow-Galerie,
Moskau, Inv. ZHS-115

Alexander Deineka
»Kolchosbauer, sei ein
Sportler!«, 1930
Plakat, 73,7 x 104 cm
Russische Staatsbibliothek,
Moskau, Inv. 31-5310

Alexander Deineka
»Lasst uns mächtige sowjeti-
sche Luftschiffe bauen«, 1931
Plakat, 103,6 x 72 cm
Russische Staatsbibliothek,
Moskau, Inv. 31-28462

Alexander Deineka
Morgengymnastik, 1932
Öl auf Leinwand, 91 x 118 cm
Staatliche Tretjakow-Galerie,
Moskau, Inv. ZHS-881

Clara Zetkin (Germany), 1920
Pencil on paper, 51 x 36.5 cm
State History Museum, Moscow,
Inv. R-298

Erik Bulatov
Dangerous, 1972–73
Oil on canvas, 108.6 x 198.5 cm
The Norton Dodge Collection of
Nonconformist Art from the
Soviet Union, Jane Voorhees
Zimmerli Art Museum, Rutgers,
the State University of New
Jersey

Erik Bulatov
Krassikov Street, 1976
Oil on canvas, 150 x 198.5 cm
The Norton Dodge Collection of
Nonconformist Art from the
Soviet Union, Jane Voorhees
Zimmerli Art Museum, Rutgers,
the State University of New
Jersey

Erik Bulatov
Red Horizon, 1971–72
Oil on canvas, 150 x 180 cm
Galerie Clara Maria Sels,
Düsseldorf

Erik Bulatov
Sunrise or Sunset, 1989
Oil on canvas, 200 x 200 cm
Ludwig Forum für Internationale
Kunst, Aachen

Erik Bulatov
Two Landscapes on a Red
Background, 1972–73
Oil on canvas, 110 x 110 cm
The Norton Dodge Collection of
Nonconformist Art from the
Soviet Union, Jane Voorhees
Zimmerli Art Museum, Rutgers,
the State University of New
Jersey

Erik Bulatov
Welcome, 1973–74
Oil on canvas, 80 x 230 cm
Alexander Sidorov Collection,
Moscow

C
Dmitrii Chechulin
Design for the
"Komsomolskaya" Subway
Station, 1934–35
Pencil, watercolor, Indian ink on
paper, 77.3 x 127.8 cm
Shchusev State Museum of Archi-
tecture, Moscow, Inv. Ria 4009

Dmitrii Chechulin
Palace of Aeroflot, 1934
Gouache, white wash on paper,
196 x 244,5 cm
Shchusev State Museum of Archi-
tecture, Moscow, Inv. Ria 5157

Dmitrii Chechulin
Skyscraper in Zaryadje, 1947–49
Pencil, indian ink, watercolor,
white wash on paper,
160 x 230 cm
Shchusev State Museum of Archi-
tecture, Moscow, Inv. Ria 13586/1

Mikhail Chiaureli (director)
The Fall of Berlin, 1949
Sound film, colour, 167 mins.
Production: Mosfilm

Mikhail Chiaureli (director)
The Oath, 1946
Sound film, black-and-white,
116 mins.
Production: Filmstudio Tbilisi
(Georgia)

D
Aleksander Deineka
Along Stalin's Road,
Stakhanovite Workers,
sketch for mosaic, 1938
Oil on canvas, 125 x 198 cm
State Central Museum of Modern
History of Russia, Moscow,
Inv. 16710

Alexander Deineka
Staffellauf am Gartenring, 1947
Öl auf Leinwand, 199 x 299 cm
Staatliche Tretjakow-Galerie,
Moskau, Inv. ZHS-27900

Alexander Deineka
Der Torwart, 1934
Öl auf Leinwand, 119 x 352 cm
Staatliche Tretjakow-Galerie,
Moskau, Inv. ZHS-915

Alexander Deineka
Die Verteidigung von Petrograd,
1927
Öl auf Leinwand, 210 x 238 cm,
Zentrales Museum für Streit-
kräfte, Moskau, Inv. 12/5280

Alexander Deineka
Wer wen?, 1932
Öl auf Leinwand, 129,5 x 200 cm
Staatliche Tretjakow-Galerie,
Moskau, Inv. ZHS-706

Alexander Deineka
Zukünftige Flieger, 1938
Öl auf Leinwand, 131 x 161 cm
Staatliche Tretjakow-Galerie,
Moskau, Inv. 27654

Wiktor Deni und Nikolaj
Dolgorukow
**»Unsere Armee und unser Land
werden gestärkt durch den
Geist von Stalin«,** 1939
Plakat, 92,3 x 61 cm
Russische Staatsbibliothek,
Moskau, Inv. 40-87389

Wiktor Deni und Nikolaj
Dolgorukow
»Wir haben die Metro!«, 1935
Plakat, 105 x 70 cm
Russische Staatsbibliothek,
Moskau, Inv. 32529-55

Wladimir Dobrowolskij
**»Lang lebe die mächtige Luft-
fahrt des Sowjetlandes!«,** 1939
Plakat, 92,3 x 58 cm

Russische Staatsbibliothek,
Moskau, Inv. 39-73769

Nikolaj Dolgorukow
**»Es lebe Stalin – unser
Führer...«,** 1935
Plakat, 2-teilig, 161,1 x 53,8 cm
Russische Staatsbibliothek,
Moskau, Inv. 34-66448, 34-66500

Alexej Duschkin, N. Pantschenko
und A. Chilkewitsch
**Pantheon für die Helden des
Großen Vaterländischen
Krieges,** 1942/43
Architekturzeichnung,
Bleistift, Aquarell, Tusche auf
Papier, 145,5 x 209 cm
Staatliches Schtschussew-
Architekturmuseum, Moskau,
Inv. Ria 5128

Alexej Duschkin und Boris
Mesenzew
**Verwaltungs- und Wohnhoch-
haus am Krasnye-worota-Platz,**
1948–1953, Architekturzeichnung,
Bleistift, Tusche, Aquarell auf
Papier, 151,9 x 201,8 cm
Staatliches Schtschussew-
Architekturmuseum, Moskau,
Inv. Ria 13730

F
Iwan Fomin
Metrostation Teatralnaja,
1936–1938
Architekturzeichnung,
Tusche, Aquarell auf Papier,
115,4 x 144,8 cm
Staatliches Schtschussew-
Architekturmuseum, Moskau,
Inv. Ria 4007

Iwan Fomin, Pawel Abrossimow
und Michail Minkus
**Volkskommissariat für Schwer-
industrie auf dem Roten Platz,
Moskau,** 1934
Architekturzeichnung,
Tusche, Aquarell,

Aleksander Deineka
**"Collective Farmer, Become an
Athlete!"** 1930
Poster, 73.8 x 104.5 cm
Russian State Library, Moscow,
Inv. 31-5309

Aleksander Deineka
Defense of Petrograd, 1927
Oil on canvas, 210 x 238 cm
Central Museum of the Military
Forces, Moscow, Inv. 12/5280

Aleksander Deineka
Future Pilots, 1938
Oil on canvas, 131 x 161 cm
State Tretyakov Gallery, Moscow,
Inv. 27654

Aleksander Deineka
The Goalkeeper, 1934
Oil on canvas, 119 x 352 cm
State Tretyakov Gallery, Moscow,
Inv. ZHS-915

Aleksander Deineka
In Sevastopol, 1938
Oil on canvas, 148 x 164 cm
State Tretyakov Gallery, Moscow,
Inv. ZHS-115

Aleksander Deineka
**"Let Us Build Mighty Soviet
Airships,"** 1931
Poster, 103.6 x 72 cm
Russian State Library, Moscow,
Inv. 31-28462

Aleksander Deineka
Morning Exercise, 1932
Oil on canvas, 91 x 118 cm
State Tretyakov Gallery, Moscow,
Inv. ZHS-881

Aleksander Deineka
On the Balcony, 1931
Oil on canvas, 99,5 x 105.5 cm
State Tretyakov Gallery, Moscow,
Inv. ZHS-4946

Aleksander Deineka
**Relay-Race along the Garden
Ring,** 1947
Oil on canvas, 199 x 299 cm
State Tretyakov Gallery, Moscow,
Inv. 27900

Aleksander Deineka
**"To Work, to Build and Not to
Complain. . .,"** 1933
Poster, 100.5 x 72 cm
Russian State Library, Moscow,
Inv. 13967-55

Aleksander Deineka
Who-Whom? 1932
Oil on canvas, 129.5 x 200 cm
State Tretyakov Gallery, Moscow,
Inv. ZHS-706

Victor Deni and Nikolai
Dolgorukov
**"Our Army and Our Country are
Strengthened by the Spirit of
Stalin,"** 1939
Poster, 92.3 x 61 cm
Russian State Library, Moscow,
Inv. 40-87389

Victor Deni and Nikolai
Dolgorukov
"We have the Metro!" 1935
Poster, 105 x 70 cm
Russian State Library, Moscow,
Inv. 32529-55

Vladimir Dobrovolskii
**"Long Live the Mighty Aviation
of the Country of Soviets!"** 1939
Poster, 92.3 x 58 cm
Russian State Library, Moscow,
Inv. 39-73769

Nikolai Dolgorukov
"Long Live Comrade Stalin!"
1935
Poster, 2 parts: 161.1 x 53.8 cm
Russian State Library, Moscow,
Inv. 34-66448, 34-66500

weiße Lavierung, Gouache auf
Papier, 97,6 x 148,3 cm
Staatliches Schtschussew-
Architekturmuseum, Moskau,
Inv. Ria 3491

G
Alexander Gerassimow
**J. W. Stalin am Sarg von
A. A. Schdanow,** 1948
Öl auf Leinwand, 246 x 216 cm
ROSIZO Staatliches Museums-
und Ausstellungszentrum,
Moskau, Inv. Arch. 1095

Alexander Gerassimow
**J. W. Stalin erstattet dem
XVI. Kongress der WKP (b)
Bericht,** 1935
Öl auf Leinwand, 99,5 x 178 cm
Staatliche Tretjakow-Galerie,
Moskau, Inv. 15141

Alexander Gerassimow
Porträt von Stalin, 1939
Öl auf Leinwand, 137 x 112 cm
ROSIZO Staatliches Museums-
und Ausstellungszentrum,
Moskau, Inv. Arch. 1027

Alexander Gerassimow
W. I. Lenin auf der Tribüne,
1930
Öl auf Leinwand, 281 x 208,5 cm
Staatliches Historisches Museum,
Moskau, Inv. K 52

Wiktor Goworkow
**»Um jeden von uns kümmert
sich Stalin im Kreml«,** 1950
Plakat, 81,5 x 58,6 cm
Russische Staatsbibliothek,
Moskau, Inv. 32787-55

Ilja (Elisch) Grinman
W. I. Lenin, 1923
Öl auf Leinwand, 157 x 107 cm
Staatliches Historisches Museum,
Moskau, Inv. K 61

I/J
Jelisaweta Ignatowitsch
**»Stoßarbeiterin – Erhöhe die
Qualität der Produktion!«,** 1931
Plakat, 102,5 x 66,1 cm
Russische Staatsbibliothek,
Moskau, Inv. 9374-55

Boris Iofan, Wladimir Gelfreich,
Jakow Belopolskij u. a.
**Interieur für den Palast der
Sowjets,** 1946
Architekturzeichnung,
Bleistift, Tusche, Aquarell, weiße
Lavierung auf Papier,
87,2 x 124,4 cm
Staatliches Schtschussew-
Architekturmuseum, Moskau,
Inv. Ria 11289/3

Boris Iofan, Wladimir Gelfreich,
Jakow Belopolskij u. a.
**Interieur für den Palast der
Sowjets,** 1948
Architekturzeichnung, Bleistift,
Tusche, Aquarell auf
Papier, 114,3 x 118,9 cm
Staatliches Schtschussew-
Architekturmuseum, Moskau,
Inv. Ria 11290/1

Boris Iofan, Wladimir Schtschuko
und Wladimir Gelfreich
**Wettbewerbsentwurf für den
Palast der Sowjets,** 1933
Perspektive, Tusche, Aquarell
auf Papier, 130,7 x 144,2 cm
Staatliches Schtschussew-
Architekturmuseum, Moskau,
Inv. Ria 11294

Konstantin Iwanow und Nikolaj
Petrow
**»Ruhm dem Großen Stalin –
dem Architekten des Kommu-
nismus«,** 1952
Plakat, 55,3 x 74,7 cm
Russische Staatsbibliothek,
Moskau, Inv. 52-15081

Aleksei Dushkin, N. Panchenko,
and A. Khilkevich
**Monument to the Fallen Soldiers
of the Great War of the
Fatherland,** 1942–43
Pencil, watercolor, Indian ink,
145.5 x 209 cm
Shchusev State Museum of Archi-
tecture, Moscow, Inv. Ria 5128

Aleksei Dushkin and Boris
Mezentsev
**Office and residential building
at Krasnyie Vorota Square,**
1948–53
Pencil, Indian ink, watercolor on
paper, 151.9 x 201.8 cm
Shchusev State Museum of Archi-
tecture, Moscow, Inv. Ria 13730

F
Ivan Fomin
Teatralnaia Subway Station,
1936–38
Indian ink, watercolor on paper,
115.4 x 144.8 cm
Shchusev State Museum of Archi-
tecture, Moscow, Inv. Ria 4007

Ivan Fomin, Pavel Abrosimov, and
Mikhail Minkus
**People's Commissariat of Heavy
Industry on Red Square,
Moscow,** 1934
Indian ink, watercolor, white
wash, gouache on paper,
97.6 x 148.3 cm
Shchusev State Museum of Archi-
tecture, Moscow
Inv. Ria 3491

G
Aleksander Gerasimov
**I. V. Stalin at the Coffin of
A. A. Zhdanov,** 1948
Oil on canvas, 246 x 216 cm
ROSIZO State Museum and
Exhibition Center, Moscow,
Inv. 1095

Aleksander Gerasimov
**I. V. Stalin Reports at the
Sixteenth Congress of the
VKP(b),** 1935
Oil on canvas, 99.5 x 178 cm
State Tretyakov Gallery, Moscow,
Inv. 15141

Aleksander Gerasimov
Portrait of Stalin, 1939
Oil on canvas, 137 x 112 cm
ROSIZO State Museum and
Exhibition Center, Moscow,
Inv. Arch. 1027

Aleksander Gerasimov
V. I. Lenin on the Tribune, 1930
Oil on canvas, 281 x 208.5 cm
State History Museum, Moscow,
Inv. K 52

Viktor Govorkov
**"Stalin in the Kremlin Cares for
Each of Us,"** 1950
Poster, 81.5 x 58.6 cm
Russian State Library, Moscow,
Inv. 32787-55

Ilia (Elish) Grinman
V. I. Lenin, 1923
Oil on canvas, 157 x 107 cm
State History Museum, Moscow,
Inv. K 61

I
Tatiana Iablonskaia
Bread, 1949
Oil on canvas, 201 x 370 cm
State Tretyakov Gallery, Moscow,
Inv. 28053

Tatiana Iablonskaia
Morning, 1954
Oil on canvas, 169 x 110 cm
State Tretyakov Gallery, Moscow,
Inv. ZHS-840

Tatjana Jablonskaja
Brot, 1949
Öl auf Leinwand, 201 x 370 cm
Staatliche Tretjakow-Galerie,
Moskau, Inv. 28053

Tatjana Jablonskaja
Morgen, 1954
Öl auf Leinwand, 169 x 110 cm
Staatliche Tretjakow-Galerie,
Moskau, Inv. ZHS-58

Wassilij Jakowlew
**Porträt des Marschalls
der Sowjetunion Georgij
Schukow,** 1946
Öl auf Leinwand, 206 x 153 cm
Staatliche Tretjakow-Galerie,
Moskau, Inv. ZHS-3282

P. Jastrschembskij
**»Die Allunions-Landwirtschafts-
ausstellung«,** 1939
Plakat, 91,5 x 59 cm
Russische Staatsbibliothek,
Moskau, Inv. 39-73054

Wassilij Jefanow
**J. W. Stalin, K. E. Woroschilow
und W. M. Molotow an Gorkis
Krankenbett,** 1940–1944
Öl auf Leinwand, 206 x 250 cm
Staatliche Tretjakow-Galerie,
Moskau, Inv. 27640

Wassilij Jefanow
Porträt von A. A. Schdanow,
1948
Öl auf Leinwand, 103 x 80 cm
Staatliche Tretjakow-Galerie,
Moskau, Inv. 27641

Wassilij Jefanow
Porträt von W. M. Molotow, 1947
Öl auf Leinwand, 200 x 99 cm
ROSIZO Staatliches Museums-
und Ausstellungszentrum,
Moskau, Inv. Arch. 1032

Wassilij Jefanow
Unvergessliche Begegnung,
1936/37
Öl auf Leinwand, 270 x 390 cm
Staatliche Tretjakow-Galerie,
Moskau, Inv. 26615

Konstantin Juon
Parade, November 1941, 1949
Öl auf Leinwand, 84 x 116 cm
Staatliche Tretjakow-Galerie,
Moskau, Inv. 28273

K
Ilya und Emilia Kabakov
Let's Go, Girls!, 2003
Installation, 11 x 5 x 3,65 m
Holz, Stoff, Lautsprecher,
1 Gemälde, Zeichnungen
Besitz des Künstlers

Wladimir Kaljabin
**»Für die Jugend gibt es bei uns
überall einen Weg«,** 1951
Plakat, 81,2 x 57,3 cm
Russische Staatsbibliothek,
Moskau, Inv. 51-12094

Dmitrij Kardowskij
**Sitzung des Volkskommissariats
unter dem Vorsitz von W. I.
Lenin (Letzte Sitzung des
SOWNARKOM mit W. I. Lenin),**
1927
Öl auf Leinwand, 150 x 200 cm
Staatliches Historisches Museum,
Moskau, Inv. IV 72

Stepan Karpow
Völkerfreundschaft, 1923/24
Öl auf Leinwand, 205 x 248 cm
Staatliches Zentrales Museum für
zeitgenössische Geschichte
Russlands, Moskau, Inv. 6158/28

Alex Keil
**»Ruhm den Eroberern der
Lüfte!«,** 1936
Plakat, 67 x 97,7 cm
Russische Staatsbibliothek,
Moskau, Inv. 36-73038
Wiktor Klimaschin

Vasilii Iakovlev
**Portrait of the Marshal of the
Soviet Union Georgii Zhukov,**
1946
Oil on canvas, 206 x 153 cm
State Tretyakov Gallery, Moscow,
Inv. ZH-3282

Elizaveta Ignatovich
**"Shock Worker – Raise the
Quality Of Labor!"** 1931
Poster, 102.5 x 66.1 cm
Russian State Library, Moscow,
Inv. 9374-55

Vasilii Iefanov
**I. V. Stalin, K. E. Voroshilov, and
V. M. Molotov at Gorky's Sick
Bed,** 1940–44
Oil on canvas, 206 x 250 cm
State Tretyakov Gallery, Moscow,
Inv. 27640

Vasilii Iefanov
Portrait of A. A. Zhdanov, 1948
Oil on canvas, 103 x 80 cm
State Tretyakov Gallery, Moscow,
Inv. 27641

Vasilii Iefanov
Portrait of V. M. Molotov, 1947
Oil on canvas, 200 x 99 cm
ROSIZO State Museum and
Exhibition Center, Moscow, Inv.
Arch.1032

Vasilii Iefanov
An Unforgettable Encounter,
1936–37
Oil on canvas, 270 x 391 cm
State Tretyakov Gallery, Moscow,
Inv. 26615

Boris Iofan, Vladimir Shchuko,
and Vladimir Gelfreikh
**Competition design for the
Palace of Soviets,** 1933
Indian ink, watercolor on paper,
130.7 x 144.2 cm
Shchusev State Museum of Archi-
tecture, Moscow, Inv. Ria 11294

Boris Iofan, Vladimir Gelfreikh,
Iakov Belopolskii, et al.
Interior of the Palace of Soviets,
1946
Pencil, indian ink, watercolor,
white wash on paper,
87.2 x 124.4 cm
Shchusev State Museum of
Architecture, Moscow,
Inv. Ria 11289/3

Boris Iofan, Vladimir Gelfreikh,
Iakov Belopolskii, et al.
Interior of the Palace of Soviets,
1948
Pencil, Indian ink, watercolor on
paper, 114.3 x 118.9 cm
Shchusev State Museum of Archi-
tecture, Moscow, Inv. Ria 11290/1

Konstantin Iuon
Parade, November 1941, 1949
Oil on canvas, 84 x 116 cm
State Tretyakov Gallery, Moscow,
Inv. 28273

Konstantin Ivanov and Nikolai
Petrov
**"Glory to the Great Stalin –
Architect of Communism,"** 1952
Poster, 55.3 x 74.7 cm
Russian State Library, Moscow,
Inv. 52-15081

K
Ilya and Emilia Kabakov
Let's Go, Girls!, 2003
Installation, 11 x 5 x 3.65 m
Wood, fabric, loudspeaker
1 painting, drawings
Property of the artist

Vladimir Kaliabin
**"For Our Youth There Is Always
a Way Here,"** 1951
Poster, 81.2 x 57.3 cm
Russian State Library, Moscow,
Inv. 51-12094

Wiktor Klimaschin
»Die Allunions-Landwirtschafts-
ausstellung«, 1940
Plakat, 103 x 72 cm
Russische Staatsbibliothek,
Moskau, Inv. 40-71129

Iwan Kljun
Heuarbeiter, erste Hälfte 1930er
Jahre
Öl auf Leinwand, 59 x 96 cm
Staatliche Tretjakow-Galerie,
Moskau, Inv. ZHS-2888

Gustav Kluzis
»Aus dem Russland der Neuen
Ökonomischen Politik wird das
sozialistische Russland«, 1930
Plakat, 103 x 71,4 cm
Russische Staatsbibliothek,
Moskau, Inv. 13920-55

Gustav Kluzis
»Erster Mai – Auf in den Kampf
für den Fünfjahresplan...«,
1931, Plakat, 104,2 x 72,7 cm
Russische Staatsbibliothek,
Moskau, Inv. 31-27894

Gustav Kluzis
»Es lebe die Rote Arbeiter- und
Bauern-Armee – der zuverläs-
sige Wächter der sowjetischen
Grenzen«, 1935
Plakat, 145,3 x 97,8 cm
Russische Staatsbibliothek,
Moskau, Inv. 35-28502

Gustav Kluzis
»Es lebe Stalins Generation
der heldenhaften Stachanow-
arbeiter«, 1936
Plakat, 72,7 x 101,3 cm
Russische Staatsbibliothek,
Moskau, Inv. 36-69692

Gustav Kluzis
»Es lebe die UdSSR, das
Vaterland der Werktätigen aller
Länder!«, 1931
Plakat, 2-teilig, jeweils

145,9 x 103,5 cm
Russische Staatsbibliothek,
Moskau, Inv. 31-127684,
31-85333

Gustav Kluzis
»Ganz Moskau baut die Metro«,
1934
Plakat, 141,2 x 95 cm
Russische Staatsbibliothek,
Moskau, Inv. 34-38906

Gustav Kluzis
»Hoch die Fahne von Marx,
Engels, Lenin und Stalin!«,
1936
Plakat, 49,9 x 94,2 cm
Russische Staatsbibliothek,
Moskau, Inv. 36-75885

Gustav Kluzis
»Jugend, an die Flugzeuge!«,
1934
Plakat, 141,3 x 97,4 cm
Russische Staatsbibliothek,
Moskau, Inv. 34-58384

Gustav Kluzis
»›Das Personal entscheidet
alles‹, J. W. Stalin«, 1935
Plakat, 2-teilig, 200,3 x 73 cm
Russische Staatsbibliothek,
Moskau, Inv. 35-61161, 35-61162

Gustav Kluzis
»Die Realität unseres Pro-
gramms sind die lebenden
Menschen, das sind wir«, 1931
Plakat, 2-teilig, 143,9 x 103,5 cm
Russische Staatsbibliothek,
Moskau, 31-127686, 31-127681

Gustav Kluzis
»Der Sieg des Sozialismus in
unserem Land ist garantiert...«,
1932
Plakat, 140,6 x 101,3 cm
Russische Staatsbibliothek,
Moskau, Inv. 32280-55

Dmitrii Kardovskii
Meeting of the People's Commis-
sariat with V. I. Lenin at the
Head (Last Meeting of
SovNarKom with V. I. Lenin),
1927
Oil on canvas, 150 x 200 cm
State History Museum, Moscow,
Inv. IV 72

Stepan Karpov
Friendship of Peoples, 1923 – 24
Oil on canvas, 205 x 248 cm
State Central Museum of Modern
History of Russia, Moscow,
Inv. 6158/28

Aleks Keil
"Glory to the Conquerors of the
Skies," 1936
Poster, 67 x 97.7 cm
Russian State Library, Moscow,
Inv. 36-73038

Viktor Klimashin
"All-Union Agricultural
Exhibition," 1940
Poster, 103 x 72 cm
Russian State Library, Moscow,
Inv. 40-71129

Ivan Kliun
Hay-makers, first half of the
1930s
Oil on canvas, 59 x 96 cm
State Tretyakov Gallery, Moscow,
Inv. ZHS-2888

Gustav Klutsis
"All Moscow Builds Metro,"
1934
Poster, 141.2 x 95 cm
Russian State Library, Moscow,
Inv. 34-38906

Gustav Klutsis
"First of May – Join the Battle
for the Five Year Plan. . .," 1931
Poster, 104.2 x 72.7 cm
Russian State Library, Moscow,
Inv. 31-27894

Gustav Klutsis
"Long Live Stalin's Generation
of Stakhanov Heroes," 1936
Poster, 72.7 x 101.3 cm
Russian State Library, Moscow,
Inv. 36-69692

Gustav Klutsis
"Long Live the USSR –
Fatherland of the Workers of the
Whole World," 1931
Poster, 2 parts, 145.9 x 103.5 cm
Russian State Library, Moscow,
Inv. 31-127684, 31-85333

Gustav Klutsis
"Long Live the Workers' and
Peasants' Red Army. . .," 1935
Poster, 145.3 x 97.8 cm
Russian State Library, Moscow,
Inv. 35-28502

Gustav Klutsis
"'Personnel Decides All'
J. V. Stalin," 1935
Poster, 2 parts, 200.3 x 73 cm
Russian State Library, Moscow,
Inv. 35-61161, 35-61162

Gustav Klutsis
"Raise the Banner of Marx,
Engels, Lenin, and Stalin!" 1936
Poster, 49.9 x 94.2 cm
Russian State Library, Moscow,
Inv. 36-75885

Gustav Klutsis
"The Reality of Our Program Is
the Living People, You and Me,"
1931
Poster, 2 parts, 143.9 x 103.5 cm
Russian State Library, Moscow,
Inv. 31-127686, 31-127681

Gustav Klutsis
"The Russia of the New Eco-
nomic Policy Will Become the
Socialist Russia," 1930
Poster, 103 x 71.4 cm
Russian State Library, Moscow,
Inv. 13920-55

Gustav Kluzis
»Unter Lenins Fahne für den Aufbau des Sozialismus«, 1930
Plakat, 97 x 71,8 cm
Russische Staatsbibliothek, Moskau, Inv. 13872-38

Komar & Melamid
Einst sah ich Stalin, als ich ein Kind war (aus der Serie *Nostalgischer Sozialistischer Realismus*), 1981/82
Öl auf Leinwand, 183 x 138 cm
Museum of Modern Art, New York. Helena Rubinstein Fund

Komar & Melamid
Lenin lebte, Lenin lebt, Lenin wird leben (aus der Serie *Nostalgischer Sozialistischer Realismus*), 1981/82
Öl auf Leinwand, 183 x 148 cm
Jörn Donner Collection

Komar & Melamid
Stalin und die Musen (aus der Serie *Nostalgischer Sozialistischer Realismus*), 1981/82
Öl auf Leinwand, 173 x 132 cm
Museum Ludwig, Köln

Sergej Konjonkow
Textilarbeiterin, 1923
Holz, 329 x 114 x 86 cm
Staatliche Tretjakow-Galerie, Moskau, Inv. SKS 13007

Walentina Kulagina
»Arbeiterinnen – Stoßarbeiterinnen, stärkt die Brigaden!«, 1931
Plakat, 100,5 x 71,5 cm
Russische Staatsbibliothek, Moskau, Inv. 32-80385

Walentina Kulagina
»Internationaler Tag der Arbeiterinnen«, 1930
Plakat, 108,5 x 71,5 cm
Russische Staatsbibliothek, Moskau, Inv. 30-7067

Walentina Kulagina
»Stoßarbeiterinnen der Fabriken und Kolchosen, reiht euch ein in die WKP (b)«, 1931
Plakat, 93,8 x 61,4 cm
Russische Staatsbibliothek, Moskau, Inv. 32-17082

Walentina Kulagina
»Wir werden bereit sein, dem Angriff auf die UdSSR zu widerstehen!«, 1931
Plakat, 104,8 x 73,5 cm
Russische Staatsbibliothek, Moskau, Inv. 31-27926

Wassilij Kupzow
Luftschiff, 1933
Öl auf Leinwand, 280 x 130 cm
Zentrales Museum der Streitkräfte, Moskau, Inv. 12/A 1665

L
Alexander Labas
Das erste sowjetische Luftschiff, 1931
Öl auf Leinwand, 76 x 102 cm
Staatliche Tretjakow-Galerie, Moskau, Inv. ZHS-985

Alexander Labas
Metro, 1935
Öl auf Leinwand, 83 x 63,5 cm
Staatliche Tretjakow-Galerie, Moskau, Inv. ZHS-1390

Alexander Laktionow
Brief von der Front, 1947
Öl auf Leinwand, 225 x 124 cm
Staatliche Tretjakow-Galerie, Moskau, Inv. 27705

Alexander Laktionow
Held der Sowjetunion Kapitän Judin besucht die Panzerrekruten – Mitglieder des Komsomol, 1938
Öl auf Leinwand, 299 x 300 cm
Russisches Wissenschaftsmuseum der Akademie der Künste, St. Petersburg, Inv. ZH-510

Gustav Klutsis
"Under Lenin's Banner – for the Construction of Socialism," 1930
Poster, 97 x 71.8 cm
Russian State Library, Moscow, Inv. 13872-38

Gustav Klutsis
"The Victory of Socialism in Our County Is Guaranteed," 1932
Poster, four parts, each 140.6 x 101.3 cm
Russian State Library, Moscow, Inv. 32280-55

Gustav Klutsis
"Youth, to the Aircraft!" 1934
Poster, 141.3 x 97.4 cm
Russian State Library, Moscow, Inv. 34-58384

Komar & Melamid
I saw Stalin Once When I was a Child (from the *Nostalgic Socialist Realism* series), 1981–82
Oil on canvas, 183 x 138 cm
Museum of Modern Art, New York. Helena Rubinstein Fund

Komar & Melamid
Lenin Lived, Lenin Lives, Lenin Will Live (from the *Nostalgic Socialist Realism* series), 1981–82
Oil on canvas, 183 x 148 cm
Jörn Donner Collection

Komar & Melamid
Stalin and the Muses (from the *Nostalgic Socialist Realism* series), 1981–82
Oil on canvas, 173 x 132
Museum Ludwig, Cologne

Sergei Konionkov
Textile Worker, 1923
Wood, 329 x 114 x 86 cm
State Tretyakov Gallery, Moscow, Inv. SKS 13007

Valentina Kulagina
"International Working Women's Day," 1930
Poster, 108.5 x 71.5 cm
Russian State Library, Moscow, Inv. 30-7067

Valentina Kulagina
"Shock Workers of Factories and Collective Farms, Join the Ranks of the VKP(b)," 1931
Poster, 93.8 x 61.4 cm
Russian State Library, Moscow, Inv. 32-17082

Valentina Kulagina
"We Will Be Ready to Beat off the Military Attack on the USSR!" 1931
Poster, 104.8 x 73.5 cm
Russian State Library, Moscow, Inv. 31-27926

Valentina Kulagina
"Working Women – Shock Workers, Strengthen the Brigades!" 1931
Poster, 100.5 x 71.5 cm
Russian State Library, Moscow, Inv. 32-80385

Vasilii Kuptsov
Dirigible, 1933
Oil on canvas, 280 x 130 cm
Central Museum of the Military Forces, Moscow, Inv. 12\A 1665

L
Aleksander Labas
The First Soviet Dirigible, 1931
Oil on canvas, 76 x 102 cm
State Tretyakov Gallery, Moscow, Inv. ZHS-985

Aleksander Labas
Metro, 1935
Oil on canvas, 83 x 63.5 cm
State Tretyakov Gallery, Moscow, Inv. ZHS-1390

Anton Lawinskij
»Panzerkreuzer Potemkin«,
1926
Filmplakat, 71 x 107 cm
Russische Staatsbibliothek,
Moskau, Inv. XXVI-37286

El Lissitzky
»Gebt uns mehr Panzer!«, 1943
Plakat, 89 x 59 cm
Russische Staatsbibliothek,
Moskau, Inv. 42-65940

El Lissitzky
**»Gorki-Zentralpark für Kultur
und Erholung«,** 1931
Plakat, 72 x 99,7 cm
Russische Staatsbibliothek,
Moskau, Inv. 32-700

M
Kasimir Malewitsch
Drei Frauen auf einem Weg,
um 1930
Öl auf Leinwand, 29,5 x 44 cm
Staatliches Russisches Museum,
St. Petersburg, Inv. ZH-9459

Kasimir Malewitsch
Drei Mädchen, 1928–1932
Öl auf Leinwand, 57 x 48 cm
Staatliches Russisches Museum,
St. Petersburg, Inv. ZH-9396

Kasimir Malewitsch
Schnitterinnen, 1928/29
Öl auf Leinwand, 71 x 103,2 cm
Staatliches Russisches Museum,
St. Petersburg, Inv. ZH-9450

Pawel Malkow
**Politbüro des ZK der Bolsche-
wistischen Partei auf dem
8. Außerordentlichen Kongress
der Sowjets,** 1938
Öl auf Leinwand, 324 x 282 cm
Staatliches Historisches Museum,
Moskau, Inv. IV 80

Alexander Medwedkin (Regie)
Das Neue Moskau, 1938
Tonfilm, schwarzweiß, 83 Min.
Produktion: Mosfilm

Boris Mikhailov
Ohne Titel, 2002
C-Print, 180 x 127 cm
Besitz des Künstlers

Boris Mikhailov
Ohne Titel, 2002
C-Print, 100 x 150 cm
Besitz des Künstlers

Boris Mikhailov
Ohne Titel, 2002
C-Print, 60 x 90 cm
Besitz des Künstlers

N
Dmitrij Nalbandjan
Die große Freundschaft, 1950
Öl auf Leinwand, 200 x 250 cm
ROSIZO Staatliches Museums-
und Ausstellungszentrum,
Moskau, Inv. 1098

Dmitrij Nalbandjan
Im Kreml, 24. Mai 1945, 1947
Öl auf Leinwand, 300 x 247 cm
ROSIZO Staatliches Museums-
und Ausstellungszentrum,
Moskau, Inv. 1097

P
Alexej Pachomow
Die Drei (aus der Serie *In der
Sonne*), 1934
Öl auf Leinwand, 67 x 62,8 cm
Staatliche Tretjakow-Galerie,
Moskau, Inv. ZHS-3770

Kusma Petrow-Wodkin
Nach der Schlacht, 1923
Öl auf Leinwand, 154,5 x 121,5 cm
Zentrales Museum der Streit-
kräfte, Moskau, Inv. 12/5467

Kusma Petrow-Wodkin
Tod des Kommissars, 1927
Öl auf Leinwand, Skizze,

Aleksander Laktionov
**Captain Iudin, Hero of the Soviet
Union, Visits the Tank Corps –
Komsomol Members,** 1938
Oil on canvas, 299 x 300 cm
Russian Scientific Research
Museum of the Academy of Arts,
St. Petersburg, Inv. ZH-510

Aleksander Laktionov
Letter from the Front, 1947
Oil on canvas, 225 x 124 cm
State Tretyakov Gallery, Moscow,
Inv. 27705

Anton Lavinskii
"Battleship Potemkin," 1926
Film poster, 71 x 107 cm
Russian State Library, Moscow,
Inv. XXVI-37286

El Lissitzky
**"Gorky Central Park of Culture
and Rest,"** 1931
Poster, 72 x 99.7 cm
Russian State Library, Moscow,
Inv. 32-700

El Lissitzky
"Send Us More Tanks!" 1943
Poster, 89 x 59 cm
Russian State Library, Moscow,
Inv. 42-65940

M
Kazimir Malevich
Three Girls, 1928–32
Oil on plywood, 57 x 48 cm
Russian State Museum,
St. Petersburg, Inv. ZH-9396

Kazimir Malevich
Three Women on the Road,
c. 1930
Oil on canvas, 28.5 x 43 cm
Russian State Museum,
St. Petersburg, Inv. ZH-9459

Kazimir Malevich
Reapers, 1928–29
Oil on canvas, 71 x 103.2 cm
Russian State Museum,
St. Petersburg, Inv. ZH-9450

Pavel Malkov
**Politburo of the Central
Committee of the Bolshevik
Party at the Eighth Extra-
ordinary Congress of Soviets,**
1938
Oil on canvas, 324 x 282 cm
State History Museum, Moscow,
Inv. IV 80

Aleksander Medvedkin (director)
The New Moscow, 1938
Sound film, black-and-white,
83 mins.
Production: Mosfilm

Boris Mikhailov
Untitled, 2002
C-print, 180 x 127 cm
Property of the artist

Boris Mikhailov
Untitled, 2002
C-print, 100 x 150 cm
Property of the artist

Boris Mikhailov
Untitled, 2002
C-print, 60 x 90 cm
Property of the artist

N
Dmitrii Nalbandian
The Great Friendship, 1950
Oil on canvas, 200 x 250 cm
ROSIZO State Museum and
Exhibition Center, Moscow,
Inv. 1098

Dmitrii Nalbandian
In the Kremlin, May 24, 1945,
1947
Oil on canvas, 300 x 247 cm
ROSIZO State Museum and
Exhibition Center, Moscow,
Inv. 1097

73 x 91 cm
Staatliche Tretjakow-Galerie,
Moskau, Inv. 28103

Jurij Pimenow
Das neue Moskau, 1937
Öl auf Leinwand, 147 x 171 cm
Staatliche Tretjakow-Galerie,
Moskau, Inv. 27707

Natalja Pinus
**»Delegierte, Arbeiterin, Stoß-
arbeiterin – Sei die Erste im
Kampf für eine siegreiche Voll-
endung des letzten Jahres des
Fünfjahresplans...!«,** 1931
Plakat, 103,9 x 73,7 cm
Russische Staatsbibliothek,
Moskau, Inv. 31-127702

Natalja Pinus
**»Werktätige Frauen, reiht euch
aktiv ins Produktions- und
gesellschaftliche Leben des
Landes ein!«,** 1933
Plakat, 97,7 x 70,8 cm
Russische Staatsbibliothek,
Moskau, Inv. 20254-55

Arkadij Plastow
Frühling, 1954
Öl auf Leinwand, 210 x 123 cm
Staatliche Tretjakow-Galerie,
Moskau, Inv. ZHS-763

R
Kliment Redko
Aufstand, 1924/25
Öl auf Leinwand, 170,5 x 212 cm
Staatliche Tretjakow-Galerie,
Moskau, Inv. ZHS-5009

Alexander Rodtschenko
»Ein Sechstel der Erde«, 1927
Filmplakat, 108 x 90 cm
Russische Staatsbibliothek,
Moskau, Inv. XXVII-1973

Abram Room (Regie)
Der ernsthafte junge Mann,
1936

Tonfilm, schwarzweiß, 100 Min.
Produktion: Kiewer Kinofabrik
(Ukraine)

S
Alexander Samochwalow
**»Es lebe der Komsomol –
Zum 7. Jahrestag der
Oktoberrevolution«,** 1924
Plakat, 93 x 59,5 cm
Russische Staatsbibliothek,
Moskau, Inv. 8695-55

Alexander Samochwalow
Sportlerin mit Blumenstrauß,
1933
Öl auf Leinwand, 143 x 64 cm
Staatliche Tretjakow-Galerie,
Moskau, Inv. ZHS-1652

Iwan Schadr
**Pflasterstein – Waffe des
Proletariats,** 1927 (1947)
Bronze, 125 x 122 x 150 cm
Staatliche Tretjakow-Galerie,
Moskau, Inv. 27597

Wladimir Schtschuko, Wladimir
Gelfreich, A. P. Welikanow, Leonid
Poljakow, Igor Roschin, Alexander
Chrjakow und Jurij Schtschuko
**Wettbewerbsentwurf für den
Palast der Sowjets,** 1932/33
Architekturzeichnung,
Tusche, Gouache, Aquarell, weiße
Lavierung, Collage auf Papier,
55 x 99,5 cm
Staatliches Schtschussew-
Architekturmuseum, Moskau,
Inv. Ria 5848

Alexej Schtschussew
**Leninmausoleum, Moskau, Roter
Platz,** Plan, Hauptfassade,
Perspektive, 1929/30
Gouache, weiße Lavierung auf
Papier, 79,5 x 65 cm (90,5 x 76 cm
inkl. Passepartout)
Staatliches Schtschussew-
Architekturmuseum, Moskau,
Inv. Ria 4798

P
Aleksei Pakhomov
The Three (from the series *In the
Sun*), 1934
Oil on canvas, 67 x 62.8 cm
State Tretyakov Gallery, Moscow,
Inv. ZHS-3770

Kuzma Petrov-Vodkin
Death of the Commissar, 1927
Oil on canvas, sketch 73 x 91 cm
State Tretyakov Gallery, Moscow,
Inv. 28103

Kuzma Petrov-Vodkin
After the Battle, 1923
Oil on canvas 154.5 x 121.5 cm
Central Museum of the Military
Forces, Moscow, Inv. 12/5467

Iurii Pimenov
The New Moscow, 1937
Oil on canvas, 147 x 171 cm
State Tretyakov Gallery, Moscow,
Inv. 27707

Natalia Pinus
**"Delegate, Worker, Shock Work-
er, Be in the First Ranks of the
Battle for the Victorious
Completion of the Last Year of
the Five Year Plan. . .!"** 1931
Poster, 103.9 x 73.7 cm
Russian State Library, Moscow,
Inv. 31-127702

Natalia Pinus
**"Working Women – Join the
Ranks of Active Participants in
the Country's Industrial and
Social Life!"** 1933
Poster, 97.7 x 70.8 cm
Russian State Library, Moscow,
Inv. 20254-55

Arkadii Plastov
Spring, 1954
Oil on canvas, 210 x 123 cm
State Tretyakov Gallery, Moscow,
Inv. ZHS-763

R
Kliment Redko
Uprising, 1924–25
Oil on canvas, 170.5 x 212 cm
State Tretyakov Gallery, Moscow,
Inv. ZHS-5009

Aleksander Rodchenko
"One Sixth of the World," 1927
Film poster, 108 x 90 cm
Russian State Library, Moscow,
Inv. XXVII-1973

Abram Room (director)
Serious Young Man, 1936
Sound film, black-and-white,
100 mins.
Production: Cinema Factory Kiev
(Ukraine)

S
Aleksander Samokhvalov
Athlete with Bouquet, 1933
Oil on canvas, 143 x 64 cm
State Tretyakov Gallery, Moscow,
Inv. ZHS-1652

Aleksander Samokhvalov
"Long Live the Komsomol," 1924
Poster, 93 x 59.5 cm
Russian State Library, Moscow,
Inv. 8695-55

Sergei Senkin
**"To the Leninist Communist
League – Worthy Successors,"**
1933
Poster, 91 x 62.4 cm
Russian State Library, Moscow,
Inv. 33-65171

Ivan Shadr
**Paving Stone – Weapon of the
Proletariat,** 1927 (1947)
Bronze, 125 x 122 x 150 cm
State Tretyakov Gallery, Moscow,
Inv. 27597

Vladimir Shchuko, Vladimir
Gelfreikh, A. P. Velikanov, Leonid
Poliakov, Igor Rozhin, Aleksander
Kchriakov, Iurii Shchuko
Competition design for the

Alexej Schtschussew
Leninmausoleum, Moskau, Roter Platz, Interieur der Haupthalle, Wand und Fragment des Plafonds, 1929/30
Architekturzeichnung, Gouache, weiße Lavierung auf Papier, 87,5 x 65,2 cm
Staatliches Schtschussew-Architekturmuseum, Moskau, Inv. Ria 4799

Pjotr Schuchmin
Panzersoldaten, 1927
Öl auf Leinwand, 203 x 231 cm
Zentrales Museum für Streitkräfte, Moskau, Inv. 12/5579

Sergej Senkin
»Dem Lenin'schen Komsomol – ein würdiger Nachfolger«, 1933
Plakat, 91 x 62,4 cm
Russische Staatsbibliothek, Moskau, Inv. 33-65171

Jekaterina Sernowa
Kolchosbauern grüßen einen Panzer, 1937
Öl auf Leinwand, 136 x 183 cm
ROSIZO Staatliches Museums- und Ausstellungszentrum, Moskau, Inv. Arch. 966

Jekaterina Sernowa
Panzer, 1931
Öl auf Leinwand, 70 x 78 cm
Staatliche Tretjakow-Galerie, Moskau, Inv. ZHS-840

Michail Solowjow
»Solche Frauen gab es nicht in den alten Zeiten und konnte es auch nicht geben«, J. W. Stalin, 1950
Plakat, 101 x 67 cm
Russische Staatsbibliothek, Moskau, Inv. 51-2778

Adolf Strachow-Braslawskij
»Mein Komsomol ist mein Vaterland«, 1928
Plakat, 107 x 65 cm

Russische Staatsbibliothek, Moskau, Inv. 8741-55

T
Michail Tschiaureli (Regie)
Der Fall von Berlin, 1949
Tonfilm, Farbe, 167 Min.
Produktion: Mosfilm
Michail Tschiaureli (Regie)
Der Schwur, 1946
Tonfilm, schwarzweiß, 116 Min.
Produktion: Filmstudio Tbilissi (Georgien)

Dmitrij Tschetschulin
Entwurf für die Metrostation Komsomolskaja, 1934/35
Bleistift, Aquarell, Tusche auf Papier, 77,3 x 127,8 cm
Staatliches Schtschussew-Architekturmuseum, Moskau, Inv. Ria 4009

Dmitrij Tschetschulin
Hochhaus in Zarjadje, 1947–1949
Bleistift, Tusche, Aquarell, weiße Lavierung auf Papier, 160 x 230 cm
Staatliches Schtschussew-Architekturmuseum, Moskau, Inv. Ria 13586/1

Dmitrij Tschetschulin
Verwaltungsgebäude der Aeroflot, 1934
Gouache, weiße Lavierung auf Papier, 196 x 244,5 cm
Staatliches Schtschussew-Architekturmuseum, Moskau, Inv. Ria 5157

W
Dsiga Wertow (Regie)
Drei Lieder über Lenin, 1934
Dokumentarfilm, schwarzweiß, Ton, 59 Min.
Produktion: Meschrabpomfilm

Palace of Soviets, 1932–33
Indian ink, gouache, watercolor, white wash, collage on paper. 55 x 99.5 cm
Shchusev State Museum of Architecture, Moscow, Inv. Ria 5848

Aleksei Shchusev
Lenin's Mausoleum, Moscow, Red Square; plan, main façade, perspective, 1929–30
Gouache, white wash on paper, 79.5 x 65 (90.5 x 76 cm in the passepartout)
Shchusev State Museum of Architecture, Moscow, Inv. Ria 4798

Aleksei Shchusev
Lenin's Mausoleum, Moscow, Red Square; interior of the Central Hall, wall and fragment of the plafond, 1929–30
Gouache, white wash on paper, 87.5 x 65.2 cm
Shchusev State Museum of Architecture, Moscow, Inv. Ria 4799

Piotr Shukhmin
Tank Soldiers, 1927
Oil on canvas, 203 x 231 cm
Central Museum of the Military Forces, Moscow, Inv. 12/5579

Mikhail Soloviov
"Such Women Did Not Exist and Could Not Exist in the Old Days," I. V. Stalin, 1950
Poster, 101 x 67 cm
Russian State Library, Moscow, Inv. 51-2778

Adolf Strakhov-Braslavskii
"My Young Communist League Is My Fatherland," 1928
Poster, 107 x 65 cm
Russian State Library, Moscow, Inv. 8741-55

T
Boris Tsvetkov
Hydroaviation, 1937
Oil on canvas, 200 x 140 cm

ROSIZO State Museum and Exhibition Center, Moscow, Inv. Arch. 1012

V
Dziga Vertov (director)
The Man with a Movie Camera, 1929
Documentary, black-and-white, silent movie, 69 mins.
Production: VUFKU (Kiev)

Dziga Vertov (director)
Three Songs of Lenin, 1934
Documentary, black-and-white, sound, 59 mins.
Production: Mezhrabpomfilm

Konstantin Vialov
I. V. Stalin and K. E. Voroshilov on the Cruiser Chervona Ukraina, 1933
Oil on canvas, 300 x 210 cm
ROSIZO State Museum and Exhibition Center, Moscow, Inv. 1001

Emil-Anton-Josef Vizel
Portrait of V. I. Lenin (Chairman of the People's Commissariat Ulianov [Lenin]), 1920s
Oil on canvas. 160 x 98 cm
State History Museum, Moscow, Inv. K 41

Emil-Anton-Josef Vizel
V. I. Lenin in Emigration, 1905–1907, 1920s
Oil on canvas, 152 x 69 cm
State History Museum, Moscow, Inv. K 40

Ivan Vladimirov
Intourists in Leningrad, 1937
Oil on canvas, 141 x 202 cm
ROSIZO State Museum and Exhibition Center, Moscow, Inv. 673

Dsiga Wertow (Regie)
Der Mann mit der Kamera, 1929
Dokumentarfilm, schwarzweiß,
Stumm, 69 Min.
Produktion: WUFKU (Kiew)

Pjotr Wiljams
**Auf dem Balkon (Frühling,
Porträt von A. S. Martinson und
A. D. Ponsow),** 1947
Öl auf Leinwand, 170 x 150 cm
Staatliche Tretjakow-Galerie,
Moskau, Inv. ZHS-2159

Emil-Anton-Josef Wisel
**Porträt von W. I. Lenin (Vorsit-
zender des Volkskommissariats
Uljanow [Lenin]),** 1920er Jahre
Öl auf Leinwand, 160 x 98 cm
Staatliches Historisches Museum,
Moskau, Inv. K 41

Emil-Anton-Josef Wisel
**W. I. Lenin in der Emigration
1905–1907,** 1920er Jahre
Öl auf Leinwand, 152 x 69 cm
Staatliches Historisches Museum,
Moskau, Inv. K 40

Konstantin Wjalow
**J. W. Stalin und K. E. Woroschi-
low auf dem Panzerkreuzer
Tscherwona Ukraina,** 1933
Öl auf Leinwand, 300 x 210 cm
ROSIZO Staatliches Museums-
und Ausstellungszentrum,
Moskau, Inv. 1001

Iwan Wladimirow
Intouristen in Leningrad, 1937
Öl auf Leinwand, 141 x 202 cm
ROSIZO Staatliches Museums-
und Ausstellungszentrum,
Moskau, Inv. 673

Z
Boris Zwetkow
Wasserflugzeuge, 1937
Öl auf Leinwand, 200 x 140 cm
ROSIZO Staatliches Museums-
und Ausstellungszentrum,
Inv. 1012

W
Piotr Wiliams
**On the Balcony (Spring,
Portrait of A. S. Martinson and
A. D. Ponsov),** 1947
Oil on canvas, 170 x 150 cm
State Tretyakov Gallery, Moscow,
Inv. ZHS-2159

P. Yastrzhembskii
**"All-Union Agricultural
Exhibition,"** 1939
Poster, 91.5 x 59 cm
Russian State Library, Moscow,
Inv. 39-73054

Z
Ekaterina Zernova
**Collective Farmers Greeting a
Tank,** 1937
Oil on canvas, 136 x 183 cm
ROSIZO State Museum and
Exhibition Center, Moscow,
Inv. Arch. 966

Ekaterina Zernova
Tank, 1931
Oil on canvas, 70 x 78 cm
State Tretyakov Gallery, Moscow,
Inv. ZHS-840

AUSWAHLBIBLIOGRAFIE SELECTED BIBLIOGRAPHY

Berlin–Moskau/Moskau Berlin 1950–2000, Aust.-Kat./exh. cat. Martin-Gropius-Bau, Berlin, und/and Staatliche Tretjakow-Galerie, Moskau, Berlin 2003.

Murasov, Jurij und/and Witte, Georg (Hrsg./ed.), *Die Musen der Macht. Medien in der sowjetischen Kultur der 20er und 30er Jahre,* München 2003.

Vladimir Paperny, *Architecture in the Age of Stalin. Culture Two,* Cambridge 2002.

Sowjetische Fotografie der 1920er–1930er Jahre. Vom Piktoralismus und Modernismus zum Sozialistischen Realismus, hrsg. von/ed. by Susanne Winkler, Ausst.-Kat./exh. cat. Historisches Museum der Stadt Wien, Wien 2002.

Kenez, Peter, *Cinema and Soviet Society from the Revolution to the Death of Stalin,* London 2001.

Balina, Marina; Condee, Nancy und/and Dobrenko, Evgenii A. (Hrsg./ed.), *Endquote. Sots-Art Literature and Soviet Grand Style (Studies in Russian Literature and Theory,* 3), Evanston 2000.

Christ, Thomas, *Der Sozialistische Realismus. Betrachtungen zum Sozialistischen Realismus in der Sowjetzeit,* Basel 1999.

Cullerne Bown, Matthew (Hrsg./ed.), *Socialist Realist Painting,* New Haven 1998.

It's the Real Thing. Soviet and Post-Soviet Sots Art and American Pop Art, hrsg. von/ed. by Regina Khidekel, Aust.-Kat./exh. cat. Frederick R. Weisman Art Museum, Minneapolis 1998.

Bonnell, Victoria B., *Iconography of Power. Soviet Political Posters under Lenin and Stalin,* Berkeley, Los Angeles 1997.

Dobrenko, Evgenii A., *The Making of the State Reader. Social and Aesthetic Contexts of the Reception of Soviet Literature,* Stanford 1997.

Dobrenko, Evgenii A. und/and Lahusen, Thomas (Hrsg./ed.), *Socialist Realism without Shores,* Durham 1997.

Groys, Boris und/and Kabakov, Ilja, *Die Kunst der Installation,* München 1996.

Tupitsyn, Margarita, *The Soviet Photograph, 1924–1937,* New Haven 1996.

Andreeva, Ekaterina, *Sots Art. Soviet Artists of the 1970s–1980s,* Roseville East 1995.

Berlin–Moskau/Moskau–Berlin 1900–1950, hrsg. von/ed. by Irina Antonowa und/and Jörn Merkert, Aust.-Kat./exh. cat. Martin Gropius-Bau, Berlin, und/and Staatliches Puschkin-Museum für Bildende Künste, Moskau, München 1995.

Boris Mikhailov, Ausst.-Kat./exh. cat. Portikus, Frankfurt am Main 1995.

Glaube, Hoffnung, Anpassung. Sowjetische Bilder 1928–1945, Aust.-Kat./exh. cat. Museum Folkwang, Essen,

Württembergischer Kunstverein, Stuttgart, und/and Instituto Valénciano de Arte Moderno, Valencia, Essen 1995.
Groys, Boris, *Die Erfindung Russlands,* München 1995.

Loiperdinger, Martin (Hrsg./ed.), *Führerbilder. Hitler, Mussolini, Roosevelt, Stalin in Fotografie und Film,* München 1995.

Prokhorov, Gleb (Hrsg./ed.), *Art under Socialist Realism. Soviet Painting 1930–1950,* Roseville East 1995.

Agitation zum Glück. Sowjetische Kunst der Stalinzeit, hrsg. von/ed. by Hubertus Gaßner, Irmgard Schleier und/and Karin Stengel, Aust.-Kat./exh. cat. Documenta-Halle, Kassel, und/and Staatliches Russisches Museum, St. Petersburg, Bremen 1994.

Fluchtpunkt Moskau. Werke aus der Sammlung Ludwig und Arbeiten für Aachen, hrsg. von/ ed. by Boris Groys, Aust.-Kat./exh. cat. Ludwig Forum für Internationale Kunst, Aachen, Ostfildern 1994.

Gorzka, Gabriele (Hrsg./ed.), *Kultur im Stalinismus. Sowjetische Kultur und Kunst der 1930er bis 50er Jahre,* Bremen 1994.

Groys, Boris und/and Strauss, Thomas, *Gibt es eine Ostkunst? Und trotzdem, die »Ostkunst«,* Köln 1994.

Hudson, Hugh D., *Blueprints and Blood. The Stalinization of Soviet Architecture, 1917–1937,* Princeton 1994.

Kholmogorova, Olga Vladimirovna, *Sots Art,* Moscow 1994.

Tyrannei des Schönen. Architektur der Stalin-Zeit, hrsg. von/ed. by Peter Noever, mit Beiträgen von Boris Groys/with essays by Boris Groys, Aust.-Kat./exh. cat. MAK – Österreichisches Museum für angewandte Kunst, Wien, München 1994.

The Aesthetic Arsenal. Socialist Realism under Stalin, Aust.-Kat./exh. cat. The Institute for Contemporary Art, P. S. 1 Museum, New York 1993.

Ingenieure der Seele. Sowjetische Malerei des sozialistischen Realismus 1930–1970, Aust.-Kat./exh. cat. Villa Stuck, München, und/and Museum of Modern Art, Oxford, München 1993.

Stalin's Choice. Soviet Socialist Realism 1932–56, hrsg. von/ ed. by Miranda Banks, Aust.-Kat./exh. cat. The Institute for Contemporary Art, P. S. 1 Museum, New York, Long Island City, New York 1993.

Taylor, Richard (Hrsg./ed.), *Stalinism and Soviet Cinema,* London 1993.

Åman, Anders, *Architecture and Ideology in Eastern Europe during the Stalin Era. An Aspect of Cold War History,* New York u. a./et al. 1992.

Groys, Boris, *The Total Art of Stalinism. Avant-garde, Aesthetic Dictatorship, and beyond,* Princeton 1992.

Die große Utopie. Die russische Avantgarde 1915–1932, Aust.-Kat./exh. cat. Schirn Kunsthalle Frankfurt, Frankfurt am Main 1992.

Gyoergy, Peter und/and Turaj, Hedwig (Hrsg./ed.), *Staatskunstwerk. Kultur im Stalinismus,* Budapest 1992.

Kawtaradse, Sergej und/and Tarchanow, Alexej, *Stalinistische Architektur,* München 1992.

Kenez, Peter, *Cinema and Soviet Society, 1917–1953,* Cambridge 1992.

Soviet Socialist Realist Painting – 1930s–1960s. Paintings from Russia, the Ukraine, Belorussia, Uzbekistan, Kirgizia, Georgia, Armenia, Azerbaijan and Moldova, Aust.-Kat./exh. cat. Museum of Modern Art, Oxford 1992.

Renzi, Renzo (Hrsg./ed.), *Cinema dei dittatori. Mussolini, Stalin, Hitler,* Bologna 1992.

Youngblood, Denise, *Movies for the Masses. Popular Cinema and Soviet Society in the 1920s,* Cambridge 1992.

Cullerne Bown, Matthew, *Kunst unter Stalin 1924–1956,* München 1991.

Groys, Boris, *Zeitgenössische Kunst aus Moskau. Von der Neo-Avantgarde zum Post-Stalinismus,* München 1991.

Taylor, Richard (Hrsg./ed.), *Inside the Film Factory. New Approaches to Russian and Soviet Cinema,* London 1991. Günther, Hans (Hrsg./ed.), *The Culture of the Stalin Period,* Basingstoke 1990.

Kunst und Propaganda. Sowjetische Plakate bis 1953, Aust.-Kat./exh. cat. Schule und Museum für Gestaltung, Zürich 1989.

Tupitsyn, Margarita, *Margins of Soviet Art. Socialist Realism to the Present,* Milano 1989.

Groys, Boris, *Gesamtkunstwerk Stalin. Die gespaltene Kultur in der Sowjetunion,* München 1988.

Sowjetkunst heute, Aust.-Kat./exh. cat. Museum Ludwig, Köln 1988.

Taylor, Richard (Hrsg./ed.), *The Film Factory. Russian and Soviet Cinema in documents, 1896–1939,* London 1988.

Khan-Magomedov, Selim O., *Pioneers of Soviet Architecture. The Search for New Solutions in the 1920s and 1930s,* New York 1987.

Sots Art, Aust.-Kat./exh. cat. Museum of Contemporary Art, New York 1986.

Sots Art, Aust.-Kat./exh. cat. Ronald Feldman Fine Arts, New York 1982.

Damus, Martin, *Sozialistischer Realismus und Kunst im Nationalsozialismus,* Frankfurt am Main 1981.

Gaßner, Hubertus und/and Gillen, Eckhart (Hrsg./ed.), *Zwischen Revolutionskunst und Sozialistischem Realismus. Dokumente und Kommentare, Kunstdebatten in der Sowjetunion von 1917 bis 1934,* Köln 1979.

Paris – Moscou 1900 – 1930, hrsg. von/ed. by Olga Makhroff, Aust.-Kat./exh. cat. Centre National d'Art et de Culture Georges Pompidou, Paris, Ministère de la Culture de l'URSS, Moscou, Paris 1979.

Taylor, Richard, *The Politics of the Soviet Cinema, 1917–1929,* New York 1979.

Sowjetische Kunst während der Phase der Kollektivierung und Industrialisierung 1927–1933, Aust.-Kat./exh. cat. Akademie der Künste, Berlin, und/and Neue Gesellschaft für Bildende Kunst, 2 Bde./2 vols., Berlin 1977.

Kunst in der Revolution. Architektur, Produktgestaltung, Malerei, Plastik, Agitation, Theater, Film in der Sowjetunion 1917–1932, hrsg. von/ed. by Georg Bussmann, Aust.-Kat./exh. cat. Frankfurter Kunstverein, Württembergischer Kunstverein, Stuttgart, und/and Kunsthalle Köln, Frankfurt am Main 1972.

Kamenskij, Alexander A., *Sowjetische Malerei,* Berlin 1959.

ABKÜRZUNGSVERZEICHNIS LIST OF ABBREVIATIONS

ARBKD
Assoziation Revolutionärer
Bildender Künstler Deutschlands

AChR
Assoziation der Künstler der
Revolution (1928–1932), vorher
AChRR

AChRR
Assoziation der Künstler des
revolutionären Russland
(1922–1928), 1928 in AChR
umbenannt

AMO
Moskauer Automobilwerk

ASSR
Autonome Sozialistische
Sowjetrepublik

FOSCh
Förderation der Vereinigung
sowjetischer Künstler

GAChN
Staatliche Akademie der
Kunstwissenschaften
(1925–1931), vorher RAChN

GOELRO
Staatskommission zur
Elektrifizierung Russlands

GPU
Staatliche politische Verwaltung;
politische Staatspolizei, entstand
1922

GSchM
Erste Freie Staatliche Künstleri-
schen Werkstätten, geht 1920 in
die WChUTEMAS ein

INChUK
Institut für Künstlerische Kultur

Komintern
Kommunistische Internationale

LEF
Linke Front der Künste, Künstler-
gruppe, 1929 in REF umbenannt

LWChPU
Leningrader Höhere Fachschule
für Kunstgewerbe

MChAT
Moskauer Akademisches Künst-
lertheater Maxim Gorki
(1898–1920 Moskauer
Künstlertheater: MChT)

MARChI
Moskauer Institut für Architektur,
gegründet 1933

MOSSCh
Moskauer Abteilung des sowje-
tischen Künstlerverbandes
(1932–1943)

MIPIDI
Moskauer Institut für angewandte
und dekorative Kunst

MChK
Petrograder Museum für Künstle-
rische Kultur

MTCh
Moskauer Künstlergenossenschaft

MUSchWS
Moskauer Fachschule für Malerei,
Bildhauerei und Architektur,
1843 gegründet, 1865 der
Moskauer Architekturschule
angeschlossen, nach 1920 in die
WChUTEMAS eingegliedert

NARKOMPROS
Volkskommissariat für Bildungs-
wesen

NKWD
Volkskommissariat für Innere
Angelegenheiten

ARBKD
German Association of
Revolutionary Visual Artists

AKhR
Association of Artists of the
Revolution (1928–1932),
previously AKhRR

AKhRR
Association of Artists of
Revolutionary Russia
(1922–1928), renamed AKhR
in 1928

AMO
Moscow Automobile Works

ASSR
Autonomous Soviet Socialist
Republic

FOSKh
Federation of Associations of
Soviet Artists

GAKhN
State Academy of Artistic
Sciences (1925–1931), previously
RAKhN

GOELRO
State Commission for the
Electrification of Russia

GPU
State political administration;
political state police, created
1922

GZhM
First Free State Art Studios,
absorbed in VKhuTeMas in 1920

INKhuK
Institute of Artistic Culture

Comintern
Communist International

LEF
Left Front of the Arts, artists'
group, renamed REF in 1929

LVKhPU
Leningrad Higher Artistic and
Technical College

MArkhI
Moscow Architectural Institute,
founded 1933

MKhAT
Moscow Academic Art Theater
Maxim Gorky (1898–1920 Moscow
Art Theater, MKhT)

MOSSKh
Moscow Section of the Union of
Soviet Artists (1932–1943)

MIPIDI
Moscow Institute of Applied and
Decorative Art

MKhK
Petrograd Museum of Artistic
Culture

MTKh
Moscow Artists's Fellowship

MUZhVS
Moscow College of Painting,
Sculpture, and Architecture,
founded 1843 gegründet,
attached to the Moscow School
of Architecture in 1865, absorbed
in VKhuTeMas in 1920

NarKomPros
People's Commissariat for
Education

NKVD
People's Commissariat for
Internal Affairs

OBMOKhU
Society of Young Artists (1921–22)

OBMOChU
Gesellchaft Junger Künstle
(1921/22)

OMCh
Gesellschaft Moskauer Künstler

OST
Gesellschaft der Staffeleimaler
(1925–1931)

PGSchUM
Staatliche Freie Künstlerische
Ausbildungsstätten; ehemalige
Akademie der Bildenden Künste;
später WChUTEMAS

RACnN
Russische Akademie der
Kunstwissenschaften, 1921
gegründet, 1925 in GAChN umbe-
nannt

RAPCh
Russische Assoziation
Proletarischer Künstler (1931/32)

REF
Revolutionäre Front der Künste,
vorher LEF

RKKA
Rote Arbeiter- und Bauernarmee

ROSTA
Russische Telegrafenagentur
(1918–1935), danach TASS

RSFSR
Russische Sozialistische Födera-
tive Sowjetrepublik

SOWNARKOM
Rat der Volkskommissare der
UDSSR

SWOMAS
Freie staatliche Kunstwerkstätten
(1918–1920),Vorläuferorganisation
der WChUTEMAS

UNOWIS
Verfechter der Neuen Kunst
(1920–1922), Künstlergruppe in
Witebsk

TASS
Russische Telegrafenagentur ab
1935, vorher ROSTA

WChUTEIN
Höheres Künstlerisch-Techni-
sches Institut (1927–1930) in Mo-
skau, vorher WChUTEMAS

WChUTEMAS
Höhere Künstlerisch-Technische
Werkstätten in Moskau
(1920–1927), 1927 in WChUTEIN
umbenannt

WKP(b)
Kommunistische Allunionspartei
(der Bolschewiken), ab 1952
KPdSU

WOKS
Allunionsgesellschaft für kultu-
relle Beziehungen mit dem
Ausland, Organisation für Zusam-
menarbeit und Verbreitung der
Kultur der Völker der UdSSR

OMKh
Society of Moscow Artists

OSt
Society of Easel Painters
(1925–1931)

PGSKhUM
State Free Art Educational
Workshops; formerly Academy of
Visual Arts, later VKhuTeMas

RAKhN
Russian Academy of Artistic
Sciences, 1921–25 renamed
GAKhN in 1925

RAPKh
Russian Association of Proletarian
Artists (1931–32)

REF
Revolutionary Front of the Arts,
previously LEF

RKKA
Workers' and Peasants' Red Army

ROSTA
Russian Telegraph Agency
(1918–1935), later TASS

RSFSR
Russian Soviet Federation of
Socialist Republics

SvoMas
Free State Artistic Studios
(1918–1920), precursor of
VKhuTeMas

SovNarKom
Council of People's Commissars

UNovIs
The Affirmers of the New Art
(1920–1922), artists' group in
Vitebsk

TASS
Telegraph Agency of the Soviet
Union as of 1935, previously
ROSTA

VKhuTeIn
Higher Artistic-Technical Institute
in Moscow (1927–1930),
previously VKhuTeMas

VKhuTeMas
Higher Artistic-Technical Studios
(1920–1927), renamed VKhuTeIn
in 1927

VKP(b)
All-Union Communist Party (of
Bolsheviks), since 1952 CPSU

VOKS
All-Union Society for Cultural Ties
with Foreign Countries, organi-
zation for cooperation and dis-
semination of the culture of the
peoples of the USSR

AUTOREN AUTHORS

Swetlana Artamonowa absolvierte die Staatliche Moskauer Lomonossow-Universität im Fach Pädagogik. Sie war an der Durchführung bedeutender internationaler Ausstellungen wie *Berlin–Moskau/Moskau–Berlin 1900–1950* (1995), *Kunst und Macht* (1996) und *Der neue Mensch – Obsessionen des 20. Jahrhunderts* (1999) beteiligt und publizierte 2000 den Band *Meisterwerke des russischen Plakats*. Die Spezialistin für Gebrauchsgrafik und Fotografie ist gegenwärtig Mitarbeiterin des UNESCO-Projekts »Russlands Gedächtnis« und leitet an der Russischen Staatsbibliothek die Abteilung für Bildende Kunst.

Faina Balachowskaja war nach der Beendigung ihres Studiums am Leningrader Repin-Institut für Malerei, Skulptur und Architektur am Wutschetitsch-Kunstkombinat des Kulturministeriums der Russischen Föderation tätig und koordinierte Ausstellungen zur russischen Avantgarde wie *Die große Utopie* (1992/93) und *Berlin–Moskau/Moskau–Berlin 1900–1950* (1995). Sie war für eine Reihe von Ausstellungen zur Kunst der russischen Avantgarde und zur Geschichte der Fotografie verantwortlich und verfasste zahlreiche Artikel zu dieser Thematik. Heute arbeitet sie als Wissenschaftlerin am Moskauer Haus der Fotografie und schreibt für die Zeitung *Wremja nowostej* und die Zeitschrift *Artchronika*.

Jelena Basner machte 1978 ihren Abschluss an der Fakultät für Theorie und Geschichte der Kunst des Repin-Instituts für Malerei, Skulptur und Architektur in Leningrad. Seitdem ist sie Mitarbeiterin am Staatlichen Russischen Museum in derAbteilung für Malerei der zweiten Hälfte des 19. Jahrhunderts und des 20. Jahrhunderts. Sie ist auf die Kunst des ersten Drittels des 20. Jahrhunderts spezialisiert und hat als Autorin bei etwa 100 wissenschaftlichen Publikationen zur russischen Avantgarde mitgewirkt.

Svetlana Artamonova studied theory of education at Lomonosov Moscow State University. She has been involved in the preparation of international exhibitions, including *Moscow—Berlin* (1996), *Art and Power* (1996) *and The New Man: Obsessions of the Twentieth Century* (1999), and published *Masterpieces of Russian Poster Art* in 2000. An expert in the fields of applied graphic art and photography, Artamonova is currently on the staff of the UNESCO project "Memory of Russia," and is head of the visual art section of the Russian State Library.

Faina Balakhovskaia studied at the Repin Institute of Painting, Sculpture, and Architecture in Leningrad before working at the Vuchetich Art Collective of the Ministry of Culture of the Russian Federation, where she coordinated exhibitions on the Russian avant-garde, including *The Great Utopia* (1992/93) and *Berlin—Moscow/Moscow—Berlin* 1900–1950 (1995). She has organized a number of exhibitions on the art of the Russian avant-garde and on the history of photography, and published many articles on these subjects. She is currently a researcher at the House of Photography in Moscow and writes for the newspaper *Vremja novostej* and the magazine *Artchronika*.

Elena Basner graduated in theory and history of art from the Repin Institute of Painting, Sculpture, and Architecture in Leningrad in 1978. Since then she has been on the staff of Russian State Museum in the department of painting of the second half of the nineteenth century and the twentieth century. She is a specialist for the art of the first three decades of the twentieth century, and has contributed to approximately one hundred academic publications on the Russian avant-garde.

Oksana Bulgakowa graduated from the State Film Institute in Moscow, before working as a research

Oksana Bulgakowa war nach der Beendigung ihres Studiums an der Filmhochschule in Moskau als wissenschaftliche Assistentin an der Akademie der Künste und dem Zentrum für Literaturforschung in Berlin tätig. Sie hat Schriften zur Filmgeschichte der Stalinzeit verfasst (*Sergej Eisenstein – eine Biographie*, 1997) und herausgegeben (*Cinema dei dittatori. Mussolini, Stalin, Hitler*, 1992; *Kasimir Malewitsch. Das weiße Rechteck. Schriften zum Film*, 1997). Die Filmhistorikerin produzierte außerdem Filme wie *Stalin – eine Mosfilmproduktion* (WDR 1993), *Das Kino des Zaren* (NDR 1995) sowie *The Different Faces of Sergej Eisenstein* (Arte 1998) und ist derzeit Lehrbeauftragte am Institut für Theater und Film der Freien Universität Berlin.

Ekaterina Degot schreibt für die russische Zeitung *Kommersant*, lehrt an der Europäischen Universität St. Petersburg Kunst im 20. Jahrhundert und ist Mitarbeiterin an der Staatlichen Tretjakow-Galerie, Moskau. Nach der Ausstellung *Körpergedächtnis. Unterwäsche einer sowjetischen Epoche* im Staatlichen Museum der Geschichte in St. Petersburg (2001) und dem Russischen Pavillon auf der Biennale in Venedig ist sie eine der Kuratoren von *Berlin–Moskau/Moskau–Berlin 1950–2000* im Berliner Martin-Gropius-Bau (2003). Sie zeichnet für Publikationen wie *Terroristic Naturalism* (1998) und *Russian* 20th *Century Art* (2000) verantwortlich.

Boris Groys war nach dem Studium der Philosophie und Mathematik an Instituten in Leningrad, Moskau und den USA tätig. Der Philosoph und Kunsttheoretiker hat bedeutende Schriften zu Kunst und Zeitgeist in und nach der Stalinzeit publiziert: *Gesamtkunstwerk Stalin* (1988), *Die Kunst des Fliehens* (mit Ilya Kabakov, 1991), *Die Erfindung Russlands* (1995) und *Zeitgenössische Kunst aus Moskau. Von der Neo-Avantgarde zum Post-Stalinismus* (1991).

assistant at the Akademie der Künste and the Zentrum für Literaturforschung in Berlin. She has published works on the film history of the Stalin era both as author (*Sergej Eisenstein: eine Biographie*, 1997) and as editor (*Cinema dei dittatori. Mussolini, Stalin, Hitler*, 1992; *Kasimir Malewitsch: Das weiße Rechteck, Schriften zum Film*, 1997). She has also produced films, including *Stalin: eine Mosfilmproduktion* (WDR 1993), *Das Kino des Zaren* (NDR 1995), and *The Different Faces of Sergej Eisenstein* (Arte 1998) and currently teaches at the institute of theater and film at the Freie Universität Berlin.

Ekaterina Degot writes for the Russian newspaper *Kommersant*, teaches twentieth-century art at the European University at St. Petersburg, and is on the staff of the State Tretyakov Gallery in Moscow. After working on the exhibition *Body Memory—Underwear from the Soviet Epoch* at the State History Museum in St. Petersburg (2001) and the Russian pavillion at the Biennale in Venice, she was one of the curators of *Berlin–Moscow/Moscow—Berlin 1950–2000* in Martin-Gropius-Bau in Berlin (2003). Her publications include *Terroristic Naturalism* (Moscow, 1998) and *Russian Twentieth Century Art* (Moscow, 2000).

Boris Groys studied philosophy and mathematics before working at institutes in Leningrad, Moscow, and the United States. As a philosopher and art critic he has published important works on art and Zeitgeist during and after the Stalin era: *Gesamtkunstwerk Stalin* (1988), *The Art of Fleeing* (with Ilya Kabakov, 1991), *The Invention of Russia* (1995), and *Contemporary Art from Moscow: From the Neo-avant-garde to Post-Stalinism* (1991). Groys has been professor of philosophy, art and, media at the Hochschule für Gestaltung in Karlsruhe since 1994, and director of the Akademie der Bildenden Künste in Vienna since 2001.

Groys ist seit 1994 Professor für Philosophie, Kunstwissenschaft und Medientheorie an der Hochschule für Gestaltung in Karlsruhe und seit 2001 Direktor der Akademie der Bildenden Künste, Wien.

Hans Günther studierte Slawistik, Osteuropäische Geschichte und Philosophie in Frankfurt am Main, Kiel, Belgrad und München und habilitierte sich 1974 an der Ruhr-Universität Bochum. In Bielefeld hat er neben seiner Professur für Slawische Literaturwissenschaft seit 1982 das Amt des Dekans der Fakultät für Linguistik und Literaturwissenschaft inne. Ausgewählte Publikationen sind *Die Verstaatlichung der Literatur – Entstehung und Funktionsweise des sozialistisch-realistischen Kanons in der sowjetischen Literatur der 30er Jahre* (1984), *The Culture of the Stalin Period* (Hrsg., 1990), *Der sozialistische Übermensch. Maksim Gork´ij und der sowjetische Heldenmythos* (1993) und *Gesamtkunstwerk – zwischen Synästhesie und Mythos* (Hrsg, 1994).

Olga Kitaschowa absolvierte 1973 das Moskauer Staatliche Institut für Internationale Beziehungen des Ministeriums für Auswärtige Angelegenheiten der UdSSR.
Sie ist leitende wissenschaftliche Mitarbeiterin der Ausstellungsabteilung des Lenin-Museums, einer Filiale des Staatlichen Historischen Museums, und wurde 2002 mit dem Arbeitsorden II. Klasse der Sozialistischen Republik Vietnam für den Aufbau des Ho-Chi-Minh-Museums in Hanoi ausgezeichnet.

Irina Lebedewa hat 1980 ihr Diplom im Fachbereich Kunstgeschichte an der Historischen Fakultät der Leningrader Staatlichen Universität gemacht. Nach ihrer Tätigkeit am Russischen Museum in Leningrad ist sie seit 1985 an der Staatlichen Tretjakow-Galerie in Moskau für die Malerei der ersten

Hans Günther studied Slavic studies, Eastern European history, and philosophy in Frankfurt am Main, Kiel, Belgrade, and Munich, and habilitated in 1974 at the Ruhr-Universität Bochum. He is professor of Slavic literature in Bielefeld, and since 1982 has also held the post of dean of the faculty of literature and linguistics. His publications include *Die Verstaatlichung der Literatur: Entstehung und Funktionsweise des sozialistisch-realistischen Kanons in der sowjetischen Literatur der 30er Jahre* (1984), *The Culture of the Stalin Period* (ed., 1990), *Der sozialistische Übermensch: M. Gorkij und der sowjetische Heldenmythos* (1993), and *Gesamtkunstwerk: zwischen Synästhesie und Mythos* (ed., 1994).

Olga Kitashova graduated in 1973 from the Moscow State Institute for International Relations of the Foreign Ministry of the USSR. She is head of research at the exhibition department of the Lenin Museum, which is a branch of the State Historical Museum. In 2002 she was awarded the Order of Labor, second class, of the Socialist Republic of Vietnam for her work at the Ho Chi Minh Museum in Hanoi.

Irina Lebedeva graduated in art history from the history department of Leningrad State University in 1980. After working at the Russian Museum in Leningrad she moved in 1985 to the State Tretyakov Gallery in Moscow, where she is responsible for painting of the first half of the twentieth century, a subject on which she has also published many articles and exhibition catalogues. Lebedeva was one of the curators of *The Great Utopia* (1992–93) and organized the exhibition *Works of I. V. Kliun from the Collection of the State Tretyakov Gallery* (1998).

Ludmila Marz studied theory and history of art at Lomonosov Moscow State University. She has been head of the sculpture department at the State

Hälfte des 20. Jahrhunderts zuständig und hat zu diesem Thema zahlreiche Artikel und Ausstellungskataloge veröffentlicht. Lebedewa war eine der Kuratoren von *Die große Utopie* (1992/93) und kuratierte die *Ausstellung von Werken I.W. Kljuns aus der Sammlung der Staatlichen Tretjakow-Galerie* (1998).

Ljudmila Marz studierte an der Staatlichen Moskauer Lomonossow-Universität am Fachbereich Theorie und Geschichte der Kunst. Seit 1980 ist sie Leiterin der Abteilung für Bildhauerei an der Staatlichen Tretjakow-Galerie und dort verantwortlich für die Herausgabe der Kataloge *Skulptur der ersten Hälfte des 20. Jahrhunderts* und *Skulptur der zweiten Hälfte des 20. Jahrhunderts*. Sie verfasste verschiedene Bücher, Bildbände und Artikel zur russischen Kunst des 20. Jahrhunderts.

Annette Michelson war von 1986 bis 1987 Senior Fellow am Center for Advanced Study of the Visual Arts der National Gallery of Art in Washington D.C. und von 1989 bis 1990 als Getty Scholar am J. Paul Getty Center for the History of Art and the Humanities in Los Angeles. Die Mitherausgeberin des Kunstmagazins *October* ist Mitglied des Direktoriums des Anthology Film Archive. Von ihr stammen zahlreiche Publikationen zum sowjetischen wie französischen Film sowie kunsttheoretische Schriften, darunter *Kino-Eye The Writings of Dziga Vertov* (1985) und *Cinema, Censorship, and the State. The Writings of Nagisa Oshima, 1956–1978* (1992), *The Art of Moving Shadows* (1989) und *Montage und Modern Life, 1919–1942* (1992). Neben vielen weiteren Auszeichnungen erhielt sie den Mather Award for Distinction und die NYU Distinguished Teaching Medal. 2003 widmete man ihr die Publikation *Camera Obscura, Camera Lucida. Essays in Honor of Annette Michelson* (2003). Derzeit lehrt sie als Professorin für Filmwissenschaft an der New York State University.

Tretyakov Gallery since 1980, and organized the publication of the catalogues *Sculpture of the First Half of the Twentieth Century* and *Sculpture of the Second Half of the Twentieth Century*. She has published many books, art books, and articles on Russian art of the twentieth century.

Annette Michelson was senior fellow at the Center for Advanced Study of the Visual Arts of the National Gallery of Art in Washington, D.C., from 1986 to 1987, and Getty scholar at the J. Paul Getty Center for the History of Art and the Humanities in Los Angeles from 1989 to 1990. She is co-editor of the art magazine *October* and a member of the board of directors of the Anthology Film Archives. Her many publications on Soviet film, French film, and art theory include *Kino-Eye The Writings of Dziga Vertov* (1985), *Cinema, Censorship, and the State: The Writings of Nagisa Oshima, 1956–1978* (1992), *The Art of Moving Shadows* (1989), and *Montage und Modern Life, 1919–1942* (1992). She has received many awards, including the Mather Award for Distinction and the NYU Distinguished Teaching Medal. In 2003 the publication *Camera Obscura, Camera Lucida: Essays in Honor of Annette Michelson* (2003) was dedicated to her. She is currently professor of film studies at New York State University.

Aleksander Morozov is an art critic and expert on the history of twentieth-century Russian and Soviet art. His many academic publications on this subject include *The Artist and the World of Personality* (1981), *The Young Generation* (1989), and *The End of Utopia* (1995). Morozov has been professor and head of the department of the history of Russian art at the history faculty of the Lomonosov Moscow State University in Moscow since 1981, and in 2001 he was appointed deputy director-general of the State Tretyakov Gallery.

Alexander Morosow ist Kunstkritiker und Experte für die Geschichte der russischen und sowjetischen Kunst des 20. Jahrhunderts. Unter seinen zahlreichen wissenschaftlichen Publikationen zu diesem Thema befinden sich Bücher wie *Der Künstler und die Welt der Persönlichkeit* (1981), *Die Generationen der Jungen* (1989) und *Das Ende der Utopie* (1995). Morosow leitet seit 1981 den Lehrstuhl für Geschichte der russischen Kunst an der Historischen Fakultät der Staatlichen Lomonossow-Universität in Moskau und ist seit 2001 Stellvertretender Generaldirektor der Staatlichen Tretjakow-Galerie.

Lana Schichsamanowa studierte Kunstwissenschaft an der Staatlichen Moskauer Lomonossow-Universität. Als Kustodin und Kuratorin der Abteilung für Moderne Kunst an der Staatlichen Tretjakow-Galerie, Moskau, war sie an diversen Ausstellungsprojekten beteiligt. Sie ist Autorin zahlreicher Beiträge zur modernen Kunst Russlands und der Sowjetunion. Seit 1998 arbeitet sie als freie Kunsthistorikerin in Frankfurt am Main.

Olga Sjuskewitsch, die ihr Studium 1971 an der Staatlichen Moskauer Lomonossow-Universität absolvierte, war wissenschaftliche Mitarbeiterin und Kustodin für sowjetische Architekturzeichnungen am Staatlichen Schtschussew-Architekturmuseum, wo sie die Bestandskataloge *I. W. Scholtowski und seine Schule, Der Architekt I. A. Fomin* und *Der Architekt A. I. Gegello* verfasste. Darüber hinaus war sie an Ausstellungen *wie Paris–Moskau/Moskau–Paris* (1981), *250 Jahre Moskauer Schule der Architektur* (2000) und *Die WCHUTEMAS und ihre Zeit* (2000) beteiligt. Sie ist gegenwärtig Chefkustodin des Lehrmuseums am Moskauer Institut für Architektur.

Lana Shikhsamanova studied art at Lomonosov Moscow State University. As custodian and curator of the modern art departnment at the State Tretyakov Gallery in Moscow, she was involved in a wide range of exhibition projects. She has published many contributions on the modern art of Russia and the Soviet Union. Since 1998 she has been working as a freelance art historian in Frankfurt am Main.

Olga Siuskevich graduated in 1971 from the department of art theory at the history faculty of Lomonosov Moscow State University. She was a researcher and custodian for Soviet architectural drawings at the Shchusev State Museum of Architecture, where she prepared the catalogues *I. V. Sholtovski and his School, The Architect I. A. Fomin, and The Architect A. I. Gegello*. She was also involved in exhibitions such as *Paris—Moscow/Moscow—Paris* (1981), *250 Years of the Moscow School of Architecture* (2000) and *VKhuTeMas and its Time* (2000). She is currently head custodian at the teaching collection of the Moscow Institute of Architecture.

Svetlana Skovorodnikova graduated in 1975 from the department of film studies at the State All-Union Institute of Cinematography (WGIK). She has worked since then at the State Film Fund of the Russian Federation and has published works on documentary film in pre-1917 Russia, including *Silent Witnesses* (1989), a catalogue of the surviving pre-1917 Russian films. An expanded edition of this catalogue was published in 2002 under the title *The Great Kinemo*.

Zelfira Tregulova studied history and theory of art at Lomonosov Moscow State University and headed the exhibition department of the Association of Visual Artists. She was jointly responsible for many exhibitions on the art of the Russian avant-garde in Russ-

Swetlana Skoworodnikowa absolvierte 1975 die Filmwissenschaftliche Fakultät des Staatlichen All-unionsinstituts für Kinematographie (WGIK). Sie arbeitet seither beim Staatlichen Filmfonds der Russischen Föderation und hat Arbeiten über den Kulturfilm in Russland bis 1917 verfasst, darunter *Stumme Zeugen* (1989), ein Katalog der in Russland erhaltenen frühen Filme bis 1917. 2002 erschien eine erweiterte Fassung dieses Kataloges unter dem Titel *Der große Kinemo*.

Zelfira Tregulowa studierte Kunstgeschichte und Kunsttheorie an der Staatlichen Moskauer Lomo-nossow-Universität und leitete die Ausstellungsab-teilung des Verbandes Bildender Künstler. Sie war mitverantwortlich für zahlreiche Ausstellungen zur Kunst der russischen Avantgarde in russischen, europäischen und amerikanischen Museen, unter anderem: *Die große Utopie. Die russische Avant-garde 1915–1932* (1992/93), *Berlin–Moskau/Mos-kau–Berlin 1900–1950* (1995) und *Amazonen der Avantgarde* (1999–2001).
Von 1998 bis 2000 leitete sie die Abteilung für Aus-stellungswesen und Auslandsbeziehungen am Mos-kauer Puschkin Museum und kuratierte Projekte rus-sischer Kunst am Guggenheim Museum in New York. Zurzeit ist sie Stellvertretende Direktorin der Kreml-Museen in Moskau.

Dotina Tjurina absolvierte die Historische Fakultät am Moskauer Staatlichen Potjomkin-Institut für Pä-dagogik in Moskau. Sie war am Historischen Mu-seum und am Literaturmuseum beschäftigt und ist mittlerweile Mitarbeiterin des Staatlichen Schtschus-sew-Architekturmuseums. Hier obliegt ihr die Be-treuung der grafischen Hinterlassenschaft sowjeti-scher Architekten. Zu ihren Publikationen zählen Monografien über die Gebrüder Wesnin, A. E. Belo-grud, A. W. Schtschussew, N. Ja. Kollij und W. F.

ian, European, and American museums, including: *The Great Utopia: the Russian Avant-garde 1915–1932* (1992/93), *Berlin—Moscow/Moscow—Berlin 1900–1950* (1995) and *Amazons of the Avant-garde* (1999–2001).
From 1998 to 2000 she was head of the department of exhibitions and foreign relations at the Pushkin Museum in Moscow, and organized Russian art events at the Guggenheim Museum in New York. She is currently deputy director of the Kremlin Museum in Moscow.

Dotina Tiurina graduated from the history faculty of the State Potemkin Institute of Education in Moscow. She has worked in the History Museum and the Liter-ature Museum, and is currently on the staff of the Shchusev State Museum of Architecture where she is in charge of collecting and researching the graphical legacy of the Soviet architects. Her publications in-clude monographs on the work of individual archi-tects, including the Vesnin brothers, A. Y. Belogrud, A. V. Shchusev, N. Y. Kollii and V. F. Krinskii. She also contributed to the exhibition catalogues: *Avant-garde I, Avant-garde II* (1991–92), *The Tyranny of Beauty: Architecture of the Stalin Era* (1994), and *250 Years of the Moscow School of Architecture* (2000).

Martina Weinhart studied art history and theater, film, and media studies in Frankfurt am Main and Vienna, gaining a doctorate in 2003 with a thesis on "Self-image without Self: Deconstructing a Genre in Contemporary Art." She is currently a curator at Schirn Kunsthalle Frankfurt.

Krinskij. Darüber hinaus hat sie Beiträge in den Ausstellungskatalogen *Avantgarde I., Avantgarde II.* (1991/92), *Architektur der Stalinzeit* (1994), und *250 Jahre Moskauer Schule der Architektur* (2000) verfasst.

Martina Weinhart promovierte nach dem Studium der Kunstgeschichte und Theater-, Film- und Medienwissenschaften in Frankfurt am Main und Wien über das *Selbstbild ohne Selbst. Die Dekonstruktion eines Genres in der zeitgenössischen Kunst* (2003). Sie arbeitet derzeit als Kuratorin an der Schirn Kunsthalle Frankfurt.

DIESE PUBLIKATION ERSCHEINT ANLÄSSLICH DER AUSSTELLUNG
TRAUMFABRIK KOMMUNISMUS
DIE VISUELLE KULTUR DER STALINZEIT
IN DER SCHIRN KUNSTHALLE FRANKFURT
24. SEPTEMBER 2003 – 4. JANUAR 2004

THIS CATALOGUE IS PUBLISHED ON THE OCCASION OF THE EXHIBITION
DREAM FACTORY COMMUNISM
THE VISUAL CULTURE OF THE STALIN ERA
IN THE SCHIRN KUNSTHALLE FRANKFURT
24 SEPTEMBER 2003 – 4 JANUARY 2004

Herausgeber/Editors
Boris Groys und/and Max Hollein

Redaktion/Editing
Martina Weinhart mit/with
Lana Schichsamanowa

Verlagslektorat/Copy editing
Deutsch/German
Anja Breloh
Englisch/English
Meredith Dale, Ingrid Nina Bell

Übersetzungen/Translations
Russisch–Deutsch/
Russian–German
Christiane Körner, Gerd Petri
Russisch–Englisch/
Russian–English
Will Firth, Cynthia Martin
Englisch–Deutsch/
English–German
Marion Kagerer, Ingrid Nina Bell
Deutsch–Englisch/
German–Englisch
Elizabeth Clegg, Meredith Dale,
Michael Foster, Jeremy Gaines,
Steven Lindberg

Grafische Gestaltung und Satz/
Graphic design and typesetting
Julia Kuon, Frank Faßmer,
Sven Michel, Karlsruhe/
Frankfurt am Main

Reproduktion/Reproduction
Produktionsservice Stroucken

Gesamtherstellung/Printed by
Dr. Cantz'sche Druckerei,
Ostfildern-Ruit

© 2003 Hatje Cantz Verlag,
Ostfildern-Ruit, und Autoren/and
authors

© 2003 für die abgebildeten
Werke von/for the reproduced
works by Norbert Bisky, Erik
Bulatov, Alexander Deineka,
Nikolaj Dolgorukow, Georg
Herold, Konstantin Iwanow,
Konstantin Juon, Ilya Kabakov,
Wiktor Klimaschin, Alexander
Labas, El Lissitzky, Boris
Mikhailov, Dmitrij Nalbandjan,
Nikolaj Petrow, Arkadij Plastow,
Neo Rauch, Alexander
Rodtschenko und/and Alexander
Samochwalow: VG Bild-Kunst,
Bonn, sowie bei den Künstlern
oder ihren Rechtsnachfolgern/
the artists and their legal
successors

© 2003 für die abgebildeten
Filmstills/for the reproduced film
stills: Russian State archive
of photos and documentaries and
the State depositary of films of
Russia

Erschienen im/Published by
Hatje Cantz Verlag
Senefelderstraße 12
73760 Ostfildern-Ruit
Germany
Tel. +49/7 11/4 40 50
Fax +49/7 11/4 40 52 20
www.hatjecantz.de

Distribution in the US
D. A. P., Distributed Art
Publishers, Inc.
155 Avenue of the Americas,
Second Floor
New York, N. Y. 10013-1507
USA
Tel. +1/2 12/6 27 19 99
Fax +1/2 12/6 27 94 84

ISBN 3-7757-1328-X

Printed in Germany

**Umschlagabbildung/Cover
illustration**
Wladimir Kaljabin, *Für die
Jugend gibt es bei uns überall
einen Weg*, Plakat, 1951
Vladimir Kaliabin, *For Our Youth
There Is Always a Way Here*,
poster, 1951